경기도의
대중음악·음반문화
관련 아카이브

경기도의
대중음악·음반문화
관련 아카이브

김형준·김낙현·김남석·김현주·신성환·유춘동

보고사
BOGOSA

한류연구소는 김형준 PD를 중심으로 만든 연구 모임이다. 김형준 PD는 CBS 라디오 최고의 PD 겸 진행자의 한 사람이다. 우리는 아주 오래 전부터 그를 라디오를 통해서 만났다. 그러다가 라디오와 관련된 연구를 하던 중에 그를 만났고 지금까지 사적인 만남을 하고 있다. 이 자리에 김낙현, 김현주, 김남석, 신성환, 유춘동이 함께 하고 있다. 우리는 팝과 가요에 관심을 갖고 있기에 만나면 항상 음악 이야기를 하게 되었다. 늘 그렇듯이 김낙현 선생이 사적으로 만나지 말고 정기적으로 만나 연구하는 모임을 만들자고 제안했다. 그래서 흔쾌히 한류연구소가 만들어졌다.

우리는 앞으로 어떤 연구를 할 것인가 한참 논의하다가 파주가 외가인 유춘동이 지구레코드에 대한 추억을 꺼냈다. 그의 외가는 파주 연풍리인데, 어릴 적 방학만 되면 그곳을 찾았다고 했다. 그리고 그때 외가로 가려면 서울역에서 기차를 타거나, 연신내에서 시외버스를 타는 방법이 있다고 했다. 특히 시외버스에 주목하여 검문소에서 항상 정차하여 헌병 아저씨가 검문했던 이야기, 벽제 근처에 화장터의 이야기, 최영 장군 묘 근처에 있었던 지구레코드에 대한 기억을 차례로 들려주었다.

우리는 이야기를 듣자마자 지구레코드사로 연구주제를 택했고, 이 연구를 어떻게 할까 논의가 이어졌다. 먼저, 지구레코드사에서 발행

한 음반이나 유명가수를 정리하자는 제안이 있었다. 그리고 이런 연구는 많이 있으니 지구레코드사에서 일했던 음반제작자나 가수 매니저를 기록하는 일, 경기도에 산재했던 음반사를 함께 연구하자는 제안도 나왔다. 우리가 택했던 것은 후자였다.

때마침 경기문화재단에서 지원하는 지역문화자원 활성화 공모사업을 보게 되었고, 운 좋게 연구주제가 선정되었다. 선정 소식을 들었을 때 참으로 행복했다. 그리고 즐겁게 답사도 하고 연구하자고 약속을 했다. 하지만 우리는 이후부터 생각지 못한 벽을 경험했다. 일찍이 최규성 선생이 "한국 대중음악계가 안고 있는 데이터 부재라는 뼈아픈 현실", "대중가요계가 그동안 얼마나 자신들의 기록과 역사에 무관심했는가", "음반사들은 자신들이 출시했던 음반을 정리한 연대별 리스트를 보유하고 있지 않다"고 했는데, 이 말이 무엇인지 뼈저리게 느끼게 되었다. 가장 절망적인 것은 음반 산업과 관련된 현장을 답사할 때마다 예전 건물이 없어졌거나, 당시 여러 레코드사에서 일한 일화를 잔뜩 이야기해주고 기록하면 안 된다는 것이었다. 이렇게 실의에 빠졌을 때 이상호 기자가 등장했다. 그는 한국 대중가요를 취재했던 전문 기자로서, 우리에게 지구레코드사, 오아시스레코드사의 사람들을 연결해주고 기록할 수 있는 길을 열어주었다. 이 자리를 통해서 이상호 기자님께 깊은 감사의 말씀을 전한다.

경기도의 대중음악사를 이야기할 때 미군과의 인연을 빼놓을 수 없다. 이 작업은 김남석 선생이 맡았다. 그리고 음반사에서 일했던 분들, 음악산업 종사자들의 인터뷰는 김형준, 신성환, 유춘동이 정리했다. 아울러 레코드사가 사양길에 접어들기 직전인 90년대 말까지의 기록은 김낙현, 김현주 선생이 처리했다. 최근 구술증언과 신문 잡지 등을 활용

한 아카이브 작업이 한창이다. 하지만 구술증언은 구술자와 대상자 사이에 서로 다른 기억이 공존하여 분쟁의 소재가 많다. 우리는 이 부분을 조심스럽게 생각하면서 적극적으로 기록으로 남겼다. 이 과정에서 1세대 가요 매니저, 음반 제작자분들에게 이 작업을 왜 이제 해야 하는가라는 아쉬움의 목소리도 들었다. 잡지를 정리하는 경우, 가장 아쉬웠던 것은 《가요생활》과 같은 대중음악잡지를 정리하지 못했다는 점이다. 이로 인해 이 책에서는 이 내용을 아예 다루지 못하였다.

음악 환경이 바뀌고, 음악 시장이 바뀌면서 이제 '음악'을 생업으로 하는 기획자, 매니저, 제작자들이 점점 사라지고 있다. 그 결과 음반시장이 전성기였을 때 소신을 갖고 좋은 음악을 만들고, 좋은 음악을 세상에 알리고자 노력했던 사람들의 기록들이 사라지고 있다. 우리는 이런 분들을 조명하고 기록으로 남겨야만 한국대중음악사를 제대로 연구할 수 있다고 믿고 있다. 이 작업을 계기로 하여 이제 이 분야를 꾸준히 정리해 나갈 계획이다.

2022년 12월,
한류연구소 구성원 일동

* 이 책은 모두 3부로 구성하였다. 제1부에서는 경기도의 대중음악
사를 미군(美軍)과 연관시켜 전체적으로 조망하는 작업과 그 결과를
다루었다. 제2부는 경기도 대중음악사와 관련된 인물들의 인터뷰를
정리한 결과물이다. 경기도의 대표적인 음반사였던 지구레코드사와
오아시스레코드사에서 일했던 분들, 이를 기억하는 관련 음악 및 방
송 업계의 분들을 인터뷰하여 내용을 정리했다. 제3부는 경기도의 대
중음악관련 기사로, 1950년대부터 2020년대 말까지의 신문에서 확인
할 수 있는 경기도 지역의 음악, 음악산업, 음반문화와 관련된 것들을
정리하였다.

* 제2부의 인터뷰 구술 기록 작업은 지구레코드와 오아시스 레코드
에서 매니저, 문예부장, 음반제조업에 종사했던 분들, 그리고 이러한
음반과 직간접적인 관련을 맺고 있는 다운타운 DJ, 방송제작자 등을
섭외하여 정리한 것이다. 인터뷰 구술 기록 작업은 14분의 기록만 정
리하였다. 실제로 더 많은 분들이 참여해주었으나 사정상 이 책에서
는 나머지 분들을 제외하였다. 이 글에서 다룬 분들을 제시하면 아래
의 표와 같다.

번호	이름	출생연도	주요 이력
01	백미영	1957	1980년 오아시스 레코드사 팝 음악 홍보 담당 역임
02	김철한	1950	1970년대 지구레코드 가요 담당 매니저 및 홍보 담당 역임
03	김민배	1955	1970~80년대 오아시스 레코드 총무 및 문예부장 역임
04	김진성	1937	1970~80년대 CBS 라디오 PD 역임, 현재 KBS 가요무대 자문위원
05	이상기	1942	1965년 전우음악실 및 매니저, 73년 애플 프로덕션 방송 담당 역임
06	석광인	1952	동아방송 PD, 오아시스 레코드, 음악세계, 스포츠서울 기자 등을 역임.
07	장민	1952	다운타운DJ, KBS 방송작가 역
08	김인영	1962	다운타운DJ, 한국 DJ클럽 회장
09	김호성 (김정원)	1944	1972년 지구레코드입사 이후 지구레코드 홍보실장 역임
10	한용길	1963	1987년 CBS PD입사, CBS사장 역임
11	이상호	1961	1984년 기자 입사, 대기업 홍보, 학생잡지, 여성지 가요담당 기자 역임
12	김웅	1973	홍대 인디밴드의 제작 및 매니저 역임
13	고민석	1969	SBS PD로 입사 다양한 음악 프로그램 담당, 현 아리랑 라디오 PD
14	은지향	1972	1995년 SBS 라디오 PD로 입사한 뒤에 다양한 음악 프로그램 기획

* 제3부는 1950년대부터 2020년대 말까지의 신문에서 확인할 수 있는 경기도 지역의 음악, 음악산업, 음반문화, 지구레코드사, 오아시스레코드사 등의 관련 기록을 연도순, 날짜별로 정리한 것이다.

* 각 본문에서 내용의 이해를 돕기 위하여 사진 자료를 활용했다. 사진 자료는 네이버 뉴스라이브러리를 활용했고 필자들이 직접 찍은 것도 있다.

* 이 글에서는 다음과 같이 부호를 사용했다.
① 단행본 및 논문집: 『 』 ② 신문, 잡지, 노래, 프로그램: 《 》
③ 논문명: 「 」 ④ 신문, 잡지의 기사: 〈 〉

제3부 _ 경기도의 대중음악사 관련 신문 기사

제1부

경기도의 대중음악사

1950~60년대 미군 음악의 현황과 클럽 공연의 확산
− 경기도 일대의 상황을 중심으로 −

김남석

1. 문제 제기

경기도 문화콘텐츠산업의 지형도를 조사한 한 연구에 따르면, 2013년 통계 자료를 기준으로 경기도는 '출판, 만화, 캐릭터, 지식정보산업' 분야에서 유망한 것으로 나타났다. 경기도가 핵심 문화콘텐츠 산업으로 게임이나 방송영상, 영화(애니메이션), 만화, 출판 등의 산업에 집중하고자 하는 것도 이 때문이다.[1]

흥미로운 점은 이 조사에서 매출액을 기준으로 하거나 콘텐츠사업에 종사자의 수를 중심으로 하는 경우, 경쟁력을 갖춘 분야에서 음악이 다소 도외시되고 있지만, 사업체 수를 지표로 하는 경우 음악 분야의 경쟁력이 높게 나타나고 있는 현상이다.[2] 이러한 현상은 음악 분야에서 콘텐츠 생산력이 과거부터 경기도를 중심으로 주목받았다는 사실을 역으로 보여 준다.

경기도 일대에는 미군기지가 상주해 있었고, 이러한 미군기지 주변에는 군인들의 위락시설이 들어설 수 있었다. 그로 인해 쇼와 음악이

1 김연정, 「경기도 문화콘텐츠산업의 지역착근성 기반 산업생태계 핵심역량 분석」, 『한국산학기술학회논문지』 17(2), 한국산학기술학회, 2016, 673~675쪽.
2 김연정, 위의 논문, 676쪽.

공연되는 클럽이 흔했는데, 이러한 클럽은 한국 연주자 혹은 가수들의 등용문으로 기능했다. 한국의 뮤지션들은 그곳에서 새로운 음악을 접하고, 그 연주/가창 기술을 습득했으며, 다수의 공연을 통해 경험을 축적하여, 더욱 전문적인 음악 세계로 진출할 기회를 제공받았다. 일종의 수련장이자 경쟁터였고 음악적 발판이자 기회였다고 해야 한다.

특히 미8군의 위문을 위하여 마련된 미8군쇼는 주목된다. 특히 미8군쇼는 직접적으로는 한국에서 미국 대중음악의 유통과 확산에 기여한 바가 컸고, 이면적으로는 내부의 음악 종사자들을 양성하여 선진 기예와 관련 정보를 습득하는 교류의 장으로 기능한 바가 컸다. 이 연구에서는 이러한 미8군쇼와 관련 음악의 역할과 기능을 살펴보고, 그 영향력이 경기도를 넘어 한국 대중음악에 전파되는 루트와 과정을 논구하고자 한다.

이를 위해서 경기도 일대의 미군 기지와 그 주변 풍경을 살피고, 그로 인해 변화하는 한국 대중음악의 흐름과 지형을 살필 것이다. 물론 이러한 대중음악의 또 다른 요소로서 미8군쇼는 이 연구의 중점적인 논의 대상이 될 것이며, 그중에서도 '코리안쇼'와 '장마루촌' 음악 클럽에 대한 고찰에 집중하고자 한다.

2. 경기도의 상황과 대중음악

2.1. 미국 음악의 확산과 미군 진주의 영향

1945년 한국은 독립이 되었지만, 해방기를 거쳐 1950년 전쟁의 참화로 빠져든다. 그리고 분단이 되면서 남한과 북한으로 나누어지는

참상을 입었고, 1945년부터 남한에 주둔하기 시작한 미군은 휴전 이후 남한에 본격적으로 상주한다. 그러면서 그들의 음악(팝)의 문화는 급속도로 한반도에 유입된다. 특히 그들이 주둔하는 경기도 일대에는 그 어떤 지역보다 다양한 음악이 소개되기에 이르렀다.

그래서 한국 대중음악(Popular Music)의 역사에서 실질적인 '해방의 날'은 1945년 9월 8일로 간주하기도 한다. 이날 존 리드 하지(John Reed Hodge)가 미 10군 24군단을 이끌고 인천항으로 입항했기 때문이다. 이날이 한국 대중음악의 역사를 새롭게 바꾼 기념비적인 날로 여겨지는 까닭은, 이렇게 입항한 미군이 한국의 새로운 대중음악의 길을 선도하는 길을 열었기 때문이다.[3] 시각을 달리해도 미8군쇼를 중심으로 한 미군의 음악 문화가 미국의 대중문화의 한국 확산의 주요 경로였다는 견해는 폭넓게 인정되고 있는 추세이다.[4]

일제 강점기 대중가요를 주도한 음악이 일본 음악이었다면, 해방 이후 한국의 대중음악계에 강력한 영향을 미친 음악은 미국의 음악이었다. 특히 미군정 하에서 진행된 방송은 미국 음악 확산에 중요한 일익을 담당했다. 다만 해방기(1945~1950년)에는 방송 수신기(라디오)가 한국민에게 충분히 보급되지 않았고 미군에 대한 인식도 긍정적인 것만은 아니었기 때문에[5] 주한미군방송(WVTP, AFKN의 전신 격 방송)의 상대적으로 제한적이었다면,[6] 1950년 한국전쟁 이후 본격적으로 시행

3 최지호, 「미군문화의 상륙과 한국 스탠더드 팝의 형성」, 단국대학교 석사학위논문, 2005, 4~5쪽.

4 한지수, 「미8군쇼 무대를 통한 미국대중음악의 국내 유입 양상」, 『음악과 문화』 20, 세계음악학회, 2009, 131~132쪽.

5 박용규, 「주한미군방송(WVTP)의 등장과 영향(1945~1950)」, 『한국언론학보』 58, 한국언론학회, 2014, 357~369쪽.

된 AFKN 방송은 상당한 영향력을 형성했다고 할 수 있다.[7]

2.2. 한국 대중음악의 재편과 1950~60년대 음악(계) 지형의 변화

1950년대 전후 한국 대중가요의 내부를 들여다보면, 주목되는 변화
가 발견된다. 그것은 대중음악 시장의 재편과 맞물려 있다.

> 한국전쟁을 기점으로 시기를 나누어 보면 전쟁의 시기까지는 대중
> 음악 자체가 미약하게 계승되었다. 주제 면에서는 세태를 반영하는
> 대중가요가 다수를 차지했고 전쟁을 직접 소재로 하거나 전쟁으로 인
> 한 비극적인 상황을 사실적으로 묘사한 노래들이 대부분이었다. 반면
> 전후 시기부터 1960년에 이르기까지는 이전 시기의 형식을 계승하면
> 서도 미8군쇼 등을 통해 대거 유입된 서구 대중음악의 영향을 받은
> 작품이 새롭게 부상하는 모습을 보여 준다. 대중가요의 주제 역시 이
> 국성(exoticism)이나 전통성을 소재로 한 낭만적인 경향의 노래도 크
> 게 유행하였다.[8]

위의 글에서 지적되듯, 한국전쟁 전후의 대중음악은 미약하게 계승
유지되었다. 이러한 지적은 해방 이후부터 레코드 회사의 설립과 음
반 제작 역사를 회고해도 유사하게 나타나고 있다.[9] 실제로 한국전쟁

6 WVTP는 서울중앙방송국과 긴밀한 협조를 통해 대중음악의 활성화 방안을 모색하고
 자 했다(〈변모하는 'WVTP'〉, 《동아일보》, 1949년 7월 4일, 2쪽).

7 조장원, 앞의 논문, 204~206쪽.

8 조장원, 앞의 논문, 206쪽.

9 이동순, 「1950년대 한국대중음악사의 형성과 전쟁 테마의 수용(1)」, 『민족문화논
 총』 36, 영남대학교 민족문화연구소, 2007, 159~171쪽.

전후 시기의 대중음악의 테마도 전쟁이나 세태와 밀접한 관련을 맺고
있었다.[10]

그러던 차에 1950년 한국전쟁 이후 미군의 영향력은 더욱 증가했
고, 미국 대중문화의 유입과 유행은 증폭되었다. 여기에 미8군을 중심
으로 한 서구의 음악의 직접적인 내한 사례 역시 늘어났다.[11] 서구 대
중음악의 영향을 받지 않을 수 없었고, 미군 부대를 중심으로 하여 미
국 문화의 강력한 유행이 일어났다.

이러한 영향력 제고 현상은, 1960년대 음악계 전반에서도 확인된
다. 미8군에서 노래를 부른 연예인이 탄생했고,[12] 미8군 '산업박람회'
에서 쇼를 공개하기도 했으며,[13] 세계의 유명 가수가 미8군쇼에 출연
하기도 한다.[14] 민간에서도 미8군쇼의 묘미를 직간접적으로 감상할 기
회가 늘어났고,[15] 출신과 이력을 미8군 소속으로 소개하는 이들도 나
타났으며,[16] 미8군쇼에 출연하다가 해외 진출의 기회를 얻은 뮤지션도
등장하기 시작했다.[17]

미8군 소속 혹은 클럽 쇼단은 가수 혹은 해외 진출을 위한 등용문으로
인정되었다. 많은 가수 지망생과 음악 관련자들이 미8군에서 음악을

10 이동순, 위의 논문, 310~353쪽.
11 〈노래와 춤의 향연〉, 《경향신문》, 1962년 4월 19일, 4쪽 참조.
12 〈우리도 얘기거리가 많다오 한돌 맞이 스타들 새해 '플랜'〉, 《경향신문》, 1962년
　 1월 1일, 7쪽 참조.
13 〈8군 '쇼' 무료 공개 산업박람회 기간 중〉, 《경향신문》, 1962년 4월 1일, 4쪽 참조.
14 〈23일 하오 입경 미가수(美歌手) 알버트 씨〉, 《경향신문》, 1962년 4월 23일, 3쪽
　 참조.
15 〈연예 메모〉, 《경향신문》, 1962년 6월 26일, 4쪽 참조.
16 〈'6월의 밤' 공연〉, 《경향신문》, 1964년 6월 20일, 8쪽 참조.
17 〈세계 누비는 한국의 싱거〉, 《경향신문》, 1966년 2월 22일, 4쪽 참조.

배우고 노래를 하고 경력을 쌓았고, 이를 발판으로 전문적인 음악 영역으로 진출하는 사례도 많아졌다.[18] 그만큼 미8군쇼와 그 바깥 세계의 교류와 영향력은 점차 확대되는 추세였다.[19] 이처럼 8군쇼를 비롯한 관련 음악 인프라는 한국 대중음악에 지대하고 지속적인 영향을 발휘했다.

한편, 1960년대 이후 한국의 대중음악계는 미디어 환경의 변화와 발전에 영향을 받기 시작했다. 각종 라디오 채널이 생겨나면서 문화 라디오(1961년)·동아 라디오(1963년)·동양 라디오(1964년)가 개국했고, KBS 1TV(1961년)·TBS TV(1964년)·MBC TV(1970년) 등이 설립하면서 본격적인 TV 시대가 개막하였으며, 대중 주간지의 대표 격인 『선데이서울』도 시기(1968년)에 발간되었다.[20] 이러한 매스 미디어의 출현은 대중음악의 확산과 변화를 추동했고, 이러한 다양한 영향력이 더해지면서 1960년대에 들어서면 스탠다드 팝 장르가 생성 유행하기 시작했다.[21]

3. 미군 전용 클럽의 공연과 대표 사례

3.1. 경기도 일대 미군 기지와 기지촌 주변 풍경

조일동은 한국 대중음악의 원류가 미국 대중음악이라고 주장한다. 그는 "한국전쟁 전후로 한반도에 머물기 시작한 미군과 미군 주둔지

18 〈신인들 (10) 슬로우·템포의 가수 유춘자 양〉, 《동아일보》, 1966년 7월 23일, 5쪽 참조.

19 〈女性界행사〉, 《동아일보》, 1967년 1월 28일, 6쪽 참조.

20 조장원, 앞의 논문, 209쪽.

21 최지호, 앞의 논문.

주변은 한국에서 미국 대중음악이 직접적이고 본격적으로 전파되기 시작한 곳이자, 한국적 변용에 대한 모색 또한 처음 일어난 공간"이라고 규정하고 있다.[22]

경기도에는 이러한 미군 기지가 곳곳에 들어서 있었다. 인천 부평을 중심으로 애스컴시티가 조성되었고, 동두천과 파주에는 미군기지가 마련되어 있었고 그 주변 지역에는 클럽을 중심으로 한 위락시설이 설립되어 있었다. 이러한 위락시설은 경기도 일대에 널리 퍼져 있었고, 이 시설을 중심으로 하는 상권이 형성되어 있었다. 이러한 상권의 중심은 매춘 지역과 '빠'로 대표되는 음악 클럽이었다.

미군을 포함한 외국인 주둔군 주변 '기지촌'은 다양한 인종이 섞여 살면서 그들을 위한 위락시설이 집중적으로 들어서 있었다. 가령 작은 마을이었던 운천(경기도 포천)은 1960년대 700명 가량의 외국 군인이 주둔하고 있었는데, 이들을 위한 술집 혹은 클럽('카바레', '홀', '빠' 등으로 표기된 주점)이 30여 개에 달했고, 이러한 시설과 그 시설에 일하는 접대부 등으로 '소비거리'로 탈바꿈하기도 했다.[23] 이러한 상황은 경기도 파주에서도 동일하게 관찰된다.

> 문산(汶山)의 휴전본부를 중심으로 서부전선을 담당한 미군의 후방 기지들이 모인 파주군에는 새로 생긴 양공주촌이 많기로 유명하다. 주내면 연풍리에서 큰 고을이 되어버린 용주골은 밭고랑 위에 갑자기 생겨난 양공주촌이요 초가집 몇 채밖에 없었던 법원리의 발전이 그것

22 조일동, 「경계의 역동과 창조: 주한미군 주둔지 주변 대중음악 형성과정에 관한 인류학적 연구」, 『동북아 문화연구』 71, 동북아시아문화학회, 2022, 62~63쪽.

23 〈인종전람장(人種展覽場) …… 운천(雲川)〉, 《조선일보》, 1962년 9월 26일, 7쪽.

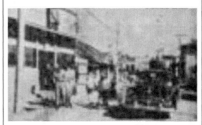

| 운천 외국군 막사 주변 풍경[24] | 파주 용주골 풍경[25] |

이요 문산 주변에 산재하던 촌락이 발전한 것도 모두 이런 까닭이다.
그중에서도 대표적인 용주골에는 미군 상대의 '댄스홀'이라고 할 '클
럽'이 30여 개 다방이 20여 개 양공주가 1,000명이고 나머지는 이들을
상대로 가게를 벌린 장사꾼들로 메워졌다.[26]

위의 기사에서 설명하는 것처럼 파주와 문산 일대에는 미군 부대들
이 주둔하고 있었고 이러한 미군을 위한 위락시설이 밀접해 있었다.
대표적인 밀집 지대인 소위 '용주골(연풍리)'에는 매춘을 위한 '양공주
촌'이 형성되어 있었고, "미군 상대의 '댄스홀'이라고 할 '클럽'이 30여
개 다방이 20여 개" 들어서 있었다.
파주 일대에는 파견된 외국 군대들이 주둔하고 있었는데, 그 지역
은 대개 연풍리(용주골), 장파리, 선유리, 봉일천, 늘노리, 영태리 등이
었다. 이곳의 주둔병들은 오후에 부대 인근으로 외출하여 위락시설을

24 〈인종전람장(人種展覽場) …… 운천(雲川)〉, 《조선일보》, 1962년 9월 26일, 7쪽.
25 〈요즘의 내고장(완) 경기(京畿)(하)〉, 《조선일보》, 1961년 10월 12일, 3쪽.
26 〈요즘의 내고장(완) 경기(京畿)(하)〉, 《조선일보》, 1961년 10월 12일, 3쪽.

이용하고 밤 9시 무렵 무대로 복귀하는 일과를 따르고 있었기 때문에, 그들이 외출했을 때 그들을 자신의 객장으로 유도하기 위한 다양한 시도가 고안될 수밖에 없었다. 자연스럽게 다방, 당구장, 술집(클럽), 홀하우스, 극장, 여관 등이 자리를 잡았고 외출을 나온 군인들은 취향에 맞는 향락 시설을 찾아서 즐길 수 있었다. 그러한 시설에서는 접대부를 이용한 유흥은 그 기본이었고, 다양하고 수준 높은 음악을 통한 영업도 중요한 전략으로 통용되었다. 그러자 군인들이 애용하는 클럽에서는 고객의 취향을 충족하기 위해 미국 대중음악을 연주하기 시작했고, 한국의 뮤지션 지망생들이 모여 그 역할을 수행했다.

이러한 변화와 응전의 시간 속에서 예전에는 작은 마을이었던 용주골은 매춘과 더불어 음악 클럽의 집합장이 되었고, 그러한 성세는 파주 일대의 음악 클럽의 성세를 대변하는 지표가 될 수 있다. 당시로서는 양공주촌으로 폄하되고 비약적인 성업과 도시 확대에 대한 비판의 목소리도 분명 개진되었지만, 그곳에서 성업 중이었던 '땐스홀'은 한국 대중음악과 대중문화의 중요한 자양분으로 기능하였다.

3.2. 파주 '장마루촌'과 '라스트찬스'의 역사

1960년대 전후 파주에는 다양한 음악 클럽이 존재했다. 대표적인 음악 클럽으로 파주 장마루촌의 '라스트찬스'를 꼽을 수 있고, 그 밖에도 'DMZ홀'을 비롯하여 '메트로홀', '럭키바', '나이트클럽(뱀집)', '블루문홀' 등이 운영되고 있었으며,[27] '엔젤'[28]과 '풍년바'도 존재하고 있

27 박종인, 〈그때 우리네 삶은 고단했었느니라〉, 《조선일보》, 2017년 6월 14일.
28 〈가왕 조용필 연주한 파주 미군클럽 '라스트찬스' 복원〉, 《서울신문》, 2016년 12월

었다.[29] 라스트찬스는 주로 백인들이 이용하는 클럽이었고 흑인들은 대개 블루문홀에 모였는데, 두 클럽 사용자 간에는 적지 않은 마찰이 있었다고 한다.[30] 럭키홀은 홀하우스를 갖춘 2층 건물로, 장파리에서 가장 규모가 컸던 클럽이다.[31]

　일단 (라스트찬스에: 인용자) 들어가 목을 축이려고 맥주를 주문하는 군인들이 있는가 하면 거리의 좀 더 안쪽으로 들어가 당구를 치거나 장마루극장에 가서 영화를 보는 군인들이 있다. 일부는 '럭키바', '매트로홀', 'DMZ홀', '나이트클럽'으로 들어가 신나는 팝밴드의 음악에 맞춰 몸을 흔들며 젊음을 발산하기도 하였다.

　흑인 군인들은 주로 '블루문홀'에 모이는데 아주 가끔씩은 백인 군인들이 드나드는 '라스트찬스'의 손님들과 패싸움을 벌이기도 하였다. 싸움의 원인은 주로 라스트찬스에서 일하는 아가씨들이 블루문홀로 와서 일하면서 전의 단골손님들이 화가 나서 블루문홀로 찾아와 싸움을 걸거나 아니면 그 반대의 상황 때문이었다. 때로는 백인 클럽인 '라스트찬스'에 흑인들이 모르고 들어갔다가 싸움이 벌어지기도 했다.

　장파리에는 그 당시 여섯 개의 미군 클럽이 있었고 다양한 음악 밴드가 활동하고 있었다. 이중에 라스트찬스의 밴드가 인기가 제일 좋았는데 머리를 노랗게 또는 빨갛게 염색하고 멋지게 차려입은 젊은이들이 잘해서 손님들이 많이 찾았다고 한다.[32]

　6일.

29 〈미병(美兵)과 술 마신다고 … 카투사에 미군들, 집단 폭행〉, 《조선일보》, 1968년 2월 18일, 7쪽.

30 〈파주와 미군 부대〉, https://blog.naver.com/jonychoi/221608673395

31 〈미군 주둔 50년 파주 미래 유산작업 시급하다(상) 잊혀져 가는 유산들〉, 《경기일보》, 2018년 8월 21일.

위의 자료는 미군과 파주(장마루)의 상황을 지역 주민의 입장과 생각에 기반하여 기술하고 있다. 미군(혹은 외국군)이 부대 일과를 마치고 장마루 일대로 외출을 했을 때, 미군들의 기호에 맞게 6개의 음악 클럽 혹은 그 밖의 시설을 선택하고 그 시설에서 행하는 위락행위를 보고하고 있다. 이러한 증언에 따르면, 장마루 일대의 위락시설은 미군의 특성과 취향에 맞게 운영되고 있으며, 일종의 차이와 층 차를 두고 존재했다는 사실을 확인할 수 있다.

파주에 존재했던 미군 전용 음악 클럽 중에서 현재도 남아 있는(보존된) 클럽이 '라스트찬스(Last Chance)'이다. 현재 라스트찬스는 파주시의 국가지정 및 등록문화재로 지정되어 있다. 하지만 복원되기 이전까지 라스트찬스는 창고로 사용되기도 했다. 그러니까 1960년대 전후에 성업을 누렸지만 1970년대 미군 철수로 인해 한순간에 황폐화되었고, '라스트찬스'는 폐허처럼 버려져야 했다. 하지만 근대 음악의 '산실'로서의 역할이 재조명되면서, 이 라스트찬스는 최근 '근대문화의 보고'로 재평가되고 있다.

> 한국전쟁 이후 미군들이 장파리 마을 주변에 주둔하면서부터 생겨난 근대문화의 보고가 있는 곳이다. 라스트찬스는 원래 First chance였으나 한 미군 병사의 조언으로 Last Chance로 바뀌어 명명되었으며 가황 조용필이 처음 연주와 노래하던 곳이다. 당시 국내 유명 가수

32 〈파주와 미군 부대〉, https://blog.naver.com/jonychoi/221608673395

33 〈파주 장파리의 라스트찬스 바와 미군 M 패튼 전차〉,
 https://m.blog.naver.com/pzkpfw3485/221032282735

34 〈미군 주둔 50년 파주 미래유산작업 시급하다(상) 잊혀져 가는 유산들〉, 《경기일

장마루촌 럭키바의 모습[33]	럭키바의 붕괴된 모습[34]
장마루촌 DMZ홀의 흔적[35]	장마루촌 접대 여성의 모습[36]

와 그룹은 물론 내놓으라 하던 음악인들이 무수히 거쳐 간 곳이기도
하다. 그 찬란했던 음악의 메카로 자리하던 장마루촌은 미군 철수로
인해 급격히 쇄락해진 모습으로 변해 갔으며 70년대 중반 이후 완전
히 폐허가 된 모습으로 껍데기만 남은 듯한 인상으로 남겨지고 버려지
면서 수십 년 세월을 보내야만 했다. 지금은 마을 곳곳에 찬란했던 클
럽들 흔적조차 볼 수 없는 상황이 되었지만 그나마 폐허 수준의 라스

보》, 2018년 8월 21일. http://www.kyeonggi.com/1511076
35 〈조용필 "난 주로 'DMZ클럽'에 있었죠〉, 《파주바른신문》, 2018년 3월 18일.
http://www.pajuplus.co.kr/news/article.html?no=1491
36 〈파주 장파리의 라스트찬스 바와 미군 M 패튼 전차〉,
https://m.blog.naver.com/pzkpfw3485/221032282735

트찬스만 존재할 뿐이었다.[37]

라스트찬스가 위치한 지역의 현재 행정 구역 명칭은 경기 파주시 파평면이다. 하지만 과거에는 장마루촌으로 불렸고, 당시 행정 구역 은 장파리였다. 장파리(長坡里)의 지형이 마루처럼 길었다고 인식되었 기 때문에 '장마루'라고도 불렸다. 현재는 장파리라는 지명은 사용하 지 않고 있으며, 장마루촌의 성세 역시 저문 상태이다.

1960~70년대 장파리 중앙통은 2km였는데, 그곳에는 미장원, 사진 관, 주점, 여관이 즐비했으며, '딸라'를 찾는 사람들로 붐볐다.[38] 그때 이 지역 인구가 5,000명에 달하고 유동인구는 그 6배에 달하는 번화 가였지만, 미군이 철수한 이후에는 급격하게 그 성세를 잃어버렸기 때문이다.

한국전쟁 이전 장파리는 칡넝쿨로 뒤덮인 작은 농촌 마을이었지만, 전쟁은 이 마을의 위상과 가치를 바꾸어 놓았다. 마을 앞을 흐르는 임 진강은 군사 분계선이 되었고, 그 인근에 주둔하던 미군 부대(28연대) 로 인해 기지촌이 형성되기 시작했다. 장마루촌은 1969년에 제작된 영화 〈장마루촌의 이발사〉의 배경이자 제재가 되기도 했을 정도로 한 때는 주목받는 곳이었다.[39]

한편, 장마루촌을 대표하는 음악 클럽 라스트찬스도 리비교 부근에

37 lastchance.modoo.at; https://lastchance.modoo.at

38 박종인, 〈그때 우리네 삶은 고단했었느니라〉, 《조선일보》, 2017년 6월 14일.

39 김기 감독, 〈장마루촌의 이발사〉, 『한국영화데이터베이스』

40 〈라스트찬스〉, 네이버지도, https://map.naver.com

41 〈파주 장파리의 라스트찬스 바와 미군 M 패튼 전차〉, https://m.blog.naver.com

라스트찬스의 현재 모습(2020년대)[40]

라스트찬스의 1967년 모습[41]

라스트찬스의 내부 모습(2010년대)[42]

라스트찬스의 내부 모습[43]

자리를 잡고 성세를 누렸다. 군인들은 4시 30분에 일과를 마쳤고, 부대를 나온 이들은 차를 타고 리비교를 지나 장마루촌으로 향했다. 리비교를 지나 첫 번째 위치한 클럽이 라스트찬스였는데, 처음에는 미군들이 다리를 건너 처음 만난다는 의미에서 '퍼스트찬스'였다고 한다.[44] 하지만 복귀 시간이 되어 다리를 건너야 할 때는 '라스트찬스'가 될 수밖에 없었고, 클럽 이름도 이에 따라 바뀌었다.

42 〈미군 클럽 '라스트찬스'와 파주 장파리〉, 《오마뉴스》, 2022년 1월 28일.
　　 http://www.ohmynews.com
43 〈팝 태동 이끈 파주 장파리 미군클럽 '라스트찬스'〉, 《경인일보》, 2022년 7월 10일.
　　 http://www.kyeongin.com
44 〈파주와 미군 부대〉, https://blog.naver.com

특히 라스트찬스는 한국 대중가요계를 대표하는 가수 조용필이 노래한 곳으로 유명하다.[45] 일부 자료에서는 조용필은 흑인 전용 클럽인 블루문홀에서도 공연했다고 전한다.[46]

1968년, 몸집 작고 호리호리한 젊은 사내가 구두닦이 신봉기를 찾아오곤 했다. 라스트찬스에서 노래도 부르고 청소도 하던 사내였다. 신봉기가 준 돈으로 김남근이 20원 짜리 라면 열 개를 사서 양은 바께쓰에 끓여오면 사내와 친구들은 거리에 서서 배를 채우곤 했다. 김남근은 기억한다. "내가 봉기 형님이랑 남근이는 절대 안 잊겠다"고 하던 말을.

그가 가왕(歌王) 조용필이다.

군대 다녀온 사람은 안다. 신병훈련소, 그 혹독한 기억을 어찌 추억이라 하겠는가. 김남근이 말했다. "조용필에게 가장 어려웠던 시절이다. 말이야 기억한다고 했지만, 어디 쉽겠나…." 장파리 클럽은 음악인들에게 성지(聖地)였다. 조용필, 김태화 그리고 윤항기까지.[47]

위의 기사는 조용필이 '라스트찬스'에서 노래를 부르면서 전문 가수로의 꿈을 키우던 시절을 그리고 있다. 이러한 증언에 대한 논란이 다소 존재하지만, 조용필의 이러한 무명 시절은 장마루촌과 라스트찬스의 위상을 설명한다. 그곳은 젊은 가수나 신인 뮤지션들이 꿈을 꾸는 장소이기도 했다.

45 박종인, 〈그때 우리네 삶은 고단했었느니라〉, 《조선일보》, 2017년 6월 14일.
46 〈가왕 조용필 연주한 파주 미군클럽 '라스트찬스' 복원〉, 《서울신문》, 2016년 12월 6일.
47 박종인, 위의 글.

하지만 이러한 정보가 확인되지 않은 추측성 낭설일 수도 있다는 주장도 존재한다. 라스트찬스가 조용필의 데뷔 무대가 아니라고 지적하는 의견도 존재한다.[48] 조용필이 장마루촌에서 공연을 한 것은 무명 시절 분명 있었던 사실이지만, 그때 공연장(클럽)이 '라스트찬스'가 아니라 'DMZ(홀)'라고 직접 밝혔기 때문이다.

당시 상황을 소상하게 파악하고 있다는 지역민('기지촌 주먹잡이')도 라스트찬스에는 김태화밴드가 이미 확고하게 자리를 잡고 있었기 때문에, 조용필은 주로 DMZ홀과 블루문홀을 오가며 연주해야 했다는 증언을 제기한 바 있다.[49]

〈돌아와요 부산항에〉의 '영광'이 있기까지 내겐 7년 반 동안의 모진 무명 시절이 있었다. 나는 일렉트릭 기타를 메고 록밴드에 청춘을 거는 모험에 나섰다. '애트킨즈'라고 이름 붙인 우리의 첫 목적지는 경기 파주의 장팔촌(장마루촌: 인용자). 미군 상대의 나이트클럽이 즐비한 거리를 두리번거리다 가장 만만해 보이는 'DMZ'(DMZ홀: 인용자)로 들어갔다. 주인은 '한번 해'라고 간단히 응낙했고, 우리 일행은 근처 하숙방에 묵으며 '열심히 노력해서 비틀즈 같은 그룹이 되자'고 다짐했다. 그러나 이튿날 해고. 무대는 한 스테이지가 45분으로 하루 6차례를 뛰어야 하는데 그러자면 100곡 이상의 레퍼토리가 필요했다. 하지만 우리가 연주할 수 있는 것은 고작 열댓 곡밖에 되지 않았다. 친구들은 뿔뿔이 떠나가고 나 혼자 용주골 기지촌으로 흘러들었다. 그 바

48 〈조용필, 장파리 '라스트 찬스'에서 노래했나?〉, 《파주바른신문》, 2021년 6월 1일.
http://www.pajuplus.co.kr/news/article.html?no=6253
49 〈조용필 "난 주로 'DMZ클럽'에 있었죠〉, 《파주바른신문》, 2018년 3월 18일.
http://www.pajuplus.co.kr/news/article.html?no=1491

닥에서 제법 이름이 있던 '파이브 핑거'. 하지만 이 밴드도 오래가지 못했다. 아들의 행방을 찾아 나선 아버지의 손아귀에 붙잡혀 고향 집에 감금당하기를 6개월. 다시 도망쳐 경기 광주의 이름도 없는 밴드에 합류했다. 기타만 죽어라고 쳐대던 내가 보컬을 하게 된 것은 이때부터다. 보컬을 맡던 친구가 군에 입대하는 바람에 대타가 됐다. 그런 내게 한 미군 병사가 타국에서 맞는 쓸쓸한 생일을 위해 〈Lead Me ON〉을 불러 달라고 했다. 밤새 연습해 어설프게나마 불러주었더니 그가 눈물을 흘렸다. 내 노래가 누군가를 감동시킬 수 있다는 사실에 얼마나 뿌듯했는지.[50]

조용필의 회고에서 상기할 것은 세 가지 정도이다. 일단 무명 시절 조용필은 밴드를 결성하고 '모험'이라고 부른 공연에 나서고자 했다. 조용필의 밴드가 목적지로 정한 곳은 장팔촌, 즉 장마루촌이었다. 조용필도 인정하듯, 그곳에는 '미군 상대 나이트클럽'이 즐비했다. 그만큼 장마루촌은 무명 뮤지션들에게 등용의 장이자 실전 무대였던 셈이다.

조용필이 노래를 부르기로 한 곳은 〈DMZ〉였다. 〈라스트찬스〉에서 연주를 했는지는 이 회고를 통해 분명하게 확인되지는 않지만, 그들 밴드가 노크한 곳은 〈DMZ〉였다. 더구나 당시 상황으로 볼 때, 〈라스트찬스〉에서 공연할 시간적 여유는 넉넉해 보이지 않는 것도 사실이다. 조용필은 〈DMZ〉에 취직한 다음 날 해고되었고, 그의 밴드는 해산했기 때문이다. 그 이후 조용필은 자신이 장마루촌을 떠나 용주골로 이동했다고 적었고, 다른 밴드에 합류했다고만 밝혔다.

50 〈나의 젊음, 나의 사랑 가수 조용필 (3) 행운의 〈돌아와요 부산항에〉〉, 《경향신문》, 1998년 11월 12일, 22쪽.

하지만 이러한 사실에도 불구하고 조용필이 자신의 노래 인생을 위해 데뷔 무대를 치른 곳은 장마루촌이 확실하고, 그만큼 장마루촌은 당시의 뮤지션들에게 널리 알려진 대표적인 음악 거리였다. 그곳에는 미군 전용 혹은 외국인 상대 클럽이 많았고, 그 많은 클럽만큼 데뷔와 도전의 기회가 허용되었던 곳이었다.

조용필의 노래 인생에서도 이러한 기지촌 주변의 음악 환경은 영향을 주었다. 경기도 광주에서 밴드에 합류했을 때, 그의 음악적 감성과 자부심을 불러일으킨 사건에도 미군이 연관되어 있기 때문이다. 조용필은 '타국에서 맞는 쓸쓸한 생일'의 미군 병사를 위해 〈Lead Me ON〉을 불렀고, 이 노래는 미군 병사를 감동시켰다. 조용필에게 무명 가수의 노래를 허락하는 곳도 미군 클럽이었고, 그 노래를 듣고 최초의 감동적인 관객(청중)이 된 이도 미군이었다.

조용필을 불멸의 대중가수로 간주할 수 있다면, 그의 무명 시절 그의 음악적 기반을 마련하고 보컬로서의 자질을 확인시킨 인프라는 미군 클럽과 그 사용자 미군이었다고 해도 과언이 아니다. 이러한 사연은 당시 누구를 위하여 노래를 불렀을 때 가장 도전적일 수 있느냐는 질문에 대한 답을 알려준다. 한국 대중가수들은 외국인과 미군을 상대해야 하는 제법 높은 난관이자 기회를 확보하고 있었던 셈이다.

장마루촌을 대표하는 클럽 라스트찬스는 본래 미군 음악 전용 클럽이었다. 그리고 그곳에서 많은 이들의 음악의 꿈을 펼치고자 했고, 당대 음악의 높은 수준을 선보이고자 했으며, 그 길을 따라 자신의 길을 개척하고자 했다. 그러한 측면에서 라스트찬스를 비롯한 장마루촌의 클럽들은 단순히 상업적 클럽만은 아니었다. 대중음악의 길과 역사를 바꾸려고 하는 젊은 뮤지션들의 시험무대였던 것이다.

4. 미군 클럽 공연의 영향력

4.1. 한국 대중음악의 출발점으로서 부평 미군 클럽

1950년대부터 인천 부평(구)에 들어선 미군 클럽은 1950~60년대 한국 대중음악에 큰 영향을 끼쳤다. 당시 사진을 보면, 외국인이 모여 공연을 관람하고 한국인 공연자들이 섞여 있는 모습을 확인할 수 있다. 이러한 클럽을 중심으로 거리가 형성되었고, 야외무대도 마련되기에 이르렀다.

부평 지역에는 미군 부대가 존재하고 있었고, 그 부대를 중심으로 많은 수의 클럽이 위치하고 있었다. 부평 지역에서 이러한 미군 부대의 중심을 미군수지원사령부 '부평 애스컴시티 미군기지'였다. 이 미군기지는 '부평 신촌'과 '부평 삼릉' 일대를 특별한 음악 관련 구역으로 형성하는 기반이었다.[51]

미군기지의 형성은 다음과 같은 경로를 따랐다.

일제 강점기 부평에 자리한 조병창에 미군 부대가 본격적으로 주둔하기 시작한 것은 1951년 봄부터이다. 보급창, 의무대, 공병대, 통신대, 항공대 등의 미군 부대들이 차례로 부평에 자리 잡기 시작했다. 121후송병원, 55보급창, 6의무보급창, 565공병자재창, 19병기창, 4통신대, 512정비대대, 55항공대, 8057보충대, 37공병대, 8057보충대, 37보충대, 76보충대, 79병참대대 등이다. 1950년대 부평 애스컴시티

51 이장렬, 「한국 대중음악 중심 장소로서 부평 연구」, 『기전문화연구』 41(2), 경인교육대학교 기전문화연구소, 2020, 135~137쪽.

미군 클럽 공연과 주변 풍경(부평 애스컴시티 관련)[52]

는 4개의 큰 규모의 캠프마켓(Camp Market), 캠프그렌트(Camp Grant), 캠프테일러(Camp Taylor), 캠프타일러(Camp Tyler) 와 작은 규모의 3군데 Camp Adams, Camp Harris, Camp Haye의 쿼터마스터 시티 (QUARTERMASTER CITY) 등으로 불리는 7개 구역으로 구분되어 있었다. 1963년 이들 구역들이 캠프 그란트 등 미국 대통령들의 이름을 빌려와 다시 명명되었다.[53]

이 부평 애스컴시티는 한국전쟁 이후 대중음악의 취향이 미국 음악으로 넘어가는 일종의 시발점 역할을 하였다. 주한 미군 기지 가운데 애스컴시티가 한 대는 최대 규모의 시설을 자랑하였고, 미국에서 한

52 〈대중음악 출발점 부평미군기지〉, 연합뉴스TV. https://search.naver.com
53 김현석, 「부평의 길과 역사」, 『부평의 길을 걷다』, 다인아트, 2018, 71쪽. ; 이장렬, 위의 논문, 140쪽.

하지만 미국 스타들의 내한 공연에는 고비용이 발생했고, 내한 스타들의 공연만으로는 전국 미군 기지의 공연을 감당할 수 없었다. 그러면서 적정 규모의 공연단을 구성하기 시작했고, 미군의 관리 하에 쇼를 위주로 한 쇼단이 꾸려졌다. 이러한 쇼단은 연주자와 가수를 비롯하여 댄서와 스태프로 구성되었고, 20명 내외의 규모를 유지하도록 권고 받았다.

이에 국내에서는 미8군쇼에 참여하는 공연자를 공급하는 대행사(연예 기획사)가 생겨나기 시작했다. 처음에는 난립하는 형태로 생성되던 이러한 연예 대행사는 1950년대 시점에서 통합되어 하나의 단체를 결성하기도 했다. 이러한 대행사 연합은 미8군쇼를 넘어, 일반인들을 위한 공연을 기획한 바 있다.[60]

4.3. 연예 대행사의 출연과 대중문화의 기획

미8군쇼(단)에 소속한 공연팀은 그 당시로는 상당한 보수를 받은 것으로 확인된다. 미군 소속(혹은 허가 대상)인 만큼 사회적 대우도 상당했던 것으로 알려져 있다.

> 미국 본토에서 유행하는 최신 음악들이 1주일도 채 안 돼서 쇼 무대에서 연주될 정도였다. 미8군 무대에 서는 연주자들의 평균 수입이 월 쌀 다섯 가마 정도였다니 당시로서는 상당히 높은 급료를 받은 셈이었다.[61]

60 〈무대로 진출하는 미군 전문의 '쑈'〉, 《조선일보》, 1961년 5월 12일, 4쪽 참조.
61 오광수, 앞의 글.

기지촌에서는 주한 미군을 위한 위문 공연 혹은 미군쇼가 필요했다. 미8군쇼는 "주로 미8군 영내의 다양한 클럽에서 펼쳐졌으며, 재즈와 팝, 로큰롤과 소울에 이르기까지 다양한 장르의 음악들이 공연"되었는데, 이를 위해서는 많은 공연자(연주자)들이 요구될 수밖에 없었고 이들은 "평균 수입이 월 쌀 다섯 가마 정도"였을 정도로 '상당이 높은 급료'를 받았다.

> (한국전쟁 휴전 이후: 인용자) 8군 무대가 흥청거리기 시작하고 수많은 악단과 가수가 9군에 모여들자 '라스베거스', '뉴오커', '스리A쇼', '가이샌돌', '뉴스타', '실버스타', '세븐스타', '베니쇼' 등 흥행 단체가 수없이 생겨났다.[62]

그런데 이러한 뮤지션들은 미국에서 유행하는 최신곡을 신속하게 연주해야 했기 때문에, 늘 다양하고 새로운 음악을 연주할 수 있도록 음악적 기예와 소양을 정진할 수밖에 없었다. 비록 시기마다 차이는 있지만 이러한 뮤지션의 출연과 기용은 높은 경쟁률을 자랑했고, 이를 전문적으로 대행하려는 대행사(기획사)들에 의해 이루어지곤 했다.

> 우리나라 사회현상 중에서 '아메리카니즘'이 가장 짙은 곳이 바로 '나이트클럽'에 출연하는 '쇼'이다. 그중에서도 주한 미8군의 백 오십 개에 달하는 장교, 사병 및 '서비스 클럽'에 출연하는 '쇼맨'들이다. 그들은 현재 미8군휼병감실(美八軍恤兵監室)의 연예 대행 기관인 '한국흥행'과 '유니버설연예' 주식회사 산하에 70개 단체의 '밴드'와 22개

62 〈연예수첩 반세기 가요계(44) 팔군쇼 성행〉, 《동아일보》, 1973년 4월 5일, 5쪽.

단체의 '쇼'가 있는데 여기에 출연하는 연예인이 무려 천 명을 넘어 일대 '맘모스' 연예지대를 형성하고 있다. 미국인 5명으로 구성된 심위(審委)에서 무용·장치·음악·구성·작곡·의상·조명 등 전반에 걸쳐 엄격한 심사를 받은 다음 각기 급수를 받아 서울을 비롯하여 각 일선 지구에 산재한 9군 '클럽'에서 월간 400회에 달하는 '쇼'에 출연한다.[63]

"(공연 인력 공급 업무를 전담할: 인용자) 일괄 대행 기관이 필요하게 됐지요. 처음엔 국도극장에서 오디숀을 하다가 조선호텔에서 본격적으로 했어요. 가수와 악단이 점점 많아지니 다동 '호수그릴' 옆에 북킹 오피스(주문처)를 만들고 일원화를 시도했습니다."(한국흥행회사 정훈실장 정서봉)[64]

위의 기사에서 언급하는 대로 초창기 대표적인 대행 기관(연예 대행사)으로는 '한국흥행'과 '유니버셜연예'를 언급할 수 있다. 이중 한국흥행(주식회사)은 화양흥업을 중심으로 설립된 회사로, 초창기 연예 대행사 중 가장 주목되는 회사가 아닐 수 없었고, 유니버셜(연예)는 이에 대항하는 단체로 성장할 수 있었다.

이 밖의 연예 대행사로는 극동연예나 신일연예 혹은 삼양기업 등을 들 수도 있다. 초창기 연예 대행사는 미8군쇼를 관할하는 'Special Service'에 인력을 공급하는 업무를 담당하면서 탄생할 수 있었다. 이러한 단체들은 미8군쇼에 공연(연주) 인력을 공급하는 연예 대행사로, 이후 연예인들의 출연과 후원 그리고 관리를 전담하는 연예 기획사의

63 〈우리 연운계(演芸界) 혁신에 큰 구실하는 맘모스 연예지대(演芸地帶) 미(美)8군 쇼〉, 《조선일보》, 1962년 10월 10일, 4쪽 참조.

64 〈연예수첩 반세기 가요계(44) 팔군쇼 성행〉, 《동아일보》, 1973년 4월 5일, 5쪽.

전신(前身)에 해당하는 기획사들이었다.

1958년 첨예화된 연예 인력 공급 업무는, 한국흥행·극동연예·신일연예·삼양기업이 연합한 'KEC'와 '유니버셜(연예)'의 2파전으로 압축되기도 했다. 하지만 시간이 흐르자, 이러한 연예 대행사의 입장과 수에 변화가 찾아왔다. 1960년을 기점으로 연예 대행사의 수가 폭발적으로 늘어났고, 미8군쇼 측도 기존의 '한국흥행'과 '유니버셜' 이외에도 '대영'과 '공영'까지 확대하여 4개 대행사로부터 연예 인력을 수급받았다.[65]

이에 따라 연예 대행사 간 과열 경쟁이 초래되고 수입 폭이 줄어들자, 네 개의 업체는 1961년 '화양연예(한국흥행)'이라는 하나의 사업체로 통합하기에 이르렀다.[66] 화양연예는 1960년대 전반 전성기를 누렸던 회사였고,[67] 그것은 1963~64년이 미팔군쇼의 정점이었기 때문이다.[68]

4.4. 한국연예대행연합회의 출범과 연예기획자의 면모

연예 대행 대행사의 연합을 주도한 주역은, 미8군쇼에서 '베니김쇼'로 명성을 쌓은 '베니 김'이었는데, 미8군쇼의 대부 격으로 활동하던 그는 1950년대 자신의 연예계 위상과 미군 내 영향력을 바탕으로 '한국연예대행연합회'인 KEAA(Korea Entertainment Agency Association)의 결성을 주도했다.[69]

65 https://band.us/band/69010172/post/14353
66 〈용역불(用役弗) 중간서 착취〉, 《동아일보》, 1960년 2월 13일, 3쪽 참조.; 「미군 감축에 대비 새 활로 찾는 쇼 군납(軍納)」, 《경향신문》, 1970년 8월 8일, 5쪽 참조.
67 〈한국 최초의 '쇼·뮤지칼' 영화〉, 《조선일보》, 1962년 10월 9일, 5쪽 참조.
68 〈연예수첩 반세기 가요계(44) 팔군쇼 성행〉, 《동아일보》, 1973년 4월 5일, 5쪽 참조.

1958년 〈세계의 휴일〉 공연자들
(좌로부터 환명숙, 관순옥, 이영숙,
이해연, 이금희)[70]

한국연예대행연합회 창립총회 사진[71]

한국연예대행연합회는 1958년에 결성되었고, 그 사무실은 원효로에 380평 규모로 마련되었다.[72] 1959년 시점 한국연예에는 한국흥행, 삼양기업, 고려연예, 대중음악가협회 등이 합류한 상태였고, 21개의 쇼 단체와 48개의 재즈 밴드가 소속되어 있었다.[73] 1961년에는 합류한 단체가 수 십 개에 달한 상태이다.[74]

그리고 한국연예대행연합회는 공연 무대를 넓혀 일반인을 위한 공연을 기획하여 국도극장과 계약을 맺고 대형 쇼를 추진하기도 했다.[75] 이때 대표적인 공연자로 물망에 오르는 가수가 '베티 김' 혹은 '김씨스

69 〈건전한 청중을 확보〉, 《동아일보》, 1963년 7월 30일, 6쪽 참조.

70 〈연예수첩 반세기 가요계(44) 팔군쇼 성행〉, 《동아일보》, 1973년 4월 5일, 5쪽.
 https://newslibrary.naver.com

71 박성서, 〈'울릉도 트위스트'의 여성트리오, 이시스터즈의 삶과 노래(2)〉, 《NewsMaker》,
 http://m.newsmaker.or.kr

72 박성서, 앞의 글.

73 〈해방 후 미군과 더불어 진주한 정열적인 음악〉, 《동아일보》, 1959년 7월 17일,
 4쪽 참조.

74 〈본격적인 '쑈'를 무대에〉, 《경향신문》, 1961년 5월 14일, 4쪽 참조.

75 〈무대로 진출하는 미군 전문의 '쑈'〉, 《조선일보》, 1961년 5월 12일, 4쪽 참조.

한국연예대행연합회 주도 공연 모습[77]

터즈'였다.[76]

KEAA가 바로 화양흥업(한국흥행주식회사)이였다. 화양은 전성기 무렵에는 500여 명의 쇼단 인원이 소속된 최대 대행사로 이름을 날리면서, 주한미군을 위한 쇼를 전담하다시피 한다는 평가를 받기도 한 대형 연예 대행사(기획사)였다.[78] 화양의 대표는 한때 '베니 김'으로 한국 이름은 김영순(金榮淳)이였고,[79] 1970대에는 대표(사장) 안찬옥이였다.[80]

화양의 규모에 육박했던 대행사가 '유니버셜연예' 혹은 '유니버셜흥행'이였고, 1960년대 유니버셜연예의 운영자는 홍남표였다.[81] 이러한 대행사의 성공에 힘입어 1960년대에는 고려(연예)를 비롯하여[82] 삼양

76 〈본격적인 '쑈'를 무대에〉, 《경향신문》, 1961년 5월 14일, 4쪽.
77 〈본격적인 '쑈'를 무대에〉, 《경향신문》, 1961년 5월 14일, 4쪽.
 https://newslibrary.naver.com
78 〈한국 최초의 '쇼·뮤지칼' 영화〉, 《조선일보》, 1962년 10월 9일, 5쪽 참조.
79 〈'베니 김(金) 일가(一家)' 자선쇼〉, 《동아일보》, 1972년 2월 3일, 8쪽 참조.
80 〈미군 감축에 대비 새 활로 찾는 쇼 군납(軍納)〉, 《경향신문》, 1970년 8월 8일,
 5쪽 참조. ; 〈공한오는 분 가는 분〉, 《매일경제》, 1970년 10월 22일, 7쪽 참조.
81 〈부도낸 사장 구속〉, 《경향신문》, 1962년 11월 13일, 6쪽 참조.

(기업), 극동(연예), 신일(연예), 공영(기업), 대영(프로덕션) 등의 대행사
가 설립되어[83] 활발하게 활동을 전개한 바 있다. 1960년대에는 이러한
대행사가 20여 개에 이르렀다.

1963년 시점에서 이러한 군납 '연예 용역'을 담당하는 대행사의 대표
를 정리하면 다음과 같다. '한국연예'(한국흥행)의 대표는 안찬옥,[84] '삼
양기업'의 대표는 이완영, '극동연애'의 대표는 김영순, '신일연예'의
대표는 박영준, '유니버셜'의 대표는 앞에서 말한 홍남표였으며, 비공
식적인 연예 용역 회사인 공영(기업)의 대표는 전석규였고, 대영(프로덕
션)의 대표는 최남식이었다.[85] 1967년 KEAA가 결성되어(한국흥행·삼양
기업·극동연예·신일연예) 안찬옥이 대표직으로 활동하고 있었던 것으로
확인된다.[86]

1960년대 한국흥행은 안찬옥에 의해 운영되기도 했고,[87] 이러한 대
행사가 난립하기 이전 초창기 대행자로 차균철(車均哲)이 언급되기도
했다. 그러니까 1950년대 차균철을 중심으로 수의 계약을 맺던 관행
에서 출발한 1960년대 연예대행 체제(쇼 공급 체제)는 1960년대에는 연
예 대행사에 의한 뮤지션 기용과 출연이 결정되는 시스템으로 변화된
것이다. 실제로 차균철은 '아시아·아메리칸' 대표로 활동하며 1960년
대에도 '쇼걸'의 모집과 공급을 담당하면서,[88] 여전히 연예대행 업무를

82 〈용역불(用役弗) 중간서 착취〉, 《동아일보》, 1960년 2월 13일, 3쪽 참조.

83 〈추석 대목 노리고 출혈(出血)의 강행군〉, 《경향신문》, 1963년 8월 28일, 5쪽 참조.

84 〈월남(越南) 예능(藝能) 수출〉, 《매일경제》, 1966년 11월 22일, 3쪽 참조.

85 〈추석 대목 노리고 출혈(出血)의 강행군〉, 《경향신문》, 1963년 8월 28일, 5쪽 참조.

86 〈월남(越南)에 진출하는 쇼비지네스〉, 《조선일보》, 1967년 1월 12일, 5쪽 참조.

87 〈파업 8일째 8군쇼 종업원들〉, 《경향신문》, 1964년 9월 21일, 7쪽 참조.

88 〈관광위장(觀光僞裝) '쇼·걸' 추방 요청〉, 《동아일보》, 1965년 9월 23일, 8쪽 참조.

워커힐 쇼단 심의 광경[89]

지속했다.

한편, 차균철은 1960년대 심의위원으로 활동하면서, 워커힐의 고급 호텔 무용수를 선발하고 관련 쇼를 진행하는 업무도 수행한 바 있다. 차균철은 외국 유명 호텔 프로듀서나 무대감독 그리고 안무자와 함께 심의위원으로 활동한 바 있다.[90] 위의 사진은 그때의 정경을 담은 사진으로, 심의위원 앞에서 기예를 펼치는 지원자의 모습을 포착하고 있다.

1960년대 광나루 한강 변에 설립된 워커힐호텔은 미군을 위한 위락 시설이자 관광객 유치를 겨냥한 동양 최대의 휴양 시설로 기획 건립되었다.[91] 기본적으로 미국 군인을 위한 시설이었기 때문에, 그들의 기호와 정서 그리고 유흥 방식과 취향 여부를 고려한 공연단이 필요했다. 하지만 '구미를 무대로 흥행하는 연예인들'도 대대적인 위락시설

89 〈무희(舞姬) 경쟁 7 대(對) 1〉, 《조선일보》, 1962년 10월 28일, 4쪽.
https://newslibrary.naver.com
90 〈무희(舞姬) 경쟁 7 대(對) 1〉, 《조선일보》, 1962년 10월 28일, 4쪽 참조.
91 〈동양 최대 유흥지 '워커힐'〉, 《경향신문》, 1962년 9월 4일, 6쪽 참조.

미8군 전속 쇼단의 공연 정경[93]

에 대해 높은 관심을 표명했다.[92]

　따라서 위의 쇼단 구성 사례는 별도의 심의(위원)가 필요할 정도로 '특별한 쇼'에 대한 관심이 폭증하고 있으며, 이러한 대중음악(쇼)이 한국 사회 곳곳으로 퍼져나가고 있다는 증거에 해당한다. 대중음악과 쇼의 견지에서 볼 때, 한국에서 미국과 미군 음악(쇼)의 인기가 부대 주변을 넘어 전국적으로 확대되고 있는 징후라 할 것이다.

　미8군쇼는 상업적 목적과 함께 다양한 향유 계층을 염두에 둔 버라이어티 쇼이면서 동시에 최신 음악의 집합장이었다. 한국의 뮤지션들은 이러한 미8군쇼를 구경하거나 해당 공연에 참여하면서, 새로운 음악을 향한 열정과 최신 정보를 습득할 수 있었다. 또한 뮤지션들은 미군 음악 방송을 청취하거나 레코드 혹은 악보를 통해 최신 음악의 흐

92 〈최적의 휴양지 '워커·힐'〉, 《경향신문》, 1962년 12월 24일, 3쪽 참조.
93 〈우리 연운계(演芸界) 혁신에 큰 구실하는 맘모스 연예지대(演芸地帯) 미(美)8군 쇼〉, 《조선일보》, 1962년 10월 10일, 4쪽. https://newslibrary.naver.com

름을 파악하거나, 미8군쇼를 청취하면서 그들의 음악을 기억할 수 있었다. 이러한 상황은 그들의 음악적 실력을 향상시키고 연주 능력과 배경 지식을 확산시키는 역할을 했으며, 국내 음악의 새로운 풍조를 만드는 기본 조건으로 작용했다.[94]

4.5. 라스트찬스의 결성과 새로운 음악의 결성

다음과 같은 기록은 파주 장마루촌(장파리)를 대표하는 클럽 라스트찬스의 영향력을 실감하게 한다.

> (밴드: 인용자) 라스트 찬스는 1960년대 후반 경북 왜관의 기지촌에서 활동하던 밴드였다. 당시 10대의 나이였던 김태일(기타), 나원탁(세컨 기타), 곽효성(베이스), 이순남(드럼), 김태화(보컬)는 박영걸(노만)에게 픽업되어 파주로 그 활동무대를 옮기게 되고, 그곳에서 밴드가 출연하던 클럽의 이름을 따서 라스트 찬스라는 이름으로 활동을 시작한다. 박영걸은 라스트 찬스는 물론 데블스를 발탁했고, 신중현과 엽전들의 매니저를 맡기도 했으며, 이후 이은하, 정애리, 윤승희 등 여성 싱어들이나 벗님들, 산울림의 활동에도 관여했다. 노만기획을 설립하고 그 이름을 따서 '노만 가요제'를 개최해 신인가수를 발탁하는 등 매니지먼트 쪽으로 탁월한 수완을 발휘했던 인물이다. 그는 라스트 찬스에게 악기의 연주나 발성훈련 등을 시킴과 동시에 새벽에 구보를 하는 등 체력훈련을 병행한 것으로 알려져 있다. 결국 이러한 노력으로 밴드는 미8군을 벗어나 1970년에는 명동의 '실버타운'으로 진출하게 되고, 같

94 한지수, 「미8군쇼 무대를 통한 미국대중음악의 국내 유입 양상」, 『음악과 문화』 20, 세계음악학회, 2009, 146쪽 참조

은 해 열렸던 제2회 플레이보이배 전국 보컬 그룹 경연대회에서 2등상, 이듬해 대회에서는 1등을 수상하며 자신들의 활동 영역을 점차로 넓혀 나가게 된다. 그리고 이러한 인기의 여세를 몰아 1971년 발표한 것이 바로 밴드의 유일한 음반이며 크리스마스 캐롤집인 〈Go Go 춤을 위한 경음악〉이다.[95]

경북 왜관읍 석전리는 속칭 '후문'이라고 불렸던 곳인데, 그곳에는 미군 부대 캠프캐롤이 주둔한 바 있었다.[96] 1960년대 이 기지촌을 중심으로 활동하던 밴드가 있었는데, 이 밴드는 곧 파주 장마루촌 대표 클럽 라스트찬스로 이동하여 공연을 한다. 그리고 그 이름을 그들이 새롭게 활동하는 클럽의 이름을 따서 '라스트 찬스'라고 붙였다.

이 밴드에는 흔히 정훈희 남편으로 알려진 김태화가 보컬로 있었는데, 이 밴드 라스트 찬스는 현재에도 가황 조용필의 데뷔 혹은 출연으로 논란이 있는 클럽 라스트찬스의 전속 밴드로 알려져 있다. 일부에서는 조용필이 장마루촌에 머물면서 수련을 하고 허드렛일을 했다는 점에 대해서는 인정하면서도 라스트찬스에서 공연하지 못했다는 의견을 피력하고 있는데, 그 이유는 김태화가 속한 밴드 즉 라스트 찬스의 높은 벽 때문이었다.

여러 가지 증언을 교차하면 클럽 라스트찬스에는 김태화가 속한 밴드가 공연을 담당하고 있었던 점은 분명하다고 해야 한다. 따라서 위의 증언과 기록도 이러한 사실에 기반한다고 해야 한다. 위의 글에서 더욱 흥미로운 점은 라스트찬스에서 수련하던 밴들의 모습이다.

95 〈CONERMUSIC〉, https://conermusic.tistory.com/182
96 〈캠프캐롤 후문과 기지촌 문화〉, 《칠곡신문방송 스마트뉴스》, 2008년 5월 15일.

밴드 라스트 찬스를 기획하고 지휘했던 인물은 박영걸로 여겨진다. 그는 밴드 단원들에게 "악기의 연주나 발성 훈련 등을 시킴과 동시에 새벽에 구보를 하는 등 체력 훈련을 병행한 것"으로 알려져 있다. 그만큼 라스트찬스 시절부터 상당한 연습과 각종 훈련을 병행하여, 밴드 라스트 찬스가 성장할 수 있는 밑거름을 마련했다고 할 수 있다. 결국 밴들 라스트 찬스는 "미8군을 벗어나 1970년에는 명동의 '실버타운'으로 진출"할 수 있었고, 각종 대회에서 수상하면서 그 실력과 인기를 세상에 드러내기 시작했다.

위의 기록에서 강조하는 분야는 이들이 낸 한 장의 음반이다. 그 음반의 이름은 '〈Go Go 춤을 위한 경음악〉'인데, 이 음반은 1971년 발표된 밴드 라스트 찬스의 유일한 음반이었다. 비록 이 음반에 대한 다음과 같은 평가는 밴드 라스트 찬스의 음악적 성향이 당시 대중음악의 새로운 반향을 불러일으킬 만큼 파격적이고 또 선구적이었다는 점을 증언한다.

> 1960년대 말에서 1970년대 초에 발표되었던 국내 락 밴드들의 크리스마스 캐롤 음반들이 지금 나오고 있는 음반들에 비해 오히려 더 강하고 자극적인 편곡을 담았던 이유도 바로 그러한 이유에서 찾을 수 있다. 그 발매가 조금 빨랐던 히 파이브의 크리스마스 캐롤 음반 〈Merry Christmas 사이키데릭 사운드〉(1969)가 〈징글 벨〉에 아이언 버터플라이의 'In-A-Gadda-Da-Vida'를 주요 테마로 이용하여 환각 세계의 문을 두드렸다면, 라스트 찬스가 같은 곡에 이용한 소재는 레어 어쓰(Rare Earth)의 〈Get Ready〉다. 초반부 다소 점잖은 도입부가 지나며 곧바로 이어지는 연주는 브라스 파트를 위주로 한 〈Get Ready〉이며, 당시 국내 밴드들의 음반에서는 좀처럼 들을 수 없었던 베이스 솔로로

넘어간다. 베이스 솔로에 이어지는 넘실대는 키보드 연주와 퍼즈 톤이 강하게 걸린 기타 사운드는 영락없이 1960년대 말부터 미국에서 불던 사이키델릭 사운드다. 또 각 파트별로 솔로 연주 릴레이는 쉼 없는 클럽 연주 시 자신의 파트가 지난 다음 잠시간의 휴식을 취할 수 있는 시간이 있었음을 알려주는 조그만 복선과도 같다. 비록 스튜디오에서 녹음되긴 했지만, 그 뿌리는 어디까지나 이들의 활동무대를 그대로 옮긴 소위 '생음악'. 바로 지금의 라이브 앨범과 같은 형태를 취하고 있는 것이다. 앞면 수록곡들 역시 차분한 테마는 원래 가지고 있는 크리스마스 캐롤의 진행을 그대로 따르고 있긴 하지만, 순발력 있는 도입부 연주들에서 라스트 찬스가 가지고 있던 원시적인 힘을 느끼는 것은 그리 어렵지 않다.[97]

이러한 평가의 이면에는 당시 밴드 '라스트 찬스'가 지니고 있는 한계이자 이 한계를 돌파하려는 필사적인 도전(의식)이 잠재되어 있다. 김태화는 "우린 당시 배우는 단계였기 때문에 음악적으로나 실력 면에서 선배들과 비교될 밴드는 아니었다. 하지만, 하드락이라는 완전히 젊은 문화와 새로운 솔로 보컬 시스템을 통해 하모니 보컬 위주의 시대에 신선함을 주기에는 충분했다"며 라스트 찬스 시절을 회고했다.[98] 이러한 회고에는 젊고 발랄한 시절, 자신들의 음악을 새로운 음악에 접목시키고 파격적인 시도를 통해 개성적인 음악 세계를 구축하겠다는 의지가 담겨 있었다. 그리고 이러한 의지와 도전에는 서구 음악의 직접적인 수입로이자 도전장으로서의 장마루촌 클럽 라스트찬스가 자리 잡고

97 〈CONERMUSIC〉, https://conermusic.tistory.com/182

98 〈CONERMUSIC〉, https://conermusic.tistory.com/182

있었다. 미8군의 음악적 인프라가 그들을 키우고 그들의 음악을 부추겨 한국 대중음악의 새로운 일탈이자 변화로 실현된 셈이다.

5. 미8군쇼와 대중문화의 상관성
: 한국 대중음악의 화수분이자 분수령으로 미8군쇼와 기지촌의 음악 인프라

미8군쇼의 기능과 의미에 대해서는 이미 그 의미 부여가 이루어진 바 있다.

> '미8군 쇼 무대'는 한국 대중문화의 화수분 역할을 했다. 그 이전까지의 대중문화계가 서구음악보다는 신민요나 트로트 등을 기반으로 한 토종음악 중심이었다면 미8군 쇼 무대 이후에는 서구음악이 직수입되어 일반 대중들의 삶에도 영향을 미쳤다. 연대기를 무시하고 1960년대를 전후하여 미8군 무대에서 활약했던 음악인들을 꼽아보자. 대중음악 작곡가로도 이름이 높은 이인성, 박춘석, 이봉조, 김인배, 김희갑 등은 미8군 밴드에서 활약했다. 또 여가수로는 한명숙, 패티김, 펄시스터즈, 현미, 김시스터즈 등이 미8군 쇼 무대를 주름잡았다. 신중현을 비롯하여 조용필, 김홍탁, 윤항기 등 한국 록 음악의 뿌리가 된 신세대 음악인들이 미8군의 자양분을 받으면서 성장했다.[99]

이러한 견해는 많은 다른 연구자들의 견해와도 대략 일치한다. 미8군

[99] 오광수, 「한국 대중문화의 결정적 사건들4 미8군 쇼무대」, 『쿨투라』, 2020년 4월.

의 존재는 한국 역사에서 상당히 서글픈 기록을 남기고 슬픔 어린 존재였지만, 이로 인해 대중음악의 중요한 약진과 기반이 마련되었다는 사실은 고무적이라고 하지 않을 수 없다. 많은 이들이 이러한 과거의 영향력에 힘입어 현재 K팝이 형성되었다는 의견을 내세우기도 한다.

미8군쇼가 한국 대중음악사에서 남긴 족적은 몇 가지로 분류되어 이해될 수 있다. 첫째는 최신 음악을 수용하는 자연스러운 유입 루트를 형성했다는 점이다. 특히 경기도 일대의 미군 기지는 주한 미군으로 복무하는 미군을 위한 클럽을 개설하고 그 클럽에서 미군을 위무할 수 있는 위락시설과 공연 프로그램을 마련해야 했다. 이러한 과정에서 미국 본토 뮤지션들의 내왕뿐만 아니라 유행 음악에 대한 최신 정보가 한국으로 흘러들어오지 않을 수 없었다.

둘째는 미8군쇼 혹은 클럽 공연을 위한 뮤지션들의 도전과 실험이 횡행했다는 점이다. 조용필이 음악 수련 시절 장마루촌에서 어렵게 음악 활동을 해야 했다는 사실이나, 김태화(밴드)가 미군 전용 클럽에서 인기와 성세를 유지하기 위하여 각고의 노력을 시행했다는 점은 이를 뒷받침한다.

전쟁 이후 일자리는 부족했고 물자와 식량은 어려웠지만, 미군 부대에는 이러한 어려움을 해결할 수 있는 물자와 식량이 넘쳐났고, 상대적으로 높은 급여를 받을 수 있는 일이 존재했다. 음악을 연주하고 미군을 위한 공연을 진행할 인력이 필요했는데, 음악과 출세와 수입을 노리는 이들이 그 일자리를 따내기 위하여 노력하였다.

셋째는 이러한 인력을 공급하기 위한 인력 공급 체제, 즉 연예 대행사의 모태가 일찍부터 마련되었고, 기획 업무를 전담하면서 연예계의 유통과 성장을 도모하는 이들이 이른 시기부터 나타났다는 점이다. 이러

한 연예 대행 체제는 한국 대중음악계의 지형을 흔들고 새로운 목표를 제시하고 '깜짝 스타'를 탄생시킬 수 있는 환경을 조성해 나갔다.

마지막으로 이러한 음악 환경의 조성으로 인해, 한국의 음악적 기조가 변화하고 대중음악을 즐기는 청중들이 다수 양산되었다는 사실이다. 일제 강점기 일제에 의해 조성된 음악적 유행을 대체하는 미국 대중음악 기반의 음악 청중과 대중음악 선호자들이 양성된 셈이다.

이러한 변화를 전반적으로 추동한 기반은 미8군쇼나 기지촌 주변 음악 클럽, 그리고 이러한 변화에 민감하게 적응하고자 했던 초창기 한국의 뮤지션들이었다. 앞에서 오광수가 지적한 것처럼 "신중현을 비롯하여 조용필, 김홍탁, 윤항기 등 한국 록 음악의 뿌리가 된 신세대 음악인들이 미8군의 자양분을 받으면서 성장"할 수 있었는데, 이러한 탁월한 대중음악 뮤지션들이 나올 수 있도록 인적·물적 인프라를 제공하고 치열한 경쟁을 유도하는 기반이 된 것은 미8군 중심의 음악 환경이었다.

이러한 환경에 기꺼이 투신하고 그 안에서 실력을 다지려는 꿈을 가진 뮤지션들이 많았고, 치열한 경쟁과 생존 전략을 통해 살아남은 뮤지션들이 마치 '화수분'처럼 한국 대중음악계로 퍼져나갔던 셈이다.

참고문헌

1. 기본자료
《경향신문》,《동아일보》,《조선일보》,《서울신문》,《매일경제》, 연합뉴스, 네이버
지도,《파주바른신문》,《칠곡신문방송 스마트뉴스》,《경인일보》한국영화데이터
베이스.

2. 단행본 및 논문
김연정, 「경기도 문화콘텐츠산업의 지역착근성 기반 산업생태계 핵심역량 분석」,
『한국산학기술학회논문지』17(2), 한국산학기술학회, 2016.
김현석, 「부평의 길과 역사」, 『부평의 길을 걷다』, 다인아트, 2018.
박성서, 〈'울릉도 트위스트'의 여성트리오, 이시스터즈의 삶과 노래(2)」〉, 《News
 Maker》.
박용규, 「주한미군방송(WVTP)의 등장과 영향(1945~1950)」, 『한국언론학보』58,
 한국언론학회, 2014.
박종인, 〈그때 우리네 삶은 고단했었느니라〉, 《조선일보》, 2017년 6월 14일.
오광수, 「한국 대중문화의 결정적 사건들4 미8군 쇼무대」, 『쿨투라』, 2020년 4월.
이동순, 「1950년대 한국대중음악사의 형성과 전쟁 테마의 수용(1)」, 『민족문화논
 총』36, 영남대학교 민족문화연구소, 2007.
이동순, 「1950년대 한국대중음악사의 형성과 전쟁 테마의 수용(2)」, 『민족문화논
 총』37, 영남대학교 민족문화연구소, 2007.
이장렬, 「한국 대중음악 중심 장소로서 부평 연구」, 『기전문화연구』41-2, 경인교
 육대학교 기전문화연구소, 2020.
임동혁, 「다방(茶房)과 음악(音樂)」, 『문장』2(3), 문장사, 1940년 3월, 161~162쪽.
조일동, 「경계의 역동과 창조: 주한미군 주둔지 주변 대중음악 형성과정에 관한
 인류학적 연구」, 『동북아 문화연구』71, 동북아시아문화학회, 2022.
조장원, 「한국 대중음악 수용자 연구」, 『음악과 민족』56, 민족음악학회, 2018.
최지호, 「미군문화의 상륙과 한국 스탠더드 팝의 형성」, 단국대학교 석사학위논문,
 2005.
한지수, 「미8군쇼 무대를 통한 미국대중음악의 국내 유입 양상」, 『음악과 문화』
 20, 세계음악학회, 2009.

제2부

경기도의 대중음악사
관련자 인터뷰, 구술 기록 작업

김형준·신성환·유춘동

○ 백미영. 1957년생. 1980년 오아시스 레코드사 팝 음악 홍보 담당 역임.

오아시스 레코드사의 팝 홍보 담당으로 입사한 뒤, 팝 음악의 수입과 국내의 유통, 방송국을 중심으로 홍보 활동을 한 내용, 당시 오아시스 레코드사의 대표적인 가수에 관한 내용, 팝 음악 직배가 이루어진 뒤의 오아시스 레코드사의 상황 등을 들려주었다. (인터뷰 일시: 2022년 8월 1일)

[구술 인터뷰]

김형준: 안녕하세요. 인터뷰 시작하겠습니다. 원래 처음 시작하신 게 음반사였나요?

백미영: 음반사 쪽에서 한 20년 있었고, 정치 쪽에도 집권까지 하면 2022년까지요.

김형준: 그러면 2000년 이후에는 정치 쪽으로 가셔서 일을 하시고 사회복지 쪽 겸해서 가시는 건가요?

백미영: 사회복지. 그러니까 이쪽은 교육 쪽이기는 한데, 지역하고 같이 경험해서 하는 거죠. 오아시스는 레코드 쪽. 레코드 회사 쪽은 진짜 오랜 전통이 있는 오아시스나 지구 이런 거는 이런 데는 정말 기록이 있어야 될 것 같아요. 근데 맨 마지막에 오아시스가 없어질 때, 그때 제가 안 있어서. 왜냐하면 아들한테 넘어가면서 어떻게 이게 마지막 처리가 됐는지, 그거는 확실히 모르겠어요. 좀 안타깝긴 해요. 그 많은 자료들이 어떻게 됐었는지.

김형준: 선생님 처음 80년대에 그러면 오아시스 일 하시게 될 때는 어떤 계기로 하셨나요?

오아시스레코드사의 간판(출처: 동아일보)

백미영: 백형두 씨 아시죠? 방송도 하셨고. 제 남편이 조상만 씨라고 혹시 아시나요? 조상만 옛날에 저기 이종환 씨 프로그램 작가도 하시고 그래요. 팝 칼럼니스트 하셨는데 남편이에요. 남편이 이제 그쪽 DJ 협회 회장도 하시고 그랬던 분이신데 이제 남편이 MBC에 있다 보니까 거기 백형두 씨라고 아침프로 많이 하셨죠.

그래서 거기 오아시스 레코드사에, 사람이 필요한데 저에게 그쪽으로 들어가면 어떠냐? 그때 그 당시에 제가 광화문 덕수궁 있는 데서 DJ를 보고 있었거든요.

김형준: 그러면 원래 다운타운 DJ셨나요?

백미영: 네. 김광한 씨하고. 이게 남편하고 이제 굉장히 친분 관계가 있었고 그래서 같이 무슨 모임을 했었어요. 그러다가 제가 이제 DJ 보면서 있으니까 부인을 그쪽에, 오아시스 소개하면 어떠냐 거기서 사람이 필요하다 그래서 제가 소개 받아가지고 갔어요.

김형준: 그러면 그게 80년대이고 그 당시에 그러면은 팝송이 직배 들어오기 전이었잖아요?

백미영: 그죠 라이센스였죠. 그래서 오아시스는 워너뮤직하고요 EMI하고요 두 개를. 또 어디가 있나? MCA 묵직한 회사는 저희가 다 갖고 있었어요.

김형준: 그럼 지구에서는?

백미영: 지구에서는 RCA하고 콜롬비아.

김형준: 그러면 지구하고 오아시스가?

백미영: 양대 산맥이었죠. 그렇죠 팝송. 그때는 가요는 거의 없었고. 가요는 뭐 어쩌다 한 번씩 메들리 같은 거 내고 막 그랬었어요.

김형준: 그러니까 시장에서는 예를 들면 매출 판매 찍어내는 비율도 팝송이 더 많았겠네요?

백미영: 팝송이 대부분 차지했죠.

김형준: 80년대 내내 그랬나요?

백미영: 80년대에서 87년도 90년 들어오면서 좀 바뀌었죠. 그때는 글로벌 시대가 되면서 바뀐 거죠.

김형준: 그럼 오아시스하고 지구가 거의 팝 시장은 다 잡고 있었고, 그러면 음반 판매의 대부분을 다 그래도 관여를 하신 거네요. 전체 음악 시장에 팝이 제일 많았고, 그중에서도 오아시스가 주도권을 많이 가지고 있었고 하니까, 그 일을 하셨으니까 제일 현장에서 매출과 관련된 일을 하신 거네요?

백미영: 제가 신곡 판이 오면 저한테 와 가지고 제가 다 선곡해서 방송국 가서 소개하고 그때는 팝 칼럼을 해가지고 다들 나왔어요. 이제 다 황인용 씨 프로《밤을 잊은 그대에게》이런 팝송 프로그램 굵직굵직한 거 다 나왔었어요. 제가 여자는 거의 저밖에 없어요. 그죠 어쨌든 홍보하고 그런. 판 하나가 제작될 때까지 제가 다 관여해서 만들었습니다.

김형준: 그러면 오아시스에서는 홍보도 담당하시고, 기획 보통 옛날에 문예부라고 하는 그런 기획도 다 하신 건가요?

백미영: 네. 다 쓰고 그리고 직접 방송 나가서 이거 설명도 해 주고,

출연도 하고 그리고 판 나오면 다 하나씩 놓아주고 그것까지 다.

　김형준: 아니 그러면 혼자서 거의 다 다 하신 거네요? 그러면 같은 부서의 다른 분들도 좀 계셨나요?

　백미영: 다른 분들도 있었어요. 근데 이제 대부분 중요한 역할은 제가 다 하고 네 이제 필요하면 일을 나눠서 이렇게 하는 거죠.

　김형준: 그러면 음반이 만약에 옛날에는 팝 음반이 많이 팔리고 그랬잖아요. 그 하실 때 가장 매출 잘 나오고 많이 팔렸던 아티스트 혹시 기억나시는 데 몇 개 있다면?

　백미영: 많죠. 퀸이라든지 마돈나, 아바, 또 이글스의 팝송, 마돈나 같은 거는 10만 장 넘게 나갔어요. 제라드 졸링은 그 당시에 빌보드 차트에도 없었고 카세트. 카세트 하나가 왔는데 네덜란드에서 왔는데 노래를 들었는데 너무 괜찮은 거예요. 제레드 졸링.

그래서 그걸 갖다 마스터를 주문을 했어요. 그래서 그러니까 판을 주문을 했죠. 카세트로 왔으니까. 그걸로는 방송을 할 수가 없고 마스터로 쓸 수 있는 판을 보내달라고. 그래서 방송국에 이제 PR을 했는데 너무 좋아하는 거예요. 사람들이 그래서 미국에서 히트하기 전에 우리나라에서 먼저 시킨 거예요. 그게 굉장히 생각이 나요. 《티켓 투 더 트라픽》.

　김형준: 선생님이 선택을 안 하셨으면 우리나라에서 알려지지 않았을 수도 있었겠네요.

　백미영: 그렇죠. 왜냐하면 빌보드 차트에 오르고 막 이렇게 유명해지고 그런 게 아니에요. 그때도 한 20위까지밖에 못 올라왔어요. 그 후에 몇 년 있다가 빌보드 차트에 올렸어요. 그렇게 히트가 된 노래고 그것도 나중에 빌보드 차트에 올라갔어요. 하여튼 뭐 80년대 들어가

면서 지금 래퍼들 막 우리나라에 2000년도서부터 래퍼들 막 등장하고 막 이러잖아요. 랩 춤추고, 저는 80년대서부터 랩 들은 사람인데 그 당시에는 사실 우리나라에서 인기도 없었죠. 그런 판은 내지도 못했으니까요.

김형준: 세상이 완전히 바뀌어서 지금 이런 거지, 그때는 사실 말도 안 되는 거라고 생각했을 테니까요.

백미영: 맞습니다. 그러면 들은 애들은 잘 모르잖아요.

김형준: 원래 음악이 좋아서 DJ도 하시고 했기 때문에 하시는 일이 굉장히 적성에도 잘 맞고 즐겁고 재미있으셨을 것 같아요.

백미영: 그렇죠.

김형준: 그리고 영향력이 있으셨을 거 아니에요?

백미영: 그랬죠. 너무 재미있게 일을 했었죠. 87년도에서부터 서서히 이제 팝 시장이 글로벌화 되면서 소니, EMI, 워너, 이런 사람들이 전부 이제 우리나라로 들어와서 직접 장사를 하겠다 그래서 라이센스가 이제 거의 그만하게 끊기게 생긴 상황이 온 거예요. 그랬는데 카운트다운이라는 그 레이블이 있어요. 카운트다운이라는 게 뭐냐면 시카고면 시카고, 노래를 다른 사람이 불러서 만들어서 판매를 하는 거죠.

김형준: 커버로?

백미영: 그래서 그거를 우리 회사에서도 많이 제작을 했었어요. 그래서 그걸로 편집해가지고 많이 판매도 하고 그러기도 했었는데 어쨌든 오리지날만은 못하죠.

김형준: 아니 그러면 네 80년대 중후반에 이제 직배사 전환 체제로 가고 우리 시장이 되니까 외국에서 직배가 들어오는 거 아니에요?

백미영: 우리 시장이 없다가 이때서부터 이거 저기 이제 라이센스

팝 직배 충격에 관한 기사(출처: 조선일보)

팝음악을 틀면 로열티를 내야 되는 상황이 된 거예요. 로열티를 다 내야 되는 상황이 오니까 이거 외국에다 주면 너무 돈이 많이 나가는 상황이 되잖아요. 그러니까 이걸 자제하고 가요 쪽으로 전환하게 된 계기가 된 거죠. 가요가 활성화된 계기가 된 게, 그래서 라디오 프로그램들이 전부 팝에서 가요 프로그램으로 이렇게 전환되기 시작한 거죠.

김형준: 그런 어떤 음반 산업 구조의 변화하고 바이오가 비중이 커진 거 하고도 관련이 그럼 많이 있는 거네요?

백미영: 그쵸. 그래서 그 당시에 이제 송대관 씨가 미국에서 들어오신 거예요. 그러니까 얼마나 운이 좋으신 분이에요. 송대관 아저씨가 "쨍하고 했던 날" 노래를 하시다가 10년 있다가 그 87년도에 우리나라에 들어온 거예요. 그래서 오아시스로 또 온 거예요.

김형준: 오아시스에서 《해뜰날》 하고 잠시 공백이 있어서 미국에 있다가 이 무렵에 오아시스랑 다시 계약하면서 송대관 씨가 그러면 오아시스 그 무렵에는 굉장히 의미 있는 가수라고 볼 수 있겠네요.

백미영: 그렇죠. 굉장히 좋은 기회에 오신 거죠.

김형준: 가요 쪽에 좀 힘을 실을 만한 그런 준비가 돼 있을 때 딱 왔으니까. 총알 좀 많이 장착해서 홍보도 해 줄 수 있고 이랬겠네요?

백미영: 그랬어요.

김형준: 그러면 이분이 87년에 오셔가지고 냈던 곡이 혹시?

백미영: 《혼자랍니다》. 처음에 그걸로 PR 했었는데 노래가 너무 약해서, 저기 곡을 새로 받아서 하시는 게 어떠냐 그래가지고 낸 게 《정 때문에》, 《정 때문에》로 히트를 완전히 히트를 했죠. 그래서 젊은 층. 그러니까 댄스 뮤직이 한참 유행했었고, 펑키 뮤직이나 랩이나 다양한 팝에서 듣던 그 음악들을 트로트에 약간 접목해서 젊은 친구들한테 편곡을 맡겨서 좀 새롭게 가는 게 좋겠다 해가지고 많이 노력을 하셨죠. 송대관 씨가 그리고 그전에는 이제 오아시스에서는 가요가 거의 없었는데요. 딱 하나 히트한 게 있어요. 주현미의 《비 내리는 영동교》.

김형준: 거의 초창기죠 주현미 씨?

백미영: 그게 80한 몇 년도야 그게?

백미영: 2~3년도.

김형준: 글쎄요. 80년대 초반이었던 것 같은데?

백미영: 그랬는데 그것도 거의 히트 될게 아니었었는데, 메들리. 메들리가 원래 뜨면서 이런 게 저희 회사에서 15개를.

김형준: 그 메들리가 오아시스 거였나요?

백미영: 주현미가 노래를 워낙 잘하니까 우리 사장님이 계속 메들리를 만들어 놓은 거예요. 옛날 트로트를 가지고 노래 이것도 해봐라 저것도 해봐라 그래서 무료로 막 다 녹음을 해놓은 거예요. 그래 가지고 그게 100만 장이 나간 거예요. 그래 가지고 《비 내리는 영동교》 데뷔곡을 하나 만들었어요.

김형준: 그러면 그때 주현미 씨는 오아시스 전속이었나요?

백미영: 그때는 전속이었죠. 그랬다가 그 히트 치고 나서 지구로 간 거예요.

김형준: 보면 지구하고 오아시스하고 가수들이 왔다 갔다 하더라고요. 제대로 자기한테 섭섭하게 하면 넘어가는 건가요? 배팅 받아가지고 가고, 그러다가 다시 또 친정 오기도 하고?

백미영: 그럴 수도 있죠. 그거 하고 오아시스에서는 가요가 그렇게 많지는 않았어요. 서울 패밀리. 그때 제가 이제 《2시의 데이트》에 팝송 소개하러 나갔을 때. 서울 패밀리의 《내일이 찾아와도》. 그거를 판을 한 장씩 줬어요. 그래서 그거는 돈 한 푼 안 드리고 그냥 히트한 경우. 그래 가지고 여기서 겨울이면 작은 음악회라는 걸 했었거든요. 위일청이 한 번 와서 해달라고 그랬더니 해주는데 30분간을 내 얘기를 하는 거예요. 자기는 너무 고마웠다고.

김형준: 서울 패밀리가 뜨는 거에 좀 관여하셨군요?

백미영: 그거 하고 또 하나가 《일과 이분의 일》 투투. 그 정도. 그 외는 뭐 이제 설운도, 송대관. 주로 트로트 가수들이죠.

김형준: 예전에 보면 남진, 나훈아 씨도 보면 이쪽으로 갔다가 막 이러는 것 같던데요 보니까?

백미영: 그래도 송대관 씨는 자기가 히트한 레코드사이기 때문에 떠

나질 않았어요. 오아시스만 끝까지.

김형준: 그래요? 의리가 있네요.

백미영: 그래서 그만큼 인기도 오래 갔었어요. 거의 우리나라에서 한 30년간 인기를 끌은 사람은 송대관, 태진아 외에는 없어요. 대부분 저기 주현미도 그렇고 딱 10년이에요. 10년 넘으면 다 하락하거든요. 인기가 그리고 없어졌다가 나중에 다시 나올 수는 있어도 거의 10년 정도. 그래서 항상 저기, 제가 누구야 송대관 씨나 태진아 씨한테 자부심을 갖고 하시라고 얘기했던 것도 그런 우리나라에서 30년 동안 활동하고 계속 히트곡을 낸 사람은 두 사람밖에 없다, 이렇게.

김형준: 그럼 이 무렵에 그러면 사무실은 어디에 있었나요?

백미영: 안양에 있었어요. 옛날에 나오기 전에는 청계천 5가 머 어디에 있었다고 그러더라고요. 그러다가 안양으로 이사 와가지고 얼마 안 돼서 제가 들어갔어요.

김형준: 그러면 나중에 2000년에 그만두시고 이제 일을 옮기실 때까지 계속 안양에 네 오아시스는 있었던 거네요.

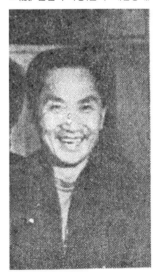

고(故) 손진석 사장(출처: 매일경제)

백미영: 사장님이 나 그만두고 한 3년 정도 있다가 돌아가셨어요. 손진석 사장님. 아주 유명해요. 2000년도에 나와서 그 후로는 계속 이제 하향 길에요. 왜냐하면 내가 여기 있었으면 사장님은 했는데 더 이상 할 게 없는 거예요. 가요 밖에 없는 거예요. 가요보다는 이제 팝이나 이쪽으로 일을 했었으니까 너무 재미가 없고, 그리고 라이센

스 다 가져가고 낼 것도 없고, 커버만. 노래는 들어도 마음에 안 들고 이러니까 도저히 더 이상. 우리 사장님이 딱 한 사람을 데리고 일을 하세요. 그래 가지고 눈에 안 보이면 계속 찾아요. 그러면 보면 어디 공장 내려가서 좀 얘기 좀 하고 있으면 막 전화 와요. 어디 있냐고. 사장님 찾았다고 그러고.

김형준: 손진석 사장님 총애를 받으셨네요?

백미영: 총애보다도, 그러니까 본인이 궁금한 게 많으면 나한테 물어봐야 되고, 제일 믿고 뭐 물어볼 만한 물어볼 사람이 없는 거예요. 그러니까 이제.

김형준: 이 당시에 오아시스는 직원은 대략 몇 명?

백미영: 외국 부에는 직원이 꽤 있었어요. 하나 네 다섯 명.

김형준: 그게 팝 쪽이죠? 네. 그리고 가요도 또 몇 분 계시고?

백미영: 가요 쪽에도 한 3명 정도 그러면 공장이 다 있었어요.

김형준: 그렇죠 레코드 찍는 공장이 공장은 어디 있었어요?

백미영: 거기 다 붙어 있었어요. 안양에요. 그래서 거기 나가서 이제 공장 인쇄소 가서 인쇄 어느 정도 됐는지 보고, 또 카세트 어느 정도 진행되는지 보러 다니고 이제 직접 그렇게 했으니까 그 안에서 다 이루어졌어요.

김형준: 그러면 공장에 또 직원들이 좀 있었을 거고 그렇죠? 그러면 대략 뭐 한 2~30명, 4~50명?

백미영: 처음에는 꽤 많았어요. 몇 명이나 있었는데. 100명 정도 근데 줄어가지고 공장 쪽에 아무래도 많아 카세트 작업하는 사람, 녹음하는 사람.

김형준: 스튜디오도 같이 그 옆에 있었나요?

오아시스의 나훈아 첫 녹음 마스터 테이프(출처: 동아일보)

백미영: 스튜디오도 다 있었죠. 저기 조? 개그맨 누구죠? 여자 개그맨 조?

김형준: 조혜련?

백미영: 네, 그 남편이 녹음 부장이었어요.

김형준: 특별히 그 시절 오아시스 관련해서 기억나는 에피소드나 이런 거 있으세요?

백미영: 거기 그때가 가장 제가 재밌었던 시기였던 것 같아요. 20대와 30대를 거기서 다 보냈으니까. 그런 시절은 다시 오기 힘든 것 같아요.

김형준: 인터뷰 응해 주셔서 감사드립니다.

백미영: 네.

※ 참고: 손진석 사장이 별세(2011년)한 후, 현재는 김용욱 대표가 오아시스 레코드사를 맡고 있다. 김 대표가 취임한 뒤로, 오아시스 레코드사에서 갖고 있던 아날로그 릴테이프 디지털화 작업에 착수하여 현재까지 5만여 곡을 디지털 파일로 복원하여 오아시스 레코드사의 블로그, 유튜브 채널을 통해서 공개하고 있다.

○ 김철한. 1950년생. 1970년대 지구레코드 가요 담당 매니저 및 홍보 담당 역임.

지구레코드사에서 가요 매니저로 근무하면서 경험했던 내용, 당시 지구 레코드와 가요계의 정황, 가요계의 비사, 정동(貞洞)에 방송국이 있을 때의 방송계의 풍경, 자신이 담당했던 전영록 가수, 매니저 협회 출범 등에 대하여 들려주었다. (인터뷰 일시: 2022년 8월 5일)

[구술 녹취록]

김형준: 인터뷰 시작하겠습니다. 음악 관련 일을 시작하게 된 동기는 무엇인가요?

김철한: 음반 관련된 일은 제가 이제, 원래 평소에 어릴 때부터 음악을 좀 좋아하는 편이라, 우연히 작곡가 선배 되는 분하고 지구 레코드사를 자주 출입하게 됐어요. 그러다가 홍보하던 분이 그만 두는 일이 생겨서 자리가 비어서 우연히 내가 이제 거기 들어가서 지구의 전속 가수 홍보 및 내가 데리고 있는 가수 일을 하게 된 거죠.

김형준: 그 당시 그럼 75년 들어가셨을 때 지구레코드에는 어떤 가수들이 있었어요?

김철한: 그거는 내가 나중에 얘기를 할게요. 그 당시 여기 보면 대충 지금 70~80년대 가수들이 많은데 그 당시에 또 한 사건이 어떻게 됐냐면 그 당시에 트로트 가수 이미자, 남진, 나훈아, 문주란 이런 가수가 있었는데, 지구 흔히 얘기하는 '지구의 쿠데타', 지구의 반란 쿠데타라는 사건이 하나 터진 거예요. 그게 어떤 일이냐? 아마 이거는 내가 볼 때는 보도도 한 번도 안 됐던데. 박춘석 씨가 레코드 회사를 했어요.

지구레코드를 시찰하는 당시 경기도지사
(출처: 경기도청)

레코드 회사를. 프로덕션 우리 한국에 아마 프로덕션 시스템은 처음이지 않을까? 그 당시에 작곡가고 가수고 다 전속 레코드 회사의 전속 시절이에요. 그냥 전속금 얼마 주고 봉급 얼마 주고 로열티라는 제도가 없을 때예요. 근데 이제 박춘석 씨는 우리나라도 외국처럼 프로덕션 시스템에서 히트 쳤으면 너희한테 받아야 되지 않겠냐 해서 술렁거린 거예요. 이 사람들이 지구를 싹 나가버려요. 그 당시에 박춘석 사단이라고 많이 불려요. 받아서 싹 나가니까 지구가 이제 망했다. 왜냐하면 돈 벌어주는 가수가 다 나갔으니까. 그 당시 이미자, 남진, 나훈아, 문주란 이 분들이 다 그러면 다 빠졌어요. 빠졌다가 몇 년 만에 다시 왔지만은 그래서 그 당시에 이가 없으면 잇몸으로 하라고 라나에 로스포 이런 가수들이 이제 히트를 치게 됐는데 마침 그 당시에 내가 그 일을 가수들을 맡아서 그 시기에 이제 들어가죠.

이제 그 당시에 음반 시장은 이제 그런 식으로 움직이다가 원래는 지구레코드에서, 일단 지구레코드에서 먼저 말씀을 드리니까 지구레코드는 60년 초에 부산에서 미도파 레코드로 시작됐어요. 제가 60년 초에 지구 레코드로 시작돼서 64년도에 《동백 아가씨》가 히트 되죠. 지구는 한국의 최고의 그런 레코드 회사가 이루어진 거죠. 근데 처음에 미도파를 했고, 그전에 임정수 회장이 원래는 이분이 이북서 넘어와 가지고 워카를 그걸로 이 사람이 돈을 벌었던 사람이에요.

그래서 60년 초에 레코드 회사를 만들어서 동업을 했어요. 처음에는 동업을 그런데 이제 히트가 나니까, 이제 동업자는 물러나고 혼자 독점을 했는데, 이미자가 처음에 히트되기 전에 최숙자라는 가수가 있어요.《눈물의 연평도》,《모녀 기타》를 부른 최숙자라는 가수가 있었어요. 그 당시에 그 사람이 여자 최고 가수였어요. 근데 그런데 그 당시에 이제 작곡가들이 누구냐 하면 박시춘, 백영호, 손목인 이런 사람들이 이미자를 시킨다니까 한쪽은 반대한 거야. 이거 안 된다. 근데 이미자가《동백 아가씨》가 나오기 전에《열아홉 순정》이라는 노래를 이미 발표했는데 크게 히트를 못 쳤어.

근데 이제《동백 아가씨》를 불렀는데, 그 몇 명 작곡가들은 인기가 없으니까 안 된다 전혀 무명이나 마찬가지였으니까, 근데 몇 몇 사람이 그래도 목소리 들어보고 이건 가능성이 있겠다는 그런 감을 잡은 사람이 있었겠죠. 이미자 씨를 시켜서 대박이 난 거지. 그나마 그냥 아주 베스트 음반으로 해가지고 그 당시 이미자 LP, LP 시대였으니까 이미자《동백 아가씨》를 사면은 다른 걸 끼워 파는 시대가 될 정도로 인기가 대단했어요.

그러다가 이제 뭐 남진, 나훈아. 이런 사람은 원래는 오아시스 레코드 전속 가수였어요. 남진, 남진도 처음에 데뷔작이 오아시스에서 나왔고, 나훈아도 나왔고, 원래 이미자도 와 있었어요. 그런데 히트를 이 이미자는 히트를 못 쳤고, 원래 박춘석 씨도 와 있었어요. 그런데 이제 이미자를 시키기 위해서 원래 박춘석 씨가 저 클래식한 작곡가였지 뽕짝 작곡가는 아니었어요. 옛날 안다성 씨《사랑의 메아리칠 때》라든가 최양숙의 그런 노래 보면 다 트로트 작곡가가 아닌데, 이미자를 시키기 위해서 이 박춘석 씨가 지구로 온 거예요. 이제 완전히 박춘

석 사단을 이끌면서 전속 가수가 돼서 지구레코드가 커 왔는데.

그 당시에 그 당시에 지구레코드가 스카라극장. 스카라 극장 하면은 연예인들의 집합소였어요. 영화, 영화 충무로, 충무로 영화사 쪽 그 다음에 그쪽에 지구레코드 거기 이제 2층 목욕탕 2층인데 목욕탕 2층에서 사무실 갖고 있고 옛날에 조그마한 방에서 녹음을 했던 시절이 그 시절이었어요. 이 가수로 해서 돈을 벌어서 벽제로 이사를 가요. 히트 쳐서 70년도 중반까지는 다 잘 나가는 가수들이니까 그냥 돈을 돌려붙다시피 해서 회사를 만들었고, 그래서 회사에 한 한 평수로는 한 2만 평가는 덴데, 원래가 그린벨트예요. 거기가 그린벨트였는데 거기에 왜 지구레코드가 나갔는가 하면 이 LP를 찍다 보면 물이 있어야 돼요. 물을 이렇게 보급을 해줘야 돼요. 그런데 임종수 회장이 옛날에 가서 이제 내가 강남에 가서, 그 당시에 강남이 더 쌌어요. 땅값이 쌌는데 그 당시에 강남 샀으면 나 보기 힘들 거라는 농담도 하고 이랬는데, 강남 갔으면 대단했죠. 한 2만 평 정도 강남에 땅이 있으면 재벌이죠. 근데 그 앞에 개천이 흘리기 때문에 물을 보급하기 위해서 LP를 찍다 보면 LP 찍는 걸 물을 식혀야 되거든요.

그리고 당시 근데 그게 일본 소니 회사가 그런 위치의 회사가 있는 거예요. 그 당시에 임종수 회장이 일본 가서 소니 회사를 보고 이런 데에다가 공장을 짓고 잘 만들어야겠다는 이런 생각을 가져서 롤 모델을 일본 소니에서 찾은 거죠. 그런데 거기가 이제 그린벨트가 계속 안 풀리고, 거기서 이제 녹음실도 있고 스튜디오 있고 이래서 쭉 운영을 해왔죠. 그래서 성장을 했고 이제 중간에 또 말을 끊다 보면 오아시스도 그랬어요. 청계천에서 조그마한 사무실에 있다가 남진의《사랑하고 있어요》,《울려고 내가 왔나》, 나훈아의《임 그리워》처음 히트할

때 대단했잖아요. 그거는 내가 얘기 안 해도 그래가지고 돈 벌어가지고 안양으로 가서 회사를 운영을 해 왔고 그 당시에 이제 지구, 오아시스가 이제 항상 라이벌 의식을 갖고 움직여서 왜 오아시스에서 가수가 히트를 쳤는데 지구로 왔냐 하면 임 사장은 스카웃하는데 나도 일조했지만 잘 빼와요. 원래 오아시스 가수였는데 지구로 빼어오려니 돈 올려주면서 그래서 나중에 내가 손 사장한테 왜 그런 얘기 다 가서 고소하고 그러면 뭐 하냐 그냥 또 키우면 되지. 이래서 그런 우리의 라이벌 의식이 있었고 원래 지구 임종수 사장은 연세대학교를 나왔어요. 그리고 손진석 사장은 서울대 문리대를 나왔는데 학생회장을 했어요. 그리고 이제 처음에는 오아시스가 처음에 이 손 사장이 아니었어요. 봉사장이라고 청계천에서 도매상을 하는 사장이었는데 오아시스에다가 물건을 납품하다 보니까 그거를 인수했어요.

근데 이게 이런 얘기하면 뭐하지만 지구의 임 사장은 완전 장사꾼이고, 일단 이 가수가 되겠다 하면 그냥 돈으로 해서 다 스카우트 되고, 손 사장은 그냥 키우면서 뺏기고, 그 당시에 손 사장은 남진, 나훈아도 있지만 이승희, 박주현, 김상희 그런 가수가 많은데, 또 그런 가수는 또 돈이 좋다지만 또 다른 회사로 안 가는 가수가 있었죠. 그러니까 완전 쌍벽을 이뤘던 회사에서 라이벌이었기 때문에 그 레코드 업계가 맨날 남진, 나훈아 그러니까 라이벌로 해서 둘이 유지를 했던 식으로, 레코드 해서 기업으로서 라이벌을 했기 때문에 시장이 됐고 그 다음에 이제 그 밑에 아세아 레코드라고 이분이 작사가 최치수라는 분이 원래 사장이었어요.

현철이가 불렀던 무슨 노래였죠? 《청춘을 돌려다오》. 이게 원래는 현철의 노래가 아니고 내가 할 때는 백야성이 노래였는데 그걸 작사하

1968년 장충동 녹음실의 모습(출처: 조선일보)

고 근데 그 사람이 사장이었는데, 나중에 박경춘이라는 친구가 이제 사장을 했고, 그 다음에 이제 신세계 레코드 윤상호 회장이라고 아주 유명한 사람이죠. 그 사람은 지금 부동산이 엄청나게 많은데, 장춘 스튜디오 사장하고 신세계 레코드에서 포크 가수들 음반을 많이 제작을 해서 움직였고 그다음에 이제 한국 음반이라는 회사가 있었는데 거기는 그렇게 판이 나오면 전속 가수가 있어서 이렇게 PR하고 이런 회사는 아니었어요.

도레미는 박남성이라고 그 친구가 어떻게 이쪽에 어떻게 들어왔냐 하면 MBC 밑에 정동 MBC 밑에 조그만 건물에 준 프로덕션이라는 회사를 하나 운영했는데 그 당시에는 레코드 업계에 손 댄 게 아니라 개그맨들 야간 업소를 비즈니스에 했었어요. 그러다가 최진희《사랑의 미로》의 제작을, 그 다음에 전영록이 노래를 제작 그다음에 김지애 노래를 했고, 그 외에 그 친구도 그래서 돈 벌어서 연희동에 빌딩 사고

거기에 이제 뭐 김건모, 조성모, 그 다음에 김범수 해서 돈을 한동안 벌었어요.

이제 그 다음에 신나라 레코드는 이게 종교 단체예요. 알겠지만 종교 아가동산이라고 종교해서 이 사람도 원래는 고속버스 터미널 뒤에서 레코드 가게를 했어요. 도매상을 도매생활 하다가 그 당시에 도매상들 돈 잘 벌었어요. 돈을 잘 벌다가 이제 수지의 수지에다가 신나라 레코드를 세웠죠.

김형준: 그 당시 녹음환경은 어땠나요?

김철한: 이제 당시 녹음, 녹음 환경은 뭐였냐? 녹음 환경은 옛날에 지구 레코드 같은 데도 사무실 2층에서 담요 같은 거 넣고 방음장치하고 이랬는데, 그러다가 우리나라 최초로 장충 녹음실. 지금 이 신세계에서 운영하는 장충 녹음실이 최성락 사장이 그걸 만들어서 대한민국 레코드 거기서 다 녹음했어요. 애지간한 가수들 다 거기서 이제 임대료 주고 녹음을 해다가 이 양반도 돈 벌어가지고 동부 이촌동에 서울 스튜디오를 만들었죠. 근데 이제 레코드 회사 돈 버니까 각자 레코드 회사에서 직접 만들어 보는 거야. 지구도 스타디오 벽지에다 만들고 오아시스도 안양에 만들고 또 아시아도 화양리 만들고 한국 음반도 저기 강남에 있었잖아요. 한국 음반 스튜디오죠 유명하잖아요. 거기도 만들고 이 사람도 이제 안 되고 그나마 지금 장충 녹음실이 좋은 게 뭐냐 하면 풀 악단을 쓸 수가 있어, 풀 악단을 요즘은 녹음실이 작아가지고 오전 오후 해가지고 오전에는 브라스 오후에는 바이올린 또 나중에는 현 갖다 입히고 그러는데 지금도 유일하게 20인조 넘게 다 들어갈 수 있는 쓸 수 있는 거는 장충 녹음실.

김형준: 기억에 남는 아티스트는?

김철한: 이제 기억나는 아티스트들은 내가 얘기 안 해도 그 당시에 쉽게 얘기하면 이미자, 남진, 나훈아, 대표적인 패티 김 이런 사람, 그리고 배호가 좀 아까운 가수죠. 배호가 내가 군대 가기 전에 지구레코드에. 원래는 배호란 가수가 아시아에서 나왔던 가수인데, 원래 드럼, 원래 자기 삼촌이 김광수라고 유명한 바이올린. 유명한 악단장이 잘 생기고 가끔 보면 나와요. 근데 그 악단에서 드럼 치고 고생하다가 《황금의 눈》이라는 노래로 아마 나왔는데 그 노래는 크게 못 치고 《누가 울어》, 《돌아가는 삼각지》, 《안개 낀 장충단공원》, 《당신》 이런 걸로 해서, 그런데 이제 그 당시에 이 친구가 신장, 저기로 죽었는데, 내가 이제 71년도에 군대를 갔는데 그래서 이제 군대에서 있다 보니까 죽었다는 소식이 들었는데 무리했죠. 잘 나가고 돈이 들어오니까 그냥 막 일을 시킨 거야. 그게 어느 주간지에 그 어머니가 그거를 한번 썼더라고요 그 기사를. 신장이 나쁘고 이러면 좀 쉬어야 되거든요.

그 다음에 이제 수영이, 하수영이라는 가수가 있었는데 하수영이는 유명한 《아내에게 바치는 노래》예요. 그 친구가 부산 친구예요. 나이가 좀 들은 다음에 이 가요계에 좀 들어와서 최백호하고 윤정아라는 가수를 있게 한 가수가 하수영이에요. 근데 이제 나중에 부산에서 이제 조금 놀음을 많이 하다가 뇌경색으로 쓰러져 죽었는데, 하수영이도 참 안타까운 가수. 하수영이 서라벌이었어요. 서라벌이 하수영이가 서라벌에서 나온 가수였어요.

심수봉이는 78년도 대학가요제에 나와서 상을 못 받은 가수예요. 입상만하고 원래는 이제 신민경이라는 이름이었는데 그 당시에 이제 스카우트해서 지구에서 시키는 역할을 내가 했는데 그때 대상이 누구였냐면 부산대학 애들 썰물.

그 다음에 송골매, 배철수 그 다음
에 노사연, 그 다음에 최현군이라고
통기타하고 좀 가창력이 있는 가수.
그 다음에 그렇게 상을 받았는데 심
수봉은 상을 못 받았는데 그 당시
MBC PD 하시던 차재영 씨라고 좀
점잖으신 분이 심수봉이 전속시켜라
그래서 지구 내가 임 사장한테 가서
걔네들은 이제 무조건 전속을 하기
로 했고, 심수봉이는 가서 그 당시에
200만 원씩 준다고 그랬어요. 78년
도에 200만 원이면 큰돈이에요. 지

무하마드 알리의 내한 모습(출처: 경향신문)

금 한 2천만 원 정도 될까 근데 안 한다고 그러더라고요. 얘가 자기는
비록 상을 못 받았지만 쟤네들하고 급이 다르다 그래서 하지 말라고
보냈어요. 보냈더니 한 일주일 됐다 왔더라고요. 그러더니 그래서 일주
일 200만 원이 그 당시에 자기가 그랜드 피아노를 사겠다고, 그 당시
가격이 얼마인지 모르지만 200만 원씩 전속을 시켰는데 대박을 났죠.

김형준: 기억나는 에피소드가 있나요?

김철한: 권투 선수 알리가 우리나라 왔을 때 그때 MBC 앞이 그냥
장사진을 이루었어요. 완전 교통 막히고 난리가 났었어요. 그때 생방
송을 했는데 정동 MBC 스튜디오가 이제 이 계단이 이렇게 쭉 있고
내려오는데 생방송을 하다 보니까 흥분의 도가니가 되어 가지고 어떤
가수가 내려오는 계단에서 알리를 껴안았다고요. 그래도 그날 1시간
이상 흥분 상태니까 개판이 된 거지. 그래도 생방송이 하는 거야 그거

끝나고 시청자들이 난리가 났어요. 그래 가지고 그때 출연한 가수는 다 정지야 다 정지 당했어. 그때 마침 장미화가 인기가 좋을 때가 마지막에 끼기로 했는데, 장미화는 시간이 오버해서 못 했어. 장미화 빼고 내가 그때 가수 누구 데리고 있었냐면 김정미라고 김추자 이상 가는 가수가 하나 있어요. 그 친구랑 옥희 싹 정리 당했어. 그래 가지고 이제 그 알리 선수 사건도 이제 조금 PD 문책 당하고 그 당시에는 또 생방송들이 많았어요. 뭐든 TBC도 그렇고 MBC도 그렇고 토요일 밤은 《토요일 밤 쇼는 즐거워》 이거 거의 생방송들 많이 할 때예요.

다음에 이제 그 얘기도 많이 들으셨죠. 이주일 씨, 처음에 버스에서 쫓겨난 얘기 못 생겨서요. 못생겨서 그것도 남진 쇼로 가고 있는데 원래 새벽 6시 경에 광화문 시민회관 불나기 전에 거기서 출발하지 않으면 장충체육관 앞에서 출발을 했어요. 근데 이제 이 양반도 김용호 단장이라는 사람도 원래 성격이 칼칼하고 아주 좀 카리스마가 있는 단장이에요. 버스를 딱 한데 못생긴 사람이 왜 앞에 앉아 있거든 이게 누구냐니까 새로운 MC라고. 야 인마, 너 내려. 집에서는 오랜만에 옛날 지방 쇼 가면 한 달씩 걸리고 그렇죠. 막 이런 저기였는데 순회공연이 쑈 간다고 와이프하고 다 얘기했는데 거기서 내리라니 얼마나 황당하고.

원래는 이주일 씨의 행동이 원래 이주일 씨의 자작이 아니에요. 죽은 김정남이라고 쇼의 MC보는 김정남이라는 이주일 씨보다 조금 나이가 위예요. 왜 그 사람이 이렇게 하는 행동을 이주일 씨가 흉내 내서 KBS 박명서라는 사람이 처음. 텔레비전에 내세워서 오늘의 이주일 씨가 탄생한 거다 이제 돌아가셨지만 근데 운이라는 게 이제 그렇게 해서 많이 했는데 이주일 씨 그 얘기는 흔히 많이 있었던 일이에요.

그 다음에 이제 옛날에 연예인들이 트럭 타고 지방 공연을 다니고

그러다가 통행금지가 있다고 그냥 검문소에서 근무를 할 때 당신 누구요? 그러면 트위스트 김? 당신 누구요? 체리보이 그러면 이제 처음에 듣다가 누구 놀리냐고 해가지고 혼냈던 그런 일도 옛날에. 그 당시 쇼 다니던 시절에 있었던 일이고 그 다음에 이제 박일남이라는 사람은 내가 이제 일을 했지만 그 양반이 술을 좋아한다고 《갈대의 순정》 부른.

이게 파출소에 가서 귓방망이 한 대 치니까 이제 딱 맞았어. 당신 누군데 치냐고 그러니까 가수 박일남이라고 그래서 파출소 소장이 얼마나 황당하겠어요? 박일남 씨에 대한 그런 얘기도 있고. 박일남 씨가 또 이렇게 좀 깡다구에 있고 옛날에 쇼 다니면 건달들이 막 분장실에 들어와 가지고 땡깡 부리고 용돈 달라고 하던 시절이 있었는데, 박일남 씨 같은 사람이 있으면 잘 얘기를 못했어요.

그 다음에 이제 이용이 부른 《잊혀진 계절》 같은 노래는 원래는 조영남 씨 시키기로 지구에서 그러셨어요. 이 얘기가 있었는데 지구레코드 임 사장이 그러면 우리 회사에 전속을 해라 영남이 형은 성격이 좀 그런, 남한테 묶이고 이런 스타일이 아니거든. 못하겠다. 그러니까 그런 거 하지 말라 해가지고 이용이 시킨 게 대박을 터뜨렸는데 나중에 이제 영남이 형이 리바이벌을 했지만.

김형준: 그 당시에 들어가셨을 때요. 지구 레코드 가셨을 때 왜 예전에는 팝 시장도 꽤 있었잖아요? 라이센스로 70대, 80년대 이때 팝 시장 좋을 때 매출 어떤 대략적인 규모로 보면 팝하고 가요하고 어땠어요?

김철한: 그 당시에는 가요가 했죠. 그리고 이제 아까 얘기했지만 성음제작소라는 데가 있어요. 성음 제작소는 라이센스 음반만 전문적으로 만든 곳. 가요는 안 했고 나중에 이제 거기 있던 분이 이한우 씨라는 분이 가요 담당을 해가지고 이광조에 《가까이 하기엔 너무 먼 당신》

그거 해서 히트를 쳤는데 그 당시에 라이선스의 비중도 컸어요. 지구도 소니 회사하고 폴리돌하고 계약해서 몇 군데 계약했고 오아시스도 그랬고 성음은 또 클래식 음반을 많이 제작을 했고 그때 당시에 또 LP를 만든 시대였지만 굉장히 활성화가 된 시대지 않나 이렇게 생각하고 우리 그다음에 이제 전영록이 데뷔할 때 매니저를 했는데 그 친구가 원래 백설희 씨, 황해 씨 아들이니까 처음에는 노래를 한다고 하고 노래자랑에도 나와 떨어지고 그랬어요. 송해 씨 프로 노래자랑 나와서 상도 못 받고 그러다가 이제 백설희 씨가 지구의 전속 가수였어요. 이제 회사에 와가지고 오디션을 보는데 돌아가신 임정수 사장이 너 10개월 만에 노래 연습하고 오라고. 그래가지고 이제 10개월 때 와가지고 취입을 하고 내가 이제 둘 다섯 그만두고 전영록이를 했는데 처음에는 그《애심》이란 노래가 히트를 못 쳤어요. 그 판에 밑에 깔려 있는 노래예요.

근데 얘가 백설희 씨하고 황해 씨 좋은 점을 닮아가지고 무대에 세워 놓으면 MC를 넣은 거예요. 입담이 좋고 그 다음에 재주가 많아요. 서유석이 흉내, 남진 흉내, 기타도 잘 쳐. 운동도 이게 옛날 이소룡 같은 운동 이런 거 영화에도 나왔잖아요. 그런 것도 잘해, 사진도 잘 그려요. 아주 다양한 기능을 갖고 있는 애인데, 그러다가 이제 군대를 가게 됐는데 군대 갔을 때 MBC에 있던 박원웅 씨. 돌아가신 DJ분이 무교동에서 모아 음악 감상실을 했었다고 거기서 갑자기 박원웅 씨가 나한테 《애심》이라는 노래가 있는데, 그 당시에 다방에서 신청곡들이 많이 들어오잖아요. 신청곡《애심》이라는 노래가 많이 들어왔다고 그러다가 이제 《애심》이 뜨니까 오늘의 전영록이가 됐는데, 전영록이 다른 얘기도 있지만 《종이학》이라는 노래가 고등학교 3학년 팬이 백혈병이 걸렸는데, 《종이학》을 만 번을 접으면 살아난다고 해서, 한

번 이제 영록이가 윤복희 쇼에 게스트로 나왔었어요. 게스트 윤복희 쇼 때, 대한극장에서 콘서트 했었는데 그때 이제 찾아왔더라고요. 그래서 얘 누구냐 그랬더니 백혈병 걸려 종이학을 이렇게 마음대로 모아서 왔더라고요. 근데 결국은 사망하고 말하는데, 《종이학》이라는 노래가 이제 그래서 만들어진 노래죠

조영남 형하고 나하고 이제 음반도 내가 제작했고 친해서 외국 5개 도시를 돌았는데 영남이 형에 대해서는 난 개인적으로 볼 때 천재라고 봐요. 노래도 잘한다고 보고 기타도 잘 치지 피아노도 잘 치지 글도 잘 쓰지 사진도 그려가지고 이번에 망신당했지만 사진도 잘 그리지. 또 나하고 외국 갔을 때 그 비제이 토마스라는 가수가 왔더라고요. 레인 드롭스 킵 폴링 온 마이 헤드라고 하는 《내일을 향해 쏴라》라는 영화 주제가인데 우리나라에서는 그 노래 한 곡이지만 외국에서는 많이 불렀더라고요 히트곡이 많더라고요. 이게 우리나라 10대 가수 안에 이런 데 들어가는 가수였더라고요. 그게 4시간인가 5시간 영남이 형 만나러 찾아왔어요. 공연장에 비제이 토마스가. 그런 일도 있어 이건 나밖에 모르는 일이죠.

김형준: 예전에 오디션은 지구레코드 같은 데 와서 한 번 딱 불러보고?

김철한: 그 얘기도 말씀 잘하셨는데, 지금은 나쁘게 얘기하면 개나 소나 다 판 내요. 돈만 있으면. 옛날에 지구, 오아시스 시대에서는 노래 못하면 음반을 못 냈어요. 기본으로 문예부에서 노래를 시켜서 이게 취입할 가능성이 있다. 작곡가가 가수가 이 가수가 노래 취입할 자격이 있다. 없다는 걸 테스트하고 음반을 내기 때문에 그 당시에 좋은 가수들은 많이 나왔잖아요. 노래 못하면 음반 못 냈어요.

藝協 가수매니저모임
特別指導委員會 出帆

◇……한국연예협회산하로 발족한 가수매니저들의 모임인 특별지도위원회(이사장 李漢福)가 지난16일 서울 종로구 송월동141에 사무실(☎3875 ☎6550)을 마련, 정식으로 출범했다.

매니저24명에 李銀河 陳必女淑 許允貞 金秀姬등 50여명의 가수가 소속된 이단체는 ▲연예계의 부조리척결과 자질향상 ▲공연질서확립과 납세의무철저를 기하고 회원간의 과당경쟁을 지양하는한편 연예인의 사회봉사활동을 적극적으로 펴기로 했다.

매니저 협회 출범 기사(출처: 경향신문)

김형준: 회장님 그러면 이 1세대 매니저 모임은 어떤 모임인가요?

김철한: '정동 클럽'이라는 것은 사실 원래 매니저들 단체예요. 임백원이가 하고 있는 그런데 이제 옛날부터 매니저들이 모이려고 많이 힘을 썼는데, 마침 그 얘기를 잘해줬는데, 박정희 대통령 시절 때는 사람들을 많이 못 모아요. 뭐냐면 안기부에서 경찰서 정보과 형사들이 나와요. 다방에서 예를 들어서 5명, 10명이 모이잖아 그럼 정보부 형사들이 나와 있어요. 저 사람들은 뭔 얘기를 하나 그런 시절이 있었어요. 그래서 이제 몰래 다른 사무에서 만나고 모이다보니까 이제 연예제작사 협회가 생겼는데, 사실 매니저라는 직업이 이게 참 빛 좋은 개살구예요. 한마디로 겉에는 화려해서 속은 다 썩었어요. 우리 일선의 매니저 중에서 진짜 잘 살고 이런 잘 사는 것보다도 좀 떵떵거리고 사는 사람들이 없어요. 근데 이제 그런 직업적인 자존심 때문에 그래도 우리가 방송국에서 가수를 데리고, 1세대 매니저라고 자칭한 사람들을 모임 단체를 하나 만들자. 그래가지고 한 20년 전에 구성을 했어요. 근데 지금은 돌아가신 분들이 많은데, 옛날 대선배인 김태현 선배라든가 이한복 씨, 이런 사람들 많이 계시지만 돌아가셨는데 좀 매니저의 자존심을 지키기 위해서 만든 개인적인 친목 원래 이제 처음에 만들 때 누가 사단법인체를 만들자는데 사단법인체 만드는 건 골치 아파요. 회장 하려고 뭐 저기하고 이사 뽑아야 되고 잘 했네 못 했네. 이제라도 해서

그냥. 내가 그때 잘 나갈 때 내 돈 주고 한 달에 한 번씩 만나서 밥 사주고 이랬는데 지금도 노인네들 다 됐지만 코로나로 한 2년 모임을 안 가졌지만 연말연시에 몇 사람한테 후원금 받아서 남진 씨나 협회에서 후원금 받아서 여의도 고기집에서 저녁에 송년회하고 이번에 중복, 초복 이제 8월 15일 날 말복인데 만나서 옛날 생각하면서 고기나 먹자 해서 그런 의도에서 이제 만들었는데 '정동클럽'이 왜 '정동클럽'이냐면 그 당시에 MBC 방송국이 매니저들의 활동 무대였어요. 거기에 이제 이쪽으로 가면은 TBC 동양방송, 그 다음에 여기로 내려가면 광화문 동아방송, 우리 이분도 기독교에 계시지만 조금 내려가면 기독교 방송, 또 MBC 앞에 모일 수 있는 카페 다방들이 몇 개 있었어요.

매니저들이 그때만 해도 삐삐하고 핸드폰이 없었잖아. 나는 이제 회사의 사무실에 아까도 얘기했지만 MBC 밑에 있었기 때문에 거기서 운영을 했지만 거기서 다 가수 스케줄이 움직이고 스케줄 잡고 이런 해서 그래서 정동 클럽을 만들었는데 그때 재미있는 일이 뭐냐 하면 MBC 앞에 외제 물건 파는 사람들 그때만 해도 외제 물건 굉장히 귀할 때라 좋아 했어요.

그 다음에 MBC에 나오는 파우쳐가 있어요. 파우쳐. 지금은 이제 방송국 돈이 각자 개인 통장으로 들어가지만 그때는 종이 딱지로 이렇게 했는데 그걸 갖고 그거 가지고 MBC 앞에 가게 가면 물건도 사고 그랬어요. 그런 건 아마 얘깃거리가 없을 거예요. 재미있는 얘기일 거예요.

그래서 그러다가 이제 연예 제작자협회가 생겨서 이제 또 힘을 합쳤죠. 합쳐가지고 지금 내가 연예 제작자협회 고문도 하고 선거관리위원도 하는데 지금은 거기 정식적으로 등록된 사람들이 한 500명, 500명인데 거의 한 40%는 활동을 안 해요. 아이들이 있어서 이제 떠났거

나 그래서 이제 처음에 회원들이었으니까 회원 관리를 좀 정리를 좀 해라 하고 내가 회장한테도 얘기했지만 이제 케이팝 애들이 60%, 그 다음에 트로트 했던 사람들이 한 40%, 그 정도 됐는데 지금 케이팝 애들도 이수만, YG 몇 명 빼고는 다들 어렵죠. 그리고 이제 아까 여기 서 케이팝에 대한 얘기가 나왔는데 케이팝도 지금 불안해요. 내가 볼 때 불황인 게 뭐냐면 중국 시장이 안 되잖아요. 정치적으로.

그리고 내가 오늘 인터뷰에서 하고 싶은 얘기는, 가요가 겉으로는 화려한데 정부에서 지원이 전혀 없어요. 오히려 우리가 볼 때는 정부 에서 지원해줄 것 같죠? 참말로 BTS가 정부에서 지원해서 그렇게 된 거, 아니에요. 거기 우리 관계자들도 알지만은 이수만이 정부에서 지 원해서 그렇게 해 준 거 아니에요. 이수만이도 노래할 때부터 내가 잘 알지만은 정부에서 지원했다고 걔가 이수만이가 이렇게 큰 회사는 아 니에요. 내가 어느 기자한테도 얘기했지만은 역대 문화부 장관이 가 요 쪽에서 나온 사람 하나도 없어요. 있으면 얘기해 보세요. 문화체육 부 장관 한 사람이 한 사람도 없어요. 그래 참 안타깝고 우리 대중들이 볼 때는 정부에서 케이팝이나 가요가 성장할 때 정부에서 그 절대, 절 대 없어요. 그게 좀 아쉬워요.

김형준: 김철한 님에게 지구레코드란?

김철한: 사실 이 바닥이 좋아서 왔지만 나는 내가 잘난 것도 아니고, 사실 지구레코드에 있었다는 캐리어로 지금까지 버티고 있지 않나. 그래도 한국에서는 제일 큰 회사의, 기업으로 봐서는 삼성 같은 데인 데 내가 잘난 게 아니라 거기서 그래도 가수들 홍보도 하고.

김형준: 장시간 인터뷰 감사드립니다.

김철한: 얘기가 잘 됐는지 모르겠어요. 고맙습니다.

○ 김민배. 1955년생. 1970~80년대 오아시스 레코드 총무 및 문예부장 역임.

오아시스 레코드사에 총무부로 입사하여 문예부장을 했던 내용, 청계천에서 사업을 운영하던 오아시스 레코드가 안양으로 이사갈 당시의 상황, 그리고 당시 오아시스 전속 가수들과 관련된 내용 등을 들려주었다. (인터뷰: 2022년 8월 22일)

[구술 녹취록]

김형준: 일단 간단하게 본인 소개를 한 번 해주시죠.

김민배: 저는 원래 오아시스 레코드사에 72년도에 입사를 해가지고 평사원으로 일을 하다가 나중에 총무과 영업부 직원을 거쳐서 84년도부터 문예부장직을 맡아가지고 97년까지 재직하다가, 이제 97년도 7월 달에 그만두었죠. 유일하게 음악 전공자가 아닌데 제가 문예부를 맡아서 했어요.

김형준: 일단 원래 총무 쪽이나 다른 일 하시다가 하신 거 보면 음악에 대한 그래도 관심은 있어서 그렇죠? 그리고 또 능력도 어느 정도 인정을 받으셔서?

김민배: 능력이라기보다 이제 문예 파트에서 그때 당시에 문예부장하던 분들하고 호흡이 잘 맞아서 조금 일하는 데 협조도 하고 도움이 좀 되고 그랬던 것 같습니다.

김형준: 그러면 문예부장님 되시기 직전에 전임 문예부장분들이요, 어떤 분들이 계셨나요?

김민배: 제가 하기 전에 박성규. 《해변의 여인》, 《바보 같은 사나이》 등을 작곡한 작곡가예요. 제가 이제 문예부 일을 맡기 전까지 아마 이제

박성규가 작곡한 나훈아 음반
(출처: 매일경제)

주현미 매니저 일을 하면서 이제 회사를 그만 두셨어. 그분이 그만두시는 바람에 이제 내가 하게 됐어 어부지리로 하다 보니까 그렇게 된 거죠.

김형준: 그럼 그전에는 혹시 무슨 다른 쪽 전공이나 이런 거 하셨었어요?

김민배: 영업 파트하고 같이 좀 총괄해서 하는 일들이 많이 있었어요. 개인 회사였기 때문에 그렇게 파트가 완전히 나눠지는 것도 아니고 규모가 그다지 크지 않았었기 때문에요.

김형준: 그 당시 위치는 서울이었죠?

김민배: 처음에 입사 처음에 했을 때는 서울 청계천 5가.

김형준: 그렇게 해서 이제 일을 하시게 됐는데 이렇게 하시면서 원래 이제 다른 주변 사람들은 작곡가라든지 이런 거였을 텐데 본인은 아니라서 그래도 이거 해보겠다라는 계기든 도전 의식 이런 거는 있으셨을 것 같아요.

김민배: 도전 의식이라기보다도 이제 음악에 관심은 좀 있었고, 어려서부터 이제 합창 같은 걸 많이 좋아하고 회사에 가수들 녹음할 때 좀 관심을 갖고 아 이 노래는 괜찮다 이거는 이 가수한테 맞겠다 하는 거를 나름대로 분석해서 조금씩 옆에서 잔소리 하다 보니까 그게 또 맞아떨어지는 경우도 있고 그렇게 된 것 같아요.

김형준: 84년 문예부장하시던 그 시절에 오아시스 레코드 당시 분위기를 좀 편하게 얘기를 해주세요. 입사했을 때는 72년도인데, 입사했을 때도 좀 얘기해 주시고요.

김민배: 얘기하자면 그때는 이제 직원이고 이제 잔심부름 하고 막 그랬을 때니까 어렸었고, 그때 이제 청계천에 있을 때인데, 그때는 가요 시장이 거의 한 60% 이상을 오아시스에서 차지를 했었어요. 근데 그때는 다 전속 제도가 있었고 나훈아, 박일남 씨 지금 돌아가셨지만 이수민, 이현, 여러 엄청나게 많은 가수들이 있었어요. 그분들이 있을 때 여기에 이제 그 작곡 사무실이 같은 회사에 2층에 한 여덟 개 정도가 있었어요.

김형준: 그러면 작곡가도 8분이 계셨던 거예요?

김민배: 8분 보다 더 많았었는데, 열 몇 분이 계속 오시는데 같이 사용을 했기 때문에, 거기서 이제 곡만 들고 가수들 연습시키고, 예를 들면 작곡 참 많이 쓰셨던 임종수 씨, 정풍송 씨, 신대성 씨, 그리고 지금 돌아가셨지만은 원희명, 김학송 선생님, 그리고 그때 당시에 문예부장 일을 하시던 민인설 선생님 또 그때 작곡가 여러분들 보면 박정웅 씨라고 《머나먼 고향》 같은 거 작곡하신 분. 가수들도 그분들 곡을 받아가지고 이제 새로 이제 데뷔를 하는 그런 상황이었어요.

김형준: 시스템은 작곡을 하면서 곡이 어느 정도 나오면 전속 가수 중에 누구하면 좋겠다 이렇게 해가지고 곡을 준 건가요?

김민배: 그런 경우도 있고, 이제 어떤 경우는 가수가 찾아와서 자기가 원하는 작곡가한테 곡을 의뢰하는 경우도 있고, 그리고 이제 또 회사로 가수 지망생이 오면 대충 한번 노래 들어보고 이 가수는 어떤 작곡가 맞겠다 그러면 회사 입장에서 그게 연결을. 그렇게 해서 했고요. 그리고 그때는 자체 녹음실이 없어서 나중에 그때는 이제 서울 스튜디오라고 이층에 본인 녹음실하고 마장동에 유니버설하고 한 몇 군데가 있었죠. 장충동하고. 그런데 이제 렌탈을 해가지고 쓰는 거예요.

그때는 카세트도 거의 없었을 때고 레코드판이었으니까 공장은 망원동에 있었고요.

김형준: 70년대겠죠? 그 당시 망원동이면 지금보다 훨씬 개발이 안 됐을 텐데 거의 밭 많고 이럴 때인데?

김민배: 이제 거기가 공장 지대고 막 이렇게 길이 개천이 나가는데 아까 약간 92년도에 들어왔어요 망원동에요. 근데 그 해 들어간 해에 홍수가 엄청 나가지고 그래서 공장이 다 물바다가 됐었다고 기계 건져 내고 그런 기억이 있어요.

김형준: 오아시스가 망원동에 있었군요 공장이.

김민배: 거기다가 이제 카세트하고 이제 카트리지하고 자동차에 이 제 포 트랙이 있어요. 네 대형 버스나 이런 데서 거의 많이 됐었는데 그런 거가 이제 조금씩 활발하게 되면서 음반 시장들이 이제 그런 게 많이 진출을 했어요.

김형준: 카트리지 시장이 그래도 꽤 됐었나 보죠?

김민배: 그 당시에는 길지는 않았어요. 한 몇 년 됐을 거예요. 한 4~5년 정도.

김형준: 그렇게 그 당시에 가셨을 때는 작곡가 사무실이 있고 청계 천에 거기 이제 뭐, 선생님들이 와서 작품도 하고 그렇게 하다가 가수 들을 만나고 주로 만나는 장소는 그러면 청계천이었겠네요?

김민배: 청계천에 사무실하고 다 있었으니까. 우리 공장은 그 당시 망원동이고 그때도 이제 오아시스 레코사는 EMI 레코드하고 WEA 레 코드 2개 회사의 라이센스를 하고 있었어요. 그래서 그때쯤에 한 70년 대 후반쯤에 레이프 갸렛이 와서 남산에서 공연 했어요. 숭의음악당 에서. 대단했죠. 그때.

김형준: 이사 가는 시기가 언제쯤인가요? 84년에 문예 부장하실 때는 계속 그쪽에서 계셨나요?

김민배: 79년도인가, 80년도에 안양으로 이사했어요.

김형준: 이사 가게 된 계기는 뭔가요?

김민배: 이제 조금 사업이 잘 되고 그러니까, 녹음실이나 자체적으로 공장 부지도 이제 같이 이렇게 그 한 울타리에서 같이 하려고 이제 물색하다 보니까는 안양에 부지가 괜찮은 게 있어가지고 이렇게 연결이 된 거요. 청계천 5가에 사무실이 있는데, 공장은 망원동에 있고, 녹음실이 마장동, 마장동이나 어디 여기저기 왔다갔다 해야 되고 그러니까 굉장히 불편하잖아요. 그리고 또 어차피 자기 건물이 필요하기도 했었고 가서 이제 막 녹음실 만들고 에스에스엘 콘솔 32채널, 48채널 이런 거 두 대씩 사가지고 그러니까 엄청나게 이제 녹음실만 해도 그 녹음실 홀 평수가 80평 정도 됐어요. 그러니까 거기 그런 녹음실하고 옆에 B스튜디오까지 이제 두 개를 만들고 5층에는 비디오 제작을 할 수 있는 비디오 실을 만들었어요. 그리고 저 안쪽에 있는 이제 레코드 프레스 실을 만들고, 그리고 한 80년대 중반쯤 90년 거의 다 돼가지고 이제 CD가 활발해지니까. CD 기계를 수입해서 CD 설치를 또 했죠.

김형준: 엄청나게 투자를 많이 하신 거네요. 그럼 옮긴 다음하고 옮기기 전하고 선생님이 보시기에는 이렇게 뭐라 그럴까요. 회사의 그런 어떤 수익 구조면에서 옮기고 투자하니까 훨씬 더 많이 더 좋아졌나요?

김민배: 좋아졌죠. 그건 뭐냐면 청계천에 있을 때는 그냥 기획사 정도의 수준밖에 안 되는 거죠. 음반을 만들어서 물론 이제 음반 많이 팔리면 그 정도의 수익은 다 되겠지만 이쪽으로 옮기고 나서 이제 자체 녹음실도 있으니까 아무래도 가수들이 더욱 많이 오게 되잖아요.

우리 가수가 아니더라도 다른 회사 가수들도 이제 매니저나 이런 작곡가를 통해서 오게 되고 그러니까 가수들이 자꾸 많이 모이고 그러다 보니까는 그중에서 아 욕심나는 사람 있으면 다시 트라이를 하는 거지 남의 가수 뺏는 게 아니고 이제 한번 건드려 보기도 하고. 그러다가 좋은 가수들도 많이 좀 영입을 해가지고 수익을 많이 냈죠.

김형준: 70년대 들어가셨지만 80년대부터 이제 문예부장 일을 하시고 그 이사한 다음부터가 어떻게 보면 더 오아시스가 활발한 시대라고 그렇게 볼 수 있겠네요?

김민배: 그냥 놔뒀어도 땅값도 배로 한 10배 이상 뛰고 막 그랬잖아요 그렇죠? 그건 수익 구조가 그것뿐만이 아니고 이제 라이센스를 하다 보니까는 이제. 이 라이센스 음반이 좀 판매가 되니까 가요에 조금 등한시 한 적이 있었어요.

김형준: 팝 쪽이 워낙 잘 되니까 그랬나 보죠?

김민배: 잘 되기도 했지만은 가수들 전속 계약이라든지 무슨 매니저나 거기에 얽혀 있는 다른 사람들이 관리하기가 사실 그렇게 쉬운 건 아니에요. 또 조금되면은 이제 몸값 풀려가지고.

김형준: 그렇죠. 그게 지구 오아시스 왔다 갔다 왔다 갔다 했잖아요?

김민배: 근데 그거는 뭐 가수 탓할 수는 없죠. 가수들도 자기 이익을 위해서 쫓아다니는 거니까 그런데 되게 신인 가수 아주 무명이였을 때부터 이제 발굴을 해가지고 회사에서 키워준 가수가 어느 정도 컸을 때 회사에다가 흥정해가지고 잘 안 맞으면 다른 데로 가고 그런 경우도 있긴 있었어요. 그렇게 많진 않지만. 그랬었는데 이제 또 이제 라이센스 회사에서 가끔 이제 감사를 한 번씩 해요. 그게 또 신경 쓰이는 거예요 그게 아주 골치 아픈 거예요 뭐 거의 거의 한 달씩 그냥 외국

「쌍쌍파티」 3百萬장이상 팔려

최근 가요계에 선풍을 일으키고 있는 김준규 주현미의 흘러간 가요메들리「쌍쌍파티」가 음반 테이프를 합쳐 3백만 장이상 팔려나간데 따라 화제가 만발. 이 음반을 펴낸 오아시스 레코드사는 10억원이상의 판매수익을 올렸다는 소문이고 김준규는 파산일보직전에서 살아났다는것.

또 주현미는 이번 음반취업으로 일약 인기가수가 됐으며 「쌍쌍파티」등 가요메들리에 이어 「비나리는 영동교」롤 취입, 성가가 높아지고 있다.

《쌍쌍파티》 관련 기사(출처: 동아일보)

사람들이 와서 조사하려고 그러면 하루 이틀이 되겠어요. 그런 것도 신경 많이 써야 되고 다 일일이 장부 맞춰봐야 되고 이거 뭐 굉장히 복잡한 거죠. 그러다가 이제 84년도에 내가 문예부 부장을 맡기 직전에 박성규 씨가 이제 문예 부장이 했을 때 주현미의 《쌍쌍파티》를 만들었어요. 그게 히트했어요.

박성규 씨가 문예부장으로 있었을 때니까 박성규 씨가 했다고 봐야죠. 근데 그게 원래 이제 남자 가수 여자 가수를 이렇게 따로따로 노래를 이렇게 같이 한 게 아니고, 주현미가 노래하고 또 김준규 씨가 노래했는데, 작곡가 김준규 씨가 멀티에다가 이렇게 녹음을 한 게 아니고 이제 2채널에다가 녹음을 주현미 씨가 다 노래를 해놔요. 그러면 그 반주에다가 이제 김준규 씨가 노래를 다 불러놔 그다음에 한 4소절씩 이렇게 가위로 잘라서 테이프를 붙였다고요.

김형준: 그래요? 트랙으로 믹싱한 게 아니고?

김민배: 트랙으로 믹싱한 게 아니고, 딱 이렇게 듣고 뭐 노래 한 네 소절 요 다음에 남자 목소리가 들어가야 되겠다. 그러면 거기를 잘라서요. 준규 씨 거를 딱 거기서 딱 붙이고 그 작업을 했다고요 처음에는. 근데 감쪽같아요. 같은 반주이고 이 톤 같은 것도 다 이미 맞춰가지고 한 거기 때문에. 그 작업을 이제 박성규 씨가 하신 거예요.

김형준: 근데 버전도 남자 버전이 좀 다른 것들도 나중에 나오고 막 그러잖아요?

김민배: 그거는 이제 내가 그거 만들고 나서 이제 주현미를 데리고 이제 박성규 씨가 이제 회사를 그만뒀어요. 그래서 이제 내가 그때 봤는데요. 그거 만들면서도 사실 나한테 이것저것 많이 물어봤어요. 이제 야 이거 제목을 어떻게 할까? 이거 한번 들어봐라. 제가 이제 지방 출장 다닐 때 샘플로 이렇게 몇 곡을 나한테 주면은 그거를 내가 계속 택시 타고 다니면서 운전기사한테 틀어달라고 하는 거예요. 운전기사 반응을 보는 거야. 너무 좋아하는 거예요. 이거 나오면 당장 사겠다고. 이제 그러면서 이제 그렇게 남자, 여자 이렇게 같이 섞어서 부른 거를 제목을 만드는데 그거 이제 쌍쌍파티라는 제목을 내가 만들어서 《쌍쌍파티》 내면 둘이 그래서 이제 그게 만들어진 거거든요. 그래서 처음에 1집에서 5집까지 만들었어요. 1집에서 5집까지 만들었는데 너무 잘 팔리니까 그러면 주현미 독집으로 또 만들어보자. 편집만 하면 되니까 그렇죠. 그것도 잘 나가는 거야. 주현미 독집은 《리듬파티》라고 만들었어요. 독집이니까 그러니까 그것도 잘 나가는 거야 이제 김준규 씨 독집을 또 만들어. 김준규의 《리듬파티》라고 그것도 잘 나갔어. 그러니까 다섯 종류를 만들었는데 이게 열다섯 종류가 된 거야. 그래? 그러면 여기다가 멜로디를 입혀갖고 경음악을 만들자. 경음악을 또 만드는 거야. 어떤 《쌍쌍파티》 음악 그것도 엄청 잘 나갔어요. 전자 올갠 가지고 이렇게 해가지고 돈도 많이 안 들었어요.

그러니까 그 한 아이템 가지고 한 더블 이상이 이렇게 돼버리니까, 엄청 갑자기 베스트셀러가 20개가 돼버리는 거야. 아마 그거가 내 아이디어가 그게 맞아 떨어져가지고 사장님이 날 시켰는지 몰라요 내가

사장님 의중이 그랬었는지는 확실치는 않지만은 그게.

김형준: 그 무렵이 어쨌든 막 시작하실 텐데 그때부터 쭉 지내시면서 기억나시는, 가수들 관련해서 어떤 가수 뭐 이렇게 하면 좋겠다. 왜 문예부장으로서의 역할이라든지 이런 것 중에는 될 만한 사람 뽑는 것도 중요하잖아요?

김민배: 자랑할 만한 거는 없어요. 특별하게. 그때 그렇게 하고 이제 주현미 히트 치고 막 내가 문예부 일 막고 나서는 그렇게 대박이 터진 거는 크게 많지는 않았어요. 그게 워낙 커서 워낙 크니까 그 주현미 《쌍쌍파티》 음반을 구입하기 위해서 도매상에서 매일같이 차가 들어와서 기다리고 있었다고 물건 받아가려고. 매일같이 와서 기다리고 있었다. 여러 이제 다른 음반회사에다가 하청도 주고 막 그랬었죠.

김형준: 그러면 그 이후에 전속 사실, 이제 80년대 중후반 나가면서부터는 예전에 전속 시대보다 이제 작은 기획사들이 조금 조금씩 나오기 시작하잖아요. 그러다 보니까 아티스트 전속이 그렇게 많지 않았나요?

김민배: 아 이제 그게 전속 가수들이 이렇게 쭉 있다가 이제 전속을 예를 들면 10명을 전속을 했잖아요. 거기서 히트 치는 거 한두 명밖에 안 돼요. 나머지는 우리 사장님이 좀 다작을 많이 하시는 편이었어. 다작 어느 구름에서 비 올지 모른다고 제작을 많이 해야 그 중에서 하나 걸린다. 그랬는데 그렇게 하다 보니까는 10개 제작해가지고 다 망하고 하나만 터져도 그거 다 건질 수 있는데 그게 그렇게 쉽지는 않은 거예요. 나머지는 한 서너 개 정도 준 히트 나머지는 똔똔, 나머지는 완전히 빛도 못 보고, 이렇게 되는 경우들도 많고 그러다가 보니까는 이제 그 PD 메이커들이 자꾸 활성화가 되는 거야 한 사람씩. 이제 이

음반 레코드 회사는 가수들 전속해가지고 많은 가수들을 확보하고 있지만은 PD 메이커는 그냥 사무실 하나에다가 가수 하나만 있으면 돼. 그리고 가수 하나만 집중적으로 관리를 하면 되기 때문에 그게 훨씬 어떤 면에서는 좀 효율적이다. 그래서 이제 그때 변대윤이나 박동아 이런 사람들도 네 변대윤이는 최성수를 시작했잖아요. 예 박동원은 오복이로 했고. 그때도 이제 오아시스 녹음실을 많이 빌려서 쓰고 그랬어요. 여의도 기획했을 때 네 근데 그렇게 해서 이제 가수들이 PD 메이커에서 하나 둘씩 이렇게 커가기 시작하니까는 전속돼 있는 애들도 조금 그 회사에서 등한시하면 나가서 그냥 사무실 따로 만들었어요.

김형준: 전속 시절에서 PD 메이커로 옮겨가는 시절이 80년대부터?

김민배: 네. 그때부터예요. 이거 전속을 한다는 거는 전속금 얼마 주고 일 년에 판 몇 장 내야 되고 이런 것도 없었어요. 그냥 전속금은 주긴 주지만은 이게 꼼꼼하게 무슨 판을 1년에 몇 장을 내고 홍보는 어디까지 해줘야 되고 그런 게 없으니까는 가수들도 막 내고 오래 묶여 있으면. 회사 입장에서는 가수가 노래가 안 돼서 그런 걸 뭘 자꾸 이렇게 되는 거지 서로 이렇게 그게 좀 그런 게 많이 있어요.

김형준: PD 메이커 1호는 누군가요 혹시 기억하세요?

김민배: 초창기이기는 하지만 그전에도, 그분들이 있었죠. 이승대 씨나 무슨 그런 분들이 있었을 거예요. 저기 박웅 씨, 김수희 했던 김수희 씨를 제작하신 분이에요. 여러 분 있었죠. 있기는 PD메이커라는 그런 개념도 있었지만 가수를 데리고 있으면서 한 회사에서 계속 음반을 제작하고 그랬던 분들이 많이 있었을 거예요. 제가 하고 나서는 아마 변대윤이나 이제 박동아 씨 이런 사람들이 제일 크게 됐죠. 그 사람들이. 녹음실만 이렇게 썼으니까. 이제 최성수는 아마 그 박용강 씨라

는 분하고 같이 판 하나에 한쪽은 최성수 한쪽은 박용강이 이렇게 하고 다 한 적도 있었는데 변대윤 씨를 만나가지고 아마 활발하게 활동을 많이 한 것 같아요.

김형준: 같이 작업하실 때 80년대 작업하실 때 혹시 가수들 특별히 기억나는 가수들 있으시면 직접 이렇게 키운 건 아니라도 오아시스 전속 가수 중이나 혹은 거기서 PD메이크 한 가수 중에 잘 된 가수들 기억나는 분들이 계세요. 어떤 분들이 오아시스를 통해서 좀 더 알려졌는지?

김민배: 우리 서울 패밀리. 나중에 위일청이 따로 이제 나가고 솔로도 전속을 했어요. 그때 이제 그 한참 후에 투투.

김형준: 투투요?

김민배: 90년 들어가면서 투투.

김형준: 오아시스였나요?

김민배: 양승국이라는 사람이 제작. 그거는 이제 마이킹 쪽로 해가지고.

김형준: 신성우는 누구였죠?

김민배: 박칠성이라는 사람이 처음 제작했어요. 박칠성 옛날에 킹레코드. 그래도 아마 그 사람이 막내인가 셋째인가 거기예요. 킹레코드에 동생.

김형준: 오아시스, 지구 말고는 선생님 보실 때 다른 레코드사는 어땠나요?

김민배: 그때 우리 시나위도 했었거든요. 시나위 때가. 신대철이 기타, 서태지가 베이스, 서태지가 베이스였고, 김종서는 노래했고, 김종서가 아니고 김하늘이가 노래했습니다. 아마 또 드러머 김민기.

김형준: 좀 전에 말씀드린 다른 음반사나 레코드사 혹시 기억나시면 하세요?

김민배: 안양 오아시스 옆에 태광이 있었고, 태광 음반에 이제 거기에 안치행이라는 분이, 그분이 만약에 이호섭 씨하고 같이 해서 문희옥 사투리 메들리를 만들었을 거예요. 아마 대박 났지.

김형준: 혹시 이게 서울에 있다가 옮기면서 저희가 이제 또 이제 경기 지역의 음반 실태에 대한 것도 이제 약간 포커싱을 하다 보니까 경기도 지역이라서 이게 더 회사를 운영하기에 좋았던 그런 무슨 장점이 될 만한 게 있었을까요?

김민배: 경기도에서 더 유리한 점은 없었던 것 같아요. 그래요 거의 다 연예인들이 서울.

김형준: 다 서울이 활동이니까 서울에서 할 법한데 하다가 이제 옮긴 거면 가격적인 것 때문에 그런 거야 땅값, 그 얘기는 저쪽 김철한 선생님은 하시던데요. 파주 쪽으로 간 이유를 얘기하실 때 그쪽에 레코드 공장을 만들 때 물이. 물이 필요하다.

김민배: 물이 필요해요. 예 주변에 물이 흐르는 곳이 있어야 그걸 식히고 이거 하는 작업이 수월했어요. 프레스 설치하려고 그러면 열로 이제 하지만 빨리 식어야 되니까 이제 물이 필요했어요.

김형준: 예 그래서 그 대자리 그쪽으로 해가지고 그쪽 지역이 이제 하천이 있고 해서 이쪽으로 아마 한 걸로 기억한다 그렇게 얘기하시더라고요 그러면 만약에 안양으로 옮기신 것도 그러면 혹시 옆에 안양천이나 이런 이유인가요?

김민배: 좀 거리가 있는데 이건 이제 지하수를 팠죠. 우리는 지하수를 파가지고 지하수를 써 지하수가 아주 풍부하게 나왔으니까.

김형준: 그러면 어쨌든 물을 공급하는 부분은 고려 대상일 수 있었 겠네요.

김민배: 그렇죠 장소를 정할 때 그럼요.

김형준: 경기도가 딱히 유리하거나 이런 거는 없었겠네요. 그냥 서 울로 경기도보다 더 떨어지면 아무래도 머니까 수도권이니까 경기도 서울 살짝 외곽에다 해서 왔다 갔다 왔다 갔다. 안양 정도 면은 가수들 이나 연주자, 작곡자, 작사자들이 움직이기가 그렇게 많지가 않았어 요. 여의도가 강남이잖아요. 강남 쪽도 훨씬 가깝고. 혹시 당시 같이 활동하실 무렵에. 선생님 시절에 나름 가요계의 영향력이 있었던 분 들이 있다면?

김민배: 영향력 있는 분들은 많았죠. 그런데 이렇게 이름 대라고 그 러니까 좀 그런데, 금방금방 생각이 안 나는데, 나름 잘 나가시던 분 들인 것 같아서 그 시절. 음반회사 했던 분들은 거의 다 잘 나갔어요. 한때는 네 근데 이제 나중에 이게 오아시스든 지구든 지금은 오아시스 는 지금 흔적도 없어요. 지구는 아들이 맡아서 지금까지 하니. 오아시 스는 음원 관리만을 지금 하고 있는..

현대레코드의 서현식 씨라든지 이런 분들도 다 돌아가셨기 때문에, 음반 회사 1세대들은 거의 지금 안 계신 것 같아요. 그걸 또 맡아서하 는 사람들도 없고, 지금 이제 음반회사로서 레코드사로 명맥을 이어 가는 회사는 거의 없어요. 공장이나 이런 시설들을 다 없애버리고. 사 무실만 가지고 명맥을 유지를 하고 있는데 굳이 여기 2세들이 크게 벌리지 않고, PD메이커정도로 이렇게 알차게 하는 예를 들면은 이수 만 씨라든지 그 사람들처럼 그렇게 좀 순발력이 있고 이렇게 기획력을 확실하게 펼칠 수 있는 그런 게 없었던 것 같아요.

좀 그리고 또 사실 이제 음반회사들이 거의 개인 회사로 시작을 했기 때문에 나중에 이제 주식 법인으로 다 바꾸긴 했지만은 그래도 1인 체제거든요. 마인드가 안 바뀌는 거예요. 그게 오래동안 같이 일을 했던 사람들은 서로 믿기도 하고 어느 정도를 실무적인 책임도 져주기도 하고 그래야 더 아이디어도 내고 이제 할 텐데 그런 게 전혀 없었던 거 같아요.

김형준: 그러면 요즘 같은 경우에는 예를 들면 수장이 있어도 밑에서 잘하는 사람이 있으면 그 사람한테 뭘 또 맡기고 막 이렇게 하잖아요. 그럼 그 당시에 문예부장 다음으로 갈 곳은 없었던 건가요?

김민배: 이게 제가 오아시스레코드사에서 이제 개인 회사 오아시스 레코드 사였으니까 이제 개인 회사였어요. 그리고 내가 이제 그 문예부장 일을 하는 중간에 주식 법인으로 바뀌긴 했어요. 그래도 직급이 사장 다음 문예부장님이 끝이야 없어 중간에 무슨 상무 전무가 없었다고. 아들이 이름이 손종무라고 있어요. 손종무. 그러다 보니까 이렇게 전무가 돼 버렸어. 이름 따라서 이게 상무 전무 제도가 없고 그냥 바로 문예부장으로 끝이에요. 그리고 딱 이렇게 바로 이제 사장하고 수직 관계로 그러니까 다른 직원들도 어떤 아이디어나 이런 거에 대한 의욕이 없는 거지.

김형준: 더 키워서 예를 들면 직원으로 들어왔지만 나중에 회사를 우리 같이 하는 임원으로 올려줄 만한 그런 시스템은 없었던 거네요?

김민배: 지구도 마찬가지였을 거예요. 지구도 그랬겠죠.

김형준: 97년에 은퇴하시고 나서 오아시스는 그러면 그냥 명맥은 유지가 되었나요?

김민배: 유지가 한 10년 정도. 2000년대까지요. 그렇지만 뭐 별다른

활동은 없어 다 기획사 중심이죠. 이제 97년이면 거의 이제 하향세였죠.

김형준: 그래도 나름 그 시절이 좋았던 시절이었네요. 그런 호시기에 가요계 한복판에 계셨구요?

김민배: 그때 굉장히 했죠. 하여튼 뭐. 이게 아주 굴지의 큰 회사는 아니지만 그래도 음반 회사 지구 오아시스레코드사 그러면 알아주잖아요 웬만해서는 거의 다.

김형준: 대단한 시대에 살으셨죠. 오늘 시간 내주셔서 너무 감사드립니다.

김민배: 대답이 됐는지 모르겠어요.

김형준: 그럼요 감사합니다.

○ 김진성. 1937년생. 1970~80년대 CBS 라디오 PD 역임,
 현재 KBS 가요무대 자문위원.

CBS 기독교방송 PD로 가요계의 많은 스타를 발굴하고, 좋은 음악을 알리는데
큰 기여했다. PD가 된 과정, 당시 가요계의 정황, 레코드사의 상황, 제작한 프로
그램, 제작 과정에서의 아쉬운 점 등에 대해서 들려주었다. (인터뷰 일시: 2022
년 10월 18일)

[구술 녹취록]

김형준: 선배님 본인 소개를 간략하게 해주시죠. 주로 그동안 해오
셨던 일을 중심으로요.

김진성: 처음에는 내가 KBS 전신이었죠. 남산에서 있을 때 라디오에
조금 있었고, 그리고 그 다음에 KBS TV로 옮겨서 한 3년 일을 좀 했고,
그 다음에 또 TV, TV로 옮겨서 3년 일했고, 그리고 MBC TV 가서 개국
사무실에 가서 한 1년 일했고, 그리고 중앙일보 사업부에 가서 한 3~4
년 일했고, 그 다음에 이제 다운타운에서 DJ를 좀 하다가 CBS에 가서
20년 일을 했고, 그 다음에 CBS를 나와서 프리랜서로 TBC로 다시 가서
라디오 가서 좀 일 좀 했고, KBS 라디오에 가서 좀 일 좀 했고, 그리고
SBS로 가서 일 좀 했고, 주로 게스트로 SBS에서 한 2~3년 했어요.
그러다가 지금 현재 KBS TV 자문으로 가요무대 하고 있어요.

김형준: 처음 맨 처음에 이 음악 쪽에 일을 시작하게 된 그때가 몇
년도쯤에 어떤 계기로 하시게 된 거예요.

김진성: 처음엔 KBS 라디오에 이제 처음 들어가게 됐는데, 그 내가

사실 거기 가게 될지도 몰랐어요. 내가 원래 젊었을 때 고등학교 때부터 드럼을 쳤는데 드럼을 잘 쳤어. 그래 가지고 오늘 캬바레에서 인천 캬바레 쪽인데 일 좀 하지 않겠냐고? 그래 가지고 내가 무슨 캬바레에 가서 일을 하냐 그러니까 너도 할 수 있다고 근데 보니까 뭐 트로트 쪽으로만 일을 드럼을 치니까 할 수 있다고 그래서 내가 거기서 일 좀 했어요. 근데 같이 일하던 밴드 중에 트럼본 주자가 하나 있었는데, 그 사람이 KBS에서 PD였

김진성 PD의 모습

던 거예요. 트럼본 부는 사람. 그 사람이 날 보고 하루는 소주 한 잔 하자고 날 데리고 나가더니, 너 젊고 그런데 나랑 같이 일 좀 해볼 생각 없냐? 그러더라고 내가 무슨 일을 합니까? 그러니까 방송국 가서 할 일이 있다는 거야. 그래서 그 사람이 방송국을 KBS로 데리고 가가지고 그때 당시에는 전화가 없어가지고 가수들한테 일일이 주소지를 갖고 찾아 갔어 하려면 섭외하려면.

　　김형준: 몇 년도?

　　김진성: 그때 《군 위문 열차》인데.

　　김형준: 몇 년도길래 전화도 안 됐어요?

　　김진성: 그게 60년대 초반이지.

　　김형준: 전화 없어서 직접 일일이 방문 섭외했다는 그런 얘기시죠?

　　김진성: 그러다가 이제 시작한 거지.

　　김형준: 그렇게 이제 시작을. 그러면 그때는 정식 PD, 아니 그냥 AD

같은 그런 거였나요? 그분 트럼본 주자분 옆에서 그분이 PD라서 옆에서 도와주면서 방송 일을 하셨던 거고요? 그러면 PD로 처음 이 프로그램을 맡게 되신 건 그로부터 몇 년 지나셨어요?

김진성: 많이 지나지.

김형준: 한참 뒤에요. TBC 가서도 그러면?

김진성: TBC 가서는 조금씩 했지.

김형준: PD 역할을 하신 거예요. 그러니까 KBS에서도 PD를 하긴 하신 거고요?

김진성: 그거는 안 했어요. 그건 아이지.

김형준: AD만 하셨고 TBC로 가신 다음에 PD를?

김진성: 그건 KBS에서 PD한 적이 없었어.

김형준: 얘기해 주실 게 많으시겠지만 제가 저희와 관련된 것만 그냥 좀 여쭤볼게요. 음악 프로그램들을 많이 하시고 가수들을 많이 만나셔서 음반 관계자들이나 다 만나셨을 텐데 저희가 지금 하려는 주제가 경기도에 크게 사업장을 두고 있었던 그런 음반사들에 대한 아카이브 작업이거든요. 보니까 지구레코드하고 오아시스 레코드가 1960년대 70년대 이때 전성기로 거의 양대 산맥처럼 전속 가수들을 데리고 가요계를 다 이렇게 장악하고 있었더라고요 그래서 그 시절 얘기를 좀 아시는 대로 좀 듣고 싶은데요.

김진성: 근데 그게 내가 참 이게 중요한 얘기인데, 오아시스하고 지구레코드가 우리나라 온 레코드판을 다 지고 있었어. 트로트 쪽으로는 오아시스. 근데 조금 그것보다 하이 레벨은 지구레코드. 이렇게 둘로 나눠지는 거야. 그러니까 지구레코드는 수준 있는 작곡가나 가수들은 스카우트 하고 개인적으로 이제 그런 사람들 많이 스카우트 했

김진성 PD가 기획했던 Y청개구리 마당(출처: 조선일보)

고, 그렇다고 지구레코드가 오아시스가 가수가 약하다는 게 아니라 그래도 하이 레벨. 조금 그때 당시에 하이레벨의 가수들이 주로 지구에서 일을 많이 했어. 그래서 내가 가끔 그 지구 임 사장하고 인연이 다 가지고 이제 지구 임 사장하고 가끔 만나서 아주 음악적인 조언을 많이 했어. 근데 했는데 그거 좀 쪽팔리더라고 그 사람을 만난다는 게. 툭 하면 뭐 밥 먹었어? 그러면 임 사장이 좋아하는 초밥집이 있어요. 초밥집에 와서 초밥 사줄 테니까 오라고 그래 내가 꼭 PD인데 내가 거기 가서 밥 얻어먹는 게 아주 진짜 쪽팔리더라고.

　　김형준: 어디까지 가셨어요? 그러면 만나러 보통 가시면?

　　김진성: 저기 광화문에.

　　김형준: 광화문 사무실로요.

　　김진성: 아니, 사무실은 저기 파주 쪽에 있어.

　　김형준: 예, 대자리?

　　김진성: 대자리 거기 있었고, 지금 임 사장이 직접 나와서.

김형준: 그러니까 식당에서.

김진성: 그래 가지고 뭐 가끔 가서 조언하면 용돈도 이렇게 주고 좀 개인적으로 좀 쪽팔리더라고. 그래서 그러고 있던 참인데, 내가 CBS 에 있으면서 뭘 했냐하면 《송 페스티벌》이라는 걸 기획을 했어. 그게 이제 남이섬 사장. 그때 남이섬 사장이 누구였냐면 오너가 한국은행 장이었어요.

김형준: 한국은행장?

김진성: 한국은행장. 한국은행 은행장이었는데 그 사람이 그때 당 시에 한국은행 은행장에다가 휘문고등학교 재단 이사장이에요. 그래 서 굉장히 대단한 사람이었는데.

김형준: 이분이 뭐 《송 페스티벌》과 관련이 있는 분이세요?

김진성: 날 보고 오 사장이 밥 먹으러 좀 가자, 어디 갈 때 있어 어딜 가는데요, 그랬더니 이 사람을 만나는데 같이 가자는 거야.

김형준: 임 사장님하고 같이 만났어요?

김진성: 임 사장이 아니라 그 한국은행이 한국은행장하고 그래서 거 기 가서 이제 밥을 먹는데, 그 오 이사장이 나를 이제 소개를 했어. 이 친구가 좀 많은 가수들을 데뷔시키고 막 그랬다고 나를 소개하고.

김형준: 혹시 오 무슨 이사장이신지?

김진성: 오재경, 오재경.

김형준: 저기 CBS 사장님이시죠?

김진성: 문화공보부장관도 하고. 그 양반이 이제 그 사람을 만나게 해줬어. 그래서 부탁이 있다고 우리 남이섬이라는 데가 있는데 그걸 좀 어떻게 활성화시킬 방법이 없나?

김형준: 남이섬을 가지고 있는데 거기를 좀 활성화 하고 싶다?

김진성: 그래서 이제 내가 기획을 했는데, 《송 페스티벌》이라는 걸 기획을 했어. 그래가지고 내가 혼자서 하면 그게 활성화가 안 될 것 같아. 그래서 내가 그 PD들을 동원을 했어. 동아방송, MBC, TBC 이렇게 아는 PD들을 전부 초청을 했어. 그래가지고 내 계획을 얘기를 했어. 이렇게 다 친분이 있으니까 매일 술 먹는

남이섬 송 페스티벌 기사(출처: 조선일보)

사이니까 그래서 이렇게 우리 같이 좀 도와 주십시오 같이 합시다. 그러니까 좋다 그래가지고 같이 이제 협력해서 하기로 하고 내가 이제 그 주제가를 만들어야 될 것 같아 그래서 《아름다운 강산》을.

김형준: 남이섬 송페스티벌의 주제가로 《아름다운 강산》을 의뢰하신 거예요?

김진성: 내가 신중현이 불러가지고 야 이거 곡 좀 써라 그래가지고.

김형준: 여기 쓸 걸로 일단?

김진성: 그래서 이제 그 주제가가 나온 거야. 그리고 포스터를 누가 그랬냐면 미술협회 회장이었는데 지금 미술협회 회장 안 하는 거 같아. 그 사람한테 내가 포스터 좀 그려 달라고 그랬어. 그래서 그 사람이 《송 페스티벌》 포스터를 멋있게 그렸어. 그래서 전 서울에다가 다 그걸 붙였어.

김형준: 남이섬 《송 페스티벌》인가요? 몇 년도쯤이에요?

김진성: 기억이 안 나네.

김형준: 한 60년대 후반 70년.

김진성: 내가 CBS 있을 때니까.

김형준: 70년대신가?

김진성: 그거 고영수한테 물어보면 잘 아는데. 그래서 하여튼 뭐 그렇게 해가지고 녹음을 해야 되잖아 주제가를 그래서 성음 레코드 사장을 이성희 사장을 내가 잘 아니까 이성희 사장한테 전화해가지고 녹음할 일이 있는데 제작비가 없다고 이거 좀 하는 녹음 좀 해달라고 그래서 이제 신중현 밴드 데리고 가 가지고 거기서 녹음을 했어. 거기서 누굴 만나냐면 나, 나 사장을 만났어. 그게 그 하여튼 나 사장을 만나서 나운영 씨 조카요. 작곡가 나운영 씨의 조카인데 거기서 스튜디오를 운영하고 있었어요. 그래서 내가 나 사장한테 뭐라고 그러냐 하면 그 사람이 좀 믿음직스럽더라고 음악도 많이 알고 내가 가수들 데려올 테니까 제작을 하라고 제작을 해야지 돈을 벌지 이거 해가지고 돈 못 번다고. 근데 그래도 그 사람을 아직 《송 페스티벌》 끝나고도 계속 꼬셨어.

김형준: 《송 페스티벌》 그거 주제곡 녹음하려고 이제 가서 알게 되셨는데 끝나고도 페스티벌이 끝나고 나서도 그분하고 계속 이제 그렇지 교류를 하셨다고요?

김진성: 그래서 내가 그러기 전에도 제작을 내가 은하수라는 레코드를 빌려가지고 김민기 제작하고 이동원 제작하고, 이동원이 지구에서 제작했지. 그리고 뭐 원 플러스 원이고 뭐 이렇게 가수를 제작을 했었어. 내가 세 개를 그 다음에 뭐 많이 했는데 잊어버렸고 하여튼 그래가지고 나 사장을 꼬셨어. 난 기존 지구하고 오아시스 상대하기 하기가 싫어서.

김형준: 음악적으로 안 맞아서?

김진성: 안 맞지.

김형준: 다 트로트만 하고.

김진성: 나 나 사장을 꼬셔가지고 이제 통키타를 꼬셔가지고 다 글로 보냈어. 그리고 이 사람이 돈을 버니까.

김형준: 그때 나 사장님은 그 레코드사 음반사 이름이 뭐 있었을까요?

김진성: 있었지.

김형준: 무슨 이름이었어요?

김진성: 이장희. 내가 처음 데리고 왔는데 이장희야. 그거는 거기서 했고 그 다음에 윤형주, 송창식. 다 거기서 만들었다. 거기서 했어.

김형준: 무슨 레코드사죠? 거기는?

김진성: 그 처음에는 성음이었어. 근데 그 다음에서.

김형준: 서라벌도 아니고.

김진성: 그거 뭐더라 보면 알아 그 통키타 거기서 다 했어.

김형준: 그러니까 지구하고 오아시스가 아닌 레코드사인 거죠?

김진성: 그거 했는데 내가 또 관여했던 레코드가 있는데 킹 레코드야. 거기 있는데 킹박이 이제 소문을 들은 거야.

김형준: 나 사장님? 나 무슨 사장님이죠? 이분이?

김진성: 나현구, 나현구.

김형준: 나현구 사장님하고.

김진성: 그 사람 돌아가셨어.

김형준: 나 사장님하고 작업을 한다는 얘기를 듣고 거기 가수들이 막 와서 음반이 잘 되니까.

김진성: 이제 킹박이 열 받은 거야. 킹박하고도 조금 인연이 있었거든. 근데 나한테 하루는 전화가 왔어 뭐라고 욕을 하는 거야. 야 이 새끼야 너 나하고 너 이따 보자. 이러고 이제 그래서 이제 거기 누구누

구 있었냐면 서유석, 양희은, 이문세.

김형준: 킹박하고 만날 때요 아니면?

김진성: 만날 때 내가 거기서 만든 게 이제 영사운드.

김형준: 킹 레코드랑 해서 만든 게 영 사운드라고요. 나현구 사장님하고 할 때 거기서는 또 이장희 씨나 그런 분들.

김진성: 그건 이제 나현구가 거의 다 만들었어.

김형준: 그쪽에서 그리고 이쪽은 선배님이 제작하는 데 같이 관여를 해서?

김진성: 그리고 또 내가 뭘했냐면은 화천공사라는 영화사가 있어. 화천공사에서 이장호가 한 게 뭐지? 이장호가 히트하는 거 뭐더라? 영화 하여튼 그건 내가 음악 감독. 그 유명한 게 있잖아 대표적인 거? 그래서 사실 내가 영화 뮤직 감독을 했어.

김형준: 거기에 음악 감독이요.

김진성: 근데 그 사람뿐만이 아니고 하여튼 내가 뮤직디렉팅한 게 한 여러 개 작품이 있었어요.

김형준: 음악 감독으로 영화 음악 감독이요?

김진성: 그래서 거기서 뭐 《어제 내린 비》도 했고 그런데 뭐 《병태와 영자》도 했고 뭐 하여튼 많이 했어. 내가 그러면서 한때는 또 영화 쪽에 내가 많이 빠졌었어. 그게 재밌더라고. 그러니까 내가 이런 일들이 취미에 맞은 거야. 그래서 계속 이런 일을 이제 한 거야. 방송 있으면서 틈틈이. 이제 나가서 일 도와주고 밤새도록 영어는 밤새도록 하잖아 믹싱 할 때.

김형준: 그렇죠

김진성: 밤새워서 하고 그리고 뭐 그렇게 쭉 했지.

김형준: 주로 그러니까 지구 오아시스보다는 좀 다른 회사들하고 음악 킹레코드라든지 또 아까 그 사장님이 하시던 레코드사 이름은 잘 모르지만.

김진성: 그거 알 거야 세 번 나올 거야.

김형준: 거기에서 이장희 씨랑 이렇게 소개해서 또 그런 가수들은 지구에서는 거의 안 나왔죠?

김진성: 지구나 오아시스에서 거의 안 나와. 지구 우리가 아는 남진 뭐 그런 거? 나훈아 그건 다 그쪽이 이미 다 이 쪽이잖아요. 성인 가수들. 그렇다고 내가 지구에서도 지구에서 내가 디렉팅을 많이 했어. 전속 가수 이미자 씨. 앨범 할 때 현미 씨. 앨범 녹음할 때 뭐 그다음에 뭐 저기 뭐 옛날 옛날 가수들 있잖아.

김형준: 그런 사람들은 대부분 지구 아니면 오아시스더라고요 보니까.

김진성: 지구 걸 많이 해줬어.

김형준: 지구하고 오아시스가 왜 가수들 전속이었다가 이렇게 좀 당겨오기도 하고 이런 거 하잖아요. 계약금 더 주고?

김진성: 그건 난 몰라.

김형준: 그 사장님들 두 분 다 지구하고 오아시스하고 다들 엘리트라고 그렇게들 얘기를 하는데 다 서울대 출신?

김진성: 서울대 출신인 거 임 사장은 잘 모르겠어. 엘리트

김형준: 만나봤을 때 점잖고 그러신지 어떤?

김진성: 숫자 누르면 아주 대단한 사람이야. 그 사람은 계산을 암산으로 이렇게이렇게 손으로 하면 대충 나오더라고. 그리고 정확해. 그 사람은 이렇게 돈을 많이 주지도 않고 딱 적게 주지도 않고 게 아주

적당하게.

김형준: 지구에 이동원 씨를 소개시켜 주셨을 때는 그러면 전속으로 소개시켜 주신 거였어요? 지구에서 앨범이 나왔다고 하셨는데?

김진성: 아니야 거기서 앨범 한 장 만드는 걸로.

김형준: 그럼 전속은 아니고 전속은 아니고 일종의 마이킹 같은 그런 건가요?

김진성: 마이킹도 아니고 제작비 정도 지원 받고 그 대신 내가 다 기획하고.

김형준: 결국은 그러면 이동원 씨를 지구에서 내긴 했지만 실질적인 제작자는 직접 하신 거라고 봐야겠네요 그렇죠? 자금 지원만 좀 받고 그렇죠?

김진성: 그게 《사랑의 꽃》이라는 타이틀로 앨범을 냈지.

김형준: 아까 김민기 씨 얘기도 하시고 그랬는데 김민기 씨 제작하는 데 직접 참여한 역할이 크다고 보는데, 또 일부 어디서 김민기 씨가 그랬는지 보면 약간 뭐 본인이 다 한 것처럼 이렇게 또 얘기하시는 부분도 있고 그런데 그거는 뭐 어떻게?

김진성: 음악적으로는 김민기가 다 한 거지.

김형준: 음악적으로 자기 음악이니까?

김진성: 그리고 이제 부분적으로 내가 눈꽃이니 뭐 몇 개 재즈로 이렇게 변환해가지고 한 레파토리가 있어 그리고 뭐 자기가 이제 바람 바람 뭐지? 모 하여튼 그 노래를 하고 싶다는 거예요. 그래서 내가 한대수한테 뺏어가지고 한대수 내가 좀 쓴다 그리고 내가 기획을 했어. 기획을 다 했어 그래서 스타디오도 내가 녹음까지 다 했어 저기 마장동 마장동 스튜디오에서 다 했으면 내가 프로듀서 아니야? 곡만

자기 곡이지. 자기가 연주했고 그러니까 자기가 다 했다는 거야. 약간
좀 이게 있어. 걔가 그래서 그게 나를 고소를 했더라고. 그게 뭐냐 면
은 그 앨범에 내가 프로듀서로 나왔거든.

김형준: 앨범 자켓이요? 자켓을?

김진성: 그래 거기서도 그랬어요. 이 앨범은 내가 제작했기 때문에
내가 돈을 댄 건 아니지만 어쨌든 내가 제작을 했기 때문에 프로듀서
라고 이름을 붙였어. 그러면 내가 만든 거 아니냐? 근데 왜 이게 내게
아니냐 이건 나하고 김민기 공동이다. 근데 알고 보니까 서울음반에
서 그걸 써먹으려고 그 앨범을 써먹으려고 이제 합본을 시키려고 그런
하려면 그걸 나를 고소해서 나를 배제시켜야 그걸 거기다 넣을 수 있
게 했거든. 그래서 그게 그렇게 소문이 난 거야. 그래서 나도 알았어.
나는 그런 데는 관심 없다. 연연하는 데 관심이 없으니까 쓴 거야. 걔
랑 만나고 싶지도 않고 그거 이후로 걔가 나를 고소했다는 게.

김형준: 그전에는 막역하셨어요.?

김진성: 막역하다 뿐이야? 내가 걔한테 술값으로 쏟아 부은 돈, 내
돈 갖다 쓴 돈이 어딘데?

김형준: 인간적인 배신감이 크시겠네요?

김진성: 많이 컸지. 내가 걔 때문에 진짜 가수하고 만나고 싶지도
않더라고. 그래도 끝까지 저기 뭐야? 저기 섬에 가서도 전화한 게 이
장희. 울릉도 가서 전화해서 형 한번 안 와? 그래 가지고 내가 울릉도
한 번 갔는데, 그래도 나 부른 놈은 그놈밖에 없더라고.

김형준: 이장희 씨가 가장 의리가 있네요.

김진성: 걔하고 같이 하숙도 같이 했으니까 젊었을 때.

김형준: 다른 아티스트들하고도 다 친하시고 그 영화에도 보면 나오

잖아요? 그《세시봉》영화에도 보면은 형님 이름도 언급이 되고 막이러는데, 그《트윈폴리오》라든지 그렇게 같이 했던 사람들도 또 다그렇게 의리 있게 끝까지 막 그러진 않으신가 보죠?

김진성: 그렇지는 않아요. 그 사람들도 친하게 지내. 단지 민기만 좀.

김형준: 그 얘기는 또 나중에 좀 더 들어보고 싶기도 한 그런 얘기네요. 그 지구, 오아시스는 어쨌든 그렇게 몇 번 만나긴 하셨지만 같이일을 막 할 정도의 그런 관계는 아니셨던 것 같고, 어쨌든 그 당시에지구와 오아시스는 선배님이 하신 포크 음악 전성시대 이전까지는 거의 두 레코드사가 다 다 쥐고 있었던 거고 지방 행사도 그렇고 다 그랬겠네요?

김진성: 근데 거기 킹 레코드사하고 내가 틀어진 이유가 뭐냐면《얄라셩(가시리)》이라는 노래 불렀던 아이가 하나 있었어. 대학가요제 있어 이름이 뭐였더라? 걔를 내가 스카우트로 해가지고 앨범을 만들었어. 킹에서 내가 직접 제작을 한 거야. 그래서 킹에서 내는데 그 앨범내자마자 그게 100만 장 이상 팔렸어. 근데 걔가 그 대전고등학교를졸업하고 대학은 어디 나오는지 모르겠는데, 하여튼 걔가 교육학과를나왔어. 그래 가지고 걔가 서울에 있는 뭐 고등학교 선생으로 가게 됐는데, 굉장히 어렵게 살았어.

김형준: 100만 장 팔렸으면 엄청난 건데?

김진성: 보너스를 줘도 많이 줘야 될 것 아니야?

김형준: 조금만 주더라도 100만 장이면?

김진성: 그러니까 이제 내가 좀 열 좀 받아가지고.

김형준: 너무 레코드에서 가수한테 준 게 없었나 보군요.

김진성: 너무 안 줬어. 아니, 처음에 받았지.

가요계의 새바람 대학가요제 기사(출처: 경향신문)

김형준: 처음에는 뭐, 계약금 같은 거? 선으로 받고 그리고 그 다음에 인세 같은 게 없었나 보네요?

김진성: 그때는 인세라는 게 없었어. 그냥 보너스로.

김형준: 많이 팔리면 그냥 알아서.

김진성: 수철이도 내가 신세계라고. 수철이를 처음에 수철이가 돈이 없다고 그래가지고 신세계 레코드 사장한테 얘기를 해 가지고 돈 이제 몇 백 만 원을 받아줬어. 처음에 앨범 내는 그래 거기서 내가지고 그게 또 100만 장 이상 팔렸는데 보너스를 안 주는 거야.

김형준: 신세계에서도요?

김진성: 그래가지고 내가 거기서 한대수 앨범 냈지. 거기서 그리고 수철이 거 냈지. 그리 내가지고 돈을 안 줘가지고 내가 틀어져가지고 다시는 거기서 이제 안 한다 가수도 소개 안 한다 그리고 하여튼 그렇게 그런 나쁜 놈들이 많아.

김형준: 아니 그럼 레코드사가 전체적으로 다 좀 뭐라 그럴까요. 좀 악당이네요. 악당?

김진성: 거의 그런 악당들이지.

김형준: 가수들 이용해서 노래 부르고 그러니까 왕 서방이네요. 곰은 재주만 부리고 돈만 다 챙겨 먹는?

김진성: 그렇다고 뭐야? 저기 그렇다고 무슨 그 사람들이 나를 돈을 많이 준다든가 그것도 아니고 하여튼 참 내가 바보였어. 그게 맨날 거기 말했다시피 내가 그것만 일이 좋아가지고 열나게 도와주고.

김형준: 그 사람들 좋은 일 시켜준 거네요?

김진성: 근데 나현구는 그래도 개인적으로 인간적으로 이렇게 친해가지고 술도 같이 먹고 뭐 정말 나한테 거리낌 없이 했거든. 물론 내가 그 사람을 꼬시긴 했지만은 그래가지고 킹박 보고 잘 해 먹어라 나간다. 그래가지고 안치행도 나가서 안치행, 자기 레코드 레이블 했고 안치행도 돈 많이 벌었지.

김형준: 형님도 프로듀서 제작자면은 돈을 그렇게 많이 했으면 많이 벌고 가수들도 좀 어느 정도 돈 벌고 해야 되는데 그만큼 벌지 못하신 거네요?

김진성: 내가 돈 버는 거 하고는 좀 거리가 멀었어. 그리고 뭐 술만 디립다 퍼먹어 가지고 몸만 망가지고

김형준: 헛 똑똑이셨네요?

김진성: 그 조용필을 이제 거기 킹박에서 키웠거든?

김형준: 그래요 조용필은 지구에서 쭉 나오지 않았었나요?

김진성: 킹박에서 시작했어.

김형준: 처음에 뭐죠 《돌아와요 부산항》에 나오고 했던 게 지구에서 쭉 해서 나중에 거기도 저작권 소송 걸리고 뭐?

김진성: 아니 그건 거기 킹에서 먼저 냈어. 킹에서 데뷔 앨범 냈어.

그래 가지고 용필이두 인제 날 보고 개인적으로 막 부탁을 하는 거야. 자기 프로덕션 사장 해달라는 거야. 나는 그냥 예술이 좋아서 그냥 뛰어다니는 거지, 내가 그런 거 사장은 못한다 나 계산은 잘 못하니까.

김형준: 나중에 한참 될 때 그렇게 요청을 하셨어요?

김진성: 내가 돈 백까지 받을 정도로 걔가 나를 신임을 했으니까 그 정도로 이제 하다가.

김형준: 조용필 씨는 처음 만나신 게 가수로 데뷔한 다음이에요?

김진성: 그렇지 일할 때. 그게 밤업소에서 일할 때 그룹사운드도 하는데 거기서 일을 하지 그러면서 뭐 같이 술 마시면서 이제 같이 기획하고.

김형준: 선배님이 보실 때 지금 킹레코드도 그렇고 신세계도 그렇고 다 나눠주지도 않고 많이 벌었으면 좀 베풀어야 되는데 그러지도 않고 그랬다는데 그런 예전 레코드사들이 어떤 일하는 모습에 대해서 지금 그렇게 얘기하신 것처럼 좀 안 좋거나 고쳐야 될 부분이 이런 게 있었으면 참 좋았을 텐데 그런 게 있으시다면 뭐가 있을까요?

김진성: 근데 그런 거 지금은 뭐 인세라는 게 있어가지고 계약할 때 아예 장당 얼마씩 그게 있잖아. 근데 그렇게 해야 되는 게 원칙인데 그런 게 이제 앞으로 잘 됐으면 좋겠어

김형준: 과거에는 그런 게 좀 너무 아쉬웠다는 거?

김진성: 너무 아쉬웠어.

김형준: 지금 그렇게 공룡처럼 굉장히 컸던 레코드사들이 지금은 온 데 간 데 없어 졌잖아요. 싹없어 졌는데 그거에 대해서는 어떻게 생각하세요?

김진성: 그게그게 사필귀정이다. 그래서 그 사람들이 진짜 제대로

진실하게 했으면 이렇게 됐을까? 그게 예를 들어서, 뭐 그게 정당하게 세금 낼 거 내고 정당하게 인세 줄 거 주고 정당하게 자기네 버는 돈으로 이렇게 차근차근 벌었으면 아마 그런 일이 없으리라고 생각해 회사 체제로 해가지고.

김형준: 가수들이나 능력 있는 작곡가나 능력 있는 가수들이 다른 데랑 계약할 일이 없겠죠. 잘해주니까.

김진성: 없지. 잘해주니까. 이거 잘해주는데 누가 가겠어? 그렇지 않다보니까 좀 더 나은 조건에 기획사든 제작자든 이런 데로 이제 떠나가다 보니까 이렇게 된 거지. 그러니까 능력이 있는 기획사들이 기획을 함으로써 그게 하나씩 이제 되는 거지 근데 지금은 시대가 이제 그렇게 바뀐 시대가 되니까 이제 또 다른 방법을 써야 되겠지.

김형준: 지금 방식은 이제 디지털화돼서 계약할 때 인세도 이제 주고 계약금 말고 부가로 주고 이런 거를 아마 기획사랑 가수들이 이제 할 텐데요. 예전보다는 좋은 조건으로 저작권도 이제 챙겨주고 근데 이제 크기로 보면 지금도 SM이다. YG, JYP다 해서 큰 대형 기획사들이 이제 장악하고 있잖아요. 대형 기획사들의 미래에 대해서는 어떻게 보세요. 지구나 오아시스처럼 여기도 조금 잘못하면 다시 또 이렇게 바뀌어질 수 있을 것인지 어떻게 될 것인지?

김진성: 내가 보기에는 그것도 바뀔 것 같아요. 예를 들어서 지금 아이돌이 세계적으로 대해서 되지만 그것도 어느 땐가는 이제 자국에서, 자국에서 그 우수한 머리들이 있잖아. 예를 들면 일본은 일본 자국에서 그 레코드 소사이어티가 있단 말이야 거기서 자기네들 나름대로의 음악을 자꾸 기획을 하고 부흥을 할 거란 말이야. 근데 어떤 게 나올지 몰라 그건 미국도 마찬가지고 기본은 튼튼하거든 미국도 음악

적인 바탕이 튼튼하잖아 그러니까 그런데도 뭐가 나올지 모른다고 그 래서 나는 그걸 그러한 바탕에서 그 나라들마다 그런 기획을 하기 때 문에 지금 세계적으로 우리가 케이팝이라는 게 하고 있지만은 이게 어떻게 변질될지 모른다고.

근데 그게 내가 보기엔 그렇게 그렇게 오래 갈 것 같지가 않아. 근데 그게 아주 없어지지도 않고 그게 이제 나라마다 조금씩 남겠지. 남겠 지만 그것이 흥하지는 않을 거 같아. 내가 보기에는 그 나라의 그 바탕 에 깔려 있는 소위 민족적인 음악 민속적인 음악 이런 것들이 버무려 가지고 또 어떤 음악이 나올지 모르거든 그래서 지금 우리나라에도 지금 조금씩 변질돼 가고 있는 게 뭐냐면 국악의 변질화 국악의 퓨전 얘기 퓨전이 지금 외국에서 자꾸 흥미를 갖고 있단 말이야. 예를 들면 유럽이라든가 미국에서도 그런 데 흥미를 갖고 있고 그래서 그런 것들 을 가지고 가서 보면은 뭔가 달라지는 느낌이 있거든 음악이 그래서 그런 음악들이 이제 바탕이 돼서 어떤 게 나올지 모르지 그래서 난 그 케이팝도 이게 지금 K팝이 지금 뭐 끽 해봐야 BTS 정도 지금 세계 적으로 알려져 있고 그 다음에 뭐 그렇게 알려진 게 없거든 그래서 내가 보기에는 이것도 BTS도 지금 군대 간다니까.

김형준: 그럼 한 몇 년 공백이 있죠?

김진성: 공백이 있어요. 그러니까.

김형준: 그 사이에 또 이렇게 꺾일 수도 있고?

김진성: 꺾일 수도 있는 게 꺾이게 되지. 그래서 그런 치고 올라오는 게 어떤 음악이 치고 올라오는지 그게 이제 이제 기세가 되는 거지.

김형준: 좀 전에 얘기하신 거 봐서는 좀 한국적인 어떤 특성을 알게 모르게 나타나는 것들이 필요할 수도 있다. 이렇게 생각을 하시는 건

가요 그렇지 혹시 최근에 이 TV 프로그램에서 종편에서 주도하는 그런 트로트 열풍이 다시 일어나고 있잖아요. 거기에 대해서는 어떻게 생각하세요?

김진성: 곧 없어져. 지금도 벌써 사그라져. 일시적이야 트로트는 항상 일시적이야. 내가 트로트 쪽이 지금 현재 몸담고 있지만은 사실 뭐, 아이디어 낼 게 없어. 여기서는 뭐 그냥 새로운 인물 새로운 트로트 근데 그것도 이제 명이 다 했어.

김형준: 요즘은 굉장히 유행 젊은 트로트 가수들이 아주 유행이더라고요?

김진성: 그것도 그 이 뭐야 임영웅, 이찬원 뭐. 그런 아이들 몇 있잖아. 지금 TV조선에서 그런 아이들이 지금 인기 있다고 그러잖아? 근데 임영웅은 벌써 발라드 가수라고 그러지 트로트도 안 나온다고. 걔는 그리고 이제 TV조선은 계약이 있으니까 나가는데 그거 외에는 안 나가거든. 그리고 김호중이는 자기가 성악가라고 안 될 거다 내가 보기에는 트로트 오래 못 간다.

김형준: 요즘 밴드 음악 하는 사람들 젊은이 중에 좀 없어져요. 어렵고 밴드 음악하기 어렵고 또 시장도 없고 찾는 사람도 별로 많지 않고 가장 슬픈 거예요. 그러니까요. 거기에 대해서는 어떻게 생각하세요?

김진성: 우리나라가 유독 그게 심하지. 근데 왜 그러냐면 그룹 음악에 그룹 음악이 지금 갈대로 다 간 거야 그룹의 음악의 최정상이 뭐냐면 이 환타지거든. 환타지가 뭔지 알지? 최정상이 마약이라고 말 대마초거든 거기가 최정상이야. 그거에 의해서 다 행해졌단 말이야 그럼 뭘 어떻게 해야지 그룹사운드들은 다 머리가 우수한 사람들이에요. 그런데 이 사람들이 뭐냐면 이걸 올라갈 때는 다 올라갔으면 이제

초기로 놔야 돼 초기 아주 진짜 이제 내가 진실되게 하는 음악 소위 예를 들어서 그룹사운드가 뽕짝을 새롭게 한다거나 후 음악을 그룹 사운드을 자꾸 새롭게 한다거나 그런 식으로 어떤 초기 음악으로 이렇게 변형돼야 되는데 자꾸 올라가기만 올라가는데 올라갔으면 끝이잖아 거기 더 이상 갈 데가 없단 말이야 그런 초기 음악으로 변질시켜야 되는데 변화시켜야 되는데 그걸 안 하고 있단 말이야 그걸 내가 누차 얘기 그룹사운드 하나 내 누구야 저 양병집이 죽기 전에 걔가 아주 진짜 기타 잘 치는 놈을 데리고 다녔어 열 몇 살 먹은 놈인데 진짜 잘 쳐 걔가 지금 보통 웬만하면 막 뭐 외국에서도 유명한 그룹 사운드 음악 아니면 연주를 안 했어 넌 그렇게 하면 끝이다. 그냥 처음으로 돌아가야 된다. 내 얘기는 처음으로 돌아가라고 옛날 무슨 비틀스 초기 음악을 하라는 게 아니고 처음으로 돌아가서 좀 대중적으로 시작을 해서 그래서 조금씩 또 단계를 높여서 그렇게 가야지 그룹사운드가 되는 거지 그룹사운드가 없어지진 않아.

김형준: 그렇죠. 근데 너무 이제 죽어버려 가지고 음악 세계에서 좀 아쉬움이 좀 많죠. 왜냐하면 플레이어들이 점점 없어지니까 세션도 점점 없어지고 다 컴퓨터 음악만 하고 하다 보니까. 건강도 안 좋으신데 시간 내주셔서 감사합니다. 오늘 인터뷰는 여기서 마치도록 하겠습니다.

○ 이상기. 1942년생. 1965년 전우음악실 방송 담당 및 매니저, 73년 애플 프로덕션 방송 담당 역임.

대한민국 가요계 1세대 매니저이자 전우음악실 등을 담당한 이야기, 대중잡지 『아리랑』 부장으로서의 역할, 작곡가 박춘석, 가수 김정호와 관련된 이야기. 유니버설 레코드, 애플 프로덕션, 서라벌 레코드사, 대성 레코드사에 관한 이야기 등을 들려주었다. (인터뷰 일시: 2022년 9월 7일)

[구술 녹취록]

김형준: 안녕하세요. 먼저 전화로 이야기 드린 것처럼 당시 음악계에 대해서 이야기 해주세요.

이상기: 그때는 부분적으로 이렇게 옛날에 이제 지구 신세계는 나중에 생겼지만 뭐든지 유니버설, 그렇죠. 유니버설, 오아시스 그전에 또 뭐가 있더라. 박춘석 형님이 계실 때는 춘석이 형님이 나중에 PD 메이커 제1호라고 생각하면 돼요, 전우음악실. 왜냐하면 지금도 보면 그 거성 그 유재민이가 어떻게 보면 정확히 계약서 다 입고 이렇게 철저하게 해놨대요.

그 시절에 박춘석 형님이에요. 작곡가이면서 처음에는 이제 지구 이런 데서 다 이미자 씨 곡 써주어서 히트가 막 나다가 나중에 이제 자기가 사단을 만들어서 제작을 했잖아요. 이미자 씨 것도 많고 그래서 그것을 박춘석 형님 얘기가 들어가야 돼. 박춘석 그 형님의 주옥같은 작품도 많지만 그 시절에 이제 지구하고 대결을 한 것이 박춘석 제작사지 그러니까. 그 얘기는 얘기해 줄 만한 사람들 다 돌아가셔 가

지고. 그래서 그것을 유재민 대표인데 우리 후배가 그 뭐 하여튼 거기 자료는 많아요. 자료는 많으니까 좋은 뜻으로 취재를 하면은 거기 이제 금석이 형님이 계시잖아요. 박춘석 씨의 형님. 근데 여기 왔다갔다 하거든요. 지금 노인회

작곡가 박춘석과 패티김의 모습(출처: 경향신문)

가면 박금석 씨가 이제 박춘석 씨 형님, 형님인데 살아 계시거든요. 근데 유재민이라는 친구가 거성 레코드 대표로 돼 있고, 거기에 이제 음원을 다 걔가 대표 옛날 것, 이제 남진이 뭐, 이미자 씨, 패티 김 이거 다 가지고 있는 거지. 이제 유재민 사장이야 그러니까 일단은 그 집을 만나야 돼요.

김형준: 유재민 대표. 이 분이 거성레코드의 대표라고요? 그러면 이 분이 지금 현재는 그렇고, 그 당시에 그러면 지구나 뭐, 이쪽 박춘석 선생님에 대한 얘기나 이런 것도?

이상기: 다 내용을 아는 사람은 유재민 씨하고 친한 철영이라고 있어요 김철영. 유재민 씨한테 SOS를 치면 철영이가 이제 거성을 까는 게 아니라 조명을 시켜주는 거니까. 그렇게 해가지고 거기를 또 한 번 만나야 돼. 왜냐하면 히트곡이 제일 많은 데가 거기잖아. 박춘석 작곡.

김형준: 박춘석 선생님은 그러면 지구에서 이렇게 같이 작업을 하다가 나온 건가요?

이상기: 전속 작곡가가 아니니까. 그거가 아니니까 그래요. 이 사람은 클래식하다 악단장이 되고 이래서 가요를 했는데 그런 곡이.

김형준: 어디 전속돼 있던 건 없었던 거군요?

이상기: 악단장한 거는 알아? 근데 그거, 그 책을 좀 낸 게 있어요. 황문평 선생님이. 없는 건 아니라고 그런데 이제 요즘 스타일로 뭔가를 이렇게 참 뛰게 이렇게 젊은 친구가 엮어서 이렇게 하면은 저기 정태춘이 같이 사업단이 딱 붙어가지고 예를 들면 책을. 이게 이때 이제 70~80년 때 얘기야. 그런데 자기 얘기지만 거의 그때의 어떤 내용이 거의 비슷하게 다 나왔는데 얘기죠. 예를 들자면 오광수도 하나 썼잖아요.

김형준: 가요 역사에 대해 기억하시는 게 또 있으시잖아요?

이상기: 내가 있던 안타 프로덕션, 아니 애플 프로덕션이 이 나라에서 안 산다고 그러고 미국으로 갑니다. 이종환 씨 처남인지 나는 동생인지도 모르겠어요. 대천에 친척인데 이 김웅일이랑 그냥 미국 가 있어.

김형준: 그러니까 초창기 말고 조금 지나가서 인거죠?

이상기: 70~80년 때 얘기니까 나도 연도 기억이 전혀 없어. 기록해놓은 게 없어서 상호한테 내가 거꾸로 물어보려고 그래. 내 전우음악실 있을 때가 몇 년이야? 그래서 지금 누가 뭘 해도 몇 년도 이렇게 질문하면 몇 년도 잘 기억이 안 나. 40년, 50년 이렇게 됐으니까.

김형준: 70년대. 어쨌든 70년대 이후인 거네요?

이상기: 그러니까 이제 70년대 중반, 중반 정도 유신 시절. 왜냐하면 김훈과 트리퍼스가 김훈이 게가 몇 년도지? 이게 TV 방송 가이드인데 TBC 라디오. 지금 같으면 FD지. 근데 이제 모르고 TBC 팜프렛이야. 근데 그래서 보면은 이게 80년도 79년이야. 그런데 여기에 보면 이제 제일 중요한 건 이런 게 중요하니까. 그때 심사위원들 기라성 같은 분들 다 돌아가셨죠.

김형준: 최창권, 최희준, 조용호 PD 아닌가? 염기철 이분 모르겠

네요.

이상기: 염기철 씨가 이제 이게 옛날에 가요대상 사무국이 라디오에서 했어요. 라디오 라디오에서 TV에서는 중계를 연출만 한 거구. 모든 걸 선별. 이렇게 선곡 이런 거는 TBC 라디오 사무국에서는 염기철 씨가 특채로 드신 분이 거기 유성화 씨하고.

김형준: 위원장이 박시춘 선생님이네요 그럼?

이상기: 이런 게 이제 그런 책에는 이런 게 필요하다는 거야 그러니까. 1회가 최희준이 가수왕. 68년이 배호 배우. 69년이 남진. 여기 연도가 나오네. 70년도에 최희준이 다시 봐도 희준 형이 그때는 대단하고.

김형준: 대상이요 남자?

이상기: 남자 대상. 여자는 이미자. 이미자 김상희 최양숙. 최양숙이가 2회 때, 작곡상은 여기 박춘석.

김형준: 《빈 의자》. 최종혁, 정민섭 이분은 모르겠네.《가을비 우산 속에》저분이 작곡한 거예요? 백태기《가을비 우산 속에》너무 좋은데.

이상기: 김훈이가 76년, 77년 두 번 받은 거구나. 전우음악실에 내가 있을 때가 그 60년 67~68년 이렇게 됐겠다. 내가 전우음악실에 있으면서 이제 방송 일을 시작한 거지, 가수 접고. 가수는 뭐 하려다가 전우 선생님 때문에 내가 현재까지 좋은 형으로 덕분에 행운을 찾은 거고 사실 꿈은 가수였었는데.

김형준: 그러면 그 시작하셨던 60년대 그때? 시절은 그때 PD 메이커신 건가요 그러면?

이상기: 전우음악실이 일종의 그렇죠. 내가 볼 때 연도를 모르겠는데 네 춘석 형보다도 더 빨랐을 거야. 전우음악실이.『아리랑』잡지 부장하면서 그걸 냈거든. 아니 거기 근무했던 친구들 이렇게 까맣게 모르니

뭐. 나야 뭐 늙은이가 그래서 이걸 프로필을 유인촌 장관한테 상을 받을 때 프로필을 다 적어 오랬는데 연도가 기억이 안 나는 거야. 어렸을 때 몇 살 때 6.25하고 10대까진 기억이 딱 나지. 그러면서 이제 운동 야간 학교 다니면서 그냥 운동 누구 할까 지역 깡패한테 왜 맞고 복수한다고 운동 시작해서 그래가지고 이제 아까 얘기했던 건 뭐냐하면 한동안은 이제 박춘석 뭐 예를 들면 박시춘 이런 분들이 이제 작곡을 하실 때는 지금 현재 자기가 내는 그 얘기야 그 시절 얘기를 하고 그 다음에 따로 하든지 이제 그래야 될 것 같은데 그 시절에는 작곡 전속 작곡가 뭐 이런 거는 엄청 돈을 주고 뭐 이런 게 아니었을 걸. 아마 내가 볼 때는 모르겠어. 나는 박춘석이 형이 지구에 있고도 전속이었는지 그걸 난 모르겠어. 우리 선배들이 아는데 홍택이 형이 아실 거라고 그거는. 정홍택 씨가 그때 얘기는 정홍택 씨한테 다시 들어야 돼. 그래가지고 이게 왜냐하면 오보하면 안 되거든 그러니까요. 연도 이거는 맞아야 돼. 그때 얘기가 막 헷갈려서 거꾸로 가면은 난리난다고.

김형준: 저 오아시스 70년대 하셨던 아까 김민배 부장님 얘기를 들어보면 청계천에서 처음할 때 안양 가기 전에요. 거기에서 보면은 약간 작곡가들이 오셔서 자기 방 있듯이 꽤 많이 살았다고 그러더라고요. 살면서 사람 들어오면 오디션도 보고 막 이런 건데, 그렇게 상주하는 작곡가가 많았다고 그러더라고요?

이상기: 그게 전속 개념인지 뭔지는 모르겠다. 오아시스에서 회사에서 왔다 갔다 하는 작곡가. 그렇죠 지구 쪽 위주로 해서 그러니까 박춘석 씨는 지구였을 것 같아. 근데 나중에 오아시스도 남진이 곡을 줬을 때는 오아시스 같은데.

김형준: 초창기 계셨던 전우 음악실에 대해서 이야기 좀 해주세요?

가수 김정호의 생전 모습(출처: 경향신문)

이상기: 쉽게 얘기하면 그거야 그땐 전우 음악실은 이제 전우 선생님이 준 이거 때문에. 이제 결국은 이제 히트를 이연실 있고 계속 줄줄이 내면서도 이연실 있고 대박 났었잖아. 《새색시 시집가네》.《목로주점》 같은 대박이 났는데. 그때 네가 거기서 총각 때니까 스물여덟 아홉 뭐 이렇게 됐을까? 내가 33살 결혼한다 그랬으니까. 전우음악실에서 결혼했거든요. 그러니까 비슷하게 맞아요. 그러니까 60년대 후반에 거기 근무했다가 전우 선생님이 이거에 이제 막 24시간 이걸 하고 있으니까, 이제 황문평 선생님 거기 다 왔다 갔다 하셨거든. 하중이 선생님 나 그때 이제 친구가 정홍택 씨 다 PD들이 다 친구였잖아요. 전우 씨하고 그냥 나는 이제 아 여기서는 더 이상 발전이 없다고 그래가지고 나와서 했는데, 그때 이제 TBC 이제 프로그램 섭외, 기독교 방송 오픈 때부터 했지.

김형준: 기독교 방송이요?

이상기: 어. 그런데 이제 그거는 뭐, 이제가 안 되고 뭐, 김정호 같은 애들은 뭐, 일찍 죽었지만은 하.. 착했고 병으로 죽었어요. 그런데

그때 내가 데리고 있던 게 이제 채은옥, 김정호. 김정호는 이제 병이 걸렸는데 나는 정호를 예를 들자면 병을 고치고 그때가 이제 몇 년도 지나 기억이 안 나는데, 김정호가 애플에서 마지막 낸 게 인생이라는 곡이에요.

그런데 그때 마침 대마초 다 풀려가지고 판들이 나오기 시작했는데 그때 이제 조용필 이가 《창밖의 여자》를 《동아일보》 주제가로 딱 나오는 거야. 그러니까 그거 딱 들어보니까 정호가 라이브 한 번 딱 MB 시키니까, 또 가수들이 마이크 쓰는 것도 다음에 마이크 쓰는 것도 싫어하고 폐병 있다고 그래서 에쁜 프로덕션 대표하고 상의한 게 정호도 또 매사 기가 빠르니까, 근데 용필이가 정호 필도 많이 모방을 한 건 아니고, 정호 필을 많이 저기 했어요. 《돌아오지 않는 강》 뭐 이런 것들을 보면 용필이가 처음에 창법이 깨끗하면서 이제 리드미컬하게 했다가 아주 깊은 한 호소력으로 바뀐 거지. 근데 그때는 정호가 먼저 히트 많이 나왔을 때. 조용필은 조용필과 사진자. 그래서 파노라마 하면서 막 밤일하고 고생할 때지. 킹박 만나서 이제 조용필이 오늘날 《돌아와요 부산항에》, 원래 《단발머리》로 가려고 했는데.

김형준: 《돌아와요 부산항에》가 킹박 제작인 거예요?

이상기: 그래서 오늘 《단발머리》하고 그거 하고 했는데, 진짜 빅히트 난 거는 주제가에서 난 거야. 《창밖의 여자》. 그 다음엔 뭐, 계속 조용필이 시대가 온 거고. 통기타는 통기타 장르대로 이제 가면서 조용필은 이제 독보적인 10년에 한 번 나올 만한 가수다, 10년에 한 번 나올 만한 가수다, 그전에 그랬잖아. 옛날에는 이미자, 패티김, 남진, 나훈아, 그랬던 조용필 이게 이렇게.

김형준: 조용필 씨는 지구에서 계속 냈잖아요? 찍은 거는 그래서 그

판권에 대해서 나중에 좀 이슈가 막 되고?

　이상기: 그래서 이제 다른 데로 가려고. 근데 그게 이제 그 시절에는 레코드사에서 다 양도를 받은 거야. 근데 가수나 작곡하나 그걸 따지고 온라인 수입이 전부 다 이런 건 생각도 못했고. CD가 나와서는 가수가 불러서 방송에만 나오면 나는 작곡가가 된 거다 그런 순서를 기다리고 한 시절이었지. 그때는 그러니까 레코드 회사에 가서 밤낮 사장한테 비위 맞추고 고스톱 치고 그래도 누구 하나 이제 녹음 1년에 한 번 6개월에 한 번 옛날에 자주 못했거든 동시 녹음이 없으니까 거의. 악단하고 같이 녹음한 시절이 꽤 있었어. 그래 가지고 옛날에 더울 때는 난 기억도 새로워. 송춘희 씨하고 나하고 녹음을 같이 했는데. 난 노래 그때는 개판이었지만. 뭐지 송춘희 씨가《처녀 뱃사공》. 그게 한복남 씨, 한복남 선생님 곡인데 한복남 선생님이 내 선생님이야. 그때 20대 때 열여덟 살 땐가 콩쿨에서 1등해 가지고 거기 이제 도레미 가서 도미도. 도래미가 아니라 도미도. 그랬거든 왕십리 그때는 이제 그분이 실향민이잖아 한복남 씨가.《빈대떡 신사》, 박재란 씨의《님》뭐 히트곡이 꽤 많으신 분이야. 그래 그때 장충동에서 녹음을 하는데, 장충 녹음실 생겨가지고 거기서 악단이 팬티 바람이 막 불고, 근데 다 잘했어. 처음에 공장에서 아이고 끝났다. 이제 마무리는 그걸 해서 잡음이 들어가니까 또 다시 한 거예요. 그랬더니 그게 이제 그날 그 다음에 부르니까 그 노래가 안 되는 거야. 오케이 했는데 마지막 클로징 음악이 딱 후주가 끝난 다음에 이걸 하든지 해야 되는데, 거기 전에 아이고 이렇게 해 가지고 들어가 버렸어. 그 소리가 그때는 편집이 안 되는 진짜 그럼 음악하고 할 수가 없는 거예요. 지울 수가 없어지고 자 다시 합시다 그랬는데, 이거 악단도 다시 해야 돼 그럼.

근데 시키니까 그 노래가 안 되는 거야. 그래서 그 다음에 다시 잡아서 다시 녹음한 게 감기 들어서인데 그게 빅히트가 난거야. 코맹맹이 소리가 낙동강 하고. 그게 송춘희 씨에, 송춘희 씨 맞지? 빅히트가 났잖아. 그것도 이제 한복남 선생님.

김형준: 오리지널이 감기 걸린 목소리였던 거예요?

이상기: 약간의 콧소리가 나는 소리인데, 그게 아주 그냥 개성 있게 아주 또릿또릿하게 들어갔지. 정말 그거 하나는 그 다음에 이제 투에이스가 이제 여자 노래만 리메이크 딱 해가지고 한 것이 김명곤이 새로운 편곡, 그러니까 이제 리듬 살려서 하는 새로운 편곡으로 해서 빅히트가 났지. 그래 애플에서 갈 길을 본 거지.

김형준: 그때 그러면 애플 그 가수들 일을 다 하신 거예요?

이상기: 어떻게 보면 다 했는데, 스케줄 애플 거는 거의 다 했지. 이종용이 《너》 할 때까지. 이종용이도 내가 했고 그건 지구에서 했는데 김웅일이라는 친구가 굉장히 좀 넓어요. 애플 프로덕션 대표가 돈 뭐, 이런 거는 얘기가 안 되고.

김형준: 김웅길 대표요?

이상기: 애플 프로도처 대표죠 이제. 이종환 씨하고 일가라고. 그래서 이제 이종환 씨의 막강한 FM.

김형준: 라디오의 힘.

이상기: 라디오의 힘도 있었고 그리고 또 이제.

김형준: 그러면 여기 애플 프로덕션 아티스트들은 음반 찍는 거는 지구에서도 하고 오아시스도 하고 그때그때 이렇게?

이상기: 지구에서는 안 했고 유니버셜에서 하셨어요. 거기서 대여를 해주는 데가 있었다고. 마장, 마장 스튜디오, 프레스도 거기서 했

는데 이제 애플에서 할 때는 다 밀렸어. 왜냐하면 2집이 히트 나니까 우선이 거기서 작업을 해 주는 거야. 그러니까 투덜거리고 그랬지.

김형준: 다른 사람들은 다 2순위고 무조건 애플 먼저?

이상기: 무조건 애플 걸 먼저 잡았고. 그러니까 근데 그때만 해도 애플에서 녹음 기사들도 협조라는 게 게인을 올리면 하워링이나 한다고 그래 가지고 리듬 다이를 제대로 크게 못 잡았어요. 어 그런데 거기서 이훈 죽은 이청, 이강, 이훈. 그래서 녹음실에 레코드 녹음실의 대가들이야 녹음실에. 그 시절에 삼형제 그런데 나는 이제 그때 이제 이청, 이강은 조금 형들이고, 그 밑에 동생 셋째 동생이 이훈인데, 이 친구가 굉장히 음악을 발전을 시킨 리듬을 발전시킨 공로가 있어요. 그래서 오케스트라 놓고 이제 쭉 드럼 뒤에서 있고 이제 그렇잖아 하니까 드럼 소리가 이제 외국식 판을 들으면 리듬이 살고 다 살릴 걸 살리면서도 이런데 우리나라는 그걸 올리면 게인을 올리면 이게 또 튄다고 그래가지고 동전 올려놓고 이렇게 판도 틀고 그랬어요. 10원 짜리 그래도 싹 지나가고 그런 건 나도 방송할 때는 옆에 있었으니까 많이 봤는데 그리고 타임이 길 면은 튄다. 그런 시절이 있었어요. 타임이 길면. 그래가지고 몇 곡 이외에는 못 싣고 테이프는 괜찮았지. 근데 LP는 그랬다고. 그래가지고 이제 4분 넘으면 뭐 이제 문제가 있고 뭐, 이제 그런 얘기가 그때 나온 건데 그때 이후 이런 녹음 기사가 세 번째 형들한테 배웠지만 우리가 애플만큼은 리듬을 살려보자 그래가지고 뭐라 했냐면 드럼을 이렇게 칸으로 막아보자 벽을 지금 지금도 코로나 때문에 이렇게 막아주잖아 그런 식으로 한번 해보자 그랬더니 리듬이 그냥 니들 마음대로 쳐.

김형준: 그거를 그러면 다른 데서 배우거나 외국에서 그렇게 한

걸 본 게 아니라, 그냥 곰곰이 생각하다가 그런 아이디어를 낸 건가 보네요?

이상기: 그랬을 거에요. 이렇게 하면서 그때만 해도 지금 같으면 그 시절에는 외국 가서 왔다 갔다 한다는 게 그런 힘든 일이었고 그런 건데, 이제 걔가 용감하게 한번 해보자 이게 판을 튀든 말든 한번 해보자 했는데, 게인이 확 다른 거야. 애플 딱 걸으면 벌써 샥 하고 그냥 벌써 어 왜 이 음이 다르지? 이렇게 그런 정도 느꼈어요.

김형준: 굉장히 좀 약간 센세이션 했겠네요?

이상기: 그래 가지고 안건마가 그냥 슬로우 편곡을 김정호 꺼 거의 안건마 씨가 이제 미국 간 안건마의 편곡 편곡이 기가 막히잖아요. 지금도 들어도 오리지널 들으면. 그래서 그때 애플이 뭐냐 뭔가 다르다 지구 이런 데서 나오는 거 지구 이런 데는 이제 트로트 갔으니까 슬로우 곡이 많고 그러잖아. 여기는 이제 통기타에다가 대학가 이쪽이니까. 그래서 이제 슬슬 소문이 난 거지. 그래서 리듬이 많이 살았죠.

김형준: 여기는 애플은 다 유니버셜 레코드랑 하면서 거기 스튜디오를 쓰니까 지구나 오아시스랑은 좀 차별화된 그런 게 나올 수가 있을 거 이 유니버셜 레코드는 어디 있었어요?

이상기: 내가 볼 때 그 마장동 그쪽에. 근데 나도 유니버셜 저기만 알지 사무실만 그냥 우리는 애플 작업만 하는 거 알지.

김형준: 레코드사가 어디에 있었는데요?

이상기: 마장동에 있었잖아요.

김형준: 공장이요?

이상기: 그런 것 같아. 그래서 그쪽에서 히트를 많이 내니까 이제 모든 이제 레코드사에서 이제 비상이 걸린 거지. 거기다가 조용필이도

굵적굵적 딴 사람이 자꾸 데려가려고 이쪽에서 쑤시고 최봉호 씨도 잠깐 데려갔었잖아. 조용필이 일본에 왔다갔다 실패하고 내가 김수철이 데리고 있을 때 김수철이 가수왕 할 때 그때 80몇 년도냐?

　김형준: 84년도요. 《못다 핀 꽃 한송이》 나오고 그럴 때?

　이상기: 그때 내가 이제 수철이 따로 이제 했으니까 그때는 이제 애플이 미국으로 갔기 때문에 그 후에 이제 장덕이도 하고 바빴지. 거의 신세계 레코드. 나는 그때 여태까지 계약서 이렇게 해놓고 이렇게 가수를 잡아 놓은 적이 없어. 대성, 서라벌을 거기에 뭐 누구야 돌아가신 이흥주 사장. 이흥주 사장님이 우리 체육관 내가 관장할 때 후원회장을 해줄게요 그래서 자꾸 연락이 오더라고. PD 통해서요. 그리고 또 이제 김현숙 그 여자 PD 이대 동창이 이흥주 씨 딸하고 동창이야. 송도순 성우하고 이게 동창. 그래서 PD들이 나한테 연락을 하면 꼭 PD들이 연락 와서 가수들이 너무 많고 그러니까 나는 그냥 계속 받아들일 수가 없잖아 그러니까 PD가 꼭 소개를 해서 가수한 거지. 김수철이에요. 장덕이도 이제 미국 갔다 와서 솔로로 해가지고 아시아에서 냈는데, 명곤이도 부탁을 했지만 PD가 부탁을 해서 그렇게 한 거야. 그러니까 이제 걔들이 다 그냥 가수왕 되고 10대 봤을 때고 그게 딱 나왔는데 이상욱 국악으로 하던 친구인데 AD였거든 AD들이 힘이 있었거든. 젊은 애들 PD들은 일이 많으니까. 야 너 네가 연락해 봐. 그러니까 지금 작가한테 연락하듯이. AD들이 다 이제 컨택하는 거. 그러니까 이제 AD들하고 내가 친했고 또 PD들은 나보다 어린 사람 다 형이라고 그랬으니까. 나도 방송국 직원하고 똑같은데 매일 거기서 살고 그렇죠. TBC 하다가 이제 통합되는 바람에 KBS, MBC는 종환이 형하고 내가 하는 바람에, 애플 프로덕션은 내가 살린 사람인데 나한

테 그냥 다 뒤집어씌우더라고.

김형준: 그래요? 이종환 씨와 일가라면서요? 김웅일 대표가 근데 거기서?

이상기: 그러니까 혼자 미국에서 혼자 사진 그리고 나는 계속 덮었는데 혼자 오해하고 막 이쪽으로 한국으로 LA에 있었거든요. 그때 PD 사건 딱 터졌을 때. 그랬더니 기사를 이제 《중앙일보》에서 잘 못 낸 놈이 있어. 아주 친한 후배였는데 시기가 내가 이제 흉허물없이 너한테 얘기를 한 거야. 오케이 야 그러면서 그런 일이 다 있더라 그랬더니 그걸 그냥 특종 같이 쓴 거야. 이종환 씨를 내가 씹은 거 같이. 이렇게 종환이 형 아버지가 전화 오셨더라고. 미국에 있으니까 근데 이종환 씨를 잡으려고 검찰에서 작전을 폈던 거예요. 왜냐면 여기서 방송할 때 이제 큰 사고를 쳐가지고. 그때 근데 그것도 확실한 증거 이런 건 없는 거지. 그래 가지고 미국에서 한 동안 있다왔는데 그때 PD 사건이 터진 거야. 그래서 아버지가 전화가 왔어요. 그래서 아버님 내가 검찰에 들어가서 이렇게이렇게 했고 형님한테 내가 책갈피에 20만 원을 이렇게 넣었는데 그걸 돌려준 사람 피터 야마구치가 그때 그것도 무슨 돈 피터 야마구치가 많이 했지. 여기 같이 여기 얻어놓고.

김형준: 누구예요. 그분은?

이상기: 한국에 데뷔한 MBC에서는 피터 현이라고 그랬고 KBS는 특파원 비슷하게 해가지고 피터 야마구치 방송을 이름으로 냈어요. 《아름다운 나라》 그래가지고 그 유명한 곡이 아주 그건 김희갑 씨가 제작을 한 거야. 그걸 안 하려다가 그냥 야 네가 해줘야 돼 해가지고 그게 문제야 방송 많이 나왔다고 내가 끌려 들어간 사람이야. 그때 이제 종환이 형이 방송 이제 밀어준다고 그러면서 미국에서 왔다 갔다하고

거기 이제 사업가이면서도 이제 노래
를 한 건데, 어머니가 한국인이야. 그
리고 아버지가 일본 사람이야. 근데
유엔 본부에 스시 같은 거 집어넣고.
그리고 뭐야? 장례식 큰 차 뭐냐? 미
국 무슨 진?

김형준: 리무진, 리무진.

이상기: 리무진 거 한 100대 놓고
사업하고 근데 김희갑 씨가 이제 뉴

활짝핀 「못다핀 꽃한송이」

레코드 20萬장돌파…金秀哲 일약 스타로

김수철 관련 기사(출처: 동아일보)

욕인가 갔다가 하남궁이하고 이렇게 갔다가 만난 거야. 근데 걔가 기
타를 잘 치고 노래도 하고 그러는데 스페니시 기타를 치더라고 피터가
그 양인자 씨하고. 거기 여행 갔다가 만나서 선생님 저 곡 주십시요
그래 가지고 여기 와서 녹음을 왔다 갔다 하고 그런 거야. 6개월 하면
서 한참 방송 했지. 그게 내가 이제 매니저 그래 지금 여의도에 방을
하나 얻어 놓고, 이걸 지가 왔다 갔다 하고 쓰고 비어 있는 거지. 이게
종환이 형이 거기 방을 쓰는 거야 피터랑 친해서 피터하고 친해가지고
같이 생활을 했다고. 근데 엉뚱하게 나한테 오해를 해가지고.

김형준: 이제 지구의 우리 시절에는 그냥 어쨌든 유니버셜 그런 거
있지만 어찌되건 지구하고 오아시스의 대부분 서로 들은 가깝게 지내
신 분들 아니세요? 그러지 않으셨어요?

이상기: 내용을 만나면 잘해 봅시다 우리끼리 이리 가지. 근데 신세계
는 나한테는 그 윤상원이란 사람이 조용필이 세워놓고 가수 한 번 받는
게 원이 그러면 내가 원이 없습니다. 그해 그게 조용필이 세워놓고 남자
가수상하고 PD가 뽑아주는 상을 그 해는 무조건 수철이가 왕이야. 그때

조용필이는 일본에 뭘 좀 그쪽에 뭘 기대하고 유재학이가 거기 왔다 갔다 그랬어요. 그런데 그때가 김종민 씨가 동서 비슷하게 됐었잖아요. 그때 이태현 씨가 끼고 우리 후배 정광호가 거기 왔다 갔다 하고. 그러면서 일본에 왔다갔다. 그래서 그 해에는 히트곡이 별로 없었어요. 국내에서는 그리고 내가 어느 정도 했냐 하면《못다 핀 꽃 한 송이》매일 오바랩 시키고 그 다음에 테잎 다음에 나올 녹음한 거를 테잎으로 내가 다 뭘 틀었냐면《나도야 간다》,《젊은 그대》그냥 오바랩 시킨 거야. 누가 뭐래도 그냥. 그 용필이 그게 용필이는 자기가 원래 정책적으로 빽이 많잖아. 그걸 믿고 진필홍 씨가 연출을 했어요. 그 사람이 연출자 최고의 연출자야. 그러니까 대한민국에서 용필이 일본에서 무조건 들어왔는데 금년에 저는 안 되는 거 아니야 이 용필이도 감을 잡은 거야 왜냐하면 수철이가 워낙 강하니까. 그러니까 용필이가 이제 그러니까 야 내가 연출인데 니가 가수왕이야. 나 무조건 들어 이제 들어온 거야. 근데 두 개를 그냥 그때는 정말 내가 뛰기도 뛰었지 정광호하고. 이제 송영식이가 내 밑에 있었으니까. 그러니까 그때는 지방 방송 PD들이 다 투표를 해줘야 하는 거야. PD가 뽑아주는 그 상이 진짜 그 명분이 있는 상이에요. 가수왕도 가수왕이지만 그게 남자 가수상 PD가 뽑아주는 상. 이렇게 그러니까 거기서 이제 로비에서 파티를 하잖아 KBS 별관에서 밑에 쫙 이렇게 뷔페식으로 파티가 끝나면 조용필이가 수철이 옆에 가서 해줬었지. 그때 딱 발표하니까 그냥 놀래가지고 여기 저기 수철일 부르더니, 야 수철아 너 상기 형 돌아가시면 니가 비석 세워드려라 너 잊으면 안 된다. 그래 그래 가지고 그날 누가 엄청 그냥 밤에 엄청 먹었다는 얘기를 들었어요. 그런데 그때는 용필이가 욕심이었지 처음에는 안 하는 게 나은 거야 일본에 그냥 있었어야 되는데 진필홍

씨 연출자 얘기 듣고 왔다가. 그런데 상이라는 게 혼자만 받는 건 아니
잖아. 수철이는 어떤 식이냐 하면 아이고 형님 상에 연연하지 맙시다.
이런 스타일인데 상을 나중에 원하더라고. 거기 딱 하고 31일이 MBC야.
30일이 KBS. 31일도 거의 수철이로 결정이 났었어요. 왜 두 곡 연습을
하면 그 사람이 가수왕인거야. 앵콜송 KBS 아니 MBC는 기자들이 벌써
와 두 곡 연습이 수철이가 여기도 가수왕입니다. 근데 연습 끝나고 한참
있다가 악보를 걷더라고 앵콜송 악단에서 수철이 꺼 이거 하나 빼요.
그래 가지고 여기는 바뀌었어.

　　김형준: 혹시 오아시스나 지구나 이런 데들이 서울에 있다가 왜 다
이렇게 공장을 안양이나 이렇게 파주나 이런 데로 정기적으로 빠졌을
까요?

　　이상기: 그게 뭐냐면 사실은 조금 더 발전해서 간 거예요. 그러니까
퍼지니까 그렇게 크게 녹음실을 주세요. 이렇게 한다 크게 하려고 그
러니까 그쪽으로 가는 경제적인 이유겠죠. 그리고 이제 편하고. 편하
다 그냥 우리가 거기서 다 대고 바글바글하게 좀 키워가지고 그렇지
그때 청계천 가면 다 소문이 나고 그러니까 작업하는 것도 모르니까
그렇죠. 그래야지 이제 그다음부터는 기획하고 이런 것이 이제 너희
들 기사 톱 쓰려면 몰래 쓰듯이.

　　김형준: 귀한 시간 내셔서 여러 이야기를 해주셔서 감사합니다.

　　이상기: 네.

> ○ 석광인. 1952년생. 동아방송 PD, 오아시스 레코드 라이센스, 음악세계, 스포츠서울 기자 등을 역임.
>
> 동아방송 PD를 퇴사한 뒤로, 오아시스 레코드사의 라이센스, 이후 음악세계, 스포츠서울, 스포츠조선, 굿데이 음악 담당 기자 등으로 활동하면서 당시 음악계의 상황, 오아시스 레코드사에서 수입한 팝 음악의 흥행, 오아시스 레코드의 상황 등에 대하여 들려주었다. (인터뷰 일시: 2022년 9월 16일)

[구술 녹취록]

김형준: 석광인 부장님 인터뷰 하도록 하겠습니다. 일단 뭐 지금 음악 쪽 일을 하시잖아요. 본인 소개를 좀 부탁드립니다.

석광인: 네. 1978년 동아방송 PD로 입사했어요. 공채. 그게 1년도 안 돼서 사정으로 인해서, 네 개인 사정으로 그만두고 오아시스 레코드사 라이센스 담당 직원으로 들어갔지. 그래 그래서 이제 팝송을 이제 배운 거예요. 가서 팝송에 P자도 몰랐는데.

김형준: 오아시스 그러면 거기에서 팝 쪽?

석광인: 담당자였죠. 라이센스 음반 제작하는데 거기 이제 EMI, WEA 나 있을 때는 모타운 디즈니 MCA. 빌보드 차트 있잖아요. 당시에 내가 낼 수 있는 판을 동그라미 치면은 반을 낼 수 있었어요. 그래서 이제 처음엔 모르니까 여기 이제 그 오래된 여직원들이 이제 이런 게 한국 사람들한테 인기 끈다 뭐 하면서 배운 거지 그래서 이제 한국적인 음악 예를 들어 그 당시에 이제 그 스모키라고 그랬어요. 스모키는 미국 사람 하나도 몰라요 이제 크리스 노만은 알지만 리더가 크리스 노만인데 스모키 판이 엄청 히트했잖아요. 나 그 한국 가수 판보다

더 많이 팔린 건데 예를 들어 그런 한국에서 인기 있는 미국 그룹 영국 그룹 독일 그룹 이런 사람들이 많이 있어요. 그런 거 위주로 이제 내고 이제 했죠. 물론 이제 폴매카트니다 존레논이다. 이제 비틀스 깨졌을 때니까 1979년도에 내가 그 한 봄부터 거기 다녔는데.

김형준: 그럼 동아방송에 한 몇 년, 얼마 안 있었어요?

석광인: 아니 아니에요. 바로 78년에 입사했다가 바로 그만뒀으니까 그 수습 떼기도 전에. 수습 될 때가 맞았나? 그래가지고 거기서 뭐냐 79년, 84년까지 근무해가지고. 그래 세계 유명한 사람들을 많이 만났어요. 그때 오아시스 시절에요. EMI 총수 원 WEA 총수 와 가지고 미스터 석 이 최고라는 소리도 듣고 그랬어요. 그 당시에 거기 계속 있었으면 좋았지.

김형준: 팝 전문가로 이제 막?

석광인: 된 거지. 그래 그러다 보니까 이제《중앙일보》에서 팝 전문 잡지를 만든다고 『음악세계』라는 거를 인수했다. 그래 가지고 팝송 잡지 『음악세계』라는 게 클래식 잡지였는 데 그걸 이제 팝송 잡지로 바꾼다고 84년 에 오라고 그러더라고. 네 이제 손 사장님 독재도 싫고 젊은 사람이 뭐 좀 하자고. 그 러면은 말을 들어줘야 되는데, 당신 고집 이 많았어요. 뭐 좀 내자고 그래도 싱글 만 들자 예를 들어, 뭐 누구 뭐 이거는 좀, 홍 보 좀 하자 그 양반 생각이 있으니까 신문 사에서 오라니까 얼른 간 거야 당시 이제 거기 근무하면서 이제 팝 칼럼을 『TV가이

잡지 『음악세계』 (출처: 경향신문)

드』에 이제 쓰고 월간지들, 여성지들 해서 이제 하는 원고료가 더 많았어 월급보다. 그 당시에 갈 당시에 그래 가서 84년 5월에 이제 창간을 했죠. 『음악세계』 창간을 뭐 6만 부 찍었나? 5만 부 찍었나 했는데, 매진이 돼가지고 2만 부 더 찍었잖아.

1년이 되어 가는데 1년 됐는데《스포츠서울》창간한다는 거야. 그래서 오래 또 거기에 이제 연애 부장이 팀장인지 부장하다 내 글을 실어준 양반이에요. 내 페이지가 이렇게 있었거든요. 인기 있다 그러니까 아니까 이제 아예 스카웃을 하려고 오라고 그래 얼른 갔지. 또 이게 또 월간지 보니까 힘들더라고 밤새고 막 마감 때 일주일 밤새고 막 가보자 그래가지고 그《스포츠서울》이제 연예기자가 된 거야 팝하고 가요하고. 이제 같이 쓰면서 이렇게 85년부터 창간하고 창간호부터 이제 석광인의《팝스칼럼》해가지고 내 칼럼이 있었어. 평기자가 평기자였어 그냥 평기자가 매일 칼럼이 들어갔어. 85년이니까 그때까지 팝이 굉장히 인기 있었어요. 90년까지 전성기. 팝이 마이클 잭슨이《스릴러》낼 때 나오고 그게《BEAT IT》할 때《BILLIE JEAN》히트 할 때 그게 마지막이야. 팝은 그러면서 점점 더 빨라져가지고 노래 그 다음에 이제 뭐야 뭐라고 그래야 힙합이 나오고 그러면서 팝이 인기가 떨어지기 시작했지. 난 그렇게 봐 개인적으로 그럴 때니까 이제 거기 있다가 85년에서 5년이 있었어.《스포츠서울》에서 스포츠 선수도 창간한데《조선일보》에서 이제 그 장가를 잘 못 가가지고 처남이 연예부장인 거야. 같은 연예기자 영화기자였는데 같이 근무하기 그렇잖아요.

김형준: 여기《스포츠서울》에서요?

석광인:《스포츠서울》에서 결혼을 했는데 그래서 이제 중요한 얘기가 아닌데, 그래서 내가 다른 회사로 가야겠다. 그래서《스포츠서

《스포츠조선》 창간 관련 기사(출처: 조선일보)

울》로.

김형준: 그게 그러면 90년?

석광인: 90년 저기야 3월에 창간했는데 한 달 전에 갔으니까 90년 2월쯤에. 이제 《스포츠조선》 가서 이제 차장이 됐어요. 차장으로 가서 이제 몇 년 근무하다가 부장 되고 부장 이렇게 이제 대기자하고 거기서 12년을 근무했나 봐요. 스포츠 조선에 그래가지고 2002년인가 2001년 2001년까지 이제 《스포츠조선》 근무하다가 사업부장으로 발령 내고. 나하고 경쟁하던 관계에 있던 자가 연예부장 되고 막 이러니까 저기에서 그 신문사에서도 정리를 하거든 사업부장으로 이제 보내주고 사업 잘하고 있는데, 또 98년에 신문사 환경이 나빠진 게 신문사 방송 IMF때 나이 먹은 부장들 다 솎아내고, 나이 든 사람들 나이든 사람들이 필요 없으니까. 신문사에 경험 많은 사람들이 늙은 게 같

이 짖으면 내다보라고 하는데 이제 월급만 축 내는 이제 밥 벌려고 생각을 하고 근데 이제 《굿데이 신문》에 이제 또 간 거예요.

옮긴 거 그때 갔더니 이제 거기서 잡지 만들었어요. 주간지 만들다가 《굿데이 365》라는 걸 만들다가 이제 잡지가 다 문 닫을 텐데, 잡지 주간지가 되겠어? 주간지 잘 나가는 뭐. 《선데이서울》이니 뭐니 다 그만뒀는데. 그게 뭐냐면 운세 잡지야. 운세 잡지. 사주 팔자고 다음에 풍수 무당 무속. 상당히 괜찮은 잡지예요. 공부 많이 했어요.

그래 가지고 내가 그 말도 안 되는 내가 그 저걸 공부도 있잖아. 역경 공부해가지고 그 이순신 장군도 매일 아침에 일어나면 점친다고 그러잖아요. 육효, 육효점. 그 운세가 어떤가 그걸 다 했었어. 그걸 만들어지고 저기 있잖아 매주 주간지니까 저걸 만들었어요. 내가 그 개발을 했어. 동전점 해가지고 육효로 치는 동전점 해가지고 다섯 번 여섯 번 들 여섯 개잖아. 저 뭐야 로또 로또점. 로또 몇 번이 될 거냐 해가지고 이제 나중에 보니까 어떤 놈이 그거 흉내내가지고 인터넷을 만들었더라고. 내가 그리고 그래서 사주도 뭐 알고 사주라는 것도. 웬만하면 이렇게 사주팔자. 그래서 이제 연주 월주 일주 시주 이러거든요. 그럼 몇 월 째야 그래 내가 임진생이니까 이게 하고 이제 임인일 태생이라고 그러면 그 팔자를 이제 만세력 가지고 이제 팔자 생년 어른이 얘기해라. 그러면 대략 이 사람 성격이나 이거는 알 수 있어요. 지금도 알아요. 볼 수 있어요. 그러니까 저걸 가지고 하는 거니까 음양 오행론 가서 오행 이제 화수목금토 그거 가지고 이제 사람 성격이 있거든요. 왜 화가 많은 사람은 성질이 급하고 뭐 예를 들어 토가 많으면 게으르고 이런 게 나와요 네 그 성격이 나와 성격하고 건강도 벌써 이게 공부를 일 년 동안. 안 되고 그러니까 이제 그만하자 하면서 연예부장으로 오라

이런 거야. 연예부가 개판이 돼있더라고 《굿데이 신문》에.

거기 이제 연예부장으로 갔는데 이제 이애경 기자가 있더라는 거지. 아는 기자 이상호 씨하고 같이 일하던 사람이 여기 와 있네. 그래서 거기서 1년을 했나? 1년 쯤 했나? 2003년에 가가지고 2004년. 2004년이나 2005년쯤 부도가 났어요. 그래요 그래가지고 폐업 신고를 했지 폐업. 세상에 폐업한 신문사 기자가 돼가지고 다 이제 뿔뿔이 흩어지고.

그런데 이제 예당 뭐 예당음향이 그 당시에 변대윤 사장이 회장이야. 회장이 석 부장님 뭐 하세요? 오시죠. 집에 있는데 이제 신문사 하다 보니 벤처 회사가 하나 있는데 이거 만든데, 위성 DMB라고 있어요. 저 DMB 위성 DMB SK 텔레콤에서 자회사 만들어 가지고 일본하고 인공위성 사가지고 위성으로 거기에 이제 채널 하나를 자기네가 받았데.

김형준: 네 라디오 채널.

석광인: 네 그래서 예당 미디어라는 걸 만들어 가지고 대표이사하고 이제 방송을 하는데, 그 위성 DMB이래도 라디오 스튜디오 만들고 녹음실도 따로 하나 있어야 되고, 그 다음에 뭐 송출까지 해야 되니까 송출 시설도 해야 되니까 다.

김형준: SK쪽 자회사에서 TU 미디어에서 와가지고 실사도 다 하고 그랬잖아요?

석광인: 그래 그걸 하면서 운영을 했는데 자본금 10억에 뭐 스튜디오 송출 시설 이거 한 6~7억 다 날아가고. 이건 적자야 매 년. 그리고 월급 PD도 뽑아가지고. 그때 2년 했나 2년 하고 2년은 더 한 것 같아 나중에 또 하나 또 이놈이 또 기획하는 놈이 하나를 또 따 왔어. 비디

오 채널을 또 하나. 그래 가지고 내가 지어줬는데 뭐 엔돌핀 채널 엔돌핀이 해가지고 비디오 채널 만들어가지고. 또 이제 이번엔 제 TV 이제 PD들을 뽑고 그다음에 이 편집기 비디오 편집기 뭐예요. 방송에서 흔하게 쓰는 거? 그거 이제 하는 놈 편집자 맨날 속 썩이고 밤새고 낮에는 아침에는 어디로 사라져가지고 연락도 안 되고. 그런 친군데 그거 하다가 뭐 저기했지. 자본금 다 까먹고 계속 안 되니까 계속 돈 내밀고 예당 모 회사한테 돈 내밀고 그러니까 이제 그러지 말고 오케이 다시 합치자 해가지고 이제 대표이사에서 이사로 들어갔지.

그래서 그 다음부터는 그러고서 한 1년 있었나? 그러면서 운영하다가 이제 문 닫았죠. 그리고 문 닫고 그러면서 우리가 먼저 문 닫았어. 그리고 얼마 안 있다가 TU 미디어도 문 닫는데 그래서 이제 헤어진 거지 변대윤하고 예당하고는 그 다음에 그러고 쉬죠. 쉬었다가 놀러 다니고 그러다가 이제 제주도 다니고 그래서 여기 여기 놀러 왔다가 이거는 한번 만들자 해가지고 만드는 거예요.

김형준: 이거 그러면 이쪽 사무실에서 이 차트 관련해서 일하신 지는 지금 올해로 그 이후부터 쭉 거의 한 10년?

석광인: 10년 가까이. 한 10년 전에 오긴 했는데 만들기 만든 거는 여기 있어요. 이게 1호가 15년 4월 15년 2015년이죠. 그럼 7년 7년 된 거 한 거 그때 이제 가서 이걸 만들고 있는 거니까 라블레이트 판 8페이지 그때나 지금이 나와 가지고 기사가 차트가 많이 들어가서 처음에는 차트가 얼마든지 많아요.

주간 차트 위주로 해가지고 성인가요 차트, 주간가요 차트, 그 다음에 팝 차트. 팝은 이제 딱 이거는 100위까지 했고 이거는 팝은 50위까지. 팝송 차트가 웃겨 뭐. 옛날 흘러간 가요 막 흘러간 팝송만 틀고

신곡을 안 트니까. 그 누구누구 죽었다. 그러면 그냥 그 사람 노래 쫙 나오고 막 웃겨요. 그래 가지고 많은데 그러면 명곡들을 본격적으로 틀든가 이게 대충 없어요. 팝송 전문 프로그램이 없어 없죠. 그러니까 내가 보기에 PD도 담당 PD도 팝송 관심 없고, 가요 PD 언제 갈까 이런 고만 궁리하는 사람들일 거야. 그리고 기사 이제 기자들 그래서 가수들 만나고.

김형준: 주로 이제 쭉 개괄적으로 얘기를 해 주셔서 이제 내가 잘 흐름을 이제 좀 알았고요. 처음 이 동아 방송 들어가실 때 생각을 하신 건지 모르겠지만 음악 관련해가지고 이렇게 관심을 갖게 된 계기가 있었어요?

석광인: 아, 그게 이제 나는 정보 교양 PD 이제. 그래 그런 식으로 들어간 거예요. 그러니까 이게 친구가 먼저 이기진이라고 KBS 라디오 본부장 하던 애인데, 걔는 방위를 갔다 왔어. 그래 6개월 먼저 들어갔더라고 그래가지고 제대하고 뭐 갈 데가 없잖아요. 난 이제 대학을 졸업하고 외대 나왔는데.

김형준: 혹시 부장님 전공은 뭘를?

석광인: 화란어과 네덜란드 화란어과 1기예요. 이 학생인데 유학 갈까 하다가 뭐 아버지 농사짓는데 뭐 무슨 장남인데 그러니까 유학 뭐 하다가 안 되겠다 취직 하자 그랬는데, 신문사들 이제 보러 다니고 이제 그럴까 하는데 지가 PD가 낫다 이러는 거야. 기자보다 편하다 PD가. 그런데 이게 덜컥 붙은 거야 세 명 중에 세 명이 붙어. 그래서 걔는 이제 계속 있었고 선배 6개월 선배이지 그 대학 재수해가지고 그냥 고대 나오고 그랬는데, 들어갔는데 이제 그만두게 되니까 너 영어 잘하니까 그 차장이 그 김종하 씨라고 그 동아방송 음악부 차장이었는데

그 사람이 야생마 작곡가예요. PD들이 작곡가들이 많았어. 옛날에 반은 작곡가야 다. 그 양반이 오아시스에 팝송판 만드는 데 가서 무슨 뭐 가서 일해 봐라, 그거 재미있을 거다. 가서 보니까 이게 여기 뭐 이제 사장이 독재인데 소리 지르고 야단만 치고 그런 사람인데 보니까 서울대 영문과 나와서 그 사람이 영어를 잘해요. 손진석 사장님인데 전설 같은 인물이지. 음악 내 개인적으로 음치고 음악에 관심이 별로 없었어요.

김형준: 그러면 원래는 음악 일을 하겠다는 아니셨는데, 오아시스 가서 외국어 잘하시고 해서 그쪽 일을 하시다 보니까 네 전문가로?

석광인: 화류계 잘못하면 발을 잘못들인 게 화류계에 들어와서 평생을 이제 이렇게 얘기를 해야죠. 그냥 뮤직 비즈니스. 뮤직 인더스트리. 크게 말해서 뮤직 인더스트리의 음악 산업계에 근무를 한 거지. 평생을 안 떠난 거지. 어디 신문사 그만두고 예당에 간 것도 그렇고 다 음악 틀어야잖아요. 기자도 음악가요기자만 하고 그랬으니까 방송기자 잠깐 하고, 주로 가요기자만 했어요. 그러다 보니까 스타들을 이제 위주로 하잖아요. 스포츠 신문이 그렇죠. 조용필 당대의 스타들만 쫓아다니고 이제 그런 기자를 했지. 나중에 이제 벗기는 경쟁도 하고 특종 경쟁하고 뭐 이러다 보니까 그러니까 그게 내가 이제 영어로 조금 남들보다 잘한다는 게 오아시스 5년 동안에 이제 실전 영어를 많이 배운 거죠. 서바이벌 잉글리시. 이제 그 판 내려고 그러면 오더를 해야 잖아요. 그 프로덕트 프로덕션 매트리어를 주문을 해야 되거든.

김형준: 그 당시에는 이메일도 없었고 그래서요?

석광인: 주로 텔렉스요. 텔렉스가 전 세계에 있어 거기는 전 세계에 EMI가 있고 전 세계에 WEA가 있으니까 심지어는 내가 화란어로 네덜

란드 벨기에에 네덜란드어 쓰거든 그거 보내니까 편지도 보내고 그래 가지고 메이우드라고 있어요. 메이 우드 그 데려 왔잖아 .

김형준: 메이우드가 특히 우리나라에서 사랑 많이 받았죠. 그럼 부장님 작품이신가요?

석광인: 우리나라까지 데려온 거야 그래서. 이쪽을 보면 대한민국 세계에서는 그렇게 알려지지 않았는데 특히 미국 시장에서는 우리나라에서 사랑받은 아티스트들이 가끔씩 나오잖아요. 한국적인 스타일이 뽕짝 같은 뽕짝 가수 같은.

김형준: 모니터를 하시다가 괜찮다 해서 이제 컨택을 하신 거죠?

석광인: 같이 의논해서 여직원들이 중요해요 여자들이 좋아하고 여직원들한테 그래가지고 이제 MBC에서 뭐 저기 세계가요제하고 그걸 핸들링이 내가 다 한 거거든 왔는데 매니저하고 멤버들이 화란어 거기다 대고 하니까 그냥 놀라 자빠지게 되고. 그러니까 이제 영국 영국 가수들도 이제 영국 가수들하고 유럽 가수들이 약간 다른데 비슷해요. 취향이 이제 그게 제 스모키는 내가 가기 전에 벌써 히트를 했었으니까 이제 스모키는 계속 냈지만 그래서 이제 5년 동안 그냥 거기서 외국 회사 가수들이 홍보하러도 오고 사장들이 오고 막 그래요 국제회의도 하고 그러고 사장하고 막 일본 가고 홍콩 가고 필리핀 가고 그랬어요. 5년 동안에 만나고 교류하고 하는데 예를 들어 메이우드가 한국에서 스타가 됐다. 판이 뭐 수십만 장이 팔렸다. 그러니까 EMI 총수가 인도 사람이었어요. 그 EMI 직원이 EMI 인도 책임자가 말단 직원으로 들어가서 책임자가 됐다고 본사 회장이 됐어요 그 바스칼 메논이라고 전설적인 인물이에요.

김형준: 오, 대단하네요.

석광인: 전 세계 EMI 사장들이 절절매 그 양반한테 그 사람이 나를 미스터 석이 최고라고 말야. 소문이 다 나니까 한국에서는, WEA 총수는 동양 사람이 많아요. 그 사람이 어틀랜틱 레코드라고 재즈 레이블을 만들잖아 백 레코드가 모체야 그 내시 어티건이라고 했는데 내시 어티건하고 아메트 어티건 터키 사람인데 형제야 아메트 어티건이 동생인데 그건 어틀랜틱 레코드 이사 회장이 됐고 그 다음에 이제 내시 어티건은 워너브라더스 일렉트라 어틀랜틱. 워너 브러더스 일렉트라 어틀렌지 일렉트라 어사일럼. 그 다음에 어틀랜틱 해가지고 WEA가 된 거거든요. 뭐냐 하면 각자 미국에서는 다 각자 다른 회사인데. 미국 이외의 밖으로 나갈 때는 수출을 할 때는 WEA로 나가는 거야 그 총수가 이제 내시 어티건이라하는데 사람도 이제 그러니까 예를 들면 이거 뭐야 국제회의 가는데 아무도 얘기 안하는데 로라 브레니건이 한국에서 히트한다 미국에서 차트 뭐 중간에 있을 땐데 무조건 히트할 거다 엄청 히트할 거다 얘기를 했어요. 6개월 지나니까 걔가 차트 위로 올라가더니 빌보드 차트는 2위밖에 못 했어 근데 2위를 한 10몇 주를 했어요. 20몇 주를 근데 그때 캐시박스가 있어 캐시박스하고 레코드 월드가 있었는데 거기서 다 1위 했어요. 그러니까 저 미스터 석이 좀 웃기는 놈이다.

김형준: 어떻게 다 이렇게 흐름을 다 알아볼까?

석광인: 나중에 직배사 들어올 때 스카우트 하려고 WEA에서 내시 어티건 당신 좋아하니까 오라고 그런다 하고 홍콩 아시아 책임자가 와가지고 그 사람 마음에 안 들어 나보다 나이가 어리고 그러니까. 올 거냐? 신문사 가 있는데 저기 중앙일보 가 있었구나 스포츠 서울에 있었나 스포츠 서울 기자 할때구나 온 거야 걔네들은 그래 스카우트

할 때 너 행복하냐 지금 아 유 해피 내 만족한다 내가 뭐 평기자인데.
그래가지고 스포츠 서울 기자 할 테니까 여기서 직배사 들어올 때 스
카우트 니가 대표이사에서 해라 월급 많이 주겠다. 그러니까 싫다 그
래서 이제 팝송판 만들고 하는 것도 지겹고.

김형준: 할 만큼 했다?

석광인: 그래 가지고 이제 기자 하자. 그럼 누구 추천해달래. 그래가
지고 강 사장을 소개해줬지 서울 음반 문예부장하든 강인중 씨를 소개
해줬지 그래지고 이제 그래서 이렇게 팝송도 많이 알고 사기칠 사람은
아니다. 이제 중요하잖아요. 이 사람은 믿음이 있어야 돼.

김형준: 그쪽으로 가셨을 수도 있었겠네요. 직배사 대표로 가셨으
면 계속 그쪽에서 또?

석광인: 아니까 EMI에서도 이제 탐내는데 EMI 사장은 또 다른 사람
이 갔으니까 이제 워너에서 이제 나를 욕심을 냈지 아는 사람이 많으
니까 그쪽에 일본의 그 전무이사가 된 사람도 영국 사람이 스코틀랜드
사람인데 나를 좋아했고 나를 잘 아는데 안 갔지.

김형준: 오아시스레코드 시절 5년 동안의 얘기를 조금 더 들어보고
싶은데요. 가서서 이제 팝 담당하시고 하셨던 일들 중에 뭐 아까 얘기
했던 메이우드라든지 이렇게 발굴해내신 그런 일들 기억나시는 거 있
으면 더?

석광인: 깜짝 놀라거나 한 게, 이제 안쏘니 퀸하고 찰리하고. 그렇죠
그거를 이제 그때가 저기에요. 뮤직비디오라는 게 처음. 나올 때인데
그거는 뮤직비디오를 내가 이제 전 세계에서 주문해가지고 이제 뮤직
비디오 그냥 나중에 보내주겠지만 이제 뮤직비디오가 있는데 홍보에
좋을 거다. 주문하겠냐 말겠냐 이제 그럼 내가 결정을 해가지고 하는

데. 올리비아 뉴튼 전 얼마 전에 죽었지만 올리비아 뉴튼 존 피지컬 같은 거 마음에 안 드는 방송은 안 주는 거야.

김형준: 그러면 그 뮤직비디오 소스를 이쪽에서 줘야지만 틀 수 있는 거예요?

석광인: 그러니까 나중에 난리가 가지고 올리비아 뉴튼 존 피지컬을 막 MBC, KBS 그걸 그걸 뭐라 유메틱이라고 그러고 뭐라 그러지? 스튜디오 비디오가 커 방송용으로. 그걸 주문해 방송용으로 나중에 복사까지 해서 이제 주기도 하고 그랬는데 그거를.

그래서 피지컬 생각이 나 피지컬을 히트를 시켰죠. 그래서 이제 그게 좀 야하기도 해. 비디오가 야하게 심의가 있던 시절이고 나도 공윤 개인적으로 나중에 심의위원이 됐지만 그걸 이제 부탁을 했지. 이혜승 선배하고 저 서병호 선배한테. 이거 그 양반들한테 히트곡인데 이렇게 좋은 노래를 금지곡을 만들어서 쓰겠냐 엄청 히트했죠. 판 많이 팔렸죠. 그리고 이제 나 이제 그런 다음에 겨울이 됐는데 11월이 됐는데 이제 벌써 1월부터 저기가 나와요. 정보가 나와. 안쏘니 퀸하고 찰리가 크리스마스 캐롤 노래를 했는데 굉장히 좋다. 그걸 내겠느냐고 그래 봤는데 기가 막힌 거야, 감동적인 거야. 근데 KBS 《그 세계는 지금》이라는 프로그램 있는데 거기 주는데 PD한테. 이제 PD가 이제 맨날 이게 좋은 게 많으니까 맨날 오고 연락오고 그러는 거야. 이 아저씨가 오강균이라고 PD인데 동경 특파원인가 미국 특파원인가? 거기 다 줬는데.

김형준: 제일 먼저 주신 게 거기예요?

석광인: 그런데 그걸 《KBS 9시 뉴스》에 틀은 거예요. 난리가 난 거지. 이거 판, 근데 싱글이거든. 그 싱글로 내자, 이거만 편집해서 내라는

거 아냐? 편집 판으로 거기는 성질이 급해가지고 빨리 빨리. 이가 손사장이 유명한 사람이거든 한 방송한 지 3일인가 4일 만에 그냥 그 판낸 거야. 사장도 몰랐어 그거를, 그 노래를. 그 노래가 히트했는데 왜 판 안 내냐? 싱글로 내려고 내가 준비하고 있다고 했더니, 무슨 소리냐 그래 가지고 그냥 편집 아무렇게나. 딴 판하고 어린이 판이 또 하나 있어 칼리사이몬 언니인가가 이제 동요 음반을 제작하는데 그거하고 섞은 거야. 그게 동요니까 칼리사이몬 판인가 하여튼 해가지고 하여튼 어린이 판하고 편집을 해가지고 그냥 판을 내가지고 난리가 났었지. 판이 잘 팔렸어요. 그런 뮤직비디오가 꽤 돼요. 그 당시 신기하니까 제일 웃기는 게 이제 카스라는 일렉트라 가수인데 히트곡이 많아요. 판 많이 나왔지. 그래서 뮤직비디오를 다 끌고 쉽게 하고 그 다음에 레드 제플린 마지막 앨범 인쓰루 디 아웃도어라는 미국 판하고 똑같이 만드는 거야. 뭔지 제목만 있고 레드 제플린만 있고 아무 것도 없어 내가 한번 내본 거야. 그냥 그냥 냈어. 아무 소리 안 하고. 이제 홍보한다고 레드 제플린 판이 앨범이 난리가 그 바로 1위에 올라갔을 거야. 도대체 뭐 한? 뭐 그때 한 뭐? 4천 장 찍었나? 뭐 5천 장 찍었나? 찍는지 다 반품이 들어온 거야. 그랬더니 반품은 버리거든 대개 다시 들어와 주문 다시 온다 시간 두 달 두 달 되면서 이제 히트해서 국내에서 그렇게 시차가 안 맞을 때가 있고 이제 미국에서 히트하는데 우리나라에서는 히트 안 해 시간이 걸리고, 반대로 이제 우리나라가 먼저 히트하는 경우 이제 그걸 얘기해 줘야 되는데 그런 게 별로 생각이 안 나네요.

김형준: 그렇죠 뭐. 오래 전 얘기니까 얘기를 하다 보면 얘기가 나올 텐데 갑자기 생각하려고 그러면 또?

석광인: 가수 이름도 생각이 안 나고 그리고 이제 뭐 저거는 하나

이제 뭐 이제 《스포츠서울》 기자이시던데 전화가 왔어. 미국 놈이 정신 나간 놈이 전화가 온 거야 술취해가지고. 아주 자기가 어부 뭐야 뭐야 뭐지 저 광부의 딸 그 여가수 이름이 뭐지? 남편이래. 자기가 그 사람이. 그 양반 돌아가셨는데 저기 언니 크리스탈 게일 언니야. 크리스탈 게일. 봐야 되는데 얼른 이제 이름이 생각이 안나. 그래 가지고 이제 그 얘기를 해서 그 남편하고 얘기하고 인터뷰는 못했어. 와서 팝송을 잘하는 기자다 그러니까 누가 가르쳐줬나 봐. 그래 신문사가 그래서 그런 적도 있었다. 이게 이름을 말을 해줘야 쓰지, 로레타 린.

김형준: 아 로레타 린이요?

석광인: 로레타 린이 지금도 가수 하고 있어요. 그래도 하나 90대 맏이거든. 그러면서 자기 이제 마누라 자랑하고 막 그러더라고요. 이제 그런 일도 있었더라고 이제 외국 가수들은 뭐, 뭐 마이크 잭슨 만나고 뭐 포리너 멤버들 만나고, 미국 가서도 많이 만나는 거 알지.

김형준: 팝 쪽을 하시게 되면서 혹시 가요 쪽에, 예를 들면 지구레코드든 오아시스든 가요 쪽이 있었잖아요? 그런 가요 쪽으로 해보고 싶은 생각이시거나 아니면 그런 제의나 이런 거는 혹시 없으셨어요?

석광인: 그런 적은 없었어요 없었어요. 그거는 뭐 기자로만 그때 당시에는 스카우트 하려고 그랬지. 여기 와서 와라 그것만 있었지, 없었고 오아시스에서 저기 있어요. 저거 레이프 가렛이 이제 들어와서 그것도 핸들링은 내가 다 했는데, 오프닝 밴드로 무당이 섰어. 이제 애들이 롯데호텔에 있었는데 레이프 가렛도 있었고 이제 무당도 있었는데 호텔비를 안 내줘가지고 저걸 다 뺏긴 거야. 저걸 악기를 다 무당 멤버들이 그 어떡하냐고 무당 리더가. 그래서 사장한테 얘기를 했더니 그 그놈들하고 나하고 무슨 상관이 있냐 이런 거. 다 거지들이야

다 그렇죠 뭐. 교포들이 만든 밴드인데 그러면 사장이 며칠 후에 부르더니 그럼 걔들 판 만들어라. 판 만들어서 내줄 테니까 대신 호텔비는 내가 내 준다. 호텔비 내주고 이제 판 만들어주고 그렇게 그래 가지고 이제 녹음할 때 이제 말하자면 내가 제작자가 된 거지. 프로듀서가 됐는데 이제 그 이제 녹음 지휘를 이제 문예부장이 박성규 씨라고 작곡가 있어요. 나훈아 씨 친군데 죽었지. 그 양반도 《해변의 여인》, 그 다음에 《애정이 꽃피는 무렵》. 그 양반한테 그 드러머가 야단 많이 맞았지 드럼 못 친다고. 그래 가지고 무당판을 냈어 내가. 그래 해서 하고 저 옆에서 이제 가수들 좀 많이 사귀었지. 그때 거기서 본 사람들이 박우철, 김수철 이런 가수들, 작곡가하고도 많이 친해지고 그랬지. 그때 저게 제일 친해진 게 저기에요. 돌아가신 박건호 씨. 작사가, 작사가가 중요하다고 생각하는데 진짜 가장 그 생산적이고 훌륭한 그 가사를 많이 쓴 명곡 가사를 많이 쓴 작사가인데 아깝지. 그 사람이.

김형준: 그 당시 오아시스 지구가 거의 요즘으로 얘기하면 쓰리 기획사, 세 군데 쓰리 톱 얘기하듯이 거의 쥐락펴락 다 했다고 그러는데, 부장님이 기억하시는 그 당시의 오아시스와 지구의 위상, 이런 거 그냥 좀 스케치 같이 얘기해 주시면 어떤가요?

석광인: 그거는 매년 다른데 비슷해요. 그런데 거기는 톱스타들은 지구가 더 많아. 그 돈으로 그냥 여기서 스타가 됐잖아요. 그러면 여기서 1억 밖에 안 주면 5억 줄 테니까 와 이런 식이야. 그게 이제 대표적인 얘기가 이제 주현미 사건인데, 그 주현미는 이제 나 그만둔 다음에 이제 그 《쌍쌍파티》로 스타가 되는데 《쌍쌍파티》는 간단하게 얘기하면 이제 그 메들리를 사장이 그때 돌아가셨지 조미미 씨 판이 잘 팔려요. 조미미라는 가수가 나훈아 씨만큼 판이 많이 팔린 가수에요.

오아시스에서만 판을 냈어.

김형준: 그분은 저쪽은 안 가셨나 보죠, 지구에는?

석광인: 안 떠났어요. 의리인데 돌아가신 한복남 씨 따블을 저작권까지 다 샀어. 손 사장님 몇 년 동안 독점 그러니까 메들리를 내려면 저작권자한테 돈을 내고 해야 되는데, 노하면 못 내. 옛날에 그 당시에 다 샀으니까. 《엽전 열 닷 냥》 뭐 그 양반 그 갖고 있는 저작권 갖고 있는 게 많았어요. 《빈대떡 신사》 작곡가 제작자로서 갖고 있는 거를 안파는 거야. 그 양반이 근데 그거를 몽땅 모아가지고 그걸 중심으로 메들리를 만들려고 하는데 그걸 조미미 씨가 판이 잘 팔리니까 조미미를 취입시키려고 그랬는데 해가지고 그 날짜를 잡아가지고 스튜디오 녹음하러 갔어. 안 나타나는 거야 조미미가. 그래서 박성규가 전화하니까 친해요 둘이. 돈 가져왔어? 그러니까 메들리는 그냥 다 한 따블을 녹음해주는 대가로 천만 원, 이천만 원인데 약속한 금액이 얼마 이천만 원 좀 됐을 거 같은데 가져왔어? 그랬더니 아우 수금이 안 돼서 뭐 다음 달에 준다 그랬더니 그럼 안 가. 그래서 그냥 안 나타납니다. 근데 주현미를 데려가지고 신곡을 취입 준비를 하고 있던 터라 구경하라고 대가수가 대선배가 노래하는 거 하고 데려갔는데, 그걸 이제 거기에 그 김 작곡가야. 부산 MBC 가수하고 노래 잘해요. 이은아의 그 임마중 작곡가야. 주현미하고 《쌍쌍파티》 부른 사람이에요. 그 양반이 이제 메들리 스튜디오 운영하면서 레코드 가게도 했어. 근데 외상으로 그냥 막 가져온 거 외상값이 막 울리는 거예요 회사에. 근데 그 양반이 소주 먹으면서 안 오니까 나쁜 여인이다. 막 이러고 하는데, 그래 진짜 꿩 대신이라고 대신 이제 주현미를 취입을 시킨 거야. 그래 놓고선 이제 술을 한 잔 하면서 야 그러지 말고 그 똑같

은 따블을 내가 불러줄 테니까 돈을 안 받을 테니까 한 번 해자 그래가
지고 그 양반이 또 그 노래를 쫙 부른 거야. 근데 그거를 복사해가지고
가위질로 붙여가지고 테이프로 스프라이싱 테이프로. 그래서《쌍쌍파
티》가 그래서《쌍쌍파티》12집까지 나왔잖아.

판이 세 개가 나온 거야.《쌍쌍파티》있지, 그 주현미의《리듬파
티》, 그 다음에 김준규. 나중에는 이제 같이 녹음을 했지. 처음에 처음
에는 그랬고 그래. 그게 뭐 한 천만 개 이상 나갔을 거예요. 근데 그렇
게 해서 스타가 되잖아 주현미가. 그《비 내리는 영동교》가 이제 히트
하고 뭐《신사동 그 사람》히트한 다음에, 이제 돈을 많이 안 주니까
이게 박성규 따로 이렇게 나와서, 나와서 이제 매니저하고 하는데 돈
은 지구에서 본다고, 뒤에 지구에서 본 그 뒤에. 실질적으로 표는 안
나게 그 모사를 꾸민 게 안치행 씨. 임회장하고 박성규도 잘 모르고
이러니까 중간에서 놔가지고 주현미를 뺏어갔지. 그래 스타는 오아시
스에서 스타를 잘 만들어 신인 가수 그 양반이 하여튼 판 내면 그냥
언젠가 히트해 바로. 그 이상해 신인 가수가 몰라 그런데 이제, 이제
지구 임회장은 이제 스타가 된 사람을 이제 또 물론 저기도 있지 뭐
저 누구지 심수봉 스카우트 하고 그런 거 보면 그 스카우트 한 거는
스카우트 한 거거든 그래서 대학가요제 나왔잖아 그런 식이에요.

김형준: 혹시 이 회사들이 왜 경기도 지역에 이렇게 공장들 세웠잖
아요? 파주 쪽에다가 지분을 세우고 오아시스는 저쪽 안양 쪽에 세우
고 그러잖아요. 처음에 서울에서 이제 그렇게 하다가 그거에 대해서
는 어떻게 보세요?

석광인: 오아시스 경우는 그랬어요. 자기네 공장은 따로 서울에 있
었는데, 공장 저기 있고 사무실은 청계천에 있고 그랬는데 그건 또 월

세 내고 그런 거니까 남의 건물이니까 어디 공장 하나 좋은 데서 생기
니까 모아서 하고 싶었던 곳, 그래서 그런 거지. 그럼 뭐 거기서 그때
다 차 벌써 80년대니까 그때가 다 차들을 갖고 다니던 시절이니까 우
리 고대에서 직원들도 그러니까 서울하고 경기도 하고 차이가 없었어
요. 그러니까 여의도도 가깝고. 거기서 뭐 안양 금방 금방이니까 지구
도 원래 저 충무로에 있고 오아시스도 충무로에 있고 영화사처럼.

　김형준: 오늘 시간 내주셔서 감사합니다.

　석광인: 또 봅시다.

○ 장민. 1952년생. 다운타운DJ, KBS 방송작가 역임.

대한민국 다운타운 DJ로서 초창기 음반 산업계의 이야기, 방송작가로 활동하면서의 이야기, DJ 연합회와 관련된 이야기, 지역별 다운타운 DJ들의 활동, 다운타운 DJ들과 가요계의 관계, 인기 가요 차트 등에 대한 내용 등을 들려주었다. (인터뷰 일시: 2022년 9월 16일)

[구술 녹취록]

김형준: 사장님 본인 소개를 좀 잘 짧게 해주시고, 처음에 이쪽 음악 비즈니스 시작하셨을 때부터 지금까지 소개해 주세요.

장민: 90년 초반까지 KBS 방송 작가 그니까 스크립터죠. 그러니까 소위 말하면 황인용의, 아니 누구야 배한성의《밤하늘의 멜로디》를 내가 했었고, 그 뒤에 황인용의《영 팝스》도 한 1년 반 정도 했어요. 그 다음에 김자영의《세계의 유행 음악》그것도 한 3년 했었고요. 배한성 씨 프로를 좀 오래 했죠. 한 5년 했었을 거예요.

김형준: 뮤직비즈니스로 들어오시게 된 것이 그런 방송으로?

장민: DJ로 데뷔해가지고요.

김형준: DJ는 주로 그럼 다운타운 DJ?

장민: 네 그렇죠. 저기 명동 이런 데서.

김형준: DJ 그러면 선후배로는 어떤 분이 계셨었어요?

장민: 우리 형두 형이나 원웅 형, 이종환 씨 다 우리 선배들이죠. 백형두 씨 얼마 전에 돌아가셨던 그 형. 그 다음에 저기 김광한 씨, 또 김일영 씨라고 그 팝 칼럼니스트. 그 사람들이 다 이제 우리 선배들

배한성의 라디오 진행 모습(출처: 경향신문)

이죠. 이제 이종환 씨 이제 돌아가시고 박원웅 씨랑.

김형준: 그쪽 DJ에 처음 가시게 되신 거는 어떤 계기로 입문을 하시게 된 거예요?

장민: 그때는 다 DJ하는 것들이 꿈이었으니까. 그때 당시에 그런 사람들이 많았으니 젊은 사람들이라면 한 한 집 걸러 한 사람 정도. 한동안은 한 집 걸러 그 친척 중에 누구고 DJ가 없으면 집안도 아니라고 할 정도로 그 DJ가 많았을 때.

김형준: 그 정도였어요?

장민: 그런 걸로. 많았었어요. 옛날에 그래요 몇 만 명 됐죠. 원래 뭐였냐면 거기 다운타운과 그러니까 떡볶이 집에서도 있었고. 이제 80년 이후에 있었던 일인데요. 이제 전문 음악 감상실은 60년대 그 다음에 70주년 초반까지. 그 다음에 이제 일반적인 음악 감상실이 생긴 것은 80년. 아 70년대 초반부터 이제 음악 감상실이 음악다방이 많이 생겼죠. 그때 그 다음에 가장 절정기를 이루어서 떡볶이 집까지 했었던 때가 80년 후반 그때 저기서.

김형준: 그러면 70년대 초부터 쭉 다운타운 DJ를 하시다가 방송 일도 이제 하시게?

장민: 80년 초반에 이제 방송 일 하게 됐고 그래서 90년 초반까지 하다가 이제 그 음반 예술 커뮤니케이션이라고. 그래서 음반 제작하는 걸 외국 거예요. 라이센싱에서 한 건데, 그때는 나는 커버 버전을 독일에 있는 카운다운이라는 그 회사하고 계약해서 그걸로 해서 한

수백 다발 수백 따블 냈어요. 그걸로.

김형준: 라이센스 제작도 하신 거네요?

장민: 그렇죠. 그런데 이제 커버 버전이라서 이거 뭐 내놓을 만한 일도 아니고.

김형준: 혹시 보면 DJ 전설적인 DJ라고 얘기하는 이진 선생님도 원래는 음악을 처음에 하셨었잖아요? 음악 밴드 하시고 그러다가 DJ 하셨는데 혹시 음악도 하셨었어요?

장민: 선생님 아무튼 나는 손이 불편해. 하고 싶어도 못 했었던 거 기억하는데.

김형준: 아 DJ부터 시작이죠.

장민: 그렇죠. 이진 씨 같은 경우는 밴드도 하고, 방송 DJ도 하고 TBS에서. 그러다가 이제 나중에 다운타운 DJ도 하고 나이트클럽 DJ도 하고 그랬었죠. 이진 씨가.

김형준: 그 당시 60년대부터 70년대 이렇게 넘어오면서 우리나라 음악 산업에서 가장 좀 비중 있는 역할을 했던 단체가 대부분 이제 음반회사들이었던 것 같아요. 전속 개념이 있고?

장민: 그랬어요.

김형준: 나중에 이제 80년대 넘어 90년대 가면서는 기획사들이 이제 힘을 발휘하는데?

장민: 기획사들이 힘을 발휘하기 시작한 게 80년대 이후.

김형준: 근데 이제 그 전후로 가면 지금 저희가 이제 관심 갖고 있는 지구 레코드, 또 오아시스 레코드가 거의 가요계 양분하고 또 팝도 오아시스가 이제 주로 라이센스 많이 하고 이랬던 것 같은데?

장민: 나중에 이제 아세아 레코드사.

김형준: 네, 신세계.

장민: 신세계도 오래됐어요. 우리나라 1호가 지구일 거예요. 아마 저기가 그 다음에 2호가 오아시스. 좀 지구보다는 늦게 시작했을 거고요. 그 다음에 신세계, 그 다음에 저기, 또 현대도 있다고. 등등 회사들이 아시아도 꽤 컸었던 회사에요.

김형준: 그래서 그 당시 그런 레코드사 쪽하고 선생님이 뭐 이렇게 직간접적으로 이렇게 경험했던 그런 일들이 기억나시는 거 있으세요?

장민: 음반 새로 나오게 되면 우리 DJ 협회에서 그것을 전국에 있는 DJ들한테 수백 명한테 그걸 나누어 줬어요. 당시에는 DJ협회에서 그런 일들을 했었어. 내가 전국을 데리고 돌아다녔어요.

김형준: 그러면 지구에서 나온 새로운 따블이 나왔다 오아시스에서 나왔다면 이 우리를 지방을 통해서 이쪽을 통해서 지방에 좀 이렇게 뿌려 달라?

장민: 그렇죠. 그렇게 됐었던 많았었죠 그런 일들이. 우리를 잘 이용해 먹었던 레코드사가 대성 음반이에요. 그러니까 산울림의《아니 벌써》가 금지곡으로 돼 있었다고요 처음에요. MBC에서도 안 틀었었다고요. 뭐 이런 음악이 있냐고 그랬는데 다운타운과 해서 그게 히트를 해버리니까 엽서가 쇄도 하니까 안 틀어줄 수가 없는 거죠. 그래서 나중에 사실 금지곡이 될 일도 없었는데, 왜색이라는 그런 표현으로 그냥 금지곡 시켜놨었던 게. 그런 재미나는 일이 있었던 거죠.《아니 벌써》라는 그 추억이.

김형준: 선생님이 직접 그러면 지방에 가서 이렇게?

장민: 아니요. 우리가 우편으로 다 보내주는 걸로. 그리고 이제 지회장들이 또 있잖아요. 지회장 그러면 여기에 이런 것들 야 이거 뭐

우리 모임이 있으니까 와라 올라와라 그러면 한 보따리씩 들고 내려가
서 이제 걔들을 나누어주는 거죠. 그 사람 그러니까 그것도 다 나뉘어
주지도 못해요. 일부 좋은 데 큰 데 음악다방이나 이런 데다 이제 나뉘
어 주는 거죠. 수만 장을 뿌릴 수는 없잖아요. 떡볶이까지 하기는 수
만 군데가 될 수도 있었을 거예요. 그때 당시에 그러니까 DJ라는 게
딱 한 군데만 한 사람만 있는 게 아니잖아요. 뭐 세 사람 네 사람 뭐
이렇게 여럿이 있으니까 예를 들어서 만 업소가 그것이 있다면 3만
명이나 이렇게 4만 명이나 된다는 얘기죠. 그러니까 80년대 초반 중반
정도 됐었을 때 뭐 우리가 흔한 말로 다운타운과 DJ만 하더라도 3만
명이라고 이런 적이 있었어요. 사실.

김형준: 70년대 80년대 이때 이제 80년대는 방송 일도 하셨지만 방
송 일 하실 때도 그러면 DJ 일도 같이 하셨나요?

장민: 그때는 내가 이제 다운타운 일은 안 했었죠. 그때는 안 했고
80년 초반까지만 했었고 다운타운에 있어요. 그러고 이제 그 이후에
는 이제 방송만 했고 90년 초반부터는 외국하고 이제 라이센스 음반
제작을.

김형준: 70년대에 그러면 DJ 하실 때 지구나 오아시스에서 밀고 하
는 그런 아티스트를 지방에 보낼 때 네 기억나는 이 친구들은 될 것
같아?

장민: 아티스트 많았었죠. 산울림도 우리가 어디야 대구 내려가서
공부 좀 해야 되겠다. 그러면 따라왔었어요. 그때 뭐 윤시내 《열애》
같은 것도 다운타운가에서 크게 히트했었어요.

김형준: 그러니까 방송을 통하기 전에 이미 다운타운에서?

장민: 이제 《그날》, 김현숙의 《그날》 같은 것도 다운타운가 히트곡이

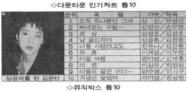

다운타운에서 발행했던 인기 차트
(출처: 경향신문)

라고 볼 수 있고요. 다운타운가 히트곡이 꽤 있어요. 저기 그 누구 그냥 고등학교 선생 여자 여진, 여진 같으면 성음에서 나온 거거든요. 여기는 여진 음반이 우리 다운타운가에서 기여한 바가 크죠. 물론 그건 방송에서도 좋아했었던 노래이기도 하지만 다운타운가에서 아주 좋아하는 노래 중에 하나로 이렇게 그때 이제 누구야? 와이프하고 같이 노래하는 친구 누구지, 통기타? 정태춘, 박은옥, 정태춘이도 우리가 다운타운가 어디 갔다 와라 그러면 갔다 오고 그랬을 때요. 다운타운가에서 파워가 좀 있었을 때예요. 연합에 그래서 이명훈이, 이런 친구들은 야 저 어디 가서 좀 공연, 좀 다운타운 뭐 하고 와라 그러면 갔다 오고 그랬었어요. 거의 뭐 차비만 받고 뭐 저런 거 뭐 그런, 뭐라고 그래 돈을 따로 받는 개런티가 따로 없었던 거죠. 그러니까 그때 그 당시에는 음반 내면 일단은 다운타운이 오프라인 홍보가 먼저 되고, 거기에서 반응이 방송국으로 가고, 방송국에 노래 틀어주는 그런그런 먼저 키워주고 이런 건 없다.

김형준: 방송국에서는 음반이 전달이 돼도 모니터하고 약간 분위기를 보는 거겠네요?

장민: 대부분 그걸로서, 거의 그걸로 이제 인기도를 측정하고 거기서 틀어주고 그랬었던 때죠.

김형준: 다운타운에서 인기가 있다. 없다는 방송국에서는 어떻게?

장민: 가수들이 다방 투어를 했다고 다운타운 다방도 있고 각종 레코드 음반이 나오면 그 디스크 콘서트라고 그때는 제목이 붙여진 제목이 디스크 콘서트였었어요. 음반을 가지고 가서 새로 나온 음반을 자기가 직접 부르기도 하고 음반에 나오는 것을 들려주기도 하고 이거 어떻게 해서 만들어졌느냐 그리고 작사는 누가 했으며 작곡은 누가 했으며 이거 녹음할 때는 얼마나 걸렸으며 여기에서 편곡자는 누구냐 뭐 여기에서 저 지금 여기에서 돋보이는 게 기타 연주인데 기타 연주는 세션을 누가 했냐 뭐 이런 얘기를 하면서 이제 그 음반 평가를 하는 거죠.

김형준: 그걸 다방에서 그러면?

장민: 여러 군데 큰 음악다방에는 그냥 부르기만 하면 언제든지 와요. DJ가 연예인보다 더 유명하지. 그래서 내가 명동에서 일 끝나고 가면은 장민 DJ가 간다. 이제 부끄러워서 이렇게 하는데 그 속삭이는 소리가 길어 들리잖아요.

김형준: 그래서 그러니까 그렇게 다운타운 DJ의 영향력이 크니까 그 DJ들을 PD로도 쓰고 그 방송 진행자로도 쓰고 이렇게 많이 된 거고?

장민: 지방 DJ로 많이 저기 했었어요. 다운타운가 있는 친구들이요 그런데 나중에 MBC 같은 경우는 KBS도 일부 있지만요. 그 다운타운가 DJ들을 PD로 발령을 했어요. 나중에 그리고 직접 진행해. 지방에는 그런 게 굉장히 많았어요. 그랬었던 거죠. 그때 음반사가 음반 딱 나오면 PD 메이커나 자기 전속이든 홍보할 방법이 진짜 가장 우선적으로 이거부터 뿌린 거거든 방송국에 납본 할 때처럼 보내고. 근데 방송국에서 적극적으로 이걸 막 자기네 듣고 막 이걸 키워주려고 이렇게 안 하고. 근데 이 다운타운 네트워크가 있고 도시마다 어디는 누구

누구 이게 딱 있잖아. 딱 보내면 여기 제 지회장들이 다 있으니까 대구 지회장한테 종철이한테 보내라. 예를 들자면 그러면 걔한테 붙여 걔 가 나눠서 이제 걔를 다 불러서, 홍보 역할까지 다 한 거지. 걔네들이 DJ들이 좋은 거를 띄우기도 하고. 다만 그것은 뭐냐 하면 우리의 모든 여기 릴리스된 것들을 우리가 다 저기하는 것은 아니었어요. 다만 어 떤 것들을 했었는가면 DJ들이 팝송만 다루고 있었으니까 젊은 쪽하고 저희 포크 스타일의 음악들을 많이 우리하고 성인가요라는 것보다는 그 우리에게 흡수될 만한 그런 가요만, 《멍에》를 받았던가? 처음으로 성인가요는? 그래 다운타운가에서 틀어줬었던 것 같아요.

김형준: 주로 그러니까 팝 위주다 보니까?

장민: 그랬었죠.

김형준: 예, 그러면 여기서 음반이 릴리스가 됐는데 실제 방송에서 는 잘 안 알려지는 예? 근데 들어봤을 때 너무 좋고, 반응도 좋다. 그 러면 우리가 좀 더 많이 알리고 싶다. 이런 것도 있으셨겠네요?

장민: 여기에서 다운타운가에서 히트에서 방송국으로 나중에 가는 그런 노래들이 지금 꽤 됩니다. 그게?

김형준: 기억나시는 팝이든 뭐?

장민: 아까 《열애》 같은 것도 그때 당시에 그랬었고. 산울림의 노래 는 우리가 주도적으로 다운타운가 아니었으면 금지곡으로 돼 있을지 도 몰랐어요. 방송국에서는 너무 처음. 엉뚱한 음악을 접하게 되니까, 뭐야 이게 뭐야, 음악이야 뭐야, 왜 이랬을 거예요. 아마 어리둥절했 을 거예요.

김형준: 혹시 팝도 그런 게 있으셨어요?

장민: 팝도 많습니다. 예를 들어서 《올 포 더 러브 오브 어 걸》 그걸

가지고 빌보드 차트에 올랐었던 게 아니잖아요.《유 민 에브리씽 투 미》그 외에도 많아요. 그 팝도 아마 우리나라에서만 히트했던 곡들이 수백 곡은 될 거예요. 그러니까 빌보드 차트하고는 아무 상관없이 한 국적인 정서에 맞는 그런 곡들이.

김형준: 그런데 그게 어쨌든 대중은 방송 아니면 들을 수 있는 통로가 이제 음악다방 이 정도잖아요? 그러니까 그거를 선별해 줄 수 있는 건 방송국 PD든 아니면 음악다방 DJ든 그래서 이래야 되는 거잖아요? 방송에서 안 나오면 이쪽의 역할이 컸을 것 아니요?

장민: 그렇죠. 그때 당시에는 그 매니아들도 있고. 사실 열광하는 친구들도 있었는데 거기에 다운타운가에 어디 DJ 그러면 내가 예를 들어서 명동에 하다가 종로로 옮겼다. 그러면 DJ들을 따라다니는 사람들이 있었어요. 얘기 안 하고 갈 때 어떻게 알고 찾아와요? 그게 그렇게.

김형준: 그 DJ의 선곡이 좋아서 그렇죠?

장민: 거기. 그 하면은 딱 하면 자기가 듣고 싶은 곡이 뭐 없는 데도 많거든요. 사실은 그러면 여기 가면 그 음악을 늘 들을 수 있다고 생각하니까 거기를 찾게 되고 그런 일들이 참 많았어요.

김형준: 그러면 그 당시에 장민 DJ께서 이거는 나의 필살 선곡이다. 해가지고 좀 많이 밀어주거나 틀어주거나 사람들한테 그때 이제 좋아하셨던 곡이?

장민: 제가 유럽 음악에 관심이 많았었어요. 그래서 그때 당시에 그 여기 저기 레코드사에 가게 되면 그게 그 라이선스 특히 그 유니버설 같은 데는 그 성음 같은 데는 그 유럽 음악들이 좀 많았었어요. 그런 샹송, 깐쏘네, 라틴 음악 이런 쪽으로 내가 제3세계의 음악이라고 팝을 그런 음악들을 내가 많이 아주 독보적으로 그려졌었습니다.

김형준: 강점이셨군요. 그때 당시에 혹시 몇 곡 기억나시는 게 있으세요? 제목이라도 그 당시 내가 이거는 뭐 거의 만든 것 같은 느낌 이런 거 있잖아요. 내가 소개 안 했으면 아마 잘 모를 텐데 이런?

장민: 저기 《누구라도 그러하듯이》 이런 게 이제 샹송이잖아요 원래. 그때 그런 리메이크하기 전에 우리가 내가 먼저 틀었었던 그런 게 도너스판이었었죠. 그때 당시에 에이 그랬었던 그리고 뭐 다 이제 지금은 희미한데 그때 당시에 그 깐소네나 뭐 샹송이나 뭐 이런 음악들을 참 많이 내가 소개 소개를 했었습니다.

그때 당시에 싼레모 가요제 거기 한번 가봤는데 조금 하얀 극장이야 그 열리는 데가 그래서 싼레모 가요제를 왜 하냐 했더니 꽃의 축제야. 그러니까 그 유럽 전체에 꽃을 팔아먹기 위해서 싼레모에서 그 꽃의 재배를 하는 데가 많아요. 조그마한 극장에서 하더라고 그 가요제가 어디냐고 엄청난 줄 알았더니 여기 시골 불광극장 만한 데서 그 가요제를 했었던 거야. 그래서 여기라고 그러는 그 가요제 그래서 왜 이걸 했냐는 그게 이제 이 고양에서 꽃박람회 그런 거나 마찬가지였었던 거야. 꽃 박람회. 그러니까 싼레모에서 축제를 하게 되면 유럽의 사람들이 쫙 와서 계약을 하고 가는 그 꽃에 어떠어떠한 곳에 얼마나 보내달라고 그래서 그 사람들을 끌어 모으기 위해서 그런 또 그 가요제를 거기서 했었던. 그때 이제 싼레모 가요제 우리나라에서는 싼레모 가요제에서 히트했었던. 그런데 싼레모 가요제는 그냥 창작곡만이 들어갔었던 게 아니에요. 이미 내려 이미 나왔었던 음악들을 참가해서 부르기도 하고 그랬었어요. 그러니까 이미 자기가 발표한 음반을 가지고 와서 이 페스티발은 그냥 거기서 부른 거예요. 그러니까 크게 뭐 컨테스트가 아니라는 거죠.

김형준: 그냥 그냥 축제네요. 축제.

장민: 그게 우리나라에서는 콘테스트처럼 뭐 그렇게 여기지.

김형준: DJ 연합회 출신이세요. 그거는 그 연합회 쪽에는 언제 DJ 활동할 때?

장민: 내가 처음에 우리가 연합회 했을 때 1973년인가 74년이었을 거예요. 그때 초대회장이 서병호 씨였었고 그게 이제 2대 회장이 박원웅 씨였어요. 그때는 협회 연합회가 제일 먼저 생긴 거 아닌가? 연합회가 제일 먼저 생겼어요.

DJ연합회 결성 기사
(출처: 매일경제)

김형준: DJ 연합회 말고도 또 있나요?

장민: 이제 나중에 이제 쭉 얘기해 줄게요. 그것에 DJ 연합회가 있었고요 이제 나중에 DJ 연합회가 박원웅 씨하고 또 백형두 형, 또《열애》작사했었던 아니 작곡하신 분이고 작사했었던 유명한 DJ야. 그 양반이 부산에 아, 그 양반이 갑자기 그 형이 생각이 안 나네. 이제 돌아가셨지만, 그 형도 잠깐 했어요. 광한이 형도 잠깐 이렇게 하고 또 김인영 씨도 잠깐 했었던. 그러다가 이게 흐지부지 됐었던 거예요. 그래서 소위 말하면 DJ 연합회가 수면 밑으로 내려가고 구자룡이니까 DJ 친목회라는 것을 이제 만들어. 그 사람이 이 연합회서 친목회로 이제 변했었죠. 그렇지 그냥 뭐라 그럴까 나중에는 침묵하고 연합회하고 좀 갈라지기는 했었어요.

김형준: 동시에 나오지 않았어요?

장민: 동시에 나왔었죠. 다 좀 다른 거였었지요. 근데 이제 나중에는 이제 DJ 연합회가 없어지고 DJ 친목회가 박병식 이쪽으로 가면서 클럽

으로다가. 그리고 이제 하여튼 또 이 누구야? 걔가? 또 이제 전주일이한 테 이어받아 가지고 연합회 그대로 갔어요. 창호, 이창호. 그리고 저쪽 에는 박병식 DJ 친목회는 박병식 DJ 연합에는 전주일이, 이창호. 이렇 게 이제 그 라인이 있었었던 거죠. 그 이후에는 이제 모르겠어요. 또.

김형준: 그러다가 이거는 언제 만드신 거예요 직접 만드신 거?

장민: 2015년에. 2015년에 그때 온 거니까.

김형준: 연합회 활동하시다가 라이센스 제작하시고 제작자로 계시 고 그러니까 방송하시다가 이제 제작자 계신 다음에 공적인 활동은 그 이후에는 안 하셨나요? 사업만 하셨나요?

장민: 아니 이후에 내가 모니터링 사업.

김형준: 그럼 이제 모니터링을 하시고?

장민: 작년까지 내가 그 KBS DJ 협회 회장이 있었지요. 거기 초대 회장은 누구냐 하면 지금도 살아계셔서 최동욱 씨라고. KBS DJ 협회라 는 게 있어요. 그건 라디오 그게 초대 회장이 그때 이제 이종환 씨랑 다 이렇게 나올 때에요. 돌아가신 이종환 씨도 나오고 그럴 땐데 초대 회장이 이제 최동욱 씨. 그다음에 2대 회장이 박원호 씨. 박원호 DJ 연합 1대 2대 회장을 최동욱 씨가 했어요. 그 다음에 3대 회장을 박원 웅 씨가 하고 그 다음에 4대 회장을 한용진이가 있었어요. 한용진. 그 리고 내가 5대 회장을 하고 지금은 6대 회장에 최성훈이라는 친구가 있어요. 내가 그 다방의 변천사 같은 것은 아주 잘 만들어 놓은 게 누 구냐면 여기 저 지명길 씨라고 있어요. 저작권 협회의 회장이기도 했 는데 그 사람이 아주아주 잘 음악다방의 변천사를 우리가 지금 해서 여기 차트 코리아에도 유튜브에도 올려놨어요. 음악의 변천사라고 했 는데 몰라. 그걸로 돼 있지. 여기 그 양반 거 보게 되면 정말 적나라하

게 잘 정리가 돼 있어요. 우리는 그 양반이 정리한 이후 것만 내가 얘기한 거나 마찬가지예요. 그러니까 만약에 5~60년대에서 또 정리를 해 놓은 거예요. 그 양반이 정말 잘 해 놨다. 원고가 있을 텐데. 원고를 한번 줘보면 도움이 될 수도 있겠네요.

김형준: 편하게 그냥 기억나시는 거 얘기해 주시면 저희가 이제 경기도에 아무래도 서울 수도권이다. 보니까 서울에서 활동을 다 하셨을 것 같고 그 당시에 운반에 관련된 업체들이 다 서울에서 하다가 보니까 경기도 지역으로 이렇게 이전해서 좀 몸집을 키웠더라고요. 지구도 그렇고 그렇게 커지면서 더 이제 사세를 늘리고 이게 그렇게 하려고 주도권을 더 많이 가지려고 했겠죠. 그런데 그분들은 그분들대로 자기 입장에서 이제 얘기를 하시는 거고. 그게 보실 때 DJ 혹은 또 이제 방송 쪽으로 들어가시면서 보실 때 접촉을 일로 무슨 의뢰하고 이런 건 아니래도 제작은 아니래도 직간접적으로 하시게 되면 뭐라고 할까요? 관계 속에서 그 레코드사들이 어느 정도로 영향력을 끼치면서 일을 하는지 이런 것들을 피부로 좀 느끼셨을 수도 있을 것 같은데요?

장민: 이제 레코드사들이 이제 방송 쪽에 방송담당자들이 있었죠. 옛날에는 레코드사의 문예부에 방송만 담당하시는 분이 있었죠. 팀들이 있었잖아요. 그게 여럿이 있었고. 지구 같은 사람 지구 같은 데는 몇 명이 있었었죠. 한두 명도 아니고 그 사람들이 이제 어떻게 정말 로비하냐에 따라서 히트곡이 나오기도 하고 안 나오기도 한 그런 일들이 있었었죠. 근데 이제 저희 다운타운가의 영향력이라는 것은 그 사람들이 경제적으로 이만큼 너희들 보태줄 테니까 이 노래를 좀 적극적으로 홍보해 주면 어떻겠느냐 이렇게 했었던 것 보다는 거기에 일정액을 협회에 좀 운영되는 데 도움을 조금 주고 그냥 이 음반을 좀 전국적

으로 돌려주고 또 좀 잘 좀 좋은 음악이라고 이렇게 선전을 해주면 좋겠다 이렇게.

김형준: 협회차원으로 도움주면 좋겠다?

장민: 그《위클리지》라고 그래서 주마다 나온 게 있었어요. DJ 옆에서 거기에다가 이제 가수들 사진하고 뭐 글도 좀 바이오그래피 만들어서 이렇게 그렇게 해줘서.

김형준: 어느 레코드사가 더 적극적이었나요? 그런 다운 DJ쪽 협회하고?

장민: 제일 적극적이었던 게 대성음반이었었어요. 이응주 사장 그래서 그 양반이 아주 적극적이었었고.

김형준: DJ 쪽을 통해서 하는 것에 적극적이었나요?

장민: 네 그랬었죠. DJ 쪽을 이렇게 하는 게. 그래서 그때 당시에 처음에 나온 게 대성음반에 산울림의 음반이 거기에서 나왔었던 거고요.

김형준: 오아시스도 팝이 좀 있어서 좀 다운타운에 좀 신경 썼을 것 같은데요?

장민: 우리한테 팝은 신경을 안 써요. 거기에서 팝은 신경을 안 썼고 주로 이제 방송국의 그 사람들이 팝 프로그램에 가까이 했었죠. 그 쪽 그 쪽 팝은 방송 쪽으로 우리한테도 나중에는 그 옴니버스 스타일로 해가지고 플레이 이렇게 홍보 예를 들어서 RCA에서 나온 거다 그러면 RC에서 요즘 히트하는 곡들 이렇게 한 10곡이고 20곡이고 담아서 이렇게 보내주는 그런 쪽이 나중에는 이제 그렇게 홍보도 했었죠. 그쪽도 그런데 처음에는 팝보다는 가요를 많이 이제 했었는데 나중에 점점 다운타운을 통해서 팝도 홍보를 해보는 것도 괜찮겠다라고 생각을 했

었던 것 같아요. 그래서 이제 그때 당시에 그 옴니버스로 여러 아티스트의 노래들을 좀 괜찮은 노래들을 쭉 담아가지고 다운 다운타운가에 돌리기 시작했었죠. 나중에 그것은 한참 가요가 가요를 돌리고 난 다음에 한참 후에 있었던 일 같아요. 내가 생각해 보니.

　김형준: 선생님 보실 때 좀 영향력 있는 그 당시 가요계 혹은 음악 산업 쪽에 영향력이 좀 있었던 분들 예를 들면 우리가 기억하기로는 이종환 씨가 굉장히 영향력이 있었던 것 같아 그런 걸로 생각하거든요?

　장민: 그 사람이 이제 쉘부르라는 거기에서 발굴한 가수들이 많죠. 최성수랄지 임지훈 이외에도 이태원, 남궁옥분 수도 없이 많은 영향력이 있었죠. 그 양반은 그런 저기 그리고 나중에 그 히트곡을 많이 냈었던 친구가 서희덕이라는 친구도 히트곡을 많이 냈었죠. 뮤직디자인이라는 회사를 했었는데 그 친구가 그 친구도 원래 다운타운가 출신이에요. DJ 출신이에요. 그런데 그 친구가 히트곡을 참 원래 대성음반 문예부장으로 있다가 나중에 독립했는데 히트곡을 많이 냈었죠. 영향력. 후에 좀 더 뭐, 옛날에 그 옛날 얘기하자면 뭐, 예를 들어서 광주 전라도 쪽은 소수옥 씨라고 여기만 팔이 없는 분이 있어요. DJ인데요. 아주 굉장히 인기 있었던 분이 그리고 또 대전 이어 이쪽에서는 백강 씨라고 있었어요. 그 양반이 저 아주 유명한. 홍보를 할 적에 그 다음에 이제 저쪽에 부산 쪽에는 김양화 씨라고 해서 맹주들이지 맹주들. 그 사람들한테 말하면 히트가 되고 안 되고, 여기서는 이 조용필이도 그 사람들한테는 꼼짝 못할 때니까요. 그러니까 그 PD들하고 그 지역에 잘 나가는 음악다방 DJ들하고 이 공조가 됐다. 그 사람이 PD들한테 야 이거 음악 괜찮다 하면 좀 풀어 너 이런 식으로.

　김형준: 오늘 인터뷰 감사합니다.

○ 김인영. 1962년생. 다운타운DJ, 한국 DJ클럽 회장.

대한민국 다운타운 DJ로서 당시 음악다방 DJ의 인기, 음악다방 DJ의 오디션, 서울의 음악다방에 대한 이야기, 음악 차트와 관련된 이야기, 지역별 음악다방 및 음악다방 DJ에 대한 이야기 등을 들려주었다. (인터뷰 일시: 2022년 9월 19일)

[구술 녹취록]

김형준: 한국 DJ 클럽 김인영 대표님과의 인터뷰입니다. 일단 본인 소개를 좀 짧게 부탁합니다.

김인영: 저는 한국 DJ 클럽, DJ들 전국 DJ들 모임에 대표로 지금 있고요. 음원 제작도 좀 하고, 또 예전에 가수 제작도 이렇게 하면서 지금까지 활동을 하고 있는 상태입니다.

김형준: 처음 이쪽에 들어오신 거는 언제인가요?

김인영: 86년도에 들어왔고요. 86년도에 들어왔고, 90년도에 한국 DJ클럽이라는 명칭으로 이제 사무실을 오픈한 거죠. 단체를 오픈해서 현재까지.

김형준: 그럼 그때부터 계속 대표님으로 네 쭉 이끌어 오시는 거고, 그럼 86년부터 90년 사이에는 어떤 일을 하셨나요?

김인영: 그때는 이제 음악다방 DJ들만 따로 모여서 사무실이 없으니까 이제 제가 일하던 다방 음악 감상실이죠. 거기서 이제 정기적인 모임을 가지면서 그렇게 이제 침묵 도모를 하면서 90년대에 정식으로 이제 사무실이 오픈되면서 그렇게 된 거죠.

김형준: 86년 이전에는 이쪽 일하고는 전혀 상관없이?

음악다방 DJ의 모습(출처: 경향신문)

김인영: 아닙니다. 원래 81년부터 DJ를 했었죠. 81년부터 DJ 생활
은 계속. 86년도에는 이제 그 DJ 클럽이라는 명칭이 아니라 그냥 DJ
모임.

김형준: 친목회 정도?

김인영: 그렇죠. 그러다가 90년대에 정식적으로.

김형준: 처음에 DJ를 하시던 건 어디에서부터?

김인영: 제가 서대문에서 시작을 했고요. 서대문에 지금은 뭐 이제
없어졌는데, 지금 음악다방이 많이 없어졌잖아요. 많이 없어진 게 아
니라 거의 없지요. 서대문 쪽에서 시작해서 종로, 용산.

김형준: 그럼 이름이라도?

김인영: 서대문에 펜스라는 곳이 있어요. 펜스. 펜스라는 음악다방
에서 시작해서, 종로의 미완성, 호다방, 이어도, 용산에 하여튼 여기
저기 굉장히 약간.

김형준: DJ를 처음에 하실 때 저도 대학 시절에 학교 앞에 독수리

다방에서는 못 했고요 독수리 다방은 이제 원래 저 학생 시절에도 DJ
들 이렇게 이름이 이제 거의 후반부 같기는 하지만 그 시절에 그렇죠.
1부 2부 몇 분 이름이 있었어요. 그중에 제 기억에 어렸을 때 기억이지
만. 머리 좀 길게 묻고 다리를 좀 불편하셨는지 그런 분이 한 분 있는
데 그분이 제가 볼 때는 대장 같아 보였어요. 그런 분이 그때 계셨었는
데 80년? 한 3년? 4년? 이 때거든요. 제가 그때 이제 학교를 다닙니
다. 근데 이제 저도 저 이대 앞에 쪽에 카페하고 네 또 서울대 앞에
다방하고 이렇게 해서 DJ일을 한 적은 있어요. 잠깐요 알바로.

김인영: 서울대면 이제 거기 시계탑 다방이라는 데가 유명하죠.

김형준: 저는 이제 그런 어떤 메인 DJ들의 세기가 이거 들어가고
알바생으로서 이제 음악 그리고 이제 가니까 저한테 DJ를 하고 DJ 구한
다고 쓰여 있어서 갔더니 음악 좋아해서 갔더니 오디션을 보더라고요.

김인영: 그렇죠 오디션?

김형준: 그래서 이제 나름 전임 DJ가 곡목만 한 10개 정도 적어줬어
요. 그리고 앨범 이렇게 이렇게 쫙 있잖아요. 그래서 알아서 계속 좀
들어봐라. 그리고 기계의 작동 이렇게 하면 해봐라. 한번 그게 이제
오디션이었는데 혹시 우리 대표님은 그 당시 오디션 같은 거를?

김인영: 오디션은 기본이죠. 그때는 이제 한 30분 정도 시간을 두고
요. 주제를 정해 주제를 정합니다. 예를 들어서 그때는 가요를 많이
안 틀었으니까. 저희 쪽은 예를 들어서 브리티시 팝에, 브리티시 팝에
도 여러 가지가 있거든요. 아니 주제를 정해놓습니다. 세계 무슨 몇
대 기타리스트들의 음악, 혹은 락의 영국 브리티시 락과 미국이 하드
락의 차이점 있죠. 이렇게 해가지고 비교해 가면서, 혹은 70년대 유행
했던 무슨 여자 가수 노래, 그런 식으로 이렇게. 장르별로 음악을 한

번, 컨츄리 음악에 대해서 얘기하면서 한 30분 포크에 대해서, 30분 락에 대해서, 30분 프로그레시브에 대해서, 30분 그런 식의 오디션이 었죠. 저희 오디션 그거를 이제 거기 일반인들 일반 손님들이랑 거기 이제 업주라고 그러죠? 업주. 업주가 이렇게 보고 괜찮네. 그러면 이제 합격이고 뭔가 주제도 없이 그냥 뭐 그냥 그러면 불합격.

김형준: 주제에 걸맞은 좋은 곡들을 선곡하는 능력과 그 다음에 그것에 대해서 이제 코멘트 멘트를 조금 조금씩 이제 하는 거? 목소리 톤이나 안정적 다 이제 보고서 하시겠네요. 전임 DJ들이 이제 잘 한다 못 한다 이런 게 있으시겠네요?

김인영: 그래서 이제 거기서 합격이 되면 시간대를 정합니다. 몇 시대가 편한 건지 중복이 되면 또 그 업체에서는 일을 할 수가 없죠. 왜냐하면 내보내야 되니까. 근데 내보낼 만큼 내가 더 잘하면 모르는데 안 되면 못 내보내는 거고, 그렇게 해서 저는 쭉 하다가 한 5년, 6년 하다가 이제 메인 한 82~3년도부터는 DJ를 따로 구하지를 않았어요. 메인 DJ를 하나 구해요. 메인 DJ를 구해서 메인 DJ가 DJ를 영입을 합니다. 거의 대부분 그런 거였어요. 영입한 DJ 중에 누가 나가게 되면 그때 이제 오디션을 새로운 친구들을 불러들여서 그 시간대에 맞춰서 이제.

김형준: 그러면 메인이 되셨던 때는 몇 년도 인지?

김인영: 그게 제가 84년부터 90년, 85년부터 90년, 5년부터는 이제 메인 DJ로 많이 했죠. 그때는 목소리도 좋았는데요.

김형준: 그러면 어쨌든 다운타운 DJ 선배 분들도 직간접적으로 많이 아시겠네요?

김인영: 그렇죠.

김형준: 좀 친분이 있으신 다운타운 DJ 하다가 그냥 다운타운에서 끝내시는 분도 계시지만 지난번에 장민 대표님도 그렇지만 방송 일을 또 이렇게 어떤 계기가 되어서 하시는 분들도 계시고 그 전으로 올라가면 많이 방송으로 들어오신 분도 계셨지만.

김인영: 저희 때 저희 선배들 쪽 분들이 그렇게 DJ를 떠나서 방송 쪽으로나 혹은 다른 일을 하시는 분들이 거의 안 계셨어요. 그 자체로 끝나고 지금 이제 이름이 나와도 되나요. 네 KBS나 이런 데서 유명한 유재창이라는 작가가 있어요. 그 친구도 이제 저희 DJ 동기고. 유재창이라고 지금 KBS 있습니다. 있고 또 이제 그 당시 그분이 음악다방이랑 나이트클럽이랑 이렇게 두 가지인데 저희 쪽은 이제 음악 감상실 쪽이고 나이트 쪽에서 일했던 분들이 제작자로 변신을 해서 성공한 케이스가 있죠. 저기 REF였던 김영진 대표님. 과거 연제협 회장님도. DJ 출신이시고. 또 뭐 한용진, 용진이 형도. 이재민 씨는 가수 쪽으로 돌아섰고 그리고 여기 이리저리 뒤져보면 DJ 출신들이 많아요. 저도 다는 모르잖아요.

김형준: 그럼 여기 지금 DJ 클럽은 본인들이 그냥 원해서 가입을 하는 형태로?

김인영: 그렇죠. 가입제입니다. 지금 그런데 이제 아시다시피 지금 사실상은 음악다방 이런 게 없고 감상실 쪽도 없고 지금 좀 있는 게 LP바, 나이트클럽 쪽. 이런 쪽이지 사실 지금 DJ 문화 자체는 사실 거의 붕괴가 돼 있는 상태고, 지금 제가 이 DJ 클럽을 운영하고 유지하고 있는 거는 그냥 그 명맥을 받아서 아직까지 일하는 친구들이 그래도 있으니까 제가 또 이거 천직으로 생각하고 있으니까 지금까지 이렇게 운영을 하면서 저희는 기획 저기 콘서트를 좀 많이 했어요. 권

다운타운 팝시장 '스콜피온스 특수'

내한공연 앞두고 각종 인기차트서 1위

▷柳林鎮기자

다운타운 밤시장에「스콜피온스 特需(특수)」가 일고 있다.「홀리데이(Holiday)」의 슈퍼그룹 스콜피온스가 다음달 7~8일 오후7시 올림픽공원 체조경기장에서 별림

댄스클럽 카페등에 신청 쇄도
과거 히트곡들도 덩달아 인기

첫 내한콘서트를 앞두고 DJ협회와 DJ클럽 등에서 매주 집계하는 다운타운 팝송 인기차트에서 일제히 1위를 차지한 것.
댄스클럽과 음악바 등의 신청빈도를 위주로 인기순위를 매기는 이들 차트마다 요즘 청상의 음악에는 스콜피온스의 신라인「유앤 아이(You & I), 그룹

아니면「홀리데이」를 비롯해「윈에이츠 섬웨어(Always Somewhere)」,「스틸 러빙 유(Still Loving You)」,「윈드 오브 체인지(Wind Of Change)」등 이들의 과거 빅히트곡들도 덩달아 신청이 쇄도하고 있다.
DJ협회 관계자는「스콜피온스는 쪽발히 사운드와 감미로운 멜로디, 그리고 클라우스 마이네의 감성적 보컬 등 한국 팬들이 좋아하는 요소를 갖춘 슈퍼그룹」이라며 「내한공연을 앞두고 있는데다 때문인지 스콜피온스 노래들의 인기가 전반적으로 강세를 보이고 있다고 말했다.
'96 월드투어」의 일환인 스콜피온스의 이번 서울공연은 나레이션(02-782-4595)이 공조선일보사와 (주)에스커뮤 동축최한다.

다운타운 관련 기사(출처: 조선일보)

인하부터 해가지고 DJ들이 할 수 있는 기획 콘서트를 좀 많이 했었고, 그래서 그 명맥을 유지해서 지금 또 이렇게 이렇게 온 겁니다.

김형준: 혹시 회원 수가 어느 정도?

김인영: 과거에는 전국적으로 있었죠. 지구가 예를 들어서 강원 지구, 전북지구, 영남, 부산 이렇게 있었는데.

김형준: 지부장을 두고. 회장님으로 계셨으니 나름 어마어마한 그 나름대로 90년대에 파워가 좀 있으셨겠네요?

김인영: 좋은 의미의 파워. 근데 지금은 이제 회원 수가 사실은 거의 뭐 그리고 지금 새로 영입이 되는 DJ들이 없잖아요. 이제는 문화가 지금 없어졌으니까. 회원 수라는 거 보다는 그냥 예전에 알았던 그 친구들과는 그냥 유대가 있는 거죠. 수십 명과 유대 관계를 맺고 서로 뭐 다른 일도 하는 친구들은.

김형준: 모임은 비정규적으로 가지시나요. 아니면 DJ클럽 모임은?

김인영: 그냥 뭐 누구 대소사 있으면 그때 이제 우르르 모여가지고 그 자리에서 이렇게 하고 예전에 생일 때 매달 생일이면 그 생일 있는 친구들 1일부터 30일에 있는 친구들 그 친구들을 위한 생일 파티도 매 달 있었고 그랬는데 그것도 오래전 얘기입니다. 90년대 얘기지요 지금은.

김형준: 음반하고 직접 관계가 아니라도 어쨌든 DJ로서의 삶이 거의 이제 메인이시니까 그 얘기를 제가 이제 여쭤보는 건데 좋았던 시절에 그냥 어느 정도였는지를 옆에서 제3자가 이렇게 듣고 느낄 수 있는 그런 에피소드라든지, 그런 일들을 좀 몇 가지를 한번 얘기해 주시면 어느 정도. 왜 예전에 그 전으로 가면 저희가 아는 이종환 선생님이라든지, 다음 최동욱 선생님이라든지 초창기부터 시작해 온 분들은 아이돌 부럽지 않았다고 하던데요?

김인영: 근데 일반인들 그러니까 예를 들어서 제가 지금 여기 이쪽이 지금 월드컵 그러니까 상암동이다. 그러면 상암동 쪽에서 일을 할 때는 그때 지금 연예인들처럼 약간 팬들이 있죠. 그래서 옮겨 다녀요. 제가 왜냐하면 한 군데서만 일하는 게 아니잖아요. 서대문에서 일이 끝나서 맞춰서 이렇게 오는 친구들이 있어요.

김형준: 그러면 예를 들면 음악 감상실이나 음악다방에서 DJ를 하실 때 객석이나 이렇게 앉아계시다가 팬들이 이제 마감하고 끝나서 이제 갈 때 다 같이 길로 간다고요.

김인영: 그런 시절도 있었고, 저는 또 결혼할 때 주례도, 또 박원웅 선배님이 또 주례를 봐주셨고, 또 옛날 대선배들이 또 굉장히 자상하셨죠. 다들 돌아가신 김광한 선배도 그러셨고, 이종환 선배님도 이러셨고, 딱히 유대라는 것보다는 그냥 아끼는 이렇게 동생으로 많이 생

각들을 많이 해주셔서. 결혼한다고 하니까 그거는 내가 주례 볼 게. 이렇게 좀 해주시고 그러셨어요.

김형준: 사생팬처럼 끝나면 타이밍에 따라서 여기 있다가 여기 갔다가 이제 오늘은 이제 여기서 10시에 끝난다든지 이렇게 되면 그렇죠 기다리고 그래서 그러면요 같이 술 한 잔 하자고 그런 팬들도 있죠?

김인영: 많았죠. 같이 술도 많이 먹고 특히 저기저기 서대문에는 학원가가 그때 많았거든요. 그 학원가에 있는 친구들이 또 팝음악들을 엄청나게 많이 알아요. 그래서 그 친구들이랑 술도 많이 먹고 저녁 때 저녁 때 딱 10시에 끝나면.

김형준: 주로 여자들이 많았네요?

김인영: 남녀 합해서 이렇게 했죠. 여자들한테 인기는 좋아도 좋은 추억이 많죠.

김형준: 음악을 좋아하시고 또 잘 아셨으니까 이제 DJ를 하고 싶으셨을 거 아니에요? 언제 때부터 음악을 들으셨나요?

김인영: 중학교 때 그때부터 좀 좋아했던 거 같아요.

김형준: 그 계기가 있었나요?

김인영: 제가 저기 예전에 대한극장에서 아바에 관련된 영화가 있었어요. 그걸 보지는 않았는데 그래서 아바 그리고 이제 했더니 그게 제가 중학교 때 거예요. 아마 아바 나온 게 아바 노래 좋은데 오늘날 제 성향이 아바 쪽보다는 우연히 레드 제플린이라는 그룹의 곡을 듣고 나서.

김형준: 학창 시절에요?

김인영: 그렇죠. 거기에 완전히 제가 이제 꽂혔다 그러나요. 그래가지고 지금도 저는 록을 굉장히 좋아합니다. 많이 아시겠지만 저는 락 음악을 상당히 많이 좋아해요. 70년대, 80년대 학창 시절에 학창시절

에도 팝을 좀 많이 들었던 것 같아요.

김형준: 그럼 중학교 고등학교 이 때 이제 음악을 접해야?

김인영: 그렇죠. 그때 접해서 고등학교 이후에 이제 그냥 음악다방 깡 좋게 들어간 거지. 음악다방에서 보조로 하겠다. DJ 하고 싶다 하고 싶다 뭐 하냐 그래서 뭐 먹으면 안다고 그랬더니 네가 어떻게 그런 나이에 비해서 좀 깊이가 있다. 6~70년대 그리고 너 지금 80년대 면은 장르가 그때는 막 80년대 팝은 막 유로댄스 막 이런 거 다양하게 나왔어요. 그런 건 전혀 신경도 안 쓰고 옛날 팝을 막 얘기하니까 그래 그럼 일 좀 해 봐. LP 있잖아요 뽑아서 제일 좋아하는 거 뽑아 봐. 그 당시 배드 컴퍼니가 있고 아시겠지만? 이게 너무 네가 어떻게 이런 걸 하냐? 공부했냐? 따로 해서 그게 아니라 어떻게 하다 보니까 뭐 자꾸 그쪽으로 빠지게 되더라고.

김형준: 혹시 가족 중에서 음악 관련해서?

김인영: 뭐하는 분은 없고요. 저희 작은 누님이 저거 KBS 합창단이 셨어요. 노래를 지금 미국에 사시는데 그래서 KBS 합창단이 있어서 혜은이, 돌아가신 최현 선생님 많이 알더라고요.

김형준: 무슨 DNA가 음악적인 DNA가 그럼 부모님한테 있으셨나요?

김인영: 아버지가 노래를 그렇게 잘하셨어요. 아버지가 근데 이제 그건 노래고, 듣는 거는 저는 노래는 별로 못하는데 듣는 쪽은.

김형준: 자라신 건 서울이신가요?

김인영: 저 고양은 경기도 일산이고요,

김형준: 일산이요?

김인영: 예, 지금도 일산 삽니다.

김형준: 일산 어디 구 일산 쪽이신 건가요?

김인영: 지금 후곡 마을이에요.

김형준: 후곡 마을이요?

김인영: 네. 저 강선에 쭉 살다가요.

김형준: 아무튼 그 DJ 얘기가 이제 나오니까 저도 이제 DJ를 또 관심 있게 보고 방송 DJ가 사실 좀 아쉬운 점이 좀 많거든요. 제가 보면서 저는 이제 PD 출신이긴 하지만 DJ 타이틀로 또 한동안 하다 보니까 왜 대한민국에서는 DJ가 꼭 연예인만 해야 되나? 이런 게 좀 안타까워 그러는데 혹시 우리 DJ 클럽 대표님이시니까 DJ 한국에서 DJ 모습에 대한 느낌 그리고 DJ는 이래야 된다 방송 DJ를 놓고 한번 얘기를 해 주신다면?

김인영: 근데 이제 방송 DJ라는 거는 너무 청취율에 좀 집착을 하나요. 그러니까 음악보다는 어떤 그 사람의 인기도나 지명도 되게 하다 보니까 이게 지금 보면 진정한 이런 음악 프로가 없잖아요. 사실은 따지고 보면 이게 어떤 뭐, 가요가 됐든 팝이 됐든, 좀 좋은 음악을 선곡해서 좋은 음악, 좋은 음악을 방송에서 실질적으로 좀 이렇게 틀어줘서, 좀 그런 부분이 있어야 되는데 너무 방송 DJ들은 말 그대로 근데 제가 봐도 방송 구조가 원래 그 프로가 광고비에 의해서 이렇게 운영이 되니까 어쩔 수 없는 건 아는데 너무.

김형준: 그럼에도 불구하고 예전에는 아까도 저희 얘기 드렸던 이종환 씨나 박원웅 씨나 이분들이 방송국 직원이 됐지만 원래는 사실 이제 DJ 출신이라는 게 있어서 뼛속까지 DJ로서 음악에 대한 관심, 그리고 또 음악을 공부하면서 듣고 열심히 모니터하고 그런 게 있어야 이제 뭔가 멘트도 할 수 있고 그런 거잖아요.

사실 연예인들이 좋아할 수는 있지만 음악을 또 모르는 사람도 많

죠. 물론 이제 연예인 중에서도 가수고 자기가 곡도 쓰고 팝도 좋아하고 하는 사람은 좀 다른데 그렇지 않은 사람들은 사실 PD가 적어주는 거 그냥 다 받아서 얘기했죠. 그런데도 옛날에는 그런 거에 대한 사람들의 선호도가 많았는데 요즘은 그런 걸 찾는 사람도 없는 건데?

김인영: 뭐 일반인들도 매니아 층이 많이 없어요. 예전에는 진짜 라디오 시대니까 내가 좋아하는 음악을 이렇게 들을 만한 프로가 좀 있었는데, 지금은 내가 좋아할 만한 거를 찾는 사람도 없는 것 같고 다 이게. 너무 그냥 좀 선정적으로 돼버렸죠. 서로 음악적인 것보다는 그냥 재미. 그런 부분이 아쉽죠.

김형준: 우리나라에서 방송이 아니더라도 DJ가 좀, DJ라는 직업, 다시 좀 부활할 수 있는 방법은 뭐가 있을까요. 그런 거 생각 많이 하셨을 것 같은데 안타깝기도 한 이런 현실?

김인영: 근데 지금 문화적으로요, 지금 왜냐하면 지금 유튜브나 이런 데 보면 저도 유튜브를 통해서 그냥 음악을 듣고 싶은 검색하면 다 나오잖아요. 그러니까 문화 자체가 그렇게 좀 변화가 돼가지고 별 의미는 없는 것 같아요. DJ들이 이렇게 변해야 된다 이런 느낌이 아닌 것 같고 저도 이렇게 아직은 현직에 있다고 생각을 하면서 일하면서도 DJ 문화가 따로 또 공간적으로 이렇게 형성될 수 있는 분위기는 그 시대는 이제 끝나는 것 같습니다.

김형준: 지금 가장 마지막으로 DJ 하셨던 게 언제세요?

김인영: 저는 오래됐죠. 마지막으로 한 게 98년도인가 그 이후부터는 이제 할 시간이 없죠. 왜냐하면 저녁 때 계속 뭐 보통 6~7시에 일을 끝내고 8시부터 10시 이렇게 했는데. 98년도 그때부터 음악다방 자체가 이제 없어졌어요. 카페 소위 말해서 이제 카페가 생기고 또 DJ

멘트 자체가 없어졌습니다. 멘트를 못하게 하고 DJ 있어도 음악만 음악, 전화 왔다고 그 중에 카운터 앞에 전화 와 있습니다. 몇 번 차 빼주세요. 이런 거 하니까 이거 제가 마지막으로 했던 게 세종호텔 지금 저쪽 세종호텔에 그 지하의 다방이 하나 있어요. 그게 마지막으로 한 게 97년도 98년도 같아요. 그게 그걸 끝으로 이제 저도 하고 이제 이쪽이 그냥 주력을 한 거죠.

김형준: 제 얘기는 이렇게 활동하시면서 이제 음반 방송국에는 음반을 이렇게 돌리잖아요. 그런 것처럼 이제 제작사나 레코드사나 아니면 기획사에서 DJ분들한테 또 이제 주실 거 아니에요. 그때 얘기 기억 나시는 초창기부터 주로 어떻게 받고 또 받았던 것 중에 어떤 게 상당히 좀 괜찮았는데 모르는 에피소드 같은 게 있으면 좀?

김인영: 그때 받는 구조는 이제 그 기획사에서 CD가 됐던 음반이 됐던 LP가 됐던 전화가 와요. 대충 지방은 필요 없고 서울만 좀 뿌려 달라 그러면 몇 장 전국적으로 좀 해주십시오 그러면 당연해서 크죠. 몇 백 장 그렇게 해서 받아서 일단 듣죠. 어떤 가수인지 그래서 야 이거는 우리가 한번 밀어야 되겠다. 그래서 제 기억에는 그때 성민호란 가수 것도 좀 괜찮았던 것 같고요. 오랜 전 일이야 지금 갔다간 다 하네. 동아기획에서 나왔던 음반들이 다 괜찮았어요. 색깔이 좋아 가지고 동아기획 꺼 많이 있고 예당, 예당에서 나왔던 거 예당에서 나왔던.

김형준: 그러면 그쪽에서 이렇게 보내가지고 오나요?

김인영: 가지고 오죠. 가지고 와서 몇 십 장이 들어오거든요. 50장 100장 뭐 이렇게 하면 이제 쉽게 하면 같이 일하던 친구 중에 전담으로 또 이제 이거를 들고 이제 나가는 거예요. 그래서 배포해주고 배포해 주는 거죠. 배포해서 그러니까 이거 찍어가지고 홍보용 찍어서 배

포해서 이번 주에 나온 신보가 이거다 그러니까 이거 한번 틀어보고 반응을 한번 좀 봐라 그러니까 일종의 모니터 역할을 많이 했어요. 그래서 맨날 틀어도 반응이 없는 노래는 안 되더라고요 그렇죠.

김형준: 그럼 방송국 돌릴 때랑 비슷하게 돌린 건가요? 아니면 좀 전에?

김인영: 돌리기 그러니까 심의 보통 심의 나오기 전에.

김형준: 이미 다운타운으로 들어가고 들어가죠. 방송 후 심의하는 시간이 좀 있으니까?

김인형: 그렇죠.

김형준: 그 심의 들어가 있는 일주일이나 어느 사이에 이미 다운타운에서?

김인영: 네.

김형준: 플레이가 되는 거겠네요?

김인영: 그렇죠.

김형준: 그러면 사전에 반응이 어떻다 지금?

김인영: 모니터 나오죠.

김형준: 가끔 매니저들이 오면 얘기를 하는 거예요. 지금 다운타운에서 난리 났다 그게 이제 약간 그런 걸 수 있겠네요?

김인영: 그렇죠 그래서 R.e.f나 서태지 같은 경우는 원 제작자가 같은 건물이 있어가지고.

김형준: 대표님하고요?

김인영: 그 분은 16층에 있었는데 이게 뭘 던져요. 이 노래 어떠냐고 이제 획기적이죠. 그랬더니 어느 날 MBC 무슨 프로에 한 번 나오더니 신인 발굴. 난리가 나고 REF도 그랬고 많습니다. 그리고 대부분 그

제작자들이 갖고 오는 게 이제 심의 넣기 전에 갖고 심의 나오기 전에 갖고 오는 게 모니터를 보는 거예요. 저희들 업소에서 손님들 추천을 하잖아요. DJ들이 멘트를 하면서 이제 신인가수 누가 나왔는데 이거 중에 이거 한번 어떻습니까? 그래서 들어 보잖아요. 그러고는 별로네요. 그런 시절이 있었죠.

　김형준: 대부분 이제 이래도 계속 반응 좋으면 다른 데도 반응 좋고 역시 방송 하고 그렇게 되죠. 그렇지 않은 경우도 혹시 있었나요? 예를 들면 음반사에서는 혹은 제작사에서는 심혈을 기울여서 준비해서 이번에 신경 써달라고 이렇게 했는데 반응이 너무 없다거나요?

　김인영: 근데 그게 사실 솔직히 지금 기억이 잘 잘 안 납니다. 갑자기 가수 이름, 이름이 생각이 많이 안 나요. 몇 가수들이 있었는데 다방 쪽에서는 야 얘는 이 가수 기억이 지금 잘 안 나는 거예요. 이거 좋은데 이거이거 한번 우리 밀자. 근데 이 매니지먼트의 능력이라는 게 그렇죠. 또 필요하더라고요 그렇게 좋은데 방송이 안 나오니까 그냥 묻히죠 묻혀요. 어느 순간 인기 있다가 왜냐하면 방송 열심히 해서 또 많이 나오는 노래가 오히려 리퀘스트가 또 많이 들어오다 보니까 이렇게 자연스럽게 아까운 판들 기억이 잘 안 납니다. 여자 가수들도 몇 명 있었고 그랬는데 좀 아까운 사람들이 있어요. 그게 아마 그게 그런 분들이 매니저먼트 형식이나 이런 게 뭔가 문제가 있으니까 그랬 겠죠. 저희 쪽은《삼포 가는 길》이런 것도 다 다방에서, 다방에서 원래 얘기가 다 있었죠.

　김형준: 예전에 저 학창 시절을 생각하면 덕배 형님 노래도 다운타운에서 장난 아니었다고 얘기 많이 들었거든요?

　김인영: 대부분 이제 얘기를 하다 보니까 조금씩 조금씩 기억이 나

는 거 신형원 씨 이런 분들 대학가 앞에서라든지 그 젊은이들 많이 모이는 데서.

김형준: 방송도 신경 안 쓰잖아요.

김인영: 그렇죠. 신경 안 쓰죠. 그 당시에는 사실 동아기획 아티스트가 방송 신경 쓰는 아티스트였겠어요. 그런데도 이 다운타운이나 이런 데 카페나 이런 데 다방 이런 데 나가면 울려 퍼지니까 퍼지죠 이거 뭐지 막 이렇게 되는 거죠. 그리고 심지어 저 투투의《그대 눈물까지도》이런 거. 이것도 물론 워낙 방송 홍보력이 좋은 분인데 그것도 저희 쪽에서 먼저 그게 떴어요. 이런 하여튼 여러 가지 곡들이 많은데 그게 기억이 잘 안 나네. 그리고 그때는 좀 아쉬웠던 게, 그 당시에 아쉬웠던 게, 이제 박인수, 양병집이나 한대수나 이런 분들이 좀 많이 아쉬웠죠. 원래 방송을 안 하시는 분들이고 그런데 이제 저희들이 특별히 제가 뭐라서 어떻게.

김형준: 지방의 지부장 같이 이렇게 있던 시절이 있으셨다고 그랬잖아요? 대표님 보시기에 지금도 다 수도권 중심의 문화이고 결국 시장이 여기에 많이 이제 몰려 있는데요. 한창 하시던 80년대, 90년대 그때 분위기는 어땠는지 느끼실 때 피부로 지역 지역에 강원도 각 지역별로 나름 다운타운에서 하는 DJ들이 있고 서로 이제 교류도 하고 얘기도 하고 그러면 아무래도 서울이나 수도권보다는 약하지만 나름 또 거기도 꽤 괜찮았다든지?

김인영: 제 기억으로 강원도 쪽이 좀 셌어요. 강원도 쪽 그 DJ들이 조금 뭐 좀 질이 높다?

김형준: 그랬나요. 음악 듣는 수준? 강원도라 하면 그게 도시로?

김인영: 춘천이요. 춘천이었고, 인천 쪽이 좀 괜찮았고, 인천, 인천

쪽이 좀 활성화가 돼 있어서 그리
고 인천 쪽 DJ애들은 퀄리티가 좀
있었던 거죠. 인천 쪽 DJ들의 특징
이 엄청 쎄죠. 그리고 어디서 듣도
보지도 못한 음반을 어떻게 찾아가
지고 어떻게 찾아 그게 아마 항구
도시여서 그런 것 같아요. 인천 쪽
애들 인천 세관 통해서 이렇게 흘

춘천의 옛 음악다방 간판(출처: 강원일보)

러들어오는 그런 거 갖고 오면 서울에서도 모르는 앨범을 뭐 이런 게
있었고 인천 DJ들 나름 제 기억은 인천이랑 춘천 쪽이 좀 DJ들이 좀
쎘어요.

김형준: 춘천도 나름 음악 음악다방 하고 이런 데가?

김인영: 꽤 많았죠. 춘천에 공지천이요. 공지천 쪽에 있는 부분부터
시작으로 해가지고 춘천 시내 무슨 하여튼 많았죠. 춘천 음악이 조금
쎘어요. 춘천 애들이 그리고 사실은 솔직히 말씀 드리면은 가요를 별
로 안 들었죠. DJ할 때. 가요를 실질적으로 가요가 활성화가 된 거는
그전에 저희 80년대 초반에는 완전히 가요는 이거 음악도 아니라고
생각을 했어요. 근데 이제 예를 들어서 김학래, 김수철, 김범룡 이렇
게 정수라, 또 여자 가수 민혜경 이렇게 나오면서 일부 가수들 빼고는.
그러나 어느 날 갑자기 김수희 나오고 뭐 그런 가수 빼고는 틀 가수들
이 별로 없었죠.

김형준: 아니면 80년대 초반 젊은 사람들한테는 뭐 대학가요제 출신?

김인영: 대학가요제는 무조건 인기가 있었고요. 《나 어떻게》 막 나
오고 그럴 때. 그때 학창 시절이지만은 제가 그거를 들으면서 락을 좋

아했나 봐요. 암만 해도. 그래 《나 어떻게》 이런 게 락이구나. 지금 이렇게 지금 들어보면 참 이게 무슨 락이지 그런 생각이 드는 데.

김형준: 그래도 그 당시 가요가 가지고 있는 이전에 70년대에 물론 포크하던 사람들이 있었지만 약간 좀 성인 가요 같고 젊은이들이 느낄 수 없는 트로트 혹은 트로트와 약간 변형된 그런 거 일색이었는데, 근데 산울림 나오고 대학가요제 나올 때 뭔가 좀 조잡하고 아마추어 같아도 그래도 밴드 음악을 했잖아요?

김인영: 최고였죠. 송골매가 나오면서 그래도 한국 락이 조금 대중화될 수 있었죠. 대중화될 수 있어서 지금도 구창모, 창모 형님도 가끔 오시지만 굉장히 지금도 참 존경합니다.

김형준: 그렇죠 굉장히 송골매의 역할이 크죠. 음반사 지구 오아시스 말고라도 네 음반사들의 어떤 비중이라고 할까요?

김인영: 그때는 오아시스, 지구, 아세아가 없었으면. 왜냐하면 이 세 군데 회사에서 지금으로 얘기하면 기획사들을 키워준 거잖아요. 다 이렇게 선불로 마이킹. 그러니까 정작 원 음반사는 문을 닫았지만 그 음반사가 기획사를 퍼뜨리게 된 거죠. 이렇게 마이킹 제도가 생기고 그리고 도레미 레코드도 생기고 이렇게 이제 도레미는 한참 후이지만 아마 지구나 특히 오아시스가 없었으면 이제 근데 저는 지금 대중음악 우리나라 대중음악 지금 듣는 대중음악이 변형 발전하기 위한 거는 아세아 레코드라고 생각을 하거든요.

아세아 레코드에서 그 당시에 좋은 음반들이 많이 나왔던 것 같아요. 그 당시에는 아세아 레코드에서 아무튼 이거 무슨 무슨 여러 가지가 많았는데 그게 갑자기 생각이 안 나는 거예요. 하여튼 아세아에서만 유일하게 오아시스, 지구가 성인음악에 매달리고. 그랬을 때 아세

아는 진짜 그 장르를 초월한 대중음악 제작도 많이 했어요. 80년대 후반부터 그렇게 된 데 후반부터 아세아 레코드 아세아가 역할을 많이 했다, 역할을 많이 했죠. 아세아 좋은 어디 한 군데 치우치지 않고. 좀 음악적으로 좀 다양하게. 사실 조덕배도 따지고 보면 아세아 쪽의 영향을 좀 받은 거고, 낯선 사람들이 고한우라든지, 이런 그런 쪽이 원래 아세아 쪽에서 나오는 앨범들이 그러면서 동아기획이 이제 완전히 일어선 거죠.

김형준: 아세아가 그 당시 했을 때는 기획사에다가 해줬다는 얘기를 하시는 거죠. 자체 전속 제작이 아니니까?

김인영: 그렇죠. 근데 색깔이 있는.

김형준: 마이킹을 줘서 제작할 수 있게 환경을 만들어줬다? 동아기획은 어느 레코드사랑 그러면?

김인영: 서라벌이요.

김형준: 서라벌이 동아기획을 많이 이렇게 좀 후원한 것일 수도 있겠네요?

김인영: 그렇죠. 클 수 있게끔. 왜냐하면 어쨌든 동아기획도 나중에는 어떻게 될지 모르지만 처음에는 그렇게 좀 당겨서 하는 형식으로 그 서라벌이 사실 동아에 미친 영향이 그러니까 서라벌과 동아는 이게 떼려야 뗄 수 없는 사이인데 결국은 지금 둘 다 그냥 음원만 갖고 있잖아요.

김형준: 동아기획이 사실 기획사 전성기로 보면?

김인영: 최고죠 최고. 동아기획이 우리나라 대중음악은 그다음 격상시킨, 다 좋죠.

김형준: 한참 좋았던 시절이죠. 다시 돌아가면 아세아 레코드가 나

름 영향을?

김인영: 저는 제 생각엔 아마 그 이후에 80년대 이후에 90년도, 80년도 중후반부터 90년대 초까지는 아마 아세아에서 그래도 좀 색깔 있는 것 같아요. 서라벌, 아세아 이런 쪽에서 좀 했기 때문에 아마 대중음악이 조금 더 다양하게 되지 않았을까 해요.

김형준: 아까 잠깐 언급해 주셨던 대성음반도 그러면 일조를 했다고 보시나요?

김인영: 음반도 일조를 했는데, 너무 일찍 저기 활동을 사장님께서 좀 중단을 하셨죠. 뭐 신계행이든 뭐 다 거기서 나왔잖아요.

김형준: 저는 이제 기획사하고 가수는 이렇게 연결이 좀 되는데, 레코드사하고 연결이 좀 잘 안 되는 경우들이 많거든요. 왜냐하면 방송일 하다가 섭외하거나 할 때, 다 매니저한테 연락하고 이러다 보니까 그게 마이킹을 어디서 땡겼는지, 그런 것까지 또 모르는 분이 있어서, 근데 이제 사실 지금 이제 제가 조금 보려고 하는 거는 그렇게 이제 음반 산업의 어떤 역할을 했던 게 기획사의 모체 되는 레코드사를 좀 보는 거거든요.

김인영: 그 이후에는 90년대 이후에는 대기업도 삼성 라이센스에서도 굉장히 많이 마이킹을 해줬죠. 나이스, 오아시스나 지구와는 결이 다르지만은 이건 뭐 역사는 오아시스, 지구죠. 그 두 음반사가 없었다면 거성 레코드 거성은 오늘 이제 돌아가신 박춘석 선생님이 그쪽으로 또 저걸 하셨기 때문에.

김형준: 신세계 레코드, 유니버셜 레코드 이런 데도 다 얘기들을 하시더라고요.

김인영: 신세계도 훌륭했죠. 그런데 저는 의문스러운 게 왜 다 그렇

게 사양길에.

김형준: 80년대, 90년대 한참 일 하실 때 음악 씬에서 어디가 제일 헤게모니를 쥐었다고 생각하세요? 음반 산업 이런 걸 떠나서 그냥 음악 시장 전체에서 방송국일 수도 있고 PD일 수도 있고 아니면 제작자일 수도 있고 가수일 수도 있고?

김인영: 여러 PD죠. 아무래도 문화가 그 PD의 선곡에 의해서 아무튼 그건 지금도 그렇지 않을까요. 사실은 PD들에 의해서.

김형준: 제 개인적인 생각에 지금은 PD가 이제 그런 영향을 못 받을 정도로 지금은 저는 기획사에서 다 쥐고, 이제 방송곡까지도 영향을 미치고.

김인영: 그 당시에는 사실 PD가 헤게모니를 쥐고 있는 거예요. 그러니까 PD, 방송사죠. 홍보할 수 있는 데가 TV에서는 사실 많지가 않으니까 그 음악 프로가 뭐죠? 순위 프로? 이제 한 하나씩 있는 거 말고. 대부분은 분위기는 라디오에서 지금은 이제 그걸 한동안 저 뭐죠? 음원 사이트에서 멜론하고 이런 데서 이제 다 장악을 해보는 아무도 라디오 안 듣고 멜론의 순위 딱 100곡 나온 걸로 요즘 이게 히트다 이런 거 나오니까 영향력이 없어진.

그리고 이제 장르도 솔직히 저 요즘 들어서는 뭐 모르겠어요. 어떤 음악이 어떤 대중음악이 좋은 건지 다 트로트니까 요즘은 오디션 프로 덕분에 이상하게 돼가지고 그냥 오디션 프로 나온 움직이는 친구는 친구들은 그냥 팬덤에 의해서 움직이는 거지 없어요. 그냥 딱 고정돼 있더라고요 그냥 좋아하는 사람들이 몇 십만 명 근데 그것도 어마어마한 숫자죠.

김형준: 그렇죠.

김인영: 일산에서도 DJ를 잠깐 했었어요. 일산에도 음악다방이 있어가지고. 옛날에 백마다방이랑 사계절 다방이라고 있었는데, 거기 감로수다방 일산서 제가 잠시 일산에 내려올 일이 있어 가지고 저는 이제 중학교 때 서울로 올라갔다 지금도 거기 살지만 근데 일산도 괜찮았어요.

김형준: 일단 나름 그것도 그런 음악다방 문화가 있었다?

김인영: 많았죠. 일산 조그마한 동네에 제가 기억하기로 하나 둘 셋 넷 다섯 여섯 개인가가 있었는데 구일산이라고 그러잖아요. 구일산 사거리 그쪽에 집중적으로 이렇게 레코드 저기 레코드 숍이랑 다방이 이렇게 서로 경쟁적으로 모여가지고 그런 시절이 있었죠.

김형준: 그런데 이 음반 문화가 없어지는 거에 대해서는 어떻게 생각하세요?

김인영: 굉장히 안타깝습니다. 왜냐하면 이 스트리밍 이동통신 사실 KT 저는 그게 사실은 좀.

김형준: 우리 사는 생활에서 음악은 없어지지 않잖아요. 근데 음악은 있는데 음반을 듣고 하는 문화는 지금 우리나라는 아주 취약해졌잖아요. DJ 없어진 거는 어쩔 수 없다 해도 이거는 어떻게든 살릴 수 있는 방법은 없을까요?

김인영: 제 머리에서는 도저히 그냥 이대로 이렇게 흘러가는 건데 우리 나라만 그런 것 같아요. 그게 그리고 막 제가 지금 드리는 말씀이 관련이 있는 건 몰라도 TV 예능 프로 이런 것도 보면은 너무 그냥 막 가수들 나와 가지고 노래할 사람들이 그러니까 일반인들이 보기에 그냥 그냥 그런 거구나. 그 가수는 가수를 이렇게 하면서 가수로서 빛을 봐서 어느 순간에 더 좀 있고 그래야 되는데 지금 다 연기까지 하는 거는

상관이 없는데 나와서 그냥 장난하고 놀고 이러다 보니까 일반인들이 그렇게 가수에 대한 어떤 신비감이나 이런 게 있겠어요. 뭐야 그게?

김형준: 사실 그런 카리스마가 유지가 돼야 되고 신비주의가 유지가 돼야 노래를 했을 때 여기 뭔가 사연이 있는 것 같고 그럴 듯한데 TV만 틀면 그냥 쓸 데 없는 얘기 하고 있으니까.

김인영: 정신이 없어요. 이런 프로가 쟤는 저기 왜 나가서 왜 저러지?

김형준: 음반 산업이 어쨌든 지금 많이 춥고, 경기도 일대를 저희가 이제 다녀보니까 파주 장파리 클럽 이런 데도 다녀보고요. 보니깐 정말 과거에 그랬다고 해도 지금은 너무 너무 아무도 관심이 없고

김인영: 관심 없죠.

김형준: 그리고 공장 부지였던 데도 다 팔렸고, 지구레코드 공장 부지도 그렇고, 다 그런 거 보면서 이제 몰락한 음반 산업의 모습이 이제 됐고, 아무도 관심도 안 갖는 그런 거 관련해서 일종의 아카이브를 좀 만들면서 좀 그래도 좀 다른 방법은 없을까 이것을 옛날처럼은 아니래도 좀 더 그래도 발전적으로 할 수 있는 방법은 없을까 이런 거에 대한 관심을 좀 갖는 거죠.

김인영: 그러니까 MZ세대를 겨냥해서 뭔가 메리트, 그런 세대가 메리트를 갖게끔 뭔가 기획을 하고 구상을 해야 되는데, 그게 구성이 잘 안 되죠. 무슨 방법이 없나 이게?

김형준: 어쨌든 시간 내주셔서 이야기 해주셔서 감사해요.

김인영: 도움이 안 돼서 너무 죄송해요.

○ 김호성(김정원). 1944년생. 1972년 지구레코드입사 이후
지구레코드 홍보실장 역임.

1972년 지구레코드사에 입사한 뒤에 활동, 초창기 음반업계의 이야기, 지구레
코드의 운영 사항, 당시 방송계 전반 및 음악 PD 등에 대한 이야기, 지구레코드
홍보실장이 된 뒤의 활동, 아울러 지구레코드 임정수 사장에 대한 이야기 등을
들려주었다. (인터뷰 일시: 2022년 9월 23일)

[구술 녹취록]

김형준: 먼저 당시 직함으로. 지금은 대표님이시지만. 소개 부탁드
립니다.

김정원: 예. 그때는 호성, 김호성이었고, 본명은 이제 김정원이고.

김형준: 이제 본인 소개를 먼저 그냥 간략하게 한번 해 주시면 좋겠
습니다.

김정원: 글쎄요. 그것도 본인이 본인의 얘기를 하기가 좀 그래서.
나는 이게 지구의 레코드에서 말하자면 홍보 담당이죠. 홍보 담당, 법
무 담당, 우리 임정수 회장님의 이제 모든 밑에 음반 나오는. 이미자
씨, 나훈아, 조용필, 그 다음에 하춘화. 뭐 이런 우리나라의 가요계에
서는 정말 이거는 뭐 크나 큰 업적이죠. 지금 생각하면 그 당시도 대단
했죠. 지구 지구레코드.

오아시스는 나훈아를 픽업을 해서 오아시스라는 그 음반이 굉장히
활성화가 됐지만 우리 지구레코드는 임종수 회장님이 그 당시 박춘석
씨라는 그런 작곡가 분하고 매칭이 많이 돼가지고, 그 당시 백영호 선

생님 그 다음에 고봉산 씨 같은 작곡가 하춘화 씨가 불렀는데《물새 한 마리가》같은 고봉산 씨, 그리고 이제 그 한 70%~80%가 박춘석 씨가 히트 냈죠.

맨 처음에는 이제 그 당시에는 전속이었어요, 전속 작곡가가 전속을 다 하다 보니까 이제 박춘석 씨랑 명예도 그렇고 작곡이 워낙 히트가 되니까 이때 박춘석 씨가 로열티, 로열티 제도를 만드는 거예요. 사실은 뭐 만들었다고 해도 과언이 아니죠. 그 당시에 처음, 대한민국에서 처음. 근데 그 분이 워낙 히트곡이 많다 보니까 뭐 아주 그냥 자고 나면 히트가 나니까, 그 당시에는 KBS, MBC 그 다음에 동아방송, TBC 그 다음에 이제 민방이라고 그랬죠, 민방. 그 방송들이 하다 보니까 워낙 히트곡이 많으니까 박 선생 밑에 그 직원들이 많아요. 아침에 하여튼 출근을 해 방송국을. 출근을 하다시피 홍보를 하기 시작하는데, 그 당시 저는 이상기란 친구하고 하고 같이 이제 지구레코드, 말하면 지구레코드 들어가기 전에 가수 생활을 했으니까 60년도, 61년도. 그러니까 도미도 레코드에 한복남 씨라고 있어요. 그 역사적인 분이 계신 그 아들이 하기송 씨라고 작곡가예요.

김형준: 네.

김정원: 하기송. 그러니까 이제 이상기는 응 한복남 선생님 곡을 받았고, 나는 하기성 씨 곡을 받았고, 그래가지고 음반을 내 가지고 방송 활동을 했어요. 동아방송도 하고 이제 MBC도 하고 음반에 나와 있으니까.

김형준: 두 분 다 그러면 어쨌든 가수로 시작을 가수 출신이죠?

김정원: 가수로 사실은 데뷔를 했고 상기도 그 당시에는 엄청 살기가 힘들었잖아요. 먹고 살기도 진짜 힘들었어.

김형준: 전 전후 한 10년, 한 7~8년 몇 년 안 됐기 때문에. 경기도다 안 좋아가지구요.

김정원: 우리가 매니저 계통으로 나온 사람 중에 상기나 나나 1호나 다름없어요. 그래가지고 거기에서 이제 우리가 이제 주축으로 해가지고 곡들이 히트되고 그러니까 이제 매니저들이 이제 한 사람 두 사람들이 생긴 거죠.

김형준: 그러면 저기 지구에 들어가신 거는 언제?

김정원: 지구에 들어간 거는 한 70년도, 72~3년도 쯤 될 거예요.

김형준: 지구에 입사하신 거예요? 한 10년을 그러면 가수 생활을 하신 거네요?

김정원: 입사를 하기 전에. 네 그러니까. 그동안에 이제 가수를 데뷔를 했지만 가수를 데뷔를 했는데 우리가 빛을 못 봤지. 나하고 상기 같은 경우는, 나는 결혼을 했고 그 사이에요. 자식이 있고 뭐 하다 보니까 노래로서는 앞으로 비전이 없으니까 노래를 그만두고 그 당시 정민섭 씨라고 작곡하고 하는 그 사람이 진주 사람인데 그 사람을 만나가지고 이제 매니저 생활을 해온 거죠.

김형준: 지구에 들어가기 전에 정민섭 씨 사무실에서 매니저로?

김정원: 그런데 이제 그 당시에는 동아방송이 광화문에 있었으니까 동아방송에 강수양 씨라는 분이 있어요. PD였는데 그분이 사중창 브루벨스 출신에서 나와 가지고 PD를 했어요. PD 나와 가지고 말하자면 블루벨스 초창기 멤버였으니까 네 명이었으니까. 거기에서 이제 나와 가지고 그분이 학식도 좋고 배운 게 많아가지고 강수양 씨라고 있었는데 이제 그 밑에 말하자면 우리 선배보다는 그 당시에는 선생님이죠. 이한복 씨를. 말하자면 이한복 씨 제자가 저예요. 이한복 씨 밑에 이

제 1호, 대한민국 1호 매니저다라고. 이한복 씨가 동아방송 강수양 씨하고 형, 동생 하니까.

이한복 씨라는 분은 원래 그분도 가수 출신, 아니 이한복 씨는 원래 가수가 아니고 밴드였었어요. 음악 하는 밴드인데, 밴드 음악을 그만두고, 하도 비즈니스를 잘하니까 그러면 말하자면 매니저를 한 거예요. 보자 근데 매니저를 했는데, 사람이 워낙 좋다 보니까 술 좋아하고 하다 보니까 가수를 키우는 게 목적이 아니라, 이 가수 저 가수 이 가수 저 가수 뭐 이렇게 해가지고 비즈니스지, 말하자면 그것만 이렇게 하면서 방송국 일도 좀 보고 근데 그 당시에는 나는 동아방송에서 강수양 씨하고 이한복 씨하고 같이 밤낮 그냥 프로그램을 그 쓸래 클럽이라고 그래가지고 같은 친목이에요. 말하자면 이게 무슨 쓸레라고 그러면 말하자면 섭외를 한다는 얘기예요. 그러니까 그 얘기는 안 해도 되고 말하자면 그때는 친목 단체라고 그래도 돼요.

KBS의 송영수, 그 다음에 뭐 TBC에서는 도상보 씨, 그 다음에 동아방송에는 강수양 씨, MBC가 장일영, 그 사람들이 다 대한민국에 PD 1호예요. KBS 송영수 씨가 제일 1위고 분위기로, 그 다음에 동아방송은 아까 얘기했던 강수양 씨. 그 다음에 TBC 도상보 씨 같은 그런 사람. 이런 사람들이 우리나라 이게 이게 가요의 역사에 역사에 남는 사람들이에요. 이 사람들, 이 사람들이 판이 다 예를 들어서 지구에서 오아시스에서 다 나오면 방송으로 다 홍보를 하라죠. 가수 그때는 뭐 매니저가 활성화가 안 됐으니까 각 방송마다 홍보용으로 응 LP가 보통 한 30장씩 나와요 30장씩. 그 당시는 상기나 나나 그 당시에는 뭐 능력이 안 되니까 이걸 가지고 댕겼어요. 우리가 판이 나오면 판이 나오면 동아방송 갔다가 그것도 이제 KBS 남산에 올라가고 그다음에

TBC 방송 도상보 PD의 칼럼(출처: 동아일보)

TBC는 서소문이 있으니까 그거로 이만큼 이거를 다 들고 다녔어요.

김형준: 교통수단은 뭘로?

김정원: 그때는 택시만 있으면 자가용 같은 거는. 그러니까 택시로 들고 다니요. 걸어서 걸어서 왔다 갔으니까. 나 같은 경우는 그렇게 했어요.

김형준: 그 지구가 어디에 있었나요?

김정원: 그 당시에는 그때가 초창기가 지구레코드 맨 처음에 생긴 데가 대자리에요. 대자리 경기도요. 그래요. 그리고 사무실은 사무실에 가라고 앞에 명륜동이라고 해야 되나? 명륜동인데 스카라극장 바로 앞에 보면 목욕탕이 있어요. 목욕탕 인현동인데 인현 목욕탕이라고, 인현 목욕탕도 임정수 회장이. 그걸 다 했어요. 가지고 있어 가지고. 그 목욕탕도 운영하고, 거기 2층 사무실에서 왔다 갔다 했죠. 그러면 그때 이제 말하자면은 홍보용으로 음반이 나오면 그 당시 강수양 씨하고 동아방송에서 정민섭 씨하고 일한 게 한 5~6년 정도 했을 거야. 내가 나 같은 경우는 그런데 취재를 나 위주로 해가지고 하면 괜찮

은데 이게 지금 전체적으로 다 지구레코드에 대한 이 광범위한 엄청 광범위해요. 이거는 진짜 이 기록해가지고 얘기하기 전에는 다 못해. 시간이 엄청 걸려. 재밌는 것도 많고 그러면 우리가, 상기나 나나 고 달픈 것도 많았고 눈물 나는 것도 많았고 그래가지고 이제 말하자면 대충 얘기를 하면은 이제 동아방송에서 뭐 강수양 씨, 이한복 씨 이런 말하자면 모인 단체가 있어가지고 그걸 주도한 사람이 이한복 씨고, 근데 이제 술을 좋아하니까 저녁에 이제 되고 그럼으로 해서 나는 그 일을 배운 거는 이한복 씨한테.

김형준: 그때는 지구에 들어가기 전에?

김정원: 그때는 정민섭 씨 사무실에 있었어요. 정민섭 씨가 편곡을 녹음을 해요. 항상 일주일에 한 월요일 아니면 화요일 하고 한 이틀씩 동아방송에서. 그때는 다 녹음을 해가지고 방송을 하고 그랬어요. 녹음을. 그때는 동아방송에서 노명석 씨가 풀 밴드해서 한 30인조, 한 25~26인조. 이제 해가지고 아침에는 항상 월요일 날 하고 화요일 날 하고 녹음을 했어요. 근데 그때는 이제 정민섭 씨가 영화음악도 하고 그 다음에 편곡을 하니까 자기가 이제 편곡을 해가지고 와가지고 동아 방송에서 녹음을 하고. 그래서 이제 정민섭 씨를 알게 되니까 나도 이 제 고향이 마산이다 보니까 그리고 이제 형 동생 하면서 정민섭 씨가 야 그러면 나하고 같이 일하자. 그래 가지고 일할 동기가 거기서부터 생긴 거야. 그래가지고 양미란, 양미란 가수도 거기에서 나오고.

김형준: 양미란 씨가 《당신의 뜻이라면》?

김정원: 《범띠 가시나》 그거 불렀고, 그 다음에 김상진이.

김형준: 김상진?

김정원: 김상진이가 내가 제일 1호로 내가 데리고 있던 가수예요.

MBC, 10大歌手 선발

新人鄭미조·金世煥, 特別賞엔金秋子

MBC는 72년도 제 7회 MBC 10대 가수를 청취자와 시청자의 인기투표와 방송계를 합산해서 선정한 MBC 10대 가수 M 남자가수는 김 상진 이상렬 진이상렬 이용 남 진 여자가수란 상진 나훈아 남 김상희 문주란 복파진이상렬이용 조미미 하춘화둥 10 신인상에는 김세 명이며 정미조, 특별상연 김세 자가 파 정미조, 각각 선정되었다. 김수

MBC 10대 가수 선발 기사(출처: 경향신문)

《이정표 없는 거리를》 그걸로 사실 히트가 난 거죠.

김형준: 김상진 씨가 《타향도 정이 들면 고향이라는》?

김정원: 《고향 아줌마》 그래가지고 김상진이가 5~6년 동안 정민섭 씨하고 일을 했어요. 판이 많이 나갔어요. 판이 많이 나갔는데, 지구 레코드를 내가 들어간 계기가 김상진이를 이제 임정수 회장이 나를 불러서, 이제 누구 소개로 불렀겠지. 그래가지고 상진을 전속을 하자 하자. 그 당시에는 로열티 제도가 없었어. 전속 제도지. 작곡가 하면 3년 뭐 누구 하면 3년 그 다음에 뭐 가수도 하면 3년. 전부 다 전부 그래가지고 이제 지구에 들어간 들어가게 된 계기가 그렇게 된 거지. 그렇게 되고 정민섭 씨도 이제 나하고 헤어지고 거기서 이제 양미란 씨하고 이제 부부가 돼가지고, 부부가 돼가지고 노래 이제 가요 생활을 하다가 양미란이가 죽었죠. 폐암인가 뭐 해가지고 죽었죠. 그래가지고 그리고 이제 그리고 이제 내가 지구레코드에 간 계기가 상진으로 인해서, 이제 그래 가지고 상진이를 지구레코드 전속을 시키면서 매니저 생활, 매니저먼트를 내가 계속 하면서 방송국을 다니잖아요. 내가 홍보를 해야 되니까 방송국 다니면서 PD들 만나 PD들 만나가지고 또 우리

회장님이, 그렇잖아 가요 PD들 만나면 다
그거 그때 다 촌지 사건이 그때 다 났잖아.

김형준: 그러면 앨범이 나오면 아까 들
고 다니신다고 그랬는데?

김정원: 앨범이 나오면 나는 개인 가수
도 데리고 있었지만 지구 레코드에서 자
체에서 나오는 회사에서도 회사에서 판이
나오면 거기서 가수들이 이제 다 있잖아
요. 네 하춘화면 하춘화 일 보는 사람이
따로 있고, 남진이 하면 남진이 따라 다

70년대 고(故) 임정수 사장의 모습
(출처: 매일경제)

따로 있는 사람들이 있으니까 그 사람들이 다 방송국에서 하죠.

나는 뭐냐 하면은 지구레코드 임정수 회장 오른팔이죠. 그래서 신
문로 사무실이 있었으니까 신문로에요. 광화문 신문로는 우리 사무실
길 건너에 임정수 영감, 임정수 회장이 본 집이 거기 있었어요. 처음
에 60년도 60한 2~3년도서부터 그게 아마 됐을 거예요. 그래가지고
성북동으로 가신 거니까, 거기에서부터 거기에서 돈을 엄청 벌었죠.
임정수 회장이.

김형준: 그 당시에는 가장 벌 수 있는 건, 제일 많이 이 음악 비즈니
스에서 제일 많이 버시는 게 지구레코드 아니겠어요?

김정원: 지금 뭐 예를 들어서, 지금 예를 들어 이수만이다. 옛날로
말하자면 임정수 영감이 이수만이죠. 지금 이수만이라 그러면 대단하
잖아요. 대한민국의 그러니까 오늘날 이수만이라는 사람이 나오게 된
계기가 우리가 무슨 직접적으로 도와준 것이 아니라, 우리가 매니저
가 전부 다 그리고 해서 다 하다 보니까 여의도에 연예 제작자협회가

생기고 우리가 초창기 멤버니까 상기나 나, 뭐 죽은 김종민이 그 다음에 이런 사람들이 다 우리 다 후배들이니까. 사실은 그런데 그런 거를 얘기를 하려고 그러면은 엄청 많죠 얘기가. 그러니까 지금은 현재 경기도에 대한 것만.

김형준: 예 이 내용은 이제 경기도 지구, 오아시스 음반 산업, 이런 거 주로 위주지 사실은 이제 뒤에 가수들 자꾸 에피소드를 하기 시작하면 무궁무진한데 그것까지는 지금은 못 따르고 그렇지 또 이제 한 번 또 뵙거나 뭐 해서 그 당시에 에피소드 위주로 또 할 수도 있죠. 그런 야사가 또 있어야 기록으로 남아야 나중에라도 왜냐하면 이게 없어져버리면 묻혀버리잖아요. 그리고 누구 혼자의 생각만으로 그거를 남기면 왜곡될 수도 있어서 몇 분이 여러 분의 목소리를 들어보는 일이 필요합니다.

김정원: 좋은 일 하시는 거예요.

김형준: 72년, 73년 이때 입사하셔서 그러면 언제까지 지구레코드 홍보실장으로 쭉 계신 건가요?

김정원: 92년도, 92년까지, 92년도에 내가 25년 있었으니까 지구레코드에 25년 동안 있으면서 인순이도 방송 한 3년이었죠. 신중현 씨도 같이 일을 했죠. 그 다음에 이미자 딸 정재원이 했죠. 그 다음에 김상진이 했지. 그 이미키라고 있어요. 걔도 내가 전속해서 히트 시켰죠.

그런 거를 필요로 했으면 내가 그게 다 적어놓은 게 있는데 지금은 이제 경기도에 벽제면 대자리에 지구레코드가 생겨가지고 무슨 역할을 했다는 그걸 지금 취재를 하다 보니까 그 얘기만 하게 되고, 그 얘기도 또 줄거리가 재밌는 줄거리가 많아요. 임정수 회장님은 원래 고향이 이북이니까 이북에서 내려오셔서 가지고 그 친구가 있어요. 공장

장, 음반 공장장을 하신 분이 있는데 그분하고 형, 동생이라 그러면 뭐 친구나 다름없지. 그분들이 다 이북 사람이 돼가지고 그 공장장님하고는 내하고는 나는 아버지라고 그랬으니까. 나는 판 같은 거를 필요로 하는 사람이 많잖아요. 뭐 기자들도 그렇고, 그 다음에 무슨 방송 PD 그 다음에 이런 사람들이 필요로 하는 게 굉장히 많았어요.

그래서 외국의 음반도 우리가 지구레코드 라이센스도 많이 했으니까. 그거 하고 이렇게 판이 나오면 보통 한 뭐 1집이 판 음반이 2~30장 되니까 그거 다 상품 선물 주고, 그런 걸 많이 했기 때문에 지구레코드 대자리에서 그 대한민국 가요사를 큰일을 하시는 분이 임정수 영감, 지구에 그리고 오아시스도 말할 것도 없지만.

김형준: 이사를 대자리로 간 게 그러면 언제쯤인데요?

김정원: 대자리로 간 게 지구레코드 한 68년도인가? 하여튼 60년대 후반, 66년 아니야 67년도 쯤 지나가겠네. 왜 그러냐면 내가 상진이를 10대 가수를 시킨 게 71년도 72년 74년도를 MBC 10대 가수를 내가 시켰으니까. 그때는 나훈아, 남진, 김상진, 이현, 이용복 요 남자들은 이거 다섯 먹고, 그 다음에 이미자, 하춘화 뭐 그 다음에 조미미, 무슨 이런 여자 가수들, 김수희 뭐 이런 가수들 10대 가수를 내가 한 3년 동안 71년도부터 했으니까 내가 보건대 아마 70년대부터 들어간 것 같아요.

김형준: 이사를 경기도 쪽에 가서 대자리에서 공장 크게 부지를 만들게 된 게 이유가? 그냥 그전처럼 여기서 그냥 하셔도 되는데 더 키운 이유는 있나요?

김정원: 김상진이가 이제 정윤섭 씨하고 있다가 거기서 헤어지고, 지구레코드 가다 보니까 지구 레코드의 일을 보게 된 거지. 내가 홍보

를 보고 홍보를 보게 됐으니까 그게 70, 71년도인가 하여튼 그때부터
가 25년간 내가 있었고, 그 그래가지고 25년 단 5년간이면 내가 92년
도 나왔으니까 70년도 그 전인 거 같은데.

 김형준: 임 사장님이, 임 회장님이 저기 경기도 고양 쪽으로, 대자리
로 이전하려고 마음먹으신 이유는?

 김정원: 아니 그전부터는 그 대자리에 공장이 다 지어져 있었으니
까. 임정수 지구레코드가 임정수 회장님이 뭐 내가 보기 때는 지구에
그 대자리에 생긴 거는 내가 66, 60한 뭐 초반일 거야 아마 60년대.
그러니까 조그맣게 해서 대자리에 공장을 조그맣게 조그맣게 조그맣
게 해서 땅을. 그 다음에 이제 히트가 되고 하니까 더 크게 그 땅을
전부 다 했는데. 그게 거기 건물을 짓지 못하는 데 규제 지역이 돼가지
고 그 앞에 그 안쪽에 부대가 있어가지고 그게 건물을 못 짓게 돼 있어
요. 그랬는데 그러다 보니까 그 양반이 그때 민정당 중앙위원 부회장
까지 하신 거예요. 그러니까 이제 말하자면 그 땅을 용도 변경을 하려
고 그러는데 그 당시에 박정희 때부터 박정희 대통령 때부터 민정당이
생긴 거고, 정권 수립이 되고 그러다 보니까 그 양반도 나라의 돈도
많이 바치고 그러다 보니까 민정당 중앙위원으로 꽤 오래 계셨죠. 그
양반이 그렇기 때문에 지구레코드 대자리를 벗어나지 못했어요. 그리
고 거기가 공장에 아주 레코드 음반은 최고예요.

 김형준: 거기를 굳이 하신 이유가 따로 있나요? 지역도 많이 있었을
텐데 경기도도?

 김정원: 그 당시에는 상기는 살아가는 게 어려웠으니까 젊을 때 젊
을 때 우리는 가수 생활을 해가지고 젊을 때 뭐 61년도, 62년도 그
정도 그 밤낮 댕기면서 버스 타고 댕기고.

김형준: 서울에서 거기까지, 가는 데 무지 걸렸을 텐데요?

김정원: 나는 맨 처음에 영등포 살았고, 상기는 내가 보기는 데는 아마 상기도 영등포 쪽에 살았을 수도 그럴 거예요. 그래가지고 그 사람, 저 상기는 그리고 가수 생활을 하다가 그만두고 전우 씨 밑에 간 거야. 전우 음악실로 들어가고 어려우니까 뭐 음악실에서 자고 먹고 댕기고 그리고 우리가 큰 거죠. 그리고 큰 거지 그리고 가수도 키우고.

김형준: 방송국 아까 방송국 홍보 음반 돌리실 때요, 그때 교통수단을 걸어서만 다니셨어요?

김정원: 그때는 주로 택시에 타고 당겼죠. 택시로 왜 그러냐 하면 교통이 말이죠. 남산 KBS가 있잖아요. 그 다음에 이렇게 하면 광화문 사거리에 동아방송, 그 다음에 서소문에는 TBC가 있었고, MBC가 옛 날에는 정동에 있었거든요. 아니 정동 있기 전에는 그게 무슨 동인가? 사진 지금 사진파는 동네가 무슨 동네지?

김형준: 인사동.

김정원: 인사동에 저 정동 MBC가 있었어요. 라디오 정동으로 여기 올 적에는 TV하고 같이 해가지고 건물을 했으니까. 그러니까 그 당시에는 민방이 처음 생긴 게 동아방송, 그 다음에 MBC 라디오, TBC 이게 그 당시에 이렇게 돼가지고 주로 그냥 음반 나오면 내가 데리고 있는 가수도 또 뭐 음반이 필요하다 PD들이 음반이 이름 뭐 호성 씨 좀 음반 좀 해 달라 그러면 언제든지 전화 오면 내가 해서 택시 타고 해서 택시 타고 갖다 주고 그때는 뭐 한마디로 춥고 배고팠으니까. 짜장면 먹고 댕겼으니까. 우리 그 당시에는 짜장면 먹거든 해서. 그러면서도 PD들하고 유대를 많이 쌓은 거죠.

김형준: 그 다음에 지금 아까 말씀하셨던 이분들?

김정원: 이분들은 대한민국의 가요계 PD 1호들이.

김형준: 혹시 다 살아 계신지?

김정원: 돌아가셨죠. 돌아가셨어요. 도상보 씨도 돌아가셨고, 송영수 씨도 돌아가셨고, 우리 왕초인 이한복 씨도 돌아가셨고, 강수양 씨도 돌아가셨고, 장일영 그분도 돌아가시고 다 돌아가셨어요. 근데 그분들이 술들을 엄청 좋아했으니까. 그리고 아니 내가 원래 42년생이니까 82살이니까 그 양반들이 전부 다 100세 넘죠 그렇잖아요? 나도 지금 경기도 사니까 경기도에 대한 지구레코드 음반에 대한 거는 진짜 대한민국에 가요사 제1편이야 1편. 내가 생각하는 거는 1편이고, 그 다음에 오아시스고 그 다음 그 다음 세대, 이제 성음이나 이런 데는 클라식 쪽으로. 외국하고 수입 다 해가지고 거기 하면서 하고 그 다음에 킹 레코드 같은 그런 우리 가요의 역사가 딱 딱 그래요 그러니까 그거를 제대로 그렇게 조명해주는 사람이 없어. 지금 어디에 있죠?

김형준: 지금 강의하는데, 원래 라디오 방송했어요, 기독교 방송에서.

김정원: 김진성이는 그러면 잘 알까? 진성이는 우리 같은 회원이야. 오늘도 나올 거야.

김형준: 아 그러세요?

김정원: 우리 여기 여의도 모임이라고. 여의도 모임이라고 상기도 다 같이 만들었었어요. 그런데 코로나 때문에 걔가 안 나오고 그래가지고 진성이는 애가 엄청 좋죠. 그리고 최고였잖아요. 옛날에 별밤들 원창시자들 아니에요. 여기 별밤 MBC 별밤, 그 다음에 그 기독교 방송 꿈음, 알아주는 거지. 김진성 사람 좋죠.

김형준: 예.

김정원: 그러니까 뭐 그런 게 저런 게 필요로 하면은 언제든 전화해요. 전화하면은 내가 내가 알 수 있는 거, 내가 모르면은 내가 또 어느 기자 출신들 다 대충 그래도 다 내가 아니까.

김형준: 네.

김정원: 지구레코드 지금 내가 보기도 문예부장이 이현섭 씨라고 이현섭. 작곡하신 지금 문예부장 할 거예요. 거기 아직도 있을 거예요. 그러면 지구레코드에 대한 걸 알고 싶은 게 더 있으면 내가 이제 전화해가지고 뭐 안 만난 지 뭐 몇 십 년 되죠. 그 친구도 술 좋아해가지고. 그리고 거기다가 이제 그 우리 지구레코드 부사장은 이런 거 뭐 관심이 없으시다 그런 거 그러니까 우리 회장님 아들이지만은 진짜 복을 타고난 거죠. 돈복을 타고.

김형준: 근데 그 회장님들 양쪽 오아시스도 보면 창립 창업하셨던 아버님들에 비해서 아드님들이 별 관심이 없더라고요. 시대가 이래서 뿐만이 아니라 이렇게 돼도 나름의 콘텐츠를 가지고 나름 좀 더 활성화시킬 수 있게 노력하고 이런 게 없으시죠?

김정원: 아버지의 그냥, 아버지에 대한 정말 찬란하게 해줘야 되잖아요 아들이. 그 사람들이 돈이 없어요, 뭐가 없어요. 능력이 없는 게 아니에요. 이 사람들이 할 의욕이 없는 거니까. 그러니까 나는 기분이 나쁜 거지. 지구레코드 하면 대단해요. 지구레코드 그 당시에, 그 당시 백만 장짜리는 지금 진짜 이수만 이거랑 똑같은 거죠. BTS나. 지구레코드에서 100만 장짜리가 보면서 박춘석 씨. 그 그 양반 히트가 7~80프로에요.

이미자 씨, 이미자 씨, 계속계속. 그 다음에 나훈아, 남진《가슴 아프게》, 그 다음에 나훈아 오아시스에서 그만두고 박춘석 씨가 해가지

고, 우리 임정수 영감한테 돈 당겨가지고 나훈아 줘가지고 《물레방아 도는데》다 명곡들이야. 대한민국 이거는 그 곡들을 말하면 우리 가요 사에 진짜 정치사도 그렇고 가요사도 그렇고 정말 그 무시해서는 안 되는 그런 음반이 회사가 있었다는 것 자체가 나는 진짜 긍지를 갖고 있는데, 그런 역사가 없으면 우리 대중가요 역사가 지금 나오는 세대 들이 알아요? 아무 것도 몰라 모르죠. 아무 것도 모르고 오로지 그냥 아이돌 애들이나 할 생각을 하니까, 세상이 완전히 바뀐 거다라고 그 런데다가 우리가 뿌리가 있잖아요. 트롯이라는 게. 그래서 《TV조선》 이란 그 방송에서 트롯트 신인이 하는 것도 그게 먹히는 거예요. KBS 를 예를 들어서 지금 KBS 시청률이나 《TV조선》 시청률이나 둘이 되 고 나면 파워 이런 거는 《TV조선》이 떨어지지만 시청률은 《TV조선》 이 낫잖아요. 그만큼 세상이 아주 그냥, 요동이 치는 거 아니야, 그러 니까 그런 거는 우리 국민들도 그렇지만은 경기도민들이 알아줬으면 좋겠어요.

김형준: 경기도민들이 좀 더 자긍심을 갖고 좀 발전시킬 수 있게 좀 만들고 싶은데요. 사실은 일산, 분당 이런 지역은 서울하고 거의 비슷 하잖아요. 어떤 경제 활동도 그렇고. 그래서 경기도 일산, 분당을 중 심으로 해서 좀 문화 콘텐츠를 개발할 수 있는 걸 지금 저희도 고민을 하고 있어요. 그래서 지역이지만 뭔가 젊은 사람들도 좋아하고, 좀 나 이 든 사람들도 같이 즐길 수 있는 그런 거 고민하고 있는데, 이 여담 으로 그러면 대표님이 처음에 가수로 했을 때 그 노래의 제목은?

김정원: 혹시 뭔가 《아름다운 댄스 파티》라고 스케팅 왈츠예요.

김형준: 아름다운 그때 이름은 뭐로?

김정원: 본인 이름 원래 아까 얘기한 김호성. 좋을 호자 소리 성자예

요. 그래가지고 시골에 거기 있다가 이제 25년 정도 하다가 나와 가지
고 호성음반을 이제 우리 제작자들이 협회가 형성되고 각자 개인들이
그 당시부터 음반 제작을 많이 했어요.

김형준: 호성은 지금 소속 가수가?

김정원: 소속 가수는 내가 문희옥 한 15년 동안 데리고 있었으니까,
사투리 그 희옥이도 지구레코드 전속이 돼가지고 우리 회장님이 이북
사람이 돼가지고 호성이 그 문희옥이 우리 회사 오니까 네가 일을 보
라고. 그래가지고 내가 일을 매니저멘트를 하게 된 계기가 지구레코
드에서 이제 안타 거기서 있다가 사투리 메들리 히트 치니까 이제 지
구에 이제 문희옥 전속으로 희옥이를 내가 한 15년 데리고 있었죠.

지금은 안 데리고 희옥이 하고 내가 그만둔 지가 거한 20년이 됐어.
그러니까 그때 92년도에서부터 호성음반 해가지고 희옥이 골든디스
크 만들어지고 녹음실에서 밴드에서 그러니까 그거 하고 뭐 메들리
하고 다른 가수들은 별로 없어요. 지금은 없다 보니까 지금 와서는 많
이 후회를 하지. 근데 말하자면 나는 지구레코드 일을 엄청 많이 본
거예요. 홍보 일을 그러면서 이제 가수, 개인 가수들.

김형준: 김상진 씨 말고, 문희옥 씨 말고, 지구 레코드 홍보 담당?

김정원: 내가 한 가수들이 좀 이미키도 있고, 정재훈이 이미자 씨
딸 정재은이, 그 다음에 뭐 신중현 씨도 같이 일했고, 인순이도 일했
고, 인순이도 한 3년 일했고, 신중현 씨도 한 7~8년.

김형준: 그래요? 오래 하셨네요. 인순이 씨는 이때 그러면 그 희자매?

김정원: 그렇죠. 희자매에서 이제 인순이가 솔로로 나와 가지고 한
백희 씨가 인순이 데리고 있었는데 제작을 전체적으로 다 했는데 방송
홍보를 날 더러 해달라고해서 내가 한 3년 홍보를 했죠.

김형준: 솔로 할 때 솔로 희자매는?

김정원: 희자매는 다른 김종민이라고 있었는데 그 친구가 희자매를 했고, 최초에는 인순이는 희자매가 깨져가지고 혼자 솔로로 나오는 거 이제 한백희 씨가 당겨가지고 제작을 해서 홍보를 나한테 맡겼죠. 그러니까 한백희 씨가 제작할 때 마이킹을 지구에서 당겨서 판 내가지고 그때 신중현 씨도 같이 지구에 전속하고 그랬으니까. 그때 이제 뭐 신중현 씨도 '한 번 보고 두 번 보고 자꾸만 보고 싶나' 그거 히트 시켰죠.

김형준: 《미인》 나올 때.

김정원: 《미인》 그 때문에 인순이도 《떠나야 할 그 사람》 그 리바이벌로 해가지고, 방송 엄청 나왔지.

김형준: 굵직한 가수들 많이 하셨네요. 그 선생님 보시기에 아까 저희도 고민한다고 그랬는데, 경기도 수도권이잖아요. 서울은 아니지만 요즘은 이제 수도권도?

김정원: 경기도가 서울보다 더 크죠.

김형준: 그러니까요. 규모가 이제 그걸 둘러싸서 그래서 경기도를 조금 잘 활성화할 수 있는 방법이 뭐 있을까 고민하는데 혹시 선생님은 그런 거에 대해서?

김정원: 그런 거에 대해서 이제 좀 해야 하는데 나이가, 나이가 돼서 그게 되겠어요. 그거는 요즘 추세가 경기도에 예를 들어서 경기도에만 할 수 있는 그런 뭐 방송국이라든가 이런 것도 좀 생각해 볼 만도 한데 지금은 대체적으로 이 시스템 자체가 전국이잖아요. 전국. 모든 게 전국이잖아요? 그렇잖아요? 우리 그 옛날에 봐보세요. KBS, MBC, 기독교 방송 그게 원 그거잖아요. 근데 이제 지금 보면 우리 채널 《TV 조선》같은 이런 채널이 허가가 다 나가지고 그게 다 신문사들이 다

하나씩 방송 다 해줬잖아. 경기도도 그런 게 있어야죠.

김형준: 경기도 자체를 중심으로 할 만 한 그러니까 사실은 있기는 있는데 경인방송도 있긴 하고요. ITV 경인 방송, 또 경기 방송이라고 FM 라디오 하는 게 있고, 있긴 한데 약간 영향력이 좀 없는 것 같아요.

김정원: 그거는 그렇게 해가지고는 안 되고, 돈을 투자를 많이 해야 돼. 돈 투자해가지고 경기도에 무슨 프레임을 하나 딱 만들어 가지고 경기 도민을 위한 무슨 방송이다. 뭐 이렇게 해가지고 건물을 지어가지고 경기도에. 예를 들어서 이런 방송이라는 걸 전 국민들한테 이슈를 하나 만들어 가지고, 말하자면 《TV조선》의 트롯 무슨 뭐 경연대회. 그거 완전히 그 연출해 가지고 그 프로그램을 우리가 보면 뭐가 느끼냐 그러면 아마추어인데도 이 때깔을 좋게 만드는 거야. 출연자 가수 한 사람을 만들어야 되는 거예요. 방도 뭐 허름한 방이 아니잖아요. 호텔해서 출연진 올라온 사람들 1차, 2차, 3차 올라온 사람들 추려서 보름씩 2~30일씩 데려와 가지고 그걸 전부 다 고급화 만들고 하나씩 하나씩 하는 무용 코라스 다 파트마다 다 그냥 사람들이 그걸 《TV조선》에서 돈 얼마나 들어갔어요? 엄청 들어갔어요. 연출하는 사람이 1년에 한 50억씩 가져갔을 거예요. 내가 알기로는 그러면 지금이 몇 년이, 그리고 예를 들어서 프로그램 하나를 제작하는데 돈이 얼마나 들어가겠어. 그러니까 그게 어마어마한. 그러니까 그런 거를 투자를 할 수 있는 그런 파워를 가지고 있는 사람이 돼야 된다. 어설프게 해가지고는 지금 이제 현재 경기 방송 그 뭐 FM 그렇게 해가지고는 안 돼. 고급화를 만들어 고급. 그리고 지금 시대가 아이돌 시대니까 지금 예를 들어서 우리가 아이돌을 하나 키워도 키우려고 그래도 돈 50억 10억까지도 안 돼 그렇게 해가지고는 그거. 예를 들어서 여자애들 7~8명 최하 8명에서 10명이

《싱글벙글 쑈》 관련 기사(출처: 경향신문)

잖아요. 먹고 자고 모든 음반 이거 각자 사무실, 각자 파트마다 직원들 다 하나씩 다 붙여줘야 되는데, 그게 돈이 그게 한두 푼 들어갈 수 있겠나? 그런 체계적인 게 그게 되다 보니까 오늘날 이수만이가 있는 거지.

김형준: 혹시 선생님 당시에 홍보 한 20년 그래도 하셨잖아요? 홍보 요즘 이제 홍보다 하면은 요즘은 SNS 홍보를 한다 이런 거 있잖아요. 온라인 홍보다 그리고 저 방송국 90년대 중반부터 2천 년 대 초반 이때 방송 PD할 때 보면 거의 방송국 라디오와 케이블, 그 다음에 방송국, 그 다음에 신문사 일부, 이게 거의 핵심이었거든요. 선생님 당시에는 홍보할 수 있는 곳들이 어떤 데들이 주로 있었어요?

김정원: 그때는 제일 첫 번째, 제일 첫 번째가 MBC 라디오의 《싱글벙글 쑈》라고 있었어요. 라디오가 12시부터 2시까지 했지. 12시부터 1시까지는 로컬이고, 1시부터 2시까지는 전국에, 예를 들어서 김상진이가 《이정표 없는 거리》를 MBC에서 전국 방송 하나 딱 걸면, 전국 방송에 똑같이 다 나오는 거예요. 한 방에 그냥 한 방에, 그냥 제주도까지. 그게 제일 1순위. 그 프로그램을 하는 PD는 보통, 다른 예를 들어서 이런 PD하고 다르죠. 우리 제작자가 느끼는 거는 엄청난 거죠. 전국 시청자들한테 이런 히트곡을. 전국 방송에서 나가면 얼마나 홍

보 효과가. 그 당시에는 라디오, TV보다는 라디오 한 방이 최고죠. 제1위 내 생각에는 제일이 《싱글벙글 쑈》 라디오, 젊은 애들 취향은 《별밤》, TV, TV의 가요 프로그램 가요 프로 이제 순위 프로 있잖아요. 쇼도 《쑈쑈쑈》 말고, 이제 그 중간에 금요일에 《가요 톱텐》 같은 그게 그 파워도 대단해.

김형준: 그러면 2순위로 이제 TV 프로그램들 하고, 그 다음에는 신문하시나요? 신문에도 홍보를?

김정원: 내가 보는 데는 아마 그 정도 그러니까 이제 TV가 활성화가되기 전에 라디오에 이런 《싱글벙글 쑈》가 아주 우리 제작자한테는 굉장한 이슈 최고죠. 최고고 그러고 나서는 이제 TV가 많이 활성화가됐잖아요. 전국 나중에는 그런데 거기에서도 《쇼쇼쇼》 이런 거는 토요일, 토요일 보면 주말에만 이제 이렇게 하지만은 그 전에 이제 우리가요, 제작자가 생각하는 거는 《가요 톱텐》 같은 순위 프로, 순위 하면은 5주 5주 1위하면 완전히 90%가 히트하는 거였죠.

김형준: 일간지 연예 스포츠 신문 아니면 주간 잡지 이런 거는 그것도 하기는 하는데 그렇게 비중 있게 하진 않으셨어요?

김정원: 방송하고 TV방송을 못 따라갔어요.

김형준: 예전에는 음악 감상실, 음악다방 이런 데도 분위기 잡는 데는 좋았잖아요?

김정원: 무교동에 뭐 DJ들이 있고, 막 이런 시대에 DJ들이 이종환씨 같은 사람. 그런 사람들은 다 《별밤》에 다 그렇죠. 다 옛날 거기서부터 명동 이런 왔다 갔다 하면서 그게 그게 애들한테 젊은 젊은 애들한테 이슈가 된 거고, 우리 전통 가요들은 순전히 《싱글벙글 쑈》 같은거예요. 전통 가요는 이쪽이 최고죠. 최고. 약간 젊은 층은 이제 《별

밤》아니면 그런 음악다방 이런 쪽도 하고 그런 거가 주류가 된 거지 사실은 주류가.

김형준: 알겠습니다. 아이고 오늘 또 한 시간이 됐네요. 짧게 그냥 이렇게 저렇게 여쭤봤는데 그래도 지구레코드 얘기 많이 해 주셔서 너무 감사드리고요

김정원: 진실 되게 정말로 가요, 우리 가요. 역사에 남을 그런 이슈들이 후세대에도 알아야 될 게 많아요.

김형준: 그래서 그런 것들을 나름 좀 채집하는 작업을 좀 하려고 마음을 먹고 있고 그게 하루아침에 되는 게 아니라서.

김정원: 뭐가 필요하면 얘기를 하세요. 그러면 내가 우리도 협회도 있고, 연애 제작자도 있고, 음반 사람도 있고, 거기에서 다 우리 제작자들이 아직도 활동을 하니까. 또 모르는 사람이 없으니까 모르지. 내 이름을 빼고 내고서라도 상기하고 나하고 내 얘기 더 되면 자기하고 내 이름 모르는 놈은 그거는 가짜야 어디 가서 김호성 씨 잘 아세요? 호성음반 대표 모른다 그러면 그거는 가짜고 나는 뭐 여기서 거의 뭐 50년 60년 동안 그냥 뿌리가 박힌 사람이니까.

김형준: 장시간 감사드립니다.

김정원: 고맙습니다.

○ 한용길. 1963년생. 1987년 CBS PD입사, CBS사장 역임.

CBS PD로 입사해서 CBS의 주요 프로그램을 제작했고, 이후 편성국장, 사장 등을 역임했다. 방송국 재직 시의 가요계 상황, 본인이 직접 참여한 팝리듬 트로트 음반 산업, 경기도 음반 산업에 대한 조언, 케이팝에 대한 예견 등을 들려주었다. (인터뷰 일시: 2022년 9월 24일)

[구술 녹취록]

김형준: 전 CBS 사장님 한용길 사장님과 인터뷰하겠습니다. 본인 소개를 한 짧게 한 5분 정도 간략하게.

한용길: 저는 1987년도에 CBS가 방송 기능 정상화되면서 1980년대 첫 공채로 PD로 87년 12월에 입사해서 주로 89년부터 2003년까지 대중음악, 가요, 팝 프로그램 제작자로, 데스크로, 대중음악 씬에서 구체적으로 일한 거는 약 한 14년 정도 프로그램을 제작하면서 1990년부터 2천년 초반까지 프로그램을 시작하면서 우리나라에 많은 가수와 또 작곡자와 음악인들을 만나서 그렇게 살다가 방송하다가 2004년부터는 공연 CBS에서도 공연을 직접 제작하는 업무도 했었고, 2006년부터 2008년까지는 CBS의 편성국 편성국장 하면서 수많은 PD와 아나운서와 작가와 리포트들을 데리고 방송 제작을 진행 총괄하였습니다. 그리고 2015년부터 2021년까지 CBS 사장으로서, 방송 전체의 총괄책임을 진 CEO로서 활동하였고 작년 2022년 5월에 정년으로 퇴직을 하였습니다.

김형준: 쭉 보니까 거의 CBS랑 뗄 수 없는 그런 개인의 삶을 사셨는

'길 위의 날들' 김홍종 피디 TV대상
라디오는 'CBS통일가요제' 한용길 피디 수상

○…지난 2일 오후 3시30분 서울 여의도 문화방송 공개홀에서 열린 제9회 한국방송프로듀서상 시상식에서 텔레비전 부문 대상은 한국방송공사 〈신TV문학관-길 위의 날들〉(연출 김홍종)이 차지했다.

한국방송프로듀서연합회 (회장 최상일) 주최로 진행된 이날 시상식에서 라디오 부문 대상은 〈제1회 CBS 통일가요제-하나로 부르는 노래〉(연출 한용길)에 돌아갔다.

케이블채널37 뮤지컬특집

○…케이블 문화예술 전문 A&C코오롱 (채널 37) 은 3월 한달 동안 매주 수요일 밤 12시 〈공연무대〉 시간에 뮤지컬 퍼레이드를 펼친다.

5일에는 뮤지컬 전문배우 남경주,

한용길 PD 관련 기사(출처: 한겨레신문)

데요. CBS를 딱 내 인생의 어떤 목표 혹은 대상으로 삼은 그런 것은 따로 있으셨나요?

한용길: 그때는 CBS는 기독교 방송이어서 사랑과 공의를 어떤 다른 회사보다도 사랑과 공의의 이념을 가지고 한국 사회에서 많은 선한 영향력을 행사했다고 생각을 했습니다. 그건 언론적인 면에서도 공정한 언론으로 많이 사랑받았고 또 예술적으로 봐도 1970년대에 많은 클래식 음악과 또 포크 음악과 주옥같은 음악을 통해서 사람들에게 심대한 영향을 미쳐온 좋은 방송국이어서 이곳에서 일하면 참 좋겠다. 이념적으로도 사랑과 공의 그리고 또 클래식 음악과 대중음악으로 사람들을 마음을 따뜻하게 해 주는 그런 일이 하면 참 좋겠다 생각을 해서 CBS에 들어가게 됐습니다.

김형준: 방송국에 입사하시기 전에 젊은 시절부터 음악을 접한 이후에 들어가기 전까지 음악과 관련된 뭔가를 해봐야겠다. 이런 생각을 하신 적은 있으신가요?

한용길: 특별히 그런 적은 없었고요. 대학에서 영문학을 했기 때문에 문학을 좋아했고 음악보다는 연극을 좋아해서 대학생활 내내 주로 저는 대학 동숭동 대학로나 각 대학의 극장 극단 내 학생들 연극을 보면서 공연을 참 좋아했었어요. 그러면서 음악을 좋아했던 거는 라디오로 제가 그때 텔레비전 없을 때니까 81년도에 라디오를 아침에 틀면 백형두 씨가 진행하는 팝송 같은 걸 들으면서 라디오에 참 깊은 매력을 빠지게 되고 이제 그때부터 음악을 듣게 되고 대학 들어와서부터 이런 저런 그때가 우리 음악의 전성기 황금기니까 음악을 그렇게 접하게 됐습니다.

김형준: 시절에 음악을 즐겨 들으셨던 거죠?

한용길: 네 그렇습니다. 주로 라디오를 통해서.

김형준: 라디오를 통해서. 그래서 그러면 방송국에 입사하셔서 방송국에도 라디오에도 다른 분야의 시사라든지 교양이라든지 CBS니까 종교와 관련돼서 여러 프로그램도 있을 텐데 음악을 선택한 이유는 그런 것과 무관하지 않겠네요?

한용길: 87년 11월 입사 2년 동안 이것저것 다 해봤어요. 시사 교양 종교 다 해봤는데 음악 프로를 할 때 제가 너무 기쁜 거예요. 기쁘고 이거는 일이 아니다. 제가 일을 한다는 생각한 적이 없었던 것 같아요. 음악 프로그램에서 너무 기쁘고 즐겁고 행복하고 내가 정말 좋아하는 것을 하면서 생활할 수 있다는 게 그러니까 일이라는 생각을 했던 것 같지는 않아요. 그래서 너무 음악 프로하는 걸 좋아하고 이건 나의 천직이라고 생각하면서 이제 89년부터 2003년까지 음악 거의 90% 이상을 음악 관련 방송만 했죠.

김형준: 음악 일을 음악 PD로서 이제 일을 하시면서 음악 관계자들

을 만나셨을 텐데요? 주로 이제 가수 혹은 제작자 매니저 아니면 작곡
가라든지 기타 음악 신에서 뮤직비즈니스에 일하시는 분들을 직간접
적으로 계속 만나셨을 텐데, 혹시 아주 초창기의 형태이긴 하지만 지
구레코드사라는 곳에 대해서 혹시 알거나 접하시거나 만나신 분이거
나 그런?

한용길: 주로 이제 지구레코드 사이에 문예부 문예부장이나 문예부
원들 또 방송국에 음반이 나왔으니까 전달해 주는 직원들을 자주 찾아
왔죠. 물론 이제 지구레코드사뿐만 아니라 소속된 프로덕션도 왔지만
지구레코드에 계신 분들 찾아와서 음반을 전해주고 그래서 지구레코
드는 아주 귀에 익숙한 그런 것이죠.

김형준: 지구레코드가 그러면 음반을 이제 홍보를 위해서 전달하거
나 하는 이제 홍보 담당하시는 분이 와서 전화를 했을 때 그 당시 기억
나는 뭐 아티스트나 뭐 이런 사람 혹시 있으실까요?

한용길: 그때 갑자기 기억이 그냥 딱딱 하니 기억이 안 나네요. 그러
니까 그 당시에 이제 90년부터 나온 가수들은 다 지구 전속인 경우도
있고 어떤 경우는 레코드에서만 낸 경우도 있고 레코드 회사에서만
음반 낸 경우가 있고 기획사에서 그 속칭 마이킹이라고 해서 지원을
받아서 가져오는 경우도 있고, 또 전속인 경우도 있고 그래서 전속인
가수들은 그때 다 뒤에 찾아보면 다 알겠죠. 딱히 지금 워낙 지구만
있는 게 아니라 지구 오아시스 등 많은 회사가 있었으니까 딱히 지구
레코드사 가수로만 기억나는 건 없고요.

김형준: 그러면 오아시스 쪽도 접하셨어요?

한용길: 마찬가지로 오아시스도 문예부장 문예부장들이 오셔서 자
기네들이 낸 전속 가수 음반을 갖다 주고.

김형준: 가요파트도 있고 담당자가 다르게 있나요?

한용길: 달리 있었죠. 네 가요 파트가 있었고 그런데 주로 저는 초창기에는 그 팝은 그 당시에는 아마 저쪽에서 많이 나왔을 것 같죠. 저기 외국계 회사들 90년대 초반에는 EMI나 소니나 워너나 BMG나 주로 그 가요는 이제 지구나 오아시스는 가요를 많이 갖고 왔죠.

김형준: 90년 넘어가서 이제 직배 형태로 라이센스의 직배 형태로 가는 그런 형태로 변모하는 식이다 보니까 지구나 오아시스에서 팝을 받기보다는 또 직배사를 이제 넘어가도 받고 그렇죠 이쪽에서는 가요 음반을 받는 그래서 지구 오아시스 이어서?

한용길: 서울음반.

김형준: 서울음반도 이런 데서 직접 받기도 하고 아세아 아세아도 있었고 제작사 기획사에서 또 매니저가 전달해주기도 하고 본인이 지극히 주관적인 질문인데요. 본인이 느끼실 때 그 당시에 음반 시장의 헤게모니는 어느 정도로 이렇게 배분이 돼 있었던 느낌이?

한용길: 그 당시에는 사실은 초창기에는 라디오가 굉장히 중요했죠. 왜냐하면 저 이럴 때만 해도 텔레비전 보다는 사람들이 라디오에서 좋은 음악이 나오면 라디오 음악을 듣고 음반을 많이 샀다고 하는 얘기를 들었고 물론 서태지 이후에 이제 영상 시대가 되면서 텔레비전 나와야지 많이 팔렸지만 그전에는 가수들 일부러 텔레비전 출연 안 한 가수들도 있었어요. 라디오가 중요하다 라디오에서 노래가 많이 나오고 들려주면 사람들이 음반을 많이 샀다. 그래서 라디오 PD들의 어떤 문화적인 영향력이 굉장히 컸죠.

김형준: 입사하시던 80년대 말에도 그런 느낌이 있었고 거의?

한용길: 그렇죠. 그때도 대단했죠. 대단했죠. 왜냐하면 가만히 있어

도 음반을 다 갖다 주고 노래를 한 번 더 틀게 하려고 이렇게 막 얼굴 인사하러 온 사람도 많고 소개하러 온 사람도 많고 그래 그때가 라디오 PD들이 아마 그냥 황금기가 아니었나? 전성시대가 아니었나?

김형준: 그러니까 음악 산업에서 음반을 내거나 그런 입장에서 볼 때는 라디오 그다음에 라디오 매체를 주도하는 PD?

한용길: TV가 이제 제 생각에는 90년대 후반 들어가면서부터 그전에는 텔레비전 안 나간 가수들이 많았어요. 소위 언더그라운드 가수들 동아기획 같은 소속된 가수들은 굳이 텔레비전 가서도. 왜냐하면 그 당시 텔레비전 음향이나 뭐 이런 것들을 맞춰주지 못하고 음악적 깊이가 좀 약하다고 생각해서 텔레비전을 오히려 기피하는 현상도 있었어요. 그런 가수들은 주로 언더그라운드 시내에서 라이브를 잘하는 가수들은 텔레비전은 영상으로 보여주는 거기 때문에 그런 디테일한 음향에 챙겨주지 못하니까 그런 것까지 있었는데 이제 소위 제 생각에 서태지 이후에 음악의 비주얼 그다음에 MTV가 더 활성화되면서 텔레비전에서 아주 굉장히 강한 영향을 미칠 때 이제 소위 10대들이 음반 시장에 주요 소비자가 바뀐 거죠.

라디오 시대 때만 해도 20, 30, 40대들이 많이 음반을 구매했는데 영상시대로 바뀌면서 상대적으로 라디오 PD들의 힘이 약해지고 TV 그것도 소위 예능이나 쇼 PD들의 힘이 세진 게 아마 90년대 후반부터가 아닌가 그런 생각을 하고 있어요.

김형준: 그런 이런 레코드사 중에서는 지금은 저희가 2020년 현재로 봤을 때 콘텐츠를 만들어내는 그런 쪽이 이제 거의 세 군데 탑3를 분류를 하는 편인데요. 아이돌 중심으로 이제 워낙 가다 보니까 그래서 SM이다 JYP, YG 다 물론 중소 제작사가 있습니다만 그런 데들이

거의 전체에 상당 부분을 차지하고 네 쥐락펴락하는 것 같은데 근무하시던 80년대 말부터 90년대 한 중후반 정도까지는 말씀드렸던 제가 질문했던 지구 오아시스 포함해서요. 어떤 기획사 혹은 어떤 레코드사가 좀 나름 영향력이 있고 좋은 가수들을 많이 내고 이랬는지 기억나시는 대로?

한용길: 저는 그냥 다 특색이 있었다고 생각하고 지구나 오아시스나 서울음반이나 아세아가 어느 한쪽이 탁월했다기보다는 근데 지구가 굉장히 초창기고 영향력이 제일 컸죠. 메이저 중에 메이저에서 제일 컸다고 생각이 들고, 그 다음에 서울음반도 나름 좋은 가수를 많이 했었고, 아세아 오아시스도 마찬가지로 그렇지만 지구가 가장 영향이었던 것 같아요. 같은 것 같고 제 기억에.

그래도 그때는 음악을 만든 사람들이 어떤 상업적인 목적보다는 그 당시만 해도 음악이 좋아서 이렇게. 지금도 음악이 싫은데 억지 만든 것이 아니라 어떤 예술성과 그런 것들이 굉장히 강조됐고, 또 그런 사람들이 레코드사에서 다 받아줬다는 거죠. 상업적이지 않아도 개성이 있거나 어떤 음악성이 있거나 예술성에 있는 가수들은 이런 레코드사의 큰 역할은 다 받아줬다는 거지, 지금은 연습생을 통해서 이렇게 만들어지고 있었지만 그때는 다양한 장르의 다양한 형태의 뮤지션들을 실험할 수 있게 해준 게 레코드사가 아니었나 그런 점에서 레코드사의 역량이 굉장히 중요하다.

김형준: 그러니까 지금 말씀하신 걸 살짝 정리를 해 보면 지금은 기획사가 아티스트를 이렇게 모든 1부터 10까지 다 사진을 그려서 만들어 놓는다 면은?

한용길: 철저한 기획으로.

김형준: 그 당시에 레코드사는 아티스트를 오디션 봐서 이 친구가 노래를 잘 한다 그런데 성향이 이러니까 그쪽으로 잘 키울 수 있게끔 작곡을 붙여주고 그렇게 했었던 것 같다 라는 얘기신 거죠?

한용길: 그래서 기회를 만들어주는 거예요. 다양한 다양한 음악이.

김형준: 신인 아티스트들이 다 자기들이 쓸 수 있는 그런 기회를 제공했다?

한용길: 굉장히 중요한 아티스트의 산실이었다는 거죠. 그러니까 정말 굉장히 그런 점에서는 기회가 굉장히 열려 있었고, 그거는 뭐 그래 음악의 독창성들이 많았다는 거죠. 예를 들면 노래를 못해도 가창력이 뛰어나지 않아도 톡톡한 음악을 하는 분들이 있잖아요. 누구라고 얘기 하지 못하겠지만 노래는 못 하는 것 같은데 음악이 너무 좋아 그런 사람도 있었고.

김형준: 그런 분들도 앨범을 내는 게 가능했다?

한용길: 가능했죠.

김형준: 지금이라면 그게 쉽지 않을 텐데?

한용길: 안 하겠죠. 왜냐하면 완전히 규격화되고 춤과 모든 게 다 완벽하게 준비돼야지 내보내니까.

김형준: 그런 많은 레코드사 중심으로 전속 혹은 이제 지원 투자해 가지고 소규모 기획사에서 내게끔 해주고 같이 이익을 나누는 형태로 가다가 지금의 레코드사는 사실은 전속도 없고 음악 산업에서 약간 변방으로 밀린 찍어내는 공장?

한용길: 지금은 레코드사가 의미가 없죠.

김형준: 그러니까요. 그건 어디에 이유가 있다고 보세요?

한용길: 초창기에는 음반을 만들려면 가난한 뮤지션이 돈이 없잖아

요. 그러니까 레코드사 같은 경우는 뭐냐면 가능성을 보고 다 투자를 해줬다는 거예요. 음반을 낼 때마다 다 성공한다는 확신이 아니라 자기들이 10장을 내면 두세 장만 성공해도 된다는 믿음이 있었죠. 그 일곱 여덟 명도 반드시 상업적이지 않아도 한 두세 장 정도가 음반이 많이 팔리면 커버해 주니까 상대적으로 탁월한 잘 팔리는 음반과 가수가 그렇지 않은 가수까지도 다양하게 성장할 수 있도록 기회를 줬다는 게 레코드사의 큰 장점이 아니었나. 지금보다는 덜 상업적이고 오히려 음악 산업에 있어서 그 본질적인 예술성 그게 더 그때만 해도 그런 분위기 아니었던 인간미 있고 근데 어떤 경우 의외로 별 기대도 안 했는데 상업적이지 않다 생각했는데 되게 대형 히트를 쳐서 또 그 음반회사 살려준 경우도 있었고 한마디로 그 당시에는 기회가 많았다는 거예요. 기회가 너무 많았다는 거지요.

김형준: 혹시 그런 예가 기억나시는 게 혹시 있나요? 크게 주목받지 못할 아티스트인데 음반을 냈는데 자연히 아니면 다른 매력으로 갑자기 터져서 음반사에서 레코드사에서 너무 좋아했다는 지, 원래 노래를 잘해서 이제 아티스트를 앨범을 내줘야겠다. 이런 게 아니고 어디 어떻게 하다 보니까 내줬는데 큰 기대를 안 했는데?

한용길: 그게 딱히, 또 딱 찍어 얘기하려고 그러니까 또.

김형준: 알겠습니다. 그 지구 오아시스 이런 큰 레코드사에서 음악 비즈니스를 이렇게 쥐고 있다가 이제 좀 작은 그런 기획사가 가수를 많이 갖게 되고 이런 레코드사가 점점 힘이 없어지게 된 이유는 뭐라고 생각하십니까? 원래는 전속도 많고 또 소속 작곡가도 많이 데리고 있고 공장도 음반 찍어내는 공장도 있고 그러니까 모든 조건에서 다 유리했을 텐데. 그래서 힘이 더 셌었는데 왜 힘이 옮겨갔을까요? 어떻

게 보십니까? 이유가 뭐라고 생각하세요. 지금은 이제 레코드사는 아무런 힘이 없잖아요. 기획사의 시대잖아요.

한용길: 근데 이제 아무래도 레코드사가 모든 장르나 모든 아티스트를 다 케어할 수는 없잖아요. 그러다 보니까 독립된 프로덕션들이 자기 특색과 개성을 가진 프로덕션들도 다양한 형태의 음악이 90년부터 나오지 않았나? 그러면서 예를 들면 제가 이제 지금 기억나는 게 신승훈을 만들었던 기획사가 라인음향이라고 있었는데 신승훈이 나오고 김건모가 나오고 프로덕션에서 훈련시켜서 그때도 나름 오랜 기간 동안 준비해서 프로젝트 시스템에서 나온 대형 가수들 밀리언셀러가 나오면서 아마 이제 아무래도 레코드사는 음반회사는 다 케어할 수는 없으니까 직원들도 그렇게 몇 십 명을 둘 수 있는 입장도 아니니까 아마 독립된 프로듀서 시스템이 나오면서 밀리언셀러들이 나오면서 아마 점점 기획사 중심으로 변화된 게 아닌가 그런 생각이 좀.

김형준: 예전에 남진 나훈아처럼 레코드사에서 좋은 가수 될 만한 선수를 영입을 해서 그렇게 하자고 해서도 성공할 수도 있었을 것 같은데 왜 그거보다 규모가?

한용길: 그런 사람도 있었죠.

김형준: 과도기에는 있었겠죠.

한용길: 전속금을 9억대로 주면서 그렇게 하는 경우도 있었는데 아마 프로듀싱 시스템이 성공했던 거는 그걸 다 어쨌든 간에 신인이나 이런 데는 약간 리스크가 있으니까 알려지지 않은 경우 그런 경우는 독립된 프로듀서들이 기획자들이 치밀한 자기 기획에 의해서 만들어 성공시키면서 기획사 힘이 세지면서 음반사랑 제작자의 영향력이 점점 비등비등해지다가 나중에는.

김형준: 이제 레코드사랑 기획사 등이 점점 비등, 원래는 레코드사가 더 힘이 있었고 기획사는 거기 가서 음반을 찍기만 하거나 혹은 돈을 빌리거나 이런 거였잖아요. 거의 자본이 없으니까 그러니까 자본력은 훨씬 더 레코드사가 많았는데 힘이 더 커졌다는 얘기죠 이 쪽.

한용길: 자본력을 어느 정도 구비하고 그런 프로듀서들을 초대하는 그런 투자자도 나왔을 것이고 그러면서 직접 자기들이 제작하는 게 음반회사에다 맡기는 것보다는 수입도 크고 밀리언셀러 만들 때 갖고 가는 게 다르잖아요. 음반회사들 주면은 로열티 베이스도 서로 다르니까. 예를 들면 천 원 받을 거 2천 원 받을 수 있다. 그러면 100만 장이면 벌써 10억 이상 차이가 나잖아요.

김형준: 가수들 입장에서?

한용길: 기획사 입장에서 대개 왜 가수들은 또 그런 기획사 들어가면 기획사에서 또 홍보를 더 적극적으로 더 기존에 레코드사가 할 수 있는 홍보라는 게 가수가 많다보면 다 할 수가 없잖아요. 수십 명을 다 할 수 없지만 독립된 기획사는 자기네 가수 두세 명만 케어하면 되니까 더 많은 관리가 들어가는 거지 그래서 아마 그런 프로젝트 기획사들이.

김형준: 결국은 그러면 가수들이 소형 기획사를 대형 레코드사보다 더 선호했을 것이다 그렇게 보시는 거군요.

한용길: 왜냐면 케어할 수 있는 사람이 예를 들면 저런 경우가 있어요. 음반 레코드사에서 음반이 나왔는데 순위가 밀리는 경우도 있어요. 더 음반 잘 팔거나 유명 가수가 먼저 나가니까 음반 내놓고도 활동을 못하는 경우도 늦어지면서 그거보다는 기획사는 한 명이나 두 명 세 명 정도니까 그야말로 올인하는 시스템 아니에요. 이 레코드 회사

는 10명 20명 많이 갖고 있으니까 그걸 다 케어할 수가 없잖아요. 그러다 보니까 아무래도 더 조직적으로 세밀하게 케어할 수 있는 게 아마 기획사니까 그리로 가지 않았을까.

김형준: 이건 약간 여담이지만 그런 논리를 현 시점에 적용을 한다면 SM이나 YG나 JYP나 대형 기획사에 들어가서 앨범 나오기까지 기다리는 몇 년이 될지 모르고 기다리는 시간을 보내느니 좀 작은 중간 정도의 기획사를 가서 열심히 준비해서 내는 게 더 현실적으로 좋겠다. 생각하는 아티스트도 있을 수 있겠네요?

한용길: 그렇죠. 그리고 또 아무래도 그런 기획사는 더 다양한 개성이 더 존중되고 아무래도 성공한 공식 따라 사람 일반 기획 레코드사는 잘 되는 음반들이 어느 정도 패턴이 있으니까 그 패턴을 찾을 것이고 그런 패턴이 아닌 새로운 패턴을 추구하는 데서는 그것을 어필하기 힘드니까 자기들이 그런 기획사를 찾아서 가지 않았을까 그런 생각을 합니다.

김형준: 만약에 그 사장님이 그 시절에 지구나 오아시스 레코드의 총 책임자였다면 그렇게 90년대 중반으로 넘어가면서 좀 중소형 기획사들로 힘이 이렇게 넘어가고 가수들 좋은 가수들이 그쪽에서 나오고 이렇게 레코드사는 음반을 찍어주는 데로 전락하는 그 시점 과도기 사장님이었다면 그거를 막기 위해서 어떤 노력을 할 수 있었을까요?

한용길: 쉽지 않겠죠. 왜냐면은 음반회사보다 기획사에 영향이 더 커져 있으니까. 그렇다고 하면은 내가 시스템을 유지하기 위해서는 아무래도.

김형준: 기존에는 막 그걸 맡으셨을 때는 기획사보다 영향력이 없진 않았어요. 근데 맡으면서 그게 이제 막 넘어가는 시점이거든요. 그래

서 가지 못하게끔 막으려고 뭔가를 노력한다면.

한용길: 인위적으로 막지 못하겠죠. 다만 어떤 제도적으로 보상 시스템이나 리워드 시스템을 좀 더 잘 해주고 좀 더 기획사들의 결정 개성을 더 존중해 주는 의미에서 존중해 주면서 지원해 주면서 음반회사 안에 머무르도록 하려고 애쓰는 게 아마 최선이 아니었을까?

김형준: 가수를 뺏기지 않고 더 보상도 많이 해주고 이런 것들을 좀 더 얹으려고?

한용길: 개성도 더 존중해 주고 그러면서 하는 게 최선이 아니었을까 질문이 어렵네요.

김형준: 아니, 시대의 흐름에 따라서 그렇게 당연히 갈 수도 있지만 한편으로는 한때는 음악 시장을 꽉 잡았던 레코드사가 지금은 너무나 유명무실한 존재로 전락을 해서.

한용길: 지금 아니 의미도 없죠. 레코드사가 없으니까.

김형준: 안타까워서 또 경영을 해보신 사장님이시니까 그리고 넘어가는 과정에 대해서 잘 아시니까.

한용길: 시대의 흐름을 막을 수는 없었을 거예요. 결국은 옛날에 워크맨, 우리가 대학 다닐 때 매일 워크맨 듣다가 결국 워크맨이 사라질 수밖에 없는. 저는 이제 초창기에 릴로 릴테이프 노래 틀던 사람인데, 릴테이프가 LP를 틀다가 CD가 나올 때만 해도 굉장히 신기했었는데 이제 CD도 없어지고 다 데이터로 방송을 시작했는데 굉장히 놀라웠죠. 왜냐하면 너무나 이게 급격하게 디지털로 바뀌면서 어떤 정서나 이런 것들이 다 변했으니까. 지금의 라디오 PD들도 옛날 같은 느낌이 아니죠. 옛날처럼 LP판 판 튈까봐 닦아가면서 녹음해가면서 하는 그런 시스템도 아니고 그냥 멘트하고 데이터만 집어넣으면 그렇죠. 노

래를 안 들어보고 그냥 프로그램 만들 수 있는 그러니까 좀 편리해지긴 했지만 인간미가 많이 떨어진 것처럼 시스템이 결국은 초창기에 자본과 어떤 영향력이 다 레코드사에 있었는데 그것이 이제 대중음악의 볼륨이 커지면서 독립된 프로듀스 제작자들이 나오면서 결국 줄어들을 수밖에 없는 건 당연한 사실이고, 또 그러다가 그것도 어느 순간에 이제 성공한 대형 기획사들이 주로 춤과 지금 같은 아주 기획된 것으로 만든 시대가 됐으니까 이제는 더 또 웬만한 자본과 시스템 가지지 않고서는 인기 가수 만드는 게 더 어려워졌죠. 옛날에는 정말 노래만 잘하고 개성만 있어도 어느 정도 성공이 보장되는데 지금은 너무너무 잘 만들어지고 준비된 가수들이 워낙 많다 보니까 아주 특별한 개성이 없는 한 스타가 되기는 좀 더 어려운 시대가 되지 않았을까 그런 생각을 하죠.

김형준: 그 당시에 서울에 당연히 사무실들이 많았을 것 같은데요. 보면 좀 레코드사들은 덩치가 커서 그런지 경기도로 나가서 공장들을 많이 지구도 고양시 이쪽에 벽제 이쪽에다가 공장을 크게 만들었고요. 오아시스도 저쪽 안양 쪽에 공장을 만들었는데 그런 거에 대해서 혹시 생각해 보신 적이 없더라도 왜 경기도 쪽에 가서 공장을 짓거나 그런 거를 키웠을까 경기도가 유리한 뭔가 장점이 있나?

한용길: 아무래도 방송국이 다 서울에 있고 또 경기도 수도권에 있으면 기본적으로 부지를 좀 비용이 또 운반하기도 일단 그때는 운반이 팔리면은 하루에 밤새 공장 돌려서 전국에 뿌려야 되는 시점이니까 가장 적합한 거는 접근성이 뛰어난 경기도가 아니었을까?

김형준: 거리적으로?

한용길: 거리적으로. 그런 생각을 하죠.

김형준: 사실은 수도권에서도 서울 지역은 크게 몰락하거나 이런 느낌이 좀 덜한데 경기도 지역에 있었던 그런 한때 영화로웠던 그런 곳들이 다 지금은 이제 표현이 그렇지만 몰락해서 이제 팔리고 다른 업체한테 팔리고 무슨 택배 업체한테 팔린다든지 이런 식으로 바뀌어요. 공장 부지가 이런 거에 대해서 글쎄요 뭔가 그거를 좀 다시 회복할 수 있는 그런 방법 같은 거는 혹시 없을까요? 어떻게 생각하세요?

한용길: 글쎄요 이제는 LP, CD가 안 팔리니까 공장이 이제 존재될 이유는 없죠. 없고 있다고 한다면 그냥 헤이리처럼 음악 감상실, 황인용 씨가 하는 음악감상실 같은 그런 시스템 또 아니면 뮤지엄 그 시대의 뮤지엄 만든 거는 음악 감상실 정도가 유지할 수 있는 길이 아닐까?

김형준: 사람들이 와서 그 시절에 대한?

한용길: 요즘에 또 LP를 찾는 사람들 많다고 하니까 또 LP가 주는 또 즐거움도 있고, 그게 결국은 복고적인 거 외에는 새로 다 스트리밍으로 변한 시대에서 네네 음반사가 존재한다는 게 이제 개념이 바뀐 거죠.

김형준: 사장님이 현업에서 일하실 때, 연예 비즈니스 그 중에서도 음악 산업 쪽에서 나름 영향력 있는 인사 방송국 사람도 포함하고 제작자 포함하고 해서 만나시는 분들 중에 영향력 있는 인사들을 몇 명 한 번 생각나는 대로 얘기해 보신다면 어떤 분들이?

한용길: 아무래도 레코드사의 문예부장들이 제일 영향력이 크지 않았을까? 예를 들면 뭐 문예부장이 그래도 음악을 알고, 또 방송국 홍보할 줄도 알고, 아무튼 제일 중요한 거는 유통도 중요하지만 콘텐츠를 만드는 사람이니까 주로 문예부장들은 진짜 프로듀서 왕 프로듀서죠.

김형준: 제작의 일선에 있는 책임자를 얘기하시는 거죠?

한용길: 부장 문예부장이라고 하고 문예부 직원도 있었지만 문예부 직원도 마찬가지로 좋은 것을 픽업하는 사람이고 문예부 직원도 프로듀서들 기획사에 프로듀서 같은 사람들이 있는데 그 사람들이 모인 것이 또 레코드사의 문예부고 그중에 문예 부장이 제일 아무래도 결정력이 크고 문예부 직원들이 주로 다운타운이나 카페나 또는 대학가나 찾아다니면서 직접 발굴하고 찾고 오디션을.

김형준: 시민들을요?

한용길: 네 그렇죠. 그런 거 역할을 제일 잘하지 제일 영향력이 크지 않았을까요?

김형준: 어쨌든 좋은 콘텐츠를 내는 데 제일 큰 영향은 문예부 직원들 혹은 문의 부장 이런 사람들이 인재를 발굴하고 앨범을 잘 내는 거니까,

한용길: 그 사람들은 또 많은, 또 데모 테입이 오지 않겠어요. 음반 내달라고. 그럼 자기들이 모니터하고 내자 말자 결정할 수 있는 권한도 상당 부분 가졌으니까 그게 이제 레코드사마다 다르겠죠. 어떤 특별한 성향과 분위기가 다르니까 그게 아마 또 음반사를 약간 서로 다르게 규정짓게 하는 역할도 하지 않았을까 이런 생각이.

김형준: 알겠습니다. 그러면 1차적으로는 그렇다고 보고 그렇게 해서 좋은 아티스트가 앨범으로 나왔을 경우에 이게 또 이제 세상 사람들한테 알려지는 건 또 다른 문제잖아요. 그래가지고 스타가 되는 거는 그 2차적인 부분에서는 또 누군가가 투입하는?

한용길: 초창기에는 주로 라디오, 라디오 PD 그 다음에 각 신문사의 문화부기자들 연예부 기자들이 소개를 해 주는 사람들이 근데 결정적인 거는 아마 라디오 PD가 아니었을까 아무래도 기회 들리면 사람들

라디오 전성시대 모색에 대한 기사(출처: 동아일보)

이 들려야 되니까. 그중에 사람들 귀에 이거 너무 좋다 그러다 보면은 라디오에 많이 나오는 노래는 사람들이 되게 청취자들이 신청곡을 많이 하는 경우가 라디오에 많이 나오니까 그게 이제 청취자들의 요구가 또 방송에 전달이 되고 그러니까 아마 많이 들려지는 건 라디오 매체가 아니었을까 그런 생각이 들죠.

김형준: 그런 라디오 PD에는 초창기로 돌아가면 이제 PD 겸 DJ도 했던 이종환 씨라든지 박원웅 씨라든지 또 영향을 김기덕 씨라든지 이런 분들도 다 포함해서 그렇죠 얘기할 수 있겠죠?

한용길: 그분들 영향력은.

김형준: 거의 신급이죠.

한용길: 절대적이었죠. 그분들이 새로운 가수, 이 음악 한번 좋아요 들려줬을 때 음악이 정말 좋으면 그냥 하루아침에 벼락스타 되는 경우도 있었고, 절대적인 영향력을 그때 소위 말하는《별이 빛나는 밤에》,《밤을 잊은 그대에게》,《꿈과 음악 사이에》이런 쪽에서 라디오 PD 최고의 전성기가 아니었을까?

김형준: 그런 PD나 DJ들 중에서 우리나라 방송계나 음악계에 아주 좋은 영향을 끼쳤다고 생각하시는 분 있으면 몇 분? 한 번 꼽아주실

수 있겠어요?

한용길: 저희 방송 선배지만 김진성 씨를 생각하죠. 김민기 음반, 김민기 씨를 제가 알고 있기로 음반을 낼 수 있도록 격려해줬고, 한돌이라는 가수도 전혀 무명인데 방송 출연을 그런 오버 언더그라운드에서 오버 그라운드를 했던 역할도 했었고, 초창기에 들국화도 같이 관여 했어요 제작에. 그러면서 또 박인희 씨나 초창기에는 제가 알고 있는 바로는 김진성 씨. 직접적 선배니까 그밖에 이종환 씨 같은 경우는 쉘부르를 하면서. 또는 이백천 씨 같은 경우는 세시봉을 하면서 그런 분들이 사실은 문화를 이끄는 파이어니어가 아니었을까 가장 파워풀한 인플루언서가 아니었을까 지금의 PD와는 상상할 수 없는 문화를 만들어가는 메이커가 아니었을까 생각을 합니다.

김형준: 혹시 이거는 안 쓸 수도 있는데 이렇게 힘이 집중되다 보면 방송국 PD나 DJ나 혹은 경우에 따른 기자일 수도 있지만 아니면 문예부장이나 약간은 그게 왜곡돼서 나타날 수 있는 부작용도 있을 수 있다고 보는데요.

한용길: 절대 권력에는 절대 권력을 가지면 많은 유혹이 있겠죠.

김형준: 그래서 PD 사건이 터진다든지 이런 일 하나 계속 있었고.

한용길: 이제 우리나라뿐 아니라 미국도 마찬가지로 페이 올라라고 했죠. 페이 올라 촌지 사건이라고 해서 DJ들한테 음반 틀어달라고 하고 그런 역기능도 자주 발생한 걸로 알고 있죠. 그러니까 그런 게 그리고 돈이 음악 비즈니스가 커지고 돈이 되니까 공식적으로 아무래도 방송에 많이 라디오나 텔레비전 많이 출연시키기 위해서 무리하고 정도의 길을 가지 않는 그런 역기능이 당연히 나타났겠죠. 그것이 또 기사화되기도 했고.

김형준: 어쩔 수 없는?

한용길: 바람직하지 않죠.

김형준: 바람직하지 않지만 큰 흐름으로 가다 보면 그런 일들은 있을 수 있고.

한용길: 역기능들이 항상 생기는 거죠.

김형준: 본인이 현업으로 있으면서 나름 아티스트 발굴 혹은 또 스타덤에 오르는데 일조를 하셨다고 생각되는 그런 가수들이 혹시 있으면 본인의 에피소드를 섞어서 좀 얘기해 주셨으면?

한용길: 저는 이제 주로 방송 현업에 있을 때 그리고 주말에는 항상 공연장에 있었어요. 가수 콘서트를 보러 다니면서 라이브를 듣고 그 가수가 장점이 뭔지 단점이 뭔지 어떤 걸 잘하는지 더 그러니까 LP만 음반만 듣고서는 알 수 없으니까 거의 그 콘서트 현장에서 가수를 만나서 가수들의 장단점을 파악하고 있었고 그런 가운데 아주 뛰어난 실력 있는 가수들을 좀 키웠으면 좋겠다. 그런데 매니저 능력이 약한 저런 마음이 많이 가는 가수들이 어떤 매니지먼트 능력이 약하지만 너무 좋은 가수인데 발굴을 못하는 게 안타까운 경우가 많아서 저 그런 가수들에 대한 관심을 많이 가졌던 것 같아요.

김형준: 기억나는 그러면 가수?

한용길: 기억나는 가수가 김목경 씨인데, 1990년도에 영국에서 들어와서 LP를 냈는데 음악이 참 좋았어요. 블루스 음악이 그때 저희 공개 방송 스튜디오 라이브를 했는데 신승훈, 김목경 그 다음에 그런 가수들 사이에 껴 있었었어요. 다른 가수는 상업도 성공했지만 김목경 씨는 상업적으로 크게 성공을 못했지만 그래도 지금까지 끊임없이 아티스트로 90년대 말 지금까지도 계속 블루스 음악에서 이렇게 장인

이죠. 장인. 저는 주로 장인들에 대한 관심이 많았어요. 그래서 그런 사람들이랑도 교분을 많이 했고 어떤 상업적으로 성공한 가수들은 또 교분을 오래하기 힘든 게 어느 순간에 어떤 아티스트보다는 이제 연예인처럼 변화되는 모습에서 또 교제도 더 어려워지고 저는 엔터테이너보다는 아티스트들을 많이 만나고 지금도 교분하고 하는 게 정말 음악이 좋아서 시작했는데 끊임없이 하는 사람들을 좋아했던 것 같아요. 그런 사람들을 많이 방송에서 소개하려고 애썼고 지금도 네 지금 편하게 만나죠. 편하게 만나고 지금 지금도 그 사람들 공연 보러 다니고 네 60이 넘어서도.

김형준: 저희가 전체적으로는 경기도 문화 음반 산업 음악 산업 관련 있지만 어떻게 보면 이런 것들이 지금의 현 시점에는 케이팝하고도 연관이 안 될 수가 없죠. 모체의 역할을 했기 때문에 본인이 의도했든 안 했든 디딤돌 역할을 해준 게 됐죠. 음반 산업이나 이런 것들이 케이팝을 얘기를 하다 보면 한 사장님이 초창기에 했던 PD 시절에 했던 작업 중에 가요라는 앨범 제작 작업이 있어요. 그게 어떻게 보면 굉장히 선구자적인 그렇죠? 그런 작업이었다고 생각하는데 거기에 대해서 좀 설명 좀 해주시죠?

한용길: 1980년대 후반에 제가 1990년대 중반에 그때 무슨 생각 했냐면 우리나라 노래는 멜로디가 참 아름다워요. 리듬이나 편곡은 지금은 탁월하지만 리듬과 편곡이 아마 미국보다는 많이 약한 면이 있죠. 왜냐하면 엔지니어링도 다르고. 근데 멜로디는 정말 한국. 지금 우리나라 음악에 뜨는 게 아마 멜로디 라인만큼은 세계적이다. 근데 이 노래를 국내에서만 너무 아까워서 이거를 영어로 가사를 리릭을 바꾸고 편곡을 좀 가요스럽지 않고 좀 팝적으로 좀 바꿔서 음악을 만

'팝리듬 트로트' 어떤 맛일까

■ 가요 영어앨범 해외시장 잇단 '노크'

● 트로트 팝
'대전 블루스' '명예'등 댄스곡 편곡
6월·11월 유럽·미국서도 출반

● 영어 가요
국민 인기곡 젊은가수들 영어가사
'프랑스는 샹송 한국엔 가요' 자부심

팝리듬 트로트 관련 기사(출처: 경향신문)

들면 세계로 나가서 성공할 수 있지 않을까. 가사는 다 영어로 바꾸고 영어로 그렇죠 그리고 편곡은 팝스럽게 그래서 멜로디 라인은 거의 살리고 그럼 한국의 멜로디가 얼마나 좋은지 또 가사가 깊이가 있고 번역이 잘 되면 전 세계적으로 크게 성공할 수 있을 거라는 생각을 PD를 하면서 했었어요. 그래서 제가 실험적으로 아마 어떤 상업적인 눈은 좀 방송 PD니까 여기 전혀 없이 음악을 한번 영어로 만들어보자. 그리고 전 세계 한번 소개해 보자. 그런 의도로 제가 가요, 미국에는 팝송, 프랑스 샹송, 이태리 깐소네가 있는 것처럼 일본 엔까가 있는 것처럼 가요라는 말, 가요라는 장르가 전 세계에 갈 수 있지 않을까 굉장히 빠른 거죠. 90년, 97년 정도에.

김형준: 97년도에요?

한용길: 97년 98년으로 기억하고 있는데.

김형준: 앨범이 몇 장 나왔나요?

한용길: 앨범을 한 장 냈죠.

김형준: 한 장이요 참여했던 가수들은?

한용길: 지금 유명한 박정현이랑 같이요. 그 아주 무명이고 미국에서 온 지 얼마 안 됐는데 박정현 씨가 이제 대학 영문학을 전공해서 글을 잘 쓰니까 많이 번역을 해줬고.

김형준: 아, 본인 곡만이 아니라?

한용길: 본인 곡은 안 했죠. 다 《애모》나 남의 기존의 유명한 곡.

김형준: 커버 버전이었군요.

한용길: 《만남》, 《애모》, 《나뭇잎 사이로》. 그러니까 가요 중에 정말 명가요를.

김형준: 박정현 씨가 커버를 하고?

한용길: 가사를 오석태 씨라고. 그때 저 방송하면서 팝송 가사 소개해 주고 했던 분이, 또 두 분이 주로 열곡의 가사를 써줬죠. 다양하게 편곡자를 맡겨서 네 트로트 같은 경우에는 팝스럽게 만들면 R&B로 바뀌어요.

김형준: 그렇겠죠. 리듬앤블루스.

한용길: 그런 식으로 좀 어떤 팝곡 느낌 나는 곡을 열곡을 그때 만들었는데 그때만 해도 박정현 씨 같은 경우는 완전히 무명이고, 제가 음악을 너무 잘하고 그래서 그때 신인이지만 노래 가사를 부탁하고 노래도 한 두 곡 부탁하고 그래서 실험적으로 폴리그램이라는 회사를 통해서 냈어요. 그리고 그거 반응이 어떤가 그리고 전 세계에 해외 문화원

한국에 있는 해외 문화원을 통해서 음반 뿌렸죠. 소개해 줘라. 그러니까 이거는 어떤 팔리고 안 팔린 거 아니라 이래서 한국 음악이 얼마나 좋은지 그래서 문화관광부에서 공식으로 이 음반에 대해서 좋게 생각하고 그 다음에 문화관광부에서 이 음반을 계기로 우리나라 음반을 일본어로 영어로 문화관광부에 직접 만들었어요.

김형준: 이런 스타일로 각 나라말로 바꿔서 영어로 일어랑 영어랑?

한용길: 그래서 한 번 일본시장 컸으니까 그렇게 해서 한류 열풍을 한번 불렀으면 어떨까 하는 게 90년대 후반에 잠깐 있었죠. 97~9년 정도에.

김형준: 그러면 이때 참여한 가수는 또 누가 있었나요? 이 앨범에?

한용길: 가수 박기영 씨, 박정현, 유리상자, 연극배우 윤석화 또 뭐 이런 가수들이 있었죠.

김형준: 국내에서도 판매는 하신 거죠?

한용길: 국내에서는 폴리그램 통해서 판매를 했는데 이렇게 썩 좋지는 않았죠. 왜냐하면 좀 실험적이고 재밌다라는 생각을 하고 사실은 국내보다는 해외를 국내보다 해외에서 한번 알려주려는 그런 약간 샘플 샘플을 만든 거라.

김형준: 근데 이런 거를 그 당시에 어쨌든 시도하고 한참 시간이 흐르고 나서 지금 케이팝이다 한류다 90년대부터 이제 슬슬 시작은 됐지만 2천년 넘어서면서부터 이제 조금 조금씩 외국에서 우리나라 음악을 좋아하는 게 드러나기 시작하잖아요. 그런 뉴스를 전해 듣거나 할 때 어떤 생각이 드시나요?

한용길: 그래서 그때도 저는 기본적으로 영어를 해야 된다. 근데 지금 놀라운 거는 제 생각이 약간 틀릴 수도 있는데 BTS 노래를 우리말로

하잖아요. 근데 저는 영어가 전달이 참 중요하지 않겠나? 아무래도 그대로 그다음부터 영어로 가사 쓰는 사람들이 많아졌고 그래서 이게 크게 영향을 미치지 못했지만 이런 움직임이 신선하고 좋지 않았을까?

김형준: 이게 조금 SNS가 발달하는 시기에 나오거나 유튜브가 활성화되는 시점에 이런 기획이 나왔으면 훨씬 더 잘 됐을 가능성도 있었죠?

한용길: 지금 보니까 외국 사람들이 트로트도 부른다고 그러더라고요. 우리나라를 아마 그때가 지금 시대였다고 그러면 전달이 굉장히 빨라서 더 큰 반향을 일으키지 않았을까 생각이 그때 저는 이런 걸로 그냥 제가 그 당시 방송 프로그램에서 우리나라 노래를 영어로 바꾸는 그런 코너를 만든 적이 있었는데 그거를 그냥 음반을 한번 시켜본 거여서 그 작업으로 굉장히 만족하고 있어요.

김형준: 어떻게 보면 굉장히 선구자적인 그런 혜안을 가지셨다?

한용길: 프로듀서니까 어떤 아무도 안 한 거를 한 번.

김형준: 알겠습니다. 특별히 아티스트나 이렇게 기억나는 그런 에피소드 같은 거 있으시나요? 협업하시면서 좀 재미있었던 일이라서?

한용길: 가수들마다 다 저는 뭐 어떤 음반으로보다는 현장에서 만나는 걸 좋아했던 것 같아요. 그래서 주로 다양한 가수들 공연현장에서 얘기하고 음악 듣고 공연 보고 같이 얘기하고 그 사람을 워낙 좋아했던 것 같아요. 그래서 PD라는 일을 좋아했던 것 같고.

김형준: 알겠습니다. 장시간 시간 내주셔서 감사드립니다.

한용길: 감사합니다.

○ 이상호. 1961년생. 1984년 기자로 입사한 뒤, 대기업 홍보, 학생잡지,
여성지 가요담당 기자 역임.

학생지 및 잡지사 가요담당 기자로 오랜 기간 활동하면서 겪었던 연예계와 관
련된 내용, 당시 음악계의 상황, 지구레코드사와 오아시스 레코드 이외에 동아
기획에 대한 이야기, 당시 스타에 대한 이야기, 앞으로 음악 시장에 대한 대안
등을 들려주었다. (인터뷰 일시: 2022년 9월 29일)

[구술 녹취록]

김형준: 이상호 드림뮤직 대표님과 인터뷰합니다. 먼저 본인 소개
를 간략하게 좀 해주시죠.

이상호: 84년도부터 음악기자 잡지, 신문사 등을 전전하면서 음악,
음악과의 처음 인연은 고등학교 때 LP다방에서 DJ를 잠깐 해서, 그리
고 김정호를 너무 좋아해서, 김정호 씨가 우리 동네, 인천 송도 지금
으로 치면 송도 그쪽에서, 요양원에서 폐병 마지막 투병할 때, 아주
가까운 데 있어서 굉장히 음악도 좋아했던 상황에,서 가까운 데 있어
가지고 나름 의미가 좀 나한테는 특별했고, 그래서 이제 대학 진학해
서는 문학을 했는데, 졸업하고 바로 졸업하고 대기업 홍보실에 있다
가 바로 잡지사 음악기자로 다 들어가서 음악기자를 선택한 겁니다.

김형준: 그때 저기 잡지라는 그런 거는 어디?

이상호: 그 앞에 이것저것 엄청 많은데 보따리장수. 우리 식으로 보따
리장수라고 그랬거든. 마이너 마이너 잡지들이 있었는데 하여튼 좀 뭐
야 레귤러에 속하는 잡지라고 치면 당시에 되게 유행했던 그때는 연예

청소년 잡지에 대한 기사(출처: 동아일보)

판을 학생지가 다 장악하고 있었는데《주니어》,《하이틴》,《여학생》그게 우리나라의 연예계를 완전히 좌지우지하던. 스타도 막 만들어 냈고 했던. 이제 80년대 초, 초중반 그때 나는 《주니어》라는 잡지에 음악기자로다가 연예기자 겸 연예기자이면서 특히 음악 기자를.

김형준: 공식적으로는《주니어》연예 담당 기자, 연예 기자가 이쪽의 시작이다라고 봐도?

이상호: 시작이라고 봐도 되지. 그게 87년도 정도 되는데 86년인가. 근데 그 전에 한 3년 정도는 완전히 뭐 여기저기 이것저것.

김형준: 비슷한 일을 하긴 하셨는데 86년《주니어》가 본격적이었다고?

이상호: 87년인 것 같아요.

김형준: 그리고 자잘하게 한 거는 84년부터도?

이상호: 84년에 제가 시작을 했어요.

김형준: 이렇게 타이틀로 딱 내놓고 본격적으로 한 건 87년《주니어》부터다. 대기업에 들어가신 건 그러면 몇 년도인가요?

이상호: 83년? 한 1년가량. 그러면 일 년 한 반, 이런 반 정도 한보그룹 홍보실에. 말 많은 한보가 가장 잘 나가던 시절. 정태수, 정태수 그때 계열사가 15개씩 되고.

김형준: 대기업 홍보실이 나름 안정적인 직장인데 거기를 1년 만에

걷어차고 이 잡지사, 물론 잡지사도 그 당시에 좋았던 시절이긴 하겠지만 또 자신의 인생행로를 바꾼 결정적인 계기는?

이상호: 그때 제가 연극 대본을 쓰고 그랬는데.

김형준: 홍보실 다니면서요?

이상호: 몰래. 이제 이 대기업 지금은 너무 이제 사회생활 많이 하고 나니까 그 대기업이나 기업의 생리들에 익숙했는데 그 당시만 해도 첫 직장이고 첫 직장이고 갔는데 그 뭐라 그럴까 그 인사 고과. 그 기업에 다니면 그냥 당연히 겪는 그런 일들이 그 경쟁과 막 이런 이게 살벌해가지고. 이게 사람 사는 것 같지가 않을 정도로다가 그 젊은 시절에 힘이 들었다고 그 이렇게 이를 테면 승진하려고 애쓰고 노력하고 누구를 밟고 막 이런 것들이 그냥 보이는데.

김형준: 비정한 기업 문화에 약간 일찌감치?

이상호: 이건 내 길이 아니다. 너무 삭막하고 그리고 홍보실이랑 나는 이제 회장 수발을 했는데. 그 사보 만들고 사보를 만드니까 회장의 동정 뭐 이런 것들을 취재하고 그래서 대접도 엄청 잘 받고 하여튼 나름 그 건설회사인데 화이트 화이트 컬러 같은 분위기로도 나는 일을 했는데 그게 너무 그리고 할 얘기는 아니지만 로비 이런 거에 기업과 정치권과 이런 로비를 내가 너무 옆에서 봐가지고.

김형준: 사회생활 초년병인데 너무 일찍 봤군요.

이상호: 이게 도대체 이거 이거는 이건 좀 아닌가 싶어서 이런 데서 내가 버틸 수 있을까? 그래서 그래가지고 어찌 됐건 그 사보 만들고 이런 건 되게 좋았는데 그 이외에 그런 기업 문화 이런 데 적응을 못 할 것 같더라고 그래서 내가 이제 그냥 연극 대본 이런 것들을 쓰면서 그냥 이제 회사 다니면서 그러다가 이제 회사가 재미없어지고 그래서

무작정 나온 거지 무작정 나와 가지고 85년도 정도에 무작정 나와 가지고 지금 《경향신문》 사장이 나의 이제 사수인데 김석종 대표가, 김석종 대표가 나를 이제 이끌어 준 거지. 막 여기저기.

김형준: 어떻게 알았는데요?

이상호: 대학교 선배거든요.

김형준: 원래 선배로 알고 있었는데?

이상호: 대학교부터 아주 친한.

김형준: 그러면 사보 만들고 홍보실에 있을 때 그분은 어디에서 무엇을 하고 계셨어요?

이상호: 그냥 계속 기자였지.

김형준: 《경향신문》이요?

이상호: 아니 《경향신문》 아니에요. 그 형님이 예술인들이 다니는 교육 과정이지 거기가 무슨 학벌을 따기 위한 학교가 아니어서 그래서 연극과 같은 경우에는 지금 기라성 같은 저 무슨 서울대 중대 이런 철학을 예대 이런 나온 사람들이 거기 다 막판에 다시 공부하러 오고 이런 약간 아카데미 같은 그런 그래서 연극과나 뭐 영화학과나 다 그런 진짜진짜 예술인들이 다닌 학교예요. 학교 그러다 보니까 그때 문창과는 생긴 지가 얼마 안 됐는데 글 쓰는 사람들도 정규 대학 졸업하고 막 이런 사람들이 와서 거기 그 학교를 다시 와서 공부 교수들이 좋아서 공부하고 이런 학교였다고 그러니까 진짜 그를 프로페셔널하게 예술을 하려고 온 사람들이지 취직을 하려고 그런 사람들이 아니었고 나와서 취직을 하려고 하니까 이거는 무슨 완전히 다 상대도 안 하는 그런 거를 지금 경향신문 사장이 개척을 하니 완전히 맨 땅이 헤딩하면서 자기가 개척한 데를 내가 회사 그만두고 나오니까 그거를

이제. 그거를 말하자면 소개도 시켜주고 이제 넣어주기도 하고 막 이래가지고 그 길을 내가 이제 걸었지.

김형준: 그분도 잡지 기자로 시작을 하신 건가요?

이상호: 응 그래가지고 그 형님도 그 메이저까지 가는 데 되게 오래 걸렸지. 그래서 메이저 들어가는 데까지 개척해가지고 맨 땅 헤딩해서 들어가고 그 메이저에서는 완전히 그게 이제《일요신문》,《주부생활》거기인데. 거기가 메이저. 여기서는 그 하는 건 완전 특종으로다가. 그러니까 돌아갈 때 이미 기울어진 운동장이어서 그거를 극복하는 방법은 나도 마찬가지였지만 특종밖에 없었다. 이 호봉을 올리는 방법이. 특종을 해가지고 그냥 특별히 올리는 이래가지고 그거를 먼저 했고, 나도 그 길을 걸었고 그래가지고 이제 그 양반이 다 어찌 됐건 그런《주부생활》,《일요신문》,《민주일보》라는 것도 있어요. 거기에 성공한 기자가 돼가지고《경향신문》으로 가서《경향신문》에 사장까지 된 입지전적인 인물이지. 그 길을 내가 이제 그대로 가서《일요신문》,《주부생활》까지 내가 같이 갔지 갔다가.

김형준:《일요신문》,《주부생활》, 그러니까《주니어》다음인 거?

이상호: 크게 큰 것만 보면 그렇게 된 거죠. 그 사이에 잡지 학생들을 내가 창간도 하기도 했고. 그래서 그 중간에 사람이 만드는 발행인이 다른 잡지에 창간도 내가 해봤고 학생지 그러다가 이제 그 그냥 이른바 메이저 잡지사라고 하면 그게 학원사인데 학원사. 학원사에 이제《주부생활》,《여성자신》,《일요신문》이런 잡지 재벌이지. 잡지 재벌인 회사에 들어가《여성자신》이란 잡지에 처음 들어갔지.《여성자신》미혼 여성지가 완전히 전성기 때 들어갔다가, 그 다음에《일요신문》잠깐 갔다,《주부생활》까지 갔다가 한 회사 안에서 그러다가

《주부생활》의 전면 광고(출처: 조선일보)

이제 96년부터 95년 말, 96년부터 연예 매체들이 완전히 다 한 물 가기 시작했어요. 스포츠 신문이 학생지 다음으로 다, 스포츠신문이 연예계를 이제 완전 장악했다가 스포츠 신문이 90년 중반 되면서 한물 쫙 가기 시작했다 외국에서 패션지들이 막 들어오고 이 문화가 바뀌면서 패션지가 이 미디어의 출판 미디어의 정점에 서 있고 스포츠 신문이 완전히 진짜 어마어마한 전성기를 누리던 스포츠 신문이 싹 가면서 연예판이 완전히 바뀝니다.

김형준: 그게 90년대 중반이에요?

이상호: 그게 아마 서태지가 나오기 시작하면서부터.

김형준: 그때 외국 유수의 패션 잡지?

이상호: 문화가 바뀐 거지 문화가 완전히 이런 연예 중심에서 그쪽으로다가.

김형준: 스포츠 신문은 80년대 중반 정도부터 나오기 시작했죠?

이상호: 그렇지. 그래가지고 90년.

김형준: 한 10년 가까이 그러면?

이상호: 완전히 전성기 그때는 뭐 어마어마하게 인기를 누렸지. 그래도 하여튼 90년 중반에 94~5 이때일 거야. 이때 스포츠 신문이 쫙 가면서, 연예기자가 유명무실해지는 그래서 내가 이제 96년, 97년 중반에 그만뒀어요. 97년 중반에 내가 96년 말인가 내가 《쉬즈》라고 우리나라 판 《논노》, 우리나라 판 《에스콰이어》, 《엘레강스》 이런 잡지들, 유명한 《보그》. 이런 잡지들에 우리나라 판 《마리끌레르》, 《보그》 이거에 대항하는 《쉬즈》라고 나왔는데 그 잡지가 엄청나게 인기를 끈 잡지야. 그래서 완전히 하다가 그 잡지에 내가 이제 96년에 갔는데 이제 취재팀 편집장으로 갔는데 가서 연예기자 출신이 할 수 있었던 게 연예인 섭외. 패션 촬영하는 데 필요한 그것만 주 업무가 그게 돼버리는 그 자괴감이 좀 들어서.

김형준: 기사는 그러면 별로 안 쓰고요?

이상호: 있는데 그게 완전히 패션지에 피처. 피처 페이지에 그냥 간단한 인터뷰 몇 페이지 정도.

김형준: 이게 기사가 중요한 게 아니에요?

이상호: 회사가 중요한 게 아니고, 그래서 이건 도저히 못하겠다 해가지고 나와서 내가 잡지를 가요 잡지를 창간을 한 거지 그게 《SEE》라는 잡지를 97년에 그때가 이제 일본 문화가 되게 많이 개방이 일본 음악이 개방된다 이런 얘기가 있을 때고 그때 우리나라의 음악 바닥의 잡지가 가요 잡지는 전혀 없었고 그때까지도 이제 팝 잡지 《핫뮤직》, 《서브》도 있었고, 《서브》가 좀 나중에 나왔고 《음악세계》, 《핫뮤직》 이런 팝 잡지 중심, 그리고 나중에 GMV도 나오고 막 이러다가 그래서 우리나라

문화단신

대중문화잡지 'See' 창간

대중문화잡지 〈See〉가 1월호로 창
간됐다. '대중음악계 실세 3백명의
대중음악 진단' 등이 실렸다. -이상
미디어/3천원. (02) 761-6224.

《SEE》 창간기사(출처: 한겨레 신문)

잡지가 좀 있어야 되지 않나 그리고 내가 관심을 이제 음악 기자 가지면서 생각했던 게 우리나라 음악 역사를 기록하는 매체가 하나도 없었고 그런 출판물도 없었고 그래서 그 《SEE》라는 잡지를 만들면서 한국 대중음악을 좀 기록을 좀 해야 되겠다.

김형준: 97년이요?

이상호: 그래서 97년 1월인가?

김형준: 《SEE》는 몇 호까지 나왔어요, 월간지로 나온 거죠?

이상호: 월간지고 2002년 1월인가 2월이 마지막 호야. 중간에 막판에는 2천 년대 들어서 이빨도 많이 빠졌고.

김형준: 건너뛴다고 매달 못 나오고?

이상호: 그래서 어찌 됐든 마지막 호가 2002년 2월인가 2002년 2월인가.

김형준: 그때 폐간을 한 거예요. 마지막으로. 그 총 그러면 호수가 몇?

이상호: 기억 잘 안 나는데. 대략 이게 97, 98 2000, 2001이고, 한 40건 정도?

김형준: 잡지는 보존이 어디 돼 있거나 이렇진 않나요?

이상호: 그 당시에는 이런 파일이나 이런 인터넷 이런 게 전혀 없었기 때문에 그냥 오프라인 인쇄 책이었는데 그게 하여튼.

김형준: 도서관이든 어디든?

이상호: 그거는 내가 그거는 내가 잘 모르겠고. 어찌 됐건 그 당시에

그 납본을 중앙도서관에 하긴 했는데 그게 아마 제대로 그게 내가 혼자 거의 혼자 일을 했던 거기 때문에. 이거는 그래서 아마 제대로 보존이 안 됐고 내가 마지막 사무실이 한국콘텐츠진흥원이라고 목동에 있었는데 그게 어느 날 갑자기 콘텐츠진흥원 자체가 없어져 버렸어 건물 자체가 그러면서 거기에 있었던 사람들이 사무실이 졸지에 없어지고 근데 그때 내가 그 이 저기 그 사무실의 무슨 문을 닫아놓고 비어있는 상황에서 그 몇 달 동안 비어 있는 상황에서 사무실이 없어진 거야 이제 통보도 했을 텐데 내가 통보받을 때도 없었고.

김형준: 그 당시에 그러면 어디에 계셨어요?

이상호: 그때는 막 유랑하고 댕겼지. 그게 힘들어서 잡지를 접고.

김형준: 접은 다음에 일하던 데지만 이제 일을 안하니까?

이상호: 공간은 있고.

김형준: 그 공간은 있는데 유랑하고 있어서?

이상호: 나중에 오니까 그게 콘텐츠 진흥원 자체가 다 없어.

김형준: 멋있었던 예전 잡지

이상호: 그 사무실이?

김형준: 없어진 거죠. 내용물도 다 없어지고.

이상호: 그때는 이제 기록물이라고 해봐야 슬라이드 필름인데 통째로 다 그냥.

김형준: 그 때 거기에 다른 옆에 얘기해 줄 만한 사람은 아무도 없었나요? 여기 이제 정리한다.

이상호: 내가 연락 자체가 안 됐던 거지. 우리 사무실 사람이.

김형준: 연락이 안 되면 어느 정도로 연락이 안 되는 거예요? 어디에 가서 예를 들면?

이상호: 아니, 나 그때 뭐 우리 애 데리고 막 7번국도 걷고 막 이렇게 몇 달 동안.

김형준: 핸드폰 없었나요.

이상호: 핸드폰 없었지. 삐삐 시절인가? 나 기억이 잘 안 나네. 근데 어찌 되건 나한테 연락할 사람이 아마 그 진흥원 자체에서도 연락을 했을 거고.

김형준: 처음 이제 음악 시작했던 게 80년대 그러면 중반부터라고 볼 수 있는데 그때 음악 시장을 스케치를 해본다면 어떤 분위기였나요? 본인이 경험하신 음악 시장, 누가 주도를 하고, 음악의 어떤 흐름도 그렇고, 세력 어느 쪽에서 좀 어떤 분위기의 음악이 잘 나가고 있었고, 어떤 식의 방식으로 하면 히트가 나오고 이런 음악의 동향 같은 거?

이상호: 80년대 초반 정도까지는 70년대는 특히 그랬고 80년대 초반까지는 우리나라 음악계가 정말 나는 되게 지금 생각하는 그런 의미는 아니겠지만 나는 굉장히 좋은 지형을 가졌고 난 나름 그걸 황금기라고 생각하는데 모든 음악이 다 공존하고 있었고, 심지어는 헤비메탈이라는 그런 장르가 무슨 저 힐튼이나 무슨 저런 하이아트 컨벤션에 완전히 관객이 꽉꽉 찰 정도로다가.

김형준: 기억나는 밴드가 어느 밴드예요?

이상호: 그때가 백두산, 부활 이런 그리고 외인부대가, 임재범 외인부대가 신인이었고 작은 하늘이라는 애들이 거의 완전히 새로 나온 그게 80년대 중반이거든 70년대 말부터 80년대 중반까지는 예를 들어서 메탈이 그 정도였고 다른 음악들 락이니 모니 팝이니 완전히 모든 게 다 공존해서 그리고 들을 음악도 많았고 사람들이 다 음악을 찾아 듣고 LP시절이니까.

김형준: 음악을 찾아듣는 게 이제 나온 음반을 사서 듣거나 그렇지 자주 찾아 아니면 공연장을 가거나 근데 방송은 사실 좀 제한돼 있는 부분 있지 않나요?

이상호: 당연히 근데 그때는 그냥 이 음악 애호가 중심의 음악 판이었던 것 같아 LP를 찾아듣고 좋은 음악을 들어보려고 하고 막 서로 정보를 오프라인 정보지만 서로 주고받으면서 이러면서 빌보드 차트를 보면서 그거를 또 직접 못 보면 그런 음악 잡지들이나 《월간팝송》 이런 잡지들을 통해서 그걸 봐서 그걸 음악을 백판을 찾아듣고 아니면 다방 가서 듣고 이런 나름대로의 방법으로 해서 음악을 찾아 듣다 보니까 음악이 공존할 수 있었던 거야 어떤 미디어가 하나로 다 몰고 가는 이런 게 아니었기 때문에.

김형준: 텔레비전은 그런 역할을 전혀 못 한 것 같아요.

이상호: 주로 그때 이제 라디오 황금기야.

김형준: 라디오는 일정 부분은 했을 것 같고요.

이상호: 라디오 황금기였고. 그래서 그 라디오도 음악을 좋은 음악. 새로운 음악까지 모르겠지만 좋은 음악을 전달해 주려고 막 그런 게 있었고.

김형준: 그렇죠.

이상호: 시청률 청취에 완전히 매몰된 시기가 아니었기 때문에, 그리고 거기에 종사하는 사람들 자체가 나만 아는 음악 새로운 음악 좋은 음악 이거에 대한 그 차별화를 가지려고 무지하게 애썼던.

김형준: 그리고 나름 또 라디오라는 매체가 정보를 좀 더 많이 지금은 정보를 사실 일반인들도 다 공유를 하는 편이지만 그 당시에 음악 관련된 정보나 이런 소스는 아무래도 방송 매체 그중에서도 이제 음악

쪽은 라디오 쪽에 그래도 좀 많이 있지 않았을까 싶기는 해요. 음원음반이라든지 이런 것도.

이상호: 음악 시장에 어떤 헤게모니를 만들어 가는 거는 그때 라디오와 음악 잡지였다고 스포츠 신문이 나오기 전에는 음악 잡지였다 음악 잡지 학생 잡지 학생 잡지가.

김형준: 아까 얘기했던 《주니어》, 《여학생》, 《하이틴》?

이상호: 거기서는 심지어 스타를 만들어 내기도 했어 그게 스타를 만든다고.

김형준: 그러면 어떤 하나의 예를 들자면 어떤 식으로 스타를 만들어요?

이상호: 요즘 그래도 나름 간판이 돼 있는 각 영화나 방송이나 음악이나 완전히 중견이 됐던 사람들이 신인 시절에 그 사람들을 발굴하고 그랬던 게 학생지였다고. 말하자면 김혜수, 최수종, 김완선, 이지연 뭐 이런 거. 채시라, 하희라 뭐 탤렌트는 가장 대표적이었고, 학생지 표지 모델 학생지 거기에 나오면 그 사람들이 바로 스타덤에 오르는 그게 상징적인 게 학생지 표지 모델이에요.

김형준: 그러면 학생지 표지에 올랐다하면 그러면 이미 그 사람은 스타가 돼 있는?

이상호: 이미가 아니고 데뷔한 애들이 그 다음 이를 통해서 스타를 가는 그러니까 지금하고 문화가 굉장히 다른데 그 당시에는 그 만들어 냈다는 게 뭐냐 하면 학생지가 그런 역할을 했던 거예요. 기능을 발굴하는 기능은 학생지가 한 거야.

김형준: 그러니까 여러분 학생들의 표지 모델이 될 때는 아직 없다는 거죠. 그런데 얘 될성부르다 하면 거기다 쓰고 그러면 스타가 될

확률이 거의 거의 90% 이상이다.

이상호: 거기 이제 표지 모델 크기, 지금 채시라, 하희라 이런 애들. 최수지 이거 전부 학생지 표지 모델 출신이라고. 이제 방송 쪽에는 대부분 그래서 이제 표지 모델이 나오면 이런 애도 있네. 그럼 그걸 갖고 바로 그 다음에는 이제 모델 했던 애를 갖고 그 학생지에 학생지에서 패션이 있으니까 패션모델로 쓰고 그러면, 미혼 여성지 그런《엘레강스》니 이런 잡지들에 모델로 하고, 이게 이제 등용문처럼 돼가지고 쭉 해서 스타가 되는 완전 정석 코스가 돼 있습니다.

김형준: 그 다음에 스타가 되는 그 다음 과정은 어디일까요? 보통 TV는 그렇게 많진 않았을 것 같고?

이상호: 그때는 잡지가 주도를 했기 때문에 그 다음에 이제 방송으로 가는 거지. 드라마, 가수 같은 경우는 이제 가수가 그런 경우. 그런 게 나는 프로그램 내가 생각할 때는 김완선과 이지연이라고 봐. 그게 80년대 후반 정도 됐어요. 87~8년도《하이틴》이라는 잡지에서 김완선을 키웠어. 그러니까《주니어》라는 잡지에서 이지연을 키워서 키웠다는 말이 좀 있네 이게.

김형준: 나름 그냥 우리가?

이상호: 집중 부각시키는 표지로 쓰면서 우리가 여기 표지를 썼으니까 더 밀어주고 싶으면 그런 거겠죠. 매달 쓰면서 그런데 그게 어찌 됐든 문화판을 장악을 한 게 10대 학생 애들이었고, 그 학생 애들이 매달 보는 게 그 학생지가 몇 만 부씩 나갔으니까.

김형준: 그 가수들의 팔로우는 주로 그러면 라디오 출연 혹은 뭐 음반 판매 그럼 어떻게 되나요? 어느 쪽으로 가야 애가 떴다는 걸 알 수 있어요?

이상호: 그때는 이제 음반으로 간 거지. 근데 이제 무명들이었다고 전부 판도 안 나왔을 때는 그러니까 《주니어》 때 이지연이가 온 거는 유현상, 유현상 씨가 데리고 왔지. 《하이틴》에서 김완선 키우듯이. 우리도 《주니어》도 좀 키우면 안 돼. 그래가지고 아무 것도 없는 애를 그냥.

김형준: 그런데 딱 보니까 그래도 어느 정도 가능성을 보였던 건가요 아니면?

이상호: 그 당시에는 뭐 그게, 그게 모욕적 모욕적일 수도 있겠지만 당시는 그 스타를 만들어내는 시기였다고. 전혀 가능성이 없는 애는 아니겠지만 그 발굴한 사람들은 발굴한 사람들은 그 뭔가의 어떤게 있죠. 이유가 있지 근데 노래를 잘해서 가수 이런 건 아니었다고. 그러니까 유현상 씨가 이지연이 픽업했을 때는 자기 나름대로 뭐가 있어 노래는 아니었고 김완선도 노래는 아니었고 그런데 그 사람들이 보는 눈은 있었고 그걸 이제 만들기 시작하면서 학생지가 붙어서 같이 만들어가는. 그래서 사람 먼저 스타를 만들고 그러면 이제 그 사이에 음반이 나와 음반이 나오면 그 음반을 갖고 홍보도 똑같이 하자는 거지. 홍보도 같이 해줘 그러면 그 다음에, 그 다음에 순서는 방송 특히 라디오에서 그거였는데, 근데 라디오는 물론 지금하고는 다르게 방송이나 방송 프로그램이나 PD들이 집중적으로 민 거는 있었다고 그리고 사람들이 전부 라디오를 들을 때여서 같은 노래가 계속 하루에 나오면 크게 그러면서 해서 이지연의 데뷔곡이던지 김완선의 데뷔곡이든 기억이 안 나는데 이런 노래들이 그렇게 어마어마한 노래가 아닌데 계속 듣다 보니까 너도 괜찮네, 이렇게 되면 그래서 그게 아주 그 순서가 쫙 이렇게 정리가 되는.

김형준: 그래서 히트가 되고 나면 그때도 순위프로가 있었나? 80년대도?

이상호: 어 그렇지. 《가요 톱텐》 이런 거.

김형준: 올라가게 되고 그러면 이제?

이상호: 스타가 그렇지 《가요 톱텐》 1위까지만 가면 이제 스타. 스타가 된 거지. 근데 그까지는 지금 생각하면 그 나쁜 의미라고 생각하는데 발굴부터 만들기까지의 그 나름 이 씬에서 전문가들의 역할이 있었다고 그게 가능한 시절이었고.

가요톱텐 기사(출처: 경향신문)

김형준: 어쨌든 그러면 스타를 키워내는 거에서는 잡지사와 그다음에 라디오 방송 쪽하고 이런 데서 스타를 딱 이렇게 내가 음반을 낼 무렵쯤부터 이렇게 쫙.

이상호: 그러니까 매니저, 매니저 제작자 기자 PD 이렇게 해서 스타를 만들어 간 게 굉장히 많아요.

김형준: 그러면 그 시절에 레코드사의 역할은 뭐였나요?

이상호: 레코드사는 그냥.

김형준: 음반만 찍어주면?

이상호: 아니 80년 초까지는 레코드사가 나름대로 스타 발굴을 많이 했다고.

김형준: 그렇죠. 그래서 전속가수도 내고.

이상호: 전속 가수의 개념이지. 그러니까 자기네 전속 가수면서 음반 내주고 홍보도 해주고 이러다가 이제 나중에 나중에는 너무 많아져요. 전속 가수가. 전속 가수나 이런 게 너무 많아지면서 이제 질로다

가 승부하던 시절이 좀 왔죠. 그리고 이 음악판이 좀 커지기 시작하면서 지구나 오아시스나 서울음반이라든지 음반 냈다고 해서 무조건 해주는 시절이 아니야. 옛날에는 80년 초만 해도 희귀했다고 그 문예부에서 나온 판이 얼마 안 됐고.

김형준: 그러면 중소 기획사가 마이크 때기 전에 대형 레코드사에서 전속을 낼 때는 따블이 많이 나오지 않았던?

이상호: 그렇죠 많지 않죠.

김형준: 나오면 일단 어느 정도 검증이 돼서 그냥 뭐.

이상호: 그러니까 서울 이 음반사에서 누구누구 준비 한다, 누구 음반이 나왔다 이게 화제가 될 정도니까. 그러니까 나오기 전부터 아니면 나와서 그러면 우리 회사에서 집중적으로 미는 판이 이거 이거다 그러면 그게 바로 이런 미디어 인쇄 매체 신문 잡지로다가 바로 오고 거기서 그러면 전부 모니터를 그게 가능한 시절이었지. 전부 지구에서 나온 음반, 이번 달 나오는 음반이 뭐, 뭐하다가 다 모니터가 될 정도니까. 그러니까 그 모니터를 전부하고 거기서 좋은 거를 기자들이나 PD들이나 이런 사람들이 작가들이나 이런 듣고 그거를 선별해서 뭘 밀어주거나 아니면 그 레코드사들이 홍보를 집중적으로 하는 것들을 같이 당장 그 프로그램 그거에 도움이 되는 그런 프로그램이나 매체들에서 같이 밀어주고 해서 이렇게 만들어가는 그게 가능한 시절이었던 거죠. 80년도에는.

김형준: 초반까지 아니면 중반까지?

이상호: 중후반까지. 이렇게 그냥 우리나라가 서태지 전까지. 서태지 전까지는.

김형준: 그러면 서태지 전에는 기획사의 역할이 동아기획은 80년

대 중반 이후부터는 그래도 후반에는 조금 조금씩 발돋움을 하지 않
았나요?

이상호: 동아기획이?

김형준: 김현식 씨, 들국화 이렇게 나올 때마다

이상호: 동아기획에 동아기획이 어떻게 보면 80년대 우리나라 메이
저 음반사를 벗어나는 최초의 기획 시스템이라고 생각을 하거든. 원
로들이 얘기하는 70년대 애플 프로덕션의 역할, 애플이라고 대한민국
동아기획의 완전 최초의 그러니까, 이 음반사 메이저 음반사를 벗어
나서 기획사가 처음 등장한 게 그 애플이거든.

김형준: 그건 이제 몇 년도인지 혹시 아세요?

이상호: 60년대 말 70년대 초이지 않을까? 그래서 근데 그때는 완전
히 애플이 완전히 석권 그냥 유일한 음반사를 벗어난 기획사. 근데 우
리 그때만 해도 이제 지금하고 문화가 다르니까. 이 전속을 전 레코드
사에서 전속 개념을 하면서 처음에는 막 이렇게 가지고 그 역사가 80
년대 중반까지 왔는데 이미 그런 기획사가 생겨나면서 이 레코드사의
기능이 쇠퇴한 거는 그 애플 프로덕션이나 이런 게 안타 프로덕션 이
런 게 나오면서부터 쇠퇴를 하고 있었는데 힘이 워낙 막강했기 때문에
그게 이제 80년대 초반까지 온 거지.

김형준: 음. 몇 군데 기획사는 있었지만 워낙에 레코드사의 자본력
이나 또는 기타 등등 이런 게 있기 때문에 그거를 누를 수 없어서 기획
사가 몇 개 있었어도 레코드사는 유지가 됐다는 얘기죠?

이상호: 그리고 기획사 자체가 우리나라에서 음반을 만든 이를테면
제작자 옛날에는 매니저 겸 제작자였지 그 사람들이 돈이 없었다.

김형준: 레코드사에 종속될 수밖에 없어서요?

동아기획 관련 기사(출처: 매일경제)

이상호: 그렇지. 누구를 발굴하면 걔를 데리고 가서 돈을 거기서 받아냈으니까. 그러니까 이 프로덕션이 일찍 정착을 할 수 있었는데 자체 돈이 없기 때문에 돈을 받아서 했기 때문에 거기서 시스템 자체를 깰 수는 없었고 그게 이제 80년대까지 온 거지. 그래서 그러다가 이제 공식적인 건 아니지만 그래도 시스템이 확 바뀐 건 동아기획이거든 동아기획 같은 게.

김형준: 동아기획은 주로 어느 레코드사랑 같이 작업을 했어요?

이상호: 동아기획은 그냥 서라벌하고 했어. 동아기획이 최초로다가. 동아기획의 역할은 음반사를 거의 프레싱 하는 회사로 다 만들었다는. 지구나 오아시나 이런 데를 그냥 프레싱 하는 공장. 그러니까 동아기획

이 가장 대표적인 거지 뭐. 물론 이제 개인적으로다가 제작해가지고 돈 많은 사람들이 그럴 수도 있지만 그거는 뭐 개인적으로 한 사업들이야 그것까지는 뭐. 동아기획은 자기 돈으로다가 시작을 했지.

김형준: 그러면 진짜 종속될 이유가 없네요?

이상호: 동아기획은 나도 들은 적이 되게 오래 됐는데 동아기획은 홍보도 할 줄 몰랐다고. 동아기획은 그 김영 사장이 박지영 레코드사 와이프가 하던 레코드사에서 돈을 벌어가지고 그 돈을 갖고 이제 발굴을 했는데 그 당시에 그게 이제 나도 오래돼서 그 당시에 무조건 500만 원을 주고 무조건 계약을 했다고 음반을 제작하든 안 하든 무조건 스카우트를 해서 500만 원 주고 그게 이제 계약금. 그래서 나랑 같이 일하던 그런 기타리스트 최훈 씨가 있었던 그런 믿음 소망 사랑 뭐 이런 것들. 이종만 그런 가수들 그때 증언을 그렇게 들었어. 무조건 500만 원 주고 계약하고 그리고 자기들이 제작을 해서 그런 이를테면 레이블 음반사에다가 판만 찍어다가 홍보를 했는데 홍보도 안 했다고.

어느 날 그게 80년대 중반인데 김영 씨가 들국화가 막 뜨기 시작할 때야. 들국화가 거의 떴지. 근데 방송국에는 동아기획 음반이 없었어. 김영 씨가 방송국에 홍보 이런 걸 안 했기 때문에. 음반을 갖다 주지 않았어. 김영 씨가 언제 그러더라고. 방송국에서 계속 연락이 와가지고 판 갖다 달라고 그러는데 내가 판을 치면 왜 갖다 줘 사야 돈 주고 사야지. 내가 어떻게 해야 해요. 이러는 거야. 갖다 주서야죠. 갖다 주세요. 그때는 뭐 이렇게 완전히 그 자존심에 정말 근데 뭐 자랑하려고 하는 게 아니라 그 사람들은 당연히 좋은 뮤지션들 발굴해서 그렇게 했는데, 그렇게 되면서 들국화 이렇게 음반이 몇 개가 이렇게 뜨기 시작하면서 그것이 그게 이제 말하자면 시너지인데 동아기획이 아마

레이블 때문에 음반을 사는 유일한 최초의 아무튼 그래가지고 동아기획의 성공도 상당히 작용을 했고.

김형준: 그러면 궁금한 게 동아기획은 자신의 자본으로 마이킹은 안 당겨도 레코드사에 종속되지 않는 선에서 어쨌든 하나 둘씩 가수들 녹음을 하고 앨범을 냈단 거잖아요? 그 자본은 그러면 박지영 레코드를 운영하는 거에서 온 돈 가지고 그냥 갔을 거라고 보는 거죠?

이상호: 처음에는 동아기획뿐만이 아니라 사실은 다 영세한데 그 당시 지금과 이를테면 이 기획사의 대형 기획사들 SM이니 이런 게 나오기 전에는 이렇게 기업형 프로덕션이 나오기 전에는 매니저 겸 제작자라는 사람들이 그 사람들한테 이 음반 기획이라는 건 생업이었다고 생업. 이 80년대 70년대, 80년 특히 80년대 초중반에 그 이 음악 바닥의 역할이 굉장히 중요한데, 그 많은 사람들이 동아기획처럼 많은 사람들의 기획자 겸 매니저 겸 음반 제작자들이 음악 바닥에서 일하는 게 생업이었기 때문에 자기 돈, 이를테면 전세금을 빼서 집을 이렇게까지 음반 제작을 했다고. 그래서 이 사람 하나하나가 너무 열심히 나의 내가 들인 돈 그리고 나 이게 나의 생업이야. 이거 이게 망하면 내가 어디 다른 데로 갈 게 아니라 망해도 여기 있어야 되고 흥해도 여기 있어야 되고 나는 그게 굉장히 중요한 거라고 생각한다.

김형준: 마이킹을 당긴 사람은 그게 아니고 자기가 돈을 어떻게든지 마련해서 한 사람들은 더 헝그리 정신이 있다?

이상호: 시작은 자기가 마련해서 한 게 먼저 시작이지 더 계속 마련할 수 없으니까 그렇지. 그런데 대부분 실패를 하지 거의 그 음악 바닥에 나와서 제작을 했는데 대부분 실패를 하지 그런데 음악 바닥에 나와서 보고 배우고 경험한 게 있잖아. 그래서 그 다음에 순서가 마이킹

으로 가는 거지.

　김형준: 그러면 처음에는 자기 돈으로 처음에 한 주 따블을 시작을 하는데 대부분 한 열따블에 하나 나와야 히트가 나오는 거니까 그렇지 안 된단 말이죠. 근데 그 다음엔 좀 더 전 보완하면 될 것 같아서 가고 싶은데 돈은 없어 그러면 이제 레코드사에 가서 손을 벌리고 돈을 받는 거죠. 이렇게 좋은 가수가 있다. 해가지고 들어와라 하고서 이제 만드는 건데 그럼 그때부터는 종속되겠네요. 서로의 조건 같은 거 혹시 아세요. 대략적 건 레코드사와 기획사가 마이킹을 당길 때 대략적인 조건은?

　이상호: 그냥 빚 갚고 빚 갚는 거지.

　김형준: 예를 들면 한 따블 만들면서 초창기에 한 5천을 당겼다. 5천만 갚고 끝인 건가요?

　이상호: 그렇지. 그게 왜냐하면 프레싱이나 뭐나 이런 걸 전부 거기서 하는 거. 그리고 음반사 입장에서는 음반사 입장에서는 어차피 돈 다 내가 돈을 못 받을 건 아니니까 그래서 그냥 밀어주고 그래서 물론 이제 거기에 그 계약들도 다 다르겠지 신인과 오래된 사람과 힘 있는 프로덕션과 근데 거기에도 모든 걸 다 은행에서 저기 아니 그냥 조건 없이 그냥 원금만 갚아 이건 아니겠지. 일단 그런 사람들 그런 것도 있겠지만 다른 조건도 있을 수가 있겠지 근데 어찌 됐건 프레싱은 다 이미 그니까 레이블사 음반사 자체가 공장으로 전락하게 된 스스로의 자기 자기들이 스스로 거기에 만족하는 것도 있었다고 프로덕션이 나오게 된 거는 음반사가 처음에는 발굴해가지고 전속시켜가지고 스타 만들기 하다가 나중에는 그게 감당이 안 되고 발굴도 하기 힘들고 하다 보니까 이제 기획사들이 나와서 히트도 내고 동아기획 같은 거 나

오고 각자들이 해가지고 한 사람이 그냥 1인 기업이 스타도 만들고 막 하다 보니까 우리보다 더 잘 하네. 그리고 우리는 그 역량 없어 문예부에서 그것까지 못 해 이러다 보니까 그냥 프레싱 공장으로다가 전락하고 음반이 예를 들어서 음악 바닥이 한 10개 나오면 음반사에서 나오는 전속 음반은 그냥 한두 개 정도밖에 없었다고. 그 당시에도 제작은 했어 이 프로덕션화가 전부됐어도 나오는 음반이 몇 개 있었어.

김형준: 초창기에 초창기가 아니라 80년 말 후에 윤상의 앨범이 아마 지구에서 나온 걸로 기억을 하는데 윤상 같은 경우는 지금 전속이었나요?

이상호: 김광수 씨가 돈을 받았죠.

김형준: 결국 그것도 마이킹이네.

이상호: 그 마지막에 전속이 됐던 거는 기억이 정확한 음반이 지구에서 나오는 건 마지막에 지구가 마지막 자기가 제작하고 그런 게 나는 메탈 음반 무슨 이상한 음반들이라고 보거든 이상한 음반이 아니라 흥행 가능성이 별로 없는데 음악은 잘하고 이런 것들 그러다가 이렇게.

김형준: 만약에 이상호 대표님이 그 당시에 지구나 오아시스 대표 중에 문예부장 혹은 아마 부사장 정도의 결정력 결정권이 있는 사람이었다면 이게 다 자기네가 쥐었던 그런 음악 시장의 헤게모니가 항상 중소기업 기획사로 빠져나가는 걸 보면서 방어적인 어떤 조치를 어떻게 취할 수가 있었을까요?

이상호: 아마 내가 있었어도 그걸 못 했을 것 같아. 워낙 많은 그 한 시대를 한 시대를 음악 바닥을 그냥 누렸고 그전에 돈도 많이 벌었고 매너리즘이지 그냥 뭐 이제 더 이상 여유 있으니까 그 이렇게까지 해가지고 모험해가면서 할 이유는 없다. 차라리 그냥 마이킹 당겨주

고 받을 돈 받아 그리고 찍자. 그러면 찍는 거 다 우리 공장 운영하면 되니까. 그러니까 히트 내기가 더 쉬운 거야 그 발굴 잘하는 애들한테 돈만 잘 주면 돈만 잘 주면 기가 막힌 애들 데려오니까 그래서.

김형준: 초대박은 못 나잖아요?

이상호: 초대박은 못 내지만 모험이라고 생각했던 것 같아요. 홍보비 이런 거 안 써도 되니까. 군이 뭐 이렇게 그래서 머리 아프게 그런 생각을 했을 것 같아 당시에 그런데 그 다음에 우리나라 직배사가 들어왔다가 직배사가 다 이 오아시스, 지구 이런 데 통해서 왔다가 성음, 이런 왔다가 다 나중에 직배사가 직접 하게 됐잖아. 그러면서 이거 진짜 공장밖에 안 되네 우리가.

김형준: 속빈 강정이 된 거죠.

이상호: 근데 이미 돈들을 너무 많이 벌었어. 무리할 이유 없다. 그리고 그러니까 문예부 자체가 다 유명무실해진.

김형준: 문예부가 근데 보시기에 이상호 대표님 보시기에는 문예부의 멤버가 충분히 어떤 음악을 고르고 프로듀싱하고 할 만한 역량이 있었나요?

이상호: 없었죠. 없었고 문예부 그래서 막판에 이 지구나 오아시스의 초창기에 문예부 잘 나간 전성기 시대의 문예부 사람들이 대부분 전문가들이었잖아요. 팝 전문가 음악 전문가들 DJ로 오래있다거나 이런 사람들이 주로 거기에 문예부에 들어가서 그런 일을 그러니까 좋은 음반을 외국에 나오는 그 전 세계에 나오는 좋은 음반을 컨택해 가지고 그것도 들여와서 그걸 내서 필터링할 수 있는 그런 역할을 해야 되는 근데 그런 사람들이 되게 일이 수동적이라고 모험을 하지 않는다. 그 좋은 음악만 찾아다가 오로지 그 기준은 좋은 음악이야.

김형준: 좋은 음악은 하는 게 근데 굉장히 주관적이잖아요?

이상호: 그렇지. 근데, 그 당시에 우리나라 음악 팬들이 즐겨 듣는 음악들이 그 시기 때때로 있잖아 이때는 사람들이 뭘 좋아한다, 뭘 좋아한다. 그 전문가가 또 자기 영역들이 있거든 자기 영역에서 좋은 음반들을 한 사람이 예를 들어서 그 음반사마다 이 사람은 뭘 잘해가 있거든 이 사람이 모든 음악판을 하는 게 아니라 이 사람은 어떤 걸 되게 잘해. 어떤 사람은 제3세계 음악, 어떤 사람은 깐쏘네 어떤 사람 뭐 이런 것처럼 그런 것들이 그 사람은 저걸 잘해 그럼 그냥 그 사람은 그것만 하다가 그냥 근데 한국에다가 소개하는 것만 해도 되게 의미가 있었고 그리고 그 당시에 아까 얘기했지만 몇 사람 라디오 프로그램이 워낙 힘이 있었고 이 인쇄 매체들이 그 바람을 이렇게 잡는 그런 역할이 있었고 했기 때문에 어떤 음악이 좋은 음악이 왔다 지금 기억으로는 제랄드 졸링 이런 것도 거의 만든 음악이거든 외국에서 별로 안 유명해. 그런 거 그냥 그런 것처럼 그런 게 가능했던 그런 시절이었는데 문예부 사람들은 그런 장점이 있었는데 이제 직배사가 자기들 음반을 직접 하면서 이 문예부 사람들이 할 일이 무엇이냐 그러다 보니까 음반사 자체에서 스스로 발굴해서 제작해서 홍보하는 그런 것까지 감당을 안 하려고 하고 그냥 기본적으로 아이고 우리가 그래도 문예부도 있고 음반사니까 그래서 뭐 하나 내자 그 막바지에 나온 음반들이 보면 음악성을 굳이 점수 매기자는 게 아니라 막바지에 나오는 전속 음반들 보면 흥행하고는 별로 상관이 없는 근데 음악은 잘해 그리고 의미는 있어 그런 음반들을 그냥 낸 거야 문예부 애들이 그거를 그걸 그냥 기계적으로 홍보를 한 정도로 그 뜨진 않고 그러다가 이제 그거조차도 유명무실해지고.

김형준: 문화부의 직원은 혹시 몇 명 정도가 있었나요, 보통 레코드 사에?

이상호: 문예부가 문예부장 하나 있고, 가요, 팝 예를 들어서 이래가지고 한 기본적으로 헤드는 3명이다 그랬지. 그 밑에 예를 들어서 그렇게 부장 밑에 직원이 있을 수는 있겠지만 대외적으로도 이런 이쪽 관계자들을 상대하고 이러는 사람은 보통 3명, 데스크 하나, 팝 하나, 가요 하나 그게 기본이고 그리고 문예부에서 그 자켓 디자인 이런 것까지 다 했기 때문에 그런 직원들이 있었던 거죠.

김형준: 최소 3명?

이상호: 그래서 오아시스, 지구가 지금, 지금 완전히 그냥 이름만 있는 회사로다가 그냥 그동안에 제작했던 음원 관리 하는 회사 정도가 된 거에는 스스로의 그런 스스로의 그건 매너리즘이라고 해야 되겠지. 그러니까 스스로의 역할에 대한 그냥 더 이상의 도전이나 시도나 이런 것들을 안 하는 데서부터 처음에는 그렇게 발굴까지 하다가 처음에 그 다음에 이제 발굴이 없어지고 그 다음에 이제 있는 문예부 직원들을 갖고 그냥 들어오는 음반 중에서 우리가 자의반 타의반 제작하는 음반을 홍보해 주는 그런 거를 문예부 직원들이 수동적으로 하다가 나중에는 그마저도 어차피 흥행이 안 되고 하니까 그마저도 이것도 할 이유가 없네. 우리가 이래가지고 그다음에는 프레싱하는 공장으로 됐다가 그 다음에는 프레싱조차도 메이저에서 할, 그 과거 메이저 레이블 회사에서 할 이유가 없어졌기 때문에 프레싱조차도 그 다음부터는 프레싱도 안 하게 되고 그러다 보니까 지금은 그냥 갖고 있는 따블 관리 음원 관리.

김형준: 프레싱은 이제 어디서 하나요 그러면?

이상호: 그냥 프레싱 전문 공장.

김형준: 이런 거 하고 상관없이 음악 바닥하고 상관없이 그 틈새를 차고 들어간 회사들이 있나 보죠?

이상호: 이제 말하자면 옛날에 테이프 CD를 만들던 SKC나 그런 회사들이 있다고 무슨 무슨.

김형준: 그러니까 지구레코드나 오아시스가 클 때?

이상호: 재료를 공급하는.

김형준: 같이 옆에서.

이상호: 음악이 아니라 음악 사업이 아니라 재료 공급이니까.

김형준: 부품 납품하고 뭐 하고 어쨌든 그런.

이상호: 대한미디어, SKC.

김형준: 그런데 우리도 독립하자 어차피 쟤네랑 우리나 다를 게 없다, 이렇게 된 거죠?

이상호: 처음에는 이 상품만 물건만 공급해 주다가 나중에는 공장을 아예 프레싱 공장을 우리가 차리는 거지.

김형준: 그러니까 거기는 커진 거네요. 레코드사는 작아진.

이상호: 엄청 커졌어. 엄청 커졌다가 지금 또 한 번 세상이 바뀌면서 이 테이프가 LP가 유명무실해지고 테이프가 유명무실해지고 지금은 거의 그냥 아직도 있긴 있어 아직도 있긴 있는데 그냥 오히려 음악보다는 음악 이외에 다른 거를 활용하는, 강연이나 뭐 이런 이런 거로다가 그래서 음반사들의 몰락은 음반사들의 몰락은 스스로 자초한 게 너무 크다.

김형준: 기억나시는 지구 레코드나 오아시스 레코드나 이쪽 관계자분들과의 일들이 좀 있나요? 일을 하시면서 현업으로 일하실 때?

이상호: 지구를 생각할 때 지구는 지구에 대한 유일한 기억은 옛날에는 다 기자들 차들도 없고 80년대 초에 차들도 없고 그리고 교통도 되게 불편하고 그래서 우리 음악 기자들의 그때가 이제 LP 시절에 음악 기자들의 일과가 요즘 뭐 정치부 이런 데는 다 출입처가 있는데 음악 기자들의 출입처 아닌 출입처가 처음에는 80년대 초중반에 레코드사였다고 LP 시절에.

김형준: 레코드사가 위상이 제일 좋았다는 얘기네요?

이상호: 아니 그 소스가 제일 많아. 사업의 그 소스가 나오는 최초의 시작점이 거기니까. 그러니까 근데 이 음반이 얼마나 많지 않았으면 한 달에 보통 한 번 가서 그 달에 나온 음반을 전부 이렇게 들고 올 정도라고. 그 정도 많이 안 나왔다니까.

김형준: 한 번 가서?

이상호: 한 번 가서 그러니까 이제 신보 신인과 기성의 신보를.

김형준: 그렇죠. 다 같이 나올 텐데 보통 웬만한 데서 동아기획에서도 나올 때 보면 한 주간에 따블이 밀려가지고 새 음반 나오고 그러면 프라이어리티 그다음에 세컨 서드까지 막 이렇게 정해져서 나오는데.

이상호: 그 이제 처음에는 그 당시에도 택배라는 게 있었거든. 이제 우편으로 누가 택배 음반을 보내는 경우도 있어. 그런데 이제 보내는 경우도 있는데 그거 말고 기자들이 그냥 가는 거야. 기자들이나 PD는 모르겠는데 이제 방송국에는 보냈겠지. 기자들은 아무튼 그때는 나름 출입처라고 생각을 해서 그 출입처에 멀어서 귀찮아 거기 멀어서 이 정도가 아니었고 거길 가야.

김형준: 그러면 그 당시에 어디로?

이상호: 지구가 80년대 초 중반에는 지구는 구파발 넘어서.

김형준: 사무실은 서울에도 있었잖아요? 연락소 같은 데는 근데 음반을 받으려면?

이상호: 그렇지 공장을. 그리고 가서 회장들 만났다고 임정수, 오아시스는 손진석 회장들을 만나. 아니아니 그게 아니고 그 사람들이 그렇게 반갑게 기자들을 맞이해 줬다고. 아니 그게 이제 그 부탁한다는 말도 안 하지 당연하게 그냥. 근데 이제 혼자 갈 때도 많았지만 그래도 우리가 학생지면 학생지, 이렇게 모여서 모여서 간다고. 왜냐하면 각자 차들이 없었고 그리고 이제 업계에서 이제 기자들 같은 경우에는 업계에서 이제 친한 애들하고 학생지면 지금 학생지 모임이 있고, 그 모임 그냥 같이 이렇게 모여서 야 우리 오아시스 가자 가는 날은 이렇게 다 이렇게 도는 날이야. 의왕 가면 오아시스 갔다. 서울 음반 갔다. 바로 그 오아시스 옆에 가 의왕 그쪽. 그래서 루트였다고 그래서 한 보통 한 달에 한 번 정도는 간다고 가면.

김형준: 음반 그럼 챙겨서 이렇게 새로 나온 음반도 좀 가져오는?

이상호: 그렇지. 그것도 있지만 가서 그냥 얼굴 보는 거지. 얼굴 보고 정보도 듣고 예를 들어서 새로 지금 제작하는 음반에 대한 얘기도 이미 만들어 음반 갖고 오고, 플러스 한국 이제 가요 음반은 만들어 놓은 음반, 신보들 쫙 들고 오고 프레스 직배사 오기 전에 그 라이센스 음반은 선물이었어 선물. 늘 이만큼 무슨 전집 이런 것들을 가면 그거를 가요음반에다가 물론 이제 팝도 홍보하는 거 있었지만 물론 선물을 줘. 비틀즈 LP. 그게 그 나름대로 그 음반사의 홍보 그냥 돈을 주는 것보다는 우리는 또 그 맛에 가면 또 회장이 꼭 그 회장 방에 또 불러서 같이 그냥 잠깐 담소하는 거지 담소. 그리고 이제 밥 먹어라 그럼 문예부장하고 나가서 이제 한 잔 하면서 동네에서 이제 문예부장님이

이제 접대하고 오아시스 손진석 사장 같은 경우에는 공장 앞에 이렇게 이것처럼 이렇게 포도나무가 있었어. 포도를 따다가 우리 기자들한테 주고 그랬다. 이 기자들이 되게 대접받던 그리고 이제 촌지도 주지. 촌지도 다 많이 주는 건 아니지만 돈 10만 원도 못 받아. 그래서 근데 이제 좀 이렇게 안 되면 넙죽넙죽 잘 받기도 했고 그래서 한 달에 한 번 그 맛에 음반 받는 맛에 신보 챙기러 가면서 거기서 나온 좋은 음반들 홍보에 필요 홍보하고 상관없는 좋은 음반들 받으러 가는 게 또 촌지도 받을 겸 가서 또 회식도 할 겸 이래가지고 이제 한 달에 한번 보통 이제 간 것 같아요. 그래서 가면 그게 오아시스는 이제 가면 그래서 오아시스 들렸다가 서울음반 들렸다가 그냥 서울음반 되게 신식이었다고 애들이 젊은 애들이었고.

김형준: 일하는 사람들이요? 그리고 사장도?

이상호: 그렇지. 거기는 서울음반은 전문 경영인 같은 거여서 사장이 누군지도 몰랐어. 근데 거기에는 그때 문예부장이 강인중, 허진 그 사람들이 다 문예부장이었던 시절이야.

김형준: 여기 오아시스는 누구였어요?

이상호: 오아시스는 김민배, 백미영, 팝은 백미영, 가요는 김민배.

김형준: 지구는 그때 누구였어요?

이상호: 지구는 잘 기억이 안 나. 지구는 문예부장하고 친하지 않았어. 그게 뭐 임석호 씨? 뭐 이런 사람들인데 안 친했고 이 지구에 대한 기억은.

김형준: 김호성 씨는 기억나세요?

이상호: 이름만 알고. 지구는 문화가 좀 달랐어. 오아시스하고 지구하고 두 개만 비교를 하자면 지구는 가수 때문에 간 거고, 오아시스는

사장이나 문예부장 문예부가 좋아서 간 거고 훨씬 좋았지. 물론 호불호는 있겠지만 오아시스는 아주 정겨웠다니까. 그 손진석 사장이 진짜 포도 따다가 주고 이 정도로다가 그리고 그 나는 팝은 잘 그 당시에는 가요 중심이었기 때문에 문예부장이 되게 좋았다고. 김민배 부장이 워낙 좋았고. 근데 지구는 지구를 간 거의 유일한 이유는 조용필씨 때문에 갔어. 조용필 씨가 지구에 갈 때 우리도 기자들도 지구로가. 녹음하거나 녹음실은 아니고 그 지구 근처에 유명한 갈비집에서. 조용필 씨가 거기 업무 끝나고 나와.

조용필 씨는 녹음하러 갔거나 뭐 다 일을 보러 갔다가 나 지구에 녹음 가니까 녹음 끝나고 우리 어디서 만나 와라 그거 조용필 씨하고 몇 달에 한 번씩 꼭 그 지구에서 조금 구파발 쪽으로 유명한 갈비집이 그 벽제 아닐까? 벽제 그런데. 그럼 조용필 씨하고 그 이제 만나서 그런 얘기들 하면서 늘 지구는 그래. 지구가 살갑게 홍보를 하거나 이러진 않았어. 거기는 좀 지구가 잘 모르겠지만 정내미가 없어지고 제작자들하고도 친한 사람도 없고 다 안 좋게 끝난 지구는 그 기억이야. 그래서 그 벽제 화장터 갈비찜인데 조용필 씨하고 만나서 맨날 그때는 조용필 씨가 거의 전속이 있던 시절이에요. 그래서 그런 거.

김형준: 조용필 씨를 발굴해서 집으로 누가 들고 간 건가요? 아니면 혹시 내용을 아세요?

이상호: 조용필 씨를 데리고 매니저가 갔겠지. 그게 작곡가들 그 역할을 하는 게 전속으로 끌어들인 게 작곡가일 거라고. 너무 오래돼서 그 당시에는 작곡가가 그런 역할들을 했으니까. 근데 나중에 조용필하고 지구하고 문제가 벌어진 게 초창기에 제작할 때는 음반사에서 전속이 되면 작사 작곡까지도 전부 양도를 하는 그런 계약서를 제작해

서. 그러니까 그 김수철도 신세계에 전속이 무슨 800만 원인가 전속이 작사 작곡까지 전부 전속이거든 나중에 세월이 지나서 저작권 이런 생각을 하다 보니까 이건 말도 안 되는 그러니까 그게 싸움이 벌어지고 막 이래가지고 소송을 해가지고 이기거나, 그걸 사갖고 조용필 씨 같은 경우에는 사기도 했다고 모든 자기 저작권 그 저작 인접권 관련된 거를. 그런 것처럼 처음에는 작곡가들이 음반사의 전속 어떤 계약인지 모르겠지만 작곡가들이 전속이 돼 있었다고. 오아시스에는 김영광 이런 식으로 완전 히트 작곡가들을 그냥 지금 말하자면 드라마 제작사에서 작가들을 전속시키는 거랑 비슷한. 그래서 그러면 그 작곡가하고 손 잡은 작곡가랑 그리고 그 당시에는 작곡가들이 발굴을 많이 했단 말이야. 작곡가들이 가수를 발굴해서 야 너 내 곡 줄게 신인들은.

김형준: 그래서 쫓아가서 하던 사람이 계약이?

이상호: 당연하지. 자 가수한테 무슨 선택권은 없는 거고 가수들은 신인 가수들은 곡을 받는 게 목표였고.

김형준: 조용필 씨가 초기에 혹시 어느 작곡가랑 같이 일한 적 아세요?

이상호: 그게 우리나라의 원로 작곡가들 다 아니까.

김형준: 이 사람 저 사람하고 다 했을 수도 있고, 자기 수도 있고 하겠지만 영양을 줄 만한 사람이 뭐 였을 것 같아요? 그분이 누구인지 모르지만 그분이 데리고 갔을 거다라고?

이상호: 그렇지. 당연히 저분 내가 곡을 받으니까 그 사람이. 그리고 음반사에는 의미가 없거든 내가 김희갑 곡을 받고 싶다. 그러면 김희갑이 어디에서 내 이거는 아무 의미가 없어. 가수가 어디 소속이세요. 어디 전속이세요. 이런 거를 물어볼 상황이 아닌 거지 그러니까 그냥

예를 들어서 김희갑이다. 그럼 김희갑 곡 좀 하나 주세요. 그럼 내가 곡 줄게 한번 해 그러면 여기서 내는 거지 그냥 그건 전혀 그래서 그렇게 해서 아마 작곡가 때문에 지구를 갔을 거고 그게 아마 나훈아나 남진도 똑같거든 작곡가 때문에 그 오아시스나 지구나 이런 데서 낸 거지 자기의 선택권이 있는 것도 아니고.

김형준: 사실 거꾸로 돌아가서 얘기를 하자면 오아시스 지구가 양대 산맥으로 태평성대를 누렸던 거에는 작곡가와의 관계를 잘 컨트롤했다?

이상호: 당연하지 그리고 작곡가를. 작곡가를 컨트롤 했다고 물론 컨트롤 했겠지. 근데 음반사 레이블 지구나 서라벌 입장에서 지구나 오아시스입장에서도 어차피 자기들이 가수를 발굴할 것도 아니고 가수는 작곡가한테 곡 좀 주세요 하는 시절이었고 그냥 작곡가 편의 작곡가가 보통 지금처럼 다 사무실이 있거나 이런 것도 아니고 그냥 그 레코드사에 그냥 레코드사를 그냥 사무실처럼 쓰는 이런 편의 다 봐주고 데리고 와서 음반 내면 무조건 다 내주고. 아마 서로 그 당시 살벌하게 어떤 계약 이런 게 아니겠지만 서로 그냥 당시에는 계약을 계약서를 쓰거나 이런 시절은 아니었으니까 어떤 작곡가가 누구 데리고 오면 그냥 음반 내주고 거기에 뜨는 음반도 있겠지만 안 뜨는 음반도 있었을 거고 안 뜨는 음반도 그냥 그러면 그냥그냥 대충 넘어가고 그러지 않았을까? 그게 거의 전속 개념처럼 돼 나중에 이제 슈퍼스타 조용필, 남진, 나훈아가 뛰기 시작하면서 서로 스카우트 막 하고 뺏어오고 그러면서 이제 그때부터 살벌해지기 시작하면서 계약서를 쓰고 막 이렇게 되지 않았을까? 처음에는 그냥 작곡가 때문에 조용필 씨도 거기 갔을 거고 지구로.

김형준: 작곡가들을 레코드사에서 거의 전속 작곡가처럼 사무실을 내줬다는 얘기를 이제 얘기를 하시더라고요. 기자들이 그래서 좋아 있고 서울 사무실이 있으면 거기에 가면 작곡가 방이 쫙 있어가지고 거기에 이제 뭐 한 몇 명인지는 모르지만 거기에 이제 가수도 오고 이제 와가지고 그렇게 해서 좋은 노래 있으면 또 좋은 가수 있으면 만들고 들어보자 해가지고 만들고 이렇게 많이 했던 작곡가 중심이었다는 얘기를 하더라고요. 그런데 이제 그러다가 이 시스템에 약간의 균열이 생기는 시작점이 저는 다른 분도 그런 얘기를 했지만 박춘석 씨가, 박춘석 씨가 그렇게 레코드사랑 같이 일하다가 독립해가지고 자기가 가수를 데리고 만들고 이런 식으로 했다는 얘기를 제가 들었거든요.

이상호: 아마 그러지 않았을까 싶은데.

김형준: 역량이 충분히 있는 작곡가다 보니까 좋은 가수를 데리고.

이상호: 어찌 됐건 그 지구와 그 시절에 그 시절에 그 키를 준 사람은 무조건 작곡가이었기 때문에 작곡가가 어느 순간에 아 이거 내가 해도 되겠는데 왜냐하면 그 시절에도 어찌 됐건 그 아이러니지만 그 시절에도 음반사의 역할은 없었다고 그냥 음반을 만들어 주는 역할 모든 건 다 작곡가가 했기 때문에 작곡가 입장에서는 작곡가가 그냥 그 음반사하고 거의 내 사무실 내 회사처럼 하는 그 시기가 지나서는 조금 지나서는 작곡가가 이거 내가 다 하네, 내가 하지 뭐.

김형준: 그러면 어떻게 맨 처음에는 레코드사가 힘을 가질 수 있었을까요? 만들어 내는 것 때문에? 물건을 LP를 찍고 이런 거잖아요, 실물을 만들어낸다는 거?

이상호: 그렇지. 프레싱이라는 의미가 그렇다고 작곡가가 공장을 만들 수는 없잖아요. 그 프레싱 근데 그 프레싱 의미가 그 뭐라 그럴까

재산권으로서의 큰 건 없지만 거기에서 안 하면 할 데가 없으니까 내가 오아시스를 가든 지구로 가든 가야 되니까 음반을 찍으려면 그.

김형준: 굉장히 유익한 얘기를 많이 나눴습니다. 장시간 얘기해 주셔서 감사드립니다. 마지막으로 하시고 싶은 얘기, 지금 케이팝의 어떤 흐름하고, 과거에 초창기에 레코드 전성 시절에 음반사 시절에, 그때하고의 어떤 상관관계를 좀 혹시 생각해 보셨다면?

이상호: 80년대 초중반을 한국 대중음악의 전성기라고 얘기하는 거는 아까 이제 우리 제작자들 기획자들 전세금 빼서 집 팔아서 이렇게 제작했던 사람들이 이 음악 바닥을 생업으로 생각하고 그 사람들은 사업이 망해도 안 떠나고 그 사람들은 여전히 여기에서 무슨 기능을 하고 그게 평생 일이기 때문에 그렇게 그런 사람들이 되게 많았다는 거고.

어느 날 기업 형 프로덕션 기획사가 나오면서 음반 사업이 바로 비즈니스 사업이 그냥 말 그대로 사업이 됐다는 거지. 돈을 대고 투자하고 그 수익을 보고 이런 것들이 기준이 완전히 상업적으로 돼서 망하면 떠나고 남으면 더 하고 그런데 2천년 들어서 더 심해져가지고 남으면 더 떠나 지금 무슨 3대 기획사 이런 거 다른 사업을 하거든 옛날에는 음반 사업을 한 80년대 초중반이 전성기라고 했지만 거기서 돈 번 사람들은 다 거기다 재투자를 하고 그래서 모든 사람이 행복했어. 제작자 기획자들도 망해도 행복했어. 왜냐하면 여의도만 나가면 밥을 먹고 술을 먹고 재밌게 놀았거든. 그게 뭐냐 하면 10만 장짜리가 10만 장짜리 제작자가 30명 있으면 300만 장이거든 그럼 10만 장짜리 30명이 여의도에 있는 거야. 매일 행복했고 그게 새로운 그 가능성 같은 것들이 많이 벌어졌는데, 어느 날 한 사람이 300만 원 500만을 독점을

해서 나머지 90%의 제작자 기획자들의 역할이 없어지고 다 떠나 일이 없어서 근데 이 한 사람이 어마어마하게 돈 번 사람은 그 돈을 갖고 재투자도 안 하고 다른 일을 해 영화도 드라마도 만들고 다른 주식 이런 걸 하면서 음악 바닥이 규모는 커졌는데 말하자면 이 시장이 좋아지진 않은 밭이 좋아진 그 많은 사람이 혜택을 보고 그리고 그 많은 많은 기획자 제작자들이 그 각각의 장점이나 이런 거를 발휘할 수 있는 그러면 뭐 예를 들어서 30명이다 그러면 30명의 각자가 좋아하는 그런 음악의 장르든 뭐든 있는데 그게 공존하는 게 없어졌다는 거지.

문제는 그냥 오로지 사업적으로 이게 돈이 될 건가 안 될 건가 음악 소비자들의 성향만 지금 음악 소비자들의 성향만 판단을 해서 그거를 만들고, 7~80년대 때 좋은 음악을 찾아서 사람들한테 대중들한테 소개하는 게 우리 전문가들의 역할이라고 하는 그때 제작자 매니저 기자 PD의 그런 역할이 다 없어졌다는 거지. 지금 오로지 그냥 지금은 맞추는 거지. 지금 소비자들은 뭘 좋아할까? 옛날에는 소비자들한테 우리가 그걸 가르쳤거든 이런 음악이 좋은 음악이 나왔습니다. 이런 좋은 음악을 하나 만들었습니다. 한 번 들어보시죠. 이게 완전히 달라졌다는 거지. 그래서 BTS나 블랙핑크 나온 이 전체 규모로 봐서는 옛날에 게임도 안 되지만 아까 얘기했듯이 모든 장르의 음악이 공존하던 그 시절 심지어 헤비메탈이 몇 천 명의 공연 관객을 갖고 갈 정도에 그렇게 아주 진짜 버라이어티하게 음악이 공존했던 시절이 어떻게 보면 지금 케이팝보다 더 훌륭했던 시절이 아닌가 나는 그렇게 생각을 합니다.

그래서 지금 요즘에 매니저들 만나면 다 자신이 없는 거야. 이제 마이킹을 할 수도 없고 혼자 힘으로 뭘 할 수도 없고 가수 하나 만들어 가지고 옛날처럼 키울 수 있는 그런 맨 파워도 없고. 시스템도 안 돼

있고, 그 속된 말로 이렇게 커넥션도 없고, 제일 중요한 건 그런 여러 사람의 노력이 모아져서 어떤 그렇게 새로운 장르가 나오고 새로운 음악들이 대중들한테 소개되고 그런 건데 그런 것들이 너무 아쉬운 세상이 돼버렸죠. 오아시스와 지구가 지금 말하자면 옛날에 그 기능을 잃어버렸던 것의 반면교사를 삼아야 되는 게 지금 우리 음악계라고.

김형준: 그러면 여기서 여쭤보고 싶은 건 그런 거죠. 오아시스랑 지구도 너무 좋았던 호시절을 보내다가 갑자기 공룡처럼 무너졌는데 지금 우리 3대 메이저라고 할 수 있는 세 기획사가 세상 두려움 없이 커지지만 결국 여기도 어려움을 겪을 수 있는 가능성은 충분히 있다?

이상호: 그는 이미 음악 바닥에서 돈을 벌어서 음악 바닥에서 음악 사업만 하는 게 아니기 때문에 돈을 벌어서 그거를 여기에 재투자하고 이 음악 바닥에서 살아야 되겠다는 그 생각은 아니니까 기업 사업 마인드로 들어왔다 그러니까 음악은 그 사람들이 생각하는 사업 중에 하나일 뿐이지. 옛날처럼 이게 나의 전부 우리 회사의 전부가 아니기 때문에 규모는 커졌지만 음악 바닥은 더 초라해지고 빈익빈 부익부가 완전히 고착화된 그러니까 얘기했지만 결론적으로 오아시스나 지구나 이런 음반사들이 처음에 음악 사업을 해야 되겠다고 했던 그 좋은 마음, 그 좋은 아이디어, 그런 의지 추진력 이런 것들을 갖고 진행을 하다가 전성기를 막고 그게 이렇게 쇠퇴해 가지고 지금 이런 유명무실하게 됐을 때 됐던 것처럼 그 과정을 지금 우리 음악계가 그대로 가고 있는 거 아닌가라는 생각이 드는 거지.

적어도 80년대에 우리나라의 전성기를 이루었던 그 음반사 기획자 매니저들이 지금 뭘 하고 있느냐를 보면 그게 예를 들어서 무슨 GM뮤직, 도레미, 동아기획 이런 어마어마한 그런 기획사들이 지금 뭘 하고

있냐를 보면 답은 그냥 정확한. 지금 BTS나 블랙핑크니 이런 것들이 나오지만 3대 기획사 이런 게 있지만 이 끝이 너무 뻔하다는 거지. 너무 그래서 그냥 역시 이 동네도 1%. 1%와 그냥 음악을 찾아듣는 저 반대편에 1% 마니아들. 마니아들이 너무 힘이 없고 그냥 자포자기, 그냥 나 좋은 음악만 듣고 살자. 그리고 그 중간에 역할을 할 수 있는 미디어들의 힘은 아무 것도 없어지고 딱 그게 돼 있다는 거죠.

지금은 누가 좋은 음악을 만들어내고 전파하고 이런 게 전혀 없어졌다는 거죠. 오로지 삼성이 핸드폰 만들어서 홍보하고 하는 것처럼 음악을 저런 대형 기획사에서 음악을 만들어서 그렇게 핸드폰 홍보하는 것처럼 홍보해가지고 사업 안 되면 접고 되는 거에 집중하고, 그리고 대중들은 그게 전부인 것처럼 듣는 그런 세상이 돼버렸다는 게 아쉽죠.

김형준: 알겠습니다. 장시간 감사드립니다.

○ 김웅. 1973년생. 홍대 인디밴드의 제작 및 매니저 역임.

홍대 인디밴드의 제작 매니지먼트에서 제작자 및 매니저로 활동을 해오면서 경험한 당시 음악시장, 음반사와 관련된 이야기, 인디밴드의 제작 환경, 연예계의 동향, 90년대 중후반 대형기획사 SM의 영향력, 기존 음악사의 부도 등에 대하여 이야기를 들려주었다. (인터뷰 일시: 2022년 10월 17일)

[구술 녹취록]

김형준: 김웅 대표 인터뷰입니다. 본인 소개를 간단하게 해주세요. 음악 쪽에서 어떻게 일을 시작하셨는지 관련해서?

김웅: 저는 우리나라 인디레이블이 없었던 시대에 처음 시작할 때 스타트 한 1세대 제작자, 매니지먼트 매니저 하든 김웅 대표라고 하고요. 제가 초창기에 했었던 팀들은 마루, 크라잉넛, 델리스파이스, 레이지본, 노브레인 기타 등등 지금까지 제작 매니지먼트 했던 팀들 다 하면 한 6~70팀 정도 이상 될 거예요. 그래서 그중에 가장 성공한 팀은 크라잉넛하고, 델리스파이스 정도. 이렇게 되는 그런 95년부터 한 20년 넘게 한 25년 정도 해왔었던 김웅 대표라고 합니다.

김형준: 음악 관련 일을 시작하게 된 계기가 있다면 어떤 게 있을까요?

김웅: 원래는 미대에 다니고 있었는데 훌륭한 화가가 안 될 것 같은 걸 직관적으로 느꼈고 대학교 1학년 들어가서 그리고 그때 독립 영화라든지 기타 창작 집단이라든지 뭐 어쨌든 문화예술 쪽에 관련된 일들을 관심이 많았었는데, 그런데 관여해서 일하고 그랬었는데 창작 집단하

고 독립영화 뭐 이런 거 하는 데 들어갔었는데 활동하고 그랬었는데, 그때 독립영화라든지 이런 거 하려면 최소한의 제작비라든지 이런 게 있어야 되고 그런 환경에서 내가 뭘 할 수 있을까 하다가 처음에 어떻게 우연한 기회에 공연 기획을 하게 됐어요. 공연 기획을 하게 됐는데 그게 어떻게 잘 되고 해서, 그 뒤로 어떤 일까지 하게 됐냐면 롯데월드에 가면 지금도 있는데 호반무대라고 있었는데 옛날에 CBS에서 거기서 공개 방송도 많이 하고 그랬었는데, 거기 이제 연예 제작부라고 그래야 되나 뭐 그런 부서가 있었는데 거기서 저한테 공연을 한번 샘플로 기획을 한번 해보라고 그랬었어요. 그때 제가 이정식 씨하고 색스폰 부는 이정식 씨하고 야타 밴드라고 옛날에 지

언더 록밴드 '지상축제'
27, 28일 서울 정동 문화체육관

인디밴드 공연 기사
(출처: 경향신문)

금은 저기 자라섬 페스티벌 제작자이신 인재진 씨가 데리고 있었던 팀인데 외국인 밴 볼이라고 외국인 드러머 그 다음에 전성식 씨 임인건 씨 뭐 이런 유명한 분들이 구성하고 있는 야타 밴드에다가 그 당시 우리나라 재즈를 대표하는 인물은 그러면 이정식 씨였었거든요. 그래서 그 두 팀을 조인트 콘서트를 한번 올렸는데 그게 굉장히 반응이 성공적이여서 그 뒤로 롯데월드에서 한 달에 두 개에서 3개씩 정기적으로 콘텐츠를 좀 넣어 달라 그렇게 해서 그 공연들을 넣고 있었어요.

그랬던 시기에 이제 제가 인디 신을 만나서 인디 신을 만났는데 대책 없이 다들 음반만 아주 열악한 환경에서 녹음만 하고 있고 그걸

발매 기념 공연도 생각도 안 하고 홍보도 생각 안 하고 그러고 있는 홍대 씬 사람들을 만나게 되면서 그런 부분을 내가 그냥 해보겠다 했었어요. 그러면서 제머스에서 만든 컴필레이션 레이브 음반을 하나 제가 맡아서 기념 공연을 해줬어요. 락닭의 울음소리라고 근데 연세대학교 대강당에서 이틀 했는데 이틀이 다 매진됐어요. 가격을 일부러 싸게 했거든요. 싸게 하고 그 다음에 삼성 영상사업단 이런 데서 후원 협찬 이런 거 스폰을 받아서 음향 조명 이런 거 거의 그 당시에서는 경험 못 할 만큼 화려한 조명 무대 스케일을 크게 세워주고 그러니까 이제 홍대 씬 사람들이 깜짝 놀라면서 이런 걸 하는 사람이 한 명도 없었으니까 이런 걸 해내니까 드럭을 만들어낸 창시한 이성문 대표라고 자기랑 같이 일을 하자고 그러면서 트럭 레이블을 제가 기획실장을 맡아달라고 그러면서 그게 연이 됐고 10년 정도는 이성문 씨가 맡아서 하다가 은퇴하면서 드럭 레코드를 저한테 대표 자리를 넘겨줬죠. 그런 흐름으로 이쪽 일을 계속하면서 드럭 밴드도 하고 델리스파이스도 하고 마루라는 제작하던 밴드도 하고.

김형준: 그 당시에 그러면 인디신 쪽에는 뭐 녹음하고 클럽에서 뭐 공연 작게 하고 하는 거 말고는 이렇다 할 활동을 하는 그런 걸 또 도와주는 사람이 아무도 없었다?

김웅: 스타트 할 때는 내가 일을 시작을 했을 때는 아무 대책 없이 그냥 음반만 내는.

김형준: 그러면 인디신으로 봤을 때는 인디를 하기 시기적으로도 관심을 가질 때긴 했지만 인디를 세상에 좀 알리는데 아주 결정적인 역할을 한 사람일 수도?

김웅: 그럴 수 있었던 게 이제 내가 했던 팀이 크라잉넛이 뭐 우리나

라 드럭 레코드가 최초 레이블이었었고 가장 먼저 유명해진 팀이기도 하고 그렇죠. 그런 역할을 시기적으로 그럴 수밖에 없었는데 뭐 저도 운도 좋다고 생각을 해요. 그게 될 만한 시기에 내가 그 일을 한 거라고 생각도 들기도 하고 서로 원원이라면 좋은 거겠지만요.

김형준: 네. 그 이후에 그러면 그 인디씬에 김웅 그 당시의 실장으로 들어왔건 비슷하게 그런 홍보라든지 기획이라든지 이런 거를 하는 사람들이 이제 다른 홍대스의 다른 아티스트와 함께 일하는 그런 사람들이 또 생겼습니까?

김웅: 조금 시간이 지나서 생각이 처음에는 그 일을 우리 쪽 신에서 하는 사람은 없어요.

김형준: 혼자 했는데 조금 시간이 지나니까 다른 데서도 보고서 우리도?

김웅: 하는 사람도 있었고요. 그 다음에 다른 인디 레이블에서는 어떤 형식을 또 취했었냐면 여의도 제작자들이라든지 여의도 매니저들 소규모 이런 분들한테.

김형준: 매니저 쪽에?

김웅: 매니저를 의뢰를 해서 홍보를 한다든지 그런 것도 생기기 시작했었고.

김형준: 이제 인터뷰가 전체적으로는 70년대, 예전에 60년대 70년대 혹은 80년대 초반까지 레코드사들 활황을 했던 레코드사에 대한 아카이빙 작업이 주가 되다 보니까 그 당시에 우리나라 레코드 산업 음반 산업을 이끌던 두 축이라고 할 수 있는 지구레코드, 오아시스 레코드에 대한 우리가 인터뷰를 좀 많이 하고 있는데요. 혹시 음악 활동을 하면서 지구레코드나 오아시스 레코드와 관련해서 직간접적으로

기억나는 일이라든지 있으면 이야기해주세요.

김웅: 그보다 더 전 서라벌레코드 관련해서 그 서라벌레코드 했었던 홍 회장님의 아드님 되시는 홍현표 대표님이라고 그래야 되나? 회장님이라고 그래야 되나? 그분하고 일을 잠깐 한 적이 있어요. 그때도 회장님이라고도 불렀고 홍현표 회장님하고.

김형준: 어떤 일을 해보셨어요?

김웅: 사실 서라벌은 그때 초창기에는 인디신 초창기에 망했었는데 그분이 재기하고 싶다 그러면서 업계에 있는 분들 만나면서 음반을 하나 만들 테니까 공연이랑 홍보를 좀 맡아달라고 그래서 제가 잭팟이라고 박찬곤이라는 기타리스트의 앨범을 클래식을 락이나 팝 재즈 같은 거로 편곡해서 하는 앨범을 하나 했었던 적이 있어요. 그러면서 우리나라 초창기에 밴드들이라든지 우리나라 최초의 해외 아티스트 라우드니스라든지 그 다음에 뉴키즈 온더 블록이라든지 그다음에 누구야 여자 가수 하여튼 그런 스토리를 들었어요.

네 명을 네 팀을 먼저 우리나라에 데리고 들어오고 그 다음에 우리가 우리나라에서 미는 가수들을 해외로 프로모션도 공연도 하고 프로모션도 하고 앨범도 내는 프로젝트도 하고 그런 프로젝트를 진행하다가 그래서 우리나라에 들어올 가수들 거의 다 들어왔었는데 그게 맨 마지막에 뉴키즈 온더 블록 때 사고가 나서 프로젝트도 중단하고 서라벌레코드도 다 날아가는.

김형준: 그러면 그런 프로젝트가 서라벌 레코드가 중심이 돼서 했던 건가요?

김웅: 서라벌레코드에서 음반 프로모션 다 했고 서라벌레코드에서 자회사로 만든 공연 기획사에서 만들어서 했었죠. 근데 이제 거기서

나온 사람들이 뭐 이름이 뭐더라? 펜타포트 맨 처음에 기획하던 나이는 나하고 비슷한 얼굴 좀 통통하고 그런 기획자들이라든지 그런 아무튼 대한민국에 있는 모든 공연 해외 아티스트 프로모터라든지 내한 공연이라든지 락 페스티벌이라든지 그 씨앗이 그 회사에서 다 뿌려졌다는 얘기는 있죠.

김형준: 서라벌 레코드에서 만들어진 자회사 공연기획회사가 그런 어떤 해외 공연 아티스트 들어와서 하는 거 페스티벌 포함해서 그런 인력이 거기에서 출발점이 다 중요한 포인트가 되겠네요.

김웅: 그렇죠.

김형준: 그분들이 지금도 그러면 다 이제 뿔뿔이 흩어져서 그런 크고 작은 공연 기획들을 하고 있나요?

김웅: 거기에 다들 사장들이고 다 그런 분들이었었죠.

김형준: 이 서라벌 레코드랑 같이 해서 잭팟 앨범 냈던 때가 몇 년도쯤이에요?

김웅: 21년 전, 지금 92년이니까 2001년 2001년 그거는 이제 프로젝트성으로 했다고 봐야죠.

김형준: 그렇게 할 때 서라벌 레코드의 서라벌도 지구하고 오아시스 못지않게 오래된 레코드사다 보니까 어떤 레코드사하고 같이 일할 때 그 느낌 어떤 일하는 어떤 스타일 이런 게 있으면 이야기해 주세요.

김웅: 그런 거는 있을 수가 없는 게 왜냐하면 그분 한 분만 남아 있고 나머지 조직이 다 없는 상태에서 그 분이랑만 일을 했고 제가 알고 있었던 건 뭐냐 하면 지구고 그 다음에 어디라고 하죠? 오아시스고 킹이고 그 다음에 김영 사장님도 그렇고 다 서라벌에서 마이킹을 다 당겨줬었다고 그러더라고요. 그 당시에는 서라벌이 우리나라에 유통

서라벌레코드 부도 기사(출처: 경향신문)

을 50%를 넘겨서 했으니까 55%, 거의 60% 가까이 했다고 들었어요. 거의 독과점 상태였던 그 뒤에 이제 서라벌이 지고 나서 지고 오아시스 이런 게 다 활황이 된 걸로 아는데.

김형준: 그 좋았던 서라벌이 좋았던 시기가 어쨌든 2000년보다는 좀 전이겠죠?

김웅: 2000년도가 아니라 그게 뉴키즈 온 더 블록 사태니까 80년대 말에서 90년대 완전 초반에서 끝난 거죠. 90년 1~2년 뉴키즈 온 더 블록 사건을 찾아보면 되겠죠.

김형준: 서태지와 아이들 나오기 바로 직전?

김웅: 그럼 2년에서 4년 정도 그때까지가.

김형준: 초반까지가 좋았던 시기라고 기억하고 있다? 그러면 지구나 오아시스랑 같이 마이킹을 당겨서 일을 하거나 할 일은 없었겠다?

김웅: 저는 이제 그런 서라벌에서 킹이고 동아고 오아시스고 이런 적으로 어마어마하게 많이 마이킹을 당겨줬었다라는 얘기는 들었죠.

그래서 하여튼 그런 얘기를 들었죠. 판권 소유로 해서 어마어마하게 서라벌이 많이 가지고 있었는데 갑자기 그렇게 그런 것들이 터지면서 판권 관계 정리를 못하고 감옥에 가게 되면서 제대로 소유권을 정리 못한 게 많다. 이런 얘기를 들었어요.

김형준: 인디는 어디랑 보통 계약을 하거나 레코드사 자주 하는 데가 있었나요?

김웅: 저는 처음에 DMR 세한미디어. 지금은 없어졌는데 세한미디어라고 DMR이라는 레이블로 해서 거기서 유통도 해줬고 마이킹도 일부 좀 당겼다. 그랬었죠.

김형준: 세한미디어랑 했었다. 다른 또 인디 아티스트나 이쪽 홍대 신에서는 또 세한미디어 말고도 그 당시에 그래도 같이 손잡고 했던 곳이?

김웅: 제가 시작했을 때는 없었고요 거의 다 세한미디어랑 많이 했어요. 그랬다가 한 99년도 98년 99년 정도에 인디라는 저기 뭐야, 노동 출판 문화하는 회사가 있었는데 그 회사에서 책을 유통하면서 꽃다지나 노찾사나 이런 거 유통을 했었는데, 거기에 실어서 인디 거를 좀 하겠다고 해서 오래는 못 갔는데 잠깐 한 인디 레이블이 있었고요.

김형준: 레이블로? 레코드사로는 어쨌든 세한미디어하고 작업을 한 거네요?

김웅: 근데 그거는 우리만 했었고 그러다가 90년대 말쯤에서 조금 가능성 있는 아티스트들도 거기랑 몇 개 계약을 하기 시작했었죠.

김형준: 그리고 나중에는 이제 또 다른 데랑도 했겠죠. 뭐 델리스파이스를 하거나?

김웅: 거기 말고 송 스튜디오라든지 이런 데서 송홍섭 씨가 고구마,

강기영 고구마 그 밴드 했었던 거죠. 옛날에 카메라 침 뱉었었던 밴드, 그런 팀들도 제작을 했어요.

김형준: 《안녕하세요》 불렀던?

김웅: 하여튼 그런 여러 신들이 90년대 후반에 많이 다양하게 생겨나기는 시작했었어요. 근데 이제 인디 전문 유통사는 그 당시에는 없었어요.

김형준: 보통 왜냐하면 이제 제작을 할 때 제작 관행이라는 게 이전에도 그랬지만 레코드사에서 자기네가 전속으로 해서 초창기에 두고 계약금 주고 찍어서 자기네 아티스트로 그냥 하는 경우가 있는가 하면 조금 시간이 지나고 나면 개인 매니저가 기획사를 좀 가지고 아티스트를 데리고 와서 우리 이 아티스트를 하려고 하니까 돈 좀 투자해 달라고 해서 쉽게 얘기하면 마이킹이라고 해서 돈을 받아서 해서 얼마 갚기로 하고 이런 식으로 했었는데 그러면 이제 본인이 순수하게 자기 제작비를 대고 제작하면 물론 제작자도 있을 수 있겠지만 대부분은 레코드사에 가지고 마이킹을 받아가지고 하는 경우가 많았거든요.

김웅: 아니요. 초창기에는 인디신은 안 그랬고, 초창기에 인디 레이블의 스타트는 라이브 클럽들이 레이블 역할을 했어요.

김형준: 돈은 어디서 냈나요?

김웅: 그러면 거기서 내고, 거기서 내 클럽 사장님이.

김형준: 레코드사는 그냥 의뢰하는 하청업체?

김웅: 유통만하는.

김형준: 이런 거 찍어달라고 갖다 주고 마스터 갖다 주고 그 다음에 그거 유통 돌려주고?

김웅: 왜냐하면 그 당시만 해도 몇 가지 제도가 있었는데 사전 검열

제도 있었고, 그 다음에 문체부 등록 몇 호 이렇게 해서 레코드사 저기가 자격이 있어야 음반을 내는 식이었기 때문에 그게 없어지기 시작하면서 아주 봇물 터지듯이 많이 제작을 했는데 그래서 녹음까지는 클럽 사장님들이 하고 유통하고 합법적으로 내는 거를 맡기느라고 DMR이라든지 이런 그런 유통사 같은 데다 맡겼었죠.

김형준: 그 전까지 제작비용이나 이런 거는 굳이 마이킹 땡기지 않고 클럽 사장님들이 자기 돈으로 했던 자체 제작이라고 봐야 겠네요?

김웅: 그렇죠 인디시스템. 롤링 스톤즈, 드럭, 제머스, 빵 뭐 이런 데서 다 자체 제작을 했었죠. 그러다가 이렇게 사장님들이 하는 거를 한 5~6년, 7~8년 보면서 밴드들도 나도 혼자 스스로 제작해도 되겠구나 하고 생기기 시작했고요. 그러다가 2천년도 넘어가면서 2천년도 중반쯤이었나 하여튼 지금은 NEW로 넘어간 저기 홍대의 미러볼이라는 인디 전문 유통사가 있었는데 그 전에 뭐가 있었냐면 인디 전문이라고 하기에는 보다는 약간 말랑말랑한 음악 위주로 제작을 하는 파스텔이라는 회사가 있어요. 근데 파스텔이 그거 제작만 한 게 아니라 유통까지도 해주기도 하고 그래서 그런 몇 개의 회사가 있었어요. 그거 말고도 소규모 회사가 한두 개 정도 그런 역할을 하는 회사들이 있었고요.

김형준: 이 당시 한참 활동하던 90년대 중후반부터 2천 년 대 한 초중반까지라고 10년을 놓고 봤을 때 그 때 인디 쪽의 비중이 음반 시장에서 대충 어느 정도로 보세요?

김웅: 전체에서요?

김형준: 네. 매출 나오는 걸로.

김웅: 왜냐하면 그 대략적으로 그게 어떤 문화적 상징적으로 컸지요. 매출로는 그렇게 컸다라고 안 보는 이유가 뭐냐 하면 지금까지도

인디신에서 최고로 많이 팔린 게 크라잉넛 밤이 깊었네 앨범인데 13만 몇 천 장? 그런데 이제 그 당시에 김건모, 조성모, 서태지 이런 게 이제 100만장 시대가 있었어요. 한 10분의 1. 인디씬의 최고라고 해봤자 10분의 1밖에 안 됐어요.

김형준: 그냥 어림잡아서 매출 전체를 봐도 10%를 넘을 수가 없었네요?

김웅: 아니 10%가 아니라 왜냐하면 전체 시장으로 보면 100만 장짜리만 있는 게 아니라 60만 40만 30만 10만 짜리 좀 많고 전체 시장이라고 보면 10분의 1이 100분의 1 정도 되지 않았을까요?

김형준: 인디 쪽에서 예를 들어서 레코드사에 일을 의뢰하거나 이런 걸 안 했다고 해서 레코드사가 기존에 거대 레코드사들이 타격을 받거나 그럴 일은 별로 없었겠네요? 자체 제작 우리가 할게요 한다고 그랬던 말든지?

김웅: 미미하죠. 근데 이제 미디어라든지 문화적 타격감은 굉장히 있었던 게 그걸 달아주는 방송이라든지 언론이라든지 문화계에서 그걸 평가하는 거는 시장보다는 한 10배 정도 크게 10배 20배 이상 크게 확장을 해줘서 다뤘었던 걸로 기억을 해요. 왜냐하면 그런 흐름이 없었기 때문에 그래서 대신 그 당시에 어떤 특징이 있었냐면 음반 시장은 그랬지만 그 당시에는 전체 행사 시장에 거의 50%가 대학교 축제 시장의 50%를 먹는다고 봐야 하는 시대였어요.

김형준: 전체 행사의 50%가 대학교 축제 행사, 규모로 봤을 때 근데 인디가 거기에서?

김웅: 인디가 거기서 6~70% 한 거의 한 7~8년 이상을 거의 10년 가까이를 그렇게 했었으니까요.

김형준: 그러면 음반 매출은 그래도 행사 매출로는 굉장히 영향력이 있다고 볼 수가 있네요?

김웅: 가장 성공했었던 크라잉넛이나 델리스파이스 같은 경우는 한 달에 저기 봄가을에 축제 때는 한 달에 행사를 40개 45개 50개씩. 한 달에만요.

김형준: 하루에 1개 이상이네요. 그러니까?

김웅: 월요일 화요일 안 한다고 볼 때, 세 개씩 뛰는 날짜가 이틀씩은 있었고 한 개 두 개씩은 꼭. 목금 토요일 수목금 토요일 중에서는 세 개씩 뛰는 날짜가 한 이틀씩은 있었다고 봐야 시장에서 행사 시장은 인디신이 굉장히 많이 가져갔었던 게 왜냐하면 젊은이들하고 코드는 아까 그 파괴력은 크다고 그랬잖아요. 코드는 잘 맞고 파괴력은 큰데 개런티는 그렇게 많이 비싸지 않은 상태였었기 때문에 대학교 행사 시장을 굉장히 많이 가져갔죠.

김형준: 대학 행사 쪽으로 한 6~70% 인디신을 이제 주로 하셨으니까 인디신의 어떤 일하는 방식이 이전하고는 좀 달랐을 것 같은데 이전은 잘 모르시니까 기존 레코드사에서 전속 가수를 두고 계약금을 주고 이익 배분을 하든지 이런 것들이 어떻게 되는지 정확히 모르지만 인디신에서 이전보다 좀 나아진 그런 어떤 아티스트하고 제작자의 관계 수익 배분이라든지 이 기타 등등 이런 것들이 좀 이전보다 발전됐으리라고 그냥 추측을 하는데요. 어떤 정도의 규모로 서로 일들을 했을 까요?

김웅: 저는 이제 아티스트들하고 6대 4로 아티스트를 더 줬어요.

김형준: 모든 수익에? 다른 데도 그러면 최소한 5대 5 그 정도로 보수적으로 봐도 그 정도씩은 나눠 가져갔을 거라고 생각할 수 있을 가요?

김웅: 그러니까 초창기에 초창기에는 그렇게 안 한 사람들도 많이 있는데 전부 다 똑같지 않았기 때문에 근데 저는 여기는 어쨌든 6대 4로.

김형준: 더 많이 쳐줬다. 다른 데는 다 서로 다를 수 있다?

김웅: 근데 이제 2천 년 대 중반으로 넘어오면서 6대 4로 하니까 회사가 너무 힘들더라고요. 나중에 5대5 해야 된다 이런 얘기를 했었고.

김형준: 혹시 대형 기획사들이 어느 정도로 이렇게 하는지는 들어서라도 아는 내용은 없나요?

김웅: 대형 기획사가 어떤 아티스트?

김형준: 예를 들면 인디를 제외한 아까 얘기한 동아기획도 좀 큰 기획사일 수도 있고 아니면 좀 더 성인 기획사도 얘기하면 준프로덕션 이런 데도 될 수도 있고 대형 AV 이런 데도 있을 수 있고.

김웅: 좀 그거는 이제 대형 AV 같은 경우는 인디 계약을 몇 번 몇 번 했었는데 계약금을 처음에 얼마 주고 제작비가 10, 20만 장 나온 다음에 다 까고 나서 그때 정산하자 천 몇 백 원씩 가져간다든지 뭐 장당 이런 식의 룰이었던 걸로 기억을 하고, 그 다음에 오히려 거꾸로 윤도현 네 회사 다음 기획 같은 데는 오히려 처음에는 꽃다지나 노찾사 하던 것처럼 아티스트한테 너무 많이 줘서 70%를 줘서 나중에 한참 지나서 아티스트한테 설득해서 회사가 너무 힘들어서 줄이자고 이래서 좀 다 룰마다 다 달랐던 것 같아요.

김형준: 혹시 전에 이쪽에 고참 선배들이나 제작자 매니저 선배들이나 방금 음악하는 사람을 통해서 이전 음악 환경에 대해서 전해 들은 내용 같은 게 혹시 있으시면?

김웅: 이전에 들은 내용이 많은데 강산에 씨나 다른 형님 누님들한

테 돈을 못 받았다는 이야기를 제일 많이 들었어요.

김형준: 돈을 못 받는 게 행사를 하고도 못 받을 수도 있고 아니 음반 관련해서 음반 수익이 나왔는데?

김웅: 계약금만 받고 그 뒤로는 수익 나는 거의 못 받았다. 이런 얘기를 엄청 많이 들었어요.

김형준: 그러면 뭐 다는 아니겠지만 그런 일들이 꽤 있었을 수 있겠다 라고 이전에 제작사 레코드사 이런 데서는?

김웅: 많이 들었어요.

김형준: 그런 원인은 뭐라고 생각하세요. 갑이라서 그런 가요 그쪽이? 요즘은 그런 일들이 없지 않나요?

김웅: 시장에서 금방 사장 되죠.

김형준: 왜 그런 일들이 옛날에는?

김웅: 시스템이 안 갖춰져 있어서. 그 다음에 정산 시스템.

김형준: 확인할 수가 없어서 그렇죠. 몇 장이 나갔는지도 모르고.

김웅: 그리고 그거를 시스템을 안 만들어 놓고 그 다음에 공증하고 문서화하고 법제화하고 시스템화하고 이런 부분들이 너무 주먹구구식으로 됐던 시절이라서.

김형준: 결국은 그러니까 은폐 조작이라고 봐야 되겠네요? 매출에 대한 것을? 잘 나가던 음반 유통사가 어느 시점부터 힘을 잃게 되는 거는 어떻게 보세요?

김웅: 시스템이 정상화되면서 모든 게 다 디지털화에 힘이 크다고 생각하는 게 뭐냐면 디지털의 힘은 뭐냐 하면 모든 게 다 근거, 시스템 처리가 되고 몇 장이 팔리고 이렇게 근거 자료가 다 남기 때문에 그렇게 되기 시작하면서.

김형준: 이익이 줄어요?

김웅: 그렇죠. 그거는 꼭 내가 들은 얘기로는 우리 쪽만이 아니라 영화 쪽에서도 서울의 배급자가 받아야 되는 돈을 지방에서는 지방 영화 티켓을 거기서 자기들이 만든 티켓을 팔았기 때문에 2만 장이 팔렸어도 8천 장 팔렸다고 보고해서 수익으로 배급 수익에 반 이하로 준다든지 그랬었던 것들이 있었던 것들이 지금은 속일 수가 없는 게 전부 다 디지털화돼 있기 때문에 그런 것들이 개선이 되면서 저작권 협회도 체계적으로 될 수 있었던 거고 저작권 문제도 비슷했어요. 저작권 문제도 초창기에는 개판 5분전이었으니까 근데 저작권 아직도 문제가 좀 있지만 그런 체계화돼 가고 있는 시스템화되는 그러면서 발전된 거라고.

김형준: 근데 그렇게 체계화 되고 모든 자료를 같이 공유하고 그렇게 기록을 공유하면서부터 불법 취득했던 이 부분이 줄어드니까?

김웅: 그런 사람들은 설 자리가 없어서.

김형준: 그래서 그전에 굉장히 크게 활동을 했던 레코드사들이 생각보다 규모가 작아질 수밖에 없었고?

김웅: 그리고 작가 스톤 회사들이 공정하고 열심히 일을 하는 것들을 아티스트한테 보여주면 그 사람 쪽으로 아티스트는 몰려가는 거고, 오히려 그러면서 인디 전문 레이블이었던 미러볼이라든지 이런 회사들이 성장할 수 있었던 배경에도 그런 요인도 분명히 있을 수 있다고 생각을 합니다.

김형준: 그러면 혹시 의견을 여쭤보는 겁니다. 그전에 우리나라 음반 산업의 초창기에 지구, 오아시스, 신세계 이런 데들이 쭉 나오면서 이렇게 아티스트 시장을 다 쥐락펴락을 했는데 그러다가 그게 전속

개념이 아니고 기획사에서 마이킹으로 해가지고 지구에다가 얘기해서 거기서 찍어내기만 하고 이렇게 이제 과도기로 바뀌게 된 그런 게 어디에 원인이 있을까 거라고 생각하시는지 이유가 뭘까요? 한번 생각해 보신다면 이쪽 일을 하셨으니까 한참 좋았을텐데, 시장에 잘 나가는 작곡가도 많이 데리고 있었을 거고 지구에서 전속으로 데리고 있는 작곡가들이라는 오아시스도 있었다든지 그리고 그쪽에 또 나름 영향력 있는 사람하고의 관계도 제일 좋았을 텐데, 어느 시점부터는 이제 하나씩 하나씩 자기네가 전속으로 갖고 있는 게 아니고 남 기획사에서 가지고 오면 우리에서 찍어주고 거기서 일부 나눠 갖고 이렇게만 했단 말이죠.

김웅: 추측인데요. 그런데 이거는 추측이지만 뻔할 것 같아요. 뻔한 게 뭐냐면 지구고 신나라고 킹이고 어디고 이런 데들이 명확하고 합리적으로 운영을 안 했다 운영을 안 했을 거라고 생각을 해요. 그러면 모든 게 다 하나의 문제로 귀결이 되는데 돈 문제로 가는 거거든요. 돈 문제를 명확하고 합리적으로 배분을 한다고 느꼈으면 골치 아프게 왜 그런 일들을 분파시키고 만들고 했겠나? 결국은 그게 그러지 못하면서 자기들이 일한 만큼 제대로 벌어가는 시스템을 따로 만들어야 되겠다는 생각을 하는 사람들이 많아지면서 그게 다나가지 않을까?

김형준: 가수 하나를 데리고 내가 제작을 하거나 아니면 돈만 받아 가지고 받은 것만큼만 주고 나머진 내가 이익을?

김웅: 마이킹 당겨서 갚아 버리고

김형준: 내가 제작을 하고 내가 홍보도 하고 이렇게 해야겠다. 그러니까 공정하지 않은 그런 거의 원인이 있을 것이란 거죠?

김웅: 그럴 수도 있고 또 한 가지는 그 80년대에서 90년대에서 2천

년 대 초반까지로 넘어왔을 때 음악의 숫자 가수의 숫자 콘텐츠의 숫자가 그 시기가 80년대 후반에서부터 2천 년 대 초반까지가 가장 2천 년 대 딱 초반까지 그때까지가 대중음악의 꽃 숫자가 어마어마하게 많았기 때문에 또 숫자로 봐서도 그것들을 다 흡수하기에는 한계가 그런 여러 가지들이 복합적으로 작용하지 않았을까?

김형준: 그렇죠. 왜냐면은 우리 한창 동아 기획이 따블 많이 나올 때 보면 일주일에도 몇 따블 씩 나오는데 그러면 홍보의 우선순위에서 밀리니까 그렇게 하는 것보다는 차라리 우선순위로 할 수 있는 데를 찾아간다든지 자기가 직접 홍보를.

김웅: 개인 제작자는 그 사람은 거기에다가 집중을 하니까 그렇죠 그렇기도 하고 그다음에 컬러가 또 완전히 달랐어요. 인디 락을 하는 애들의 마인드를 오아시스나 킹, 지구, 그 다음에 심지어 그때는 어떤 회사들이 있었냐면 드럭 레코드에 많이 왔었던 레볼루션 넘버 라인이라든지 도레미라든지 이런 회사들이 와가지고 명함을 우리 밴드들한테 많이 주고 가고 그랬는데 그 앞에서 밴드들 중에 일부러 보라고 그 앞에서 명함 찍고 이런 친구들도 있었고 마인드가 서로 소통을 할 수 있는 컬러들이 아니었어요. 그 그런 여러 가지 요인도 있습니다. 그런 요인이 아마 꼭 그 당시 인디신뿐만이 아니라 옛날에 강산에나 장필순이나 이런 레이블 이름 뭐였죠? 하나라든지 이런 사람들의 약간 마이너한 분위기하고 그 당시에 언더그라운드 그 다음에 대학로에서 통기타 가수로 유명했었던 사람들이라든지 이런 뮤지션들의 마인드하고 제작자 그 메이저 회사하고 잘 안 맞아요. 그래도 그런 걸 제가 듣기로는 제일 좀 많이 이해를 해줬던 사장님이 김영사장님이 동아기획이 그래도 그걸 제일 많이 이해를 해줬다는 걸로 알고 있어요. 그래

서 그런 사람들이 동아기획 찾아가가지고 많이 당긴 걸로 그렇게 알고 있어요.

김형준: 그냥 대략적으로 여쭤본 거고요 직접 관련이 있을 수도 있지만 그거는 한번 그냥 의견을 또 여쭤볼게요. 그 당시에 지구 오아시스가 서울에서 하다가 경기도 지역으로 이제 공장을 만들고 이사를 했어요. 이쪽 벽제 쪽에다가 지구는 공장 만들고. 그리고 오아시스는 저쪽 안양 쪽에다가 부지를 사서 자기네가 직접 찍기도 하고 이제 하는 거를 크게 만들었던 건 스튜디오도 만들고. 그렇게 하는 이유가 경기도 쪽으로 간 이유가 단지 저렴한 거 때문이었는지, 다른 이유가 혹시 또 있을 거라고 보나요?

김웅: 글쎄 운영적인 시스템 비용의 문제 아니었을까라고 생각 추측이 그거는 정확하게 저는 알 수 없는 것 같아요.

김형준: 그 당시에 일하시던 당시에, 음악 중에서 가장 영향력이 있는 어떤 홍보라든지 뭔가 이렇게 아티스트를 제작해서 알리는데 가장 영향력이 있는 층은 혹은 매체는 어디었나 순서대로 얘기를 느낌대로 얘기한다면? 예를 들면 방송 쪽일 수도 있고 방송에서도 케이블일 수도 있고 라디오일 수도 있고 제가 여러 가지 있는?

김웅: 최고로 느꼈던 건 SM이었죠. 우리가 인디가 뜰 때 에스엠에 HOT라든지 SES라든지 이런 팀들 잘 되는 시기하고 비슷해요. SM이 제일 영향이 컸었죠. 그리고 그 당시에 같이 영향력이 컸던 건 서태지였어요.

김형준: 서태지가 자기가 만든 회사 아니면 그전에 반도?

김웅: 반도 아니고 나중에 자기가 서태지 회사가 영향력이 컸던 게 아니라 개인이 영향력이 컸어요.

SES 관련 기사(출처: 조선일보)

김형준: 그럼 SM은 이수만 씨가 회사 혹은 뭐 거기에 속해 있었던 프로듀서인 유영진 이런 사람?

김웅: 전체적으로 회사 시스템이 거기 매니지먼트하는 사람들의 힘이 제일 컸어요. 방송국의 영향력이 제일 컸어요.

김형준: 그런 사람들이 방송국에 영향력을 줄 수 있었던 오히려 그러면 이제 그런 사람들이 주로 활용했던 이쪽 매체는 뭐였던 것 같아요? 잡지도 있고 신문도 있고?

김웅: TV였죠. 왜냐하면 쇼였기 때문에 이런 순위 프로 같은 거. 그러니까 딱 그 말이 맞아떨어지는 게 뭐냐 하면《비디오 킬더 래디오 스타》가 함축적으로 딱 댄스 음악을 쇼프로에 같이 내보냈었는데 SM에 배드보이 서클하고 크라잉 넛이 같이 나갔는데, 걔네들은 잘 안 됐지만 우리가 델리스파이스도 마찬가지고 그때 TV 한 번 나가면 1만 5천 장에서 3만 장씩 빠졌어요. 일주일에.

김형준: 엄청나네요. 3만 장이면 뭐 거의?

김웅: 아무리 못 빠져도 1만 5천 장씩은 빠졌으니까 그렇게 해가지고 크라잉넛은 MBC 두 번 정도 나갔었는데 그때《밤이 깊었네》가 엄청나게 그 당시에, TV가 90년대 중후반 TV가 됐을 때

김형준: 이 정도 인터뷰하고 바쁘신데 응해 주셔서 고맙습니다.

김웅: 감사합니다.

○ 고민석. 1969년생. SBS PD로 입사한 뒤 다양한 음악 관련 프로그램 담당, 현 아리랑 라디오 PD.

SBS PD로 입사한 뒤에 다양한 활동, 당시 음악계의 상황, 연예계의 상황, 음반 제작의 현황, 한류의 영향력, 케이팝의 상황, 경기도 음악산업에 대한 다큐멘터리 제작 등에 관한 이야기를 들려주었다. (인터뷰 일시: 2022년 10월 16일)

[구술 녹취록]

김형준: 고민석 PD와 인터뷰하겠습니다.

고민석: 네 반갑습니다. 저는 고민석 PD라고 합니다.

김형준: 네 본인 소개를 간략하게.

고민석: 저는 95년 SBS에 입사해서 96년부터 라디오 PD로 2011년까지 일했었고요, 그 다음에는 프리랜서 PD로 여러 가지 공연 기획이나 음반 제작이나 이런 것들을 해왔고, 또 동시에 아리랑 라디오 국제 방송이죠, 영어로 진행하는 거기서 역시 지금까지 라디오 PD로 일을 하고 있습니다.

김형준: 음악 PD를 하고자 한 개인적인 동기나 계기가 있으신가요?

고민석: 입사는 SBS 예능으로 했었는데요. 입사하고 나서 이제 예능 쪽에 각종 제가 지향했던 음악 프로그램이나 쇼 프로그램들이 편성에 의해서 크게 좌우되는 모습을 보고, 이게 음악 프로그램이나 쇼 프로그램을 원한다고 할 수 있는 게 아니구나. 배우기도 쉽지 않구나 라는 생각을 하면서 이제 라디오로 제가 수습 기간 끝날 때쯤 옮겼죠. 그러니까 정식 발령은 사실은 라디오로, 입사는 예능으로 했지만요.

고민석 PD의 모습

김형준: 음악 프로에 대한 그런 확고한 마음이 있었던 건데?

고민석: 네 맞습니다.

김형준: 어디서부터 거기가 출발했어요? 음악 일을 꼭 내가 해야겠다. 학창시절 혹은 뭐?

고민석: 워낙에 유년 시절부터 이제 저희 때는 사실 그런 얘기들 많이 있었는데 삼촌이나 이모나 고모가 나이 어린 그런 이제 그런 분들이 듣던 이제 팝에서 영향을 많이 받았다. 저 역시도 이제 막내 삼촌이 듣던 카세트 테잎을 들으면서 이제 초등학교 시절을 보냈었기 때문에 계속 음악을 듣는 거가 일상이었던 것 같아요. 근데 그거를 놓기가 되게 어려워서 그래서 텔레비전으로 입사는 했지만 음악과 멀어진다는 생각을 딱 들으니까 약간 아찔했던 경험 그래서 그냥 음악을 곁에 두는 어떤 위치로 가야 되겠다 해서 이제 라디오로 과감하게 옮겼죠.

김형준: 어렸을 때 그가 음악 좋아해서 들으면서 음악과 관련된 뭔

신중현과 뮤직파워의 음반

가를 하고 싶었던 계기라고 보면 되겠죠. 저희가 이번에 갖고 있는 주제가 경기도 지역의 음반 산업의 과거의 모습과 지금 아카이브 작업 그 당시의 기록 그 당시에 대한 증언 이런 것들을 저희가 하고 있는데요. 그 한참 좋았던 시절이 이제 지구레코드하고 오아시스가 60년대부터 대한민국 음반 산업을 양분하고 있었는데 그 당시에 그 회사들은 벽제 대자리에 지구레코드가 있었고 스튜디오 공장 다 있었고 또 안양 쪽에 오아시스가 있었어요. 물론 서울에서 시작을 했지만 회사가 규모가 커지면서 이렇게 경기도 쪽으로 나가서 자리를 잡았죠. 그 당시부터 쭉 활발하게 음반 활동을 했죠. 두 회사가 그 회사와 관련해서 개인적으로 직접적으로 혹은 또 간접적으로 알고 계신 얘기나 에피소드나 등등이 있으면 어떤 거라도 상관없으니까 편하게 이야기 해주세요.

고민석: 저는 제 개인적으로도 음악 작업을 하는 약간 부끄러운 수준의 뮤지션인데요. 근데 지구레코드사 같은 경우에는 사실 되게 훌륭한 스튜디오를 특히 믹싱 콘솔이라고 해서 뭐 사실 그쪽에 관심이 있는 분들만 이제 익숙한 일이겠지만 이제 니브라는 회사의 큰 콘솔을 지구레코사가 본격적으로 이제 수입을 하면서 설치를 했다고 해요.

김형준: 그렇죠. 초창기 다른 데 채널수도 적고 그런데 이쪽은?

고민석: 맞아요. 거의 20채널 가까운 거를 해서 사운드적으로도 굉장히 퀄리티가 좋았고, 제가 그걸 왜 뚜렷하게 기억을 하냐면 물론 거

기서 저는 이제 말로만 들었던 건 조용필 1집이 거기서 녹음됐다라는 얘기만 들었고 저는 그거는 그렇게까지 저한테는 큰 어떤 사운드적으로 사운드가 다가온 건 아닌데 왜 어렸을 때 그 신중현과 뮤직파워의 《아름다운 강산》을 듣는 순간 저는 음악도 너무 좋았는데 그거를 이제 대형 슈퍼마켓 같은 데 가서 그런 음악이 나오면 그 음악이 끝날 때까지 거기를 떠날 수가 없을 정도로 이렇게 소리가 좋았어요. 그래서 이게 도대체 어떻게 이게 음악이 녹음이 되면 이렇게 될까 라는 거를 나중에 이제 나이 들어서 사운드 엔지니어들한테 들었죠. 이제 지구레코드사에서 그 콘솔을 통해서 녹음을 했고 당시에 올 라이브 시스템으로 그냥 전부 모든 뮤지션이 들어가서 거기에 있는 채널을 최대로 다 쓰고 동시에 열어놓고 다 녹음을 했다. 그래서 아마 거의 최대 규모이면서 최초의 녹음이었을 거다. 그런 얘기를 누가 해주셨어요. 근데 그래서 그랬나 보다 하고 또 다시 들어봤는데 역시, 역시 좋더라고요 그래서 《아름다운 강산》에 대한 추억과 전설적으로 내려오는 그 조용필 씨의 녹음에 대한 이야기들 뭐 물론 거기서 뭐 심수봉 씨도 했다고 그러고 뭐 줄줄이 다 유명한 뮤지션들이 했다고는 하는데 그걸 제가 뭐 사운드적으로 변별성을 가지고 듣지는 못하겠지만 어쨌든 그게 음악을 하는 사람들에게 있어서 얼마나 왜냐하면 행복한 공간이에요. 정말 훌륭한 퀄리티의 사운드를 자기가 왜냐하면 소위 말해서 이제 라이센스도 많이 했었지만 CBS 레코드나 이런 거 오리지널 음반을 사서 들어야만 듣던 그 퀄리티를 비슷하게 국내에서도 낼 수 있다는 생각을 하니까 그렇죠 연주만 잘하면 되는 거거든요.

김형준: 그렇죠. 이전에는 그런 게 받쳐주지 않아서 맞아요. 열심히 했는데도 나중에 들어보면 기대보다 못 미친다든지 이런 상황들이 있

었을 텐데 맞습니다. 그게 이제 지구에서 그런 것들을 이제 실현했다라고 보는?

고민석: 되게 과감한 투자인 것 같아요. 그러니까 돈을 벌었다고 그런 투자를 하는 거는 또 별개의 일인 것 같은데 어쨌든 회사가 그런 거에 대한 투자를 아끼지 않았다는 거는 좀 글쎄요 돈을 많이 벌었어도 굳이 안 해도 될 일일 수도 있는데 너무 좋죠. 당시에 감사한 일이기도 하고 지금 생각하면.

김형준: 어떻게 보면 지구가 잘 되는데 박차를 가해서 더 잘 될 수 있는 계기 원인일 수도 있겠네요?

고민석: 그 녹음실에 대한 로망이 다들 있었다고 그 당시에 70년대 뮤지션들은 얘기를 했다고 엔지니어가 쓴 글을 제가 본 적이 있습니다.

김형준: 그러면 그 당시가 이제 70년대이니까 아무래도 음악 신이나 방송 일을 하면서 직접 겪진 않았겠지만 이렇게 통해서 들은 얘기가 그런 게 있고, 또 그 당시에 가요는 그렇다 쳐도 또 이 라이센스도 직배사가 들어오지 않은 상태에서 라이센스도 또 이 지구레코드나 오아시스에서 따로 레이블들고 계약해서 많이들 냈거든요. 혹시 그 지구나 오아시스 쪽에 팝 라이센스를 좀 기억하시는 게 있나요?

고민석: 되게 사실은 두 레코드사가 다 했었기 때문에 너무 많아서 지금은 사실 이게 섞여 있어서 변별성이 없는데 그 제가 좋아했었던 폴리스나 그다음에 에릭 클랩튼 앨범 네 그다음에 조지 마이클 1집 앨범이 아마 그게 CBS SONY로 나왔을 텐데 처음에요 그게 아마 지구의 코드였을 거에요. 페이스가 수록돼 있던 솔로 1집 그게 지구인 것 같다. 제 기억에는 그렇게 지금 생각이 납니다. 그래서 그 앨범을 LP로 들었을 때가 너무 생각이 나죠.

김형준: 어쨌든 라이센스 쪽으로도 하여간 큰 역할을 했던 레코드 스타들인데 혹시 방송 시작할 무렵에 직배사가 아닌 이쪽 지구나 오아시스 이런 팝 관계자 라이센스 관계자를 만나신 적이 혹시 있나요?

고민석: 제가 방송을 시작하고 나서 그러니까 95년도 이후로는 사실 이분들은 방송국 출입을 그러니까 가요 제작으로는 하셨는데 이제 소위 말해서 라이센스 관련해서는 하신 적은 거의 없는 것 같고 당시에 팝 차트 같은 걸 꾸며서 이렇게 신문처럼 만들어서 돌리셨던 그런 회사들이 차트지들이 좀 있었죠.

김형준: 다운타운 DJ차트?

고민석: 뭐 그렇게 오래 가지는 않았는데.

김형준: 네 그 차트지는 지금까지도 명맥은 유지하는 것 같더라고요. 근데 사실 그걸 보는 사람들이 이렇게 많지가 않아서 그렇지.

고민석: 거기에 보면 가끔씩 레코드사들이 이제 수록이 돼 있으니까 그렇죠. 그걸 보면서 광고도 나오고 아직 살아 있구나. 왜냐하면 이제 다른 데서는 노출이 되게 안 되는 상황이었기 때문에 그래서 이제 전단들을 보면서 차트지를 보면서 그 이름들을 기억했던 순간들이 있었습니다. 안 그러면 특히 이제 뭐지 가요 쪽으로 제작을 하시는 분들이 지구 쪽에서 나왔다 그런 거를 많이 어필하거나 그랬던 시절은 이미 90년대 중반은 이제 아닌 것 같아요. 물론 강수지 씨나 윤상 씨나 예전에 김현성이라는 가수도 그랬던 것 같고 이제 전체 앨범은 아닌데 그렇게 저희가 90년대 발라드나 그다음에 팝이나 이런 윤상 씨도 아마 한 곡 하나 정도 있었던 것 같기도 하고 그런 분들이 지구레코드를 통해서 본인의 이제 정규 앨범들을 발매해 왔던 거 기억에 있죠.

김형준: 그리고 PD가 현업에서 지금도 물론 방송하시지만 한참 막

할 무렵에는 지구나 오아시스 말고 다른 기획사나 음반사 가수들을 더 많이 봤을 것 같은데 주로 어떤 데가 기억이 나나요? 좀 더 이렇게 힘이 있다고 그럴까 활발하게 활동했던 음반사라면?

고민석: 근데 이제 예를 들어서 음반사로 통하는 거는 동아기획이 지난 다음부터는 어떤 뚜렷하게 두각을 나타내는 회사들로는 존재하기가 좀 어려운 시기로 들어가는 것 같아요. 그러니까 프로듀서나 아티스트의 입김이 세지면서 그래서 저의 기억으로는 유통사가 오히려 더 이름들을 저희한테 익숙하게 전달했었지 그러니까 지구레코드다 오아시스다 이런 식으로 해서 그 명맥을 좀 작게 이어받거나 아니면 새롭게 라이징한 그런 회사들이 기억에 많지는 않더라고요.

김형준: 바꿔서 얘기하면 그러니까 중소 기획사들이 제작을 하면서 그런 레코드사는 예를 들어서 찍어내 주고 LP 찍고 CD 찍고 하는 그런 회사로?

고민석: 약간 실제로는 그렇지 않았는데 겸하고는 있었죠. 근데 그럼에도 불구하고 좀 그런 성격으로 저희가 인식이 됐던 것 같아요.

김형준: 전속 가수가 있거나 이런 느낌이 아니었기 때문에 그러면 거의 기획사를 대상으로 이제?

고민석: 맞습니다.

김형준: 일을 하셨을 거고?

고민석: 네네.

김형준: 음반 회사라고 하는 레코드사는 약간 좀 유명무실해지는 그런 단계?

고민석: 신나라가 생각은 나요. 거기에 뭐 강산에 씨나 김장훈 씨도 잠깐 있었던 걸로 기억이 나고 몇 몇 있었는데 그렇죠.

김형준: 90년대에는 그 레코드사를 겸하고 유통 겸하고 하는 데 신나라하고 도레미 정도로?

고민석: 그래서 그런 느낌으로는 그 두 회사가 아마 그나마 좀 어느 정도 영향력도 있고 아티스트들 레벨도 있었기 때문에 도레미 신나라가 유일하게 기억이 나네요.

김형준: 어쨌든 두 지구나 이런 데에서 활발하게 시장에서 영향력을 발휘하다가 지금 이렇게 많이 원래 공장이나 이런 데도 다 매각이 돼서 무슨 뭐 물류 창고를 넘어가고 뭐 이런 모습이에요. 그러니까 과거의 영화는 이제 찾을 수가 없는데 이런 현실에 대해서 어떻게 분석하고 또 어떻게 받아들이는지요?

고민석: 미국에서 CBS 생각하지 않더라도 그런 저희가 A&M이나 아틀란틱이나 그런 레코드사들이 전부 다 이제 그 다음에 영국적으로는 뭐가 있을까요 머큐리? 그렇게 해서 사실 저희가 CD를 지금 뒤져보면 당시 70년대 80년대에 걸출했던 아티스트들이 음반을 냈던 완전히 소위 말하는 빅5에 해당하지 않는 EMI나 워너나 SONY나 BMG 유니버셜이 아닌 그런 레코드 회사들이 되게 많았거든요. A&M 같은 경우 스팅이 1집 같은 경우도 A&M에서 처음 나왔었고 솔로 앨범도 그렇게 나왔었는데 지금은 그런 이름들이 불려지기가 되게 어려운 상황이 된 거죠. 근데 그게 자체 경쟁력이 떨어져서 아티스트가 소원해서 이런 것도 있겠지만 이제 규모의 경제로 점점 들어서면서 큰 유통망과 거대 자본이 있는 회사들이 아니면 좀 살아남기 힘들었던 구조들을 다 겪은 게 아닌가 하는 생각이 들고, 근데 외국 같은 경우에는 그래서 좀 통폐합이 많이 된 것 같은 느낌이 좀 들었구요. 국내에서는 왜냐하면 이제 오아시스나 지구 같은 경우에는 라이센스를 많이 했었으니까 그래서

외국에 대한 생각이 들고 국내 같은 경우에는 저는 이제 아티스트들이 생각이 바뀐 것 같아요. 90년대 들면 파워가 세지고.

김형준: 자기들의 권리를 찾아야겠다? 하고 싶은 음악을 하겠다?

고민석: 네. 그리고 이제 영화계에도 비슷했다고 하던데, 충무로에서 입김이 들어 소위 제작사 절대적인 사장님들의 파워가 그래서 사실 아마 강수연 씨도 그런 세대의 끝머리에 있었다고 하더라고요 그래서 이 모 사장이 부르면 반드시 가야 되고, 이 영화 찍으라고 그러면 찍어야 되고 얼마 전에 안타깝게도.

김형준: 그런 시대였죠.

고민석: 네. 그런 게 많았다고 하는데 아마 음반사도 어느 정도는 그런 수직적인 그런 파워가 행사되던 시절이 아마 있었을 거고, 7080년대 빅스타들이 있었음에도 불구하고 그 사람들은 결국은 자기네 음반을 찍어주는 이런 큰 회사의 파워에서 자유롭지 못했을 거예요. 왜냐하면 돈을 결국은 굴리는 쪽이 그쪽이니까.

김형준: 그거를 통하지 않으면 또 음악 활동을 하기가 어려웠을테니까?

고민석: 굉장히 어려웠을 거고 근데 이제 그렇지 않아도 된다라는 샘플들이 80년대 후반부터 조금씩 나오다가 그러니까 예를 들어서 이문세 씨 같은 경우에는 그 중간 정도 느낌인 것 같아요. 그러니까 그런 지구나 오아시스의 영향력 아래에 있으면서도 점차 그걸 조금 더 벗어나면서 본인의 입김이 더 강한 그러다가 90년대로 넘어오면 이제 소위 말하는 싱어송 라이터들의 초창기들이 쭉 등장하고 그 다음에 동아 같은 경우에는 기존의 지구나 오아시스가 갖고 있던 색깔하고 완전히 다르죠.

김형준: 다르죠. 완전 다르죠.

고민석: 완전히 달라지시고 그다음에 조금 더 뒤쪽으로 이제 나왔던 하나뮤직도 그렇지만 그 다음에 들국화라는 걸출한 팀을 봐도 회사가 콘트롤 할 수 있는 이미 그런 수준의 아티스트들의 성격도 아니고 탤런트들도 아니어서 그런 팀들이 나오면서 이제 90년대로 넘어가고 80년대 후반으로 넘어가고 90년대로 넘어오면 벌써 이제 이적과 김동률이 움직이는 시대거든요. 그러니까 소위 말해서 자기 생각이 뚜렷한 걸출한 싱어송 라이터 스타들이 나오기 시작하면서는 이제 회사의 입김이 점점 적어지는 거죠. 그런 선배들이 등장하는 거 보고 그 뒤에 나오는 아티스트들은 내가 굳이 음악을 하는 데 있어서 이런 형태로 구속당할 필요가 없겠다 라는 생각들을 더 많이 했을 것 같아요. 그래서 작은 이게 규모가 작다라기보다는 자기가 더 존중받고 자기의 음악을 더 인정해주는 집단끼리의 음악을 만드는 게 더 활발해지지 않았나는 생각이 드는 거죠.

김형준: 만약에 우리 사회가 이제 와가지고 이 기록에 대한 관심을 좀 갖기 시작하고 아카이빙에 대한 개념도 이제 생기기 시작하는데요. 과거에 어쨌든 지금은 유명무실해도 과거에 영화를 누렸던 이런 레코드 회사를 재조명하거나 그거를 좀 사람들에게 알리기 위해서 뭔가 지금 작업을 한다면 어떤 것들이 가능할까요? 지구나 오아시스가 지금 활발하게 활동하는 레코드사는 아니지만 그런 거를 사람들한테 알릴 수 있는 방법은 뭐가 있을까요?

고민석: 저는 사실 다큐멘터리를 왜냐하면 시각적인 부분이 있어줘야 그리고 조금 더 사람들한테 친숙하게 다가갈 수 있는 것 같아요. 국내는 사실 다큐 시장이 참 재미없기도 하고 그런데 예를 들어서 스

타로부터 20 발자국이라든지 다큐멘터리 같은 걸 보면 이제 백업 싱어들의 라이프 스토리를 다뤄서 상도 많이 받고 그런 작품이 나왔는데 그 작품을 보면 그 브루스 스프링스틴부터 시작해서 믹 재거부터 그 수많은 아티스트들의 백업을 했던 아 싱어들의 백업 싱어들의 라이프 스토리를 흥미롭게 다룬 어떤 작품들을 보면서 저렇게 접근하면 진짜 이해도도 빠르고 시대에 대한 것들도 빠르겠다. 그 다음에 출연을 해도 되게 보람되고 그래서 저는 다큐멘터리 하면 영화 하거나 아니면 요새는 이제 시리즈물이 많으니까 넷플릭스라든가 아니면 OTT에 소개될 수 있는 그런 식의 시리즈물로 만드는 것도 굉장히 좋을 것 같아요. 근데 그게 꼭 극영화가 아니라 왜냐하면 부담되니까요. 대신 다큐적으로 접근을 해서 넷플릭스에서 보면 음악 관련된 다큐들이 꽤나 흥미롭게 많더라고요. 특히 힙합 관련돼서 저도 몰랐던 이 힙합의 처음 시작부터를 알려줬던 그런 다큐멘터리들은 정말 공부도 되고 우리가 잘못 알고 있는 왜곡된 지식들도 다 교정이 돼서 왜냐하면 이제 그 현실에 있었던 사람들의 실제 살아있는 사람들 증인들에 해당할 정도로 분명한 사람들이 다 듣는 거니까 그래서 지금 아마 7080년대 지구 레코드와 오아시스 레코드를 경험했던 분들이 아직은 생존해 계시는 분들이 있으실 것 같아서 그분들을 하루빨리 만나 뵙고 녹취하고 그 다음에 영상으로 담고 그 다음에 왜 영상이 필요하냐 하면 당시에 지금 저도 얘기했지만 만약에 조용필 씨 같은 분들이 어렵게라도 인터뷰가 된다면 그것만으로도 얼마나 화제가 되겠어요. 내가 1집을 녹음할 때 지구레코드의 환경은 이랬다 이런 식으로 레코딩이 됐었고 이런 건 참 좋았고 이런 건 지금 생각해 봐도 끔찍하다든지 그리고 그 당시를 같이 살았던 뮤지션들과 레코딩 엔지니어 그다음에 제작자들 그

다음에 아니면 제일 중요한 건 사실은 좀 뭐지 만나 뵙기 어려울 수도 있겠지만 저는 회사를 경영했던 오너들이 있잖아요. 그 경영자들의 얘기를 들어보는 게 제일 중요한 것 같아요. 내가 이 회사를 어떻게 꾸려나갈 수 있는지 그 다음에 아티스트를 어떤 아티스트을 접근하고 발굴하고 그 녹음 과정은 어땠는지 아티스트 입장은 오히려 생각하기 쉬운 것 같은데 회사를 끌어나간다는 건 정말 다른 얘기니까 굉장히 많은 어려움들도 있었을 것 같고 국내에서.

비틀즈를 조명한 다큐멘터리형식의 영화

김형준: 다큐멘터리 영상물?

고민석: 네 꼭 한번 만들어 누군가 만들어주시면 좋겠고, 만약에 작은 힘이라도 보탬이 된다면 뭐 그런 거에는 참여해 보고 싶은 생각이 있습니다.

김형준: 그 혹시 그 어떤 그 장소 지역적으로 장소를 하나 정해서 그곳을 통해서 예를 들면 여기가 지구레코드가 있었던 지역이다. 해서 그 지역에 뭔가를 만들어서 뭐 영상물을 보여주고 뭐 이런 방법들, 이런 거에 대해서는 혹시 어떻게 생각하세요?

고민석: 좋을 것 같아요. 제가 최근에 본 다큐멘터리 중에 파주 출판 단지가 어떻게 처음에 형성됐는지를 보여주는 다큐가 있었거든요. 그래서 제가 제목은 잊어버렸는데 올해 상영이 됐던 작품인데 그거는 그러니까 막 허물어져 가는 출판업자들을 다 모아서 어떻게 설득하고

그 단지로 들어가게 되고 하는 것들을 다뤘더라고요 그런데 거기서 제일 중요한 거는 결국은 공간이었거든요. 파주라는 공간을 다루면서 여기 입주 과정이라든가 건축 과정이라든가 설계 과정 그런 것들이 있었기 때문에 더 쉽게 이해도 되고 했으니까 그런 어떤 특정 베뉴가 있는 건 훨씬 더.

김형준: 시너지가 생긴다? 그 다음에 와서 그곳에 어떤 역사적인 얘기를 보고 듣고?

고민석: 마치 물론 그렇게 얘기하면 안 되지만 사적처럼 분명히 역사적 공간이니까.

김형준: 인물일 수도 있죠. 대중음악사에서는 나름?

고민석: 그런 공간들을 잘 찾아서 알려주고 설사 거기가 지금 변해서 다른 것들이 들어서 있다하더라도 그걸 찾아가는 과정만으로도 저는 의미가 있을 것 같아요. 70년대는 여기가 원래 뭐였는데 라든지.

김형준: 그거를 위한 영상 작업 같은 거 자료들 다 모으고, 거기 전시하고 스틸 사진도 전시하고?

고민석: 제가 이걸 얘기를 많이 하면서 코가 끼는 건 아니죠?

김형준: 이 이후에 후속 작업이 이루어진다면 지금 이 작업은 대략적인 인터뷰를 통해서 아카이브의 필요성 그 다음에 그런 것들에 대한 정리다 보니까 이걸 이후에 어떻게 할지에 대해서 후속 작업이 이루어진다면 다큐멘터리 제작이 들어갈 수도 있는 거고, 지원을 받을 수 있다면 그리고 그런 거를 어디서 상설로 보여줄 수 있는 공간이 필요하다 이것도 만약에 지자체에서 오케이가 되면 불가능한 일은 아니라고 생각합니다. 이거를 해야겠다는 저는 타당성만 있으면.

고민석: 맞아요. 제가 KBS를 욕하려는 게 아니고 거꾸로 칭찬하는

건데 요즘은 좀 덜한 것 같지만 KBS가 아주 거대한 나름 제작비를 들여서 다큐멘터리를 제작을 많이 해왔잖아요. 근데 주로 자연 다큐멘터리들에 많이 할애가 됐죠. 그리고 경쟁하듯이 MBC도 예를 들어서 남극 이야기라든가 정말 그냥 2년의 촬영 과정이라든지 어마어마한 제작비라든지 많이 있어왔는데, 정작 문화 특히 음악적으로는 사실 거의 전무하다고 보죠.

김형준: 이런 시도조차도 별로 안 하고?

고민석: 그런데 사람들은 사람들에게 시공간을 딱 떠나서 한 번에 이렇게 정말 타임머신을 태워줄 수 있는 힘이 사실 음악입니다. 음악이 갖고 있는 힘인데 그런 것들은 다큐멘터리와 하지 않나 하는 생각이 볼 때마다 저 돈의 한 3분의 1만 있어도 얼마나 좋은 다큐멘터리를 만들까 하는 생각을 자주 하죠.

김형준: 일단 그 부분이 굉장히 좋은 의견이신 것 같고 시간을 좀 마무리하면서 제가 마지막으로 여쭤보고 싶은 건 우리나라 지금 케이팝이 나름 세계적으로 많이 알려져 있고, 우리가 음악 신에서 국내에서 기대했던 거 이상으로 터져줘서 사실 좀 놀랍기도 한 부분인데, 케이팝이 되기 위한 토대가 과연 그런 60~70년대의 음악 신에서의 사람들의 모습부터로 봐도 되는지에 대한 질문과 이 이후에 케이팝이 계속 부침을 거듭할 수도 있지만 잘 영속되려면 어떤 부분에 신경을 써야 될 것인가 두 가지로 질문을 드릴게요.

고민석: 첫 번째는 지금의 케이팝이 이렇게 전 세계적으로 많은 사랑을 받는 데 있어서 그 뿌리가 거기까지 올라갈 수 있느냐?

김형준: 그렇죠.

고민석: 그건 너무 당연한 것 같아요. 왜냐하면 결국은 음악을 하는

아리랑 라디오 편성표(출처: 문화체육관광부)

사람들이 그렇거든요. 자기 선배를 따라 하거든요.

　김형준: 그렇죠.

　고민석: 어디서 배우는 게 아니고 바로 선배를 따라 하기 때문에.

　김형준: 아까 처음에 얘기하신 것처럼 삼촌의 음악 듣는 걸 통해서 꿈을 키운 것처럼.

　고민석: 맞습니다. 리스너들도 선배를 따라가고 특히 뮤지션들은 자기가 동경하던 그 선배의 음악을 들으면서 자라고 따라하면서 배우고 결국 자기 음반에 녹이거든요. 그러니까 그거는 뭐 부정할 수 없는 사실일 것 같아요. 그래서 결국은 7~80년대 60년대까지 해서 지구레

코드랑 오아시스레코드가 사람들에게 음악을 전달했다면 그거는 지금 케이팝을 일구는 데 있어서 아주 큰 뿌리 역할을 했다는 걸 저는 감히 확신할 수 있습니다.

그리고 두 번째 질문 하셨는데 저는 이제 아리랑 라디오 PD를 하다 보니까 케이팝을 사람들이 좋아하는 것도 어떤 수준에서 어떤 깊이까지 좋아하는지를 피부로 많이 느껴요. 왜냐하면 이제 신청곡을 월드 와이드로 계속 받거든요. 그래서 진짜 최근에 제가 이제 아리랑 PD를 한 지가 10년 됐는데 딱 만 10년이 됐는데 정말로 케이팝이 올라가면서 동시에 시청자들 청취자들이 같이 늘어났어요. 그래서 지금 외국에서 우리나라 케이팝을 접하는 여러 채널 중에 하나로 아리랑에 자리 잡았는데 아리랑을 홍보하고 싶은 건 아니지만 어쨌든 정말 저희가 우스갯소리로 그런 얘기를 하거든요. 제가 남극하고 북극 빼놓고는 다 온다.

리스너들이 사연이 그랬더니 뭐 어떤 한 PD는 남극에서도 온 적이 있다고 기지에서 그래서 그 정도로 케이팝에 대한 보급은 정말 나라를 떠나서 모든 대륙에 다 걸쳐 있는 것 같고 대륙별로 다 특성 있게 남미는 주로 이런 팀들이 더 사랑받고 북미는 어쩌고 동남아시아 그다음에 참 신기하게도 중동지방도 굉장히 파워가 강하고 언어적으로도 그렇게 차이가 많이 날 텐데 그런 걸로 봐서는 지금의 영향력은 계속해서 더 확장세로 가지 않을까하는 생각은 들고요 그러니까 그거는 이제 방송을 하면서 느끼는 거고 그리고 또 하나의 특징은 저희는 이제 소위 되게 네임 밸류가 높은 케이팝 스타들만 좋아할 거라고 생각하는데 우리가 어렸을 때 거꾸로 생각해 보면 팝 음악을 들을 때 슈퍼스타의 음악도 듣지만 자기만 아는 찾아듣잖아요. 그래서 사실 그 아티스트를 미국에 가서 얘기하면 그 사람들은 몰라요, 그런 아티스트가 있는

지도 근데 오히려 이제 거꾸로 다른 나라에서 더 깊이 있는 숨겨진 아티스트를 알게 되는 그런 지경이 되는데 그 현상들이 사실 지금 일어나고는 있거든요. 신청곡이, 인디뮤지션의 신청곡이 들어올 때도 있어요. 그래서 제가 모르는 아티스트가 있더라고요. 예를 들어서 아이돌이나 걸그룹에서 새로 나와서 모르는 줄 알았는데 그게 아니고 홍대에서 활동하는 인디뮤지션인 거죠.

김형준: 그렇게까지도 외국에서는 찾아서 이제?

고민석: 그 다음에 제가 모르는 지금 막 나왔는데 오늘 당장 오늘 일어났던 일인데 블라인드라는 드라마가 있었나 봐요 당연히 제가 안 본 거예요. 그 블라인드라는 드라마의 OST를 부른 아티스트 신인이고 잘 이름이 알려지지 않은 근데 그거를 신청자가 신청을 하는 거죠. 그러니까 자기가 보고 좋아서 이제 음원을 찾아서 듣고 그래서 신청을 하고 이런 이제 어떤 수준이랄까요. 상황까지 온 건데 그래서 케이팝이 비단 BTS를 선두로 해서 쭉 뚫고 나가는 그런 하나의 틀도 있지만 이제는 내가 홍대에서 음악을 한다고 내 음악은 월드와이드하게 될 가능성이 없다고 생각할 필요는 없는 것 같아요. 얼마든지 챈스가 있을 수 있고 이제 그것도 찾아서 듣는 친구들이 있다는 거죠. 물론 증폭에 대한 강도나 범위는 다르겠지만 그거는 알 수 없는 수준까지 가지 않을까 앞으로는 그래서 그쪽도 신경을 많이 썼으면 좋겠다는 생각이 드는 거죠.

김형준: 비교적 좀 낙관적으로 긍정적으로 일단 볼 수 있네요. 그러면 케이팝의 미래에 대해서는?

고민석: 더 퍼졌으면 좋겠고. 약간 그쪽에 대한 그러니까 예를 들어서 메이저 아이돌 걸그룹의 회사들을 제외한 나머지 회사들도.

김형준: 케이팝 범주에서 좀 더?

고민석: 근데 사실 최근에 이제 아마 아이돌 걸그룹을 직접적으로 좋아하지 않는 팬분들은 지금 아이돌 걸그룹의 미국 투어 일정들을 잘 모르실 거예요. 근데 정말로 싱글을 내거나 이제 미니 앨범을 낸 다음에 투어 일정들을 보면 미국의 전체 도시를 다 돌아요. 소위 말해서 저희가 유명하지 않다 하는 친구들조차도 월드 투어라는 일정을 잡는데 그게 이제 굉장한 관객들이 오는 건 아니어도 일종의 쇼케이스 무대를 포함해서 다 하는데 북미 같은 경우에는 최소한 20개 도시.

김형준: 옛날에 외국에 미국의 아티스트들이 투어 도는 거랑 거의?

고민석: 똑같이 돕니다. 그래서 그 일정들을 보면 서울에서 시작해서 일본 한 두세 군데 찍고 북미에서 15개 정도 돌고 남미 거쳤다가 유럽 돌아서.

김형준: 세계 투어를 진짜 하네요?

고민석: 그러니까 이게 정말 세상이 바뀐 거죠. 그러니까 이게 이런 현상이 생긴 게 얼마 안 됐거든요. 그러니까 예를 들어서 블랙핑크나 BTS만 이거 하는 게 아니라 소위 말해서 그거보다는 조금 아래쪽에 있지만 나름 굉장히 지명도를 갖고 있는 친구들이 있어요. 그 친구들도 다 그런 스케줄을 소화한다는.

김형준: 그거는 시장이 니즈가 있다는 얘기네요.

고민석: 그렇죠.

김형준: 장이 전혀 없으면 그런 걸 엄두도 못 낼텐데?

고민석: 왜냐하면 그쪽 미국이나 투어를 이제 어렌지 해 주는 에이전시에서 비용 대비 수익이 안 나오는데 이걸 할 수가 없거든요. 근데 이게 어느 정도는 수익 구조를 가져간다는 거니까.

김형준: 케이팝이라는 타이틀만으로도 이미 어느 정도 목격이 된다

는 시장 검증이 된 거죠?

고민석: 저도 방송에서 그 친구들의 월드 투어 스케줄을 소개하면서 소개할 때마다 놀라요 왜냐하면 도시 수가 너무 많아서 이걸 어떻게 다 소화하고 있는 거지 하고.

김형준: 상당히 낙관적이시군요. 오늘 시간 내서 인터뷰에 응해 주셔서 감사드리고요 고맙습니다. 나중에 또 여러 가지로 또 부탁을 드리겠습니다.

고민석: 네 감사합니다.

○ 은지향. 1972년생. 1995년 SBS 라디오 PD로 입사한 뒤에
 다양한 음악 프로그램 기획.

SBS 라디오 PD로 입사한 뒤에 SBS FM에 《전영혁의 음악 세계》, 《아름다운 아침
김창완입니다》, 《이현우의 뮤직 라이브》 담당, 90년대에서 2000년대 음악계의
상황, 각종 레코드사의 상황 등을 들려주었다. (인터뷰 일시: 2022년 10월 21일)

[구술 녹취록]

김형준: 본인 소개를 간략하게 해주세요.

은지향: 네. 저는 SBS에서 PD를 하고 있는 은지향입니다. 27년째 하고 있습니다.

김형준: 처음 입사해서 대략 했던 프로그램들 몇 가지 소개해 주시죠.

은지향: 95년에 라디오 PD로 입사를 했고요. 그래서 라디오는 원래 이제 여러 프로그램을 다 도니까 그래서 시사도 했고 음악 쪽에서는 《전영혁의 음악 세계》를 했었고, 《아름다운 아침 김창완입니다》, 《이현우의 뮤직 라이브》 하여튼 SBS FM에 있는 프로그램들, 그런 프로그램들 했고 지금은 이제 모바일 콘텐츠 만들고 있어요.

김형준: 음악 PD도 하시고 어쨌든 전천후 다 하셨는데 음악 프로그램 프로듀서가 되겠다 혹은 이쪽 일을 하고 싶다라고 생각했던 무슨 동기 같은 게 있었나요?

은지향: 저는 어릴 때부터 라디오를 너무 좋아해 가지고 계속 라디오 프로그램을 많이 들으면서 자란 세대였던 것 같아요. 그래서 되게 그때 이제 전영혁씨 프로그램 좋아했었는데, 그 프로그램에서 릴 테

이프 돌리는 사람이 라디오 PD라고 그래가지고 라디오 PD하면 참 좋겠다. 음악도 많이 듣고 제가 좋아하는 음악도 같이 나누고 할 수 있으니까, 그래서 좀 그런 꿈을 어릴 때부터 꿨던 것 같아요.

김형준: 라디오 PD로 일하면서 쭉 일하면서 음악 관계 프로그램 하실 때 주로 이제 만나는 음악 관계자들이 제작자 매니저 등등 음반사 관련된 사람들을 많이 만날 텐데, 아티스트는 물론이거니와 네 저희가 궁금한 것 중에 하나가 이제 주로 음반사 쪽 사람들 만났을 때 얘기를 좀 경험을 묻고 싶은 건데요. 혹시 시기적으로 90년대는 활발하지 않았던 음반사이긴 한데 지구레코드하고 오아시스 레코드 회사가 60년대 70년대 전성기였고 80년대 이제 PD 메이커를 조금씩 주면서 명맥을 유지하다가 90년대에는 사실은 이제 많이 약해지고 유명무실했거든요. 혹시 지구나 오아시스 쪽 관계자를 만나보거나 혹은 직간접적으로 그 회사에 대한 기억나는 얘기나 이런 게 있으시면 이야기 주세요.

은지향: 지구나 오아시스는 이제 제가 그냥 생각하기에는 라이센스도 좀 하고, 그 다음에 이제 우리가 소위 이야기하는 이제 가요, 예전 가요 이런 느낌이긴 한데 제가 95년 입사했고, 그 이후에는 사실은 그렇게 많이 직접적으로 이렇게 뵙지는 못했던 것 같아요.

김형준: 그러면 간접적으로 혹시 들은 지구나 오아시스가 이랬다라고 통해서 주변 사람들을 통해서나 그런 들은 얘기 같은 게 혹시 있을까요?

은지향: 특별히는. 지구는 누가 있었을까?

김형준: 그쪽 소속 가수가 있어서라든지 아니면 같이 하던 사람 중에 지구에서 음반을 냈다, 오아시스에서 음반을 냈다, 그렇게 해서?

은지향: 누가 있었죠?

김형준: 90년대는 뭐 사실 별로 그렇게 많지 않아요.

은지향: 전 세대 선생님들도 분명히 이제 얘기는 들었을 텐데 지금은.

김형준: 한동안 이 지구에서는 80년대 90년대 가면서는 조용필 씨가 지구의 대표 주자였던 건 있고요.

은지향: 저기 뭐, 부활 이런 팀들은 어디였죠?

김형준: 이승철은 지구에서 받은 적이 있을 거예요. 아마 처음에 그리고 윤상도 지구에서 나온 적이 있었던 것 같고, 제작 PD 메이커인지 뭔지 몰라도 하여간 지구레코드 제작으로 해서 나온 적이 있어요. PD 메이커이더라도 오케이 그러면 그 얘기는 넘어가죠. 그러면 주로 마주했던 그런 제작 레코드사 음반사는 어디가 기억이 나는 데가 있나요?

은지향: 우선은 저희가 또 좋아했었으니까 이제 동아기획. 그 다음에 이제 하나음악 이런 쪽은 이제 워낙에 제가 또 좋아했던 팀들이었고. 예전에 90년대 이제 초중반에 LG 미디어 왜, 양희은 선생님 음반 나오고 막 이랬던 팀들 있었잖아요. 그래 그쪽 음반들도 좀 주옥같은 게 주옥같은 레퍼토리가 좀 있었던 것 같고, 가요 쪽에서 이제 초반에 그리고 이제 제가 이제 시작할 즈음에는 이제 많이 CD로 변환이 됐었는데 그래도 이제 저희 아카이브 가보면 LP들이 좀 있었을 때 이제 그런 것들을 좀 있었던 것 같아요. 그 다음에 신촌 뮤직 이런 데. 신촌 뮤직 같은데 그런 쪽이었던 것 같아요. 그리고 이제 그 이후가 도래미 같은 데도 있었던 것 같고 DMR. DMR이 음반사라고 할 수도 있죠. DMR이 있어서 그 다음에 이제 저도 이제 개인적으로는 난장 뮤직 이제 이쪽도 좀 많이, 초반에는 그런 팀들이랑 되게 많이 했던 것 같아요.

김형준: 본인이 느낄 때 90년대에 가요에서 영향력이 컸던 음반회사나 기획사는 어디였던 것 같아요? 개인적인 이제 친분하고 상관없

테이프 노점상 관련 보도(출처: 경향신문)

이 전체적인 헤게모니를 좀 더 많이 가졌던?

은지향: 90년대요?

김형준: 네. 본인의 그냥 체감 상으로.

은지향: 서라벌 레코드. 그러니까 이제 90년대 중반을 그냥 이제 그냥, 막 너무 매니악하지 않게 생각을 해보면 서태지 이후의 그런 힙합 같은 느낌에 이제 이런 느낌도 있었고, 그래서 그래도 저는 90년대까지는 동아기획 같은 데가 좀 괜찮지 않았을까 이런 생각이 드네요.

김형준: 그러면 그 당시에 가요계의 영향력이 있었던 직업군은 어디였을까요? 영향력이 있는 통틀어서 어떤 직업군도 있고 매체도 있을 수 있고요?

은지향: 저는 90년대에는 라디오가 그래도 라디오 프로그램 그리고 일부의 유명 DJ들 PD들 그래도 조금 더 영향력이 있었던 것 같고요. 그리고 저런 것도 90년대에는 됐던 것 같아요. 다운타운DJ.

김형준: 아, 다운타운 DJ가 원래 영향력이 있어서 사실 방송 쪽으로

Mnet 개국 관련 보도(출처: 경향신문)

유입이 되고 오신 분도 있고 그런 분들이 초창기에 많았죠.

은지향: 그리고 90년대 중반만 해도 우리 길보드 테이프도 있었잖아요. 길거리에서 것들이 영향력이 있었고 TV 음악으로는 사실 생각만큼 영향이 없을 때였고. 그때는 그러니까 이제 음반 제작사들 매니저들이 라디오를 굉장히 중요시할 때였고 홍보할 때 그래서 저는 가요 쪽은 라디오의 음악 프로그램 주요 프로그램 예를 들면 12시에 가요광장 이런 프로그램들 아니면 또 이제 아주 조금 이제 매니악 프로그램들은 라디오 심야 프로그램 그런 노래들을.

김형준: 그런 라디오 프로그램들이 영향력이 있었다?

은지향: 저는 그렇게 생각을 합니다.

김형준: 그러면 다른 매체들 예를 들면 지면이라든지 또 케이블이라든지 TV에서는 일부 순위 프로그램 이런 것들은 영향력이 있지만 다른 것으로는?

은지향: 90년대 중반에 이제 Mnet이랑 KMTV가 생겼었고. 그러니

까 그런 쪽도 특히나 이제 그때 라이징 했던 예를 들면 룰라 같은 이런 팀들 약간 이제 기획 상품들은 그런 매체에 되게 어울렸던 것 같고요. 제가 지금 이렇게 이제 98년에 제가 《최화정의 파워타임》 AD하면서 이제 그런 걸 생각해 보면 근데 이제 프로 TV 순위 프로가 그때는 막 너무너무 저기는 아니었던 것 같아요.

김형준: 일부 댄스곡들은 거기에 영향을?

은지향: 이제 전반적인 부분에서는 그래도 라디오 프로 그 다음에 그래도 신문 기사 같은 거 그때 스포츠 지 같은 거는 좀 괜찮았던 것 같고. 그때 좀 음악에 관한 정보를 얻을 수 있던 잡지, 음악 전문 잡지 같은 것도 좋았는데. 이제 90년대 후반에는 또 이렇게 굉장히 뭐랄까 장르별 전문지들도 있고 90년대 말에는 인디 음악 이런 것도 막 생겼었잖아요. 그러니까 이제 그런 홍대 앞 인디신이랄지 그런 또 전문적인 거는 있었던 것 같은데 그래도 우리가 그냥 흔히 생각하는 대중가요? 이러면 저는 그냥 라디오.

김형준: 폭넓게 라디오다. 라디오의 영향력이 이렇게 있다가 다른 쪽으로 이렇게 조금 조금씩 이동이 된 시기는 어느 때로 보는지?

은지향: 언제쯤 2천 년 대 한 중반 이후. 중반 이후 우선은 이제 라디오에 대한 충성도들이 좀 떨어지고 종편도 생기고 종편은 2010년 정도니까 근데 중반 이후에, 아니면 음원 사이트가 그 스트리밍, 스트리밍 뭐였죠? 공유하는 음악 듣는 소리바다 그게 아마 한 2천 년 대 초반이었을 것 같은데 그런 거 그랬던 것 같아요.

김형준: 그럼 현재 라디오 지금 90년대까지만 해도 음악 신에서 영향력이 있었는데 현재 라디오는 어떻다고 보시나요?

은지향: 현재 라디오는 제가 얼마 전에 이제 그런 얘기 들었거든요.

이제 모 가수가 신보가 나왔는데 라디오 횟수를 중요하게 생각한다는 거예요. 한 1~2년 전이었는데 예전 가수라 예전 가수라 그러니까 우리가 소위 말하는 그래도 에어 플레이 1위 이런 거 자기는 해야 된다고 그래서 매니저한테 굉장히 푸시한다고 그런 얘기 들었어요.

김형준: 그 옛날 가수라는 게 어느 시절 때 가수?

은지향: 8~90년대에 이제 시작한 가수니까 이름을 공개하기는 제가 나중에 공개해 드리겠죠. 그래서 제가 굉장히 그 얘기를 들으면서.

김형준: 만감이 교차했어요?

은지향: 만감이 교차하면서도 너무 저건 그냥 너무 자기 만족인데라고 생각했는데 라디오에 이제 방송 횟수는 전혀 중요하지 않고 이제는 그리고 이제 제가 또 느끼는 거는 여러 가지 최근에 문제도 많았지만 코로나나 이런 것 때문에 출입이 힘들고 그러기도 했는데 음반이 나왔을 때 홍보를 라디오에 가서 하지 않아요. 음반을 예전에는 이제 음반이 나오면 보도 자료를 돌리고 음반 돌리고 하는 것들이 있었잖아요? 그런 행위 자체를 하지 않고 그냥 뮤직비디오 심의 넣는 걸 훨씬 더 중요하게 생각하고 음반 심의는 그냥 거기에 패키징해서 그냥 가고, 그리고 이제 음반 단위가 아니고 싱글로 내기도 하고 그렇기 때문에 음원이라고들 다들 생각하고.

김형준: 그 부분 관련해서 우리나라가 특히 빠르게 맞아요. 권력 이동이 된 것 같은데 외국만 해도 아직은 라디오가 그 정도까지는 아닌 걸로 알고 있어요. 그 이유는 어디에서 볼 수 있을까요?

은지향: 뭐랄까? 수용자가 매체를 대하는 태도나 이런 게 저는 이제 이거는 라디오의 잘못도 있다고 생각하는데 우리나라 라디오는 모든 방송사 편성이 거의 대동소이 하잖아요. 그러니까 이제 그거를 자기

네들은 트렌드를 따라간다고 하지만 전문 음악을 소개할 수 있는 이제 프로그램 자체가 거의 없고

김형준: 라디오 음악 프로에 대한 신뢰가 그러면 좀 떨어지는 거다?

은지향: 거의 없고 제가 학교 다닐 때만 해도 라디오가 음악 정보와 정보를 얻는 유일한 거의 유일한 거의 유일. 그리고는 AFKN 이런 거였는데 요즘은 라디오는 정보 제공조차하기 어려운 상황이 생긴 거죠. 그리고 이제 다 유튜브 찾아보면 되고 내가 좋아하는 음악은 차라리 막 사운드 클라우드에서 찾는 친구들도 있고. 그렇기 때문에 이 꽹장히 많이 변화한 특히나 우리 한국 수용자들의 니즈를 충족하지 못하고 있는 것 같아요. 저는 그러니까 그것도 크고 이제 음악을 좋아하는 사람 입장에서는 라디오에서 들려주는 음악에 대한 뭔가 리스펙이 없어지는 거죠. 내가 더 많이 알고 있고, 내가 더 많이 들어 이런 생각하기도 하니까 음악을 듣는다 라는 행위를 하는 거는 그냥 어르신들이 진짜 무슨《최백호의 낭만시대》같은 걸 들으시면서 옛날에 향수하거나 모르겠어요. 너무 제가.

김형준: 예전에 라디오에서 소개해 주는 음악을 듣고 이런 음악이 있었구나 라는 거는 이제 기대할 수 없는 상황이 됐고?

은지향: 저는 좀 근데 이제, 왜 음악 예를 들면 오래된 음악 프로그램이《배철수의 음악 캠프》같은 경우에 패널들이 나와서 음악을 소개를 하기는 하지만 이제 기본적으로 음악 라디오를 듣는 청취 층 자체의 파이가 너무 이제 작아져서 그냥 그것마저도 이제 약간 그들만의 리그 같은 것 같고 되게 저는 아쉬운 지점인데 라디오 PD들이 음악에 대해서 더 많이 고민하고 좀 뭔가 리딩하는 자리다, 우리가 좀 이제 그랬으면 좋겠는데 그런 힘들이 이제 많이 넘어간 것 같아요. 차라리

기획사 혹은 내가 좋아하는 아티스트가 듣는 음악 아니면 예를 들면 뭐 예를 들면 JYP다 그러면 JYP를 다 프로듀서라고 부르잖아요. 그런 사람들이 뭔가 만들어내는 음악이 결국엔 인제 청취자들이 음악을 듣는 리스너들이 따라가는 점점 그런 환경이 되어 버린 것 같아요.

김형준: 다시 조금 시대를 거슬러 가서 60년대, 70년대에 거의 독식을 했던 지구 레코드, 오아시스 레코드가 한 20년 동안 장악하다가 80년대부터 조금씩조금씩 이제 PD 메이커들한테 자리를 주고 그러면서 90년대 와서는 이제 새로운 기획사들이 나오기 시작하고 그들이 지금은 대형 기획사로 이제 시장을 이끈다고 이렇게 보여줄 수 있는데 그런 변화는 어디에서 어떤 데서 우리가 이유를 찾을 수 있을까요?

여러 가지가 있겠지만 생각나는 대로 왜냐하면 훨씬 더 기득권이 있고 더 가수들에 대한 파워도 있고 또 이쪽 방송 쪽에 대한 파워도 더 있었을 텐데, 선점을 했을 텐데, 그런 레코드사들이 왜 어떤 이유로 자꾸 그렇게 작아지고작아지고 해서 지금은 유명무실해졌을까? 그 이유는 어디서 찾을 수 있을까? 이제 시대의 변화도 있겠고 여러 가지가 있겠지만?

은지향: 저는 이제 제가 70년대 초반 생이고 90년대 초반에 대학을 다녔고 이제 막 근데 이제 그 즈음이 그러니까 80년대 중반 이후가 저는 굉장히 많은 대중가요 쪽에서 예를 들면 발라드 가수의 등장 이런 거 있었잖아요. 근데 그러면서 신승훈이랄지 이제 그런 분들이 그때도 이제 등장을 했고 그 다음에 아까도 얘기한 그런 자기네들이 막 이렇게 굉장히 이렇게 무리 지어 다니는 그런 동아기획 봄여름가을겨울부터 시작해서 이제 그런 아티스트 기반의 이제 이런 분들이 막 나오면서 기존의 음악이 약간 뭐랄까 그러니까 이제 지구나 오아시스

류의 음악은 저는 그냥 되게 고루한 옛날 가요 같은 느낌이 있거든요.

김형준: 트로트 베이스가 많이 있었으니까?

은지향: 그리고 어른들이 듣는 음악.

김형준: 성인 음악이라고 얘기했던?

은지향: 성인가요라고 우리가 얘기할 수 있는. 근데 잠깐 그런 생각도 들었는데 예를 들면 이제 90년대 후반 2천 년 대에 다시 조명됐던 그룹사운드 아니면 벗님들 뒤에 혹은 윤수일 씨 같은 경우도 사실은 좀 다시 재조명되기도 했는데, 이제 그런 팀들에서 약간 선이 그어진 거는 저는 좀 그런 젊은 사람들이 조금 더 그러니까 그때의 젊은 청취자 그걸 저라고 생각하면 저희는 팝도 많이 들었었고, 그러면서 이제 보다 우리가 좋아하고 수준 높은 가요에 대한 열망이 더 있었던 것 같아요. 그러다 보니까 그분들은 이렇게 시대에 밀려서 약간 역사의 뒤안길로 가고.

김형준: 그러니까 지구, 오아시스를 이렇게 봤을 때 힘은 가지고 있지만 가수들 입장에서 내가 하고자 하는 음악은 저기서 할 음악이 아니다 라는 느낌이 들어서 어디랑 할까 이렇게 보는데 작은 그런 기획사에서 하면은 내 음악을 좀 더 많이 좀 이해해 주고 어울릴 것 같다 이런 생각을 하는 시점이 그때부터 그쪽이 좀?

은지향: 사회 분위기 정치 이런 것도 다 분명히 연관이 되겠지만 저는 좀 그런 생각이 들기는 해요.

김형준: 그렇다면 가정인데, 지구나 오아시스에서 그런 어떤 PD 메이커들이 많이 나오는 걸 보면서 우리도 자체 문예부 말고 그 당시에 문예부를 보통 했는데 우리도 자체 기획팀을 신세대 기획팀이라든지 이런 걸 만들어서 그런 좀 다른 취향의 서브 레이블을 만들면서 한

번 해보자 이런 식으로 접근했으면 나름 또 유지할 수 있는 여지는 있었을까요?

은지향: 그랬을 수 있을 것 같아요. 왜냐하면 이제 우리가 이제 나중에 조용필 선생님 노래 저작권 이런 거 할 때 지구 30 몇 명이 어쩌고 저쩌고 이런 얘기들도 있었는데 그때는 그만큼 시스템이 없었고 그냥 이렇게 뭐랄까 약간 무대포로 해도 되는 스타일.

김형준: 그냥 목돈 한 번 던져주면 그 다음은 다 레코드사가 가져가는?

은지향: 그냥 약간 굉장히 이제 지금 생각하면 그게 어쩌면 제작자의 횡포일 수도 있는 거?

김형준: 지금 기준으로 보면 횡포고 그때는 당연하게 생각했을?

은지향: 네. 근데 이제 음악을 하는 하고 싶어 하는 분들은 이게 레코드 한 장을 만들어주신다니까.

김형준: 너무 감사해서?

은지향: 감사해서 이렇게 됐는데 이제 그런 게 또 80년대 중후반부터는 이제 그런 부분에서도 좀 이렇게 의식이 생긴 것 같아요.

김형준: 아티스트 입장에서?

은지향: 아티스트 입장에서도 그렇고 그러니까 그런 게 또 이런 우리 음악을 듣는 사람들 사이에서도 그런 거에 대한 좀 뭐랄까 우리가 듣고 싶은 음악이고 우리가 좋아하는 사람들이 굉장히 즐겁게 음악을 할 수 있는 어떤 바탕을 마련해 주는 느낌 그런 부분이 좀 없어서 만약에 지구에서 그렇게 했으면 또 다른 뭐랄까 다음 단계로 넘어갈 수 있었을 것 같기도 한데.

김형준: 시간이 좀 촉박해서 하나만 더 지금 SM이나 YG나 JYP로

아메리칸 뮤직 어워즈(AMA)
K-팝 아티스트 상 부분 신설 기사
(출처: 문화체육관광부)

대변되는 그런 대형 기획사들이 케이팝이라고 해가지고 BTS를 포함해서 하이브랑 선두 그룹으로 선두 그룹으로 이끌고 있는데 이런 데서도 지구나 오아시스 같은 운명이 될 가능성이 있을까요? 있다면 어떤 부분에서 그럴 수 있을까요?

은지향: 근데 이게.

김형준: 아니면 계속 좀 갈 것 같다.

은지향: 그러면 국내 상황에서 생각하면 이제 맨날 똑같은 것의 답습이라는 생각이 드는데, 이게 이제 글로벌로 확장이 돼서 그 사람들이 그런 대형 기획사가 시장이라고 생각하는 곳 자체가 더 이상 한국이 아니더라고요. 그러니까 계속 새로운 팬들이 열광을 하고 한국에

서 인기가 전혀 없어도 공연 수익 올리면서 되는 팀들이 많아서 그러니까 시장을 이제 전 지구로 보는 거죠. 그렇기 때문에 저는 계속 될 것 같은데 것 같다. 아니 그래서 블랙핑크가 계속 되려나 하는데도 계속 빌보드에서 하고 하니까 그리고 또 그런 것도 있는 것 같아요. 미국의 그래미나 빌보드 같은 데도 케이팝이 이제 무시할 수 없는 영역이 되고 거기가 팬덤이 되고 자기네들의 이제 지속 가능한 그런 존재 자체 존재감을 높여주는 게 케이팝 팬덤이 또 굉장히 많기 때문에 또 이제 그런 역학관계에서도 당분간은 갈 것 같아요. 저는 참 싫지만.

 김형준: 알겠습니다. 시간이 부족해서 궁금한 거 있으면 따로 제가 서면으로

 은지향: 네 감사합니다.

 김형준: 인터뷰 응해 주셔서 감사합니다.

 은지향: 감사합니다.

경기도의 대중음악사 관련 신문 기사

1950년대부터 2020년대 신문 기사를 중심으로

김낙현·김현주

※ 일러두기

○ 기사는 시대 순서대로 정리하였다.

○ 모든 표기 원칙은 현행 한글맞춤법에 준거하여 표기하였다.

○ 원문의 한자는 한글로 변환하여 표기하되, 꼭 필요한 한자는 한글과 병기하였다.

○ 기사는 《조선일보》와 지역 신문을 중심으로, 경기도와 관련된 일반 대중음악 기사, 경기도에 소재하였던 오아시스 및 지구레코드사에 관련된 기사로 구분하여 정리하였다

※ **자료일람**

구분	1. 경기도 관련 일반 대중음악 기사 자료		
번호	기사 제목	출처	핵심어
001	요즘의 내 고장 완(完) 경기 하(下)	《조선일보》. 1961. 10. 12.	댄스홀. 클럽. 파주
002	'노란샤쓰'로 데뷔	《조선일보》. 1961. 12. 26.	한명숙. 포퓰러 싱거. 재즈 싱거
003	미병영	《조선일보》. 1970. 07. 26.	미군 감축설. 클럽. 파주.

구분	1. 경기도 관련 일반 대중음악 기사 자료		
번호	기사 제목	출처	핵심어
004	이 산하(山河) 이 노래 〈14〉 -끊어진 철로…핏빛 비원은 잡초로-	《조선일보》. 1990. 10. 25.	남북적십자회담. 녹 슬은 기찻길. 경의선 철로. 임진각.
005	이 산하(山河) 이 노래 〈15〉 -경기도 남양면-	《조선일보》. 1990. 11. 01.	봉선화. 화성. 홍난파 생가.
006	70~90년대 가수 100여 명 대형야외공연 "한무대"	《조선일보》. 1993. 06. 24.	한국판 우드스톡. 야외페스티벌. 남이섬.
007	대형뮤지컬 겨울 나그네 개막	《조선일보》. 1997. 02. 14.	겨울 나그네. 뮤지컬. 동두천 나이트 클럽쇼.
008	한국포크싱어협회 초대 회장 이승재씨	《조선일보》. 1999. 04. 25.	포크 음악. 과천. 아득히 먼 곳에.
009	수원 '화성'이 열린다 … 축제가 시작됐다.	《조선일보》. 1999. 07. 29.	수원. 화성. 국제음악제.
010	조용필 무명 때 노래하던 미군클럽	《경기일보》. 2005. 04. 21.	조용필. 미군클럽. 라스트찬스. 파주.
011	미군클럽서 '훈련받은' 대중음악	《한겨레》. 2005. 07. 06.	미8군 무대. 미군클럽. 한국 대중음악.
012	주한미군 위한 뮤지컬 공연 펼칠 문미포 여성악극단	《월간조선》. 2011. 06. 17.	주한미군. 뮤지컬. 동두천. 의정부.
013	한류 메카 건설에 나선 이상우 '한류 엑스포 in 동두천' 추진위원장	《월간조선》. 2014. 07. 17.	한류 엑스포. 동두천.
014	한국 대중음악의 대부 신중현, 안정리· 송탄 미군부대에서 노래하다	《평택시민신문》. 2017. 12. 09.	평택. 미군기지. 미8군 쇼. 신중현.
015	가왕 조용필 연주한 파주 미군클럽 '라스트찬스' 복원	《서울신문》. 2016. 12. 06.	조용필. 미군클럽. 라스트찬스. 파주.
016	조용필 "난 주로 'DMZ클럽'에 있었죠."	《파주바른신문》. 2018. 03. 18.	조용필. 장파리. 미군클럽. DMZ 클럽.
017	"무명의 조용필, 가왕(歌王) 꿈 키운 '라스트찬스' 문화재로 지정을"	《경기일보》. 2019. 04. 24.	조용필. 라스트찬스. 파주.
018	조용필, 장파리 '라스트찬스'에서 노래했나?"	《파주바른신문》. 2021. 06. 01.	조용필. 장파리. 라스트찬스. DMZ 홀.

| 019 | '가왕(歌王)' 조용필 첫 무대 장파리 '라스트찬스' 새 단장 | 《대한일보》. 2021. 09. 05. | 조용필. 장파리. 라스트찬스. |
| 020 | 경기도 근대문화유산 탐방·(9) K-팝 태동 이끈 파주 장파리 미군클럽 '라스트찬스' | 《경인일보》. 2022. 07. 24. | 파주. 미군클럽. 라스트찬스. |

구분	2. 오아시스 및 지구 레코드사와 관련된 대중음악 자료		
번호	기사 제목	출처	핵심어
001	국산 레코드의 현황	《조선일보》. 1959. 05. 14.	국산 LP 레코드. 가요곡. 영화 주제가.
002	국산 LP의 현황	《조선일보》. 1959. 12. 23.	오아시스. 킹 스타. 미도파.
003	잘 팔리는 레코드	《조선일보》. 1960. 01. 23.	외국산 LP. 복사판. 우리 민요. 영화 주제가.
004	교원 출신 싱거 나애심 양	《조선일보》. 1962. 11. 29.	영화 주제가. 과거를 묻지 마세요.
005	영화 주제가만 수록 새 음반 '유랑극장'	《조선일보》. 1963. 08. 01.	유랑극장. 영화 주제가.
006	가요상에 최희준·한명숙	《조선일보》. 1965. 04. 29.	제1회 국제가요대상. 최희준. 한명숙.
007	음반계의 호경기와 전국시대	《조선일보》. 1966. 01. 13.	레코드 계. 기업화.
008	최희준 신보출반	《조선일보》. 1966. 01. 18.	최희준. 오아시스. 신세계.
009	방송 히트 12곡도 오아시스 레코드사서	《조선일보》. 1966. 01. 18.	외국 가요. 히트곡. 오아시스 패러다이스.
010	패티김 귀국 기념판	《조선일보》. 1966. 04. 10.	패티김. 귀국 기념판. 오아시스 하이라이트.
011	이미자 양 빅터사서 일어로 취입 동경 하늘 아래 동백 아가씨	《조선일보》. 1966. 07. 07.	이미자. 동백 아가씨. 황포 돛대. 일본 공연.
012	4년 만에 귀국 쇼 여는 리마 김	《조선일보》. 1966. 07. 10.	귀국 쇼. 리마 김. 여성 최초 장거리 러너.

구분	2. 오아시스 및 지구 레코드사와 관련된 대중음악 자료		
번호	기사 제목	출처	핵심어
013	가요 수출	《조선일보》. 1966. 08. 07.	작곡가 백영호. 일본. 한국어 레코딩. 킹 레코드. 지구 레코드.
014	대중가요 또 10곡 수출	《조선일보》. 1966. 08. 23.	일본 빅터. 지구 레코드. 한국 가요 수입. 이미자.
015	좋은 음질… 상복(賞福)의 1년생(年生)	《조선일보》. 1966. 12. 25.	문주란 데뷔. 동숙의 노래. 지구 레코드 전속. 신인상.
016	'울려고 내가 왔나' 히트한 남진	《조선일보》. 1967. 02. 12.	남진. 데뷔곡. 울려고 내가 왔나. 67년 베스트 셀러곡 주인공.
017	첫 독집 내는 신인 가수 김태희	《조선일보》. 1970. 09. 04.	김태희 독집. 구슬픈 성량. 한국연예협회 이사장.
018	KBS의 폭로물 '새 얼굴'	《조선일보》. 1970. 09. 12.	KBS 라디오. 다큐멘터리. 가요계 내막 폭로.
019	음반사찰 착수	《조선일보》. 1970. 11. 07.	국세청. 레코드업계. 세무 사찰.
020	새 디스크 '꿈' 출반 이색 가수 장여정 양	《조선일보》. 1972. 04. 28.	장여정. 새 디스크. 꿈. 상위 랭킹.
021	남성 관계 중점수사	《조선일보》. 1973. 08. 01.	가수 이수미. 피습 사건. 오아시스 레코드.
022	X마스 캐럴 곧 출반	《조선일보》. 1973. 11. 22.	X마스 캐럴. 크리스마스 시즌.
023	문주란 앨범 기대	《조선일보》. 1973. 11. 27.	작곡가 정진성. 지구 레코드. 문주란 앨범.
024	나훈아 예제대 후에 오아시스 전속설	《조선일보》. 1973. 12. 02.	나훈아. 스카웃 설. 오아시스 레코드. 지구레코드.
025	오아시스 레코드-영(英) EMI제휴	《조선일보》. 1973. 12. 13.	영국 EMI. 오아시스 레코드. 라이센스 계약. 카펜터즈. 비틀즈.

026	가요계에 '새바람'	《조선일보》. 1973. 12. 18.	팝송 토착화. 팝송 작곡가 신중현. 김민기. 김세환. 이장희.
027	정훈희 귀국 기념 음반 팝포크 스타 걸작 선집	《조선일보》. 1974. 01. 18.	정훈희. 귀국 음반. 팝포크.
028	홍민의 '고별' 복사 싸고 '신세계' – '오아시스' 싸움	《조선일보》. 1974. 02. 26.	홍민. 고별. 신세계 레코드. 불법 복사. 오아시스.
029	오아시스 레코드에 전속	《조선일보》. 1974. 08. 21.	안녕하세요. 장미화. 오아시스 레코드. 전속.
030	보급 금지곡 음반.판 7개 레코드사 조처	《조선일보》. 1975. 12. 25.	보급 금지곡 음반. 제작 배포 금지. 7개 레코드사.
031	레코드업계 돌파구를 찾는다	《조선일보》. 1976. 01. 25.	레코드업계 불황. 금지 가요 판매. 제작활동 금지. 해적 음반.
032	'76문화계 화제의 인물 가요 작곡가 김영광 씨	《조선일보》. 1976. 12. 25.	내일이면 간다네. 대마초 쇼크. 건전가요. 해뜰날.
033	남진–윤복희 취입 서둘러	《조선일보》. 1977. 07. 15.	남진. 윤복희. 오아시스 레코드. 전속 계약.
034	윤항기–복희 남매 신보	《조선일보》. 1977. 10. 23.	윤항기–복희 남매. 오아시스 레코드. 기념 신보.
035	성탄 캐럴집 쏟아져	《조선일보》. 1977. 12. 08.	크리스카스 캐럴 음반. 테너 엄정행 성가집.
036	'어린이 위한 노래'	《조선일보》. 1978. 02. 01.	듀엣 서수남 하청일. 어린이를 위한 꼬마 왕국. 둥글게 둥글게.
037	멜로디 없이 반주만	《조선일보》. 1978. 11. 02.	멜로디 없는 반주 음악. 가수 지망생. 오락용. 일본.
038	팝뮤직 라이센스	《조선일보》. 1978. 12. 10.	오아시스 레코드사. 미국의 WEA사. 라이센스 계약. 팝뮤직 라이센스 디스크.
039	티나 황 가요 전집 곧 국내서 선보여	《조선일보》. 1979. 01. 25.	티나 황. 프랭키 손. 대중가요 전집. 오아시스 레코드.

구분	2. 오아시스 및 지구 레코드사와 관련된 대중음악 자료		
번호	기사 제목	출처	핵심어
040	가요 '행복이란' 작사-작곡자는 고희 넘은 이준례 할머니	《조선일보》. 1979. 04. 22.	행복이란. 임자 없는 노래. 이준례 할머니. 오아시스 레코드. 저작료.
041	박상규-윤수일-혜은이 등 79년 10대 가수 선정	《조선일보》. 1979. 12. 26.	79년 10대 가수. 특별상. 오아시스 레코드.
042	임소라 최우수상 KBS '노래자랑'	《조선일보》. 1979. 12. 30.	노래자랑. 임소라. 오아시스 레코드. 어린이 노래 경연.
043	카세트 '대전집'도	《조선일보》. 1980. 02. 10.	오아시스 레코드사. 카세트 대전집. 국내외 유행곡.
044	레코드계에 새바람	《조선일보》. 1981. 07. 01.	가요계 불황. 길옥윤. 로열티 시스템.
045	조용한 '곡' 많이 찾는다	《조선일보》. 1981. 12. 03.	크리스마스 캐럴. 조용한 곡. 레코드 시장. 불황.
046	불황 가요계 접속곡 선풍	《조선일보》. 1982. 03. 10.	가요계 침체. 메들리(접속곡) 선풍. 공륜 심의.
047	국제 레코드협 아태(亞太)회의 서울서 열린다	《조선일보》. 1982. 07. 29.	국제 레코드 생산 협회(IFPI). 아-태((亞-太) 지역. 불법 레코드. 저작권협회.
048	국산 음반 "이젠 세계 수준"	《조선일보》. 1986. 01. 18.	국산 음반. 음질의 고급화. 라이선스 시대. 녹음 장비.
049	국산 콤팩트디스크 나온다	《조선일보》. 1986. 11. 08.	콤팩트디스크(CD). 환성의 오디오. 바늘 없는 전축.
050	음반제작 '디지털 녹음' 본격화 음질 뛰어나 … 메이커마다 기재도입 한창	《조선일보》. 1987. 02. 15.	콤팩트디스크(CD). 디지털 녹음 방식. 조용필 히트곡 모음. 이선희 독집. 주현미 히트곡 모음. 이광조 독집.
051	아마추어 음반 취입이 늘고 있다	《조선일보》. 1987. 02. 22.	아마추어 음반 취입. 서울 스튜디오. 음반 제작. 오디오 시대.
052	정영일 사랑방 클래식 LP의 경연	《조선일보》. 1987. 06. 24.	콤팩트디스크(CD). LP 레코드. LP 레코드 전성 시대.

053	MBC 주부가요제 대상 변해림 씨 주부 가수 "스타 탄생"	《조선일보》. 1988. 12. 04.	MBC 주부 가요제. 오아시스 레코드사. 음반 취입 요청.
054	음반업계 직배(直配) 충격 국내 라이센스 만료되자 'BIG 5' 파상공세	《조선일보》. 1989. 10. 19.	음반업계. 라이선스 계약. 직배(直配) 충격. 가격 상승.
055	음반계 드라마 주제곡 "돌풍"	《조선일보》. 1992. 02. 11.	사랑이 뭐길래. 여명의 눈동자. 배경 음악. 드라마 주제곡.
056	'비 내리는 영동교' 표절 시비 법정 싸움으로 비화	《조선일보》. 1994. 06. 16.	주현미. 비 내리는 영동교. 표절. 오아시스 레코드.
057	정풍송 씨 형사소송	《조선일보》. 1994. 06. 30.	작곡가 정풍송. 형사소송. 오아시스 레코드사. 비내리는 영동교. 주현미.
058	'저가 CD' 음반계 새바람	《조선일보》. 1994. 07. 21.	저가 CD. 이동 CD숍.
059	국악 음반 출반 활발	《조선일보》. 1994. 09. 12.	국립국악원. 오아시스 레코드. 국악 대전집.
060	"쉽게 공감할 수 있는 곡 24개 골라" 동요 보급 모임 '파랑새' 이끌기도	《조선일보》. 1996. 11. 23.	작곡가 이수인. 이수인 한국 서정 가곡선.
061	가수의 꿈 음반에…신곡 등 10곡 실어	《조선일보》. 1997. 04. 11.	장애인의 날. 제1회 장애인 가요제전. 오아시스 레코드. 음반 제작.
062	가요로 듣는 어제와 오늘 "돌담길 돌아서며 또 한번 보고 징검다리 건너갈 때 뒤돌아 보며…"	《조선일보》. 1997. 12. 01.	남진. 나훈아. 라이벌 게임. 트롯.

1. 경기도 관련 일반 대중음악 기사 자료

001. 요즘의 내 고장 완(完) 경기 하(下)

"양공주 경기"엔 이상 없고 밭고랑, 산 등에 산재한 판잣집들 "파주"
의 기형적인 발전상

○ 멋쟁이 미국 병정이 지나가면 길목에서 지키던 양공주가 소리친다,
"야! 나이스!"

거리에는 '펨프'라는 총각 뚜쟁이와 유부녀 뚜쟁이가 우글우글하다.
양공주들이 찾을만한 울긋불긋한 옷이 걸린 양장점 새로 나온 미국유
행가가 깨어진 소리로 나오는 확성기 판자 점포에 바른 울긋불긋한
펭키색. 이곳을 놀러 나온 외국 병정들이 참으로 즐거운 듯이 거닐고
있다.

○ 이른바 '양공주 경기'는 파주에서 아직 사라지지 않고 있다. 문산
의 휴전본부를 중심으로 서부전선을 담당한 미군의 후방기지들이 모인
파주군에는 새로 생긴 양공주 촌이 많기로 유명하다. 주내면 연풍리에
서 큰 고을이 되어버린 용주골은 밭고랑 위에 갑자기 생겨난 양공주
촌이요, 초가집 몇 채밖에 없었던 법원리의 발전이 그것이요. 문산 주변
에 산재하던 촌락이 발전한 것도 모두 이런 까닭이다.

○ 그중에도 대표적인 용주골에는 미군 상대의 '댄스홀'이라고 할
'클럽'이 30여 개, 다방이 20여 개, 양공주가 1000여 명이고 나머지는
이들을 상대로 가게를 벌린 장사꾼들로 메워져 있다.

"제일 경기 좋은 때는 월말인 미국 병정들의 월급날. 제일 나쁜 때는 병정들이 기동훈련을 나간 때. 병정들이 훈련을 떠나 닷새를 비면 벌써 굶는 사람이 생긴다"고 '펨프'들은 말한다.

○ 파주 쌀로 이름 높은 파주평야에도 예외 없이 풍년이 찾아들었다. 그러나 농민들의 조상이 그랬듯이 풍년이라고 해서 돈이 생겨 파주군의 급작스러운 발전에는 기여치 못하는 농민들이다. 정돈 초가집을 불사른 것도 사변 덕이라면 문산을 중심으로 거미줄처럼 발달한 탄탄대로도 사변 덕. 임진강을 낀 파주는 사변으로 망했다가 사변 덕으로 발달한 대표적인 일선 지방이 되었다.

○ 양주, 연천, 장단, 김포 등 제군에 둘러싸인 파주군은 본시 경기도 속에서도 살기 좋기로 이름 있던 농촌지대였다. 그러나 사변에 휩쓸린 후의 파주는 농촌이라기보다 미군 후방기지로 변하여 군내 도처에 외국군이 주둔하고 이들을 따라 양공주가 따라 드는가 하면 거기에는 판자로 이루어진 새 고을이 선다.

"우리나라 양색시는 다 모인 것 같다."

고 이 고장 사람들은 말하면서 그래도 이전보다는 경기가 나빠졌다고 한다.

"양공주의 경기와 농민이 무슨 상관이냐"는 물음에는,

"작업복 한 벌을 싸게 입어도 다 미군 경기가 아니냐?"

고 젊은 농부는 빙긋이 웃는 것이었다.

《조선일보》, 1961년 10월 12일.

002. '노란샤쓰'로 데뷔

톱·싱거 한명숙 양

침체했던 우리나라 가요계에 혜성처럼 '데뷔'하여 일구육일년의 인기를 독차지하다시피 한 '포퓨러·싱거' 한명숙 씨를 그녀가 전속계약을 맺고 있는 서울 시내 용산 소재 '코리안·엔터테인멘트·센터'에서 만났다. 아이건 어른이건 노래를 좋아하는 사람이건 싫어하는 사람이건 간에 '노란 샤쓰 입은 말 없는 그 사람이…'로 시작되는 '웨스턴'조의 경쾌한 선율 '노란 샤쓰를 입은 사나이'를 모르는 이가 없는데 이것이 '재즈·싱거'였던 한명숙 씨의 우리 가요곡으로의 전향제 일작이다. '지금도 연습 때문에 이렇게 나와 있어요. 일곱시부터의 시민회관 〈소오〉에 나갔다가 이어서 동두천 미군 부대를 다녀와야 해요.' 여섯 살짜리 딸과 다섯 살짜리 아들의 두 남매의 어머니이기도 한 이 이십칠 세의 인기 가수는 역시 같은 길을 걷고 있는 '트럼펫' 주자인 부군과 같은 연예 회사에서 일하고 있다는 것 – '데뷔'작인 '노란 샤쓰'에 이어 '검은 스타킹', '우리 마음', '못 잊어', '여성이 가장 아름다울 때'의 주제가 등의 노래를 취입했다는 그녀는 새해에 들어서자 곧 한명숙 '히트 송'집을 P반으로 출판할 예정이라고 말했다. 자기 자신은 퍽 불안했고 또 아주 조심스럽게 불렀던 것인데, 지난 삼월 출판된 이래 뜻밖에도 굉장히 많이 팔렸다고 웃음을 지은 그녀는 새해의 희망은 보다 더 자주 일반 무대로 진출하여 대중과의 거리를 가깝게 하겠다고 이야기하면서 가정과 아이들을 잘 키워나가는 것이 가장 중요한 '일'이라고 말했다.

"방송에도 많이 나가는 것 같은데?…"

"이십칠일의 〈텔레비전〉 방송에 출연하기로 되었어요"

팔 년 동안의 '재즈·싱거' 생활을 통해 '슬로우템포'의 노래가 자기에겐 가장 알맞다는 지난해의 가요계 '스타'는 제일 곤란한 것이 "아이들과 함께 지내는 시간이 거의 없다"는 것이다. "직업상 낮보다도 밤에 일하게 되는 수가 대부분이어서 아이들과 다정스럽게 놀아줄 수가 없어요. 어젯밤도 새벽녘에야 집에를 돌아왔는데 아이들은 잠 들은 지 오래지 뭐예요"

가장 좋아하는 가수는 '도리스·데이'와 '페티·페이지' 그리고 제일 마음에 드는 노래는 '씨크레는·라브', '케·세라·세라'고…눈코 뜰 사이 없이 바쁘다는 그녀는 연예 회사 게시판 앞에서 '포즈'를 잡았다. 평남 진남포 출신.

《조선일보》, 1961년 12월 26일.

003. 미병영

무관심인양 묵묵히 근무

외출 제한 없다지만 클럽 출입 3할이나 줄어

복무 연장하는 사병 많아

그토록 한창인 미군 감축설 속에서도 주한미군들은 표면상으로는 무관심과 무표정 속에 근무에 충실하고 있었다. 1950년 한국전에 참전 네 번째 이곳에 복무한다는 ○부대 버틀러 상사와 헤브너 하사는

올 때마다 달라지는 한국의 발전과 한국군의 향상되는 모습에 놀란다
고 말한다. 버틀러 상사는 세 번째 복무하던 59년에 익혀두었던 서울
거리를 얼마 전 관광, 늘어선 고층 빌딩으로 생소함을 느꼈으며 경부
하이웨이도 퍽 좋았다고 했다. 특히 67년과 68년 월남에서 주월 맹호
부대 미 268 지원 비행 중대에 근무하면서 한국군의 우수성을 실감했
다고 했다.

현재 미 ○사단은 사단장 특별지시로 장병들이 외출할 때 한국의
각 곳을 두루 돌아보도록 권장하고 있다면서 사단 공보장교 틴세스
소령은 "과거에는 휴가 때 일본, 홍콩 등으로 떠났으나 이제는 한국
관광지로 많이 쏠리고 있다"고 전했다. 지난 5월이 한국 복무 만기였
던 모 부대 브리젠다인 상사는 기간을 11개월이나 더 연장했다. 그는
자기 이외에도 이같이 한국 복무기간을 연장하는 사병들이 많다고 말
했다. 제○항공중대 트렐러 병장은 16개월이나 더 연장, 28개월만인
지난 1일 귀국하기도 했다.

미군으로서는 전방인 한국에 오래 근무함으로써 승진을 빨리, 할
수 있고 미국에 비해 물가가 싸서 같은 봉급으로도 좀 더 안락한 생활
을 즐길 수 있는 것이, 이들의 연기신청 이유 중 하나란다. 감축 문제
에 대해 이들 대부분은 "우리로서는 관심도 없고 논의할 수도 없는 정
치적 문제"라고 말꼬리를 흐린다.

50년 10월 미 25보병사단에 배치, 소대 선임하사로 김화지구 전투에
참여했다는 항공중대장 스넬 소령은 "당시 군수송 능력 부족을 느꼈으
나 이제는 완전히 해결됐다"면서 다음과 같이 감축 문제를 말했다.

"닉슨독트린은 미국민의 여론을 기반으로 한 것이라 믿는다. 한국
군은 북괴 무장 공격을 방어할 능력이 있다고 생각한다. 그러나 이 공

격에 대비, 다른 여러 지역의 미 전략 공군의 재배치, 한국에 남겨질 전투 사단 강화 등으로 미국은 한국방위의 약속을 충실히 이행한다는 능력과 의지를 보여주어야 할 것이다.”

그는 그러나 “편견이 될는지도 모를 순수한 개인적 생각으로는 감축이 좀 더 늦춰졌으면 좋겠다”고 조심스럽게 말했다.

그것은 군사적 면에서뿐만 아니라 기지촌 주민들의 생업문제까지 모든 여건이 충분히 성숙된 후 실시되는 것이 이상적이기 때문이라는 것이다.

모 부대의 한 지휘관은 현재 사병들의 외출에 특별한 제한도 없으며 병력도 줄지 않았다고 밝혔으나 파주군 주내면 연풍리 미군 제1휴양소 서비스클럽 김모(42)씨는 ‘1천여 명이 들르던 이 클럽에 요즘 약 7백 명이 올뿐’이라고 말했다. 파주군 임진면 운천리 모 부대 영내클럽 지배인 박모(39) 씨도 ‘오는 8월 15일경 60여 개의 클럽이 30여 개로 준다’고 함축성 있는 말을 던졌다.

《조선일보》, 1970년 07월 26일.

004. 이 산하(山河) 이 노래 〈14〉
―끊어진 철로…핏빛 비원은 잡초로―

경의선 종단점
“이제 통일 “실향민 기대 속 대 히트 ‘녹슬은 기찻길’ 이틀에 작사 ― 작곡
72년 첫 남북적회담 감격의 산물

"정말 가는구나."

조국 강토의 허리가 동강 난 지 27년째가 되던 1972년 8월 29일. 분단 이후 처음으로 한국적십자사 대표단 일행이 통일에 대한 민족의 염원을 안고 북녘땅으로 향하던 그 날, 시민들은 가슴을 두근거리며 그렇게 되뇌었다. 한 겨레가 서로 분단의 장벽을 쌓고 원수처럼 살아오던 그 오욕의 시대는 이제 끝날 수 있으려니 했다. 살붙이가 찢겨져 지내야만 했던 그 통한의 세월도 이제는 끝나려니 했다. 가수 나훈아의 노래로 발표돼 지금껏 애창되고 있는 가요 '녹 슬은 기찻길'(김관현 작사-홍현걸 작곡)은 바로 이 당시 제1차 남북적십자회담에 참석하는 남쪽대표단이 북으로 가던 통일로 길목에서 우연히 태어난 비원의 노래였다.

서울서 북쪽으로 시원스레 뚫린 통일로를 따라 차를 달리기를 30여 분. 문산을 지나 내쳐 임진각 쪽으로 5리쯤 더 들어가다 보면 길 오른편으로 도로를 따라 나란히 달리던 경의선 철로가 끊어지는 곳에 닿는다. 도로에서 30여m 떨어진 언덕 아래로 무성한 잡초더미에 가려져 있기 때문에, 주의 깊게 살펴보지 않으면 그냥 지나쳐버리기 십상인 이곳이 바로 가요 '녹슬은 기찻길'의 고향이다. 행정구역으로는 경기도 파주군 문산읍 신유2리. 과거 서울과 신의주를 잇던 경의선 철도 중 남아 있는 남쪽의 마지막 정거장 파주역과 임진각의 꼭 중간쯤에 있는 곳이다.

기자 김관현 씨 랫말

제1차 남북 적십자 본회담에 참석할 한국적십자사 대표들이 평양으로 떠나던 72년 8월 29일. 작사가 김관현 씨(51·당시 주간한국기자)는

아침에 서울을 나서 대표단의 북행길과 시민들의 표정을 취재하고 돌아가다가 우연히 도로 아래 서 있는 커다란 입간판에 눈이 끌렸다. '철마는 달리고 싶다 – 철도 종단점'. 광복 직후 38선이 갈라서서 남북의 길이 막히면서 끊어져 버린 경의선 철로의 종단점이었다.

그로부터 20년 가까운 세월이 흐른 뒤 그곳을 다시 찾은 김 씨는 '그때 늦여름의 무성한 잡초에 덮인 채 을씨년스럽게 널브러져 있던 철로를 처음 보는 순간 온몸에 소름이 끼치는 듯 하더라'고 회상했다.

"왜 그랬는지 모르지만 시뻘겋게 녹슨 철로의 색깔이 마치 검붉게 말라붙은 핏빛으로 느껴지더군요. 섬뜩했어요. 그리곤 참 어처구니없다는 생각이 들더군요. 이 조그만 땅덩어리에서 그나마 다 갈 수가 없다니요."

그날 밤 회사에서 나온 김 씨는 평소 가깝게 지내던 작곡가 홍현걸 씨와 명동의 생맥주집에서 술잔을 기울이며 낮에 본 적십자사 대표단 북행길에 관한 얘기를 주고받고 있었다. 밤이 꽤 깊어질 즈음 무대에 가수 양희은이 나와 노래를 하고 있었다.

"술에 취했던 탓일까요. 기타를 치며 노래하던 양희은이 '녹슬은 기차바퀴 하나…'란 가사를 자꾸 되풀이하는 것처럼 들리는 거예요. 하도 이상해서 홍현걸 씨에게 얘기를 했더니 무슨 소리냐는 거예요. 그래서 다시 잘 들어보니 자신의 히트곡들을 제대로 부르고 있더군요. 홍씨가 '귀신이 씌었나 보다'고 하던 게 기억납니다."

낮에 본 녹슨 철길 때문이라는데 생각이 미친 그는 그걸 남북회담을 기념하는 노래로 만들 생각을 하고 그날 밤 집으로 돌아오는 길로 가사를 쓰기 시작했다. 김 씨가 노래 가사를 쓴 것은 이것이 처음. 하지만 취중에도 불구하고 가사는 그날 밤으로 완성됐다.

눈길은 자꾸 북녘으로

'휴전선 달빛 아래 녹슬은 기찻길/어이해서 핏빛인가 말 좀 하려마/
전해다오 전해다오 녹슬은 기찻길아/어버이 정 그리워 우는 이 마음//
대동강 한강 물은 서해에서 만나/남과 북의 이야기를 주고받는데/전
해다오 전해다오 녹슬은 기찻길아/너처럼 내 마음도 울고 있단다'

아침에 가사를 받은 홍현걸 씨는 저녁에 곡을 만들었고, 사흘째 되
는 날 당시 인기 정상이던 가수 나훈아에게 곡을 줘 연습에 들어갔다.
지구레코드사에서 이 노래가 음반으로 나온 것은 노래가 만들어진 지
보름여만인 9월 중순이었다. 그렇지 않아도 한참 남북회담 열기가 뜨
겁던 차에 나온 이 노래는 대 히트를 기록했다. 행여나 이번에야말로
두고 온 고향, 헤어진 혈육을 만날 수 있을까, 가슴 죄던 실향민들은
이 노래를 들으면서 눈시울을 적시곤 했다.

통일을 향한 남북 간의 교류가 전에 없이 활발한 요즘 새삼스레 발
길을 해본 '녹슬은 기찻길'의 그곳 끊어진 기찻길엔 이제 '철도 종단점'
이란 표지가 없다. 임진각에 망향의 동산이 들어서면서 그곳으로 옮
겨 갔기 때문이다. 철마는 어느새 통일의 길을 향해 그만큼 가까이 달
려간 것일까. 퇴색한 유물처럼 널브러진 녹슨 철길을 뒤로 하고 돌아
서려는데 눈길은 자꾸 북녘으로만 향했다.

《조선일보》, 1990년 10월 25일.

004. 이 산하(山河) 이 노래 〈15〉
-경기도 남양면-

경기도
남양면
일제도 못 꺾은 '봉선화의 꿈'
3·1운동 좌절 후 작곡
김천애 노래 널리 애창
흙방 두 개 홍난파 생가 – 가난 짐작

일제의 모진 탄압에 고통받던 조국의 비운을 여름에 피었다가 가을에 지는 청초한 봉숭아에 빗대어 그린 노래 '봉선화'(김형준 시, 홍난파 곡). 우리나라 최초의 예술가곡으로 기록되는 이 곡이 처음 세상에 나온 것은 3·1독립선언의 피어린 함성이 채 잦아들지 않았던 1920년 봄이었다.

수원에서 서남쪽으로 남양 반도를 따라 30여리를 가면 경기도 화성군 남양면에 닿고 여기서 다시 오른쪽으로 길을 틀어 무성한 소나무 숲길을 20여리쯤 들어가면 조그마한 마을이 눈에 들어온다. 요즘 보기 드물게 마을의 전체 가구 97호 가운데 90호 정도가 남양 홍씨 일가로 이뤄진 집성촌인 이곳이 바로 홍난파(본명 홍영후)의 고향 남양면 활초리다.

추수 뒤끝이라 길가에서 이삭을 말리고 있던 촌로들에게 물어 찾아간 난파의 생가는 마을 가운데 정미소에서 1백m쯤 떨어진 곳에 있는 조그만 초가집이었다. 싸리 울타리 앞에 '난파 홍영후 선생 태어난 옛

터'라고 새겨진 비석이 서 있고 울타리 너머 추녀 아래엔 그의 젊은 시절 초상화가 걸려 있다.

싸리 울타리까지 전체 대지가 30여 평이나 될까. 두 평 남짓한 흙방 두 개가 마주 보고 마루도 없이 부엌만 달랑 달려 있는 품새가 꽤나 가난했던 난파의 어린 시절을 짐작케 한다.

난파의 먼 손자뻘 되는 이 마을 이장 홍길수 씨(45)는 어른들에게 듣기로 난파가 고향을 떠난 것은 일곱 살쯤인 것으로 짐작된다고 들려 줬다. 그 뒤 남의 손에 넘어가 몇 해 전까지 이웃집 여물광으로 쓰이던 이곳에 난파 생가가 복원된 것은 86년. 난파기념사업회의 오랜 노력 끝에 군에서 이 집 근처의 땅을 매입, 동네 노인들의 기억을 더듬어 옛집을 되살려놓았다. 서울로 온 난파는 16세 때 조선정악전습소(조선정악전습소)에 입학, 2년 후 졸업하고 음악 교사를 하다가 일본으로 건너가 동경 우에노 음악학교에서 본격적인 음악수업을 했다.

그러나 조국에서 3·1독립선언이 발표되자 급거 귀국, 애기(愛器)인 바이올린을 저당 잡힌 돈으로 독립선언서를 만들어, 뿌리는 등 독립운동에 앞장서는 바람에 '사상성'이 문제가 돼 이듬해 복학을 거부당한다. 대학공부를 계속할 수 없게 된 그는 서울에서 '경성악우회'란 음악 단체를 조직, 음악 보급 운동을 펴는 한편으로 소설창작에도 손을 댔다. 그렇게 해서 21년 4월 '처녀 혼'이란 단편집을 냈고, 이 단편집 서장에 가사 없이 '애수'란 제명만으로 악보를 실었다. 작곡 일을 '1920년 4월 20일'로 밝혀 놓은 이 악보가 가곡 '봉선화'의 원형이었다.

저음에서 고음으로 가다가 클라이맥스를 이룬 뒤 다시 내려오는 드라마틱한 선율의 이 곡은 난파 자신이 붙인 제목에서도 엿보이듯이 일제에 짓밟힌 당시의 서글픈 조국의 운명을 그린 것이었다.

이 악보가 오늘의 '봉선화'로 완성된 것은 26년 여름 작곡가 김형준(당시 정신여학교 교사)의 시와 만나면서였다. 김형준의 딸인 원로 피아니스트 김원복 씨(82)는 '당시 살던 서대문구 송월동 집엔 빨간 봉선화 꽃이 가득 화단을 메우곤 했습니다.

일본 유학을 갔다가 그해 여름방학 때 집에 왔더니 평소 이 봉선화를 보면서 나라의 운명이 어쩌면 가을에 지는 이 꽃처럼 쓸쓸하다고 한탄하시던 선친이 "봉선화'란 시를 쓰셨다더군요. 며칠 후엔가 가깝게 지내시던 난파 선생이 선친을 찾아오셨다가 이를 보고 당신의 곡에다 가사로 썼으면 좋겠다고 하시던 얘기를 들은 게 기억납니다"고 당시를 회상했다.

'울밑에 선 봉선화야 네 모양이 처량하다/길고 긴 날 여름철에 아름답게 꽃필 적에/어여쁘신 아가씨들 너를 반겨 놀았도다//어언 간에 여름 가고 가을바람 솔솔 불어/아름다운 꽃송이를 모질게도 침노하니/낙화로다 늙어졌다 네 모양이 처량하다//북풍한설 찬바람에 네 형체가 없어져도/평화로운 꿈을 꾸는 너의 혼은 예 있으니/화창스런 봄바람에 회생키를 바라노라'

하지만 아름답게 꽃피우던 한여름의 애절함을 노래한 1절과 가을바람에 떨어지는 낙화에의 조사(弔詞)격인 2절, 그리고 봄날의 찬란한 회생을 염원하는 3절로 이뤄진 이 노래가 정작 널리 퍼져 나라 잃은 민족의 가슴을 울린 것은 그로부터 무려 20년 가까운 세월이 흐른 뒤의 일. 42년 봄 도쿄 무사시노음악학교를 막 졸업했던 소프라노 김천애가 히비야공원에서 열린 신인음악회에서 이 노래를 불러 한국인 유학생들을 오열케 하면서부터였다. 김천애는 그해 가을 귀국해서도 서울 부민관과 평양 등지에서 독창회를 가지면서 소복 차림으로 '봉선

화'를 불러 청중들을 울렸고 곧이어 빅터와 컬럼비아 두 레코드회사에서 음반을 취입, '봉선화'붐을 일으켰다. 그러자 일제 경찰은 나라 잃은 슬픔을 봉선화에 비긴 가사를 문제 삼아 이 노래를 금지곡으로 탄압했지만, 입에서 입으로 전해지는 '봉선화'의 열기는 막을 수가 없었다. '봉선화'와 함께 꽃핀 우리나라 예술가곡의 역사 70년은 민족의 수난사에 의해 그 씨앗이 뿌려진 셈이다.

《조선일보》, 1990년 11월 01일.

005. 70~90년대 가수 100여 명 대형야외공연 "한 무대"

70~90년대 가수 100여 명
대형야외공연 "한무대"
장애인기금 마련 남이섬서 사흘간 행사
세대-장르 초월 '한국판 우드스톡' 계획

조영남, 김도향, 김세환, 이정선, 산울림, 신촌블루스, 샌드페블즈, 이수만, 이문세, 노사연, 배철수, 임백천, 심수봉, 유열, 변진섭, 신승훈, 강수지, 현진영….

지금은 추억 속의 이름으로만 남아있거나 혹은 톱스타로 각광 받고 있는 70~90년대의 기라성 같은 가수 1백여 명이 사흘간에 걸쳐 한무대에 서는 대형 야외페스티벌이 추진돼 관심을 모으고 있다.

MBC 대학가요제 출신 57명이 모여 지난해 연말에 결성한 노래사랑

회(회장 여병섭·전샌드페블즈 리더, 엘지애드 CR 부장)가 오는 7월 22일부
터 25일까지 경기도 가평 남이섬에서 펼칠 장애인돕기 기금마련 공연
'노래 사랑 - 93 남이섬'이 그것이다.

'한국판 우드스톡 페스티벌'을 표방하고 있는 이번 행사는 구성이나
내용 면에서 눈길을 끌만 하다. 우선 출연진이 무려 1백여 명에 달한
다. 20년 이상 나이 차이가 나는 여러 세대 음악인들이, 한데 뒤섞여
있다. 그중에는 한때 폭발적 인기를 누렸지만, 가수의 길을 등졌던 추
억의 얼굴들도 많다.

77년 '아니 벌써'로 데뷔해 폭발적 인기를 누리다가 82년에 해체됐
던 김창완-김창훈(해태상사 차장)-김창익(대우자동차 과장) 형제의 그룹
산울림을 비롯해 1회 대학가요제 대상 수상곡 '나 어떻게'의 샌드페블
즈, '젊은 연인들'의 민병호(연구원)-정연택(전문대 교수)-민경식(공간소
장), '내가'의 김학래(사업)-임철우(사업), '꿈의 대화'의 이범룡 (의사)-
한명훈(의사), '참새와 허수아비'의 조정희(주부) 등이 그렇다.

김민기·양희은·송창식·윤형주·조동진 등 70년대 젊은이들을 사
로잡았던 통기타계열의 거물들과 요즘의 테크노음악의 대표주자 공
일오비 등에 대한 출연교섭도 진행 중이다. 주제합창곡'이 땅 위에 사
랑을'(김학래 작사-곡)을 타이틀로 한 기념앨범도 준비하고 있다.

연출책임을 맡고 있는 유열은 '이처럼 다양한 음악을 추구하는 여러
세대의 가수들이 한자리에 모여서 공연을 갖는 것은, 이번이 처음'이
라며 '장애자 돕기와 함께 최근 대중음악에서 높아만 가고 있는 세대
간의 벽을 허무는 자리를 만들겠다는 욕심'이라고 말했다.

공연은 22일 남이섬 현장에서의 전야제를 시작으로 23일부터 사흘
간 오후 6시 30분~10시에 옴니버스식으로 펼쳐진다. 총 공연시간은

10시간 30분. 하지만 참여 가수들의 숫자가 워낙 많기 때문에 전체 공연시간은 더 늘어날 수도 있다. 그중 굵직굵직한 선배급 주요 출연진들은 몇 명씩 같이 무대에 올라 스페셜 코너도 마련할 계획이다.

이와 함께 오후 3~5시에는 각 대학 밴드나 음악서클들이 출연하는 세미콘서트, 그리고 밤 11시~1시에는 언플러그드음악을 심야방송 스타일로 들려주는 새도콘서트 등을 준비, 행사기간 동안 남이섬을 10대부터 중장년층까지 함께 즐길 수 있는 음악의 축제장으로 만든다는 계획이다.

《조선일보》, 1993년 06월 24일.

006. 대형뮤지컬 겨울 나그네 개막

대형뮤지컬
겨울 나그네 개막
2시간 반 관객 압도
38인조 오케스트라
배우 60여 명….
장면 24차례 전환

오늘(14일) 예술의 전당 오페라극장에서 개막되는 뮤지컬 '겨울 나그네'(최인호 원작 윤호진 연출·조선일보사—예술의 전당—데이콤 공동주최)는 뮤지컬 '명성황후'에 버금가는 스케일로 팬들에게 즐거움을 선사할 대형무대다. 38인조 오케스트라의 생생한 라이브음악에 맞춰 60여명

의 배우들이 무대를 가득 메울 뿐 아니라, 특히 2시간 30여분 간 24번의 장면전환을 시도하는 것도 국내에서는 처음이어서 볼거리가 풍성하다. 그중에서도 동두천 나이트클럽의 화려한 쇼, 불꽃이 튀는 듯한 철공소 작업장면, 채석장에서의 일대 격투신, 무대 전체에 하얀 눈이 내리는 피날레, 자동차가 벼랑에서 떨어지는 장면 등은 정교하게 장치돼 관객들에게 새로운 체험을 안겨 주기에 충분하다.

'겨울 나그네'의 규모를 짐작하는 또 다른 잣대는 45개나 되는 뮤지컬 넘버. 최근 결혼한 '히트곡 메이커' 김형석은 클래식한 선율을 기본으로 하면서도 특유의 발라드를 섞어낸 다양한 음악들을 다듬으며 오늘을 기다렸다. 호주에서의 편곡작업도 깔끔하게 마무리돼 데뷔작 '스타가 될거야'와는 전혀 다른 느낌으로 관객들의 심판을 받겠다는 각오. 특히 그는 신혼의 달콤함도 잊은 채 매 공연 오케스트라를 직접 지휘하겠다고 고집하는 등 강한 애착을 보이고있다.

순수한 사랑, 잊고 있던 캠퍼스 시절의 추억 등을 아름답게 그려간다고 해서 멜로드라마를 연상하면 오산이다. 안무를 맡은 '춤꾼' 서병구는 '관객들이 잠시도 무대에서, 눈을 떼지 못할 재밋거리를 마련하고 있다'며 '첫 장면인 '캠퍼스의 봄', 화려한 의상들과 조화되는 '나이아가라 클럽'은 뮤지컬의 재미를 느낄 수 있는 멋진 무대가 될 것'이라고 자신했다. 하용수의 의상을 감상하는 것은, 또 다른 재미다. 다소 도발적이고 야한 느낌이 없진 않지만, 영화와는 다른 '97년 겨울 나그네'의 모양을 그려냈다. 신예 서창우, 윤손하의 때 묻지 않은 연기, 김진태, 임희숙, 김진아, 김민수, 유희성, 김법례, 이희정, 김정숙 등의 열연도 기대된다. 공연은 3월 9일까지 계속되고, 평일 오후 7시 30분, 수, 금 오후 3시~7시 30분, 토−일 오후 3시~6시 30분, 월요일은 공

연을 쉰다. 02 (580) 1250.

《조선일보》, 1997년 02월 14일.

007. 한국포크싱어협회 초대 회장 이승재씨

"포크 음악이 한국에 들어온 지 올해로 30주년입니다. 최근 포크에 대한 관심이 다시 높아지고 있는 게 기쁩니다."

28일 서울 리베라호텔 백제홀에서 창립 총회를 갖는 한국포크싱어 협회 초대 회장 이승재(54)씨는 "중장년은 물론 젊은이들도 함께 즐길 수 있는 포크를 살리기 위해 다양한 사업을 벌이겠다"고 말했다.

1년여 준비 끝에 출범하는 포크싱어협회 회원은 서울 230여명, 지방 600여 명에 달한다. 요즘 TV에선 포크를 듣기 힘들지만, 음악카페 와 클럽 등을 무대로 활동하는 포크 가수-연주자들이 그처럼 많다는 얘기다. 서유석 송창식 임창제 하남석 유익종 같은 중견부터 데뷔 전 포크 가수를 꿈꿨던 신인 스타 조성모까지 망라했다.

"지난 16일 경기도 과천에서 회원들이 출연하는 포크축제를 열었는 데, 1,400여석 큰 공연장이 복도까지 꽉 찼어요. 그냥 돌아간 분들도 많구요. 포크에 대한 관심을 확인하고 용기를 얻었습니다."

포크를 좋아하는 각계 인사 20여 명도 협회 자문위원을 자청하고 나섰다.

"창립 기념 행사로 '100일 포크 콘서트'를 펼칠 계획입니다. 전국 대 도시는 물론 중소도시까지 순회하는 포크축제입니다. 지난 30년 포크 역사를 정리하는 시리즈 앨범도 준비하고 있습니다."

이 씨는 59년 '눈동자'를 히트시켰던 가수 출신. 70년대 중반 무대를 떠났다가 84년 컴백해 '아득히 먼 곳에' '바라보면 볼수록' 등을 발표했다.

《조선일보》, 1999년 04월 25일.

008. 수원 '화성'이 열린다… 축제가 시작됐다.

수원 '화성'이 열린다… 축제가 시작됐다.
월드컵 개최도시 지정 기념
내달 국제음악제 열려

조선 정조대왕은 부친 사도세자를 흠모하는 효성을 담아 수원에 화성을 축성했다. 모친 혜경궁 홍씨 회갑연과 경로잔치도 이곳에서 열었다. 자연과 인공을 아우른, 아기자기하면서도 장쾌한 화성을 유네스코는 97년 세계문화유산에 올렸다. 5㎞ 남짓 성곽이 에워싼 주요시설물 하나하나 독특한 역사가 있고, 과학이 있다.

96년 화성 축성 200주년 국제연극제를 연 수원시는 이런 문화도시 자긍심을 올해는 음악으로 풀어낸다. '99 수원국제음악제'(031-257-2966)다. 2002년 월드컵 개최도시의 하나로 수원시가 지정된 것을 기념, 문화월드컵을 치른다는 취지로 수원시와 예총–한국음악협회 수원지부가 마련했다.

'99 수원국제음악제' 총감독을 정명훈 씨가 맡았다. 여기에 세계무대를 누비는 한국연주자 18명, 수원시립교향악합창단, 인천시립합창

단, 난파소년소녀합창단이 가세, 8월 9~12일 오후 7시 30분 수원 경기도문예회관에서 다양한 음악축제를 펼친다.

첫날 개막공연 지휘봉은 재미 함신익 씨가 쥔다. 2002월드컵을 축하하는 팡파르(세계초연)로 시작, 베토벤 '교향곡 7번', 칼 오르프의 '카르미나부라나'를 수원시향과 연주한다. '카르미나 부라나'는 재미 소프라노 김수정을 비롯, 테너 박광하, 바리톤 김동섭, 수원-인천시립-난파소년소녀합창단이 협연한다. '월드컵 팡파르' 2곡은 미국 예일대 박사과정에 다니는 김지영, 줄리아드대학원을 나온 조상욱 씨가 각각 작곡했다.

정명훈 씨는 10~11일 '한국을 빛낸 7인의 음악인들' 프로그램에 음악감독 겸 피아니스트로 참여한다. 정 씨와 백혜선(피아노), 강동석, 엘리사 박(바이올린), 최은식(비올라), 조영창, 양성원(첼로)씨가 각기 짝을 이뤄 실내악곡을 선사한다.

'7인 음악회'는 97년 서울공연 때 앙코르까지 3회 전회 매진을 기록했고, 98년 예술의 전당 최다 관객동원 기록을 세운 인기프로그램. 올해는 수원국제음악제에 참여, 베토벤 피아노삼중주 '유령', 브람스 '피아노오중주 F단조', 드보르자크 피아노삼중주 '둠키' 등을 연주한다. 포레의 '돌리 모음곡'을 정명훈, 백혜선이 듀오로 연주하고, 평소 듣기 힘든 도흐나니의 '현악삼중주'도 선사한다.

정명훈 씨와 7인 연주자들은 수원공연과 별도로 서울(8월 12일, 예술의 전당), 진주(8월 6일, 경남문예회관), 부산(7일, 부산문화회관), 전주(8일, 삼성문화회관)서도 '7인 음악회'(02-518-7343)를 한다.

9월에는 독일 에센, 프랑스 파리, 이탈리아 로마 순회공연에도 나선다. 유럽에 한국을 알리는 문화사절단 프로그램으로, '천년의 소리'

라는 주제 아래 국내 정상급 국악인들과 함께 한다.

'7인 음악가'와 별도로 편성한 '7인 성악가'공연도 12일 오후 7시 30분 수원 경기도문예회관에서 열린다. 성악가 김영미, 김선영, 이우순, 김남두, 임산, 윤태현, 노운병 씨가 함신익 지휘 수원시립교향악단과 오페라 아리아, 크로스오버 애창곡을 선사한다.

《조선일보》, 1999년 07월 29일.

009. 조용필 무명 때 노래하던 미군클럽

조용필 씨가 노래하던 곳이 지금은 폐허로 남아 있다.
조용필 무명 때 노래하던 미군클럽

국민가수 조용필 씨가 무명 시절이었던 70년대 초에 노래를 불렀던 곳으로 알려진 '라스트찬스'클럽 건물이 아직도 파평면 장파리 삼거리에 가면 남아 있다. 이곳은 당시 미군 주둔으로 각종 미군클럽들이 성행했던 곳이기도 하다. 이때 우리나라의 많은 무명 가수들이 이곳에서 노래를 부르며 미군들의 흥을 돋궈주던 때가 있었다. 그 당시 조용필 씨는 허드렛일을 하며 가끔씩 무대에 올라가 노래를 했다고 한다. 이때 이곳 클럽에는 우리나라 사람들로 구성된 그룹 '라스트찬스' 가 출연했다고 한다. 이들은 지금도 미국에서 활동하고 있는 것으로 알려지고 있다. 현재 이 클럽 건물은 폐허로 변했지만, 외형은 그대로 남아 있다. 주민들에 따르면 이때 '라스트 찬스 클럽' 말고도 흑인 전용 클럽인 '블루문 클럽' 등 4개의 미군 전용 클럽이 성황리에 영업을

했다고 한다.

파주는 당시 전기가 들어오기도 전이었지만 이곳에서는 개인이 발전기를 돌려 전기를 공급해 휘황찬란한 네온사인이 돌아갔다고 주민인 김관철 씨(53.파평면 장파리)는 기억하고 있다. 그러나 당시에는 허기진 배를 채우기 위해 이들에게 손을 벌려야 했던 슬픔과 그들을 상대로 웃음을 팔아 생계를 이어 갔던 우리들의 누나와 언니들의 아픈 기억들도 있다. 이런 가난과 고달픔의 역사가 있긴 하지만 그들이 떠난 뒤에는 번창했던 이곳이 이제는 정체된 채 그때의 아픔만 고스란히 안고 옛 거리 그대로 유지하고 있다.

현재 이곳은 미군들이 주둔하고 있는 것이 아니라 하와이나 오키나와 등지의 주둔 미군들이 이곳까지 와 스토리 사격장과 다그마 훈련장에서 훈련을 하고 있어 아직도 이곳 주민들은 그들로 인한 고통에서 벗어나지 못하고 있다. 이곳에 가면 당시 조용필 씨가 노래를 부르는 모습이 어떠했을까 궁금해진다.

《경기일보》, 2005년 04월 21일.

010. 미군클럽서 '훈련받은' 대중음악

1950년대 이 땅에는 대중음악 '별세계'가 존재했다. 다름 아니라, 흔히 '미8군 무대'라고 부르는 세계다. 1960~70년대에 별처럼 빛나는 활약을 보인 대중음악인들을 얘기할 때 전설처럼 언급되는 바로 그 무대 말이다. 미8군 무대란 말이 금시초문인 이들에겐 '주한미군 및 군무원을 대상으로 한국 연예인들이 벌인 쇼 무대'라는 설명이 선행되

어야 할 듯하다.

미 8군 무대의 효시는 1945년 해방 직후로 거슬러 올라간다. "미군이 주둔한 곳에 째즈 밴드가 동원되어 원시적인 외화획득의 효시가 되었다"는 평론가 황문평의 회고라든지, "해방되던 해 반도호텔에서 지까따비(주: 일본 버선 모양의 노동자용 작업화)에 모닝코트를 입고 미 항공단 환영 연주를 했던 김호길은 한국전쟁 후에는 대구에 머물면서 미군들의 요청이 있을 때마다 동촌 비행장에 나가 연주를 했다"(《동아일보》, 1973년 4월 5일)는 기사는 참고할 만하다. 한국전쟁 직후까지는 미군 무대가 그다지 체계적이지 못했음도 엿볼 수 있다.

체계가 잡히기 시작한 시기는 1950년대 중반 이후로 보는 견해가 일반적이다. 휴전 이후 미군이 대규모로 주둔하게 된 일이 결정적 계기였다. 이와 관련해, 일본에 있던 미8군 사령부가 1955년 서울로 이전한 사실은 시사적이다. 주한미군의 규모가 커지자 이들에 대한 공연 수요도 늘어났다. 직접 미군위문협회(USO) 공연단이 방문해 위문공연을 벌이는 일이 계속되었는데, 공연단에는 마릴린 먼로, 엘비스 프레슬리, 냇 킹 콜 등 희대의 스타들도 포함되어 있었다. 하지만 그 정도로는 일상적 수요를 감당하기 어려웠다. 결국, 일상적이고 체계적인 미군 위문공연을 위해선 한국 연예인이 편재(遍在)하는 방법 외엔 없었다.

1957년경 미8군 쇼 무대에 한국 연예인을 송출하는 용역업체들이 앞다투어 등장했다. 이전 시기에는 연주자 개인이나 팀이 개별적으로 클럽과 교섭하여 쇼를 벌였다면, 이제 공급이 체계적으로 관리되기 시작한 셈이었다. 이때 생긴 화양, 유니버설, 삼진, 공영 등의 용역업체들은 산하에 쇼 단체들을 두고 치열하게 경쟁했다. 경쟁이 치열했

던 이유는 미군 당국이 쇼에 대한 심사(일명 '오디션')에 엄격했기 때문이다. 각 쇼단은 보통 6개월마다, 미국에서 직접 파견된 음악전문가들이 심사하는 엄준한 오디션 절차를 거쳐 더블 A, 싱글 A 하는 식으로 등급이 매겨졌는데, 기득권이나 명성은 전혀 통하지 않아 탈락하는 일도 비일비재했다. 오디션에서 좋은 등급을 받으면 자축 파티를 벌이기도 했다 하니 대략 짐작할 수 있을 것이다.

따라서 미8군 무대에서 살아남기 위한 왕도는 없었다. 최신 레퍼토리를 입수해 끊임없이 연습함으로써 실력과 흥행성을 배가하는 길이 유일했다. 악보가 거의 없던 시절이었기에 미군 라디오 방송을 녹음하고 최신 음반을 입수해 일일이 채보하면서 소속 용역회사 창고에서 지지리 연습했다는 얘기는 미8군 무대 출신 음악인들의 공통된 후일담이다.

당시 실제 미8군 쇼는 어떤 것이었을까. 빅 밴드 편성의 악단은 재즈를 위주로 컨트리, 리듬앤블루스, 로큰롤 등 다기한 스타일을 연주했다. 쇼는 음악이 중심이긴 하지만 무용, 코미디, 마술 등이 가미된 1시간 남짓의 버라이어티 쇼에 가까웠다. 그래서 쇼 단체는 악단 외에, 가수, 무용수 등으로 구성되었는데, 그중에는 여러 재능을 가진 멀티 플레이어도 적지 않았다. 베니 쇼, 에이 원 쇼, 스프링 버라이어티 쇼, 토미 아리오 쇼, 웨스턴 주빌리 쇼 등은 당대 미군클럽들을 누비던 대표적인 쇼다.

1950년대 후반 미군 무대가 한창 정점에 이르렀을 때 미군 클럽은 264곳에 이르렀고 미군 쇼를 통해 한국 연예인들이 수익은 연간 120만 달러에 육박했다는 증언이 있다. 정확한 수치인지는 '복기'할 필요가 있지만, 당시 경제나 무역 상황을 고려하면 대단한 규모임에 틀림

없다.

여기서 질문. 미8군 무대는 한국 대중음악 신(scene)에 포함할 수 있을까. 미군클럽이란 특수한 공간에서, 한국인이 아니라 미군 청중을 대상으로 했음에도 불구하고, 연주의 주체가 한국인이었다는 점에서 포함하지 않을 이유가 없다. 지난 시절, 구미(歐美)화된 음악을 지향하던 음악인들에게 미8군 무대란 별세계는 피할 수 없는 선택이었다. 한국 현대사가 그렇듯, 20세기 후반 한국 대중음악 역시 한편으로 자생적이라기보다는 이식적으로, 창작보다는 모방의 과정을 통해 첫 발걸음을 뗀 셈이다.

미8군 쇼 무대에서 단련한 음악인들은 1960년대부터 한국인 대중을 상대로 한 이른바 '일반 무대'에 본격적으로 진출하여 파란을 일으켰다. 이후 한국 대중음악이 미국화의 가속 페달을 힘껏 밟기 시작했다는 점은 통설이다. 그 과정에서 '젊은 피'로 수혈된 미8군 출신 음악인을 일일이 열거하면 이 지면을 다 채우고도 남을 정도다. 그러니 턱없는 일이지만 이봉조, 김대환, 김희갑, 신중현, 김홍탁 등의 연주자, 한명숙, 최희준, 현미, 패티 김, 윤복희, 펄 시스터즈 등의 가수 이름을 기억하는 선에서 갈음하고, 1960년대의 문턱을 넘어보자, 폴짝.

(이용우/대중음악평론가)

《한겨레》, 2005년 07월 06일.

011. 주한미군 위한 뮤지컬 공연 펼칠 문미포 여성악극단

문화미래포럼 산하의 '문미포 여성악극단'(대표 복거일)이 한국과 오키나와에 주둔한 미군 부대 장병들을 위해 영어 뮤지컬 〈다른 방향으로의 진격〉을 공연한다.

이 뮤지컬은 1950년 한국전쟁에서 미(美) 해병 1사단이 중공군의 인해전술에 밀려 후퇴하면서도 영웅적으로 저항해 중공군의 남진을 지연시키고, 민간인 10만 명의 흥남 철수를 가능케 한 '장진호 전투'를 묘사한 작품이다. 당시 사단장 올리버 스미스가 "우리는 후퇴가 아닌 다른 방향으로의 진격 중이다(we're attacking in another direction)"라고 말한 것에서 제목을 따왔다.

문미포 여성악극단의 복거일(65) 대표는 "오키나와 주둔 미 해병대는 유사시 한반도에 맨 먼저 투입되는 미군 부대로 한국의 방위에서 긴요한 역할을 맡고 있다"며 "이 공연이 한국 사회에서 그들의 존재와 임무에 대한 인식을 높이는 계기가 되기를 희망한다"고 말했다. 공연은 6월 29일까지 동두천과 용산, 의정부의 미군부대에서 열린다.

《월간조선》, 2011년 06월 17일.

012. 한류 메카 건설에 나선 이상우 '한류엑스포 in 동두천' 추진위원장

최전방 군사도시 동두천이 한류의 메카로 거듭날 예정이다. 조만간 이전할 동두천 주한 미군 기지 자리를 중심으로 지역 일대에 컨벤션센터, 한류광장, 한류관, 한류오피스, K팝 공연장과 스튜디오, 호텔 등

한류 문화단지가 순차적으로 들어선다. 2017년에는 3개월 동안 세계 한류엑스포도 열 계획이다.

이를 위해 지난 6월, 동두천 유력 인사와 관련 기업, 유명 연예인과 한류 전문가 등 99명이 '한류엑스포 in 동두천' 추진위원회를 결성했다. 추진위원장으로는 한국일보 국장, 일간스포츠 사장, 서울신문 발행인, 굿데이신문 회장 등을 지낸 원로 언론인 이상우씨와 동두천 지역 시민단체를 대변하는 한종갑씨가 추대됐다.

이상우 추진위원장은 "동두천은 남북이 대치한 최전방 도시로 지난 60년간 국가안보 부담의 멍에를 짊어져 온 변방이었지만 한류엑스포를 통해 이곳을 세계적 관광, 경제, 문화의 중심지로 만들겠다"고 밝혔다.

'한류엑스포 in 동두천' 추진위는 스타 팬 사인회 등 인기연예인과 팬들의 만남을 비롯해 각종 공연 및 콘테스트, 패션 및 헤어 스파쇼, 한류 음식 시연회 등 다채로운 행사를 벌여 나갈 예정이다.

《월간》, 2014년 07월 17일.

013. 한국 대중음악의 대부 신중현, 안정리·송탄 미군부대에서 노래하다

한국 전통음악과 서양음악 결합해 '신중현록' 탄생
평택 매개로 한 지영희·신중현 만남은 운명적
평택은 한국 대중음악 세계화 선도할 토양있어
한국 대중음악의 발상지, 평택

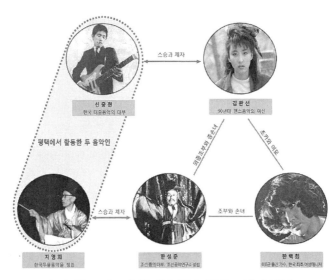

전통음악을 모태로 발전한 한국대중음악(출처: 평택시민신문)

세계 최대 해외 미군기지 평택, 미군들과 조화로운 동거, 과제 떠안다.

우리 고장 '평택'하면 무엇이 먼저 떠오르는지 묻는다면 우리는 뭐라고 대답할까? '평택하면 미군기지', '미군기지하면 평택', 많은 사람들이 동의할 수밖에 없을 것이다. 2018년 세계 최대 해외 미군기지가 평택에 생긴다. 무려 잠실운동장의 10배 크기다. 한국국방연구원은 평택 주한미군기지 이전사업으로 인해 경제유발 18조원, 고용유발 11만명, 평택 소비(2020년 기준) 연 5천억 원의 가치를 창출할 수 있다는 청사진을 그려주었다. 하지만 미군기지이전이 우리에게 마냥 반가운 일만은 아닐 것이다. 나라를 위해 평택시민이 양보하는 부분이란 생각까지 든다. 우리는 주한미군들과 한데 어우러져 살아야 하는 과제를 안고 있다. 당장 올해 여름 미8군 사령부가 온다. 미군들과의 조화

로운 동거, 그 해답의 일부를 한국대중음악에서 찾아보려고 한다.

미8군쇼, 한국대중음악의 요람이 되다.

1953년 7월 휴전과 동시에 '미8군쇼'가 등록된다. 주한미군들을 위한 위문공연 때문이다. 전국에 미8군 산하 클럽수가 자그마치 264개였다. 그때 미8군에서 벌어들인 외화가 연 120만 달러였다. 당시 우리 국민들이 힘들여 벌어들인 외화가 연 100만 달러 정도였던 걸 감안하면 그 가치를 무시할 수 없다. 전쟁을 막 끝낸 뒤라 모두가 배고팠고 아팠고 혼란스러웠다. 그러니 음악인들이 설 자리가 오죽했으랴. 음악에 대한 꿈과 열정을 표출하고 싶었던 음악인들은 그야말로 벙어리 냉가슴이었다.

미8군쇼는 전국 각지 미군캠프에서 음악, 춤, 코미디, 마술 등 그야말로 버라이어티쇼를 선보였다. 전국의 실력 있는 우리 음악인들이 바로 이곳으로 모여들 수밖에 없었다. 노래를 해주고 미군에게 위스키를 대가로 받기도 했다. 노랫값으로 햄버거, 콜라, 캔맥주를 대신 받기도 했다. 어느 뮤지션은 미군이 주는 콜라를 굶는 처자식에게 주려고 자신도 먹지 않고 호주머니에 몰래 챙겨 넣기도 했다. 속 모르는 미군들은 콜라를 그 자리에서 병따개로 따주는 친절까지 베풀었다고 한다. 당시 우리 뮤지션들의 배고픈 실상이었다. 그런 허기를 견디며 작곡가 길옥윤, 김희갑, 가수 조용필, 윤복희, 패티김, 현미, 나미, 박인수 등 한국대중음악의 기라성들이 미8군쇼를 거쳐 유명해졌다. 미8군쇼를 계기로 한국 대중음악의 거대한 흐름이 바뀌었고 제2 대중음악 르네상스가 꽃 피었다. '미8군쇼'는 분단이라는 아픈 역사의 산물이지만 한편으론 한국대중음악의 꽃을 피우게 했다.

한국 대중음악의 대부, 신중현이 탄생하다.

미8군쇼는 전국 각지로 찾아가 공연했다. 동두천, 문산, 파주, 평택, 오산, 부산 등 가지 않은 곳이 없을 정도다. 특히 1964년 팽성의 K6(캠프 험프리스)는 미8군의 파견주둔사령부였다. 그래서 팽성, 송탄 기지촌에는 음악클럽이 많았다. 평택에 활동하던 뮤지션으로는 신중현, 윤복희, 윤향기, 함중아 등이 있었다. 그들 중에서도 단연 돋보이는 뮤지션이 있다. 미국 현지 뮤지션도 그 실력을 인정해 '동양의 기타 신'이라는 별명도 붙여줬다. '미8군쇼의 황태자'라 칭하기도 했다. 이제 우리는 그를 한국 대중음악의 대부라 부른다. 바로 신중현이다.

> "동두천이나 오산의 기지촌 근처에서 클럽을 운영하고 있는 옛 미8
> 군 시절 동료들로부터 내가 원하기만 한다면 무대를 내주겠다는 제안
> 을 받았다. 기꺼이 그들이 운영하는 클럽에서 일을 하기로 했다."
> —신중현, '신중현에세이'

신중현, 음악으로 치유 받고 다시 태어나다.

신중현은 1938년 서울에서 태어나 아버지 사업차 만주로 이주했다. 그곳에서 꽤 부유하게 잘 살았다. 그러나 해방이 되고 귀향하는 도중 전 재산을 중공군에게 뺏기고 무일푼이 됐다. 고향으로 돌아와 화병을 얻은 부모님이 모두 돌아가시고 고아가 됐다. 하는 수 없이 친척 집에 더부살이로 갔다. 친척 할머니는 어린 신중현을 보자마자 소금을 뿌렸다고 했다. 재수 없는 업보를 가진 애가 집에 왔다며 신중현은 누구의 신세도 지고 싶지 않아 닥치는 대로 일했다. 운명이었을까? 그때 신중현이 공장일을 끝내고 음악이 즐비한 영등포시장을 지나갔다. 미군용

무전기의 전파를 훔쳐 잡은 낡은 라디오 속에서 음악이 들렸다. 그 음악들은 신중현의 영혼을 사로잡았다. 삶은 그저 고통을 감내하는 일이라 생각했던 신중현에게 음악은 커다란 위안이 되었다. 움츠러든 자신이 마치 비로소 살아 있음을 느끼게 했다고 한다. 그 뒤 버려진 기타를 수리해 밤낮으로 연습했다. 그렇게 그는 운명처럼 흘러 흘러 미8군쇼로가 지금으로 치면 억대 연봉을 받고 대스타가 되었다.

신중현, 전통음악에 뿌리를 둔 대중음악을 만들다.

미8군들을 통해 서양음악을 접한 신중현은 생각했다. 우리가 서양음악을 이제 따라 해봤자 그들을 뛰어넘을 수는 없다. 우리 음악만으로 요즘 사람들을 사로잡는 것도 어려운 일이다. 하지만 어릴 적 흔히 듣던 우리 전통음악에서 느꼈던 '신나는 흥' 그것에 해법이 있다고 생각했다. 그래서 그는 우리 국악의 음악세계를 바탕으로 서양의 록과 접목해 새로운 음악을 창조했다. 신중현표 한국 록이었고 동시에 한국 최초의 록이기도 했다. 그가 만든 곡 '미인' 이란 곡을 예로 들어보자. 미인 노래 중에 '모두 사랑하네~ 나도 사랑하네~'라는 부분에서 들려주는 꺾는 목은 판소리조다. 전반적 선율 역시 각설이 타령이라 불리는 '장타령'과 유사한 선으로 진행한다. 그리고 반주 중 전기기타 부분은 가야금과 같은 느낌의 연주법을 썼다. (꼭 한 번 들어보시고 직접 확인해 보시길) 신중현의 창작곡을 듣고 있자면 왠지 모르게 친숙한 이유가 여기에 있다. 미8군 활동을 통해 록 앤 롤, 포크, 소울, 블루스, 재즈, 댄스음악, 헤비메탈 등 다양한 장르를 전통음악과 접목해 한국적 대중음악을 만들었다. 이것은 국악과 서양악이 한데 어우러져 현대화된 우리 음악으로 나아가야 한다고 말한 지영희 선생과 일맥상통

하는 부분이다.

> "내가 가장 의욕을 갖고 있었던 게 '록'이라는 세계 공통적인 음악에 다 우리나라만의 특성을 얹어서 전 세계와 교류하는 것이었습니다. 그래서 노래에 우리 선조들이 갖고 있던 음계를 사용했어요. 서양음악은 화음 위주로, 멜로디를 쌓아서 펼쳐내는 평면적인 음악입니다. 반면 우리 음악은 하나의 선율로 깊이를 만들어내는 입체적인 음악이지요. 음의 깊이를 통해 우주를 넘나드는 공간까지 만들어낼 수도 있는 겁니다. 그런 '정신'을 이어 가고 싶었습니다."
>
> – 신중현 회고담 중

신중현, 음악의 도시 평택에서 노래하다.

천재 기타리스트로 시작해 한국 대중음악의 대부가 된 신중현. 수많은 한국 가수들을 가르쳐 대스타로 캐워낸 '스타제조기'이기도 하다. 김상희, 김추자, 펄시스터즈, 임희숙, 양희은, 박인수, 장현, 이남이, 바니걸스, 조영남, 서유석 등 대부분 그의 손을 거쳐 스타가 되었다. 하지만 인기 절정의 순간, 다시 한번 그에게 큰 시련이 온다. 유신정권의 탄압과 마약복용혐의까지 더해 그는 음악 활동 길이 막히게 된다. 그래도 신중현의 음악 열정은 식지 않는다. 음악을 할 수 있는 곳, 평택으로 찾아든다. 송탄기지촌에 있는 미8군 동료들이 그에게 노래 부를 자리를 제공해 준 것이다. 송탄의 OB하우스라는 클럽에서 그는 끊임없이 음악 활동을 한다.

신중현과 김완선, 한성준, 지영희 그리고 평택

1990년대 서태지보다 앞서 가요계에 댄스음악 열풍을 일으킨 가수가 김완선이다. 그녀 또한 신중현의 애제자였다. 신중현은 김완선에게 '리듬 속에 그 춤을'이라는 댄스 음악을 만들어줬고 대스타가 되게 했다. 김완선은 '한국의 마돈나'라고 불릴 정도로 대단한 춤 실력파다. 그의 외증조부가 조선 춤의 대부 한성준이다. 그녀의 이모 한백희 또한 미8군 가수 출신이다. 한성준이 지영희의 큰 스승이었던 점을 감안하면 신중현, 김완선, 한성준, 지영희 이렇게 네 사람은 모두 평택이라는 접점을 두고 커다란 인연의 고리가 있다. 사람과 물자가 편리하게 드나들던 교통의 요지, 평택. 그래서 미군들이 둥지를 틀었던 곳. 평택에서 우리 전통음악의 꽃이 만개하고 서양음악이 들어와 우리스타일의 대중음악이 울려 퍼진 까닭, 이것은 어쩌면 당연한 귀결인지도 모른다.

2018 평택, 더 크고 새로운 한류의 발상지가 되자.

미군이라는 벌새가 평택이라는 꽃에 날아와 서양음악이라는 화분을 옮겨 왔다. 그리고 우리는 우리들만의 대중음악 꽃을 피웠다. 그 영향인지 평택에는 유독 음악동아리가 많다. 송사모, 통기타동아리, 색소폰동아리 등 프로에서 아마추어까지 음악을 사랑하는 이들이 많다. 대중음악축제도 매년 많이 열린다. 특히 한·미 두 양국 간의 우호와 교류를 위한 축제에 꼭 록 음악이 들어간다. 기지촌 주변에서 생겨난 클럽음악도 한국대중음악사의 일부이며 평택의 정체성이 묻어나는 음악 콘텐츠이다. 한국인이 사랑하는 록, 록의 대부 신중현, 서양음악 전도사인 미8군. 그들을 한데 품어준 곳이 평택이다. 2018년 말이면 모든 주한미군이 평택으로 온다. 역사적으로 그들은 우리와 떼

려야 뗄 수 없는 관계다. 우리는 그들을 동반자로 보고 또 훌륭한 관광객으로 보는 것은 어떨까. 그들이 우리 음악의 전도사로 세계 널리 벌새가 되어 날아갈 수 있다. 미군기지가 들어선다는 사실을 기회로 삼자. 평택은 한국적 대중음악의 세계화를 선도할 수 있다. 더 크고 새로운 개념의 한류가 될 수 있다. 이것은 평택시민의 정체성이며 피할수 없는 운명을 대하는 우리의 지혜일 것이다.

《평택시민신문》, 2017년 12월 09일.

014. 가왕 조용필 연주한 파주 미군클럽 '라스트찬스' 복원

설치미술작가 윤상규씨 부부 1년간 복원, 문화공간 탈바꿈

"첫눈에 보고 보존가치가 상당히 있다고 판단했습니다."

40년간 방치된 경기도 파주시 파평면 장파리의 한 미군 클럽을 복원해 다양한 예술가들에게 문화공간으로 제공하는 부부가 있어 눈길을 끌고 있다. 주인공은 설치미술작가 겸 사진작가 윤상규(58) 씨, 서양화가 김효순(54) 씨 부부. 서울서 생활하던 윤씨 부부는 2013년 가을 경기도 파주시 화석정으로 드라이브를 왔다가 인근 파평면 장파리 마을을 둘러보다 미군클럽으로 운영됐던 '라스트찬스'를 발견했다. 건물 주변으로 텃밭과 마당이 있고, 건물 안으로 들어가자 'ㄷ'자 모양의 벽면에는 그리스신화에 나오는 아폴로와 헤라클레스 등이 부조로 장식돼 있었다. 클럽이 운영되던 1960년대 당시 우리나라 어디서도 볼수 없었던 획기적인 실내 장식을 윤씨 부부는 처음 마주한 것이다.

1960~1970년대 파평면 장파리 임진강 건너에는 미 육군 보병 제2사
단 28연대 1대대가 주둔했다. 리비교를 건너 휴가나 외출을 나오고 복
귀하는 미군들로 인해 장파리에는 당시 메트로홀과 럭키바, 나이트클
럽, DMZ홀, 라스트찬스, 블루문홀, 엔젤 등 7곳의 미군클럽이 성황을
이뤘다. 1968년 서울 경동고 졸업과 함께 가수 조용필은 장파리로 가
출해 미군 클럽에서 연주하고 노래했다. 주로 흑인 전용 클럽 블루문
홀과 백인 클럽 라스트찬스에서 연주했다고 알려졌다. 이 밖에 김태
화, 윤항기, 윤복희, 패티 김, 하춘화, 트위스트 김 등이 이 지역 미군
클럽에서 활동한 것으로 전해진다.

　1973년 파주에 주둔했던 미군들이 떠나면서 미군클럽들도 하나둘
씩 문을 닫았다. 라스트찬스도 문을 닫고 이후 건물은 여러 사람이 창
고 등으로 임대해 사용됐으며 사실상 방치됐다. 윤씨가 이 건물을 계
약할 당시에도 시래기 건조작업장으로 사용됐었고, 시래기를 건조하
기 위해 벽면에 못질을 해 놔 훼손이 심했다. 천장과 바닥도 일부 무너
져 내려 거의 다 쓰러진 폐가나 다름없었다. 건물 내부를 살펴본 윤
씨 부부는 "방치된 이곳을 원형 그대로를 복원하면 근대문화 유산으로
손색이 없다"는 결론을 내리고 건물주와 임대 계약을 했다. 2013년 12
월부터 1억원의 비용을 들여 부부가 1년을 꼬박 작업해 40년 전의 미
군이 이용했던 클럽으로 복원했다. 윤씨는 당시 미군과 우리 가수들
이 곡을 연주하던 무대도 설치하고, 1960년대 가장 인기 있었던, 드럼
과 기타, 진공관 앰프 등을 갖춰놨다. 못질로 벽면 곳곳에 구멍이 파
인 곳도 원형에 가깝게 복원을 마치고 2014년 12월 공사를 마쳤다.

　라스트찬스가 복원됐다는 소식에 지난해와 올해 신촌 블루스 엄인
호 씨가 이곳을 찾아 공연했고, 김태화, 장재남, 장남수, 박강수 등이

자주 찾는다고 한다. 또 서울의 인디밴드들이 이곳을 찾아 연습 겸 작은 공연을 수시로 펼치기도 한다. 윤씨는 "앞으로 음악이나 사진, 시 등 모든 창작활동을 하는 이들에게 무료로 장소 제공을 할 방침"이라며 "이곳이 근대문화유산으로 보존가치가 충분하고 문화유산으로 지정되면 더 좋겠다"고 말했다.

《서울신문》, 2016년 12월 06일.

015. 조용필 "난 주로 'DMZ클럽'에 있었죠."

"조용필이 고등학교 때 장파리 'DMZ클럽'에서 수습밴드로 있었어요. 그러다가 잠시 '블루문홀'을 왔다 갔다 했지만 주로 'DMZ클럽'에 있었죠. '라스트찬스클럽'에는 없었어요. 거기는 가수 정훈희 남편 김태화 밴드가 있었습니다."

1960년대 장파리와 용주골 등 기지촌을 무대로 주먹 생활을 했던 김 아무개(73) 씨의 증언이다. 음악에도 소질이 있던 김 씨는 60년대 장파리 미군클럽을 제집 드나들듯 했다.

"당시 장파리는 파평면이 아니라 적성면이었어요. 임진강 건너에 미군부대가 있어서 일과를 마친 미군들이 저녁이면 몰려나왔죠. 미군 클럽이 'DMZ클럽', '블루문홀', '메트로홀', '럭키바', '라스트찬스', '나이트클럽' 등 6곳이 있었어요. 클럽마다 모두 전속 밴드가 있었던 것은 아니었죠. 내 기억에는 DMZ클럽에 앳킨스밴드, 블루문홀에 혹부리밴드, 라스트찬스에는 4인조로 구성된 김태화밴드가 있었습니다. 김태화밴드는 나중에 밴드 이름을 '라스트찬스'로 바꿨습니다."

"조용필은 18살 때인가 DMZ클럽에 잠깐 왔다가 며칠 못 있고 갔어요. 깜보음악(흑인 락)을 배우러 왔던 것 같아요. 아마도 그때 조용필이 장파리를 떠나 용주골 세븐클럽에서 기타 연주를 하다가 이후 의정부로 자리를 옮겼다는 얘기를 들었어요."

조용필은 가왕 35주년 기념 콘서트를 앞두고 한겨레신문과의 인터뷰에서 이렇게 밝혔다.

"고등학교 때 자취생활을 하면서 친구들과 자연스럽게 기타를 치게 됐죠. 그때 베이스 기타 치는 친구가 미8군하고 연결돼서 '앳킨스'라는 그룹을 만들어 파주 장파리 DMZ클럽 등 지방의 기지촌을 돌았고, 그게 발전해서 나중에 '화이브 휭거스' 오디션을 보게 된 거죠. 앳킨스라는 이름은 당시 베이스 기타 치던 친구가 지었어요. 그 친구가 앳킨스라는 이름에 그렇게 애착을 갖더라구요."

"프로로 음악 생활을 시작했던 때는 1969년부터예요. 미8군에서 등급을 매기는데 저희는 싱글 A를 받았죠. 더블 A는 하사관 클럽에서 컨트리 음악을 연주하는 쪽이었으니까 우리는 장파리에 있는 DMZ클럽에 들어갔어요. 이때가 화이브 휭거스였죠."

조용필은 장파리의 'DMZ클럽'과 '라스트찬스', '데블스' 등의 그룹밴드, 그리고 문산 용주골의 미군 상대 클럽밴드 첵돌스의 기타리스트로 활동하다가 그룹 화이브 휭거스의 리드기타를 거쳐 1970년 김대환(드럼)의 권유로 최이철(기타, 베이스)과 함께 김트리오를 결성했다.

《파주바른신문》, 2018년 03월 18일.

016. "무명의 조용필, 가왕(歌王) 꿈 키운 '라스트찬스' 문화재로 지정을"

어린 조용필 추억의 무대, 장파리에 있었던 미군클럽 건물
역사· 애환 간직… 등록문화재 등재 지역 문화계 한목소리

6·25 전쟁 직후 DMZ(비무장지대) 주둔 미군 장교 전용 클럽으로 가왕 조용필이 무명 시절 기타 치며 노래했던 파주 장파리 '라스트찬스' 건물을 근대 등록문화재로 등재하려는 움직임이 지역 문화계를 중심으로 확산되고 있다. 1960년대 초 우리나라 어디서도 볼 수 없었던 획기적인 실내 장식과 외형 등을 갖춘 이 건물은 지금까지 원형대로 보존돼 미군과의 얽힌 기억 등 파주지역의 역사적, 문화적 가치가 널리 알려져 있기 때문이다.

24일 파주지역 문화계에 따르면 6·25전쟁이 끝난 1950년대 말~1960년대 초 사이 DMZ에 미군들이 주둔하면서 파평면 장파리 임진강 건너편에도 미육군 제2사단 28연대 소속 1개 대대 등이 주둔했다.

이들은 1960년대 초부터 DMZ로 연결된 북진교(리비교)를 오가며 휴가나 외출을 한 뒤 복귀할 때에는 어김없이 리비교 근처에 자리 잡았던 라스트찬스와 불루문홀 등 미군 전용 클럽을 찾았다. 클럽 주인들은 미군들을 상대로 술과 노래를 제공했는데 당대 국내 가수들 중 이 미군 클럽을 거치지 않은 이가 없었다.

라스트찬스는 미군 백인 장교 전용 클럽으로 활용되면서 가왕 조용필의 무명 시절을 살펴볼 수 있는 우리나라에서 흔치 않은 장소로 유명하다. 조용필은 이곳에서 1968년께 서울 경신고교를 졸업한 직후

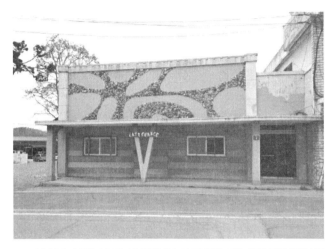

1964년 이전 오픈해 1970년대 중반까지 DMZ 주둔 미군 백인 전용 클럽으로
사용됐고 가왕 조용필이 무명 시절 노래를 불러 당시 아픈 역사와 가치가 있어
근대등록문화재로 등재여론이 있는 라스트찬스(출처: 경기일보)

10대 후반~20대 초반 장파리 라스트 찬스에서 기타를 치고, 노래를
부르며 가왕의 꿈을 키웠다.

이 건물은 전쟁이 끝난 뒤 파주군이 건물일제조사 때 양성화한
1964년 이전에 만들어져 미군을 상대했는데 50여년이 지난 현재까지
도 당시 추억과 온갖 사연 등을 품으며 외형 그대로의 모습을 유지하
고 있다.

특히 건물 안 'ㄷ'자 모양의 벽면에는 이집트와 그리스신화에 나오
는 아폴로와 헤라클레스 등이 부조로 장식된 벽화 10여 점이 훼손 없
이 고스란히 남아 있는 등 1960년대 당시로썬 획기적인 실내 장식으
로 미군들에게 인기가 높았다.

그러나 라스트찬스는 1970년 중반 미군 철수로 장파리 경기가 쇠락
하던 시기부터 이후 40여 년 동안 방치돼 있다가 한 설치 작가 겸 화가

부부가 임대받아 1960~1970년대 내부모습으로 꾸며 작품과 함께 악기를 비치해 가수 전인권 등을 초청한 기념공연을 했다. 하지만 그마저도 최근 영업을 그만둬 현재는 비어 있다.

이윤희 파주지역문화연구소장은 "DMZ에 인접한 장파리 마을은 1950년 말~70년 중반 파주의 아픈 사연과 흔적 등이 겹겹이 축척돼 파주의 역사적, 문화적 배경이 되는 건물들이 상당수 있다"면서 "라스트찬스도 생생한 역사와 가치가 높은 건물 중 하나로 근대등록문화재로 등재해 원형보존에 소홀하지 않아야 한다"고 말했다.

《경기일보》, 2019년 04월 24일.

017. "조용필, 장파리 '라스트찬스'에서 노래했나?"

경기도가 근대문화유산을 보존하기 위해 파주시의 '라스트찬스'와 '말레이시아교', '갈곡리 성당' 등을 등록 예고했다. 경기도는 도민 의견 수렴과 전문가 검토 등 심의 과정을 거쳐 이르면 10월쯤 경기도 등록문화재를 선정할 예정이다.

경기도는 파주시 파평면 장파리의 옛 미군클럽 '라스트찬스'를 등록 예고하면서 가수 조용필이 무명 시절 노래한 곳이라고 했다. 그 근거는 문화재 심사위원들이 현장조사를 나가 그 지역 주민들로부터 들은 것이라고 했다. 경기도는 이를 근거로 언론에 보도자료를 배포했다.

《파주바른신문》은 그동안 조용필이 노래를 한 곳은 '라스트찬스'가 아니라 'DMZ 홀'이라고 해왔다. 그러나 여러 목적을 가진 다양한 사람들과 일부 언론들은 조용필이 '라스트찬스'에서 노래를 했다고 주장하

고 있다.

취재진은 지난 5월 31일 조용필 씨의 매니저 회사를 접촉해 사실관계를 파악했다. 회사 측은 "무명 시절 기지촌 생활에 대해 공식적으로 얘기해 줄 수 없다."라는 입장을 보이며, 경기도와 파주시 등이 본인에게 확인도 하지 않고 '라스트찬스'에서 노래를 했다고 주장하는 것에 불편한 심기를 나타냈다.

조용필 씨 측을 연결한 한 음악 담당 기자는 "어쩌면 감추고 싶은 미군 기지촌의 흑역사는 조용필 씨와 개인적으로 친한 사람이 술자리 정도에서나 물을 일이다."라며 개인 사적 영역에 대한 정보 공개에 신중을 기할 것을 지적했다.

경향신문이 1998년 11월 12일 보도한 조용필 씨와의 구술 형식 대담에 따르면, 조용필 씨는 자신이 노래를 부른 곳은 'DMZ 홀'이라고 밝혔다. 그리고 현재 장파리에서 당구장을 운영하는 김 아무개(76) 씨도 2018년 3월《파주바른신문》과의 인터뷰를 통해 가수 조용필이 노래를 한 곳은 '라스트찬스'가 아니라 'DMZ 홀'이라고 밝힌 바 있다. 김 씨는 1960년대 장파리와 용주골의 미군클럽을 상대로 생활했던 인물이다.

"'돌아와요 부산항에'의 영광이 있기까지 내겐 7년 반 동안의 모진 무명 시절이 있었다. 나는 일렉트릭 기타를 메고 록밴드에 청춘을 거는 모험에 나섰다. '애트킨즈'라고 이름 붙인 우리의 첫 목적지는 경기 파주의 장마루촌. 미군 상대의 나이트클럽이 즐비한 거리를 두리번거리다 가장 만만해 보이는 'DMZ 홀'에 들어갔다. 주인은 '한 번 해봐'라고 간단히 응낙했고, 우리 일행은 근처 하숙방에 묵으며 '열심히 노력해서 비틀즈 같은 그룹이 되자'라고 다짐했다.

그러나 이튿날 해고를 당했다. 무대는 한 스테이지가 45분으로 하

루 6차례를 뛰어야 하는데 그러자면 100곡 이상의 레퍼토리가 필요했다. 하지만 우리가 연주할 수 있는 것은 고작 열댓곡 밖에 되지 않았다. 결국, 친구들은 뿔뿔이 떠나가고 나 혼자 용주골 기지촌으로 흘러들었다. 그 바닥에서 제법 이름이 있던 '파이브 핑거'와 합류했다. 하지만 이 밴드도 오래가지 못했다. 아들의 행방을 찾아 나선 아버지의 손아귀에 붙잡혀 고향집에 감금당하기를 6개월. 다시 도망쳐 경기 광주의 이름도 없는 밴드에 합류했다."

이 대담에서 조용필 씨는 무명 시절 '애트킨즈'를 만들어 파주시 파평면(당시 적성면) 장파리 미군 'DMZ 홀'에 들어갔고, 하루 만에 해고를 당해 용주골로 옮겼다고 했다. 따라서 조용필이 '라스트찬스'에서 노래를 불렀다는 주장은 그 근거를 찾을 수 없어 앞으로 경기도의 해명이 필요할 것으로 보인다.

《파주바른신문》, 2021년 06월 01일.

018. '가왕(歌王)' 조용필 첫 무대 장파리 '라스트찬스' 새 단장

신규 건물주 후속 작업 후 원형보존 긍정적 검토

한 시대를 풍미한 '歌王 조용필'의 첫 무대로 알려진 파평면 장파리 소재 '라스트찬스' 건물이 익명의 자영업자로 매각된 가운데 새롭게 변신하고 있다. 화제의 장파리 소재 '라스트찬스(Last Chance)'는 지난 60, 70년대 한국에 주둔한 미군부대의 클럽이 성행했던 곳으로 향수에 젖은 출향인과 호사가들에 회자되고 있다. 건물 주인이 바뀌게 된 '라스트찬스'는 상당액의 비용을 건넨 파주축산 H마을의 김모 대표가

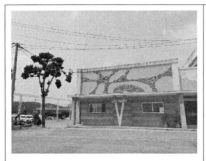

라스트찬스 전경, 필자

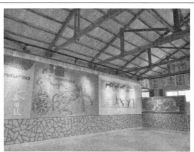

라스트찬스 내부 벽화, 필자

파주시 장파리 소재 라스트찬스가 수십 년 만에 새롭게 단장되고 있다.(출처: 대한일보)

라스트찬스 지하 공간의 통로(출처: 대한일보)

매입, 아쉬움과 기대감이 상반되는 분위기이다.

　현지 건물을 사들인 김모 대표는 가능한 선에서 현존 건물과 지하에 있는 내부를 리모델링 또는 복원하는 수준에 1억여원을 추가, 투입한 것으로 알려진다. 기존의 임대주인 윤상규 작가가 열악한 여건 속에 명맥을 이어왔으나, 건물주의 보존계획 역시 긍정적인 방향으로 추진된 이래 원형보존에 뜻을 같이했다. 김 대표는 앞서 비록 건물은 낙후됐으나, 가족과의 숙의를 거쳐 지하 1층을 면밀히 검토한 뒤 세밀한 후속 작업을 펼칠 뜻을 시사했다.

　애향심과 향토문화에 조예가 깊은 지역 주민들은 "건물주가 새로

바뀌었다는 소문에 내심 불안하고 궁금했는데, 새 건물주가 가급적 원형복원에 긍정적인 방향을 밝혀 다행"이라고 밝혔다.

《대한일보》, 2021년 09월 05일.

019. 경기도 근대문화유산 탐방
[경기도 근대문화유산 탐방·(9)] K-팝 태동 이끈 파주 장파리 미군클럽 '라스트찬스'

미국 음악과 뒤엉킨 한국인의 흥 … 전설들을 키워낸 '무명의 무대'

"일제 강점기를 겪고 한국전쟁으로 눌릴 대로 눌린 한국인의 흥이 다시 폭발할 수 있던 계기가 파주 라스트찬스 아니었을까."

파주 파평면 장파리의 한 주민은 화려했던 1960, 70년대를 회상하며 이렇게 말했다.

한국 대중음악의 뿌리를 이야기할 때 빠지지 않고 등장하는 것이 미군클럽이다. 흔히 미 8군을 중심으로 얘기하지만 1960·1970년대 미군 부대 인근에 들어선 수 많은 클럽들이 외화벌이에 나서고 있었다.

미군들의 입맛에 맞추기 위해 클럽들은 블루스에서부터 재즈, 하드록 등을 연주할 수 있는 밴드를 무대에 세웠는데, 실력만큼은 미국 현지에 웬만한 밴드를 능가했다고 전해진다. 당시 활동했던 밴드들은 세계적으로 유행하던 음악에 가장 빠르게 반응했고, 유행은 빠르게 한국의 젊은이들을 매료시켰다. 미군클럽은 당시 아티스트뿐 아니라 음악을 좋아하고 배우고자 하는 청년들에게 꿈의 무대였다. 그때의 청년들이 미군에서 내국인으로 대상을 넓히면서 한국 대중음악이 르

네상스를 맞았다는 사실은 부정하기 어렵다.

문화와 문화, 빛과 사진자가 엉킨 공간

장마의 한 가운데를 지나는 7월 초의 덥고 습한 날씨에 파주시 파평면 장파리에는 지나는 행인 하나 보이지 않았다. 특별할 것 없는 접경지역 시골 마을의 풍경이었다. 그러나 이 마을이 특별한 건, 한국과 미국의 문화가 뒤섞이고 또 한국 근현대사의 명과 암이 뒤엉킨 장소 '라스트찬스 클럽'이 위치하고 있다. 높은 가치를 인정받아 경기도 근대문화유산으로 지정된 곳이기도 하다. 마을 초입에 위치한 160㎡ 넓이의 단층 건물로, 입구 옆에 'LAST CHANCE'라고 적힌 간판이 없었다면 낡고 작은 식당, 심지어 창고 정도로 밖에 보이지 않았을 것이다. 그나마 특징을 찾아보자면 건물 외벽 조약돌 모자이크 장식이 독특하고, 미국 서부 개척시대 상점 건축과 같은 느낌을 준다.

1950년대 세워진 '조약돌 장식' 건물
그리스·이집트 등 다양한 문화 담아
1960~70년대 미군 입맛에 맞춘 공연
'세계 유행 관문' 청년 꿈의 스테이지
'기지촌 여성 접객 통로' 아픈 역사도

그러나 입구를 들어서자, 10여 점의 벽화가 이곳이 한국 대중음악의 인큐베이터였다는 사실을 상기시킨다. 홀에는 그리스신화에 등장하는 아폴로와 헤라클레스뿐 아니라 이집트풍의 벽화가 눈길을 끌었다. 통로에는 한국 전통 사물놀이와 농촌 풍경을 묘사한 벽화가 장식

라스트찬스 내부 벽화, 필자

돼 한 공간에 한국과 외국의 문화가 공존하고 있다. 1953년 리비교와 같은 시기 세워진 건물이라는 사실을 감안하면 그리스와 이집트 문화를 담았다는 사실 자체가 흥미롭다. 소유자인 김해정 씨는 "1950년대에 지금처럼 해외문물을 접할 기회가 많은 것도 아닌데 다양한 문화를 한 건물에 담아냈다는 것이 인상적"이라고 설명했다.

라스트찬스 클럽이 지어질 당시를 지켜봤다는 마을주민 김관철 씨는 "이 건물은 한국 사람이 지은 것이지만 미군과 관련된 인물이라고 추측하고 있다"며 "상당히 앞서가는 사람이었던 것은 분명하다"고 부연 설명했다.

근현대사를 상징하는 다른 공간들처럼 이곳에도 빛과 사진자 역시 공존하고 있다. 라스트찬스가 성업하던 시절, 이 건물 바로 뒤에는 3층짜리 건물 하나가 더 있었는데, 50~60개의 방으로 꾸며진 이 건물에서 낮에는 기지촌 여성들이 생활을 하고 저녁에는 홀로 나가 미군을 접객했다는 것이다. 홀과 숙소 사이를 오가는 지하 계단이 아직 남아 있지

1967년 촬영된 것으로 추정되는 파주 라스트찬스의 모습. 미군과
한국인으로 보이는 여성이 포즈를 취하고 있다. 뒤로 보이는 벽화로
라스트찬스 내부모습임을 확인할 수 있다.(출처: 경인일보)

만, 현재 통행할 수 없도록 막아놓은 상태다.

잊힌 꿈의 무대, 라스트 찬스

한 때 라스트찬스는 가수 조용필이 공연을 했던 곳으로 알려지면서
유명세를 탔다. 그럼에도 조용필 본인이 직접 이곳을 언급한 적이 없
어 사실 여부는 불분명하다. 패티김 역시 오래전 인터뷰에서 파주의
한 클럽에서 공연을 했다고 언급했지만, 라스트찬스인지 확인할 길은
없다. 당시 300m 남짓한 장파리 골목에만 5개 미군클럽이 성업을 했
으니, 본인들도 어느 무대라고 정확히 말하긴 어려울 듯하다.

'조용필·패티김 등 공연했다' 소문도
박영걸이 발탁한 그룹 '라스트찬스'
신중현, 이은하, 산울림 등 많은 영향

그럼에도 라스트찬스가 한국 대중음악의 고향이라는 사실은 부정할 수 없다. 당시 밴드들은 활동하던 클럽의 이름을 따서 활동했는데, 한국 록의 전설이라 불리는 그룹 라스트찬스가 이 곳을 무대로 활동했다는 사실만으로도 충분하다. 그룹 라스트찬스는 1970년대 한국 가요계에 가장 영향력을 끼친 인물인 노만기획 박영걸에게 발탁된 그룹으로, 기타 김태일·나원탁, 베이스 곽효성, 드럼 이순남, 보컬 김태화가 멤버로 활동했다. 지금은 캐럴 연주곡만 전해지지만 지금 들어도 그 실력이 상당했다는 걸 느낄 수 있다.

그룹 라스트찬스 이후에 데블스와 신중현과 엽전들, 이은하, 정애리, 윤승희, 벗님들, 산울림 등 우리 대중음악을 대표하는 가수들이 박영걸을 허브로 모두 연결된다. 김관철 씨는 "모두 알 수 없지만, 당시 라스트찬스 클럽에서 노래를 하던 친구뿐 아니라 청소나 허드렛일을 하던 친구들 상당수가 나중에 가수가 됐다고 한다"며 "어떤 형태로든 음악을 사랑하던 사람들이 모이던 장소였다"고 회상했다.

라스트찬스가 남긴 숙제

라스트찬스의 소유주 김해정 대표는 "장파리에는 역사적 가치를 지닌 건물들이 아직 남아 있지만, 그 가치를 인정받지 못하고 방치되고 있어 아쉽다"고 말했다. 실제 장파리의 한 공장은 DMZ바(클럽)의 건물을 그대로 사용하고 있다. 여기저기 수선된 흔적이 있지만, 60년대 화려했던 클럽의 벽화 등이 남아 있다.

또 장풍 정미소나 미군들이 학생들을 가르치던 재건학교, 럭키바(클럽), 장마루극장, 블루문클럽, 브릿지 다방, 장파공소, 적성병원, 황해여관, 장파사진관, 평강상회 등 당시 미군과 밀접한 관계를 갖고 있던

우리 생활상을 확인할 수 있는 건물들이 유적처럼 남아 있다.

"역사적 가치 발굴·보존 개인이 한계"

김 대표는 "라스트찬스가 품은 역사적 가치를 이어갈 수 있는 무언가를 하고 싶다. 공연이나 전시를 통해 한국 대중음악을 이해할 수 있는 장소로 만들겠다는 구상을 하고 있다"면서 "그럼에도 주민들의 동의나 역사적 가치 발굴 등에 있어 개인이 할 수 있는 데에는 한계가 있다"고 아쉬움을 드러냈다.

주민 김관철 씨도 "3~4년 전에 그룹 신촌블루스가 이 곳에서 공연을 하는 등 음악인들도 라스트찬스의 가치와 그 활용에 대해 관심을 가지고 있다"며 "다른 주민들과 함께 화려했던 과거의 기억을 되살리고 싶다"라고 현재 방치되는 장파리의 여러 잠재적 근대문화유산에 발굴이 필요하다고 강조했다.

《경인일보》, 2022년 07월 24일.

2. 오아시스 및 지구 레코드사와 관련된 대중음악 자료

001. 국산 레코드의 현황

'히트'라야 5천장 정도
잘 팔리는 건 가요곡과 영화 주제가

○…외국에서는 LP(롱 프레이) 레코드 시대도 고비를 지나 바야흐로 '스테레오·레코드' 시대로 전환되려는 작금)에 우리나라에서는 이제 LP 레코드가 시험 단계에 있는 정도고 아직도 SP 시대에 머무르고 있다. 그러나 그런대로 우리의 SP 레코드는 생산되고 있으며 또 매일 팔리고 있는 것이며 그 속에 담겨진 우리의 노래는 골목에서 거리에서 불려지고 유행되고 있는 것이다

○…외국과 같이 일반가정에서 전축을 많이 갖고 있지 않은 우리나라 형편으로서는 더욱이 외국산 LP 레코드와 경쟁을 한다는 것은 여간 벅찬 일이 아닌 것이다. 하지만 우리의 노래 우리의 민요를 듣기 위해서는 국내에서 생산되는 SP 레코드에 의존해야 한다는 것에 또 국산 레코드의 강점이 있는 것이다. 이러한 의미에서 다음에 국산 레코드 계의 현황을 판매를 중심으로 더듬어 보기로 한다

○…현재 대한 레코드 공업협회에는 삼십여 개사가 등록되어있고 그 외에 시중에 범람하는 유령 회사까지 합하면 육십여 개사에 달한다고 한다. 그러나 그중에서 견실한 회사라고 하는 것은 속칭 육대 회사

로 알려져 있는 '오아시스', '킹·스타', '유니버설', '신신', '미도파', '도미도' 등이라고 한다. 이들 회사 중에서 '미도파'와 '도미도'는 부산에 있고 나머지 네 사는 서울에 있는데 녹음 스튜디오까지를 갖고 있는 회사는 '오아시스', '킹·스타', '유니버설'뿐이고 나머지 회사는 전기 레코드 회사의 스튜디오나 안양 촬영소의 스튜디오 혹은 방송국을 이용하고 있다고 한다.

○…이러한 여섯 회사에서는 매달 평균 오, 육종의 새 레코드를 생산하는데 그 종별을 크게 나누면 노래가 들어있는 가요곡과 경음악으로 나누어지지만, 다시 이것을 세분하면 다채로워진다.

○…우선 가요곡에서는 우리나라 작곡가들이 작곡한 소위 '유행가'라고 불려지는 대중가요가 제일 많고 그다음이 외국에서 유행하는 '재즈·송'이나 영화 주제가 그리고 국산영화 '붐'에 따라 우리 영화의 주제가도 차츰 많아져 간다고 한다. 그리고 우리나라 민요들도 차츰 많아지고 우리나라 가곡을 비롯한 국민가요도 더러 있는 것이 가요곡으로 분류되는 레코드들이다.

다음 경음악은 듣는 음악보다는 춤추기 좋은 '댄스·뮤직'으로 편곡된 것이 많은데 그중에서도 외국곡이 압도적이며 일본곡도 적지 않은 수였으나 최근에는 관계 당국의 단속이 엄하여 일본곡은 거의 없으며 우리 유행가를 편곡한 것도 약간 섞여 있다.

○…이러한 각종 레코드를 연주 면으로 본다면 국내의 음악인들이 연주한 것이 약 육십 '퍼센트' 외국에서 녹음한 레코드를 다시 녹음한 것이 약 사십 '퍼센트'의 비율이라고 한다.

○…그러면 이러한 레코드는 얼마나 팔리고 있나? 레코드 회사에서 초판에 '프레스'하는 것은 곡에 따라 약간의 차이는 있지만 대개 가요 곡인 경우는 오백 매 경음악인 경우는 삼백 매라고 한다. 이러한 초판 레코드는 서울, 부산, 대구, 대전으로 거의 백 매 정도씩 나가며 백 매 정도는 회사에 재고로 묻다고 하는데 협정가격으로 칠백 환씩 받는 이 레코드가 보통 이천 매 정도는 팔려야 정상적이라 하며 '히트'했다고 하는 경우는 오천 매 이상이 나가야 한다고 한다. 이러한 '히트'의 기준 숫자는 미국의 백만 대나 일본의 십만 대에 비하면 지나치게 적은 숫자로 삼 년 전만 하더라도 만 대였던 것이 근래에 와서 줄어들었다는 것이다.

○…그러나 우리나라에서도 많이 팔렸다는 레코드는 오만 매 이상의 것도 있었다는데 그 대표적인 것이 6·25 전에 유행되었던 '신라의 달밤'과 서울 수복 당시에 유행되었던 '이별의 부산 정거장' 등이라고 한다. 이 외에 '히트'한 레코드로 '아메리카의 챠이나·라운'(약 삼만 매), '산장의 여인'(약 만오천 매), '비 내리는 호남선'(약 이만 매), '단장의 미아리 고개'(약 만오천 매), '나 하나의 사랑'(약 이만 매), '김 삿갓'(약 삼만 매), '오동동 타령'(약 만삼천 매) 등이라고 한다.

○…최근의 '히트' 곡으론 영화 '꿈은 사라지고'의 주제가와 '아리조나의 카우·보이'란 유행가라고 하는데 '꿈은 사라지고'는 곡 자체가 '세미·클래식'한데다가 가수 아닌 '스타'가 노래했다는데 '히트'된 요인(이 있어 현재까지 만오천 매 이상이 나갔고 또 계속 나가고 있어 단연 타의 추종을 불허한다고 하며 '아리조나의 카우·보이'는 도시의 청소년들 간에 유행되어 약 만 매 정도 팔렸다고 한다. 그러나 한편 안 팔리는 가요곡은 초판 오백 매의 반도 안 나간다고 하는데 이러한 것에 비하면 영화 주제가는 확실한 편이어서 보통, 이, 삼천 매는 팔린다고 한다.

○…그러면 이러한 레코드는 어떤 사람들이 사가나? 얼핏 생각하면 다방 '스탠드바' 등을 비롯한 접객업체에서 사 가는 것이 많을 것 같지만 일반가정에서 사 가는 것도 적지 않아 그 비율을 따지면 반반이 된다고 한다. 그런데 사가는 사람들을 보면 서민층의 사람들이 많다고 하며 특히 지식층에 있는 사람들은 별로 없는 것이 실정이라는데 이러한 경향은 값이 외국산에 비하면 싸다는 것과 또 지식층의 사람들의 구미에 맞는 레코드가 별로 없다는 것에 기인하는 것 같다.

○…한편 최근에는 국산 LP 레코드가 등장하고 있는데 이미 '오아시스 레코드' 회사에서 이십여 종과 부산의 '미도파레코드' 회사의 것이 이종 나왔지만 '미도파' 것은 전부 외국 레코드의 복사고 '오아시스' 것도 이, 삼종의 우리 녹음을 제하면 전부 외국 레코드의 복사인데 이러한 현상은 '아세테트' 녹음 원판의 '컷팅' 과정의 미숙 때문이라고 하며 이러한 것은 앞으로 시정될 가능성이 있기는 하지만 단시일 내에

는 어려울 것 같다고 한다. 그리고 이러한 국 산 LP 레코드는 한 장에 삼천오백 환씩 받고 있지만, 현재로서는 이익은 전혀 없고 오히려 손해를 보는 형편인데 앞으로 질을 개량해가고 판로를 넓힌 후에는 많은 이윤이 나올 가능성이 있기 때문에 계속 LP 레코드는 생산될 것 같다.

○…어쨌든 국산 레코드계가 당면한 문제로서 질 좋은 LP 레코드 생산이나 전축의 국내 염가생산 등을 들 수 있겠으나 이러한 일들이 하루 이틀에 이루어질 수는 없겠지만, 하루 속히 밝고 아름다운 우리의 노래가 우리들의 생활을 보다 즐겁게 해줄 날이 올 것을 바라는 마음 간절하다.

《조선일보》, 1959년 05월 14일.

002. 국산 'LP'의 현황

국산 'LP'의 현황
―현재 나온 것 120여 종―
시장 좁아 기업화는 요원

1887년 12월 '토마스 · 에디슨'이 축음기를 얻은 때로부터 82년 동안 축음기의 발달도 현저한 바 있지만 레코드의 발달은 실로 눈부신 바가 있어 'SP' 시대에서 'LP' 시대로 완전히 바뀌었고 녹음도 '고충실도'(속칭 하이 · 화이) 녹음을 거쳐 입체 음향으로 진전하여 거의 실연에 가까운 녹음을 하고 있는 것이다. 이 같은 외국의 레코드 계와는 달리 우리나라

레코드 계는 그 역사가 짧고 또 기업화 되지 못하여 아직도 레코드라면 'SP' 로 통하는 후진성을 나타내고 있는 것이다. 그러나 그런 속에서도 'LP', 레코드의 연구는 계속되어 최근에 와서는 시중 레코드 판매점에 외국산의 'LP', 레코드와 나란히 진열되어 판매되고 있는 것이다.

국산 'LP'의 생산 모습(출처: 조선일보)

그러면 우리 'LP', 레코드 계의 현황은 어떠한가? 우리나라에서 'LP', 레코드가 처음 생산된 것은 91년도 여름 공보실방송관리국 내에 설치된 레코드 제작소에서 방송용 'LP', 레코드의 제작에 성공한 것이 처음이고 이에 자극을 받은 민간회사들은 연구를 거듭하여 '오아시스·레코드'에서 그해 십이 월에 비로소 제작에 성공한 뒤 현재 'LP', 레코드는 '오아시스', '킹·스타', '미도파' 등 삼 개 회사에서 제작하고 있는 것이다. 그러나 아직도 본격적인 제작은 못 되어 각 사마다 레코드 제작의 중점은 역시 'SP'에 두고 'LP'의 제작은 그의 십 분의 일에 해당할 정도라고 한다.

현재 전기한 삼 개 회사에서 발매한 'LP', 레코드 수는 약 백이십 종 정도인데 그 중 우리나라에서 녹음된 것은 '킹·스타'가 팔종 '오아시스'가 육종으로 전부 합하여 십사 종뿐이고 그 나머지는 모두 외국 레코드를 복사한 것이라고 한다. 이 같은 현상은 첫째 좋은 곡이나 좋은 연주가들이 적다는 것과 외국 레코드에 의한 복사는 작곡 편곡료 연주료 등의 비용이 안 들어 제작비가 적게 들 뿐만이 아니라 시중에서도 많이 팔린다는 것 등의 이유를 발판으로 성행되고 있는데 이러한

상태는 당분간 계속되리라고 한다.

이러한 국산 'LP', 레코드는 십이인치 자리가 오천 환 십 인치 자리
는 삼천오백 환의 협정가격으로 팔리고 있는데 한 장에 팔천 환에서
만오천 환까지 하는 외국의 '핫토 · 레코드'를 그대로 복사한 것이 값은
삼 분의 일 정도이므로 많이 나가는 편이며 최근엔 우리 민요 레코드
도 주로 외국인에게 선물용으로 꽤 팔리는 편이다. 레코드의 질은 외
국 것에 비해 팔십 '퍼센트' 정도라고 하는데 무엇보다도 떨어지는 것
은 '레코드 자케트'이고 다음이 녹음이라고 한다. 그것은 시장이 좁아
한 번에 제작하는 수가 오십 매에서 백 매 정도여서 단가가 많이 들어
외국과 같은 인쇄를 할 수 없다고 하며 또 레코드 제작이 기업화되어
있지 않기 때문에 많은 돈을 들여서 좋은 기계를 설치할 수가 없다는
것이다. 일례를 들어 미국에서 '히트'한 'LP'는 보통 이백만 매가 팔리
고 일본만 하더라도 사십만 매는 판매된다고 하는데 우리나라에서는
고작 이천 매 정도라고 한다. 이 같은 시장의 협소는 레코드 공업의
기업화를 막는 가장 큰 원인의 하나인데 지금 같아선 단시일에 해결될
것 같지는 않다.

《조선일보》, 1959년 12월 23일.

003. 잘 팔리는 레코드

LP가 SP 매상고에 육박 현상을 보이고 있다. 그러나 아직도 월평균
매상보다는 좋은 편으로 새해 첫날의 면목은 세우고 있는 셈이다. 다
음에 최근에 레코드 상가에 비쳐진 시민들의 레코드 음악에 대한 기호

와 잘 팔리는 레코드를 살펴보기로 한다.

최근 이삼 년에 전축의 보급이 상승하여 레코드 상가도 그 어느 때 보다도 활발한 양상을 보이고 있는데, 그것은 레코드 음악이 그만큼 일반 시민의 생활과 밀접한 관계를 맺기 시작한 징조이기도 하다. 레코드를 사가는 손님도 그 과반수 이상이 살림에 재미를 붙이기 시작한 '샐러리맨'이라는 것은 이러한 현상을 뒷받침해 주는 좋은 예이기도 하다. '크리스마스'와 연말연시의 경기에 따라 자못 활발하던 레코드 상계는 요즈음에 와서는 약간 주춤한 듯한 얼마 전까지만 해도 레코드라면 'SP'로 통할 정도로 후진성을 나타내고 있던 국산 레코드는 구일 년 여름 공보실방송관리국에 설치된 레코드' 제작소에서 'LP·레코드'제작에 성공한 이래 '오아시스', '킹·스타', '미도파' 등 민간회사에서도 'LP'를 제작하여 현재 시중에는 백이십여 종의 국산 'LP 레코드'가 외국산과 나란히 진열되어 판매되고 있다. 그러나 아직도 레코드 제작의 중점은 'SP'에 있으며 또 팔리는 것도 'SP'가 많이 팔리고 있다는데 매상 액수로 따지면 'LP'가 'SP'에 거의 육박하고 있는 것이 최근의 특징이라고 한다. 이러한 경향이 계속될 것은 거의 확실하다고 업자들은 보고 있는데 그렇다면 수년 후에는 우리나라 레코드계도 'SP'에서 'LP'로 전향될 것으로 보여진다.

한편 최근에 많이 팔리는 레코드로는 'SP'에선 주로 대중가요가 많이 팔리고 'LP'에선 최근에 '히트'하고 있는 외국산 'LP'의 복사판과 기타 우리 민요의 레코드가 많이 나간다고 한다. 'SP'로 많이 나가는 대중가요를 살펴보면 ▲'가는 봄 오는 봄'—최숙자 ▲'유정천리'—박재홍 ▲'기분파 인생'—윤일로 ▲'대전 블루스'—안정애 ▲'한양 낭군'—황금심 ▲'과거를 묻지 마세요'—나애심 ▲'뽕 따러 가세'—황금심 ▲

'초립동을 따라간다 —황금심 ▲'사하라 사막'—현인 ▲'물레방아'—황
금심 등이다

역시 수위를 점하고 오랫동안 인기가 있는 것은 영화 주제가인데
이상한 것은 영화로선 별로 신통한 성과를 거두지 못한데 반하여 주제
가는 인기가 있다는 것이다.

그리고 민요풍의 대중가요를 부르는 여가수 황금심의 인기가 상승
하고 있다는 것이 두드러진다. 'LP'에서 많이 나가는 레코드는 주로
외국반의 복사들인데 ▲'텐·테니스·텐·아리아스' ▲'이태리 민요집'
—'쥬젭뻬·디·스테화노' ▲'이태리 민요집'—'디마라·시스터스' ▲'란
자의 애창곡집'—'마리오·란자' ▲'댄스·파티'—경음악집 등이고 우리
나라 녹음반으로는 ▲'스타·애기빔'—인기 가수의 대중가요 ▲'우리
민요 선집' 제 일, 이, 삼 집 정도이다.

《조선일보》, 1960년 01월 23일.

004. 교원 출신 싱거 나애심 양

교원 출신 싱거 나애심 양
배우보다 가희(歌姬)로서 활약
'과거를 묻지 마세요'는 대 히트

'백치 아다다'에서 '히트'한 것은 영화의 주역에서뿐 아니라 그 주제
가를 불러서 널리 알려졌는데 그랬던 일도 어언 십 년 가까이…그간
나 양은 영화보다도 '싱거'로서 더욱 활약. 맨 처음 취입한 곡이 '정든

화랑님' 그것이 벌써 십이 년 전의 일인데 그 후 '언제까지나' '시그넬 러브', '센' 등 취입한 곡만도 삼십여 곡이 넘는다. 그중에서 '과거를 묻지 마세요'가 '히트'곡으로서 오만 장 가까이 팔렸다고 한다. 지금은 '오아시스'와 신세기 레코드 회사의 전속 가수로 있는데 그녀가 가장 좋아하는 노래는 영화 '위험한 관계'에서 '아모레 미요'로 유명한 '시노 메모로'. 진남포 여고를 나와 교편생활을 거처 일·사 때 월남, 방송을 통해서 '데뷔'한 나 양은 그간 몸이 불편해서 쉬었던 영화계로 다시 '컴백'하겠다고…

《조선일보》, 1962년 11월 29일.

005. 영화 주제가만 수록 새 음반 '유랑극장'

우리나라 처음으로 한 영화의 '테마송'만을 수록한 레코드가 나왔다. 강범구 감독 작품 '유랑극장'의 주제가 '사랑이 메아리칠 때', '서울의 애인들', '바닷가에서', '여수의 산장' 등 팔 곡이 들어있는 십시반 LP인 데 '메이커'는 '오아시스·레코드'—모두가 박춘석 작곡으로서 연주 역 시 그의 악단. 얼마 전 '김치·캐츠'와 박춘석 '콤비'로 새 '카터·미싱'에 의한 '하이·휘데리티' LP (12두) 반 '검은 상처의 블루스'를 내어 국산 음반계에 새 전기를 마련한 '오아시스'의 두 번째 신보)인 이 '유랑극장' 에서 노래를 부른 가수는 안다성, 권혜경, 금호동, 박재란 등이다.

《조선일보》, 1963년 08월 01일.

006. 가요상에 최희준·한명숙

가요상에 최희준·한명숙
국제가요대상, 내(來) 13일 시상
국제 신보 주최 제1회 국제가요대상이 결정되었다.

시상식은 5월 13일(목(木)) 정오 부산 동명극장에서 – 상을 탈 사람은 다음과 같다. ▼'디스크' 대상='오아시스 레코드'회사 ('맨발의 청춘', '사랑해 봤으면', '정 시스터즈의 민요집') ▼가요상=최희준, 한명숙 ▼민요상=황금심 ▼'재즈' 외국가요상=유주용, 곽순옥 ▼'샹송'상=최양숙 ▼'보칼·그룹'상='블루벨즈', 4중창단정 '시스터즈' ▼인기상=남일해, 이미자 ▼신인상=오기택, 조애희 ▼악단상=이봉조 악단 ▼작곡상=손석우('가는 길') ▼작사상=하중희('그리운 얼굴') ▼특별상=김정구(공로), 박시춘(공로)

《조선일보》, 1965년 04월 29일.

007. 음반계의 호경기와 전국시대

○…새해로 접어들자 국내 레코드 계는 기업화의 확대와 보다 현대적인 상호경쟁을 노려 인기 가수들의 전속과 작곡가 확보를 서두르고 있다. 다른 레코드 회사에 전속되어있는 싱거를 보다 고액의 계약금과 개런티로 빼어내기도 하고 여태까지 프리랜서로 있던 작곡가를 포섭하는 등 조직화를 위한 정지 작업에 열을 올리고 있는 중인데, 12일

현재 달라진 새 판도를 살펴보면….

우선 '지구' 전속이던 남일해가 보다 유리한 계약금을 받고 '오아시스'로 전신했고, '오아시스'를 지키던 최희준이 '신세기'와 새로운 전속계약을 맺었다. 이미자는 '그랜드'와 '지구' 양쪽과 사이좋게 전속 중이며, '신세기'는 최숙자 오기택 김세레나를 획득, '오아시스'는 신년과 더불어 현미, 권혜경, 조애희, 성재희와 전속을 계약했다.

박재란, 백설희, 남상규, 강영철, 소전실은 66년부터 '지구' 전속 가수가 되었고, 작곡가로는 박춘석이 '오아시스'를 떠나 새해부터 '지구'로 자리를 옮겼다. 일류 가수 가운데 특정 회사와 전속 관계가 없는 사람은 한명숙뿐인데, 인기 싱거들의 전속 쟁탈 붐은 앞으로 더 활발한 움직임을 보여주게 될 모양이다.

○…'지구'로 간 박춘석 말고도 각 레코드 회사와 전속 계약을 맺은 작곡가는 손목인(신세기로부터 아세아로), 나음파(아세아), 이인권(그랜드), 김부해(신세기), 손석우(신세기), 김영화(신세기), 이봉조(오아시스), 김인배(오아시스), 김호길(오아시스), 박시춘(지구), 백영호(지구), 나화랑(지구), 김광수(지구) 등이다.

한편 이달 중순 안에 새로 발족하는 '프린스 레코드'(전 오아시스 사장 봉철 씨 설립)가 생산을 시작하면 전속 문제로 시스템화해 가는 국내 디스크 계는 보다 더 치열한 경쟁 속으로 뛰어들게 될 것인데, 지난 연말부터 전반적인 판매량이 늘어 가고 있는 음반계라 '호경기와 더불어 전국시대로!'라는 것이 전문가들의 전망이다.

《조선일보》, 1966년 01월 13일.

008. 최희준 신보 출반

'길 잃은 철새'

○…'오아시스'로부터 '신세계' 레코드로 옮겨 새 전속 계약을 맺은 최희준의 이적 기념 신보 '길 잃은 철새' (DBS 연속극 '특호실 손님' 주제가)가 새로 나왔다. 12인치 LP로 수록된 노래는 '엄처시하' 등 10곡. 함께 노래한 가수는 최숙자('신촌 언니') 오기택('원한 100연') 남미낭('사랑의 돌팔매'). 편곡 반주는 최창권과 그의 악단.

《조선일보》, 1966년 01월 18일.

009. 방송 히트 12곡도 오아시스 레코드사서

○…외국 가요 중의 히트곡만을 수록 출반한 '오아시스' 레코드사가 이번엔 국내 가요곡 노래 12곡을 모아 내놓았다. 타이틀은 '오아시스 패러다이스'. 이 시스터즈의 '목석같은 사나이', 남일해의 '빨간 구두 아가씨' 등이 특집으로 14명의 가수가 등장한다.

《조선일보》, 1966년 01월 18일.

010. 패티김 귀국 기념판

○…라스베가스서 활약하다 4년 만에 돌아온 재즈 싱거 패티김의 귀국 기념판이 나왔다. LP 12두로 오아시스사의 스테레오. 패티의 히

트 넘버 파드레, 틸, 로마여 안녕, 서머 타임, 프리텐드, 오버 더 레인보, 이프 아이 기브 마이 하트 투유, 에브리바디 라브 어라버가 박춘석 편곡 반주로 들어있고 파티 페이지의 체인징 파트너, 테네시 왈츠, 아이 웬트 투 유 어웨딩, 크로스 오버 더 브리지가 부록으로 달렸다. 노래 가사는 영어와 우리말.

○…오아시스 레코드사의 4월 신보 '오아시스 하이라이트 제2집'이 출반됐다. 수록된 12곡 전부가 외국의 포플러 가요로서 우리말에 맞게 편곡(김인배 외)된 것인데 담겨진 노래와 가수는 마리아 엘레나(조애희), '나의 꿈'(성재희), '사랑의 향수 9번'(위키 이), '상처'(현미), '핼로돌리!'(모니카 유), '제저벨'(임현기), '떠나가 주오'(한명숙), '눈물의 태양'(이금희), '마지막 춤을 나와 함께'(유청용), '영원히'(봉봉 4중창단), '비치 파티'(이 시스터즈), '내 마음의 슬픔을 풀어다오'(김상국)

《조선일보》, 1966년 04월 10일.

011. 이미자 양 빅터사서 일어로 취입 동경 하늘 아래 동백 아가씨

정확한 발음… 일작사자(日作詞者)도 놀라
9월초 도너츠판 발매
프랭크 영정와의 듀엣도 계획

일본의 가요 팬들은 멀지 않아 한국의 인기 가수 이미자 양이 부른 '동백 아가씨'와 '황포 돛대'를 들을 수 있게 되었다. 지난 6월 27일 동경에 온 이양은 5일 낮 쓰기찌(축지(築地))에 있는 빅터 주식회사 레코

NET 텔레비전의 모닝쇼에서
'동백 아가씨'와 '황포 돛대'를 부르는
이미자 양(출처: 조선일보)

드 본부 스튜디오에서 이 두 곡을 취입하여 일본가요계에 데뷔한 것이다. 한국의 가수로서 일본에 와 노래를 레코딩한 것은 해방 후 그가 처음이다. 이미자 양이 일본에 와서 노래를 취입하게 된 것은 재일 교포 오바다미노루(소전실(小畑實)) 씨(한국명 강영철)가 지난봄 귀국했을 때 지구레코드사와 한일문화 교류를 위해 방일을 교섭, 일본 빅터에서 취입할 것을 조건으로 합의하여 맺은 계약에 의한 것.

레코드 취입 이외에 일본에서의 공연 등은 초빙자인 재일교포 윤길병 씨(국제 프로덕션 사장 · 일본명(日本名) 평소량지(平沼良之))가 계약을 하기로 되어 있다. 그래서 지난 1일 아침엔 NET 텔레비전의 기지마(목도칙부(木島則夫)) 모닝쇼에 출연, 역시 '동백 아가씨'와 '황포 돛대'를 각각 한일 양 국어로 불러서 첫선을 보였다. 빅터 스튜디오에서 취입했을 때는 오바다 씨 편곡으로 두 곡 모두 일본 가사로 불렀는데 발음은 놀라울 정도로 정확. 다만 가사의 내용은 우리말과는 전혀 다르고 지나치게 애수 무드를 풍기는 것이지만 작사자 사혜기(백좌효부(伯佐孝夫)) 씨는 이양의 노래에 '홀딱 반했다'고. 하얀 모시 치마 저고리에 비취 브로치를 하고 기자회견에 나온 이양은 "처음으로 온 일본에서 모두들 친절하고 귀여워해 주어서 뭐라 감사해야할 지 모르겠다"고.

일본에선 이 양을 리 요시꼬로 부르기로 했다(이 양 자신도 이렇게 불리는데 별로 이상한 것을 안 느낀다고)는 빅터 측에선 오는 9월 초순께부터 도넛판으로 발매할 예정인데 제목은 미정(가제=애수의 등불, 이별의 비

가). 윤길병 씨의 말로는 스케줄이 허락하는 대로 이번 광복절에 재일교포들에게 직접 노래를 들려주고 싶고 일본의 저음 가수 프랭크 나가이와 신작을 듀엣으로 취입할 계획도 추진하고 있다 한다.

빅터의 이소베(기부(磯部)) 프로듀서는 이양의 목소리를 굳이 일본에 비교한다면 미조라(미공(美空))히바리, 니시다(서전좌지자(西田佐知子))와 비슷하다고 하면서 '동백 아가씨'는 한국보다 일본 가락에 꼭 맞는다고 했는데, 너무 왜색조가 아니냐는 평에 이 양 자신은 "천성인걸요. 제 목소리가 이렇게 나오는 걸 어떻게 할 수 있어야지요"고. 연간 5만 장이 팔리면 히트라고 하는 요즘의 일본가요계에서 애수 무드는 약간 퇴조해 가는 편인데 빅터사에선 이양의 독특한 무드가 크게 히트할 것이라고 기대하고 있다. 일본에 온 지 열흘도 안 되었는데 "벌써 몇 달이 지난 것 같다"는 이 양, 국악계의 중진 박귀희 여사와 함께 있으면서 "일본에서도 꼭 성공해 보겠다"고 했다.

《조선일보》, 1966년 07월 07일.

012. 4년 만에 귀국 쇼 여는 리마 김

여성 싱거론 첫 장거리 러너
공산권 빼곤 거의 순방 공연
9월엔 동생과 다시 해외로

4년 만에 잠깐 돌아왔다가 다시 오는 9월 여동생을 데리고 모국을 떠나는 재즈 싱거 리마 김(27 · 본명 김영자)은 '귀국 인사 겸 굿바이쇼'

(7월 15일~17일·서울시민회관) 준비 때문에 작곡가 박춘석 군과 눈코 뜰 새가 없다. 세계 일의 레코드 홀더 김찬삼 씨를 무색케 할 이만큼 안 가 본 곳이 없는 이 처녀 가수는 출연교섭, 계약 등 일체의 매니지먼트를 스스로 처리하는 아가씨로도 유명하다.

62년 숙대 음대 졸업. 전공은 콘트랄토. 3월 15일, 서울을 떠나 홍콩 – 방콕 – 캘커타 – 프랑크푸르트까지 온 미스 김은 이 곳서 미국의 R·앨버트 일행인 람브라 쇼와 합류, 독일을 반년 동안 순연했고, NATO 휘하의 군대를 위문, 노래했다.

그 후 홀몸으로 나폴리 – 리비아 – 베를린 – 코펜하겐 – 스톡홀름 – 리버풀 – 스코틀랜드 – 아이슬란드 – 오슬로 – 헬싱키 – 브뤼셀 – 빈 – 취리히 – 파리까지 각 도시 극장, 나이트클럽과 계약 출연했는데, 한국의 연예인, 특히 여성으로선 최초의 장거리 러너임에 틀림 없다.

파리서 다시 람부라 쇼와 합류한 그는 영, 독, 이(伊), 불(佛)의 각국을 순방했으며 무대마다 '아리랑'과 '노란샤쓰의 사나이'를 메인 레퍼트와와 함께 부르곤 했다. '그라나다', '일 몬도', '블레스 디스 하우스' 등 라틴, 칸소네, 혹인 영가를 그때그때 뒤섞어 프로그램을 짰다는 리마 김. 마드리드와 그라나다를 둘러 미국을 거쳐 4년 만에 돌아온 것이 얼마 전이지만 7개국어로 노래하는 '고별쇼'가 끝나면 11일 출반되는 자기 LP(지구 레코드 작품)를 들고 다시 멕시코 – 페루 등 중남미를 한 바퀴 돌고, 이스라엘 – 이스탄불 – 아테네 – 베이루트 – 시드니 – 멜버른으로 갈 예정이다. 원 스테이지 개런티는 2백 달라에서 1백 달라 정도. '영국이 제일 후하고 독일이 가장 박해요' – 강원도 장전 출신으로 서울엔 부모와 6남매의 형제가 있다.

《조선일보》, 1966년 07월 10일.

013. 가요 수출

현해탄을 건너가는 '인기'
"백영호 곡 부르고 싶어"
일가수좌하직자(日歌手佐賀直子) 우리말로 곧 취입
'이미자 붐' 타고… 신인 금전성웅도

일본의 인기 가수들이 한국 대중가요의 베스트셀러 작곡가 백영호 작품을 노래하겠다고 자청해왔다. 일본에 가 있는 이미자 양의 노래를 듣고 백씨의 노래를 부르고 싶어졌다는 일본 킹레코드의 전속 가수 사가나호꼬(좌하직자(佐賀直子)·25). 그는 일본서도 한국 노래 많이 부르기로 유명한 아가씨다. 여태까지 킹 레코드서 취입, 출판한 디스크 중 '한국) 것'만 골라보아도 4~5종이나 되는데 '아리랑', '도라지'가 있고, 손목인 작곡 '눈물의 항구', '목포의 눈물', 강영철(일명(日名) 소전실) 작곡 '서울의 밤', 절본고수(折本古數) 작곡 '흘러가는 장' 등으로 유명하다. 동경 미카사프로덕션 대표 무장수온(武藏秀溫)이 백영호 씨에게 보내온 최근 편지에 의하면 좌하직자(佐賀直子)는 백영호 작품이 일본에 도착하는 대로 곧 우리말로 노래연습을 시작, 기회가 오는 대로 서울을 방문하여 한국어로 레코딩하겠다는 것이다.

"…드물게 보는 한국 팬으로서 한국과 인연이 깊은 곡들을 많이 노래한 좌하(佐賀) 양은 요새 와서 일한사전을 가지고 한국어 공부에 열을 올리고 있는데 아무쪼록 속히 가사와 곡을 보내주시기 바랍니다…."

지난번 빅터레코드와 계약하고 일본에 건너가 '동백 아가씨'와 '황포 돛대'를 부른 이미자에 의해 그곳 가요계에 소개된 백영호조(白映湖

調) 가락-샘플 디스크를 듣고 컬럼비아 레코드가 박시춘 씨를 통해 백씨에게 작품 의논을 했고, 이번 킹레코드가 좌하직자(佐賀直子)를 내세워 교섭해 온 것인데 미카사프로덕션은 좌하 외에 교포 출신 김정일 투수(金正一投手)(독매(讀賣) 자이언츠 소속)의 동생인 신인 가수 금전성웅(金田星雄)(킹 전속)에게도 한국 가요를 부르게 하겠다고 전해왔다.

일본 가수에게 불릴 우리말 신작 가요를 이미자 조와는 다른 서정조 엘레지로 작곡하겠다는 백 씨. 그는 외국 간 이미자의 국내 블랭크를 메우기 위해 이미자 노래를 동경 녹음으로 잡아 이미자를 위한 신곡도 쉬지 않고 내겠다는 것인데, 이달 안에 방한할 킹레코드의 부사장 겸 매니저와 이쪽(지구레코드사)과의 교섭으로 모든 일이 더 구체화할 것이라고 말했다.

《조선일보》, 1966년 08월 07일.

014. 대중가요 또 10곡 수출

일본 빅터서 지구사와 계약 추진

일본 킹레코드사가 제안해 온 킹 전속 가수들에 의한 우리가요 취입 문제와는 달리 이미자를 불러간 일본 빅터가 한국 지구 레코드 사와의 계약으로 대중가요 10곡을 수입하겠다고 나섰다. EP(도넛반)로 출판한다는 교섭으로, 성적이 좋으면 LP로 대량 생산하겠다는 것인데 9월 중순 관계자가 일본에 간다. 디스크 한 장마다의 인세가 양면 합쳐서 일화(日貨) 4원(계약금은 따로지만 미정)-이쪽 견본을 들고 상담이 이루어진 것으로 멜로디만의 경음악, 일역(日譯), 일(日) 가수에 의한 어레

인지반 등 몇 가지 스타일로 낼 예정이다. 수출될 곡은 '비의 블루스', '마음의 호수', '추풍령', '울어라 열풍아', '향항의 왼손잡이', '잊을 수 없는 연인', '저 강은 알고 있다', '해운대 에레지' 등. 지구 사장 임정수 씨와 작곡가 백영호 씨가 도일한다.

《조선일보》, 1966년 08월 23일.

015. 좋은 음질…상복(賞福)의 1년생(年生)

"모두들 저의 목소리를 허스키라고들 하는데요 … 아직 만족스럽다고 느껴본 적은 한 번도 없습니다."

데뷔한 지 여섯 달도 못 돼 당당 66년도 톱 싱거의 자리를 차지한 소녀 가수 문주란(16)의 자기 평점인데 이미자에 이어 그를 키우고 있는 작곡가 백영호 씨는 '특수한 목소리다. 쉰 듯한 저음이면서도 노래가 부드러워 서구 가락에 맞는 성대고, 질이 하이클래스'라고 주를 붙였다. 전국을 휩쓸며 히트 중인 '동숙의 노래'가 문주란의 첫 디스크로서 출반된 것이 지난 9월, 2만 장 이상이 거뜬히 팔려, 대선배 이미자의 '잊을 수 없는 연인' 등의 베스트셀러와 어깨를 나란히 했고, 오는 1월 2일까지의 출연 스케줄이 꽉 차 있어 눈코 뜰 새 없는 유행 가수의 여왕좌를 지키고 있다.

"레코드가 나오면 곧 선생님과 시청해 보고 결점 찾기에 골몰한다"는 토끼띠의 로우틴 싱거의 욕심은 "공부, 또 공부, 그래서 세계수준에 손색없는 가수가 되는 것". 부산 성지 국민학교를 나와 동래여중 2학년 때 MBC 부산 노래자랑에 출전하여 '톱싱거'로 뽑힌 후 공개방송마다

데뷔 시절의 문주란 양
(출처: 경향신문)

나가기만 하면 영락없이 상이란 상은 완전 독차지했고… 올해 6월 18일 고교 진학을 위해 서울 왔다가 백영호 씨를 찾아 테스트를 받은 것이 계기가 되어 지구레코드사 전속이 되었는데 9월의 동양방송가요대상의 신인상, 공보부 제정 제1회 무궁화상 장려상의 가수상 등 1년생 답지 않은 수상 경력이다. "잘 모르겠심더…"를 연발하는 문주란은 "사랑의 노래를 많이 불렀지만 진짜 '사랑'의 뜻은 잘 모른다"고. '떠나렵니다', '아 목동아!', '사랑은 아낌없이'가 자천곡이고 사진 성냥갑 우표 콜렉션이 취미. 1950년 7월 28일생, 서울 성만여상 1년 재학 중. 팬레터는 하루 30~40통. 본명 문필란.

《조선일보》, 1966년 12월 25일.

'016. 울려고 내가 왔나' 히트한 남진

"이미자의 '동백 아가씨'만한 붐입니다. 성재희의 '보슬비 오는 거리' 때도 판이 모자라 프레스기 2대를 쉬지 않고 동원, 찍어 냈었지만, 이번 남진의 '울려고 내가 왔나'는 기계 3대로도 눈코 뜰 새가 없군요"(오아시스 레코드 손보석 사장) ─ 서울은 물론이고 전국 각지로부터 몰려드는 주문 수요량을 채우기가 바쁘다는 67년 첫머리의 베스트 셀러곡 주인공은 21세의 가요계 신인이다. 한양대 연극영화과 3학년 재학 중인데 그의 데뷔곡 '울려고 내가 왔나'(김영광 작곡, 김중순 작사)의

히트로, 오아시스 레코드는 남진과 60만원 개런티의 2년간 전속 계약
을 맺었다.

《조선일보》, 1967년 02월 12일.

017. 첫 독집 내는 신인 가수 김태희

첫 독집 내는 신인 가수 김태희
특유의 구슬픈 성량
유망주로 손꼽혀
예명은 절간에서 얻고

스무 살 고개 첫 문턱의 신인가수 김태희 양이 첫선 노래를 부른지
한 햇 만에 LP 레코드 첫 독집을 내서 가요계 화제가 되고 있다. 요새
각 방송이 자주 전파에 싣고 있는 이호 작곡의 '소양강 처녀'가 그 독
집 재킷의 타이틀인데 이미자 스타일의 구슬픈 성질이라고 전문가들
은 유망주로 손꼽는다.

데뷔곡은 박시춘 작곡 '여인 애로'. 첫 곡을 써준 박시춘 한국연예협
회 이사장이 바로 큰 아버지기도 하다.

'부모님은 별로 반대(가수 되겠다는데 대해) 안 하셨는데 큰아버지께
서 처음엔 절대 안 된다고⋯ 요새도 노래 못한다고 꾸지람만 하신답
니다.' 박시춘 큰아버지의 후광 탓만은 아니겠지만 전속회사인 오아시
스 레코드는 이번 독집 LP 내는 데 있어서 8명의 전속 작곡가가 모두
한 곡, 또는 두 곡씩 좋은 작품을 써주었다는 것인데 이런 일은 신인의

경우 퍽 드문 예가 아닐 수 없다.

○…지금까지 디스크에 취입한 노래는 모두 20편. 어릴 적부터의 소망인 가수가 되겠다고 지난해 봄과 올 1월의 대학 입시도 포기했을 정도지만 내년 봄엔 꼭 들어가기 위해 지금 재수생 심정으로 밤늦도록 공부에 열을 올린다는 색 다르고, 기특한 신인 가수기도 하다. 머리도 여학생 머리고 화장도 모르는(크림도 안 바른다니까) 처녀. 앞으로는 팝송도 노래할 예정이다. 1950년 3월 26일생. 고 이승만 박사와 생일이 같고 악성 베토벤이 운명한 날과도 같다. 천안국민학교─진명여중고 졸업. 절간 가서 지었다는 예명 김태희 말고 본명은 박영옥.

《조선일보》, 1970년 09월 04일.

018. KBS의 폭로물 '새 얼굴'

가요계의 내막을 폭로
20분 다큐멘터리 형식
70년도 '방송대상' 출품

'대중가요 가수가 되기 위해 물불 안 가리는 젊은 남녀들을 부채질하는 것은 누구며 무엇인가?' '타락과 스캔들이 도사리고 있는 일부 가요계를 정화하려면?' ─ KBS 라디오는 14일(월) 저녁 7시 20분 특집 프로 '새 얼굴'을 전파에 싣는다.

○…늘면 늘었지 결코, 줄지 않는 가수 지망생과 거기 얽히고설키는 갖가지 희비극은 일부 연예계의 치부적 존재로서 그동안 논란의

대상이 되어왔다.

돈을 내야 가수가 되고 PR비를 자담해야 디스크를 출반할 수 있으며 가수로서의 출세와 잘 팔리는 싱거가 되기 위해서는 금품 공세와 여자의 경우 스스로의 육체마저 이용해야 된다고 소문이 나 있는 일부 가요계 풍토를 녹음 구성으로 분석, 비판한다.

○…20분짜리 다큐멘터리 형식으로 된 이 특집은 레코드 메이커를 대표하여 손진석 오아시스 레코드 사장, 작곡가 측으로 김강섭 씨, 가수 대표로 최희준, 나훈아 군, 이영숙 양 및 무명 신인 두 사람, 그리고 평론가로 정홍택 씨 등 9인이 참가, 각각 생각과 의견을 말할 예정이다.

"교양 프로그램의 색채를 띤 20분간으로 메꾸어 볼 생각인데 이 프로는 70년도 방송대상 다큐멘터리 부문에 출품될 겁니다."

(KBS 라디오 제작1과 이근배 프로듀서) 여러 가지 의견 중에서도 전파 매스컴이 끼치는 유형무형의, 가요계에의 영향을 결코 무시할 수 없다는 소리가 많은 이번 특집, 이색적인 것이라고 할 수 있다.

○…오늘도 내외 상업(가요가 듬뿍듬뿍 담긴 디스크가 팔리든 안 팔리든 줄지어 생산되고 레코드 가게는 우선 겉보기에 화려하다.

《조선일보》, 1970년 09월 12일.

019. 음반사찰 착수

국세청은 6일 레코드 업계에 대한 세무사찰에 착수. 지구, 신세계, 아시아, 그랜드, 오아시스 등 5대 회사의 관계 장부를 영치했다.

이들 레코드 제작회사들은 레코드 매출량을 적게 신고하여 탈세한 혐의를 받고 있는데 국세청은 앞으로 군소 레코드 회사에 대한 세무 조사를 실시할 계획이다.

《조선일보》, 1970년 11월 07일.

020. 새 디스크 '꿈' 출반 이색 가수 장여정 양

이태전 숙명여대 음악 대학 작곡과를 나와 포크송을 거쳐 대중가요 가수로 전향한 이색 싱거 장여정(본명 장혜숙·48년생)이 올 들어 첫 번째의(통산 3권째) 디스크를 새로 내놓았다. 박성문 작사, 서승일 작곡의 '꿈'이 그것인데 그는 데뷔작품 '태양은 사라져도'(남국인 작곡)로 일약 눈길을 끌었었고 그 후 '호수에 달이 지면'(김학송 작곡) 등으로 신인답지 않은 목소릴 들려주었다.

상명여고를 나와 숙대 작곡과에서는 구두회 교수에게 사사했다. 졸업 때까지 쓴 작품은 '가곡' '피아노소나타', '조곡(組曲)' 그리고 '관현악곡' 등 10여 편 – 피아노와 더블베이스가 부전공 악기고 대중가요를 하면서 기타를 익혔다. '앞으로는 제가 쓴 노래를 직접 발표하는 길도 생각해 보겠어요.' 성악 전공이 아니어서 발성에 만족할 수가 없는 때가 있다는 장여정, 내주분 TBC 텔레비전의 '가요 스파트'도 맡아 수원 지방 로케이션도 다녀왔다. 오아시스 레코드가 내놓은 그의 신곡 '꿈'은 지금 각 라디오 – TV 가요프로그램의 상위 랭킹 곡으로 주목되고 있다.

《조선일보》, 1972년 04월 28일.

021. 남성 관계 중점수사

남성 관계 중점수사
데뷔 중간역 조모 – 탤런트 이모 씨 등
이수미 양 피습 사건

가수 이수미 양 피습 사건을 수사 중인 보령경찰서는 31일 대천지서에 수사본부(본부장 최종열 보령 경찰서장)를 설치하고 25~26세 가량의 조모를 비롯, 탤런트 이모를 수사 선상에 올리고 수사 범위를 좁혀 가고 있다. 수사본부에 의하면 이수미 양을 오아시스 레코드에 데뷔시키는데 중간역을 맡은 조모가 이양에게 지난 6월 말 오아시스 레코드 사장에게 데뷔 사례금 조로 50만 원을 요구한 사실이 있었고 이양의 아버지에게도 여러 차례 사례금을 요구한 일이 있었으나 그때마다 이양 부녀는 이를 거절했다고 한다. 수사본부는 이양이 피습되기 직전 한밤중에 서울 장위동에 있는 이양의 자택에 발신인을 알 수 없는 전화가 수차 걸려 왔고 그때마다 수화기를 들면 끊어버렸다는데 이것도 조모의 짓이 아닌가 보고 있다.

《조선일보》, 1973년 08월 01일.

022. X마스 캐럴 곧 출반

▽…금년도 크리스마스 캐럴 출반 경쟁에서 작년과 같은 과열은 없을 것 같다. 지구-RCA는 엘비스 프레슬리, 호세 펠리시아노, 메시아

등 3개의 라이센스 디스크와 또 작곡가 홍현걸 씨의 경음악 연주 '캐럴즈인 세븐티즈', 그리고 작년도 재고인 조영남, 박혜령, 펄 시스터즈, 남진, 하춘화의 캐럴집 등을 준비해놓고 크리스마스 시즌을 기다리고 있다. 성음 제작소는 데카레코드와의 라이센스 판으로 만토바니, 폴 모리아, 레나타 테발디의 캐럴집을 출반할 예정이다. 오아시스 레코드는 이연실 – 홍민의 캐럴집, 작년도 재고인 조영남-정훈희의 캐럴을 다시 시장에 낼 속셈. 신세기 레코드는 패티김이 부른 캐럴송 (작년판의 리바이벌)을 낼 예정인 것으로 알려졌다. 라이센스판 크리스마스 캐럴이 이렇게 나오는 것은 해적판 레코드가 없어진 데다 PVC값이 뛰어 헐값의 디스크제작이 어려워졌기 때문인 것으로 보인다. 가요 캐럴이 보이지 않은 것은 작년도의 과잉 경쟁으로 재고가 많기 때문으로 알려졌다.

《조선일보》, 1973년 11월 22일.

023. 문주란 앨범 기대

▽…작곡가 정진성 씨가 '지구 레코드'에 전속된 이후 처음 제작하는 문주란 앨범이 내주에 나올 예정이다. 정 씨는 오아시스 레코드에 전속 작곡가로 6년간 있다가 지구로 왔다. 정 씨는 오아시스에서 나훈아와 콤비가 돼 '너와 나의 고향', '어머님 생각' 등을 냈고 이용복의 '마지막 편지'를 마지막으로 일하고 '지구'로 옮긴 것. 문 양이 이번에 부른 '옛 임', '이대로 돌이 되어'는 그가 지금까지 불러 왔던 스타일을 바꾼다는데서 문 양 자신이 크게 기대한다는데 고고의 서구적인 리듬

에 선율은 동양적인 노래라고.

<div align="right">《조선일보》, 1973년 11월 27일.</div>

024. 나훈아 예제대 후에 오아시스 전속설

△…공군에 복무 중인 나훈아 군이 오아시스 레코드로 전속을 옮길 것이라는 얘기가 나돌아 요즘 연예가의 화제가 돼 있다. 나 군과 오아시스 사이에 묵계가 이뤄졌다는 소문인데 '3백만 원의 계약금이 오갔고, 나 군의 제대와 동시에 오아시스로 전속한다는 조건'이란 것이 소문 내용. 이로써 지구와 오아시스의 인기 가수 뺏기 작전이 심화될 듯. 그런데 지구 레코드는 오아시스에서 이용복을 빼 오는데 성공(계약금 70만 원)했었다. 이용복은 오아시스에서의 계약이 아직 끝나지 않아 1월 이후에 전속될 것 같다. 지구 레코드의 달라 복스인 남진 나훈아는 원래 오아시스 레코드에서 출발했다. 나훈아의 스카웃 설에 충격을 느낀 듯 지구 레코드는 나군이 입대 전의 3개월간 계약 만료기한이 남아 있었으므로 제대 이후에도 계약 기간은 지켜줘야 할 것이라는 견해를 보이고 있다.

<div align="right">《조선일보》, 1973년 12월 02일.</div>

025. 오아시스 레코드-영(英) EMI 제휴

1월부터 라이센스 디스크 생산
▽…영국의 전통 있는 레코드사 EMI가 오아시스 레코드와 라이센

스 계약을 맺고 1월부터 본격적으로 라이센스 디스크를 생산하게 됐다. 이로써 세계 굴지의 3개 레코드사가 한국에서 삼파전을 벌이게 됐다. 성음의 데카, 지구의 RCA, 오아시스의 EMI가 그것이다. EMI의 극동 담당 책임자 KF 브루스 씨와 8일 계약을 끝낸 오아시스는 카세트 카트리지까지 합쳐 로열티로 15%를 낸다. EMI는 빌보드지 집계의 72년도 레코드 판매 상위 랭킹이며 전속으로 '카펜터즈', '클리프 리처드', '디 퍼플' 등 팝 아티스트와 클래식으로 런던 심포니 등 하이클라스와 계약 중인 회사다. 비틀즈의 레코드가 모두 이 회사를 통해 나왔었다. 디스크 라벨로는 ABC, 캐피톨 등 여러 가지가 있으며 최근에 창립 70주년을 지냈다.

《조선일보》, 1973년 12월 13일.

026. 가요계에 '새바람'

가요계에 '새바람'
'팝송 토착화' 움직임 활발

▽…우리 가요계는 73년 후반에 들어 지금까지 없던 변화를 겪고 있다. 왜색 리듬의 강한 영향권 속에서 창의성 없는 작곡 가요 가수의 저질화로 정체 일로를 걸어오던 것이 가요계가 처한 현실이었다. 금년 후반부터 팝송 계열의 리듬과 아이디어가 가요 속에 거세게 흘러들어와 그동안 가요 및 팝송의 큰 이슈였던 팝송의 토착화, 가요 저질화의 극복이 하나의 움직임으로 구체화하기 시작했다. 가요와 팝송의

악수가 바람직했던 것은 2개의 부문이 인위적으로 구별돼오면서 서로 물어뜯는 풍조가 팝송, 가요의 발전에 하등의 도움이 되지 않는다는 이유에서였다.

팝송 가수들은 따라서 도하(都下) 각 레코드 회사의 열띤 스카웃 전의 대상이 돼 있다. 팝송 작곡가 신중현 씨를 비롯, 이용복 이성애 김민기 등 팝송 가수가 지구 레코드로 전속됐고 오아시스 레코드가 홍민을 전속시켰으며 데카 레코드와 계약을 맺고 라이센스 디스크를 제작해 온 성음 제작소가 김세환 이장희의 독집 레코드로 재미를 보고 있다는 소식. 이러한 현상은 앞으로 우리 가요에 어떤 변화를 갖다 줄지를 점치기는 시기상조이다. 일단 건전한 방향으로의 변화라고 관계자들은 보고 있다.

《조선일보》, 1973년 12월 18일.

027. 정훈희 귀국 기념 음반 팝포크 스타 걸작 선집

▽…정훈희 귀국 기념 음반 '비의 나그네', 김부자 노래 '사랑이 머물다간 자리', 민희라 노래 '소망', 한세일 노래 '모정의 세월', 김준 노래 '대학가의 찻집', 팝 포크 스타들의 걸작을 정선한 디스크 '오아시스 팝 페스티벌', 바니걸즈 노래 '옛날 얘기', 배성 노래 '믿었네' 등이 오아시스 레코드에서 나왔다. '비의 나그네'는 이장희 작사 작곡. 일본에서의 연예 활동 후문 때문에 논란의 대상이 돼 있는 정훈희의 새 이미지가 담긴 디스크. '오아시스 팝 페스티벌'은 인기를 얻고 있는 외국의 팝송과 국내의 인기 팝송을 계열별로 모은 디스크. 최근 일기

시작한 팝송 붐을 노리고 있는 이 레코드엔 템페스트 영 사운드, 라나 에로스포, 조영남 이수미의 노래가 실려 있다.

《조선일보》, 1974년 01월 18일.

028. 홍민의 '고별' 복사 싸고 '신세계' - '오아시스' 싸움

▽…요즘 유행되고 있는 가수 홍민의 '고별'을 신세계 레코드사가 '불법 복사 판매하고 있다'고 홍 군의 전속사인 오아시스가 고발할 의사를 밝히고 있어 화제다. 그러나 이 곡은 홍 군이 무명 가수였던 72년 1월 신세계를 찾아와 '레코드를 출판해주면 방송 PR은 자신이 맡겠다'고 요청해서 2월 5일 취입을 마친(작곡가 김동주 확인) 것이라는 것.

또 이 곡은 오아시스가 출판하기 몇 달 전에 이미 애플레코드사에서 나온 것도 있어 고발 운운은 '고별'을 역선전하기 위한 몸부림이라고 신세계 대표 강윤수 씨는 주장하고 있다. 또한, 그는 '오아시스 대표 손진석 씨는 72년 우리 전속 작곡가 최종수 씨가 만든 '빛과 사진자'를 불법 복사 판매했으나 같은 직종의 어려움을 알기에 덮어 둔 적도 있다'며 '계속 우리 사를 선전에 악이용하면 명예 훼손, 영업상의 손실을 들어 소송까지 내겠다'하고 말했다.

《조선일보》, 1974년 02월 26일.

029. 오아시스 레코드에 전속

오아시스 레코드에 전속
'안녕하세요' 부른 장미화 양

▽…작곡가 여대영 씨의 도움으로 '안녕하세요', '웃으면서 말해요' 등의 노래를 발표했던 장미화 양이 최근 여 씨와 헤어져 오아시스 레코드사에 전속, 화제다. 장 양은 여 씨와의 헤어짐을 '그분 밑에서는 앞날이 밝지만은 않기 때문'이라고 답변. 여 씨는 '장 양과 계약관계는 없었지만 아무런 사전통고도 없은 채 자리를 옮겼다'며 씁쓸한 표정.

《조선일보》, 1974년 08월 21일.

030. 보급 금지곡 음반. 판 7개 레코드사 조처

문화공보부는 24일 보급 금지 가요가 수록된 음반을 제작 판매한 7개 레코드사에 최고 2개월에서 1개월까지 음반 외 제작 배포를 못 하도록 했다. 7개 레코드사는 오아시스(2개월) 대도 대한음반 신세계 아시아 유니버설 지구(이상 1개월) 등이다. 문공부는 지난 12일부터 서울 시내 음반 판매업소를 조사해서 29중 66곡의 보급 금지곡이 수록된 음반을 적발했다.

《조선일보》, 1975년 12월 25일.

031. 레코드업계 돌파구를 찾는다

행정처분 해제 후의 움직임

탈 '저질' 주력 … 과거 히트곡 새 편집

음반 딜럭스화도 … 한 장에 20곡 수록

올해 들어 레코드업계는 단 1장의 가요 디스크도 내지 못한 채 불황과 실의 속에 나날을 보내고 있다. 금지 가요를 판매한 이유로 7개 레코드 메이커가 문화공보부로부터 75년 12월 24일 자로 일체 제작 활동을 할 수 없다는 내용의 행정처분을 받았기 때문이다. 가요곡 출반의 주류를 이뤄왔던 지구를 비롯해 오아시스 대도 신세계 아세아 유니버설 대한 음반이 한꺼번에 1개월간(오아시스만 2개월)의 영업 정지 처분을 받은 것이다. 따라서 레코드도(都) - 산매상의 인기가수 히트곡들은 바닥이 나버리게 되었고, 모처럼 판을 사러 온 고객들은 헛걸음을 쳤다. 예년 같으면 이맘때 신곡을 담은 음반이 쏟아져 나오기 일쑤였으나 올해는 새 가요는커녕, 이미 나온 히트곡들도 품절이 되어 소비자들은 실망이다.

그러나 이 같은 레코드업계의 공백 상태는 행정처분의 효력이 끝나는 오늘(25일)부터 다소 풀리게 됐다. 그동안 스스로의 과오를 자숙하면서 조용히 정리 작업을 해 온 메이커들이 구정 대목을 놓치지 않으려고 새로운 작업에 들어가고 있다. 이제까지 상업성만을 노려 저질 가요를 양산해 왔던 메이커들이 이번 영업정지처분을 계기로 음반이 사회에 미치는 영향을 크게 느꼈다면서 1차로 금지곡을 골라내고 새로운 편집을 하는 등 성실한 자세를 보이고 있다.

"당국의 처사에 대해 불만을 갖기보다는 어떻게 하면 어려운 시기를 극복하느냐가 문제지요. 보다 대중의 정서에 밀착하여 감동을 줄 수 있는 노래를 내놓을 수 있도록 준비하는 기간으로 삼았어요."

임정수 씨(지구레코드사 대표의 이 말은 어려운 고비를 딛고 일어서려는 의지와 레코드계의 새로운 방향 모색을 뒷받침해주는 것으로 볼 수 있다. 국내 가요 제작에 주력해 왔던 6개 메이커는 우선 금지곡을 뺀 과거의 히트곡을 다시 편집, 구정 대목에 맞춰 대도시를 대상으로 한 시판에 나설 계획이다. 그러나 제작으로부터 지방 소도시까지의 배급 일정이 최소한 15일은 걸려 예년처럼 짭짤한 경기는 기대할 수 없게 됐다고 아쉬운 표정들이다.

금년 들어 나올 첫 가요 디스크는 지구 레코드가 내놓을 이미자 하춘화, 남진, 나훈아, 문주란의 개인 히트송집들. 이어 신세계 대도 등에서도 과거의 히트곡을 모아 내놓을 움직임을 보이고 있다. 그런가 하면 일부 메이커는 이제까지의 '저질 국산 음반'이라는 좋지 않은 인상에서 벗어나기 위해 몇 가지 일을 계획하고 있다. 그중의 하나가 지구에서 준비 중인 음반의 딜럭스화다. 지금까지는 한 장의 음반에 12곡까지 수록할 수 있었으나 '베리어 블피치' 시스템에 의해 한 장에 20곡씩 들어있는 새 음반을 제작, 국내에 첫선을 보일 예정이다.

그러나 성실한 자세, 왕성한 의욕을 가로막는 문제가 있어 업계는 고질적인 조황이 쉽게 풀릴까 우려하고 있다. 예륜의 강화된 심의 방침과, 좀처럼 사라지지 않고 범람하는 해적 음반이 장애물로 놓여있는 것이다. 예륜은 지난해 긴급조치 9호 이전에 심의 통과한 가요까지 다시 심사, 모두 2백 22곡의 가요를 금지시킨 데 이어 가요심의 기준을 크게 강화시켰다. 지난달(75년 12월) 각 메이커가 예륜에 심의를 신

청한 곡은 모두 3백 90곡이었으나 이 중 1백 96곡이 부적격 판정을 받아 가요계에 큰 충격을 주었다. 일부에서는 창작 의욕을 위축할 정도로 심의가 너무 까다롭다는 불만을 보이기도 했다.

이에 대해 한 음반 관계자는 "현실을 무시하고 대중의 정서 수준을 하루아침에 높은 차원으로 끌어 올리려는 것은 무리한 일이다. 건전 가요라지만 서민 대중에게 좋은 반응을 받지 못한다면 듣지 않을 것은 뻔한 일이 아닌가. 그보다는 대중과 호흡을 같이 하면서 모두에게 정서적 위안을 주고 감동을 주는 곡이 나와야 할 것"이라면서 일률적으로 규제만 해서는 아쉬움이 남는다고 했고 대중에게 맞는 노래가 나올 수 있도록 자연스러운 심의가 이루어져야 할 것이라는 의견도 많다.

한때 심의를 버젓이 마친 가요들이 서리를 맞을 때에도 '나보란 듯이' 활개를 치던 불법 음반들이 지금도 상가를 휩쓸고 있는데 규제조치가 없다고 속수무책인 실정이다. 문제 중에서도 창피한 문제랄 수 있는 것은 무허가 복사 레코드의 횡행이다. 해적 음반들은 레코드업계의 암이자 독버섯, 다행히 올해부터는 심의를 거치지 않은 음반은 일체 판매할 수 없도록 당국이 단속하고 있어 메이커들은 해적음반의 자연도태에 한 가닥 희망을 걸고 있다. 합법적인 절차를 거쳐 심의 통과된 음반이, 불법 음반에 밀리는 현상은 있을 수 없는 일이고 금지곡 이상의 독소를 갖고 있다는 것이 관계자들의 얘기다. 레코드업계에 충격을 준 당국의 행정조처가 오늘로 풀리지만 과연 대중을 위한 밝고 흐뭇한 노래가 나올 것인지는 더 두고 보아야 할 것 같다.

《조선일보》, 1976년 01월 25일.

032. '76 문화계 화제의 인물 가요 작곡가 김영광 씨

가요 작곡가 김영광 씨
'내일이면 간다네'로 대상 받아
대마초 쇼크로 몸부림 친 한 해

76년의 국내 가요계는 대마초 쇼크와 각종 스캔들로 유례없는 혼란과 변화 속에 진통을 겪은 한해였다. 75년 12월 대마초 흡연 연예인에 철퇴가 내려진 후 76년 1월 연예가는 구속, 불구속되는 연예인들이 줄을 잇고 뒤이어 방송 출연 및 공연 활동 정지라는 또 한 번의 된서리를 맞았다. 그중에서도 가장 타격이 심한 곳이 가요계였다. 가수, 작곡가, 악사에 이르기까지 대마초 연예인의 대부분이 가요계 종사자였기 때문이다.

"해가 바뀌자마자 가요계는 스타 덤이 무너진 진공상태에서 허탈감에 빠져들었어요. 회생 불가능할 정도로 좌절을 맛본 셈이지요."

연초의 악몽을 되새기는 작곡가 김영광 씨의 얼굴엔 그늘이 진다. 75년의 가요계를 주름잡으면서 그 여세를 몰아오던 스타 군이 하루아침에 무너지자 가요계는 수렁에 빠져들었고, 엎친 데 덮친 격으로 심한 불황에 직면했다는 것이다. 75년까지 인기 정상에 올라 있던 신중현, 김추자, 이장희, 윤형주, 이종용, 장현, 이현, 김정호, 김세환, 이수미, 세 그린 등이 방송과 무대 활동을 못 하게 되면서 가요계는 전열이 흐트러지고 말았다. 3개월 출연 정지 처분을 받았던 정훈희, 임희숙, 임창재도 풀려나기는 했어도 방송에서는 활동을 못 하고 있는 형편이다.

"그러나 대중과 호흡을 같이 하는 가요가 언제까지나 허탈 속에 머무를 수는 없었지요. 오히려 대마초 쇼크를 계기로 가요계의 면모를 새롭게 해보자는 의욕이 넘쳤던 해였습니다."

진공상태를 메울 수 있는 유일한 길은 신인 발굴밖에 없었다.

"어느 해보다 신인이 많이 나오고 활동도 두드러져 가요계 판도를 바꾼 해였다."

라고 김 씨는 말한다. 김 씨 자신부터 기성 가수에서 탈피, 연초 신인 지다연 양에게 새 곡 '내일이면 간다네'를 주어 반응을 얻음으로써 신인 진출의 길을 열어 놓았다. 또 별로 빛을 못 보던 박상규를 발탁하여 5만 장 이상의 디스크 판매실적을 올린 '둘이서'를 발표했고, 김인순을 스타 덤에 올려놓았다. 신인으로 정소영(사랑의 기타), 김세화(처음입니다)를 발굴한 것도 김 씨가 금년에 이룬 일이다.

"기대할 것은 신인밖에 없습니다. 재능과 인격을 갖춘 실력 있는 신인을 어떻게 발굴하여 어떻게 키우느냐는데 노력을 기울이면 가요계의 상처는 곧 아물고 더 살찔 수 있다고 봅니다."

76년 TBC 가요대상에서 작곡상(내일이면 간다네)을 받은 김 씨는 "가사 작곡 편곡 등 모두 수준 높은 것을 내놓으면 대중에게 버림받지 않는 가요계가 될 것"이라고 내다봤다. '신인 홍수의 해'라 할 만큼 신인가수가 대거 진출하여 올해 가수협회에 새로 가입한 신인만도 1백 40명에 이른다. 그중 기성 가수의 공백을 메우고 인기가 오른 가수는 김인순, 정종숙, 이은하, 채은옥, 선우혜경, 백남숙, 혜은이(이상 여자) 이수만, 하수영(이상 남자) 정도. 미흡한 감은 주었지만, 이들의 노래가 기성 가수인 송대관, 김훈, 금과 은, 이미자, 조미미, 김세레나, 김상희 등과 함께 방송과 레코드업계를 누볐다. 작사, 작곡에도 새 얼굴의

활약이 컸는데 작곡가로는 신대성, 임종수, 원희명 등이, 작사가로는 조운파, 김중순, 박건우, 김성욱 등을 들 수 있다.

"금년의 두드러진 특징은 건전 가요가 차츰 자리를 잡아가고 있다는 점입니다. 공륜과 방윤의 심의가 까다로워졌고 방송국들도 이미지가 깨끗한 가수를 찾으려는 노력이 일단 성공을 거둔 것이라 봐요."

가요종사자들도 처음에는 관계 당국의 강력한 규제에 '건전성'과 '대중성'의 차이를 분별 못 한 채 갈팡질팡했으나 '해 뜰 날', '아내에게 바치는 노래' 등이 대중의 호응을 받아 그 방향이 제시된 것. 그러나 이것이 걸러지기까지는 많은 시간이 걸렸다. 공륜의 집계(11월 말까지)로는 금년 들어, 가사 6천 4백 52편, 악보 8천 26곡이 통과됐는데 이것은 신청된 것의 3분의 1에 해당되는 것이다. 따라서 건전치 못한 가사가 엄청나게 많았고, 심의를 통과한 노래 중 히트한 것은 10곡 내외여서 '양산만 했을 뿐 질은 안 좋았고 불황을 깰만한 히트송도 없었다'는 결론이다.

"작곡자, 작사자, 가수 모두가 공부하는 풍토를 이뤄야 추락된 위신을 회복할 수 있어요. 또 돈을 안 쓰고도 실력 있는 가수가 데뷔할 길이 트여야 합니다."

아직도 신인들의 레코드 취입이나 방송가 진출에는 '보이지 않는 음성거래'가 깨끗이 가시지는 않은 것 같다. 또 금년만 해도 나훈아의 약혼, 남진, 윤복희의 파혼 등 적지 않은 스캔들이 명멸했으나 "스캔들보다는 좋은 노래를 부르는 쪽에 신경 쓰는 가수가 늘고 있다"고 김씨는 들려 준다.

"금년에는 서라벌, 애플, 오리엔탈 등 새 레코드업계가 많은 활동을 한 것이 가요계를 수습하는 데 큰 도움이 되었어요. 가수, 작곡가의

등용문도 넓어졌고….”

가요 메이커로서 연륜을 쌓아온 지구, 오아시스 양대 산맥에 3개 메이커가 새로 끼어들어 활력을 넣어 주었다는 것이다.

“가요계의 큰 숙제는 아직도 저작권이 제대로 인정되지 않는데 있어요. 저작권이 확립되어 종사자들의 생활이 나아져야 보다 좋은 노래가 나올 수 있습니다.”

금년 한 해 1백여 편의 곡을 내놓았다는 김 씨는 “너나없이 덤벼들어 질서만 문란시킬 게 아니라 양보다 질을 앞세워 대중이 함께 부를 수 있는 대중의 노래개발이 시급하다”면서 “금년의 어려움을 교훈 삼아 대중에게 사랑받는 가요계가 될 수 있도록 체질을 개선해야 한다”고 말했다.

《조선일보》, 1976년 12월 25일.

033. 남진-윤복희 취입 서둘러

약혼, 파혼, 또다시 동거 등으로 팬들을 어리둥절케 한 남진-윤복희가 나란히 오아시스 레코드사와 전속 계약을 맺고 취입을 서두르고 있다. 계약금은 남진이 3백만 원, 윤복희가 2백만 원을 받았다는 소식. 10년 만에 다시 오아시스로 돌아온 남진은 ‘나를 키워준 곳인 만큼 히트곡을 내 보답하겠다’고. 윤복희도 그간의 슬럼프를 깰 새 노래를 준비 중이다.

《조선일보》, 1977년 07월 15일.

034. 윤항기-복희 남매 신보

가수 윤항기-복희 남매가 오아시스 레코드 전속 기념으로 신보를 냈다. 64년 보컬 그룹 '키 보이스'를 창단 가수로 데뷔한 윤 군은 74년 솔로로 전향 후 '이거야 정말' 등 인기곡을 내놨는데 이번에 내놓은 신보는 자작곡 '복순이'를 머리로 14곡을 담았다.

국제무대에 더 알려진 윤 양은 오빠가 작사, 작곡한 '나그네'를 타이틀로 역시 새 노래 14곡을 실었다.

《조선일보》, 1977년 10월 23일.

035. 성탄 캐럴집 쏟아져

성탄 캐럴집 쏟아져
국내 음반 5백~천 2백 원

성탄절을 앞두고 크리스마스 캐럴 음반이 많이 나왔다. 지구 레코드는 '테너 엄정행 성가집'을 새로 선보이고 조영남 박혜령 박인희 박일남 펄시스터즈 캐럴집을 내고 있다. RCA, CBS 소니의 라이센스 캐럴은 모두 16종. 엘비스 프레슬리, 호세펠리시아노, 줄리 앤드류스, 패리 코모, 도 리스 데이, 앤디 윌리엄즈, 존 덴버, 레이카니후, 마할리아 잭슨의 독집 캐럴과 비엔나소년합창단, 유진 을만디의 크리스머스 캐럴, 핸리 맨시니, 퍼시 페이스 악단의 캐럴, 캐럴 전자 음악 등이 지구의 캐럴집이다.

오아시스는 이승연, 조영남, 바니걸즈, 박일남, 장미화, 홍민, 방주연, 정훈희의 캐럴집과 '캐럴 특집 베스트 20'을 내놨다. 라이센스 캐럴집으로는 엘리자베스, 슈바르츠코프, 레터 맨, 로저 와그너합창단 등이 부른 것이 있다. 값은 라이센스 음반이 1천 3백~1천 4백원, 국내 음반은 5백 30~1천 2백 73원까지다.

《조선일보》, 1977년 12월 08일.

036. '어린이 위한 노래'

'어린이 위한 노래'
서수남, 하청일 디스크 출반

듀엣 서수남, 하청일이 어린이들을 위한 노래를 내놓고 또 자신들의 새 독집을 출반, 활발한 활동을 보이고 있다. 오아시스 레코드가 내놓은 '어린이를 위한 꼬마 왕국' 제1집에 '둥글게 둥글게', '숲속의 동물 가족' 등을 취입한 서수남, 하청일은 이어 '구름', '겨울바람'을 타이틀로 한 독집을 냈다. 어린이들에게 인기가 있는 이들은 앞으로도 '동심을 즐겁게 해주는 노래를 부르겠다'고.

《조선일보》, 1978년 02월 01일.

037. 멜로디 없이 반주만

멜로디 없이 반주만
이색 카세트테이프 나와

국내에서는 처음으로 '멜로디 없는 반주 음악'을 담은 이색 카세트
테이프가 오아시스 레코드사에서 나왔다. 반주에 따라 누구나 노래를
부를 수 있도록 제작된 이 테이프는 가수 지망생이나 또는 가정 야외
에서의 오락용으로 이용할 수 있는데, 일본에서는 상당한 인기를 얻
고 있다고. 첫 기획으로 3집이 나왔는데 1집에는 나훈아의 히트곡 20
곡, 2집에는 조미미 히트곡 20곡, 3집에는 김상희, 송대관 등 20명의
히트곡 20곡을 수록했다.

《조선일보》, 1978년 11월 02일.

038. 팝뮤직 라이센스

팝뮤직 라이센스
오아시스, 미회사와 계약

오아시스 레코드사는 영국의 EMI에 이어 미국의 WEA사와 라이센
스 계약을 맺고 팝뮤직 라이센스 디스크를 낸다. WEA는 미국의 방대
한 커뮤니케이션 그룹 WCI(Warner Commu-nication Inc.) 산하의 레코
드 전문 메이커로 워너 브라더즈, 엘렉트라 어사일럼, 애틀랜틱의 세

레코드사가 합병하여 71년에 창설되어, 미국 시장의 30%를 장악하고 있으며 알려지지 않은 인재를 갈고 다듬어 새로운 상품으로 만들어내는 장기를 갖고 있다.

《조선일보》, 1978년 12월 10일.

039. 티나 황 가요 전집 곧 국내서 선보여

미국 교포 사회에서 인기가 높은 티나 황과 프랭키 손이 노래하고 교포 음악인들에 의해 최초로 제작된 대중가요 전집이 오아시스 레코드에 의해 곧 국내에 선보인다. 원로 작곡가 손목인 씨의 차남 손 양이 씨가 대표로 있는 뉴욕의 VIP 코리아나가 내놓은 이 음반에는 24채널로 녹음된 디스코 풍의 노래 '말을 하지 말아요' 등 10곡이 수록됐다.

서울예고를 나와 69년 라스베이거스 무대에 데뷔한 티나 황은 하이톤의 시원한 목소리와 디스코 풍의 노래에 어울리는 기교를 가진 대형 가수이고, 국내에서도 활약했던 프랭키 손은 손목인 씨의 장남으로 노래와 작곡을 겸하고 있다. 이들은 뉴욕에서 활약 중인 손스브라더즈와 함께 오는 3월 말 귀국 공연을 가질 계획이다.

《조선일보》, 1979년 01월 25일.

040. 가요 '행복이란' 작사–작곡자는 고희 넘은 이준례 할머니

가요 '행복이란' 작사–작곡자는
고희 넘은 이준례 할머니
한때 기자 … 국전(國展) 특선도
인형 연구가로 더 유명해

▽ … 가수 조경수가 불러 인기를 모으고 있는 '행복이란' 임자 없는 노래의 작사–작곡자가 올해 74세의 이준례 할머니로 밝혀져 연예가의 화제가 되고 있다. 이 노래는 오래전부터 대학가와 살롱 등에서 구전되던 것을 조경수가 채보하여 서연(조군의 딸 이름) 작곡으로 심의, 작년 12월 오아시스에서 디스크를 냈던 것. 이 노래가 방송되면서 '작자 미상'임을 여러 번 밝혔는데, 방송을 들은 경북 포항의 이 할머니(포항시 신흥동 817의 2)가 자기 곡임을 오아시스사에 전해왔다. 이 씨는 "'행복이란' 노래는 나의 작사–작곡임이 분명한데, 곡은 '저 먼 산길'에서 따오고 가사는 '행복이란' 내 곡에서 따다 붙여 변형시킨 것"이라고 주장했다.

▽ … 이 씨는 현재 포항서 일본어와 인형강습을 하면서 어렵게 살고 있지만, 누구 못지않은 화려한 경력을 지닌 예술인이다. 전북 전주가 고향인 이 씨는 1924년 동경양음학교(東京洋音學校)에서 바이올린을 전공했고 이어 동경 국립음악학원에서 작곡 공부도 했다. 이때의 실력으로 귀국 후 신민요 '그리운 아리랑'을 포리돌레코드사에 취입시켰으며, '낙화' 등을 발표하면서 틈틈이 작사, 작곡을 해 왔다. 그러나 이 씨는 인형 연구가로 더 유명하다.

1930년대 동경문화복장학원에서 양재와 인형을 배웠고 풋페 인형 연구소에서 연구, 해방 전까지 일본에서 인형 작가로 활약했다. 한때 '소년신보'와 '여성휘보'에서 기자로 일했고, 46년 한국에서 처음으로 인형 개인전을 열어 화제를 모았다. 한국 인형계의 선구자인 이 씨는 이대에서 강의를 맡았으며 국전(國展) 창립과 더불어 계속 출품, 2회의 특선과 6회 입선으로 무감사 자격을 얻었으며 56년 제6회 서울시 문화상 공예상을 수상하기도 했다. 이 씨가 만든 인형은 엘리자베스 영국 여왕, 아이젠하워 전 미 대통령에게 기증됐으며 작품 '승무'가 미국 워싱턴 스미소니언 박물관에 소장되었다.

▽ … 평소 대중가요에도 남다른 관심을 보인 이 씨는 그간 작사, 작곡해 놓은 곡이 20여 곡에 달하는데 '행복이란' 도 이 중에 있는 곡으로 해묵은 악보와 가사가 이를 증명해주고 있다. 오아시스사에서는 이 씨에게 저작료 10만 원을 지불했다. 화려했던 과거를 묻어두고 외롭게 살아가는 이 씨의 솜씨가 다시 햇빛을 보게 된 것은 다행한 일이 아닐 수 없다.

《조선일보》, 1979년 04월 22일.

041. 박상규-윤수일-혜은이 등 79년 10대 가수 선정

KBS TV는 24일 79년 가요계를 결산하는 10대 가수를 선정했다. 10대 가수는 박상규, 박일준, 윤수일, 조경수, 최헌(이상 남자) 박경애, 선우혜경, 이은하, 정종숙, 혜은이(이상 여자). 신인 가수상은 김동아와 심수봉이, 중창단상은 숙자매와 이쁜이들(신인상), 공로상은 이미자,

백년설이 받았다. 그밖에 △작사상 민재홍(생일), △작곡상 이준례(행복이란), △주제가상 김기웅, △편곡상 장익환, △특별상 손진석(오아시스 레코드사 대표), 김강섭(KBS 악단 지휘자).

최고가수상은 30일 밤 7시 15분 인기 가수 청백전 때 각계 인사 1백 명의 현장 투표로 선발, 승용차 1대를 부상으로 준다.

《조선일보》, 1979년 12월 26일

042. 임소라 최우수상 KBS '노래자랑'

KBS-TV는 한 해 동안 계속해 온 각종 경연 프로의 수상자를 다음과 같이 뽑았다.

'노래자랑' 연말 결선대회에서는 임소라(20·서울)가 최우수상을 차지, 오아시스 레코드사로부터 승용차 1대와 신곡 취입 자격을 얻었다. 우수상은 김난연(22·전남)이, 장려상은 강승옥(23·서울)이 차지했다.

'민요 백일장' 결선에서는 강경화(전남)가 최우수상을, 노영회(서울), 박아랑(충남)이 우수상을, 이순옥(전남)이 장려상을 차지했다. 입상자들은 국악협회 회원자격을 얻었다.

어린이들의 노래경연 '누가 누가 잘하나' 연말 결선에서는 김은실 양(서울 백산국교 6년)이 최우수상을 차지했다. 우수상은 송진명(충주 남산국교 6년), 신용성(대전 선화국교 6년)이 받았고, 장려상은 이상아, 이동일, 김은경, 유강준, 황인진, 조영구 어린이에게 돌아갔다.

《조선일보》, 1979년 12월 30일.

043. '카세트 대전집'도

오아시스 레코드사는 세계 명곡, 팝, 샹송, 가요, 창과 민요를 수록한 '카세트 대전집' 7종을 냈다. 한 시간용 테이프 12개를 세트로 묶은 이 카세트 대전집에는 국내외 유행곡 애창곡들을 분야별로 수록한 게 특징. 종류별로는 '카라얀 대전집'(베토벤 교향곡 '운명', '전원', '영웅' 등 수록), '프랑크푸셀 대전집'(영화음악, 샹송 등), '세계의 팝송 대전집'(데비분, 아다모 등의 노래) 등이 있다. 또 박초월, 김소희 등 인간문화재의 판소리와 민요를 수록한 '창 대전집', 그리고 '나훈아 전집', '조미미 전집'과 김부자, 조영남 등 13인의 인기곡을 담은 '히트송 대전집'도 내놨다.

《조선일보》, 1980년 02월 10일.

044. 레코드계에 새바람

레코드계에 새바람
가요인들 음반회사 설립 … 풍토개선
인세 제도 뿌리내려 모두 혜택 주기로
제작-판매-해외 교류 창구 일원화도

음반 제작사 3사가 신규등록을 마치면서 가요계에 변화의 바람이 일 것으로 보인다. 6월 26일 '태양 음향'(대표 박춘석), '대성 음향'(대표 이규철), '은성 레코드'(대표 이흥일)가 문공부에 등록되어 레코드사는

기존 13개사를 포함하여 모두 16개사가 되었다. 신규 제작사 중 은성은 성가를 주로 출반하는 조건이지만 태양과 대성은 음반에 관계했던 가요인들이 설립한 회사로, 종래와 다른 제작방식을 계획하는 등 레코드계 풍토개선에 적극성을 보이고 있다.

태양 음향은 중진 작곡가 길옥윤, 박춘석, 쇼 흥행 업계에서 만만치 않은 역량을 보여온 김영호, 송재리 씨가 손을 잡고 만든 주식회사로, 인세 제도 등 획기적인 운영 계획을 짜놓고 있다. 길옥윤 회장은 '가요인들을 위한 레코드 메이커가 되겠다'면서 '외국처럼 로열티 시스템을 정착시켜 나가겠다'고 말했다. 지금까지는 한 곡이 히트를 해도 작사, 작곡가, 가수에게는 혜택이 별로 없었는데, 인세 제도를 뿌리내려 가요인 모두에게 혜택을 주자는 얘기다.

태양은 이미 혜은이, 윤시내, 계은숙, 김성희, 미애, 김준, 장우, 이덕화 등과 계약을 맺고 신보를 준비 중인데, 이들에게는 계약기간 동안 전속금과 함께 디스크 판매량에 따른 인세를 지급할 계획이다. 혜은이의 경우 새 곡이 출반되면 한 장당 50원씩의 인세를 받기로 계약했다. 이들 말고도 박춘석 씨와 콤비를 이뤄온 패티김, 이미자, 나훈아, 조미미 등도 태양과 일할 경우, 인세를 받게 될 것으로 알려졌다. 태양은 국내가요 출반뿐 아니라 외국 음반회사와 라이선스 계약을 맺고 클래식과 팝송도 출반할 계획을 추진 중이다. 라이선스 음반은 성음, 지구, 오아시스 등의 기존 메이커들이 외국 유명 메이커의 라이선스 음반을 내고 있는데, 태양은 별개의 제작사와 협의를 하고 있다. 의욕적인 사업 계획을 펴고 있는 태양은 음반뿐 아니라 쇼 프로모션, 소속 가수들의 매니지먼트, 신인 가수 발굴 등의 사업도 함께 펴나갈 예정이다. 이를 위해 법인체인 태양 프러모션을 설립, 레코드 회사와 연결시켜 다각적

인 연예 활동을 계획하고 있다. 프로모션 대표 김호 씨는 "외국의 유명 연주인과 가수들을 초청하여 공연도 갖고, 우리나라의 음반 수출 및 연예인 해외 취업 등의 일도 하겠다"고 말했다. 그 첫 사업으로 미국의 인기가수 레이프 개럿의 국내공연을 교섭 중이다. 태양 음향과 태양 프로모션의 공동작업은 기획으로부터 제작, 판매, 해외 교류, 가수 관리까지를 한 창구로 집약시킨다는 의미를 가지고 있다. 이렇게 되면 한국 음반업계에는 일대 혁신이 일게 될지도 모른다.

대성 음향은 서라벌 레코드사의 대표였던 이홍주 씨와 카세트 사업을 하던 이귀철 씨가 함께 만들었다. 대성에는 산울림, 정태춘, 박은옥, 홍삼 트리오, 유한그루 등의 가수와 프로듀서 조운파 씨 등이 소속되어 있다. 대성도 인세 제도를 채택할 뜻을 비치고 있어 가요계의 주목을 모으고 있다. 대성 역시 라이선스 음반을 낼 예정인데 이미 미국의 MCA사와 계약을 맺었고, 서독의 유명 메이커들과도 교섭 중이라고 한다.

극심한 불황에 시달리고 있는 가요계는 신규사의 등장으로 활로가 열리기를 기대하고 있다. 인세 제도의 채택 등 이들의 의욕이 가요계 풍토개선에 얼마만큼의 성과를 거둘지는 아직 미지수지만, 적어도 가요 활동과 음반 시장에 어떤 변화를 일으킬 것은 틀림없다. 특히 태양 등은 가요인이 설립한, 가요인을 위한 음반사라는 점에서 가요계의 관심이 자못 크다.

《조선일보》, 1981년 07월 01일.

045. '조용한 곡' 많이 찾는다

'조용한 곡' 많이 찾는다
연말의 레코드 상가…올해의 인기 음반
성가집 – '흘러간 노래' 잘 팔려
중고생 여전히 팝송–디스코 즐겨
캐럴집은 빙 크로스비–팻분 수위

한 해가 저무는 12월 – 거리의 레코드점에서는 크리스마스 캐럴이 울려 나오고 있다. 해마다 이때쯤 레코드상들은 성수기를 맞는다. 성탄, 연말연시에 맞춰 음반 회사들은 신보와 캐럴집을 내고 황금기를 노린다. 올해의 캐럴집과 새로 나온 곡들은 어떤 것이 있나 – 세모의 거리에 나가 본다.

"대중의 취향이 시끄러운 곡에서 조용한 곡으로 서서히 바뀌고 있어요."

서울 광화문의 한 레코드상 주인의 말이다. 중고생 층들은 여전히 팝송이나 디스코곡을 찾지만, 대학생과 직장인들은 조용한 노래들을 원하고 있다는 얘기다. 근래 들어 성가집의 수요가 늘고 있고, 캐럴 역시 흘러간 가수들의 노래들이 여전히 인기가 있다는 것이다.

크리스마스 캐럴집의 판매 기간은 25일 안팎이다. 이 대목을 노려 시중에는 30여 종의 캐럴 음반과 카세트테이프가 나와 있다. 대부분이 전에 나왔던 것들이고 새로 제작된 것은 몇 개 안 된다. 눈길을 끄는 캐럴집으로는 디즈닐랜드사의 마스코트인 미키 마우스와 동물 가족의 주인공들이 직접 부른 캐럴송이 오아시스사 출반으로 새로 선보였다.

크리스마스를 앞두고 시중에 나와 있는
캐럴집들(출처: 조선일보)

국내 가수로는 인기 정상에 있는 조용필의 캐럴집과 어린이 프로그램의 사회자로 인기를 모은 왕영은의 독집, 꼬마 배우 김민희가 내놓은 동요풍의 캐럴 음반 등이 선보였다. 이밖에도 디스코 유행에 맞춘 디스코 캐럴집, 전자 음악 캐럴 등도 나올 예정이다. 세월이 가도 인기가 여전한 캐럴집은 빙 크로스비의 '메리 크리스마스'와 팻 분의 '화이트 크리스마스'다. 음반이 제작된 지 만 41년이 되는 빙 크로스비의 캐럴집은 이미 그가 고인이 됐음에도 불구하고 단일 디스크 판매량의 최고 기록(1억 9천 6백만 장)을 세우고 있다. 팻 분의 캐럴집은 국내에서 가장 사랑받는 앨범으로 달콤하고 조용한 목소리가 특징이다. 그밖에도 앤디 월리엄즈, 존 덴버, 빈소년합창단, 호세 펠리치아노, 마할리아 잭슨의 캐럴집과 폴모리아 악단 카라벨리 악단의 음반 등이 나와 있다. 국내 가수의 캐럴집으로 양희은과 박혜령의 성탄 음반이 인기 있고, 조영남 펄시스터즈 최헌의 앨범도 사랑받고 있다. 특히 테너 가수 엄정행 씨의 크리스마스 앨범은 최근 2~3년 사이 가장 많은 판매고를 기록할 만큼 인기가 높다.

"클래식은 기호가 서로 달라 특별히 많이 나가는 음반은 없지만, 역시 베토벤의 곡들이 인기가 높아요."

베토벤의 '교향곡 9번', '현악 4중주' 등이 이 계절에 사랑받는 곡이라고 레코드상 점원은 말한다.

"캐럴의 매상은 해마다 떨어지고 있어요. 지난해 경기는 최악의 상

태였는데 올해도 아직 밝은 전망은 아니에요."

성탄절이 지나면 전혀 안 팔리는 계절상품 캐럴집, 그래도 음반회사들은 구색을 갖추기 위해 출반을 하고 있다. 음반회사들은 연말연시의 레코드 성수기에 대비하여 각종 신보를 내놓기 시작했다. 새로 출범한 태양 음향은 혜은이 윤시내의 새 앨범에 이어 나훈아의 독집을 선보였다. 이 신보에는 '대동강 편지', '이슬비는 나그네', '숨겨논 여자' 등 신곡이 수록됐다. 시중 레코드상에서 판매량이 많은 디스크로는 '미워 미워 미워'와 '고추잠자리'가 함께 수록된 조용필의 제3집과, 남궁옥분의 '사랑 사랑 누가 말했나' 그리고 혜은이, 이은동의 신보 등이다. 젊은 층에게는 MBC 주최 '강변가요제 입상곡 모음집'이 큰 인기를 모으고 있다.

"요즘은 고객들의 절반은 금지된 가요를 찾고 있어 답변하기가 귀찮을 정도예요. 왜 이런 풍조가 이는지 모르겠군요."

점원의 말로는 이장희, 송창식의 금지 가요를 찾는 고객이 상당수라는 것이다. 팝송으로는 안소니 퀸과 꼬마 찰리가 함께 부른 '인생 문답곡'이 선풍을 일으키고 있다. 그 뒤를 크리스토퍼 크로스의 'Arthur's Theme'가 뒤쫓고 있고, 그룹 굼베이 댄스밴드의 '디스코 메들리'와 퀸시 존스의 'Jus Once'도 인기가 부상하고 있다. 대목을 맞았다고 하지만 국내 레코드 시장은 여전히 불황이다. 결코, 시장이 좁은 것도 아닌데 불황의 늪에서 헤어나지 못하는 것은 음반회사들의 창의력 빈곤과 불법 음반이 완전히 근절되지 않은데도 원인이 있다. 근래에는 음향기기의 보급으로 디스크 생산량보다 카세트 생산량이 더 늘고 있다. 대량 수요를 유발하고 레코드 경기를 회복시키기 위해서는 대형 가수의 발굴—육성이 시급한 과제다.

《조선일보》, 1981년 12월 03일.

046. 불황 가요계 접속곡 선풍

불황 가요계 접속곡 선풍
신곡보다 인기 … 출반 경쟁 치열
한 장에 60곡까지 담아 듣기 편해
공륜 심의 곡 작년의 배 … 계속 늘어

신곡의 히트 없이 침체 속에 빠져 있는 가요-레코드계는 올 들어 메들리(접속곡) 선풍으로 활로를 찾으려 하고 있다. 이런 경향은 가요-디스크 심의를 맡고 있는 한국공연윤리 위원회의 심의 물량에서도 잘 나타나고 있다. 공륜의 심의 내용분석에 의하면 기왕에 히트한 곡들을 집대성하여 재편집한 메들리 레코드가 상당한 양을 차지하고 있다는 것이다. 이는 국제적인 제작 경향의 유행에 우리나라도 뒤늦게 뛰어들고 있다는 증좌지만, 불황 가요계에 돌파구를 찾으려는 몸부림으로 볼 수도 있다. 메들리 레코드는 지난해 후반기부터 선을 보이기 시작, 외국 유명 메이커와 라이센스가 체결된 레코드 제작사마다 팝송 메들리를 다투어 내놓았다. 이런 판들이 대중의 인기를 모으자 팝클래식 메들리가 제작되는가 하면 클래식 메들리도 속속 나오고 있다. 올해 들어서는 국내 인기 가수들의 히트곡들이 연이어 메들리로 제작되고 있다.

81년 한 해 동안 라이센스판으로 국내서 나온 팝송 메들리는 10여 종이 넘는다. 대표적인 것으로는 그룹 '스타즈 온 45'의 '비틀즈 히트곡 메들리', '아바의 히트곡 모음집' 등이 있고, 그밖에 '때거진 60', '디스코 스크린'(영화음악 모음), '플래시백 메들리', '뉴욕 팬터지 그룹 메들리' 등도 나와 있다. 클래식으로는 서라벌에서 제작한 '클래식스 온 33'

등 서너 종이 나와 있다. 국내 가요 메들리
는 김연자가 선풍을 일으켰다. 81년 초 일본
서 귀국한 신인 인기가수 김연자는 흘러간
노래를 쉬지 않고 들을 수 있는 접속곡집으
르 엮어 내놓았다. 김 양의 메들리는 방송을
타지 않고도 지난해 30만장 이상이 팔려나
가, 무명가수를 유명 가수로 만들어 놓았
다. 메들리로 된 디스크나 카세트테이프는
일반가정보다 운전기사, 유흥업소 등에서
인기가 높다. 택시나 버스에 김연자의 메들
리집이 한두 개 없으면 이상할 만큼, 그의
인기는 음지에서 더 강하다는 이변을 낳고
있다.

카세트나 디스크 한 장에 40~
60종의 귀에 익은 인기곡들을
발췌해서 메들리로 엮은 새로운
취향의 제품들이 늘어나고 있다.
(출처: 경향신문)

　김연자의 메들리가 히트하자 가요계는 신곡 제작보다 메들리 음반
제작에 더 열을 올리고 있다. 시중에 나와 있거나 제작 중인 것만도
나훈아, 조영남, 김세레나, 임종임, 윤승희의 메들리와 민요 메들리
등 20여 종이나 된다. 그룹으로는 와일드 캐츠의 떼들리집이 있다. 지
구 레코드사는 김세레나의 민요 메들리를 기획, 내놓았고 오아시스는
나훈아 전속 시절의 히트곡을 모아 '나훈아 오리지널 히트송 메들리'
와 '나훈아 옛노래 메들리' 등을 내놓았다. 이밖에도 오아시스는 은방
울 자매, 김부자, 조미미, 박일남, 바니걸즈 등의 히트송 메들리를 발
매했다. 태양 음향의 예일 프로덕션은 새로 전속한 나훈아의 히트곡
과 흘러간 노래 46곡을 모은 메들리집을 냈다.
　가요나 팝송의 메들리 레코드는 한 장에 40곡에서 60곡까지 실을

수 있다. 따라서 한 장의 레코드로 많은 노래를 감상할 수 있는 장점이 있으며, 오디오기 재에 걸어 놓고 30분 동안 신경 쓰지 않아도 되는 편리함도 있다. 그러나 대중의 인기를 모으는 것은 경제성이다. 메들리디스크의 판매가격은 2천 2백에서 2천 5백원 정도로 일반 가요 판보다 3백 정도 비싼 편이지만, 양을 좋아하는 서민 가요 팬들에게는 12곡짜리를 2천 원에 사는 것보다 40곡~60곡짜리가 인기라는 것이 판매상들의 얘기다.

메들리의 또 하나의 특성은 음악이 경쾌하다는 점이다. 거의 가 디스코풍으로 새로 편곡된 데다, 한 장에 많은 곡을 담으려니 자연 템포가 빠를 수밖에 없기 때문이다. 그러나 '눈물 젖은 두만강', '번지 없는 주막' 등 흘러간 옛노래는 옛 가락 그대로 접속곡으로 엮고 있다.

일부에서는 메들리 레코드제작을 비판하고 나서기도 한다. 음악이란 전주부터 차분히 감상해야 제맛이 나지, 알맹이만 빼서 즐기다 보면 곧 식상하게 되고 음악의 본체를 망가뜨릴 우려가 있다는 것이다. 소설의 흥미 있는 부분만 읽고 책 전체를 다 보았다고 하는 것과 마찬가지 아니냐는 반박이다.

메들리의 생명이 얼마나 갈 것인가는 미지수지만, 많은 가요 전문가들의 얘기를 종합해보면 82년 한해는 역시 메들리의 해가 될 것으로 예상된다. 공륜 심의의 양이 작년의 같은 기간에 비해 배로 느 것도 이 같은 예상을 뒷받침한다. 히트곡 없이 메들리디스크만 제작해야 하는가. 문제는 많지만, 가요계 불황 타개의 수단으로 메들리 제작은 늘어날 전망이고, 가요 팬들도 행락 시즌을 맞아 메들리 음악을 더 많이 찾을 것으로 보인다.

《조선일보》, 1982년 03월 10일.

047. 국제 레코드협 아태(亞太) 회의 서울서 열린다

국제 레코드협 아태(亞太) 회의 서울서 열린다
9월 27~28일 10개국 50여 명 참가
불법 음반 근절대책 토의
한국협회, 전국에 해적판 단속령
강력한 행정력 뒷받침 병행해야

국제 레코드 생산 협회(IFPI) 아시아 – 태평양지역 회의가 9월 27일과 28일 서울에서 열린다. 각국의 레코드생산업자들이 모여 자기 나라의 레코드산업을 소개하고, 생산과 유통 과정에 따른 피해로부터 생산자들의 권익을 옹호하는 한편, 회원 사이의 친목을 꾀하자는 것이 이 회의의 목적이다. 구체적으로 말하면 해적판 등 불법 레코드 근절을 위한 국제기구의 지역별 순회 회의의 성격을 띠고 있다.

이번 회의에는 아시아 – 태평양 지역의 필리핀 싱가포르 홍콩 등 10개국 회원 50여 명이 참가한다. 국내에서는 레코드 메이커인 성음 지구 오아시스 서울 음반 한국 음반 등이 기구에 가입된 5개 회원 회사와 기타 생산업체 대표 등 20여 명이 참석할 예정이다.

IFPI 아시아 – 태평양 지역회의의 서울개최는 우리나라 레코드업계 및 대중문화시장에 시사하는 의미가 매우 크다. 레코드 생산업자들이 모이는 이 회의는 각국의 불법 레코드 현황과 근절책에 대해 광범위한 토의를 가지고 우리나라 불법 레코드의 유통 실태도 살필 계획으로 있기 때문이다.

문제는 아시아 지역에서도 해적판의 생산량이 특히 두드러진(전체

유통량의 80%가 복제품)우리나라의 부끄러운 현실을 어떻게 그대로 보여주겠느냐는 것이다. 한국음반협회(회장 이성희)는 IFPI 서울회의를 앞두고 해적－불법 레코드의 생산과 그 유통을 막기 위한 대책 마련에 부심하고 있다.

그 하나로 음반 협회는 한국음악저작권협회와 공동으로 적극적인 불법 레코드 색출에 나서기로 했다. 지금까지는 음반에 관한 법률에만 의존하여 소극적으로 해오던 불법 레코드 색출작업에서 앞으로는 저작권 침해에 대한 배상까지 동시에 청구하는 강력한 단속을 벌이겠다는 것이다.

이를 위해 음반 협회와 저작권협회는 협정을 맺었고, 16개 레코드 제작회사가 가지고 있는 음악저작권을 저작권협회에 개별적으로 신탁했다. 따라서 음반법에 의한 고발 차원에서 저작권 침해에 따르는 고소까지 병행할 수 있게 되었다. 신탁을 받은 저작권협회는 산하 각 시－도지부 요원 약 70명을 동원하여 8월 1일부터 전국적으로 불법 레코드 일제 단속에 나서기로 했다.

음반 협회가 밝힌 불법 레코드(카세트, 카트리지 포함)의 생산－유통 현황은 날로 지능적으로 가속화되고 있으며 전체 시장의 약 80%를 차지하고 있다는 것이다. 대도시의 도매상을 제외하고는 도시 변두리나 지방 소도시는 거의가 불법 제품들이 휩쓸고 있다는 보고다.

불법 레코드가 범람하는 단계를 지나 불법 해적 레코드 왕국이 될까봐 두렵고 수치스럽다는 것이며 뚜렷한 사회악으로 나타나고 있다는 것이다.

최근에는 불법 레코드 제작자들이 속도전 경쟁까지 벌여 종전의 6개짜리 복사에서 이제는 한꺼번에 20개를 종전 속도보다 8배나 빠르

게 복제하는 기재까지 갖추고 있다는 것이다. 이런 상태이고 보면 생산업체의 피해는 물론이고 창작작가와 소비자들에게까지 치명적인 손해를 주고 있다. 저작권협회와 합동으로 벌일 단속이 얼마만큼 실효를 거둘는지도 아직 미지수다. 국제적으로 더 이상 망신을 당하지 않기 위해서라도 행정력이 뒷받침된 강력한 근절책이 마련되어야 한다고 음악계 레코드 계는 입을 모은다.

아무튼 IFPI 회의 서울유치는 국내 레코드 생산업자들에게 국제시장의 흐름을 익히게 하고, 우리나라 레코드산업의 국제화를 겨냥하는 계기가 될 뿐 아니라 인적 교류 및 한국의 실상을 보여준다는 점에서 여러모로 관심을 모은다. 그러나 가장 시급한 일은 불법 레코드의 제작과 유통을 막고 범죄의 뿌리를 뽑아 국제시장으로부터의 지탄을 면하는 일이다.

《조선일보》, 1982년 07월 29일.

048. 국산 음반 "이젠 세계 수준"

국산 음반 "이젠 세계 수준"
70년대 중반부터 시설투자 계속
'라이선스'는 원반에 육박
일반인은 90% 이상 "음질차 못 느껴"
원자재질 향상 – 녹음 기술 보강 과제
미 – 일의 4분의 1 값

시중에서 판매되는 국산 디스크는 들을 만한가. 오디오 제품의 보급이 활발하고 디스크의 수요가 늘면서 소비자들의 관심은 음질에 기울고 있다. 국내에서는 연간 5백여 종의 라이선스 디스크(클래식 70%, 팝송 30%)와 국내 가요 4백~5백 종이 출반되고 있다. 소비자 가격은 2천 5백~3천 원. 값은 미국이나 일본에 비해 3~4분의1 정도로 싼 편이나, 음질이 외제만 하냐에는 아직 의문을 갖고 있는 실정. 특히 음악을 전문적으로 듣는 고급 팬들은 국산을 불신하고 외제를 선호하는 경향도 남아 있다. 이에 대해 전문가들이나 관련 업계에서는 '이제는 국내 디스크 믿고 들을 만큼 질이 향상 됐다'고 입을 모았다. 일반 소비자들의 90% 정도는 외제와 비교, 음질의 차이를 거의 느끼지 못할 정도이며, 일부 예민한 사람들만이 음폭이나 질의 차이를 감지할 수 있다는 것. 특히 외국의 대 메이커와 계약을 맺고, 원판이나 마스터 테이프(노래나 연주가 녹음된 테이프)를 수입해 만드는 국내 라이선스 디스크는 외국 원반의 수준에 육박해간다는 평이다.

국내에 라이선스 판이 첫 선을 보인 것은 68년, 성음이 네덜란드의 필립스와 계약을 맺고 클래식을 내놓기 시작했다. 70년대 들어와 지구가 RCA와, 오아시스가 EMI와 손잡고 본격적인 라이선스 시대를 열었다. 현재 10개사가 미국의 CBS, 영국의 데카, 독일의 폴리돌 등 세계 20개 사와 계약을 맺어 각종 디스크를 내고 있다. 라이선스 제작사들은 "계약사로부터 원판공급뿐 아니라 기술제휴를 맺고 있고, 70년대 중반 이후 시설투자를 계속해와 품질이 많이 좋아졌다"고 말하고 있다. 성음의 이성희 사장은 "세계 최고의 수준인 도이치 그라모폰의 음질 완벽도를 90%로 볼 때, 일본이 89%, 성음의 라이선스 판은 88% 수준'이라며 '팝송에서는 거의 차이가 없고 클래식에서 음질이 다소

비교될 정도”라고 설명했다.

이에 대해 일반 소비자들은 대체로 긍정적인 반응을 나타내고 있으나, 전문가들은 음질의 차이를 5~7%까지 보고 있기도 하다. 클래식 해설가인 김범수 씨(40)는 ‘국내 제품은 사용 초기에는 원판과 차이가 없지만 50회 이상 사용하면 음질이 떨어지는 결함’을 지적했다. 음악 애호가인 이흥우 씨(시인)는 “꼬집어 말하기는 어렵지만, 음의 여운이나 윤기가 외국 디스크에 비해 덜한 느낌”이라고 했다.

음질의 차이는 레코드의 재질과 기술 수준이 관건이 된다. 레코드의 기초재료인 PVC 레진(합성수지)은 국산을 쓰고 있는데 물량이 적고 비싼 제작원가 때문에 품질향상이 어렵다는 게 업계의 얘기. 그러나 고음질을 원하는 애호가를 위해서는 디스크값을 일부 올려서라도 국산원자재의 질을 높이는 거나 소량의 외산을 수입할 때가 되었다는 의견도 있다. 기술 면에서도 판에 소리의 홈을 파는 커팅 시설이 아직 아날로그 방식에 의존하고 있어 디지털 방식을 쓰는 선진국에 비해 다소 수준이 뒤진다는 것.

국내에서 제작되는 레코드의 음질은 재료나 제작기술뿐 아니라 녹음시설에 크게 좌우 된다.

현재 우리 업계의 녹음기재나 장비는 세계수준에 결 뒤떨어지지 않지만, 기술 수준에 차이가 있다고 보는 견해가 많다. 녹음 전문업체인 서울 스튜디오의 경우, 3개의 스튜디오에 25만 달러짜리 믹싱 콘솔 등 10억 원 상당의 최신기재를 갖추고 있으며 지구―성음―한국 음반 등도 그동안 과감한 시설투자를 해왔다.

지구는 작년 초 10억 원을 들여 최첨단의 녹음설비를 들여왔다. 특히 컴퓨터를 이용한 24채널의 자동 믹싱 시스템인 ‘네브’가 눈길을 끈

다. 성음도 작년 6월 네덜란드 필립사의 설계에 따라 50평 규모의 스튜디오를 4억 원을 들여 꾸몄으며, 한국 음반도 지난 14일 역삼동에 24채널의 녹음기재를 갖춘 80평 규모의 스튜디오를 마련했다. 지구 레코드의 이태경 녹음 부장은 "연주수준이나 가수의 가창력, 악기의 음질 등 음악 자체의 수준에 차이가 있을지는 몰라도, 장비 면에서는 국내 음반의 음질이 외국만 못할 이유는 없다"며 "다만 최첨단의 기재들이 계속 개발되고 있으며, 녹음기술의 숙련도 보강이 과제"라고 덧붙였다.

레코드업계는 음질의 고급화를 막는 장애 요인으로 미국이나 일본에 비해 소비자 가격이 낮은 데다, 외형 매출(연간 약 2백억 원)의 3분의 2를 차지하는 불법 복제, 해적판의 범람 등을 꼽고 있다. 그러나 최근에는 싼값에다 제작기술도 향상돼 조용필 김수희 등의 국내 가수 레코드는 일본 관광객들이 즐겨 사갈 만큼 인식이 나아지고 수출 전망도 밝아진 편.

지구 레코드 임정수 사장(음반협회회장)은 "음질의 고급화는 양질의 문화를 시민들에게 공급하는 레코드업계의 책임으로 알고 제작비의 과감한 투자, 기술개발 등의 노력을 계속하겠다'고 밝혔다. 그는 또 '그러나 무엇보다도 레코드를 단순한 소비상품이 아닌 문화상품으로 대접하는 당국의 정책 지원 사회적 인식이 아쉽다"고 덧붙였다.

《조선일보》, 1986년 01월 18일.

049. 국산 콤팩트디스크 나온다

국산 콤팩트디스크 나온다.
서독-일본-미국 이어 세계 네 번째
조용필―이광조 등의 히트곡 출반
'전량 수입' 탈피 가격 인하 효과도

'환상의 오디오'로 불리는 첨단 소리판 콤팩트디스크(CD)가 국내에서도 생산 시판된다. 선경화학이 12일 천안에 대규모 CD 공장을 준공하고 앞으로 수출과 함께 우리 가곡과 가요판도 제작, 본격 CD 시대를 연다. '바늘 없는 전축'으로 불리는 콤팩트디스크 플레이어(CDP)의 소프트웨어인 CD는 79년 네덜란드 필립스사와 일본 소니사가 공동개발, 82년 말부터 상품화되기 시작, 구미와 일본에서 선풍을 일으켰다. 이번 선경의 CD 생산은 서독 일본 미국에 이은 세계 네 번째로, 이제까지 전량 수입에 의존하던 국내시장 개척은 물론 가격 인하를 촉진할 전망이다. 선경 화학은 연간 7백 50만 장의 콤팩트디스크를 주문 생산, 3천만 달러 이상을 수출하고 내수시장에도 보급할 계획이다. 이에 따라 지구 성음 서울 음반 아시아 등 국내 레코드사들이 국산 레이블의 CD들을 선보인다. 첫 단계로 기존의 LP로 나와 있던 레퍼토리를 재편집한 가요 가곡 등의 CD를 내고, 내년 초부터는 클래식의 라이선스 앨범, 신곡 등에까지 CD 제작을 넓

선경화학이 본격 생산을 앞두고 시범 제작한 국산 CD 한국 가곡(출처: 조선일보)

혀갈 방침이다.

지구레코드는 가요 민요 등을 담은 6종의 CD를 11월 말쯤 시중에 내놓을 예정이다. 이선희의 '아 옛날이여' 정수라의 '난 너에게', 김학래의 '해야 해야' 전영록의 '사랑은 연필로 쓰세요' 등을 수록한 '봅가수 16인의 히트곡'을 비롯, '오키스트러가 연주하는 히트가요', '김세레나의 민요전집' 조용필 이선희의 히트곡 모음 등을 콤팩트디스크로 출반한다.

성음은 '가까이하기엔 너무 먼 당신' 등 이광조의 히트곡을 수록한 가요 CD뿐 아니라, '테너 김진원 애창곡집', '한국 가곡 24', '봉선화', '동심초' 등 유명가곡을 경음악화 한 '불멸의 한국 가곡' 등을 다양하게 선보인다. 이밖에 서울 음반은 '유명 성악가 애창곡집'과 국내 팝송 클래식 등의 CD 출반을 준비 중이며 오아시스도 가요 메들리 등의 CD를 기획 중이다.

레코드 메이커들은 새로운 음반 시장인 CD 판로를 먼저 장악하기 위해 치열한 눈치 경쟁을 벌이면서도 아직은 작은 시장 규모 때문에 조심스런 제작 태도를 보인다. CD의 하드웨어인 CDP의 국내 보급 대수는 현재 약 1만대(외제포함)로 추정된다. 그러나 지난 83년 금성사와 삼성전자가 CDP의 조립생산에 착수한 이래 동원전자 태광산업 대우 등이 치열한 생산 판매 경쟁을 벌이고 있으며 최근에는 각 메이커가 20만 원대의 CDP를 내놓아 이번 CD의 국내 본격 생산을 계기로 콤팩트디스크 붐이 점차 가속화될 전망이다.

지구의 임석호 문예부장은 '당분간은 LP로 히트한 레퍼토리를 CD로 다시 만들어 팬들의 반응을 살피겠다'며 '그러나 CD의 대중화가 세계적인 추세인 만큼 앞으로 나올 주현미의 신곡을 LP와 CD로 동시에

출반하는 등 차츰 CD에 주력하게 될 것'이라고 말했다.

콤팩트디스크의 국산화로 현재 1만 8천 원대인 소비자 가격은 하향 조정될 것으로 보인다. 현재 각 레코드사와 선경 화학이 가격협상을 벌이고 있는데 불확실한 판매전망 등으로 비추어 1만2천~1만5천 원 선이 될 것으로 알려졌다. CD는 원판이 직경 12㎝(㎝), 두께 1·2㎜(㎜)의 소형이고 한쪽 면에 60분 이상 음의 재생이 가능하며 흔들림이나 떨림이 없이 깨끗한 음질에 수명이 반영구적인 첨단오디오로 미국 일본 등지에서는 이미 디스크 시장의 40% 이상을 차지하고 있다.

《조선일보》, 1986년 11월 08일.

050. 음반제작 '디지틀 녹음' 본격화 음질 뛰어나 … 메이커마다 기재 도입 한창

음반제작 '디지털 녹음' 본격화

음질 뛰어나 … 메이커마다 기재도입 한창

'DDD' 표시된 음반이 가장 음질 좋아

'콤팩트 디스크'엔 필수적인 방식

LP 레코드 제작에도 활용 늘어

우리 음반계에도 디지털 바람이 불고 있다. 이미 콤팩트디스크(CD)를 제작, 시판하고 있는 지구, 오아시스, 성음 등 음반메이커들은 고음질을 위한 혁신적인 녹음방식인 디지털 녹음시설을 갖춰 콤팩트디스크 시대에 대비할 채비를 서두르고 있다. 현재 시판되고 있는 국산

콤팩트디스크는 대부분이 아날로그녹음방식에 의한 마스터 테이프로 제작된 것들이다. 각 메이커들이 LP 음반 제작을 위해 녹음해뒀던 테이프를 오리지널로 삼아 음반만 CD로 제작한 것이다. 현재 국내에는 디지털 녹음시설을 가진 음반메이커가 한 곳도 없고 2~3종의 국산 CD만이 일본에서 디지털 방식으로 녹음했을 뿐이다. 일본이나 구미 각국의 음반메이커들은 대부분 디지틀 녹음에 의한 오리지널 테이프를 사용하고 있다. 작고한 연주자나 재녹음이 불가능한 음악만 아날로그녹음테이프를 그대로 쓰고 있다. 아날로그 방식에 비해 디지털 녹음은 음질이 뛰어나기 때문이다.

앞으로 CD가 음반 산업의 주종을 이룰 것이라는 판단 아래 업계는 디지털 시설을 도입하고 있다. 지구 레코드의 경우, 이미 디지털 녹음 기재를 발주해놓고 있으며 빠르면 금년 말부터 디지털 녹음을 시작할 방침이다. 일본서 제작한 3종의 CD와 선경이 제작한 '한국 가곡 제9집' '조용필 히트곡 모음' '이선희 독집' '톱가수 16인(人)의 히트곡집' 등 9장의 CD를 시판하고 있는 지구는 디지털 녹음시설이 완비되는 대로 LP 음반도 디지털 방식으로 제작할 방침이다. '주현미 히트곡 모음'을 1~6집까지 내는 등 국산 CD를 시판하고 있는 오아시스 레코드도 디지털 녹음 기재를 발주해놓고 있다. 클래식 음반 전문 메이커인 성음은 디지털 녹음 처리된 라이선스 음반을 시판 중이며, 우선 '한국음악 선집(국악)' '한국가곡경음악' '황병기 창작 가야금곡집' '선명회 합창곡 모음' '이광조 독집' 등 5~6종의 아날로그 처리 CD를 제작, 3월 말께 시판할 예정이다.

콤팩트디스크라고 모두 음질이 좋은 것은 아니다. 그래서 콤팩트디스크에는 마스터 테이프의 녹음방식과 처리 방식을 표시하게 되어있

다. 가장 음질이 좋은 것이 모든 과정을 디지털 방식으로 처리한 'DDD'이고 'AAD'나 'ADD'는 부분적인 디지털 방식이기 때문에 그보다 뒤떨어진다. 이 같은 기호로 표시하지 않고 설명문에 녹음방식 및 제작 과정을 설명한 것도 있다.

《조선일보》, 1987년 02월 15일.

051. 아마추어 음반 취입이 늘고 있다

아마추어 음반 취입이 늘고 있다
"목소리 남기고 싶다"…기념물 제작
금실 좋은 중년 부부 공동 앨범도
종교 단체들 선교용으로 많이 내

'현대는 개성시대' 직업 가수가 아닌 '보통 사람들'이 자신의 목소리를 레코드나 카세트에 담아 취입하는 새 풍속도가 생겨나고 있다.

판매 목적이 아닌 이 같은 디스크 출반은 오디오 보급이 일반화되면서 늘어나는 추세로 최근에는 평범한 가정주부 40대 중년 부부의 취입이 화제가 되고 있다.

가정주부 구지윤 씨(44)가 카세트로 낸 '구지윤 애창곡집'은 '사랑', '비목', '얼굴' 등 가곡과 민요 '한 오백 년', '짝사랑', '연인들의 이야기', '모닥불' 등 대중가요들을 수록했다.

음대 성악과 출신의 구 씨가 가까운 주변 사람들과 나눠 듣기 위해 비매품으로 출반한 이 카세트테이프는 중년 주부들 사이에 반응이 좋

아 이미 2천 개 이상 찍어 냈다. 구 씨는 가요를 간단한 전자오르간 반주로, 가곡을 간이 오케스트라 반주로 취입했는 데 처음 1천 개 제작기준으로 약 2백만원의 비용이 들었다고 밝혔다.

아들 형제를 둔 중년 부부 최기섭(41) 박영순 씨(41)는 부부간의 사랑을 주제로 한 노래를 듀엣으로 부른 레코드와 카세트를 한꺼번에 출반했다. 이 앨범에는 남편 최 씨의 고향 친구인 작곡가 신상호 씨(41)가 이들을 위해 작곡해 준 '부부', '남편에게 바치는 노래' 등 신곡 외에 '청실홍실', '아내에게 바치는 노래', '앉으나 서나 당신 생각' 등 기존의 사랑 노래를 함께 수록했다.

가보로 남길 작정

현재 청계천 8가에서 기계 공구 판매업을 하고 있는 최 씨는 '가수가 되려고 취입을 한 것이 아니라 두 사람 다 노래를 좋아해 기념 삼아 만들었다'며 '가보로 집안에 남기겠다'고 말했다. 이들은 노래 테크닉은 부족하지만, 부부애를 진지하게 담은 노래들로 오히려 기성 가수와는 다른 신선감을 주고 있어, 일반인들의 관심도 모으고 있다. 이들의 취입은 작곡가 신상호의 적극적인 권유에 따랐다고.

이밖에 직업 가수가 아니면서 레코드 취입을 하는 것은 교회나 사찰의 성가대나 찬불가 대원들이 개인 또는 그룹별로 찬송가 찬불가를 취입하거나, 성악가들이 개인적으로 자신의 음악 기록을 남기는 경우가 대부분이다. 얼마 전 서울 음반에서 '찬송가집'을 낸 대성교회 드보라 선교단의 한 단원은 "하나님의 복음을 보다 널리 전하면서 교회인들 사이의 친목을 도모하기 위해 단원들끼리 뜻을 모았다"고 취입 동기를 밝혔다.

출반 비용 5백만 원

앨범제작에 드는 비용은 작 – 편곡료, 반주에 사용될 악단 규모, 녹음실 사용료, 기타 제작비 등에 따라 일정치 않다. 보통 12곡 정도 수록된 LP 레코드(1천 장 기준) 취입일 경우 대략 3백~5백만 원 정도이며, 카세트테이프 제작을 곁들일 경우 1백만 원쯤의 추가비용이 든다.

취입을 원하는 사람은 레코드사와 협의하면 되지만 녹음실을 직접 사용하면 어느 정도 비용을 절감할 수 있다.

현재 서울 시내에는 국내 최대 규모의 서울 스튜디오(동부이촌동)을 비롯, 장충(장충동), 유니버설(마장동), 강남(대치동) 등이 있어 음반 제작에 기본인 마스터 테이프를 만들어 준다. 녹음실 사용료는 4시간 기준으로 15만 원에서 30만원 선이며 완성된 마스터 테이프는 레코드사의 프레스 공정을 거쳐야 완제품이 된다.

녹음 때 피아노 전자오르간 등 간단한 반주를 사용하면 제작비를 훨씬 줄일 수 있다.

'오디오 시대' 실감(実感)

창작곡이 아닌 기성 노래를 취입하려 할 때는 음악 저작권협회를 통해 원작 사용 허가를 받아야 한다. 또한, 판매 목적을 띨 경우는 반드시 등록된 레코드 회사의 레이블로 제작해야 한다.

직업적인 필요 때문이 아닌 이 같은 아마추어 취입은 아직 극소수이긴 하지만 차츰 결혼 ○○주년 생일 회갑 등 개인적인 기념의 뜻을 담은 행사로서도 이용될 전망이다.

오아시스 레코드사의 김민배 문예부장은 "이제까지는 어느 정도 음악과 관련된 사람들이 레코드를 내는 경우가 대부분이었는데, 요즘에

는 단순히 기념을 위하거나 '내 목소리를 남기고 싶다'며 취입 문의를 하는 사람들이 많아졌다"고 밝혔다.

레코드 녹음기사 임창덕 씨는 '가끔 녹음실을 찾는 아마추어 가수(?)들의 음악 수준이 높고 기재에 대한 적응도 빨라 '오디오 시대'임은 실감한다'고 말했다.

《조선일보》, 1987년 02월 22일.

052. 정영일 사랑방 클래식 LP의 경연

1987년 1월 현재 콤팩트디스크(CD)의 가구 보급률은 10%, 3백 40만 대에 이르렀다는 이웃 나라 일본의 이야기다. 그곳에서 인기가 한창인 말러, 브루크너는 우리나라서도 팬이 적지 않지만, 이 두 작곡가의 붐은 오디오 기기의 발달과 보급과 관계가 있다고 한다. 각 악기의 미묘하고 작은 음까지 재생이 가능해졌기 때문인데, 거의 연주회 현장 소리에 가까운 박력으로 음악을 즐길 수 있는 것이다. 홈이 있다면 기계 값이 엄청나게 비싸다는 점이다. '재즈는 미제'라야 하고 '클래식은 유럽제'라는 것이 오디오광들의 공통어지만, 일류로 CD를 즐기려면 천만 원쯤 가볍게 넘어선다. 그래서 웬만한 보통사람은 엄두도 못 낸다. CD를 가지고는 있으나 역시 LP 레코드가 좋다는 이야기를 들으면 많은 음악팬이 그 보수성에 동조한다. … 콤팩트디스크로 듣는 음악은 마음에 안 든다. 죽은 소리다. 울림이 없다. 소리가 작게 뭉친 것 같은, 공중에 떠 있는 것 같은, 음질이라 아침 신문 읽을 때만 배경 음악(BGM)으로 튼다 … 는 등등의 몇몇 CD 격하 발언을 들으면 나의 경우

기분 좋다. 차원 낮은 '질투'지만 속된 범인의 솔직한 심정이다.

다행히도 아직 우리는 LP 레코드 전성 시대다. CD 팬도 물론 많지만 말이다. CD가 판을 치는 외국서 LP 부흥의 움직임이 나타나고 있는 것은 그래서 반가운 소식이다. 한 예를 들면 이렇다. 포노그램 레코드는 지난달 비슈코프 지휘 베를린필과 아라우 독주의 베토벤 '제4번 피아노 협주곡' 등을 LP판으로 냈고, 이달과 내달에 걸쳐 이미 CD로 발매된 여러 작품 중에서 잘 팔렸던, 약 30점을 LP 레코드로 다시 만들어 등장시키고 있다….

국내 클래식 레코드(LP) 회사로는 '지구', '성음', '오아시스' 등을 들 수 있는데 최근 새롭게 '서울 음반'이 클래식 LP를 만들기 시작하여 새로운 양상을 띠기 시작했다. 그동안 어학 테이프와 팝 뮤직, 대중가요만을 내고 있던 '서울 음반'이 드디어 클래식 레코드 부문에도 등장한 것이다. '서울 음반'의 레이블은 RCA, 에라토, 텔덱, 멜로디아, 에베레스트, 헝가로톤의 여섯 가지다. 그동안의 라이선스 레이블인 CBS 소니, EMI, 도이취그라모폰, 필립스, 데카 등과의 경쟁에 뛰어든 새 레코드들은 우리나라 음악팬에게 즐거움을 더해줄 것이지만, 그것은 연주가의 보다 더 다양한 선택이 손쉬워진다는 점으로 그렇다.

선택의 폭이 넓어진다는 것은 반가운 일이 아닌가? 클래식 LP 경연에 새로 참가한 레이블 중에서도 텔레푼켄과 데카 레코드가 합친 텔덱의 바츨라프 노이만, 교향곡의 편곡 피아노독주로 인기 높은 시프리앙 카차리스, 1952년 창설된 프랑스의 에라토레코드의 로스트로포비치(첼로), 그리고 소련을 대표하는 멜로디아 아시아 판권을 가진 일본(日本) 빅터도 색다르다.

피아노의 리히터, 바이올린의 다비드 오이스트라흐, 므라빈스키 지

휘의 레닌그라드 필하모니 … 헝가로톤도 처음 대하는 동구 헝가리의 레코드지만 이 레이블은 리스트, 야나체크, 바르토크 작품으로 독특한 개성을 들려주는, 새로운 클래식 LP들이다. 바야흐로 국내 클래식 레코드계의 새로운 경쟁이 시작된 셈인데 음악팬들에게는 즐거운, '클래식 LP 전국시대'다. LP여 영원하라!

《조선일보》, 1987년 06월 24일.

053. MBC "주부가요제" 대상 변해림 씨 주부 가수 "스타 탄생"

MBC "주부가요제" 대상 변해림 씨
주부 가수 "스타 탄생"
3주 연속 우승 화제 뿌린 "아마추어 새별"
유럽행 부상, 양로원 쾌척
첫 앨범 '애정의 사진자' 출반 … "찬불가 보급 앞장"

88 가요계가 남긴 큰 수확은 무엇일까. 굵직굵직한 신인들을 대거 배출, 세대교체 바람을 몰고 온 것이 프로 가요계의 수확이라면, 주부들의 건전한 가요 활동 붐을 일으킨 것은 빼놓을 수 없는 아마추어 가요계의 수확이다. 지난 2일 '주부가요 열창'의 우승자만을 모아 MBC 창사기념으로 꾸민 'MBC 주부가요제'에서 영예의 대상을 차지한 변해림 씨(38)는 주부가요 시대를 연 첫 타자. 후덕한 용모와 차분한 말솜씨가 어느 모로 보나 '현모양처'인 변 씨는 '같이 고생한 엄마들을 제치고 혼자만 우승의 영광을 안아 미안하다'며 우승 소감을 밝힌다.

레코드 가게 경영

"같이 출전한 주부들 중에는 어린아이를 둔 젊은 엄마들이 많아 아이 돌보랴, 노래 연습하랴 바쁜 모습들이었어요. 비록 무대화장은 짙게 하지만 모두들 손색없는 아내며 어머니들입니다."

그러면서 변 씨는 "노래를 잘하는 주부가 내조도 잘하는 것 같다"며 수줍게 웃는다. 부산이 고향인 변 씨는 숙대 체육학과를 중퇴하고 대학 미팅서 만단 남편 김황봉 씨(43)와 결혼, 현재 부산에서 현대(16), 현상(11) 두 아들을 둔 평범한 주부로 살고 있다. 남편이 레코드 가게를 하는 관계로 항상 음악과 가깝게 지내오긴 했지만, 그 흔한 노래자랑 한번 안 나간 순수한 신인 주부 가수다. 지난 5월 초 '1주 우승 제주도 여행'이라는 상품을 걸고 MBC 주부가요 열창이 첫선을 보이자, 변 씨는 당시 뇌수술을 받은 친정어머니에게 요양 여행을 시켜 드리려 출전을 결심했다. 4회째 김종찬의 '사랑이 저만치 가네'로 출전한 변 씨는 2승 주부 서순길 씨를 가볍게 누르고 첫 우승을 차지했다.

망설임 끝 신곡 취입

"처음 우승을 하자, 오아시스 레코드사에서 음반취입요청이 들어왔어요. 노래를 좋아하긴 하지만 가정생활에 소홀해질까, 처음엔 망설였지요. 그러나 아이들도 다 크고 남편의 외조도 있고 해서 취입을 결정했습니다."

신곡이 6곡이나 수록된 변해림 씨의 첫 앨범 '애정의 사진자'는 이 달 안에 선을 보이게 된다. 1주 우승 후 무난히 3승을 따내 주부가요 열창 사상 첫 3승 주부가 된 변 씨는 부상으로 1주일간 남편과 함께 하와이를 다녀오기도 했다.

하와이여행 행운도

이번 연말 결선에 '보름간의 유럽여행'이라는 큰 '상품'이 걸려 있는 만큼 변 씨는 마치 '잿밥'에 눈이 어두운 인상을 줄 것 같아 출전을 꺼리기도 했었다고. 그러나 방송국 측의 권유로 출전, 막상 대상을 따내자, 그 상품을 양로원에 보시하기로 남편과 합의를 보았다. 대회 도중 줄곧 "부처님께 기도 드렸다"는 남편 김황봉씨는 "찬불가 보급에 도움이 될 것 같아 기쁘다"고 첫 우승 소감을 밝힐 만큼 독실한 불교 신자다. 변 씨는 이번 우승에 가장 공이 컸던 사람으로 '두 아들'을 들며 "작은아들이 몸이 아팠는데도 서울서 노래경연에 나가는 엄마가 걱정할까 봐 말을 안 한 뜨거운 응원 덕에 이긴 것 같다"고 활짝 웃는다.

《조선일보》, 1988년 12월 04일.

054. 음반업계 직배(直配) 충격 국내 라이센스 만료되자 'BIG 5' 파상공세

음반업계 직배(直配) 충격
국내 라이센스 만료되자 'BIG 5' 파상공세
'현지법인' 설립 잇따라
시장 급성장 … 수익 2배로 늘듯
값 30% 인상 앞장도 … 업체들 자구책 마련 부심
미 WEA-영 EMI 등 독자 공략 포문
잠재수요 큰 CD 중심 신보 속속 히트

음반 시장에 해외 음반사의 직배 바람이 거세게 불고 있다. WEA, EMI 등 해외 유명 음반회사들이 국내 음반 업체들과의 라이선스 관계를 청산하면서 단독이나 합작 형태로 국내에 현지법인을 설립, 본격적인 활동에 돌입함으로써 이들의 독자적인 국내 음반 시장 공략은 가속화되고 있다. 영화에 이은 음반 시장의 이 같은 직배 현상은 국내 문화시장의 개방화 과정의 일단으로 풀이되고 있으나, 해외 메이저사들의 국내 진출이 향후 국내 음반 시장 질서를 크게 흔들어 놓을 것으로 예상돼 관련 업계는 자구책 마련에 부심하는 등 초긴장하고 있다.

그러나 영화 직배가 영화관 방화, 국내 영화 감독 구속 등 국내업계의 격렬한 거부 운동을 노정했던 것과는 대조적으로 음반업계의 직배는 비교적 조용히 진행되어 왔다. 현재 국내시장에서 직영을 시작한 외국 음반사는 영국 EMI와 미국의 WEA 두 군데이며, 일본계 CBS 소니사, 서독 BMG, 유럽의 폴리그램 등도 국내업계와의 라이선스 계약이 끝나는 대로 직배를 시작할 움직임을 보이고 있어, 내년쯤에는 한국의 팝클래식 음반 시장이 '빅 5'로 불리는 세계 메이저 음반사들의 각축장이 될 것으로 보인다.

EMI는 도서출판 계몽사와 7대 3의 비율로 투자, 지난해 11월 EMI 계몽사(대표 이관철)를 합작 설립했으며, WEA는 지난 1월 한국 현지법인(대표 강인중)을 단독 설립했다. 이 두 업체는 지난해까지는 국내업체 오아시스 레코드와 라이선스 계약을 맺어왔다. 이들 중 본격적인 음반 직배의 포문을 연 것은 WEA. 지난 6월 첫 LP판을 선보인 WEA는 지금까지 30여 종의 LP와 1백 30여 종의 CD(콤팩트디스크)를 출반했다. WEA는 세계적 팝스타 마돈나 데비 깁슨 등의 곡을 발매, 최근 전국 DJ 연합회가 뽑은 '톱 10'에 WEA 판매 LP 수록곡이 5곡이나 포

함되는 등, 짧은 시간 내에 한국 팝 음반 시장에 상당한 영향력을 행사하고 있다. EMI 계몽사는 올 7월 중순 첫 LP를 시장에 내놓기 시작, 그동안 20여 종의 팝 LP를 선보였으며, 이달 말쯤엔 8종의 클래식 LP도 선보일 예정. 이들은 이외에 본사에서 들여온 CD 전집(50종)의 방문판매도 실시하고 있다. 이 두 음반사의 공통적 현상은 CD 시장의 성장 속도를 감안, CD 제작에 주력하는 것.

지금까지 국내 레코드사들은 외국 음반사와 라이선스 계약을 맺고 20% 내외의 적잖은 로열티를 지불해왔으나, 이들 외국 음반사가 직배를 시도할 경우 이익은 2배 이상 늘어날 것으로 업계에선 분석하고 있다. 따라서 이들 메이저들이 국내 업체와의 '밀월관계'를 청산하고 음반 직배체제에 돌입한 것은 무엇보다 더 많은 이윤을 남기려는 계산에서 출발하고 있다. 또한, 이들의 한국 음반 시장 진출의 저변에는 한국 시장 규모의 급속한 성장, 한국정부의 저작권 보호 정책에 따른 해적 음반 시장 약화 등의 요인도 깔려 있는 것으로 보인다. 한국 음반 시장의 규모는 지난해 5백 50억 원(한국음반협회 집계)이었는데, 이는 86년의 2백 40억 원에 비하면 2년 만에 2배 이상 성장한 것이다. 음반 업계에선 불법 음반까지 합하면 한국 음반 시장 규모는 영화시장 수준인 1천억 원에 달할 것으로 분석하고 있으며, 이런 시장 규모의 성장 추세는 당분간 계속될 것으로 전망하고 있다.

해외 음반사의 음반 직배가 시작되며 가시화된 첫 번째 변화는 이들의 높은 가격 정책으로 인한 소비자 부담이 크게 늘어났다는 점. WEA, EMI 모두 카세트테이프 3천 5백 원, LP 4천 5백 원 내외의 소비자 가격을 매겨 30% 정도 가격을 인상해 받고 있다. 음반업계에선 이에 대해 WEA가 그동안 라이선스 계약을 맺어왔던 오아시스 사의 공장을

빌려 음반을 찍고 있고, EMI 계몽사는 계몽사의 계열사인 제일레코드에서 음반을 제작하고 있어 가격상승요인이 없는데도 불구, 이같이 음반값을 올린 데 반발하고 있다. 이들의 고가격정책은 또 국내 음반업계에도 영향을 줘 가요 음반값도 일부 인상되고 있는 실정이다.

이에 따라 성음, 서울 음반 등 주로 라이선스 출반을 통해 성장해 온 음반 업체는 물론 지구 오아시스 등 국내 주요 음반회사들은 이들의 진출에 따른 자구책에 고심하고 있다. 물론 외국 음반사의 직배에 대해 일부 팝이나 클래식 광들은 어쨌건 다양한 레퍼토리의 음반을 빨리 접할 수 있게 되었다고 긍정적 평가를 내리기도 한다. 그러나 음반업이 문화산업이란 점에서 팝송의 저속한 가사 등 음반 내용에 대한 심의 등이 강화되어야 한다는 지적도 나오고 있으며, 국내 음반업계의 보호책이 마련되어야 한다는 여론도 만만치 않다.

《조선일보》, 1989년 10월 19일.

055. 음반계 드라마 주제곡 "돌풍"

음반계 드라마 주제곡 "돌풍"
'사랑이 뭐길래' 타타타 … 1주 만에 3만장
'여명의 눈동자' 배경 음악 … 한 달 새 40만장

'네가 나를 모르는데 - 난들 너를 알겠느냐' 인기 TV극 '사랑이 뭐길래'에서 '대발이 엄마'(김혜자)가 '고집불통 남편'(이순재)에게 혼나고 나서 모로 누워서 듣는 노래 '타타타'가 중년층의 '몰표'를 받고 있다. '타

레코드 가게에서 여명의 눈동자 음악 레코드를
살펴보고 있는 고객들(출처: 조선일보)

타타'는 산스크리트어로 '그래 바로 그거야'라는 뜻. 지난달 말부터 극 중에 '무형의 배우'로 등장한 중년 가수 김국환 씨(44)의 이 노래는 작년 4월 첫 선을 보인 이후 레코드(카세트테이프 포함) 6천 5백 장이 발매됐었다. 그러나 별 인기를 얻지 못해 가요 팬들의 기억 속에서 사라지는 듯했다.

그러던 '타타타'가 '사랑…'에 등장하면서부터 1주일 만에 레코드 주문이 3만 장이나 밀려 제작사인 지구 레코드(회장 임정수)를 당황하게 만들고 있다. 남편의 '폭거'에 항의하듯 읊어대는 노래 가사가 주부들의 마음을 두드렸고, '저 노래가 담긴 음반을 사달라'는 아내들의 성화에 퇴근길 직장인들이 레코드점을 기웃거리는 진풍경이 벌어지고 있다. 가수 김 씨는 77년 라디오 드라마 주제곡 '꽃순이를 아시나요'로 인기 가수 대열에 들어 선데 이어 이번에도 방송 덕을 보는 기이한 인연을 갖고 있다.

음반 시장에 돌풍을 몰고 온 TV 드라마 음악은 이뿐만이 아니다. 장안의 화제를 모았던 '여명의 눈동자' 배경 음악 30곡을 담은 레코드와 카세트테이프, 콤팩트 디스크도 발매 1개월 만에 모두 40만 장이나 팔렸다. 배경 음악으로는 국내 최고의 판매실적으로, 외화 '드레스드 투 킬'의 배경 음악과 흡사하다는 표절 시비를 무색하게 하고 있다. 과거 인기를 모았던 '테레사의 연인들'과 '사랑과 슬픔의 볼레로' 배경 음악(각각 10만장)과는 비교도 되지 않을 정도다.

오아시스 레코드 문예부장 김민배 씨(39)는 "주 고객인 여대생들이 '여명…' 음악들 가운데 표절 시비가 인, 부 타이틀 음악 '여옥의 테마'를 가장 많이 찾는 것으로 보아 주인공의 파란만장한 생애에 대한 연민이 크게 작용하는 것 같다"고 했다.

지리산에서 하림(박상원)이 지켜보는 가운데 대치(최재성)와 여옥(채시라)이 숨지는 장면을 끝으로 36부 대단원의 막을 내릴 때까지 안방 깊숙이 파고들었던 '여명…'의 배경 음악. 공륜의 재심에 계류 중임에도 초일류 가수의 레코드 빰치게 팔려나가 묘한 대조를 이루고 있다.

《조선일보》, 1992년 02월 11일.

056. '비 내리는 영동교' 표절 시비 법정 싸움으로 비화

'비 내리는 영동교' 표절 시비 법정 싸움으로 비화
두 작곡가 "손해 배상" "명예 훼손" 맞서
레코드사 "공윤 표절 판정 월권" 주장

주현미의 히트곡 '비 내리는 영동교'를 둘러싼 표절 시비가 두 작곡가와 레코드사 등 3자 간의 법정 싸움으로 비화 돼 파문을 던지고 있다. 또 이 과정에서 공윤의 가요표절 심의권과 음반에 대한 판매금지 및 수거 명령의 적법성 여부가 도마에 올려지게 돼 관심을 모으고 있다.

지난 3월 공윤으로부터 남국인 작곡으로 발표된 '비 내리는 영동교'가 자신의 '조각배'와 '망각'을 표절했다는 판정을 받아냈던 작곡가 정풍송 씨는 그 직후 이를 근거로 서울지법 서부지원에 작곡가 남 씨와

오아시스 레코드사를 상대로 5억 원의 손해 배상 청구 민사소송을 낸 것으로 뒤늦게 밝혀졌다. 정 씨는 이 소장에서 '남 씨는 공윤심의에서 판정된 표절행위로 지난 10년 동안 본인의 재산권을 침해하면서 저작권료 등의 부당 이득을 얻었다'며 '남 씨와 이 노래를 수록한 음반을 제작-배포한 오아시스 레코드는 각각 2억 5천만 원씩 배상해야 한다'고 주장했다. 그러나 남 씨는 이에 반발, 공윤을 거쳐 문화체육부에 작품 표절 판정 무효확인행정심판을 청구하면서, 정 씨를 명예 훼손 혐의로 형사 고소하기로 해 정면 대결이 불가피하게 됐다.

가요표절 시비가 당사자들의 합의로 무마되지 않고 법정 싸움으로 번지는 것은 처음이다. 남 씨는 "'비 내리는 영동교'가 정 씨의 '조각배'와 '망각'을 표절했다지만 거꾸로 정 씨의 곡보다 먼저 나온 내 작품들 중에도 '조각배'나 '망각'과 유사한 곡들도 많다'며 '설명기회조차 주지 않고 내려진 공윤의 표절 판정은 절대 승복할 수 없다"고 주장했다. 남 씨는 특히 "35년 작곡 생활의 대표작이 표절로 몰려 먹칠된 명예를 법정에 가서라도 반드시 회복하겠다"며 "변호사를 통해 정 씨에 대한 형사소송을 준비하고 있다"고 말했다. 오아시스 레코드사도 문화체육부장관에게 "'비 내리는 영동교'에 대한 공윤의 음반제작-배포 중지 및 회수 명령을 취소시켜 달라'는 행정심판을 청구하는 등 강력히 맞 대응하고 있다.

오아시스 측은 이 청구서에서 '레코드사는 지난 85년 공윤의 작사-작곡 심의를 거친 후 판을 내 왔는데, 공윤이 10년이나 지난 지금 이런 명령을 내린 것은 행정처분의 효력을 부당하게 소급 적용한 것'이라고 주장했다. 이는 곧 공윤의 과실을 선의의 피해자인 레코드사가 떠맡는 셈이라는 것이다. 오아시스 측은 또 '더 나아가 음반 및 비디오물에

관한 법률 제17조에 따르면 공윤은 가요의 표절 심의 권한조차 없다'며 '법률적 근거가 없는 공윤의 명령은 그 자체로도 무효'라고 지적했다.

한편 공윤은 파문이 일자 이달 초 오아시스 레코드사에 공문을 보내 '이미 배포된 음반의 회수조치는 철회한다'고 한 걸음 물러섰으나 오아시스 측은 '근본적인 해결'을 요구하며 법정에까지 나설 태세여서 결과가 주목된다.

《조선일보》, 1994년 06월 16일.

057. 정풍송 씨 형사소송

작곡가 정풍송 씨는 29일 작곡가 남국인 씨(본명 남정일)와 오아시스 레코드사에 대해 저작권법 위반과 언론 등에 허위사실을 유포한 이유로 서울지검 서부지청에 형사소송을 제기했다. 정 씨는 남국인 작곡의 '비 내리는 영동교'(주현미 노래)가 자신의 곡인 '조각배'와 '망각'을 표절했다는 공륜의 판정에 따라 지난 4월 서울민사지법에 손해 배상 및 위자료 청구 소송을 냈는데, '남 씨 측에서 언론 등에 사실을 호도하고 있어 형사소송을 제기했다'고 말했다.

《조선일보》, 1994년 06월 30일.

058. '저가 CD' 음반계 새바람

'저가 CD' 음반계 새바람
개당 3천~5천원… 레코드사 보급 확대

국내 음반업계에도 '저가 CD' 시대가 열렸다. 이와 함께 소형 트럭으로 직접 사람들이 많은 곳을 찾아가 저가 CD를 전문적으로 판매하는 '이동 CD숍'이 등장해 유통업계에 새바람을 일으키고 있다. 우리나라에선 아직 생소한 저가 CD란 투자원가를 회수한 기존 앨범들 중에 시장성 있는 것을 골라 일반 신보의 절반 이하 가격으로 판매하는 방식. 구미나 일본에선 시장확대와 소비자들에 대한 서비스 차원에서 오래전부터 시행해왔다.

국내에선 지난 5월 기획사 뮤직 미디어가 오아시스 레코드, 뮤직디자인, 예당 음향, 금성 레코드, 대성 음반 등과 판권계약을 체결, 저가 CD의 대량보급을 시작했다. 레코드 숍이나 이동 CD숍에서 판매되는 이 CD들의 권장 소비자 가격은 개당 3천~5천 원. 기존 앨범의 절반 내지 3분의 1 수준이다.

저가 CD를 전문으로 판매하는 CD숍
(출처: 조선일보)

지금까지 나온 저가 CD는 가요, 클래식, 가곡, 영화음악 등 1백 50여 종. 현재 7~8개 레코드 회사들이 추가로 저가 CD 판매를 희망하고 있어 연말까지는 3백여 종을 넘을 것으로 업계는 예상하고 있다. 저가 CD의 보급과 함께 등장

한 것이 차량을 이용한 '이동 CD숍' 체인. 저가 CD가 주로 노점상 형태로 유통되는 일본의 패턴에서 착안, 자동차로 직접 소비자들을 찾아가 파는 적극 판매 방식이다. 카숍은 현재 서울에 10대, 부산에 8대가 선보여 음악팬들의 관심을 모으고 있다. 이 체인을 운영하고 있는 '맑은 소리 기획' 측은 '음악을 좋아하면서도 레코드숍을 찾을 시간이 없는 직장인 등 20~40대 고객들에게 큰 호응을 받고 있다'며 '연말까지 차량 수를 서울, 부산, 대구, 광주, 대전 등 5개 도시에 총 60여 대로 늘릴 계획'이라고 밝혔다.

《조선일보》, 1994년 07월 21일.

059. 국악 음반 출반 활발

국악 음반 출반 활발
전집-주제별 모음으로 선택폭 넓혀

국악의 해를 맞아 국악 음반 출반이 활기를 띠고 있다. 특정 국악인의 독집 형태로 주로 발표되어 오던 국악 앨범들이 최근 들어 제작사들이 특별 기획하는 전집류의 형태나 주제별 모음으로 묶어져 나오면서 그 어느 때 보다 선택의 폭이 넓어지고 있다. 이 같은 현상은 평소 국악에 관심은 있었으나 마땅하게 감상할 음반을 구하지 못해왔던 잠재적인 애호가들이나, 민속악-정악-기악-성악 등을 망라해 골고루 소장-감상하고 싶은 의욕적인 애호가들에게는 더할 수 없이 좋은 기회가 아닐 수 없다.

　　국립국악원은 최근 국악을 우리 생활과 관계된 주제별로 나누어 CD 10장에 모은 '생활 국악 대전집'을 내놓았다. 국악도 결국 현대인의 '생활 음악'이라는데 초첨을 맞춘 이 전집은 초심자들도 국악의 즐거움을 만끽할 수 있도록 기획한 것이 특징이다.

　　가령 '옛 궁중의 생활 음악'이라는 제목의 1집에는 행차 음악 잔치 음악 등이 실려 있으며, '조상들의 수신과 여가에도 꼭 음악이', '인생을 풍월로 읊으며'라는 표제의 2, 3집에는 선비들의 수신과 여가생활에 필수였던 여민락 영산회상 대풍류 음악 가곡 가사 시조 등이 망라되어 있다. 6, 7, 8집에서는 전문인의 흥취 음악인 잡가와 병창 판소리 산조 등을 담고 있으며, 9집에는 문묘제례악 범패 진도씻김굿 회심곡 등 '추모와 기원의 음악'을, 10집에는 각종 기념일 노래와 전화 대기 음악 행사 준비 음악 등 현대의 각종 의식 음악을 싣고 있다.

　　오아시스 레코드에서는 국악의 전 장르를 수록한 '국악 대전집'을 펴냈다. 모두 CD 30장으로 구성된 대형전집으로, 인간문화재급 연주가들이 총동원되어 '소프트웨어'의 질을 높인 점을 눈여겨볼 만하다. 분량이 방대한 만큼 수록된 곡도 많은 것이 특징. 1~2집에는 무려 43곡의 경기 민요가, 3~4집에는 29곡의 남도민요가 실려 있다.

　　현재까지 1백여 장이 넘는 국악 음반을 활발히 발간해온 신나라 레코드사에서도 올가을 중 한국의 아리랑을 집대성한 '아리랑 대전집'을 CD 10장에 모아낼 예정. 한반도의 아리랑은 물론, '장백산 아리랑', '얼쑤 아리랑', '독립군 아리랑' 등 중국 등지에서 발굴한 아리랑까지 포함, 모두 20여 종의 아리랑을 수록한다는 계획이다.

<div align="right">《조선일보》, 1994년 09월 12일.</div>

060. "쉽게 공감할 수 있는 곡 24개 골라" 동요 보급 모임 '파랑새'
 이끌기도

"쉽게 공감할 수 있는 곡 24개 골라"
동요보급 모임 '파랑새' 이끌기도
첫 독집 CD 낸
작곡가 이수인 씨

'국화꽃 져버린 가을 뜨락에 창 열면 하얗게 뭇서리 내리고…'. 황톳
빛 가득한 가을 서정의 '고향의 노래'를 비롯, '석굴암' 등 주옥같은 서
정 가곡을 발표해온 중진 작곡가 이수인 씨가 첫 독집 CD를 냈다. 우
리가 곡을 한 곡쯤 흥얼대는 사람치고 그의 이름 석 자를 모르는 이가
없는데, 최초의 독집 레코드는 다소 의외다. '여럿이 함께 레코드를
묶은 것은 많지만, 제 이름으로 가곡 선집을 내기는 처음입니다.' '이
수인 한국 서정 가곡선'이란 타이틀로 오아시스 레코드사에서 나온
CD에는 박인수-엄정행 씨, KBS교향악단원 등이 참여한 24인조 관현
악단의 반주로 노래한 '석굴암', '내 맘의 강물', '고향의 노래', '별',
'국화 옆에서' 등 이 씨의 대표작이 담겼다. '너무 예술적이어서 남들
이 알아듣지 못하는 작품보다는 대중들이 쉽게 공감할 수 있는 곡들로
골랐습니다.' 이 씨는 KBS 합창단장직을 맡으면서 '파랑새'라는 동요
보급 모임도 이끌고 있다. 그는 '학생들은 물론 가정주부까지 누구나
부를 수 있는, 동심이 담긴 생활 노래를 파랑새 모임을 통해 보급하고
있다'고 근황을 전했다.

《조선일보》, 1996년 11월 23일.

061. 가수의 꿈 음반에…신곡 등 10곡 실어

가수의 꿈 음반에 ⋯ 신곡 등 10곡 실어
장애인 가요제 수상자
엄덕수 씨 등 5명

20일 '장애인의 날'을 앞두고 가수를 꿈꾸던 장애인 5명이 가요인들의 도움으로 음반을 취입해 화제다. 주인공은 옴니버스 앨범 '제1회 장애인 가요제전, 사랑의 노래…마음의 노래'를 낸 엄덕수(35), 정연희(38), 배은주(30), 안경희(30), 정택진 씨(33) 등 5명. 앨범 제목서 알 수 있듯 지난해 4월의 KBS 주최 장애인가요제 수상자들이다. 이들의 음반은 작곡가 신상호 씨(한국음악저작권협회 회장)의 도움이 밑거름이 돼 세상에 나왔다. 작년 가요제 심사위원을 맡았던 신 씨는 신체장애에도 불구하고 환하게 열창하는 모습과 노래에 감동받았다.

며칠 뒤 오아시스 레코드 손진석 사장에게 달려간 그는 말뿐이 아닌 장애인 운동을 펴자며 음반 제작을 부탁했다. 손 사장은 흔쾌히 제작비 지원을 약속했고 수익금은 장애인단체에 기부키로 뜻을 모았다. 김은광 윤설희 나순무 씨 등 협회 작가들이 무료로 곡을 썼고, 중견 작곡가 김현우 씨가 기획을 자청했다. 작업은 쉽지 않았다. 대상 수상자 엄덕수 씨는 대구, 금상 수상자 정연희 씨는 괴산 등 5명 모두 결혼해 뿔뿔이 흩어져 살았다. 불편한 몸을 이끌고 서울에 모여 연습하고 녹음하는 게 보통 일이 아니었다. 하지만 모두 혼신의 힘을 다해 매달렸다. 이달 초엔 드디어 앨범을 손에 쥐고 기쁨의 눈물을 흘렸다. 앨범엔 엄덕수 씨의 발라드 '갈등'과 '그대 그리고 나', 정연희 씨의 트롯

'여인의 봄'과 '곡예사의 첫사랑', 배은주 씨의 고스펠풍 '당신이 있으므로'와 '그 이유가 내겐 아픔이었네' 등 각자의 신곡과 애창곡 10곡이 실렸다.

《조선일보》, 1997년 04월 11일.

062. 가요로 듣는 어제와 오늘 "돌담길 돌아서며 또 한번 보고 징검다리 건너갈 때 뒤돌아 보며…"

"돌담길 돌아서며 또 한번 보고
징검다리 건너갈 때 뒤돌아 보며…"
물레방아 도는데
정두수 작사–박춘석 작곡–나훈아 노래
전환기 사회의 내면
현실적 서정으로 포착

1950년대가 6·25 전쟁으로 열리고, 60년대가 4·19혁명으로 규정된다면, 70년대 한국 사회 전개 과정은 평화시장에서 일어난 청년 노동자 전태일의 분신으로 예견됐다. '근로기준법을 준수하라'는 절규는 산업화와 고속성장을 최고 가치로 신봉하던 제3공화국의 사진자였다. 농촌 공동체는 해체되고 도시는 비대해졌다. 농촌 청년들은 무더기로 '서울로 가는 길'에 내몰렸다. 이들은 경제개발 5개년 계획에 필요한 슬픈 자양분이 되었다. 그리고 뿌리 뽑힌 이들의 감수성을 대변하는 이농과 망향의 노래는 72~73년 한국 대중음악의 중요한 메뉴가 되었다.

'물레방아 도는데'를 부르는 나훈아
(출처: 조선일보)

60년대 말부터 남진과 용쟁호투 라이벌 게임을 벌이던 나훈아는 72년 오아시스에서 지구 레코드로 이적하면서 트롯 '물레방아 도는데'를 발표했다. 앞뒤로 실린 '고향역'(임종수 작사-곡)과 '녹슬은 기찻길'(김광현 작사-곡)까지 3곡이 크게 히트하면서 '님과 함께'의 남진과 접전을 벌인다.

30여 년에 걸친 나훈아 노래 목록 첫 장에 기록될 이 곡들은 공업화 위주로 재편되던 전환기 사회의 내면을 현실적 서정으로 포착한 수작들이다. 동시에 71년부터 불어닥친 '포크송 붐'에 대한 트롯 진영의 마지막 방파제였다. 비슷한 시기, 김상진도 '고향이 좋아', '이정표 없는 거리', '고향 아줌마'처럼 향수를 자극하는 '고향 시리즈'로 스타덤에 오른다. 같은 망향이라도 '녹슬은 기찻길'은 분단을 모티브로 삼은 반면, '물레방아 도는데'는 철저하게 산업화로 인한 실향을 노래하고 있다. '돌담길 돌아서며 또 한 번 보고/징검다리 건너갈 때 뒤돌아보며/서울로 떠나간 사람'이 남긴 빈자리는 '고향의 물레방아 오늘도 돌아가는데'로 형상화했다. 트롯의 원동력은 이처럼 상투적 대중 취향 안에서도 거의 본능적으로 빛을 발하는 리얼리티의 마력에 있는 게 아닐까?

《조선일보》, 1997년 12월 01일.

■ 저자 소개

김형준

CBS에서 오랫동안 라디오 PD 및 DJ로 활동했다. 현재는 강원대학교에서 학생들을 가르치
며, 음악과 관련된 여러 활동을 하고 있다. dancible@naver.com

김낙현

중앙대학교에서 학생들을 가르치며 한국문학 및 문화 전반에 대한 다양한 연구를 진행하고
있다. nhyeonkim@hanmail.net

김남석

부경대학교에서 학생들을 가르치며 한국문학 및 문화 전반에 대한 다양한 연구를 진행하고
있다. darkjedi73@naver.com

김현주

중앙대학교, 명지대학교, 강원대학교에서 학생들을 가르치며 한국학 및 문화 전반에 대한
다양한 연구를 하고 있다. sydney424@hanmail.net

신성환

강원대학교에서 학생들을 가르치며 한국문학 및 문화 전반에 대한 연구를 다양한 진행하고
있다. dkssanga@naver.com

유춘동

강원대학교에서 학생들을 가르치며 한국문학 및 문화 전반에 대한 다양한 연구를 진행하고
있다. sechek@hanmail.net

경기도의 대중음악·음반문화 관련 아카이브

2023년 1월 30일 초판 1쇄 펴냄

지은이 김형준·김낙현·김남석·김현주·신성환·유춘동
펴낸이 김흥국
펴낸곳 보고사

책임편집 이순민
표지디자인 오동준

등록 1990년 12월 13일 제6-0429호
주소 경기도 파주시 회동길 337-15 보고사
전화 031-955-9797(대표)
　　　02-922-5120~1(편집), 02-922-2246(영업)
팩스 02-922-6990
메일 kanapub3@naver.com / bogosabooks@naver.com
http://www.bogosabooks.co.kr

ISBN 979-11-6587-407-0　93600
ⓒ 김형준·김낙현·김남석·김현주·신성환·유춘동, 2023

정가 28,000원

이 책은 2022년 경기문화재단 지역문화자원 활성화 통합공모의
지원을 받아 제작되었습니다.